中国昆曲年鉴编纂委员会 编

中国 [昆曲年鉴]
The Yearbook of Kunqu Opera-China
2022

苏州大学出版社

图书在版编目(CIP)数据

中国昆曲年鉴.2022/朱栋霖主编;中国昆曲年鉴编纂委员会编.—苏州:苏州大学出版社,2022.11
ISBN 978-7-5672-2484-1

Ⅰ.①中… Ⅱ.①朱… ②中… Ⅲ.①昆曲—2022—年鉴 Ⅳ.①J825.53-54

中国版本图书馆 CIP 数据核字(2022)第 231679 号

Zhongguo Kunqu Nianjian 2022

书　　名:	中国昆曲年鉴 2022
编　　者:	中国昆曲年鉴编纂委员会
主　　编:	朱栋霖
责任编辑:	刘　海
装帧设计:	吴　钰
出版发行:	苏州大学出版社(Soochow University Press)
出 品 人:	盛惠良
社　　址:	苏州市十梓街 1 号　邮编:215006
印　　刷:	苏州工业园区美柯乐制版印务有限责任公司
	E-mail:Liuwang@suda.edu.cn　QQ:64826224
邮购热线:	0512-67480030
销售热线:	0512-67481020
开　　本:	889 mm×1 194 mm　1/16　印张:24　插页:18　字数:812 千
版　　次:	2022 年 11 月第 1 版
印　　次:	2022 年 11 月第 1 次印刷
书　　号:	ISBN 978-7-5672-2484-1
定　　价:	358.00 元

凡购本社图书发现印装错误,请与本社联系调换。服务热线:0512-67481020

中国昆曲年鉴编纂委员会

主　任　李　群

副主任　明文军　吕育忠　韩卫兵　徐春宏　朱栋霖

委　员　（按姓氏笔画为序）
　　　　王　芳　王　馗　叶长海　许浩军　杨凤一
　　　　吴新雷　谷好好　汪世瑜　罗　艳　侯少奎
　　　　施夏明　徐显眺　翁国生　傅　谨　蔡正仁

主　编　朱栋霖

编辑说明
Editor Explanation

一、中国昆曲于 2001 年被联合国教科文组织列入"人类口述与非物质遗产代表作"名录。《中国昆曲年鉴》是关于中国昆曲的资料性、综合性年刊,记载中国昆曲保护、传承与发展的年度状况。《中国昆曲年鉴》以学术性、文献性、资料性、纪实性为宗旨,为了解中国昆曲年度状况提供全方位信息。

二、《中国昆曲年鉴 2022》记载 2021 年度中国昆曲的保护传承工作和基本情况、各昆剧院团的艺术和相关活动,记录年度昆曲进展,聚焦年度昆曲热点,展示年度昆曲成就。

三、《中国昆曲年鉴 2022》共设 17 个栏目:(1)特载(第八届中国昆剧艺术节、纪念著名昆曲表演艺术家张继青);(2)北方昆曲剧院;(3)上海昆剧团;(4)江苏省演艺集团昆剧院;(5)浙江京昆艺术中心(昆剧团);(6)湖南省昆剧团;(7)江苏省苏州昆剧院;(8)永嘉昆剧团;(9)昆山当代昆剧院;(10)2021 年度推荐剧目;(11)2021 年度推荐艺术家;(12)昆剧教育;(13)昆曲研究;(14)2021 年度推荐论文;(15)昆曲博物馆;(16)昆事记忆;(17)中国昆曲 2021 年度纪事。

四、《中国昆曲年鉴 2022》附设英文目录。

五、《中国昆曲年鉴 2022》选登图片近 300 幅,编排次序与正文目录所标示内容相一致,唯在每辑图片起始设以标题,不再另列图片目录。

六、《中国昆曲年鉴 2022》的封面底图,系明代仇英(约 1494—1552)《清明上河图》所绘姑苏盘门外春台戏(《白兔记·出猎》)。17 个栏目的中扉页插图和封底图,分别采自明版传奇(昆曲剧本)木刻版画及倪传钺所绘苏州昆剧传习所图。

特载　第八届中国昆剧艺术节

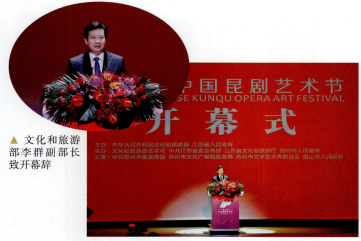

▲ 文化和旅游部李群副部长致开幕辞

▲ 第八届中国昆剧艺术节开幕式

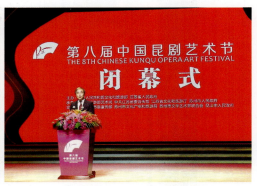

▲ 第八届中国昆剧艺术节闭幕式

▲《牡丹亭·游园》剧照（主演：罗艳、胡曼曼）

▲《牡丹亭·惊梦》剧照（主演：由腾腾、施夏明）

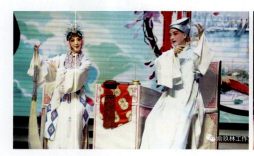

▲《玉簪记·琴挑》剧照（主演：魏春荣、俞玖林）

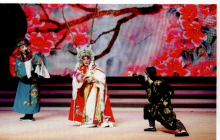

▲《昭君出塞》剧照（主演：谷好好）

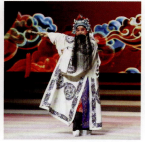

▲《长生殿·酒楼》剧照（主演：柯军）

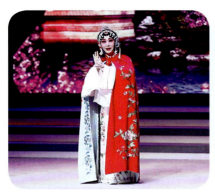
▲《花魁记·醉归》剧照（演唱：王芳）

▲《双珠记·卖子》（演唱：尹继梅）

▲《虎囊弹·山门》（主演：雷子文）

▲《长生殿·弹词》（演唱：计镇华）

▲《玉簪记·琴挑》（演唱：汪世瑜）

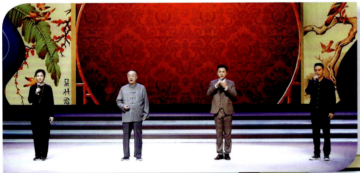
◀《金雀记·乔醋》（主演：蔡正仁、周雪峰、胡维露、张争耀）

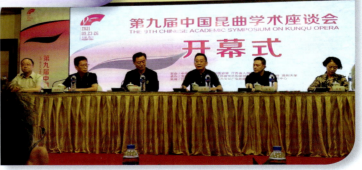
▶ 第九届中国昆曲学术座谈会开幕式

纪念著名昆曲表演艺术家张继青

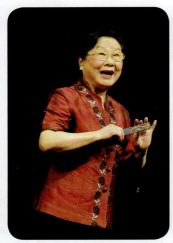
▲ 张继青

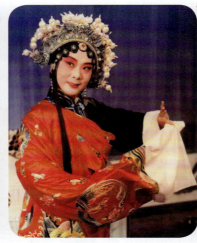
▲《烂柯山·痴梦》剧照（张继青饰崔氏）

▲ 张继青（摄影：许培鸿）

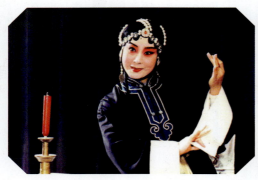
▲《烂柯山·痴梦》剧照（张继青饰崔氏）

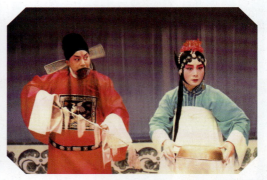
▲《朱买臣·休妻》剧照（张继青饰崔氏，姚继焜饰朱买臣）

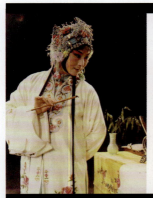
▲《牡丹亭·写真》剧照（张继青饰杜丽娘）

▲《牡丹亭·离魂》剧照（张继青饰杜丽娘）

▲《牡丹亭·游园》剧照（张继青饰杜丽娘）

▲《牡丹亭·游园惊梦》剧照（张继青饰杜丽娘，徐华饰春香）

北方昆曲剧院

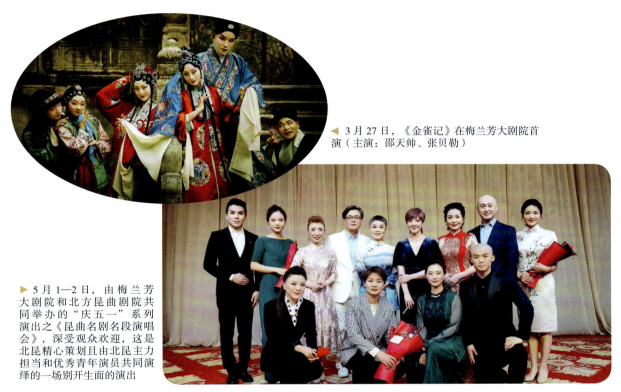

◀ 3月27日,《金雀记》在梅兰芳大剧院首演（主演：邵天帅、张贝勒）

▶ 5月1—2日，由梅兰芳大剧院和北方昆曲剧院共同举办的"庆五一"系列演出之《昆曲名剧名段演唱会》，深受观众欢迎，这是北昆精心策划且由北昆主力担当和优秀青年演员共同演绎的一场别开生面的演出

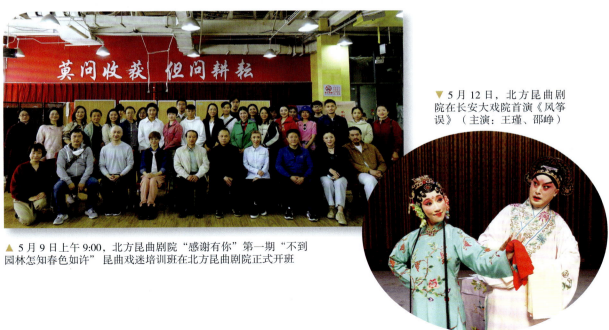

▼ 5月12日，北方昆曲剧院在长安大戏院首演《风筝误》（主演：王瑾、邵峥）

▲ 5月9日上午9:00，北方昆曲剧院"感谢有你"第一期"不到园林怎知春色如许"昆曲戏迷培训班在北方昆曲剧院正式开班

▲ 纪念昆曲被列入"人类口述与非物质文化遗产代表作"名录20周年系列演出在故宫畅音阁举行

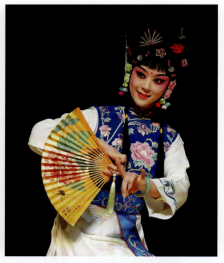

▲ 9月12日，北方昆曲剧院新创剧目《巧戏·黄堂》在吉祥大戏院首演（马靖饰春草）

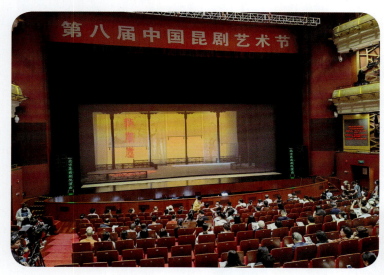

◀ 9月26日晚，北方昆曲剧院新创剧目《救风尘》在苏州文化艺术中心大剧场圆满落下帷幕。此次昆剧《救风尘》亮相第八届中国昆剧艺术节，喜获满堂喝彩

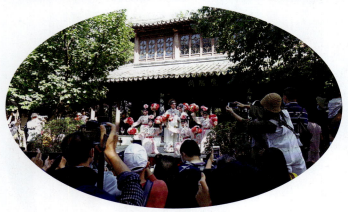

▲ 10月1—7日，北方昆曲剧院参加第五届中国戏曲文化周，在忆江南园以"昆曲丝竹吟"为主题打造沉浸式昆曲生态园

▲ 10月21—22日，北方昆曲剧院原创大型昆剧《林徽因》在北京天桥剧场隆重首演，再现旷世才女林徽因的传奇人生（顾卫英饰林徽因）

上海昆剧团

▲《贩马记》剧照（蔡正仁饰赵宠，罗晨雪饰李桂芝；时间：2月25日；地点：上海天蟾逸夫舞台）

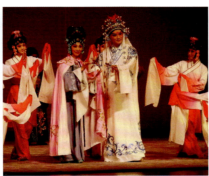
▲ 3月12—15日，《临川四梦》首次完整献演安徽大剧院。图为《紫钗记》剧照（主演：黎安、沈昳丽；时间：3月14日）

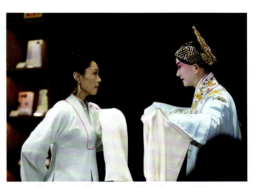
▲ 10月16日，"2021昆曲雅音会"亮相思南公馆

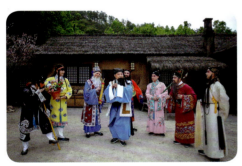
◀ 4月25日至5月12日，8K实景昆剧电影《邯郸记》在浙江横店影视城完成前期拍摄

▶《玉簪记》完成中国戏曲"像音像"工程录制（时间：7月29日、30日；地点：周信芳戏剧空间）

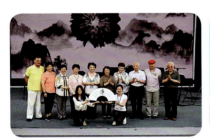
▲ 6月12日，"水磨传韵 源远流长"——昆剧"传"字辈百年纪念展在上海大世界开幕

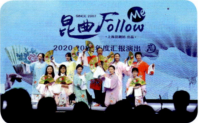
▲ 5月30日，"Follow Me昆曲跟我学"2020—2021年度汇报演出在俞振飞昆曲厅举行

▲ 8月，上海昆剧团开展第十二季夏季业务集训

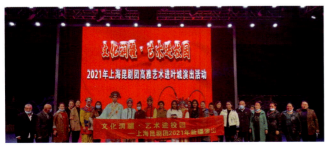

◀ 10月18—29日，上海昆剧团赴新疆喀什开展昆曲艺术进校园活动

▶ 小剧场昆剧《白罗衫》首演于2021年中国小剧场戏曲展演（胡刚饰徐能，倪徐浩饰徐继祖；时间：12月14日；地点：上海长江剧场黑匣子）

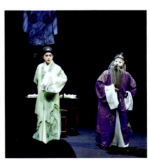

江苏省演艺集团昆剧院

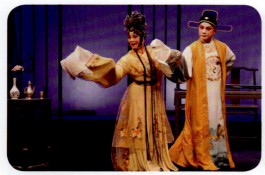
▲《奉对帖》剧照，钱振荣（右）饰王献之，龚隐雷饰新安公主（时间：4月2日；地点：昆剧院兰苑剧场）

▲《眷江城》入选中宣部、文旅部、中国文联庆祝中国共产党成立100周年优秀舞台艺术作品展演（周鑫饰刘益鹏，李静阳饰丁玲；时间：4月29日；地点：南京紫金大戏院）

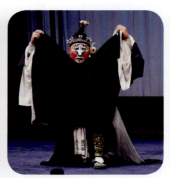
▲石善明个人专场——《盗王坟》剧照（石善明饰时迁；时间：5月29日；地点：昆剧院兰苑剧场）

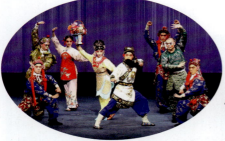
▲小昆班毕业汇报演出《八仙飘海》剧照，吕廷安（右四）饰吕洞宾，赵逸曦（左四）饰金鱼仙子（时间：5月27日；地点：南京江南剧院）

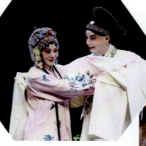
▲跨年演出精华版《牡丹亭》剧照（孔爱萍饰杜丽娘，施夏明饰柳梦梅；时间：12月31日；地点：江苏大剧院）

▼江苏省演艺集团昆剧院参加戏曲名作高校巡演，在江苏开放大学演出《瞿秋白》（杨阳饰瞿秋白；时间：12月16日；地点：江苏开放大学体育馆）

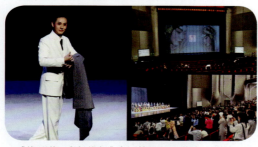
▲《梅兰芳·当年梅郎》参评第五届江苏省文华奖（施夏明饰梅兰芳；时间：10月11日；地点：南通大剧院）

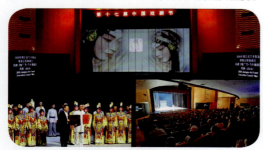
▲《梅兰芳·当年梅郎》参演第十七届中国戏剧节（时间：10月15日；地点：湖北戏曲艺术中心）

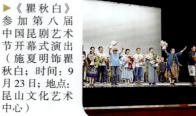
▶《瞿秋白》参加第八届中国昆剧艺术节开幕式演出（施夏明饰瞿秋白；时间：9月23日；地点：昆山文化艺术中心）

浙江昆剧团

3—4 月全国巡演浙江昆剧团留影

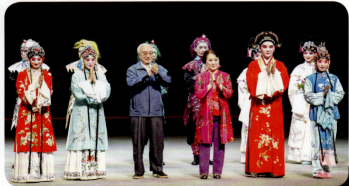

◀ 3月17日，"三地联动"《牡丹亭》全国巡演在深圳保利大剧院上演（左起为胡娉、孔爱萍、蔡正仁、梁谷音、曾杰、张侃侃）

▶ 5月18日，"5·18"传承演出季，《长生殿》在胜利剧院首演。胡娉（左）饰杨玉环，曾杰（右）饰李隆基

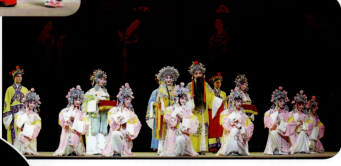

◀ 5月9日，"世""盛""秀""万""代"五代同堂共演折子戏（左起为田漾、王静、汤建华、汪世瑜，右起倪润志、胡立楠、毛文霞、王奉梅）

◀ 5月20日，"5·18"传承演出季，为庆祝昆曲申遗20周年，剧团集结学校开展学生群体昆曲推广传播汇报演出，回顾展示20年来昆曲普及、传播推广的成果

▶ 9月25日，《浣纱记·春秋吴越》参加第八届中国昆剧艺术节展演，艺术指导尚长荣（左起四）、计镇华（左起五）亲临演出现场

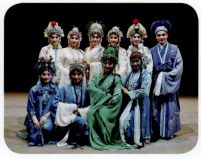

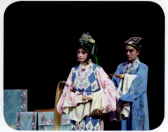

▲ 9月29日，三省一市五大剧种；参加第九届中国（安庆）黄梅戏艺术节。项天歌（第一排左一）饰小青，倪润志（第二排左二）饰白素贞

▲ 剧团携经典剧目《西园记》进行全国巡演。王恒涛饰（张继华），方芷玉饰王玉真，施洋饰翠云

▲ 剧团携经典剧目《玉簪记》进行全国巡演。（杨崑饰陈妙常，毛文霞饰潘必正）

湖南省昆剧团

▲ 湖南省昆剧团举办"昆曲入遗20周年"昆曲主题晚会，剧团团长、国家一级演员罗艳演唱《踏莎行·郴州旅舍》

▲ 湖南省昆剧团举办"昆曲入遗20周年"昆曲主题晚会，国家一级演员、中国戏剧梅花奖获得者傅艺萍演唱《雨霖铃·寒蝉凄切》

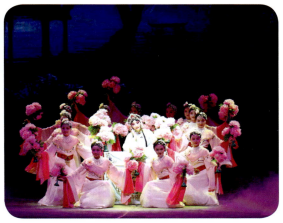
▲ 湖南省昆剧团举办"昆曲入遗20周年"昆曲主题晚会，国家一级演员、中国戏剧梅花奖获得者雷玲表演《牡丹亭·惊梦》片段

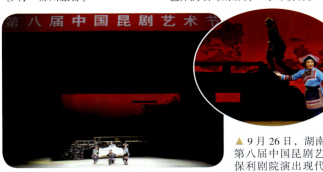
▲ 9月26日，湖南省昆剧团参加第八届中国昆剧艺术节，在苏州保利剧院演出现代昆剧《半条被子》（刘婕饰徐解秀）

▲ 12月24日，湖南省昆剧团参加第七届湖南艺术节，在湖南信息学院塘湾湖剧院演出现代昆剧《半条被子》（刘婕饰徐解秀，张璐妍饰王秀珍，段丽饰刘春梅，杨琴饰红月华）

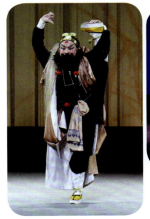
▲ 10月21日，郴州市承接台资企业产业转移合作对接会昆曲折子戏专场演出在湖南省昆剧团古典剧场进行，湖南省昆剧团青年演员演出《虎囊弹·醉打山门》（蔡路军饰鲁智深）

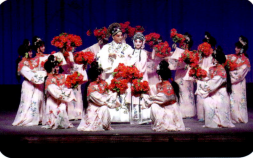
▲ 10月21日，郴州市承接台资企业产业转移合作对接会昆曲折子戏专场演出在湖南省昆剧团古典剧场进行，特邀请昆山当代昆剧院来郴交流，演出《牡丹亭·惊梦》（由腾腾饰杜丽娘，王福文饰柳梦梅）

▲ 11月16—18日，湖南省昆剧团团长、国家一级演员罗艳在北京大学进行昆曲讲座

江苏省苏州昆剧院

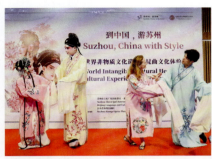

▲6月20日，剧院参加"四季苏州，最是江南"对外文化交流活动（地点：北京）

▲昆剧现代戏《江姐》参加庆祝中国共产党成立100周年苏州市优秀舞台艺术作品展演（主演：沈丰英；时间：6月25日；地点：江苏省苏州昆剧院剧场）

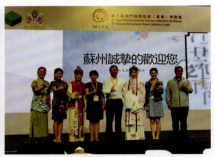

▲江苏省苏州昆剧院携剧参加第九届澳门国际旅游（产业）博览会（时间：7月9—10日；地点：澳门）

▼江苏省苏州昆剧院参加第二十二届苏州虎丘曲会前期宣传片的拍摄（主演：俞玖林、沈丰英；时间：9月12日；地点：苏州虎丘）

▲《红娘》参加第八届中国昆剧艺术节展演（主演：吕佳；时间：9月28日；地点：苏州开明剧院）

▲《琵琶记·蔡伯喈》参加第三届"中国苏州江南文化艺术·国际旅游节"（主演：周雪峰；时间：10月7日；地点：常熟大剧院）

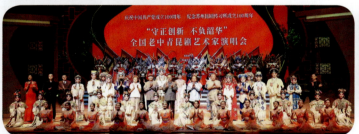

▲第八届中国昆剧艺术节闭幕式演出——"守正创新 不负韶华"全国老中青昆剧艺术家演唱会（时间：9月29日；地点：苏州保利大剧院）

▲《连环记》参加第三届"中国苏州江南文化艺术·国际旅游节"（时间：10月12日；地点：苏州开明剧院）

▲《风云会·千里送京娘》参加第八届中国昆剧艺术节线上展演（主演：沈国芳、唐荣；时间：10月14日）

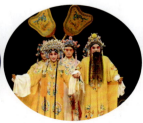

▲参加梅边吹笛换玉人——中国戏剧梅花奖获奖演员折子戏专场，演出《长生殿·小宴》（主演：王芳、赵文林；时间：12月15日；地点：江苏省苏州昆剧院剧场）

▲江苏省苏州昆剧院参加"全国戏曲名家名团武汉行"活动，演出2021青春版《牡丹亭》和《琵琶记·蔡伯喈》（时间：12月18—19日；地点：湖北戏曲艺术中心）

永嘉昆剧团

▲《张协状元·游街》剧照（主演：冯诚彦、南显娟、刘汉光、张胜建、李文义、肖献志；时间：3月23日；地点：永嘉县文化中心）

▲《牡丹亭·游园惊梦》剧照（主演：黄苗苗、金海雷；时间：4月23日；地点：温州万象城青灯市集）

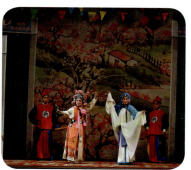
▲《白兔记》剧照（主演：胡曼曼、孙永会等；时间：4月13日；地点：永嘉县乌牛街道横屿文化礼堂）

▲《牡丹亭·游园》剧照（主演：南显娟、赵卓敏；时间：7月5日；地点：重庆市九龙坡）

▲《十五贯·杀尤》剧照（主演：刘汉光、肖献志；时间：5月9日；地点：温州南戏博物馆；主题：纪念昆曲入遗20周年）

▲《红梅赞》剧照（主演：孙永会、金海雷、黄苗苗等；时间：6月28日；地点：永嘉县文化中心；主题：纪念中国共产党成立100周年）

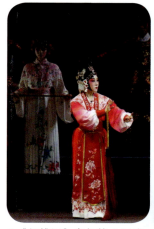
▼《红拂记》参加第八届中国昆剧艺术节剧照（主演：胡曼曼、梅傲立、刘小朝、冯诚彦等；时间：9月24日；地点：苏州保利大剧院）

◀ 实景版《牡丹亭》剧照（主演：黄苗苗、杜晓伟；时间：7月17日；地点：永嘉县岩头镇丽水街）

▲《红拂记》参加第八届中国昆剧艺术节剧照（主演：胡曼曼、梅傲立、刘小朝、冯诚彦等；时间：9月24日；地点：苏州保利大剧院）

▲ 永嘉昆剧团举办瓯越非遗讲坛（参加人员：谷好好、徐显眺、徐律；时间：10月11日；地点：温州大剧院；主题：瓯越非遗讲坛）

昆山当代昆剧院

▲ 从年初一至元宵节,昆剧院推送"云端雅韵"线上昆曲系列视频,展示《顾炎武》《梧桐雨》《描朱记》《峥嵘》等创作剧目及经典昆曲折子戏选段,在"昆山昆曲"公众号、bilibili 等平台以每天一条的频率推送,集中展现昆山昆曲传承成果和人才风采

▲ 近年来,昆山当代昆剧院力邀著名昆曲表演艺术家来昆山,围绕经典昆曲折子戏进行授课。青年演员跟随名家从拍曲开始研磨唱腔,进而钻研手眼身法步表演规范,力求将老一辈身上的经典剧目原汁原味地传承下来。经过近两年的努力,演员专业水平显著提高,昆剧院经典剧目得到了进一步丰富。图为张铭荣老师传授《问探》

▲ 昆曲回家庆祝昆曲入遗 20 周年系列活动:5月15—22日,昆剧院品牌活动"昆曲回家"再度唱响。活动期间,名家新秀同台展演、业界大咖智性讲座、昆曲民乐公益夜秀等精彩活动轮番上演,业界名家、大师齐聚昆山,共同庆祝昆曲入遗 20 周年,回溯奋斗历程、展望新的征程

◀ "文化和自然遗产日"期间,昆山当代昆剧院应邀亮相第十四届"良辰美景·恭王府非遗演出季"。6月12日、13日,昆山当代昆剧院优秀青年演员与昆山小昆班学员代表在北京恭王府大戏楼呈现两场昆曲折子戏,集中展现了昆山昆曲薪火相传的风采。现场观众座无虚席,线上直播广受关注,良辰、美景、赏心、乐事,古老建筑和古老艺术相得益彰

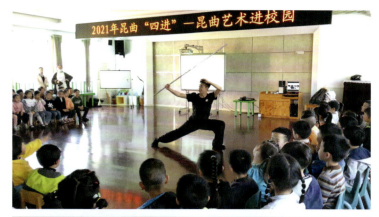

◀ 2021年度，昆剧院共完成"昆曲四进"品牌公益导赏共100场，其中进校园60场、进机关10场、进企业（商圈）20场、进社区（景区）10场，服务市民近两万人次。通过深入浅出的讲解、精挑细选的剧目展演，为市民解决了昆曲入门难题。"昆曲四进"被列入"我为群众办实事"昆山市级重点项目（20个）

◀ 2021年10月13日晚，首部原创现代戏《峥嵘》参演第三届"中国苏州江南文化艺术·国际旅游节"，在常熟大剧院演出。剧目以抗击新冠肺炎疫情为大背景，2020年创排首演，荣获第三届紫金京昆艺术群英会京昆艺术紫金奖优秀剧目奖，2021年入选庆祝中国共产党成立100周年苏州市优秀舞台艺术作品

▲ 为纪念梁辰鱼诞辰500周年，昆山当代昆剧院改编版昆剧《浣纱记》于2021年9月28日下午亮相苏州湾大剧院歌剧厅

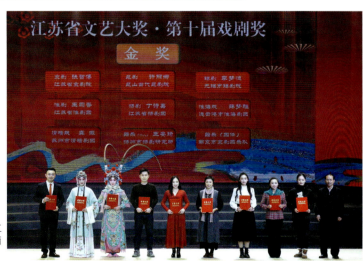

▶ 2021年12月31日，青年演员许丽娜在"江苏省文艺大奖·第十届戏剧奖"比赛中摘得金奖，图为颁奖现场（左二为许丽娜）

2021 年度推荐剧目

北方昆曲剧院《国风》

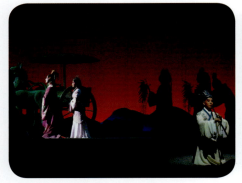
▲《国风》剧照

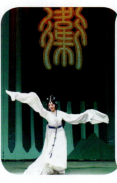

▲《国风》剧照（主演：魏春荣）

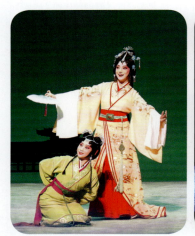
▲《国风》剧照（主演：魏春荣）

▲《国风》剧照（主演：魏春荣、刘大馨）

▲《国风》剧照（主演：魏春荣、袁国良）

▲《国风》剧照（主演：魏春荣、王琛）

▲《国风》剧照（主演：魏春荣、王振义）

▶《国风》剧照（主演：魏春荣、吴思）

上海昆剧团《自有后来人》

▲《自有后来人》第二场"示灯"剧照

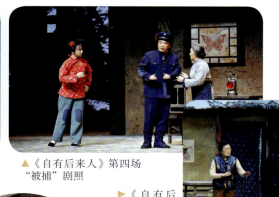
▲《自有后来人》第四场"被捕"剧照

▶《自有后来人》主演在九棵树未来艺术中心走台

▲《自有后来人》第七场"斗宴"剧照

▲《自有后来人》第五场"斗宴"剧照

◀9月27日,《自有后来人》在昆山参加第八届中国昆剧艺术节

▲《自有后来人》第九场"胜利"剧照

▲《自有后来人》排练现场

▶7月17日,现代昆剧《自有后来人》专家研讨会合影

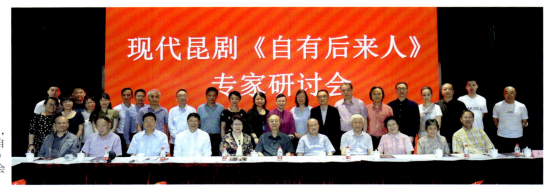

江苏省演艺集团昆剧院《瞿秋白》

▲柯军（左）与单雯排练《瞿秋白》（时间：2月14日；地点：昆剧院明伦堂）

▲《瞿秋白》排练现场，导演张曼君（中）指导施夏明（右）和周鑫（时间：2月14日；地点：昆剧院明伦堂）

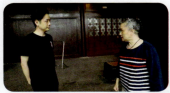
▲《瞿秋白》排练现场，石小梅（右）指导施夏明（时间：2月15日；地点：昆剧院明伦堂）

▶孔爱萍（右）与施夏明在排练《瞿秋白》，（时间：2月16日；地点：昆剧院明伦堂）

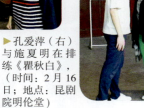

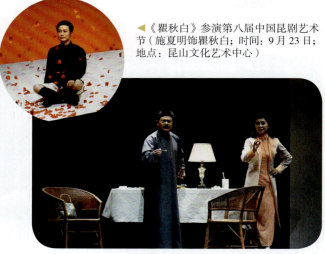
▲昆剧院推动党史学习教育，举办《瞿秋白》14场驻场演出（时间：2月18日；地点：南京江南剧院）

▲《瞿秋白》首演（时间：6月29日；地点：南京紫金大戏院）

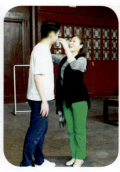
◀《瞿秋白》参演第八届中国昆剧艺术节（施夏明饰瞿秋白；时间：9月23日；地点：昆山文化艺术中心）

▲《瞿秋白》参演第八届中国昆剧艺术节剧照，柯军（左）饰鲁迅，单雯饰杨之华（时间：9月23日；地点：昆山文化艺术中心）

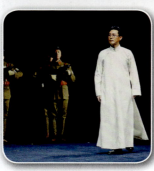
◀《瞿秋白》首演剧照，施夏明（右）饰瞿秋白（时间：6月29日；地点：南京紫金大戏院）

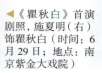
◀《瞿秋白》参演第八届中国昆剧艺术节剧照，孔爱萍（左）饰金璇，施夏明饰瞿秋白（时间：9月23日；地点：昆山文化艺术中心）

浙江京昆艺术中心昆剧团《浣纱记·春秋吴越》

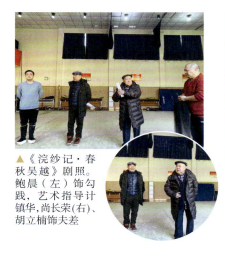

▲《浣纱记·春秋吴越》剧照。鲍晨(左)饰勾践,艺术指导计镇华、尚长荣(右)、胡立楠饰夫差

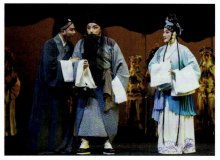

▲第一场"受辱放归"剧照,曾杰(左)饰范蠡、鲍晨(中)饰勾践,胡娉(右)饰雅瑜

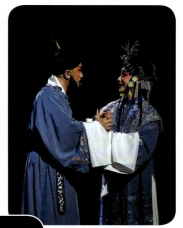

▲第二场"卧薪尝胆"剧照,鲍晨(右)饰勾践、胡娉(右)饰雅瑜

◀第二场"卧薪尝胆"剧照,曾杰(左一)饰范蠡,鲍晨(左二)饰勾践,胡娉(右一)饰雅瑜,徐霓(右二)饰文种

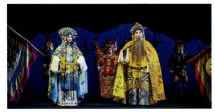

▲第三场"吴歌越甲"剧照,胡娉饰雅瑜,鲍晨饰勾践)

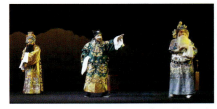

▲第三场"吴歌越甲"剧照,胡立楠(左)饰夫差,田漾(中)饰伯嚭,项卫东(右)饰伍子胥

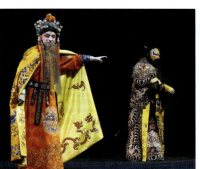

▲第四场"大江东去"剧照,胡立楠(右)饰夫差,鲍晨(左)饰勾践

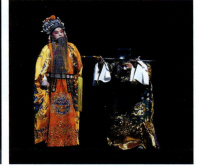

▲第四场"大江东去"剧照,鲍晨(左)饰勾践,田漾(右)饰范蠡

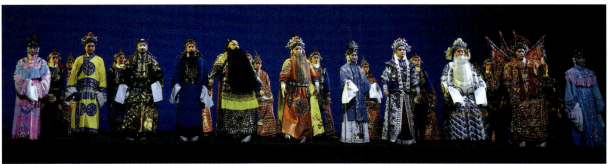

▲《浣纱记·春秋吴越》演员合影

湖南省昆剧团《半条被子》

◀湖南省昆剧团创编现代昆剧《半条被子》剧照（刘婕饰徐解秀，张璐妍饰王秀珍，段丽饰刘春梅，杨琴饰红月华）

▲湖南省昆剧团创编现代昆剧《半条被子》剧照（刘婕饰徐解秀，张璐妍饰王秀珍，段丽饰刘春梅，杨琴饰红月华）

▲湖南省昆剧团创编现代昆剧《半条被子》剧照（刘婕饰徐解秀，张璐妍饰王秀珍，段丽饰刘春梅，杨琴饰红月华）

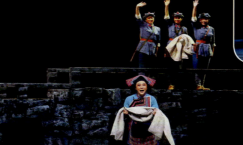

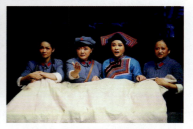

▲湖南省昆剧团创编现代昆剧《半条被子》剧照（刘婕饰徐解秀，张璐妍饰王秀珍，段丽饰刘春梅，杨琴饰红月华）

▲湖南省昆剧团创编现代昆剧《半条被子》剧照（刘婕饰徐解秀，张璐妍饰王秀珍，段丽饰刘春梅，杨琴饰红月华）

◀湖南省昆剧团创编现代昆剧《半条被子》剧照（刘婕饰徐解秀，张璐妍饰王秀珍，段丽饰刘春梅，杨琴饰红月华）

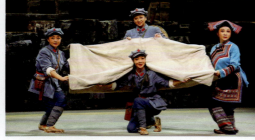

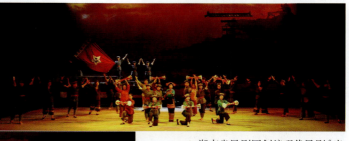

▲湖南省昆剧团创编现代昆剧《半条被子》剧照（刘婕饰徐解秀，张璐妍饰王秀珍，段丽饰刘春梅，杨琴饰红月华）

▲湖南省昆剧团创编现代昆剧《半条被子》剧照（刘婕饰徐解秀，张璐妍饰王秀珍，段丽饰刘春梅，杨琴饰红月华）

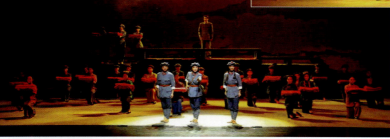

◀湖南省昆剧团创编现代昆剧《半条被子》剧照（刘婕饰徐解秀，张璐妍饰王秀珍，段丽饰刘春梅，杨琴饰红月华）

江苏省苏州昆剧院《江姐》

▲ 昆剧现代戏《江姐》首演第一折"送别"剧照（左起吴佳辉饰烟贩子，周婧饰报童；时间：6月25日；地点：江苏省苏州昆剧院剧场；摄影：王玲玲）

▲ 昆剧现代戏《江姐》首演第一折"送别"剧照（左起沈国芳饰孙明霞，沈丰英饰江姐；时间：6月25日；地点：江苏省苏州昆剧院剧场；摄影：王玲玲）

▲ 昆剧现代戏《江姐》首演第二折"惊讯"剧照（左起沈丰英饰江姐，章祺饰华为；时间：6月25日；地点：江苏省苏州昆剧院剧场；摄影：王玲玲）

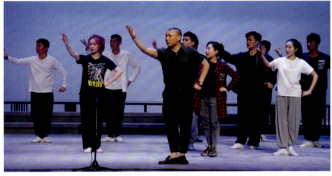
▲ 昆剧现代戏《江姐》排练现场（时间：4月30日；地点：江苏省苏州昆剧院剧场；摄影：吴雨婷）

▲ 昆剧现代戏《江姐》首演第六折"绣旗"剧照（左起周馨饰众姐妹之一，沈国芳饰孙明霞，沈丰英饰江姐，周莹饰众姐妹之一，周晓玥饰众姐妹之一；时间：6月25日；地点：江苏省苏州昆剧院剧场；摄影：王玲玲）

▲昆剧现代戏《江姐》首演第四折"被俘"剧照（左起沈丰英饰江姐，唐荣饰蓝洪顺，缪丹饰小张，吴佳辉饰烟贩子；时间：6月25日；地点：江苏省苏州昆剧院剧场；摄影：王玲玲）

▲昆剧现代戏《江姐》首演第四折"被俘"剧照（左起吕福海饰沈养斋，殷立人饰沈秘书；时间：6月25日；地点：江苏省苏州昆剧院剧场；摄影：王玲玲）

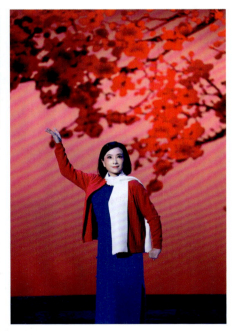
▲ 昆剧现代戏《江姐》第六折"绣旗"剧照（沈丰英饰江姐；时间：7月23日；地点：江苏省苏州昆剧院剧场；摄影：王玲玲）

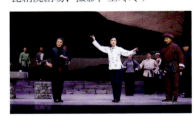
▲昆剧现代戏《江姐》"第三折"智取剧照（前排左起杨美饰双枪老太婆，沈丰英饰江姐，唐荣饰蓝洪顺；时间：7月23日；地点：江苏省苏州昆剧院剧场；摄影：王玲玲）

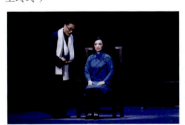
▲昆剧现代戏《江姐》首演第五折"斥敌"剧照（左起：周雪峰饰甫志高，沈丰英饰江姐；时间：6月25日；地点：江苏省苏州昆剧院剧场；摄影：王玲玲）

昆山当代昆剧院《浣纱记》

▲《浣纱记》海报

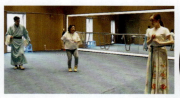

▲著名导演徐春兰（中）执导《浣纱记》（时间：5月12日；地点：昆山当代昆剧院排练厅）

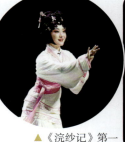

▲《浣纱记》第一折"盟纱"剧照，由腾腾（右）饰西施，张争耀（左）饰范蠡（时间：9月16日；地点：昆山文化艺术中心）

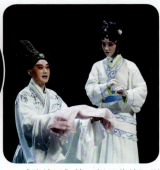

▲《浣纱记》第二折"分纱"剧照，由腾腾（右）饰西施张争耀（左）饰范蠡（时间：9月17日；地点：昆山文化艺术中心）

▶著名昆曲制作人孙建安为乐队排练（时间：9月7日；地点：梁辰鱼昆曲剧场）

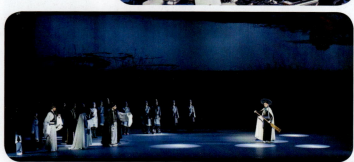

▲《浣纱记》楔子"别越"剧照（时间：9月16日；地点：昆山文化艺术中心）

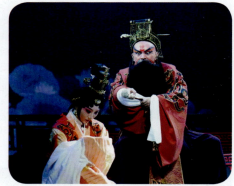

▲《浣纱记》第三折"辨纱"剧照（由腾腾饰西施，曹志威饰夫差；时间：9月17日；地点：昆山文化艺术中心）

▲《浣纱记》楔子"赐剑"剧照（袁国良饰伍子胥；时间：9月17日；地点：昆山文化艺术中心）

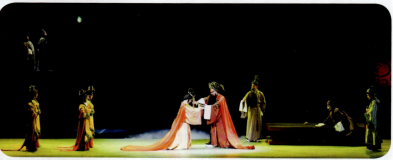

▲《浣纱记》楔子"惊姝"剧照（时间：9月16日；地点：于昆山文化艺术中心）

◀《浣纱记》第四折"合纱"剧照（由腾腾饰西施，张争耀饰范蠡；（时间：9月17日；地点：昆山文化艺术中心）

2021年度推荐艺术家

北方昆剧院推荐艺术家 王丽媛

▲ 王丽媛生活照

▲ 王丽媛在《牡丹亭》中饰杜丽娘

▲ 王丽媛在《烂柯山·痴梦》中饰崔氏

▲ 王丽媛在《玉簪记·琴挑》中饰陈妙常

▲ 王丽媛在《西厢记》中饰崔莺莺

▲《奇双会·写状》剧照（王丽媛饰李桂枝，邵峥饰赵宠）

▲ 王丽媛在《牡丹亭》中饰杜丽娘

▶《西厢记》剧照（王丽媛饰崔莺莺，邵峥饰张生）

▲ 王丽媛在《昭君出塞》中饰王昭君

上海昆剧团推荐艺术家 钱寅

▲ 钱寅工作照

▲ 钱寅生活照

◀ 2013年9月8日在兰心大戏院为纪念星期戏曲广播会30周年演奏

▲ 2013年5月17日在上海天蟾逸夫舞台参加纪念非遗系列演出之"水磨不言"情境昆乐会

◀ 2016年参加俄罗斯普希金国家美术博物馆举办的"中国歌剧与欧洲浪漫主义"年度艺术节音乐会

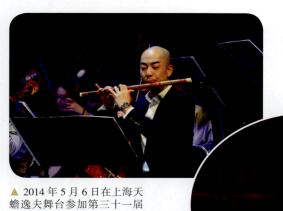

▲ 2014年5月6日在上海天蟾逸夫舞台参加第三十一届"上海之春"国际音乐节节目之一"曲韵时光——海上戏曲音乐会"

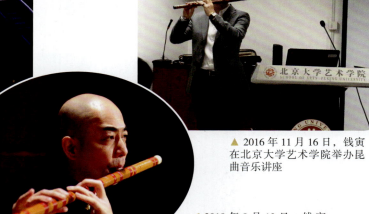

▲ 2016年11月16日,钱寅在北京大学艺术学院举办昆曲音乐讲座

◀ 2018年8月12日,钱寅举办"笛声何处"昆曲音乐讲座(地点:上海大隐书局)

江苏省演艺集团昆剧院推荐艺术家 徐思佳

▲ 徐思佳在《眷江城》中饰刘母（时间：2020年10月7日；地点：江苏大剧院）

▲ 徐思佳在《伯龙夜品》中饰女儿红（时间：2022年5月16日；地点：兰苑剧场）

▲ 徐思佳在《春江花月夜·乘月》中饰辛夷（时间：2022年6月4日；地点：兰苑剧场）

▲ 徐思佳在《牡丹亭·游园惊梦》中饰杜丽娘（时间：2019年5月28日；地点：兰苑剧场）

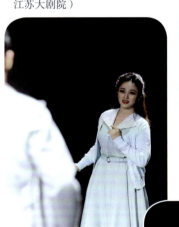
▲ 徐思佳在《瞿秋白》中饰杨之华（时间：2022年4月30日；地点：江苏大剧院）

▲ 徐思佳在《朱买臣休妻》中饰崔氏（时间：2022年1月15日；地点：兰苑剧场）

▲ 徐思佳在《双珠记·投渊》中饰郭氏（时间：2017年；地点：香港文化艺术中心）

▶ 徐思佳在《逐梦记——汤显祖在南京》中饰雨菡（时间：2018年11月28日；地点：江苏大剧院）

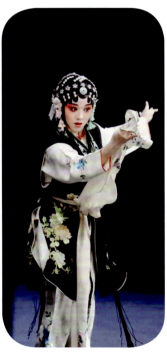
▶ 徐思佳在《桃花扇·逢舟》中饰李贞丽（时间：2018年10月30日；地点：江苏大剧院）

浙江京昆艺术中心（昆剧团）推荐艺术家 田漾

▲ 田 漾

▲《十五贯》剧照（田漾饰娄阿鼠）

▲《借茶》剧照（田漾饰张文远）

▲《徐九经升官记》剧照（田漾饰徐九经）

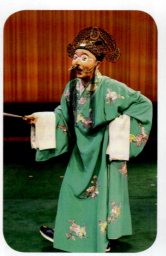
▲《张三借靴》剧照（田漾饰刘二）

▲《下山》剧照（田漾饰本无）

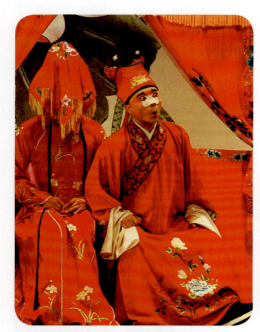
▲《风筝误·前亲》剧照（田漾饰戚友先）

▲《蝴蝶梦》剧照（田漾饰老蝴蝶，王静饰田氏）

▼《鲛绡记·写状》剧照（田漾饰贾主文）

湖南省昆剧团推荐艺术家 刘婕

▲《乌石记》剧照（刘婕饰李若水）

▲《铁冠图·刺虎》剧照（刘婕饰费贞娥）

▲《白蛇传·断桥》剧照（刘婕饰白素贞）

◀ 刘婕生活照

▶ 新编昆剧《湘妃梦》剧照（刘婕饰女英）

▼《牡丹亭·游园》剧照（刘婕饰杜丽娘）

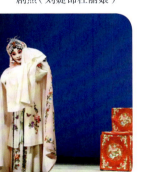

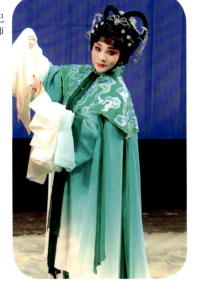

《目连救母》剧照（刘婕饰刘青提）

▼《活捉三郎》剧照（刘婕饰阎惜姣）

▼ 现代昆剧《半条被子》剧照（刘婕饰徐解秀）

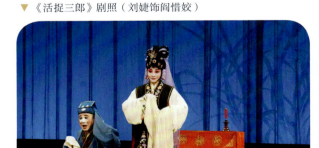

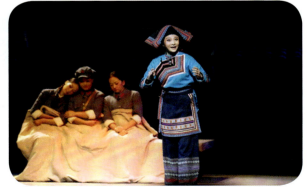

江苏省苏州昆剧院推荐艺术家唐荣

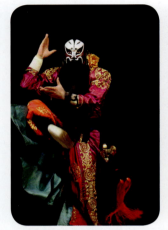
▲《宵光剑·闹庄救青》剧照（唐荣饰铁勒奴；摄影：许培鸿）

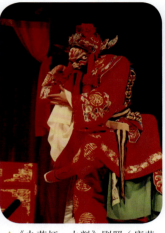
▲《九莲灯·火判》剧照（唐荣饰火德星君）

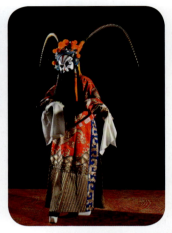
◀《八义记·闹朝扑犬》剧照（唐荣饰屠岸贾；摄影：许培鸿）

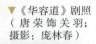
▼《华容道》剧照（唐荣饰关羽；摄影：庞林春）

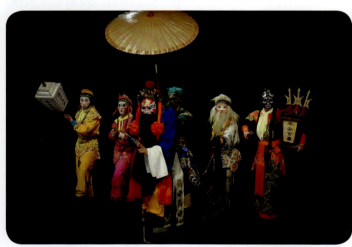
▲《昊天塔·五台会兄》剧照（唐荣饰杨五郎；摄影：许培鸿）

▲《风云会·千里送京娘》剧照（唐荣饰赵匡胤；摄影：荣恩）

▲《铁冠图·刺虎》剧照（唐荣饰李过）

◀《昊天塔·五台会兄》剧照（唐荣饰杨五郎；摄影：许培鸿）

永嘉昆剧团推荐艺术家胡曼曼

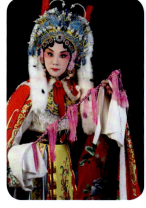

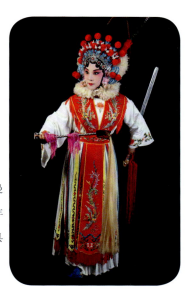

▲▶《昭君出塞》剧照（胡曼曼饰王昭君；时间：2021年5月13日；地点：永嘉县文化中心）

▶《借扇》剧照（胡曼曼饰铁扇公主；时间：2019年11月20日；地点：永嘉县文化中心）

▲《红拂记》剧照（胡曼曼饰红拂；时间：2021年9月4日；地点：永嘉县文化中心）

▲谷好好（右）指导胡曼曼（左）排练《扈家庄》（时间：2021年3月1日；地点：上海昆剧团排练厅）

▲《劈山救母》剧照（胡曼曼饰沉香；时间：2020年5月29日；地点：永嘉县文化中心）

▶艺路同行·昆剧《红拂记》导赏会合影（地点：温州市大剧院）

▲《劈山救母》片段展示（表演：胡曼曼；时间：2021年10月11日；地点：温州大剧院音乐厅；主题：瓯越非遗讲坛）

昆山当代昆剧院推荐艺术家 由腾腾

▲ 由腾腾生活照

▲《牡丹亭》导赏（时间：2020年6月27日；地点：昆曲文化中心）

▲《双珠记·投渊》剧照（由腾腾饰郭氏（时间：2020年7月15日；地点：昆山梁辰鱼昆曲剧场）

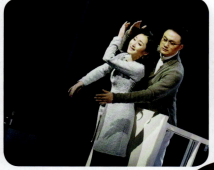

▲ 新编昆剧现代戏《峥嵘》剧照。由腾腾（左）饰陶以迦；张争耀（右）饰秦子谦（时间：2020年11月19日；地点：江苏荔枝大剧院）

▲《玉簪记·偷诗》剧照，由腾腾（左）饰陈妙常；黄朱雨（右）饰潘必正（时间：2021年11月29日；地点：昆山梁辰鱼昆曲剧场）

▽《狮吼记·跪池》剧照，（由腾腾（左）饰柳氏，黄朱雨（中）饰陈季常，陈超（右）饰苏东坡（时间：2021年8月27日；地点：昆山梁辰鱼昆曲剧场）

▶《牡丹亭·寻梦》剧照。（由腾腾饰杜丽娘；时间：2019年11月8日；地点：昆山梁辰鱼昆曲剧场）

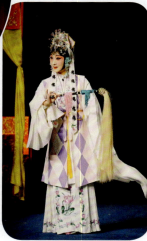

▶《孽海记·思凡》剧照（由腾腾饰色空（时间：2020年1月10日；地点：昆山梁辰鱼昆曲剧场）

中国戏曲学院 2021 年度昆曲教育

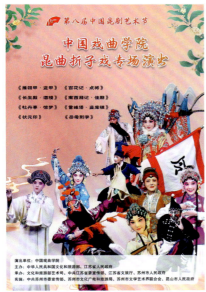

▲ 中国戏曲学院参加第八届中国昆剧艺术节展演海报

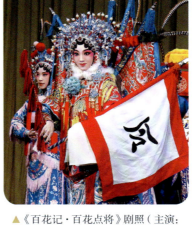

▲《百花记·百花点将》剧照（主演：王禧悦饰百花公主）

▲《雷峰塔·盗库银》剧照，参演者吴文淇等）

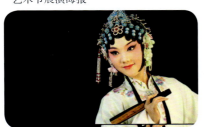

▲《牡丹亭·惊梦》剧照（吕沛烨饰杜丽娘）

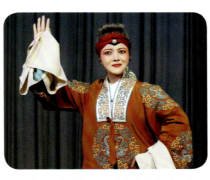

▲《岳母刺字》剧照（郭小菡饰岳母）

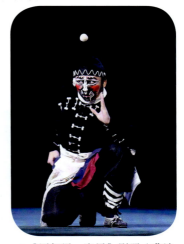

▲《雁翎甲·盗甲》剧照（龚波饰时迁）

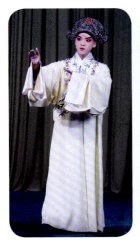

▲《牡丹亭·惊梦》剧照（赵艺多饰柳梦梅）

▲《南西厢记·佳期》剧照（杨鸿境饰红娘）

▲《状元印》剧照（表演者：祝乾鸿）

▲《长生殿·酒楼》剧照（表演者：丁炳太、李尚烨）

中国昆曲博物馆

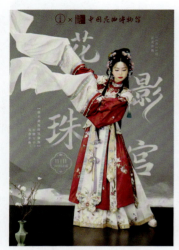
▲ 昆博与汉服头部品牌"十三余"推出联名"宫装版"汉服

▲ 昆曲大家唱话活动现场

▲ 昆博文创"游园惊梦"系列艺术金属书签获评为全国百佳文化创意产品

▲ "昆韵小兰花辛丑之春"演出季活动现场（苏州市艺术学校）

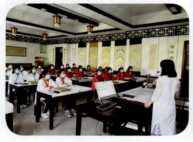
▲ 昆曲文化走进新疆

▲ 第九届中国昆曲艺术座谈会闭幕式（昆博场）

▲ 昆博昆曲文创惊艳亮相第三届大运河文化旅游博览会运河文创展暨第十届中国苏州文化创意设计产业交易博览会

◀ 周建国昆曲雅词篆刻作品暨高多戏画联展

▼ "昆曲大家唱"青少年专场（把子功）

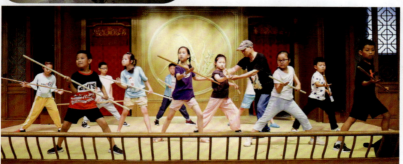

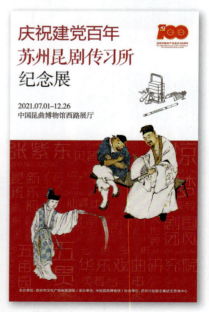
▲ "传薪千秋——庆祝建党百年·苏州昆剧传习所纪念展"宣传海报

目 录

特 载

第八届中国昆剧艺术节 …………………………………………………………………………… 3

 第八届中国昆剧艺术节开幕辞　李　群 …………………………………………………… 3

 22 台优秀大戏和折子戏组台演出　中国昆剧艺术节开幕

 李群、许昆林、马欣出席有关活动　赵　焱　朱新国　占长孙 ……………………… 4

 第八届中国昆剧艺术节演出简况表 ………………………………………………………… 4

 第八届中国昆剧艺术节线上展演简况表 …………………………………………………… 13

 600 年"水磨腔"尽显传承力量　第八届中国昆剧艺术节闭幕　姜　锋　曾海燕 ……… 17

 第八届中国昆剧艺术节述评　王　尣 ……………………………………………………… 18

 第八届中国昆剧艺术节剧目演出述评　周晓薇　等 ……………………………………… 20

 第九届中国昆曲学术座谈会综述　丁　盛　裴雪莱　陈威俊 …………………………… 26

 水磨传韵　源远流长——昆剧"传"字辈百年纪念展 …………………………………… 34

 昆剧百年的守正创新与传承发展

 ——纪念昆剧"传"字辈从艺百年学术研讨会综述　洪　洁　杨　子 ………………… 35

 文化政策视野下当代昆曲的传承与发展

 ——以中国昆剧艺术节为观察中心　周晓薇 …………………………………………… 38

纪念著名昆曲表演艺术家张继青 ………………………………………………………………… 44

 但愿那月落重生灯再红——追忆恩师张继青　单　雯 …………………………………… 44

 烂柯山下音容宛在,牡丹亭畔笑貌犹存　韩　琛 ………………………………………… 45

北方昆曲剧院

北方昆曲剧院2021年度昆曲工作综述 ················· 49
北方昆曲剧院2021年度演出日志 ···················· 51

上海昆剧团

上海昆剧团2021年度昆曲工作综述 ·················· 65
上海昆剧团2021年度演出日志 ······················ 66

江苏省演艺集团昆剧院

江苏省演艺集团昆剧院2021年度昆曲工作综述 ········· 71
江苏省演艺集团昆剧院2021年度演出日志 ············· 72

浙江京昆艺术中心(昆剧团)

浙江京昆艺术中心(昆剧团)2021年度昆曲工作综述 ······ 77
浙江京昆艺术中心(昆剧团)2021年度演出日志(戏曲进校园系列) ········ 78

湖南省昆剧团

湖南省昆剧团2021年度昆曲工作综述 ················· 87
湖南省昆剧团2021年度演出日志 ····················· 88

江苏省苏州昆剧院

江苏省苏州昆剧院2021年度昆曲工作综述 ············· 95
江苏省苏州昆剧院2021年度演出日志 ················· 97

永嘉昆剧团

永嘉昆剧团 2021 年度昆曲工作综述 ... 105

永嘉昆剧团 2021 年度演出日志 ... 106

昆山当代昆剧院

昆山当代昆剧院 2020—2021 年昆曲工作综述 ... 111

昆山当代昆剧院 2021 年度演出日志 ... 112

2021 年度推荐剧目

北方昆曲剧院 2021 年度推荐剧目 ... 121
 国风　罗怀臻 ... 121
 新曲叙情怀　雅韵颂国风——北京文化艺术基金资助项目昆剧《国风》隆重上演 ... 133

上海昆剧团 2021 年度推荐剧目 ... 134
 现代昆剧《自有后来人》 ... 134
 昆曲演现代戏《自有后来人》处处见创新　王永娟 ... 135
 从零做起，创造与突破——现代昆剧《自有后来人》演出感想　蔡正仁 ... 136

江苏省演艺集团昆剧院 2021 年度推荐剧目 ... 137
 瞿秋白　罗周 ... 137
 《瞿秋白》曲谱选 ... 148
 生如夏花之绚烂　死若秋叶之静美　赓续华 ... 150
 昆曲原创现代戏之攀升：第八届中国昆剧艺术节开幕大戏《瞿秋白》　彭维 ... 151

浙江京昆艺术中心（昆剧团）2021 年度推荐剧目 ... 152
 浣纱记·春秋吴越　周长赋 ... 152
 卧薪尝胆的另一种解读——评昆剧《浣纱记·春秋吴越》　骆曼 ... 162

湖南省昆剧团 2021 年度推荐剧目 ... 164
 半条被子照初心，一生盼归记恩情
 ——现代昆剧《半条被子》艺术展现党和人民的血肉脉关系　陈善君 ... 164

江苏省苏州昆剧院2021年度推荐剧目 …… 166
 江姐 …… 166
 昆剧现代戏《江姐》：现代性与戏曲化的完美交融　陈建平 …… 176
 唱响"红岩精神""红梅品格"：现代昆剧《江姐》精彩首演　姜　锋 …… 177

昆山当代昆剧院2021年度推荐剧目 …… 178
 浣纱记 …… 178
 《浣纱记》曲谱选 …… 189
 致敬开山杰作《浣纱记》　朱栋霖 …… 197

2021年度推荐艺术家

北方昆曲剧院2021年度推荐艺术家 …… 201
 王丽媛：演好每一个"崔莺莺"　刘　英 …… 201

上海昆剧团2021年度推荐艺术家 …… 203
 钱　寅 …… 203

江苏省演艺集团昆剧院2021年度推荐艺术家 …… 204
 徐思佳：多面花旦，宝藏女孩　丰　收 …… 204

浙江京昆艺术中心（昆剧团）2021年度推荐艺术家 …… 205
 "深察而悟，丑亦有道"
 ——2022年浙江京昆艺术中心（昆剧团）年度艺术家田漾访谈　李　蓉 …… 205

湖南省昆剧团2021年度推荐艺术家 …… 210
 "辣味"湘昆别一枝！看湘妹子刘婕沿着T台"游园"　易巧君 …… 210

江苏省苏州昆剧院2021年度推荐艺术家 …… 212
 "净"承昆曲荣光——昆曲净角唐荣访谈　金　红 …… 212

永嘉昆剧团2021年度推荐艺术家 …… 221
 青春南戏人——胡曼曼 …… 221

从"昆曲王子"到戏校校长，我能做的就是燃烧自己——专访张军　陈俊珺 …… 223

昆曲教育

中国戏曲学院2021年度昆曲教育工作综述 …… 229

中国戏曲学院2021年度昆曲表演专业演出日志 ………………………………………… 231

昆曲研究

昆曲研究2021年度论著编目　谭　飞　辑 ……………………………………………… 235
昆曲研究2021年度论文索引　谭　飞　辑 ……………………………………………… 246
苏州小市民的烟火人生已经配不上高雅昆曲了吗？
　　——评罗周剧作《浮生六记》　织　工 …………………………………………… 252
昆腔在潮汕地区的传播与潮剧音乐对昆腔的吸收（存目）　董学民 …………………… 257
多面小生：施夏明的昆剧表演艺术　王　馗 …………………………………………… 257
经典《铁冠图》，从蔡正仁到周雪峰　朱栋霖 …………………………………………… 260
民国年间新闻界对昆剧"传"字辈形象的真实书写（存目）　朱恒夫 …………………… 262
晚清古琴谱中对昆曲曲目的移植与改编
　　——以《琴学参变》《张鞠田琴谱》《双琴书屋琴谱集成》为例（存目）　廖俊雄 …… 262
论明代京师的昆曲演出（存目）　张婷婷 ……………………………………………… 262
《纳书楹曲谱》笛色的百年变迁（存目）　胡淳艳　王　慧 …………………………… 262
基于大小传统概念下的文人戏曲与民间戏曲对比研究
　　——以昆曲与"川剧目连戏"为例（存目）　成　戎 ……………………………… 262
湘昆文化空间演变及其影响因素（存目）　陈　瑜 …………………………………… 262
从数据看昆曲"入遗二十年"
　　——以文献成果汇编内容为基础（存目）　郭比多 ……………………………… 262

2021年度推荐论文

昆曲史研究的世纪回眸　朱夏君 ……………………………………………………… 265
缘起与正名：作为演剧形态的"堂会"考辨　曹南山 …………………………………… 288
论《桃花扇》对明清易代历史书写的策略　刘　畅 …………………………………… 294
略述清宫中的昆剧《十五贯》折子戏　张一帆 ………………………………………… 301
台湾傅斯年图书馆藏两种清代内府抄本曲本考　彭秋溪 …………………………… 308
论徐渭对汤显祖的影响与启迪
　　——纪念徐渭500周年诞辰　邹自振 …………………………………………… 315

从内容到形式：新中国"戏改"中的昆剧音乐与国家话语　潘妍娜 ………………………… 321

彼得·塞勒斯导演的"先锋版"《牡丹亭》是"复兴昆曲的努力"？　邹元江 …………… 329

昆曲二十年"非遗"保护实践　王馗 …………………………………………………… 338

昆剧传习所和"传"字辈在中国戏曲史和文化史上的地位和意义　周锡山 …………… 342

昆曲博物馆

中国昆曲博物馆2021年度工作综述　孙伊婷　傅斯宇 整理 ……………………… 351

昆事记忆

坚守昆剧的古典风貌——顾笃璜先生的焦虑与呼吁　朱栋霖 ……………………… 355

幸而"保守"，继续本真——昆剧传承一席谈　顾笃璜 ……………………………… 357

一代宗师赵景深（存目）　周锡山 …………………………………………………… 363

"老郎菩萨"李翥冈与《同咏霓裳曲谱》（存目）　浦海涅 ……………………………… 363

南调北腔——上党梆子中的昆腔摭谈（存目）　贾静 ………………………………… 364

北方昆曲"花谱"《马祥麟专刊》探考（存目）　陈均 …………………………………… 364

追忆昆曲"传"字辈老师　兼谈我从演员走向导演的历程（存目）　沈斌 …………… 364

京杭大运河与昆曲文化的传播（存目）　胡亮 ………………………………………… 364

清末徽州昆曲酬神戏民间工尺钞本《齐天乐》叙考（存目）　李文军 ………………… 364

有关昆剧"传"字辈的两种文献资讯　吴新雷 ………………………………………… 364

中国昆曲 2021 年度纪事

中国昆曲2021年度纪事　王敏玲 整编 …………………………………………… 369

后　记 …………………………………………………………………………………… 372

Contents

Special Feature

The 8th China Kunqu Opera Art Festival ·········· 3
 Opening Speech at the 8th China Kunqu Opera Art Festival Li Qun ·········· 3
 The 8th China Kunqu Opera Art Festival Opened in Suzhou Zhao Yan, Zhu Xinguo & Zhan Changsun
 ·········· 4
 A Repertory Schedule of the 8th China Kunqu Opera Art Festival ·········· 4
 A Brief Sheet of Online Presentation of the 8th China Kunqu Opera Art Festival ·········· 13
 The 8th China Kunqu Opera Art Festival Closed Jiang Feng & Zeng Haiyan ·········· 17
 A Review of the 8th China Kunqu Opera Art Festival Wang Kui ·········· 18
 A Review of the Plays of the 8th China Kunqu Opera Art Festival Zhou Xiaowei, etc. ·········· 20
 A Summary of Academic Symposium of the 9th China Kunqu Opera Art Festival Ding Sheng, Pei Xuelai &
 Chen Weijun ·········· 26
 A Centennial Exhibition of Art Vocational Experiences of the "Chuan" Generation ·········· 34
 The Innovation, Inheritance and Development of Kunqu Opera in the Past One Hundred Years:
 A Summary of the Symposium Commemorating the Art Vocational Experiences of the "Chuan" Generation
 Hong Jie & Yang Zi ·········· 35
 Inheritance and Development of Contemporary Kunqu Opera from the Perspective of Cultural Policy:
 China Kunqu Opera Festival as the Focus Zhou Xiaowei ·········· 38
In Memory of the Famous Performing Artist Zhang Jiqing ·········· 44
 May the Moon Rerise and the Lamp Relume: Recall the Respectable Teacher Zhang Jiqing Shan Wen ·········· 44
 Zhang Jiqing's Stage Image Still Shines in the Kunqu Opera *The Lanke Mountain* and *The Peony Pavilion*
 Han Chen ·········· 45

Northern Kunqu Opera Troupe

An Overview of the Work of the Northern Kunqu Opera Troupe in 2021 ·················· 49
Performance Log of the Northern Kunqu Opera Troupe in 2021 ·················· 51

Shanghai Kunqu Opera Troupe

An Overview of the Work of the Shanghai Kunqu Opera Troupe in 2021 ·················· 65
Performance Log of the Shanghai Kunqu Opera Troupe in 2021 ·················· 66

Jiangsu Kunqu Opera Troupe

An Overview of the Work of the Jiangsu Kunqu Opera Troupe in 2021 ·················· 71
Performance Log of the Jiangsu Kunqu Opera Troupe in 2021 ·················· 72

Zhejiang Jingju and Kunqu Art Center（Kunqu Opera Troupe）

An Overview of the Work of the Zhejiang Jingju and Kunqu Art Center（Kunqu Opera Troupe）in 2021 ········ 77
Performance Log of the Zhejiang Jingju and Kunqu Art Center（Kunqu Opera Troupe）in 2021 ·················· 78

Hunan Kunqu Opera Troupe

An Overview of the Work of the Hunan Kunqu Opera Troupe in 2021 ·················· 87
Performance Log of the Hunan Kunqu Opera Troupe in 2021 ·················· 88

Suzhou Kunqu Opera Troupe

An Overview of the Work of the Suzhou Kunqu Opera Troupe in 2021 ·················· 95
Performance Log of the Suzhou Kunqu Opera Troupe in 2021 ·················· 97

Yongjia Kunqu Opera Troupe

An Overview of the Work of the Yongjia Kunqu Opera Troupe in 2021 ········· 105
Performance Log of the Yongjia Kunqu Opera Troupe in 2021 ········· 106

Kunshan Contemporary Kunqu Opera Troupe

An Overview of the Work of the Kunshan Contemporary Kunqu Opera Troupe from 2020 to 2021 ········· 111
Performance Log of the Kunshan Contemporary Kunqu Opera Troupe in 2021 ········· 112

Recommended Plays in 2021

Recommended Plays of the Northern Kunqu Opera Troupe ········· 121
 Guo Feng（*Lady Xumu*: *the First Patriotic Female Poet in China*）　Luo Huaizhen ········· 121
 To Praise Patriotism in a New Kunqu Opera ········· 133
Recommended Plays of the Shanghai Kunqu Opera Troupe ········· 134
 There Are Those Who Will Follow ········· 134
 Innovation is Seen Everywhere in the Modern Kunqu Opera *There Are Those Who Will Follow*　Wang Yongjuan ········· 135
 Create and Break through from Scratch: Performance Reflections on the Modern Kunqu Opera *There Are Those Who Will Follow*　Cai Zhengren ········· 136
Recommended Plays of the Jiangsu Kunqu Opera Troupe ········· 137
 Qu Qiubai　Luo Zhou ········· 137
 The Music Opern of *Qu Qiubai* ········· 148
 Life Is as Gorgeous as Summer Flowers and Death Is as Tranquil as Autumn Leaves　Geng Xuhua ········· 150
 A Progress of Modern Kunqu Opera: *Qu Qiubai*　Peng Wei ········· 151
Recommended Plays of the Zhejiang Jingju and Kunqu Art Center (Kunqu Opera Troupe) ········· 152
 A Tale of Washing the Silken Gauze: *The Battle between Wu and Yue in the Spring and Autumn Period*　Zhou Changfu ········· 152
 Another Interpretation of Enduring Present Hardships to Revive — on *A Tale of Washing the Silken Gauze*: *The Battle between Wu and Yue in the Spring and Autumn Period*　Luo Man ········· 162
Recommended Plays of the Hunan Kunqu Opera Troupe ········· 164
 Half a Quilt Shines on the Original Aspiration and a Lifetime of Looking forward to Returning to Remember the Kindness — The Modern Kunqu Opera *Half a Quilt*: An Artistic Presentation of the Flesh-and-Blood Relationship between the Party and the People　Chen Shanjun ········· 164

Recommended Plays of the Suzhou Kunqu Opera Troupe ················ 166
 Sister Jiang ················ 166
 Modern Kunqu Opera *Sister Jiang*: A Perfect Blend of Modernity and Theatricality Chen Jianping ············ 176
 Singing the "Spirit of Red Rock" and "Character of Red Plum": Modern Kunqu Opera *Sister Jiang* Premiered
 Wonderfully Jiang Feng ················ 177
Recommended Plays of the Kunshan Contemporary Kunqu Opera Troupe ················ 178
 A Tale of Washing the Silken Gauze ················ 178
 The Music Opern of *A Tale of Washing the Silken Gauze* ················ 189
 A Tribute to the Founding Masterpiece *A Tale of Washing the Silken Gauze* Zhu Donglin ················ 197

Recommended Kunqu Artists in 2021

Recommended Kunqu Artists of the Northern Kunqu Opera Troupe ················ 201
 Wang Liyuan: Play Every "Cui Yingying" Well Liu Ying ················ 201
Recommended Kunqu Artists of the Shanghai Kunqu Opera Troupe ················ 203
 Qian Yin ················ 203
Recommended Kunqu Artists of the Jiangsu Kunqu Opera Troupe ················ 204
 Xu Sijia: a Multi-faceted Role of Vivacious Young Lady and Treasure Girl Feng Shou ················ 204
Recommended Kunqu Artists of the Zhejiang Jingju and Kunqu Art Center (Kunqu Opera Troupe) ················ 205
 Deep Insight and Understanding Is a Key for Success for a Clown Role: an Interview with Tian Yang Li Rong
 ················ 205
Recommended Kunqu Artists of the Hunan Kunqu Opera Troupe ················ 210
 The "Spicy" Hunan Kunqu Is Different: See Hunan Girl Liu Jie Plays "Visiting the Garden" along the Runway
 Yi Qiaojun ················ 210
Recommended Kunqu Artists of the Suzhou Kunqu Opera Troupe ················ 212
 Inherit the Glory of Kunqu Opera: An Interview with Tang Rong, a Jing Role (Painted-face Male Role) in
 Kunqu Opera Jin Hong ················ 212
Recommended Kunqu Artists of the Yongjia Kunqu Opera Troupe ················ 221
 Hu Manman: a Young Southern Kunqu Opera Actress ················ 221
From "the Prince of Kunqu Opera" to the Principal of Theatre School, All I Can Do Is to Try My Best:
 An Interview with Zhang Jun Chen Junjun ················ 223

Kunqu Opera Education

The Kunqu Opera Education in the National Academy of Chinese Theatre Arts 2021 ················ 229
The Performance Log of the National Academy of Chinese Theatre Arts 2021 ················ 231

Kunqu Studies

Index of Books on the Kunqu Studies in 2021　　Compiled by Tan Fei ·················· 235

Index of Research Articles on Kunqu Studies in 2021　　Compiled by Tan Fei ·················· 246

Isn't the Life of Average Suzhou Citizens Worthy of the Elegant Kunqu? — on Six Records of a Floating Life
　　Adapted by Luo Zhou　　Zhi Gong ·················· 252

The Spread of Kunqu in Chaoshan Region and the Absorption of Kunqu in Chaoju Music（Inventory）
　　Dong Xuemin ·················· 257

Multifaceted Xiao Sheng Role（Young Male Role）: The Performing Art of Kunqu Opera by Shi Xiaming
　　Wang Kui ·················· 257

On the Classic Tieguan Tu（Three Paintings of a Tieguan Daoist）: from Cai Zhengren to Zhou Xuefeng
　　Zhu Donglin ·················· 260

The Real Writing of the Images of the "Chun" Generation in the Press during the Republic of China（Reserved
　　Bibliography）　　Zhu Hengfu ·················· 262

The Transplantation and Adaptation of Kunqu Repertoire in Guqin Scores in the Late Qing Dynasty:
　　A Case Study on Variations in Qin Studies, Guqin Scores by Zhang Jutian and An Anthology of Guqin
　　Scores of Double-Guqin Bookstore（Reserved Bibliography）（Inventory）　　Liao Junxiong ·················· 262

On the Performance of Kunqu Opera in the Capital during the Ming Dynasty（Inventory）　　Zhang Tingting ······ 262

The Centennial Change of Flute Pitch in Nashuying Music Scores（Inventory）　　Hu Chunyan & Wang Hui ······ 262

A Comparative Study of Literati Theatre and Folk Theatre Based on the Traditional Concept of Size: A Case
　　Study on Kunqu and Mulian Plays in Chuanju（Reserved Bibliography）（Inventory）　　Cheng Rong ·········· 262

The Cultural Spatial Evolution of Hunan Kunqu and Its Influencing Factors（Inventory）　　Chen Yu ············· 262

The Twenty Years of Kunqu's Inclusion in the World Heritage by Data: Based on the Content of the Compiled
　　Literature Results（Inventory）　　Guo Biduo ·················· 262

Recommended Essays on Kunqu Studies in 2021

A Century of Retrospective Research on the History of Kunqu　　Zhu Xiajun ·················· 265

Origins and Proper Names: A Discernment of "Tang Hui" as a Form of Performance Theatre　　Cao Nanshan ······ 288

On the Strategy of Writing the History of the Ming and Qing Dynasties in The Fan of Peach Blossoms
　　Liu Chang ·················· 294

A Brief Introduction to the Kunqu Opera Fifteen Strings of Coins in the Qing Palace　　Zhang Yifan ············ 301

An Examination of Two Qing Dynasty Internal Copybooks of Plays in the Fu Sinian Library, Taiwan　　Peng Qiuxi
　　·················· 308

On the Influence and Enlightenment of Xu Wei on Tang Xianzu: Commemorating the 500th Anniversary of
　　Xu Wei's Birth　　Zou Zizhen ·················· 315

From Content to Form: Kunqu Opera Music and National Discourse in the "Theatre Reform" of New China
　　Pan Yanna ··· 321
Is Peter Sellers' Pioneering Version of The Peony Pavilion "an Effort to Revive Kunqu Opera"?　　Zou Yuanjiang
··· 329
Twenty Years of Preservation Practice of Kunqu's "Intangible Heritage"　　Wang Kui ················ 338
The Status and Significance of Kunqu Opera Training Institute and the Artists of "Chuan" Generation
　　in the History of Chinese Theatre and Culture　　Zhou Xishan ·································· 342

China Kunqu Museum

A General Survey of China Kunqu Museum in 2021　　Compiled by Sun Yiting & Fu Siyu ············ 351

Memoirs of Kunqu Events

Adhere to the Classical Style of Kunqu Opera: Mr. Gu Duhuang's Anxiety and Appeal　　Zhu Donglin ········ 355
Fortunately, It Is "Conservative" and Continues to Be True: A Discussion on the Inheritance of Kunqu Opera
　　Gu Duhuang ··· 357
The Grandmaster Zhao Jingshen (Inventory)　　Zhou Xishan ··· 363
The "Founder of Kunqu" Li Zhugang and Tongyong Nichang Music Scores (Inventory)　　Pu Hainie ········ 363
Southern Tunes and Northern Accents: A Discussion of the Kunqu in Shangdang Bangzi (Inventory)
　　Jia Jing ··· 364
An Exploration of the Northern Kunqu "Flower Score" Ma Xianglin Monograph (Inventory)　　Chen Jun ······ 364
Remembering the Teachers of Kunqu "Chuan" Generation and Talking about My Journey from Actor to Director
　　(Inventory)　　Shen Bin ··· 364
Beijing-Hangzhou Grand Canal and the Spread of Kunqu Opera Culture (Inventory)　　Hu Liang ············ 364
A Narrative Study on the Late Qing Dynasty's Huizhou Kunqu Opera Which Pays the Gods to Play the Folk
　　Gongche Scores Manuscript Qi Tianle (Reserved Bibliography) (Inventory)　　Li Wenjun ············ 364
Two Types of Information about the "Chuan" Generation of Kunqu Opera　　Wu Xinlei ·················· 364

Chronicles of China's Kunqu Opera in 2021

Chronicles of China's Kunqu Opera in 2021　　Compiled by Wang Minling ················ 369
Postscripts ··· 372

特载

第八届中国昆剧艺术节

第八届中国昆剧艺术节开幕辞①

李 群②

尊敬的各位领导、艺术家,各位来宾,观众朋友们:

大家晚上好!由中华人民共和国文化和旅游部、江苏省人民政府共同主办的第八届中国昆剧艺术节,今晚在昆曲的发源地昆山拉开帷幕。受胡和平部长委托,我谨代表文化和旅游部,向全国昆曲艺术工作者表示诚挚的慰问!向参加昆剧节的嘉宾和新闻媒体朋友们表示热烈的欢迎!向辛勤筹备、精心组织艺术节的江苏省委、江苏省政府、江苏省文化和旅游厅、苏州市委、苏州市政府、昆山市委、昆山市政府,以及热情好客的昆山人民表示衷心的感谢!

创办于2000年的中国昆剧艺术节,始终坚持文艺发展的正确方向,不仅保护、传承、发展了昆曲艺术,也为展示昆曲人才培养成果和剧目继承创新成就提供了重要平台,为满足人民日益增长的美好生活需要做出了贡献。第八届中国昆剧艺术节,是在庆祝中国共产党成立100周年的重要背景下举办的国家级艺术盛会,是文化和旅游部贯彻落实习近平新时代中国特色社会主义思想和党的十九大及十九届二中、三中、四中、五中全会精神的一项重要举措,对于继承和弘扬中华优秀传统文化、坚定文化自信,具有十分重要的意义。

本届中国昆剧艺术节在全国遴选22台优秀昆剧大戏和折子戏组台参演,并邀请桂剧、川剧、苏剧等地方戏曲剧种的优秀剧目参演,全面展示近年来昆剧工作者坚持"三并举"③、努力保护、传承、发展昆剧的最新成果。《瞿秋白》《自有后来人》《江姐》等一批革命历史题材剧目在遵循昆曲艺术规律的基础上努力创新,用心唱响红色故事,用情传承红色基因,用功赓续红色血脉,体现出鲜明的时代精神和当代审美理念。结合疫情防控实际,本届中国昆剧艺术节采取"线下线上融合,演出演播并举"的方式举办,突出新媒体传播优势,努力扩大艺术节在年轻观众中的影响。我相信,这届艺术节能够为昆曲的传承与发展注入新的活力,能够为中华优秀传统文化的创造性转化、创新性发展提供更多更好的经验。

同志们,习近平总书记在庆祝中国共产党成立100周年大会上的重要讲话中,首次明确提出将马克思主义基本原理同中华优秀传统文化相结合,充分体现了以习近平同志为核心的党中央坚定的文化自信、文化自觉。昆曲是中华优秀传统文化的重要组成部分,广大昆曲工作者生逢伟大时代,更应该修身守正、培根铸魂,走进实践深处,观照人民生活,表达人民心声,用心、用情、用功抒写人民、描绘人民、歌唱人民,为时代画像、为时代立传、为时代明德,努力创作出思想精深、艺术精湛、制作精良的优秀作品,推动中华优秀传统文化在新时代展现新风采。

同志们,让我们更加紧密地团结在以习近平同志为核心的党中央周围,以习近平新时代中国特色社会主义思想为指导,坚持"二为"方向、"双百"方针,坚持创造性转化、创新性发展,坚定文化自信,坚守中华文化立场,坚持以人民为中心的创作导向,以更加昂扬向上的精神状态和更加饱满的工作热情,为繁荣发展社会主义文艺、建设社会主义文化强国、实现中华民族伟大复兴的中国梦做出新的更大贡献!

现在我宣布:第八届中国昆剧艺术节开幕!

① 开幕式时间:2021年9月23日19:30;地点:昆山文化艺术中心大剧场。
② 作者系文化和旅游部党组成员、副部长,国家文物局党组书记、局长。
③ 三并举:指现代戏、传统戏、新编历史剧三种剧目并驾齐驱。

22台优秀大戏和折子戏组台演出 中国昆剧艺术节开幕

李群、许昆林、马欣出席有关活动

赵 焱 朱新国 占长孙

9月23日晚,第八届中国昆剧艺术节在苏州昆山开幕,从全国范围内遴选出的22台优秀昆剧大戏和折子戏将在7天时间里组台演出。文化和旅游部副部长、国家文物局局长李群,江苏省委常委、苏州市委书记许昆林,江苏省副省长马欣,江苏省昆剧研究会名誉会长顾浩、陆军,文化和旅游部艺术司司长明文军,江苏省政府副秘书长刘建,江苏省委宣传部副部长、江苏省文明办主任葛莱,江苏省文化和旅游厅厅长杨志纯,苏州市委副书记、代市长吴庆文出席有关活动。

李群在开幕式致辞时指出,创办于2000年的中国昆剧艺术节,始终坚持文艺发展的正确方向,不仅保护、传承、发展了昆曲艺术,也为展示昆曲人才培养成果和剧目继承创新成就提供了重要平台,为满足人民日益增长的美好生活需要做出了贡献。第八届中国昆剧艺术节是在中国共产党建党100周年的重要背景下举办的国家级艺术盛会,对于继承和弘扬中华优秀传统文化,坚定文化自信,具有十分重要的意义。广大昆曲工作者生逢伟大时代,要努力创作出思想精深、艺术精湛、制作精良的优秀作品,推动中华优秀传统文化在新时代展现新风采。

马欣在致辞中指出,作为江苏省乃至全国舞台艺术的一项重要标志性品牌文化活动,中国昆剧艺术节经过二十多年的发展,已逐渐成为国内规模最大、艺术水准最高、参与面最广的昆剧艺术盛会,得到全国戏剧界的高度肯定,受到广大群众的热烈欢迎。马欣表示,本届中国昆剧艺术节体现了经典性与广泛性的结合、专业性与群众性的结合、理论研究与舞台实践的结合,力求为广大观众和戏迷朋友呈现一场高品质的文化盛宴,相信一定能够办得精彩、圆满。

吴庆文在致辞中表示,苏州作为昆曲的发源地,近年来大力推进文化强市建设,构筑了较为完善的昆曲保护体系,昆曲传承和发展弦歌不辍、蔚然成风。苏州将以本届中国昆剧艺术节的举办为新起点,深入实施中华优秀传统文化传承发展工程,着力推动优秀传统文化的传承与发展,不断满足人民群众精神文化需求,全面打响"江南文化"品牌,让"最传统"的昆曲在"最江南"的苏州引吭高歌、绚烂绽放。

据悉,本届中国昆剧艺术节将持续至9月29日,坚持整理改编传统戏、新编历史剧、现代戏三者并举。同时,将首次以线上演播的形式向全国观众全面展示中国昆剧艺术节的精彩内容,让全国其他地方的昆曲观众足不出户也能感受到昆曲艺术的独特魅力,共享最新文艺创作成果。

本届中国昆剧艺术节期间,桂剧、高甲戏、川剧、苏剧等四个地方戏曲剧种的优秀剧目将应邀参演,并将举办纪念苏州昆剧传习所成立100周年系列活动,以及第九届中国昆曲学术座谈会、2021虎丘曲会、昆曲考级发布等活动。

苏州市领导金洁、王鸿声、王飚、程华国,苏州市委秘书长潘国强,苏州市政府秘书长陈嵘,昆山市主要负责同志和苏州市有关部门主要负责同志参加了活动。

(原载于《苏州日报》2021年9月24日A01版)

第八届中国昆剧艺术节演出简况表

(1)

演出时间	9月23日 19:30	9月24日 13:30	9月24日 19:30	9月25日 13:30	9月25日 19:30
演出场馆	昆山文化艺术中心大剧院	江苏省苏州昆剧院	苏州保利大剧院	苏州开明大戏院	昆山文化艺术中心大剧院
剧目	昆剧现代戏《瞿秋白》	昆剧现代戏《江姐》	昆剧新编历史剧《红拂记》	川剧折子戏专场	昆剧新编历史剧《浣纱记·春秋吴越》
演出单位	江苏省演艺集团昆剧院	江苏省苏州昆剧院	永嘉昆剧团	四川省川剧院	浙江京昆艺术中心(昆剧团)

续表

演出时间	9月23日 19:30	9月24日 13:30	9月24日 19:30	9月25日 13:30	9月25日 19:30
出品人		俞玖林	徐显眺、徐律、冯诚彦、黄维洁	陈智林	
总策划	施夏明		叶朝阳	刘婙	
策划			潘教勤、陈凤娇		创意策划:浙江京昆艺术中心(昆剧团)文化创新团队
总监制	监制:肖亚君、吴文蔚		陈烟东、董小娥	演出监督:刘婙、廖天麟、马文东	
艺术总监				陈智林	
统筹	顾骏、吕佳文	唐荣、周雪峰、杜昕瑛			
演出统筹				崔光丽、熊宪刚、吕顺、刘欣、任高龙	
剧本改编		王焱			
编剧	罗周		温润		周长赋
导演	张曼君	吕福海	林为林		卢浩
副导演	孙晶、赵于涛		朱振莹		
执行导演					刘军
艺术指导	石小梅、赵坚		谷好好		尚长荣、计镇华
音乐指导		邹建梁			
唱腔设计	孙建安		周雪华		孙建安
音乐设计		孙建安	徐律		吴小平
作曲	吴小平				
配器	陈辉东、白晶	孙建安	徐律		孙建安、白晶
舞美设计	修岩	钟婉靖	吴放		倪放
道具设计	缪向明		吴加勤、黄维洁	道具:徐峰、黄本帅 头帽:邱粟杨、刘成浩	陈红明
平面设计		冯雅			
灯光设计	邢辛	徐亮	陈晓东	灯光:黄立进、程虹铮、彭卫平、蒋璘波	周正平
音响设计	郭智瑄			音响:林寒江	朱旷
打击乐设计			王明强		王明强、霍瑞涛
锣鼓设计	吕佳庆				
服装设计	赵阳	柏玲芳	黄静瑶	服装:朱珂、张静	姜丽、张斌
舞蹈设计			张德华		编舞:谢霞
造型设计	赵阳	胡春燕、张泉	吴佳	化妆:温珂、陈丽娟	吴佳
领唱、伴唱	龚隐雷(特邀)	杨美、罗贝贝		帮腔:刘全惠、任希雅	
剧务	袁伟	陆雪刚、刘秀峰			
舞台监督	丁俊阳	李强、智学清	何海霞	白中华、邹依灵、张晶晶(前台);刘晓鹏、樊勇、龚婷、曾浩月(后台)	程相安

续表

演出时间	9月23日19:30	9月24日13:30	9月24日19:30	9月25日13:30	9月25日19:30
主要演员	施夏明饰瞿秋白,周鑫饰宋希濂,孔爱萍饰金璇,柯军饰鲁迅,单雯饰杨之华,孙晶饰王杰夫,赵于涛饰蒋冰,钱伟饰陈建中	翁育贤饰江姐,周雪峰饰甫志高,吕福海饰沈养斋、杨美饰双枪老太婆,沈国芳饰孙明霞,徐栋寅饰唐贵山,章祺饰华为、唐荣饰蓝洪顺,束良饰警察,吴嘉俊饰小华,殷立人饰沈秘书,吴佳辉饰烟贩子、送饭人,缪丹饰小张,周婧饰报童,刘秀峰饰乞丐	胡曼曼饰红拂,梅傲立饰李靖,刘小朝饰虬髯客,冯诚彦饰刘文静,刘汉光饰杨素,金海雷饰杨妈妈,肖献志饰门房、侍卫,张胜建饰太监、更夫乙,李文义饰更夫甲,王耀祖饰杨四	1.《活捉三郎》(高腔、昆腔)。万多饰张文远,朱婷婷饰阎惜娇。司鼓:宋涛。领腔:刘全惠。 2.《马房放奎》(胡琴)。蒋万海饰陈容,王子豪饰奎荣。司鼓:宋涛。司琴:程政洪。 3.《劈棺》(弹戏)。尹莲莲饰田氏,邹宏饰庄周,蒋丽莹、蒲丽玲饰童儿。司鼓:蔡宏。司琴:程政洪。 4.《六月雪》(弹戏)。刘谊饰窦娥,刘丹丹饰蔡婆婆,夏昌荣饰提牌官,刘晓鹏、李忠、杨洪、倪宏饰剑子手。司鼓:蔡宏。司琴:张波波。	鲍晨饰勾践,胡立楠饰夫差,胡婷饰雅瑜,曾杰饰范蠡,徐霓饰文种,项卫东饰伍子胥,田漾饰伯嚭
指挥	孙建安		阮明奇		
司鼓	吕佳庆	辛仕林	张杜彬	宋涛、蔡宏	王明强
司笛	陈辉东	邹钟潮	金瑶瑶(兼弯管笛)		马飞云
新笛		徐水			陈锦程
竹笛				吴明玥	
长笛	茅蕾				
司琴				张波波、程政洪	
笙		周明军	李文乐		王成
高音笙	张亮				
排笙		赵家晨			
次中音笙					申晟
埙、箫					陈锦程
琵琶	竺妍楠	朱磊磊	蔡丽雅	徐巍	项宇
大提琴	刘嫣然、孙琪、邹欣光	徐晨浩、陈琏亦	黄瑜、赵光雯	杨星	阮佳航、赵爽
中提琴	郭苏茜、杭行				
低音提琴	姚小凤、李杰				
小提琴	第一小提琴:樊星、柳维娜、毛魏、施思 第二小提琴:柳兆辉、林尔佳、吕乐				
二胡	张希柯、张瑶	姚慎行、赵建安、徐春霞、府昊	二胡1:程峰、朱铭、吴子础、郎艳霞 二胡2:王建军、蒋一峰、曹奕凯、应晨曦	付小妹、赵澄澄	二胡1:王世英、应晨曦、黄卫红、应雄略 二胡2:沈帅、苏照瑜
川二胡				何彦泽	
中胡	丁航	纵凡棠	朱直迎、阮伟惠		王建军、厉莉
高胡		姚慎行			王世英

续表

演出时间	9月23日19:30	9月24日13:30	9月24日19:30	9月25日13:30	9月25日19:30
扬琴	钱罡	韦秀子	吕佩佩		黄瑾
中阮	杨蕾钰	邵琛	吴敏	杨丹	钱柯羽
大阮	倪峥				汪一帆
古筝	刘佳	张翠翠	陈西印		陈岩
贝司		庞林春	夏炜焱		
低音大贝司					申屠增良
唢呐	陈浩	张翠翠	李文乐	小唢呐:张晨	程峰、陈锦程、应晨曦、汪一帆
单簧管	王亮				
小号	周笑春				
圆号	徐源				
长号	胡睿				
打击乐	大锣:戴敬平 铙钹:陈铭 小锣:高博 小堂鼓:苏文涛 小军鼓:鲁析 定音鼓:单立里 合成器:白晶	刘长宾、王凯、马城成、苑广智、杨嘉铭	大锣:陈楚恒 铙钹:钱磊 小锣:宋扬 其他打击乐器:郑益云、吴霄桐、林兵	杨龙坤、张傲杰、陈佳豪、瞿同一、张芮钒	大锣:陈楚恒 铙钹:钱磊 小锣:宋扬 堂鼓、大鼓:霍瑞涛、张啸天、吴霄桐、钱磊、宋扬、陈楚恒 定音鼓、吊镲:霍瑞涛、张朝晖、吴霄桐 编钟:张啸天 三角铁、风铃:洪艺轩

(2)

演出时间	9月25日19:30	9月26日19:30	9月26日19:30	9月27日13:30	9月27日19:30
演出场馆	苏州开明大戏院	苏州保利大剧院	苏州文化艺术中心大剧院	江苏省苏州昆剧院	昆山文化艺术中心大剧院
剧目	桂剧折子戏专场	昆剧现代戏《半条被子》	昆剧历史剧《救风尘》	昆剧传统戏《红娘》	昆剧现代戏《自有后来人》
演出单位	广西壮族自治区戏剧院桂剧艺术部	湖南省昆剧团	北方昆曲剧院	江苏省苏州昆剧院	上海昆剧团
总顾问		刘志仁、吴巨培			
顾问		罗开富			
艺术顾问	梁中骥				汪天云
出品人		罗艳	杨凤一	俞玖林	谷好好
总策划		贺建湘、周海林			龚学平
总协调	陈国禄				
协调	颜明、谢谢、吴华英				
总监制		唐峰、龙小华	刘纲		
监制			孙明磊、曹颖		张咏亮、周斌
制作人			曹文震	俞玖林	杨磊、冯元君、武鹏、李梅

续表

演出时间	9月25日 19:30	9月26日 19:30	9月26日 19:30	9月27日 13:30	9月27日 19:30
总统筹		龙齐阳、陈柳梅、陈文军、陈长远			
统筹	韦庆、王京、唐德辉	叶仁来、傅艺萍、雷玲		唐荣、周雪峰、杜昕瑛	徐清蓉
剧本整编		剧构：胡翰驰	晚昼	俞妙兰	
编剧		张丞			俞霞婷
导演		胡翰驰	徐春兰	吕福海	郭宇
副导演		曹文强			王振鹏、倪广金
导演助理			谭萧萧		
艺术总监	龙倩	罗艳			
艺术指导				梁谷音	尚长荣、张静娴、蔡正仁、李小平
音乐设计				孙建安	吴小平
音乐指导	谢谢				
音乐制作		于子傲			
作曲		孙奕晨	张芳菲		
配器	韦庆	唐邵华	张芳菲		
唱腔设计		周雪华	周雪华		周雪华
舞美设计		张滴洋	罗江涛	钟婉靖	伊天夫、叶晶、蒋志凌
道具设计	道具：梁栋国	道具制作：文凯	刘树祥		
灯光设计		刘毓	管艾	曹炳亮、徐亮	伊天夫、谢迪、庄兆法
灯光操作	田和顺				
音响(效)设计	音响：黄伟				詹新
多媒体设计					赵迪文、师政
打击乐设计			张航		林峰
服装设计	服装：刘晓春	谢雨	蓝玲	曾咏霓、王童、柏玲芳	张洁
舞蹈设计		舞蹈编导：黄巍	编舞：史博		
造型设计	化妆：周璋佩	谢雨	蓝玲		林芹
技导					丁芸、赵磊
剧务	装置：覃华	凡佳伟		徐栋寅	
领唱					张侃侃、周磊
舞台监督	毛颖萍、黄显明	刘志雄	王锋	李强、智学清	丁晓春、林岩

续表

演出时间	9月25日 19:30	9月26日 19:30	9月26日 19:30	9月27日 13:30	9月27日 19:30
主要演员	1.《拾玉镯》。传承指导老师：殷秀琴、梁小曲。演员：罗加欢饰孙玉娇，俸凯新饰傅朋，程桑杏饰刘妈妈。 2.《打堂》。传承指导老师：黄显明、胡利娜、蒋宏君。演员：杨青饰秦灿，黄龙涛饰刘彦昌，李金潆饰秋儿，庞勇、黄文胜、罗家茂、孟令轩饰衙役。 3.《哑背疯》。传承指导老师：沈启英、庞勇。演员：李金蓉饰秋月。 4.《打棍出箱》。传承指导老师：赵正安、庞勇。演员：王培饰范仲禹，黄龙涛、庞勇饰衙役。司箱：唐建民。	刘婕饰徐解秀，张璐妍饰王秀珍，段丽饰刘春梅，杨琴饰红月华，卢虹凯饰罗开富，王荔梅饰老妪，彭峰林饰朱兰芳，曹文强、蔡路军饰村霸	魏春荣饰赵盼儿，邵峥饰魏扬，张媛媛饰宋引章，刘恒饰周舍，王琛饰安秀实，柴亚玲饰素香，于航饰李教母，王怡饰翠玉，吴雯玉饰樱红	吕佳饰红娘，周雪峰饰张珙，朱璎媛饰崔莺莺，孙玲玲饰崔老夫人，徐栋寅饰法聪，唐荣饰孙飞虎，柳春林饰琴童	罗晨雪饰李铁梅，吴双饰李玉和，张静娴饰李奶奶，蔡正仁饰鸠山，谭笑饰王连举，贾喆饰磨刀人，陈莉饰田慧莲，张前仓饰侯伍长，张艺严饰交通员，赵磊饰假交通员
指挥		唐邵华	邢骁		王永吉
司鼓	吴汶峰、卢畅吟	李力	张航	苏志源	林峰
司笛		夏轲	刘天录	施成吉	钱寅
新笛				徐水	侯捷、张思炜
笙	刘少巍	黄璋			甄跃奇
排笙					束英
传统笙			王智超		
高音笙			樊宁	周明军	
中音笙			郭宗平	赵家晨	
三弦					王志豪
箫			韦兰(兼副笛)		
竹笛	笛子:张华		关墨轩(兼梆笛)		
大提琴		刘珊珊	周瑞雪	陈涟亦	陈娟娟、陈国樑
中提琴					邵文耀、杨璐
低音提琴	妆粳裕				刘彦
小提琴					郭文琪、黄瀚弦、姚舜祥、马铭远
琵琶	曾小秋	贾增兰	高雪、樊文娟	邵琛	万晶
二胡	余天昊	李幼昆、毕山佳子、黎凌冰、冯梅	张学敏、张明明、梁茜	姚慎行、徐春霞、赵建安、府昊	朱铭、张伟星、陈悦婷、袁嬿
中胡			付鹏、吴薇	纵凡棠	沈晓俊、张津
高胡				姚慎行	
京胡	李树军				
京二胡	杜娟				
中阮		邓旎	霍新星	朱磊磊	杨盛怡

续表

演出时间	9月25日 19:30	9月26日 19:30	9月26日 19:30	9月27日 13:30	9月27日 19:30
大阮				徐晨浩	
古筝		李利民	王燕	张翠翠	
扬琴	黄琳		阳茜	韦秀子	陆晨欢
月琴	黎婷				
贝司			孔楒震		
低音贝司				庞林春	
唢呐	刘少巍		郑学、林威		
中音唢呐					翁巍巍
高音唢呐					陈英武
加键唢呐					任秋华、丁迅
单簧管					汪光淳
合成器					叶倚楼
打击乐	郭京锐、莫佳宇	大锣：李玉亮 铙钹：王俊宏 小锣：谢桂忠 定音鼓：蒋锋	大锣：潘宇 铙钹：柳玉忠 小锣：王闯 定音鼓：郭继方 效果：成金桥、李斯	刘长宾、马城成、苑广智、杨嘉铭	大锣：孟巧根 铙钹：於天乐 小锣：张国强 定音鼓：王一帆 效果：陈骏、王志豪

(3)

演出时间	9月28日 13:30	9月28日 19:30	9月29日 19:30
演出场馆	苏州湾大剧院	常熟保利大剧院	苏州保利大剧院
剧目	改编昆剧《浣纱记》	苏剧现代戏《太湖人家》	中国昆剧艺术节闭幕式暨全国老中青昆剧艺术家演唱会
演出单位	昆山当代昆剧院	苏州市苏剧传习保护中心	昆剧表演艺术家、各大昆剧院团
总策划	瞿琪霞		
策划		王芳、陈祺皞	俞玖林
总监制	瞿琪霞		
监制	俞卫华、由腾腾	王芳	
总统筹	俞卫华、由腾腾		
统筹		陈祺皞	唐荣、周雪峰、杜昕瑛
执行统筹		徐建宏	陆雪刚、辛仕林、李强
排演统筹	黄朱雨、徐虹		
舞美统筹	李尧		
原著	梁辰鱼		
编剧	整理改编：罗周	李莉、王丽芳	
导演	徐春兰	杨小青	
执行导演			吕福海
副导演		朱文元	
导演助理	姜振宇		
编导			陈萍、方剑、吕佳

续表

演出时间	9月28日 13:30	9月28日 19:30	9月29日 19:30
艺术指导	胡锦芳		
音乐设计	吴小平	吴小平	音乐统筹：邹建梁
唱腔设计	孙建安	尹继梅、吴小平	
配器	陈辉东	白晶	
舞美设计	罗江涛	胡佐	桑琦
道具设计	洪亮		
平面设计	周琴	叶纯	叶纯
灯光设计	齐仕明	周正平、周奇期	王功勋
音响(效)设计		王琳	
服装设计	蓝玲、张颖	胡亚莉	
造型设计	蓝玲、张颖	胡亚莉	
编舞	夏利	杨允全	
剧务	田野上、田阳、房鹏	徐奭炜、张建伟	陆雪刚
艺术采编	彭剑飙		
领唱		杨旻华	
舞台监督	黄朱雨、刘小涵	倪湧帆	李强、智学清
主要演员	由腾腾饰西施，张争耀(特邀)饰范蠡，袁国良(特邀)饰伍子胥，曹志威饰夫差，陈超饰勾践，林雨佳饰雅鱼，吕瑞涛饰文种，房鹏饰伯嚭，徐敏饰东施	王芳饰淑芳，张唐兵饰周轶，翁育贤饰陶英，屈斌斌饰王建，吴霖瑜、陈爱饰莲妹，徐奭炜饰赵财，陈艳漪饰张妈，施启程饰船夫，倪湧帆饰乡绅，徐岚、倪虹、陈丽琰饰乡邻	1.原创作品《兰苑蓓蕾》。苏州市吴韵少年艺术团昆曲传习社演出。 2.昆剧《牡丹亭·游园》片段。罗艳(湖南省昆剧团)饰杜丽娘，胡曼曼(永嘉昆剧团)饰春香。伴奏为上海昆剧团司鼓高均、司笛杨子银。 3.昆剧《牡丹亭·惊梦》片段。由腾腾(昆山当代昆剧院)饰杜丽娘，施夏明(江苏省演艺集团昆剧院)饰柳梦梅。伴奏为江苏省苏州昆剧院司笛邹建梁、司鼓辛仕林。 4.昆剧《飞虎峪》选段(又作《牧羊·打虎》)。翁国生[浙江京昆艺术中心(昆剧团)]饰安敬思，尤志磊饰"虎形"。伴奏为浙江京昆艺术中心(昆剧团)司鼓唐磊、唢呐陈海波。 5.昆剧《玉簪记·琴挑》片段。魏春荣(北方昆曲剧院)饰陈妙常，俞玖林(江苏省苏州昆剧院)饰潘必正。伴奏为江苏省苏州昆剧院司笛邹建梁、司鼓辛仕林。 6.昆剧《昭君出塞》选段。谷好好(上海昆剧团)饰王昭君，朱霖彦(上海昆剧团)饰王龙，娄云啸(上海昆剧团)饰马夫。伴奏为上海昆剧团司鼓高均、司笛杨子银。 7.昆剧《长生殿·酒楼》选段。柯军(江苏省演艺集团昆剧院)饰郭子仪。伴奏为江苏省苏州昆剧院司笛邹建梁、司鼓辛仕林。 8.苏剧《花魁记·醉归》片段。王芳(苏州市苏剧传习保护中心)饰莘瑶琴。伴奏为江苏省苏州昆剧院司鼓辛仕林、苏州市苏剧传习保护中心主胡王莺。 9.昆剧《双珠记·卖子》【月云高】。演唱者尹继梅。伴奏为江苏省苏州昆剧院司笛邹建梁、司鼓辛仕林。 10.昆剧《虎囊弹·山门》【点绛唇】。演唱者雷子文。伴奏为江苏省苏州昆剧院司笛邹建梁、司鼓辛仕林。 11.昆剧《长生殿·弹词》【煞尾】。演唱者计镇华。伴奏为江苏省苏州昆剧院司笛邹建梁、司鼓辛仕林。 12.昆剧《玉簪记·琴挑》【懒画眉】。演唱者汪世瑜。伴奏为江苏省苏州昆剧院司笛邹建梁、司鼓辛仕林。 13.昆剧《金雀记·乔醋》【太师引】。演唱者蔡正仁、周雪峰、胡维露、张争耀。伴奏为江苏省苏州昆剧院司笛邹建梁、司鼓辛仕林。 14.昆歌《百年颂》。邢晏春作词，周雪华作曲，程峰配器，江苏省苏州昆剧院、苏州市艺术学校联合演出。

续表

演出时间	9月28日13:30	9月28日19:30	9月29日19:30
指挥	孙建安	吴小平	
司鼓	王宇	苏志源	
司笛	殷麟扬		
新笛	李儒修		徐水
长笛		王克诚	
笙	林婧文		周明军
排笙			赵家晨
箫			徐水
大提琴	高鹤、罗浩	张福贵、韩学华、卢夕瑜	徐晨浩、陈琏亦
中提琴	宋宇昕、张雪飞		
低音提琴	罗璐	唐开明	
小提琴	郑婧萱（首席）、顾融、瞿琪霞、张锄镲、袁悦寒、王秋怡、蔡颖萱、张一凡	第一小提琴：吕新旭、李秉儒、王有国、蒯阳 第二小提琴：章德明、魏幼勤、黄尹暄	
二胡	徐虹、张天	主胡：王莺	姚慎行、赵建安、徐春霞、府昊
中胡			纵凡棠
高胡			姚慎行
提胡			赵建安
琵琶	蒋蕾	高飞儿	汪瑛瑛
中阮	洪晨	施金龙	朱磊磊
大阮	汪洁沁		
古筝	顾汪洋		张翠翠
扬琴	解馥蔓	张欣	韦秀子
贝司			庞林春
唢呐			张翠翠
单簧管		孙宏亮	
双簧管		徐启明	
合成器	白晶	白晶	
打击乐	大锣：董润泽 铙钹：刘亚鹏 小锣：张立丹 定音鼓、木鱼：田芙荣	陆元贵、徐美杨、顾渔扬、杨嘉铭、郁润达、张思宇	马城成、苑广智、杨嘉铭 编钟：刘长宾

第八届中国昆剧艺术节线上展演简况表

演出时间	演出单位	演出剧目	主要演职员信息
9月23日	江苏省演艺集团昆剧院	《世说新语·开匣》	出品：江苏省演艺集团昆剧院、石小梅昆曲工作室 编剧：罗周 导演：石小梅 戏剧顾问：张弘 说戏人：赵坚、张弘、裘彩萍 演员：孙晶饰郗愔，张静芝饰郗夫人，周鑫饰谢安
		《世说新语·索衣》	出品：江苏省演艺集团昆剧院、石小梅昆曲工作室 编剧：罗周 导演：石小梅 戏剧顾问：张弘 说戏人：赵坚、徐云秀 演员：赵于涛饰王戎，孙伊君饰王姣，唐沁饰红叶，钱伟饰青奴
		《凤凰山·赠剑》	单雯饰百花公主，张争耀饰海俊，陶一春饰江花佑，孙晶饰叭喇
		《邯郸记·云阳法场》	柯军饰卢生，龚隐雷饰卢夫人，钱伟饰高力士，刘效饰裴光庭，孙伊君饰卢生长子，唐沁饰卢生次子，杨阳饰大校尉，顾骏饰家院，孙晶、赵于涛饰刽子手，计灵、石善明、李伟、丁俊阳饰校尉
		《红梨记·醉皂》	李鸿良饰陆凤萱
		《狮吼记·跪池》	施夏明饰陈季常，单雯饰柳氏，计灵饰苏东坡，朱贤哲饰苍头
	江苏省苏州昆剧院	《桃花扇·沉江》	殷立人饰史可法，束良饰老马夫，章祺饰老赞礼
		《玉簪记·偷诗》	徐佳雯饰陈妙常，吴嘉俊饰潘必正
		《钗钏记·相约》	施黎霞饰皇甫母，周晓玥饰芸香
		《九莲灯·火判》	吴佳辉饰火德星君，王鑫饰闵远
		《狮吼记·跪池》	李洁蕊饰柳氏，唐晓成饰陈季常，章祺饰苏东坡
		《长生殿·酒楼》	徐昀饰郭子仪，徐栋寅饰酒保
		《风云会·千里送京娘》	唐荣饰赵匡胤，沈国芳饰赵京娘
		《惊鸿记·太白醉写》	屈斌斌饰李白，柳春林饰高力士，吴嘉俊饰唐明皇，徐佳雯饰杨贵妃，周晓玥饰念奴
9月24日	浙江京昆艺术中心（昆剧团）	《焚香记·阳告》	钱华仪饰敫桂英
		《红梨记·亭会》	王恒涛饰赵汝舟，王文惠饰谢素秋
		《浣纱记·打围》	胡立楠饰夫差，田漾饰伯嚭，王文惠饰艄婆，本团演员饰渔女、宫女、太监、兵士
		《扈家庄》	倪润志饰扈三娘，郑邵宇饰王英，本团演员饰男兵、女兵
		《玉簪记·问病》	毛文霞饰潘必正，杨崑饰陈妙常，李琼瑶饰姑母，田漾饰进安

续表

演出时间	演出单位	演出剧目	主要演职员信息
9月24日	永嘉昆剧团	《古城记·挑袍》	编剧:俞妙兰 导演:沈矿 唱腔设计:高均 演员:刘小朝饰关羽,刘汉光饰曹操,梅傲立饰张辽,孙永会饰甘夫人,南显娟饰糜夫人,王耀祖饰许褚,本团演员饰马童、小军、家将等
		《双义节·审玉》	编剧:付桂生 导演:林为林 技导:朱振莹 唱腔设计、作曲:徐律 演员:梅傲立饰张仪,刘小朝饰昭阳,李文义饰翟贤
		《绣襦记·当巾》	演员:金海雷饰郑元和,李文义饰店家 主教老师:林媚媚
		《折桂记·牲祭》	演员:孙永会饰佩芝,黄苗苗饰佩玉,胡曼曼饰佩兰 主教老师:刘文华
9月25日	上海昆剧团	《扈家庄》	钱瑜婷饰扈三娘
		《岳飞传·小商河》	张艺严饰杨再兴,安新宇饰金兀术
		《玉簪记·琴挑》	倪徐浩饰潘必正,张莉饰陈妙常
		《长生殿·闻铃》	卫立饰唐明皇
	昆山当代昆剧院	《九莲灯·火判》	曹志成饰火德星君,王盛饰闵远
		《西游记·借扇》	张月明饰铁扇公主,田阳饰孙悟空
		《西厢记·佳期》	邹译瑶饰红娘,黄朱雨饰张珙,王婕妤饰崔莺莺
		《连环记·问探》	徐敏饰夜不收,王盛饰吕布
9月26日	高甲戏折子戏专场 (福建)	《连升三级·求亲》	演出单位:泉州市高甲戏传承中心 鼓师:柯明明 南嗳(二弦):郑德春 竹笛:吴少川 剧务:李伟强 乐务:郑德春 伴奏:泉州市高甲戏传承中心 演员:陈江锋饰贾福古,娟娟饰甄似雪,郑冬红饰秋红,吴江福饰贾仁,褚育江饰吴铁口
		《骑驴探亲》	演出单位:晋江市高甲柯派表演艺术中心 演员:赖宗卯饰洪亲姆(前、后),卢大雄饰洪亲姆(中),庄伟国饰洪亲翁,王玉璇饰胡亲姆,张白云饰女儿,黄艺萍饰小姑
		《审陈三·班头爷· 江边送别》	演出单位:厦门市金莲陞高甲戏剧团 演员:吴伯祥饰班头爷,郑萍饰益春,肖毅松饰陈三,李莉饰五娘,本团演员饰衙役
		《笋江波》	演出单位:泉州市高甲戏剧团 编剧:王冬青 作曲:陈根河、陈枚生 指导:肖月理、王祖平、林丽红 司鼓:许天健 演员:陈昌明饰吴世荣,陈荣瑜饰家丁甲,黄志河饰家丁乙,陈情瑜饰江春姑,柯舒萍饰江大婶
		《玉珠串·送珠》	演出单位:安溪县高甲戏艺术保护传承中心
	苏州昆剧传习所 (祝贺演出)	《浣纱记》	《游春》:吕坚琳饰范蠡,沈坚芸饰西施 《选美》:沈志明饰东施,蔡铭杰饰南威,沈坚芸饰西施 《后访》:吴坚珺饰范蠡,周坚兰饰西施 《分纱》:汪坚芳饰艄婆,吕坚琳饰范蠡,沈坚芸饰西施 《泛湖》:吴坚珺饰范蠡,周坚兰饰西施,史庆丰饰渔翁,杜玉康饰文大夫

续表

演出时间	演出单位	演出剧目	主要演职员信息
9月27日	上海戏剧学院戏曲学院	《林冲夜奔》	演员：李瞳胜饰林冲 主教老师：王立军 司鼓：姜磊 司笛：金世杰
		《通天犀》	演员：阮登越饰许世英，姜伟涵饰程老学，刘瑞雪饰许佩珠，胡桂龙饰白达，胡昊饰十一郎 主教老师：朱玉峰 司鼓：朱锋 司笛：王淳
	上海戏剧学院附属戏曲学校	《牡丹亭·游园》	演员：宋玥饰杜丽娘，赵雯雯饰春香 主教老师：徐嘉宛 司鼓：王书焱 司笛：翟鑫辰 笙：方依琪
		《草海记·下山》	演员：朱翊铭饰本无 主教老师：王士杰 司鼓：王书焱 司笛：翟鑫辰 笙：方依琪
		昆曲小合奏	演员：季谐珺、朱宸浒、张桐煊、陆子煊 主教老师：李楳
		《草海记·思凡》	演员：方小萌饰色空 主教老师：倪泓 司鼓：王书焱 司笛：翟鑫辰 笙：方依琪
		《扈家庄》	演员：庄简饰扈三娘 主教老师：纪晓玲 司鼓：王书焱 司笛：翟鑫辰 笙：方依琪
9月27日	苏州昆曲学校（苏州市艺术学校）	《牡丹亭·游园惊梦》	演员：程佳钰饰杜丽娘，钱思妤饰春香，王浩饰柳梦梅 指导老师：王锐丽、陈滨、王如丹
		《雁翎甲·盗甲》	演员：汪轩锐饰时迁 指导老师：单晓清
		《西厢记·佳期》	演员：钱思妤饰红娘 指导老师：吕佳
		《烂柯山·痴梦》	演员：杨优饰崔氏，徐梦迪饰张木匠，吴牵饰衙婆，周乾德饰家院，曹斌、陆沈益、郑哲仁、许冯忆饰皂隶 指导老师：徐云秀、常小飞、张心田
		《钟馗嫁妹》	演员：万鹏程饰钟馗，王浩饰杜平，程佳钰饰钟妹，钱思妤饰梅香，李炳辰饰大鬼，孙培然饰驴夫鬼，高鹏饰伞鬼，李思澄饰灯笼鬼，轩锐饰担子鬼，张晨饰家院 指导老师：陈治平

续表

演出时间	演出单位	演出剧目	主要演职员信息
9月28日	兰芽山塘评弹昆曲馆（祝贺演出）	《牡丹亭·惊梦》	姚笛饰柳梦梅，曹娟饰杜丽娘
		《牡丹亭·寻梦》	潘岳饰杜丽娘
		《玉簪记·琴挑》	冷桂军饰潘必正，胡毓燕饰陈妙常
	湖南省昆剧团	《鸳鸯绦·扈家庄》	李媛饰扈三娘
		《渔家乐·藏舟》	曹惊霞饰邬飞霞，刘嘉饰刘蒜
		《劈山救母》	史飞飞饰沉香
		《虎囊弹·醉打山门》	刘瑶轩饰鲁智深，曹文强饰酒保
		《连环记·议剑》	卢虹饰王允，刘荻饰曹操
		《浣纱记·寄子》	彭峰林饰伍员，陈藏饰伍子
		《蝴蝶梦·说亲》	胡艳婷饰田氏，刘荻饰苍头
		《白蛇传·断桥》	刘婕饰白素贞，王福文饰许仙，史飞飞饰小青
9月29日	中国戏曲学院	《岳母刺字》	演员：郭小蕊饰岳母，包拯饰岳飞，刘轩饰岳夫人 主教老师：王小瑞 司鼓：张峪昆 司笛：张小涵 主教老师：李永昇、王建平
		《状元印》	演员：祝乾鸿饰常遇春 主教老师：王亮亮 司鼓：艾锦涛 唢呐：时晓宇 司笛：张小涵 主教老师：李永昇、郑学、王建平
		《时迁盗甲》	演员：龚波饰时迁 主教老师：吴建平 司鼓：艾锦涛 司笛：张小涵 主教老师：李永昇、王建平
		《长生殿·酒楼》	演员：丁炳太饰郭子仪，李尚烨饰酒保 主教老师：李鑫艺、田信国 司鼓：艾锦涛 司笛：张小涵 海笛：时晓宇 主教老师：李永昇、王建平
		《牡丹亭·惊梦》	演员：吕沛烨饰杜丽娘，赵艺多饰柳梦梅 主教老师：韩冬青、邵峥 司鼓：艾锦涛 司笛：张小涵 主教老师：李永昇、王建平
		《南西厢记·佳期》	演员：杨鸿境饰红娘 主教老师：马靖 司鼓：艾锦涛 司笛：张小涵 主教老师：李永昇、王建平

续表

演出时间	演出单位	演出剧目	主要演职员信息
9月29日	中国戏曲学院	《百花记·点将》	演员：王禧悦饰百花公主，王蒲实饰海俊，吴宇轩饰叭喇铁头 主教老师：张毓文 司鼓：张峪昆 司笛：耿子晨 主教老师：李永昇、王建平
		《雷峰塔·盗库银》	演员：吴文淇饰小青 主教老师：哈冬雪 海笛：时晓宇 司鼓：张峪昆 主教老师：王建平、李永昇
	北方昆曲剧院	《风云会·千里送京娘》	演员：杨帆饰赵匡胤，邵天帅饰赵京娘 司鼓：刘桐 司笛：刘天录
		《青冢记·昭君出塞》	演员：张媛媛饰王昭君，张欢饰王龙，杨迪饰马童 司鼓：张航 司笛：丁文轩
		《水浒记·活捉》	演员：马靖饰阎惜姣，张欢饰张文远 司鼓：张航 司笛：刘天录
		《蜈蚣岭》	演员：刘恒饰武松 司鼓：庄德成 司笛：关墨轩 唢呐：郑学
		《西游记·北饯》	演员：史舒越饰尉迟恭，刘鹏建饰唐僧，李相凯饰徐勋，袁大程饰杜如晦，王奕铼饰殷开山，于航饰程咬金 司鼓：刘桐 司笛：韦兰
		《祥麟现·天罡阵》	演员：高陪雨饰明珠公主，刘恒饰杨延昭，吴卓宇饰黄秋女，杨建强饰萧天佑，饶子为饰陈琳，杨迪饰岳胜 司鼓：庄德成 司笛：关墨轩 唢呐：郑学
		《玉簪记·偷诗》	演员：朱冰贞饰陈妙常，翁佳慧饰潘必正 司鼓：张航 司笛：丁文轩
		《长生殿·弹词》	演员：袁国良饰李龟年 司鼓：庄德成 司笛：关墨轩

600年"水磨腔"尽显传承力量 第八届中国昆剧艺术节闭幕

姜 锋 曾海燕

9月29日晚上，第八届中国昆剧艺术节闭幕式在苏州保利大剧院举行。中国昆曲考级机构同时揭牌。

本届中国昆剧艺术节为期七天，26台参演剧目精彩纷呈、高潮迭起，线下线上融合、演出演播并举，600年"水磨腔"尽显传承力量。同期举办的纪念苏州昆剧传习所成立100周年系列活动、第九届中国昆曲学术座谈

会、2021虎丘曲会等活动,不仅使市民和游客近距离欣赏到了全国最高水平的昆剧艺术表演,也让来自全国各地的艺术家、专家和戏迷朋友深切感受到了苏州人民的精神风貌和热情好客。

闭幕式后,由苏州日报报业集团文化旅游体育融媒中心撰稿的"大雅久驻 传字百年——苏州昆剧传习所100周年纪念"微电影在现场播出。之后,"守正创新 不负韶华"全国老中青昆剧艺术家演唱会惊艳亮相,老艺术家尹继梅、雷子文、计镇华、汪世瑜、蔡正仁与八大昆剧院团负责人及众多小字辈昆曲演员的精彩演出,让观众大饱眼福。

全国政协京昆室、文化和旅游部、江苏省文化和旅游厅相关负责人出席仪式。

苏州市委常委、宣传部部长金洁出席仪式。

(原载于《苏州日报》2021年9月30日A01版)

第八届中国昆剧艺术节述评

王 馗

由中华人民共和国文化和旅游部、江苏省人民政府共同主办,文化和旅游部艺术司、中共江苏省委宣传部、江苏省文化和旅游厅、苏州市人民政府共同承办的第八届中国昆剧艺术节,于2021年9月23日在苏州市开幕,9月29日闭幕。本届中国昆剧艺术节历时一周,总计有22台昆剧大戏和折子戏专场分别在线下和线上进行展演,全国八大昆剧院团在线下参演了九部昆剧剧目和一场全国老中青昆剧艺术家演唱会。此外,四川省川剧院、广西壮族自治区戏剧院和苏州市苏剧团受邀演出川剧折子戏专场、桂剧折子戏专场和苏剧新创剧目。

作为展示昆剧传承创作的国家艺术平台,此届中国昆剧艺术节组织工作颇多创新:线下与线上展演相得益彰,八个昆剧院团的新创作品与优秀经典折子戏演出相得益彰,昆剧演出与昆曲理论研究、创作评论相得益彰,昆剧专业展示与昆曲文化社会推广相得益彰,共同呈现当前昆剧丰富多元的艺术局面。同时,本届中国昆剧艺术节还设置了川剧、桂剧等剧种的经典作品展演,以突出昆剧"百戏之师"的引领作用,展示昆剧与其他剧种互动进程中的艺术经验。本届中国昆剧艺术节正逢中国共产党成立100周年、苏州昆剧传习所成立100周年、中华人民共和国成立72周年、昆曲被列入"人类口述与非物质遗产代表作"名录20周年等多个庆祝节点,其丰富的展示展演全面地呈现了近三年来中国昆剧艺术的创作与传承成果,也回应着中华人民共和国成立七十多年来党和各级政府支持发展昆曲艺术的辉煌成就,这当然正印证着昆曲艺术600年绵延不绝的艺术传统。第八届中国昆剧艺术节比较突出地展示了昆剧界近年来的实践共识,具体而言有以下几个方面。

一、谨守艺术本体

昆剧是集诗、乐、歌、舞于一体的舞台艺术,是中国古典戏曲艺术的集大成典范,昆剧界向来珍视这种可以概括为"有声皆歌、无动不舞"、歌舞并做的艺术本体,也常常用所谓的"乾嘉传统""姑苏风范"来说明有着严整的规范性的艺术构成,这是昆剧数百年来明确的文化自信。此次展演的九台新创剧目整体上保持着严谨的艺术规范,做到了本体坚持,尤其是在《瞿秋白》《江姐》《半条被子》《自有后来人》这四部现代戏作品中,四个院团不约而同地采用昆曲韵白标准来确立舞台语言,同时采用歌舞化的表演规则,在曲牌体的艺术体裁中让现代生活借由古典个性浓郁的歌、舞、唱、做得以展示。而近二十年来,昆剧传承保护的重要成果之一就是在创作领域出现的"罗周现象",经由罗周创作的一系列昆剧作品,高度张扬昆剧剧诗化的创作方法,用"新古典"的风格为昆剧创作树立了良好榜样,她培养引领的一批昆剧青年创作者恪守着昆剧"曲牌体"的创作规范。这种在文本上的坚守,也带来了昆剧舞台对于写意、古典风格的把握,这种呈现于文学与舞台的昆剧创作方法,标定了当前昆剧本体艺术的基本水准。

二、锐意多元创作

在昆剧创作方面,八个昆剧院团充分发挥各自的发展传统,在题材选择和风格确立中坚持昆剧品格,避免剧团风格雷同化。例如,同一个"浣纱记"题材,即有浙江京昆艺术中心(昆剧团)、昆山当代昆剧院、苏州昆剧传习所带来的新编历史剧《浣纱记·春秋吴越》、整理改编《浣纱记》、串折本《浣纱记》等三部编创作品;戏曲创作中同一个"半条棉被"题材、"红灯记"题材、"江姐"

题材、"红拂"题材，即有湖南省昆剧团的《半条被子》、上海昆剧团的《自有后来人》、江苏省苏州昆剧院的《江姐》、永嘉昆剧团的《红拂记》。八个昆剧院团根据各自的风格定位和当前的艺术创作任务，充分发挥各自的艺术传统，在整理改编传统戏、新编历史剧、现代戏方面实现了剧目风格的多元化。特别如浙江京昆艺术中心（昆剧团）的《浣纱记·春秋吴越》，既保持着传统《浣纱记》中的人物关系，又将这个题材演绎成了一部纯粹的历史剧新创作品，成为当前戏曲创作中至为难得、品相独特的一部力作。全剧以吴越争霸为背景，避开了传统侧重西施与范蠡的惯常演绎视角，而是聚焦勾践与夫差的帝王心理，形成更加契合《浣纱记》文本真实的历史书写。在仅有的四场戏中，通过看似轮回重复的帝王心理再现，围绕屈辱、苦难的切身感受，展现勾践与夫差的人性差异，尤其是随着同甘共苦的亲人的远离，人性转折亦为勾践阴沉的心灵世界找到了可以烛照今人的光明，这也是该剧贴近历史而能启迪今人的智慧发掘，是近年来历史剧创作的一部推进之作。

三、代际集体协作

展演剧目的演出以中青年艺术群体为主，但所有创作都有老一代艺术家把关和指导，这是良好的昆剧行业精神的传统使然，也是近年文化和旅游部启动昆剧"名家传戏"工程以来，充分实现昆剧代际传承的集中体现。特别是上海昆剧团近二十年来在非遗传承和推广方面做出了重要的示范，上昆五班三代演员共同创作演出的实践堪称昆剧典范。而在《自有后来人》这部现代戏中，年在耄耋的昆剧表演艺术家蔡正仁、张静娴带领中年艺术家吴双、青年艺术家罗晨雪，精神饱满，严谨规范，竭尽全力地用细腻的创作方法塑造属于昆曲的"红灯记"故事。上海昆剧团用集体的精气神，将丝丝入扣的故事情节通过演员几无松懈的唱做表演，契合着这个现代革命题材的精神旨趣。同时，这出戏还有著名京剧表演艺术家尚长荣先生作为艺术指导，这种"一颗菜"的协作精神体现于台前幕后，共同塑造出了具有昆剧艺术个性的《自有后来人》。例如"痛说革命家史"一段，京剧的表演侧重于"痛恨""痛快"，酣畅淋漓地张扬阶级仇恨；而同样的情节由张静娴、罗晨雪演绎，则转变成了"悲痛""沉痛"，用昆曲曲牌音乐特有的旋律节奏，形成沉郁顿挫的叙述风格，极大地发挥了昆剧唱做艺术的深度表达。

四、共享传创经验

展演剧目整体呈现"三并举"创作格局，昆剧创作规则和剧种品格深度呈现在创作中，尤其是融汇南北的艺术经验随着剧目创作贯彻于青年后继者群体，青年昆剧人已经独立承担起担纲演出的重任。施夏明、周雪峰、翁育贤、胡曼曼、鲍晨、胡立楠、刘婕、张媛媛、吕佳、罗晨雪、由腾腾、张争耀等一批青年新秀，已经以更加成熟的艺术力量，在大戏作品中展示自己的艺术丰采，与老一辈名家如蔡正仁、张静娴，中年艺术家柯军、吕福海、孔爱萍、魏春荣等，共同创造出昆剧新创作品良好的艺术品相。特别是古典风格鲜明的《红拂记》《红娘》《救风尘》《浣纱记》等作品，艺术家们比较充分地将昆剧传统技法和创作规律贯彻其间，用饱含诗情画意的昆剧风格，赋予新创古装作品以传统昆剧的美学意蕴，让优秀的昆剧传统不断地转化为现代审美不可缺少的内容。

五、挑战艺术难点

昆剧有其剧种独擅处，但也有艺术弱项，现代戏尤其被看作艺术难点，本届中国昆剧艺术节用优秀剧目证明了昆剧艺术能够驾驭现代题材，尤其是《瞿秋白》，这出戏堪称当前现代革命题材的拓新力作。该剧是最能体现罗周"新古典"风格的昆剧作品，全剧秉持剧诗创作结构之法，在短短四折戏中，以昼夜交换形成双线结构八场戏，由此解剖"信仰"的生成原点、奠定基础和终极目标，将社会的苦难、精英的思想、人性的博爱层层铺排，最终引向瞿秋白这个独特形象的精神境界，剧中呈现出的书生意气、革命风流、生的尊严、死的风度，让轮回的昼夜真正成了一部百年革命历史的大书，成了一部数千年来流淌着中华民族精神的大书。张曼君导演组织的创作团队又做了进一步升华和别出机杼的创造，那种依靠时空自由转换的舞台技巧让人物走进彼此的精神空间，让戏曲聚焦人物及其心灵的本位立场挥洒自如，同时通过群体性场面的铺设让人物更显其厚度，在契合昆剧表演规律的基础上，把传统手段延伸到对现代生活的提炼中，身段中有生活，生活动作中有昆曲韵律，彰显昆剧艺术大美的审美风范。施夏明的表演无疑显示出他对传承与创造的成熟把握，他用小生行当的传统积累，塑造中国革命史上的早期领导人，他对其形象和气质的驾驭，贴近今天对瞿秋白的文学想象，补充着今天对瞿秋白的历史认知，用昆剧的手段塑造了独特的"这一个"。此外，《江姐》《半条被子》《自有后来人》等现代戏同样体现了对现代题材领域的挑战，这几部作品通过良好的艺术品相充分证明了昆曲完全可以创作并且可以成功创作现代戏。

六、稳居戏曲高地

此次展演展示了昆剧创作的高度，其艺术成熟度和成功度在近年来诸多国家级艺术平台中位居前列，在整理改编传统戏、新编历史剧、现代戏领域都有品相上乘的艺术佳作，这种多元品质的精品创作在当前戏曲诸剧种的创作中殊为难得。

同时也应看到本届中国昆剧艺术节显示出比较严峻的艺术创作问题。第一，昆剧艺术本体与剧种品格体现为文学创作的诗乐同体和舞台创作的歌舞并呈，这仍然是当前创作的重要命题，而且剧本文学的曲牌体创作与古典品格是昆剧不可逾越的标准，亦是昆剧剧目创作勉力遵守的规范。但是，展演剧目的剧诗本体和曲律格范在很多创作中明显不足，尤其是部分作品在文学创作中突破曲牌体文学格律、音乐规范，呈现出有昆歌昆舞而少昆曲文学和昆曲音乐的倾向，值得警惕。第二，传统剧目的整理改编任重道远。作为昆剧传承与创作的重要任务载体，昆剧经典传统戏仍然面临在文学表演中的深度创作问题，其整理改编的难度不亚于新创。在类如《红拂记》《红娘》等作品中，如何深刻把握剧中人物特质、情节逻辑、结构走向，如何创作可观、可听、可以品味的细腻场面和饱满人性，仍然是这类古装作品跻步古典艺术高度的重要问题。第三，昆剧历史剧和现代戏创作素有佳作，但历史剧创作在此次展演中并不丰富，仍需加强契合历史剧理念作品的创作。现代戏创作虽然取得了良好成绩，但现代戏仍然不可作为必演必创的工作任务，稍有不慎，现代戏创作会给昆剧艺术体系带来冲击，必须警惕新创剧目中曲牌体艺术体系和遗产内容的损坏或遗失。第四，昆剧青年人才的艺术进阶仍需加强，老一辈艺术家在表演、音乐等方面的艺术经验仍然没有得到充分系统的整理，需要注意昆剧艺术传承中师门家法造成的艺术遗产越传越少的局面，更应努力挖掘共同传承的昆剧行业优秀传统。第五，昆剧院团建设面临的问题需要正视，体制转型后的江苏省演艺集团昆剧院、浙江京昆艺术中心（昆剧团）在推进代际传承方面做了很多努力，但亦存在掣肘发展的困境，特别是剧院用数十年时间打造的艺术品牌实际上在体制改革中多有流失。第六，展演中的地方戏板块能够展示地方戏当前的发展状态，其中的川剧传统折子戏展演暴露出川剧的传承问题，尤其是如何演好数量巨大的传统戏问题，这是川剧当前创作的重要问题。川剧等地方剧种应该学习参考昆剧等剧种保护的优秀经验，避免艺术遗产的萎缩和丢失。

（作者单位：中国艺术研究院）

第八届中国昆剧艺术节剧目演出述评[①]

周晓薇　等

由中华人民共和国文化和旅游部、江苏省人民政府主办，文化和旅游部艺术司、中共江苏省委宣传部、江苏省文化和旅游厅、苏州市人民政府承办，中共苏州市委宣传部、苏州市文化广电和旅游局、苏州市文学艺术界联合会、昆山市人民政府实施的第八届中国昆剧艺术节于2021年9月23日至29日在苏州举行。2021年正逢中国共产党成立100周年、苏州昆剧传习所成立100周年、昆曲被列入"人类口述与非物质遗产代表作"名录20周年等多个庆祝节点，本届中国昆剧艺术节以丰富的展示展演较为全面地呈现了昆曲艺术传承发展的成果，22台昆剧大戏和折子戏专场分别在线下和线上进行展演，川剧、桂剧、苏剧、高甲戏等四个地方戏曲剧种优秀剧目受邀参加展演，总计有26台展演剧（节）目。全国八大昆剧院团在线下参演了九部昆剧剧目和全国老中青昆剧艺术家演唱会，四川省川剧院、广西壮族自治区戏剧院、苏州市苏剧传习保护中心受邀在线下演出川剧折子戏专场、桂剧折子戏专场和苏剧《太湖人家》。另外，八大昆剧院团和中国戏曲学院、上海戏剧学院、苏州市艺术学校等单位的传统折子戏组合，以视频形式在"文艺中国""君到苏州"新媒体平台上演播。苏州昆剧传习所的《浣纱记》也参加了此次线上演播。

本届中国昆剧艺术节组织专家采取"一剧一评"的方式对参演剧目进行评议，点评了八大昆剧院团在线下参演的九部昆剧剧目，包括江苏省演艺集团昆剧院的《瞿秋白》、江苏省苏州昆剧院的《江姐》《红娘》、永嘉昆剧团的《红拂记》、浙江京昆艺术中心（昆剧团）的《浣纱

[①] 本文由周晓薇（苏州市文艺创作中心副主任、副研究馆员，上海戏剧学院博士研究生）执笔，参与撰写的还有金红（苏州科技大学教授）、朱玲（苏州大学副教授）、谭飞（苏州市职业大学副研究员）、孙伊婷（苏州戏曲博物馆副研究馆员）。

记·春秋吴越》、湖南省昆剧团的《半条被子》、北方昆曲剧院的《救风尘》、上海昆剧团的《自有后来人》和昆山当代昆剧院的《浣纱记》。

本述评主要评述参与点评的九部昆剧剧目，分为三类进行总结：第一，整理改编传统戏；第二，新编历史剧；第三，现代戏。

一、整理改编传统戏：《红娘》《救风尘》《浣纱记》

1.《红娘》

江苏省苏州昆剧院的《红娘》、北方昆曲剧院的《救风尘》、昆山当代昆剧院的《浣纱记》，都是在传统剧目的基础上重新整理加工的剧目。

《西厢记》是中国戏曲史上的经典名作。从唐朝起，"西厢"故事便以各种方式流传演变。早在唐代已有元稹所写传奇小说《莺莺传》，宋元南戏有《莺莺西厢记》，金代有董解元的诸宫调《西厢记》，元代有王实甫的杂剧《崔莺莺待月西厢记》。至明代，先有明初李景云的《崔莺莺西厢记》，到嘉靖时李日华、陆采各有据"王西厢"的改本。"西厢"故事在被不同剧种搬上舞台时，因所突出主角及行当流派的不同，在剧本改编方面有以张生、崔莺莺、红娘等为主的不同叙述结构。

江苏省苏州昆剧院的《红娘》根据李日华创作的南曲《西厢记》整理改编而成，2008年首演，是江苏省苏州昆剧院常演常新的一部剧。此次参演中国昆剧艺术节，江苏省苏州昆剧院对《红娘》进行了加工提升。该剧由梁谷音担任艺术指导，吕福海担任导演。吕佳饰红娘，周雪峰饰张珙，朱璎媛饰崔莺莺，陈玲玲、徐栋寅、唐荣、柳春林分饰崔老夫人、法聪、孙飞虎、琴童。为更加突出红娘的主导作用，此次改编加入了一些唱段及表演细节，剧本从原先的六折戏增加至八折戏，分别为《惊艳》《赖婚》《寄柬》《跳墙着棋》《听琴》《佳期》《拷红》《送别》，其中《赖婚》《送别》是新添的折目，《惊艳》《寄柬》《跳墙着棋》《拷红》也做了调整。在《送别》【倾杯序】中，该剧的艺术指导、吕佳的亲授老师梁谷音增添了一段以红娘为主的舞蹈，再次突显了六旦的表演特色。

此版的音乐做了全新的编排，更具迤逦婉转的南昆风格，突显红娘俏皮灵动的性格特征。全新设计的舞美典雅、素净、简美，在中国传统园林美学的基础上吸收了明代画家闵齐伋版画《西厢记》中的元素，虚实结合，在白色的背景中点缀局部的设色版画，使整体氛围轻快灵动，画里画外互相掩映，每一幕都呈现出古典意蕴。

该剧传承保留了传统昆剧关于红娘这个人物的表演特色，观众在这样一出戏里能明确地看到昆剧在文化延续上的传承脉络，感受到传统人文留给当代戏剧审美的余温。在该剧演出现场，《佳期》一折中载歌载舞的《十二红》演唱结束后，受疫情影响并不满座的观众席中响起了诚恳而热烈的掌声。但目前的舞台呈现没有充分凸显红娘作为第一主角的地位，剧本还需做出相应调整，增加红娘的主动作为。

2.《救风尘》

北方昆曲剧院的《救风尘》改编自关汉卿的元杂剧《赵盼儿风月救风尘》，原作共四折，是关汉卿最优秀的喜剧作品之一。剧述恶棍周舍骗娶风尘女子宋引章后又加以虐待，宋引章的结义姐妹赵盼儿见义勇为，设计将宋救出的故事。该剧由李炳辉（笔名晚昼）任剧本改编，徐春兰任导演，周雪华任唱腔设计，魏春荣、邵峥、张媛媛、刘恒、王琛等主演。

元杂剧的遗产是拓展昆剧表演题材的一个重要渠道，但将一人主唱的元杂剧改编为多元行当表演的昆剧，在剧本改编、唱腔设计等方面多有难度，该剧做出了很好的探索和实践。在剧本改编方面，该剧以保留原作故事的内核和人物形象为基础大胆展开想象，将原作四折扩充为七折，分别为《应约劝妹》《寄情阻嫁》《虎狼露凶》《搜书换书》《趱行遇雪》《计讨休书》《三鼓双圆》，并且增加了赵盼儿的恋人魏扬这一人物，使得故事情节和人物关系更加丰富与清晰；作曲方面，将南曲与北曲结合，用南曲体现比较优柔寡断、纠结的感情戏，用北曲展现大气、侠义的人物性格和紧张、紧凑的故事结构，令作品音乐风格形成对比，辅助了故事情节中对不同人物形象和性格的塑造。如在第五场戏"雪夜行路"中，为了展现赵盼儿的侠义心肠，音乐从前面柔美的南曲转向了大气派的北曲；在人物塑造方面，赵盼儿的饰演者魏春荣在表演程式上采用了介于昆曲六旦和闺门旦之间的表演。她采用韩世昌在《春香闹学》中的一些程式动作来塑造赵盼儿的活泼、顽皮。在"雪夜赶路"这场戏中，她运用了自己在昆剧《思凡》中的一些带有鲜明特征的程式动作。剧中的反面人物周舍也很有特点，不是小花脸演的。周舍的饰演者刘恒是一位武生演员，他通过武戏动作，将骄奢淫逸、好色贪财的"喜剧"形象刻画得淋漓尽致。

该剧的剧场演出效果很好，受到观众特别是年轻人的欢迎，细节处还有需要改进打磨的地方。比如剧本方面，在第四折《搜书换书》中赵盼儿收到两封信的顺序，如果改为先收到伪造的魏扬的信伤心欲绝，然后收到宋引章紧急求助的信，她随即决定暂搁自身事、先做侠客

行,在逻辑和事理上可能更加顺畅。

3.《浣纱记》

《浣纱记》是昆曲搬上舞台的第一部戏,作者是昆山人梁辰鱼。在梁辰鱼诞辰500周年之际,昆山当代昆剧院排演《浣纱记》致敬本地先贤。该剧由罗周任剧本整理改编,徐春兰任导演,由腾腾、张争耀、袁国良等分饰西施、范蠡、伍子胥等角色。

昆山当代昆剧院自2015年成立以来,推出了《梧桐雨》《顾炎武》《描朱记》《峥嵘》等原创作品。《浣纱记》是罗周为其编剧的第三部作品。该剧以"纱"贯穿始终,用《盟纱》《分纱》《辨纱》《合纱》等四折和两个楔子将原作45折的情节重新进行编创。据编剧罗周介绍,这版《浣纱记》八成以上的念白是编剧原创,六成以上的曲子来自原作。江苏省演艺集团昆剧院一级编剧张弘评价:"该改编本虽以西施命运为主线,但也没有放弃勾践夫差的吴越争霸线、伍子胥伯嚭的忠奸斗争线,甚至文种范蠡的仕途进退线等,它们更多地集中在楔子里表现。林林总总的人物,有的虽戏份不多,但也不显单薄。作者合理地标注、明确了其行当家门,使我们可以想见舞台上丰富的色彩。"

张弘认为,该文本最大的成功在于对西施、范蠡这两个人物的发掘与再创。"罗周的一个重大发现与创造在于第二折《分纱》,她借用了原著存在的某些细节并将之重新进行读解和创作,即'三拜西施'。原著之'三拜'发生于西施早已答应前去吴国,临别众人拜送的时候。罗周则将之提至西施尚在懵懂之时,即她与范蠡的第二次相见(重逢)之时。西施等待范蠡来娶她,却等到了命运另一种残酷的流变!先是越王后的拜恳,再是越王勾践的拜恳,最让人揪心的是勾践让范蠡代表百官的'第三拜',这也是最精彩之处。一个平民女子,'被'此三拜,便再无选择了,她个人的一切都被裹挟进了吴越争斗的政治漩涡。她并非'英雄',也不是'祸水',罗周以充满悲悯的笔法直接面对了西施个体生命的无奈与被戕害。"通过这样的改编,西施和范蠡的形象便更加真实、饱满,美人计的剧情也更能为现代观众所接受。

也有学者提出了不同意见。苏州大学教授朱栋霖在文章中写道:"或曰剧中范蠡与西施以爱捐国的情节,令当代观众不能接受,范蠡是'渣男'。这所谓'当代'观念,其实是以已经过时的所谓'现实主义'观念来要求古典舞台上的古人古事,要求剧中古典人物按照现代观念去执行现代人的立身行事。须知这是虚构的古典戏剧,写戏本是浇胸中之块垒,剧中人的行为思想是古代文学家心灵的寄托,虚妙高远而具真实性,否则柳梦梅、杜丽娘、崔莺莺、陈妙常、唐明皇、杨贵妃、武松等都不具可信与赞赏。"①

二、新编历史剧: 《红拂记》《浣纱记·春秋吴越》

1.《红拂记》

永嘉是南戏故里,与作为昆剧故乡的苏州同为中国戏曲发展史上的重要城市。本届中国昆剧艺术节,永嘉昆剧团带来了新编历史剧《红拂记》。该剧编剧温润,导演林为林,胡曼曼、梅傲立、刘小朝等分饰红拂、李靖、虬髯客等角色。

剧情讲述隋朝时心怀大志的李靖去长安投奔司空杨素,杨素闻其韬略后欲加害于他。杨府侍女红拂见李靖乃英雄侠义之士遂暗生倾慕,盗得相府令牌深夜私会李靖。两人于私奔途中住在杨家酒店,偶遇虬髯客,三侠以"为天下人得天下"为誓言义结金兰。胸怀大志图天下的虬髯客见过李世民后,虽自叹不如,但仍乘李世民攻潼关之机发兵太原。战乱中店家杨母之子杨四战死,令红拂女生出了兄妹情义与天下大义"两重义两难全"的感慨。红拂妇以"为天下人得天下"说动虬髯客不与李世民争天下。虬髯客将自家资财人马送给红拂女和李靖,让他们辅佐李世民成为天下之人,但生为豪杰的他因不愿俯首他人而出走海外。十年后,李靖已封卫国公,红拂女成为卫国公夫人,虬髯客成为扶余国主。

《红拂记》源自唐传奇小说《虬髯客传》。原小说问世后,屡有戏剧改编本,仅明代就有张凤翼的传奇《红拂记》、凌濛初的杂剧《北红拂》、冯梦龙的传奇《女丈夫》。永嘉昆剧团的《红拂记》在张凤翼34出《红拂记》原本上进行了改编创作,在保留人物原型和故事情节的基础上,以红拂女的传奇经历为主线,勾连起红拂私奔、风尘结义、潼关分别等重要情节,表现了红拂、李靖、虬髯客这三个不同个性人物丰富的精神世界和"为天下人得天下"的价值取向。

在永嘉昆剧团所有剧目中,"红拂女"是最多面化的"旦"角,有着"贴旦"的身份,"正旦"的气质,"武旦"的行为,有"三旦合一"之称。主演胡曼曼身上的戏份很重,演员能文能武,唱、念、做、打俱佳,塑造了一个慧眼识英雄、有胸襟有胆识的女中豪杰形象。著名武生、有

① 朱栋霖:《致敬开山杰作〈浣纱记〉》,《苏州日报》2021年10月27日。

着"江南一条腿"美誉的导演林为林,将他毕生所学的"武"之精华融入本剧。该剧的武戏群像非常精彩,手眼身法步,精气神十足。在表达两军对垒的情境时,数位演员组成两支军队,以精彩的不同形式的筋斗表演,拉开了开打的大幕,他们龙腾虎跃,横空出世,跌扑滚打,引发了现场观众的阵阵掌声。在武戏向来较文戏偏弱的昆剧演出里,《红拂记》的武打是难得一见的。

与精彩的武戏相比,该剧文戏相对偏弱,在描摹人物心理层次、明晰人物动机逻辑等方面还有不足。中国艺术研究院研究员、戏曲研究所所长王馗在文章中写道:"例如红拂、李靖为什么会死心塌地认同并扶持虬髯客的政治抱负,仅凭'侠义'是无法清晰展示这种文化行为,即需要寻找今天道德伦理原则来填补传统侠义观念与现代观念的距离。此即一例,而相关的红拂身份背景,她的侠义救护李靖进而私奔缔结姻缘等情节,都未能深入挖掘人物精神层面的变化,包括红拂用剑舞来送别虬髯客在表演上的心理层次等等,尤其是红拂所经历的一次次事件冲击,总是在大的情节线索中缺少人物成长蜕变的细节描摹。"①

2.《浣纱记·春秋吴越》

本届中国昆剧艺术节同时上演三台源于梁辰鱼《浣纱记》的昆剧作品,除了昆山当代昆剧院的《浣纱记》之外,还有苏州昆剧传习所的《浣纱记》(杨守松整理)和浙江京昆艺术中心(昆剧团)的《浣纱记·春秋吴越》(周长赋编剧)。苏州昆剧传习所的《浣纱记》尊重原著,根据范蠡和西施这条线,选录《游春》《选美》《后纺》《分纱》《泛湖》等五折,表现了范蠡、西施的爱情传奇。浙江京昆艺术中心(昆剧团)的《浣纱记·春秋吴越》则避开西施与范蠡这条线,聚焦帝王心理,以《受辱放归》《卧薪尝胆》《吴歌越甲》《大江东去》等四出构成全剧,表达了对历史兴衰规律的思考。

《浣纱记·春秋吴越》是一出"男性戏",打破了浙昆创作以生旦戏为主的格局,运用老生和花脸为主角。剧中删去了西施这个人物,塑造了勾践夫人雅瑜这一形象。该剧编剧为周长赋,导演为卢浩,鲍晨、胡立楠、胡娉、曾杰等分饰勾践、夫差、雅瑜、范蠡等角色。周长赋写过很多"帝王戏",且擅长描绘人物心理。如他的成名作《秋风辞》就是写汉武帝和太子的争斗,汉武帝最后诛杀了自己的亲生骨肉,人物的矛盾性格和复杂心理描绘得很成功。《浣纱记·春秋吴越》同样细致描摹了人物的复杂心理,包括君王之间、君臣之间及夫妻之间的心理较量,通过心理刻画将人物形象塑造得更加鲜明、立体。剧中勾践这个人物尤其让人印象深刻:他卧薪尝胆,忍辱负重;同时,他为达目的不择手段。当他灭吴成功后,出现了众叛亲离的结局:范蠡隐归、文种自刎、雅瑜投江。他得到了天下,败给了自己。剧末,勾践的思想发生重要转变,他放下仇恨,走出黑暗,这是一种人性的升华。但剧作对此重大转变所做的情节铺设还显不足,勾践的心理变化有些突兀。

三、现代戏:《瞿秋白》《江姐》《半条被子》《自有后来人》

昆剧现代戏是本届中国昆剧艺术节的特点和亮点。线下参演的九部昆剧大戏中,昆剧现代戏有四部。这四部现代戏分别为江苏省演艺集团昆剧院的《瞿秋白》、江苏省苏州昆剧院的《江姐》、湖南省昆剧团的《半条被子》、上海昆剧团的《自有后来人》。

1.《瞿秋白》

现代昆剧《瞿秋白》为本届中国昆剧艺术节的开幕大戏,是继《梅兰芳·当年梅郎》《眷江城》之后江苏省演艺集团昆剧院创排的第三部现代戏。该剧以中国共产党早期主要领导人之一、中国革命文学事业重要奠基者之一瞿秋白为主人公,讲述其被捕之后,面对国民党或礼或兵的再三劝降,始终坚守初心、不为所动,直至最后舍生取义、以身殉节的事迹。该剧由罗周编剧,张曼君执导,施夏明、周鑫、孔爱萍、柯军、单雯等联袂主演。全剧由《溯源》《秉志》《镂心》《取义》等四折组成,每一折又分"昼""夜"两部分。"昼"与"夜"两条线虚实交织。"昼"写瞿秋白被捕后在狱中的现实,"夜"则以回忆往事的方式写他与母亲、与挚友、与爱人的三次诀别。

中国戏曲学院教授赵建新认为,昆剧《瞿秋白》是一出名副其实的"现代"戏。它相对实现了昆剧古典形态与现代生活相互融合的"跨度"。"就其表演而言,昆曲高度的程式化在这出戏里不再那么严苛,而是变得松弛自然,需要就用,不需要也不勉强,少了很多现代戏中为刻意强调'戏曲化'而努着劲儿打造的众多'招式'——有时候它甚至会沦为技术杂耍。在这出戏中,瞿母手中的红绸或为账本,或为火柴,或为酒杯,虚实之间,转换自然;杨之华手中的书箱或提或坐或托,缓急之中,皆为人物服务。演员的唱腔和念白较传统戏节奏稍快,但依律而行的咬字行腔仍具昆曲韵味绵长和抑扬顿挫的

① 王馗:《风景这边独好——第八届中国昆剧艺术节剧目简评》,《福建艺术》2021年第10期。

特色。"

该剧舞美简明大气。舞台左侧一张办公桌,表示宋希濂的办公室;右侧一张木床和床边小桌,表示瞿秋白的狱室。一黑一白两个巨幅景片,象征着"昼"与"夜"、"阴"与"阳"、"生"与"死"。白景开开合合,在母子相会时是压抑威严的祠堂,在友人相会时是白色的幕隔,在夫妻相会是飘逸的帐幔。黑色背景在整出戏中差不多都是静止的,到了主人公最后就义时才彻底打开。这些都极大拓展了舞台的物理时空和角色的心理时空。

导演张曼君以"心剧"定义昆剧《瞿秋白》。她在导演阐述中写道:"《瞿秋白》是面对生死命题展开的一部戏剧,在关于人生的终极追问中,展开人物心灵心境的诉说,容量广阔而且深邃。这样的'心剧',使昆曲走入现代生活,甚至作为一个载体去表达现代性的追索,可以说这是戏曲现代性的高段位抒写的一次尝试。"

该剧在编、导、演、音乐、舞美、灯光等方面有诸多亮点,整个作品呈现出一种现代品格、现代精神、现代气质。瞿秋白的饰演者施夏明,无论是年龄、外形还是气质都与瞿秋白非常接近,成功地塑造了一个具有古典文人气质的革命者形象。同时,也有评论者指出该剧还存在叙事性较弱、歌舞性不强等问题。

2.《江姐》

《江姐》是被众多剧种改编过的经典作品。1964年中国人民解放军空军政治部文工团将罗广斌、杨益言创作的长篇小说《红岩》中有关江姐的故事编演搬上歌剧舞台,由阎肃编剧,羊鸣、姜春阳、金砂作曲。而后该作品被越剧、川剧、京剧、黄梅戏等许多剧种移植改编,江苏省苏昆剧团(江苏省苏州昆剧院的前身)也曾将其改编为苏剧《江姐》。江苏省苏州昆剧院带来的昆剧《江姐》,由王焱根据同名苏剧演出本改编,全剧由《序幕》和《送别》《惊讯》《激战》《被俘》《斥敌》《绣旗》等六场戏组成。该剧导演为吕福海,主要演员有翁育贤、周雪峰、吕福海、唐荣、徐栋寅、章祺、束良、沈国芳、杨美等,其中翁育贤饰江姐,中国戏剧梅花奖获得者周雪峰饰甫志高,吕福海饰沈养斋,杨美饰双枪老太婆。

江苏省苏州昆剧院演《江姐》有历史渊源。20世纪70年代末,歌剧《江姐》的作曲金砂曾在江苏省苏昆剧团工作并担任苏州市音协主席,他先后为苏剧《五姑娘》、锡剧电视连续剧《青蛇传》、歌剧《椰岛之恋》《木棉花开了》等一系列地方戏剧和歌剧谱曲。此次江苏省苏州昆剧院排演昆剧《江姐》既是为了献礼建党百年、致敬经典,也是为了致敬金砂这位为苏州音乐戏曲事业做出重要贡献的作曲家。

将《江姐》改编为昆剧存在相当的难度。"对于昆剧改编,该剧其实提出了一个重要命题:即如何让昆剧之'苏'味与作品的'川'味、让该剧之'歌'与昆剧之剧'诗'实现融合?从该剧舞台语言涉及的苏州话、四川话、普通话,就能感知到题材带给创作团队的巨大挑战。"①中国艺术研究院研究员、戏曲研究所所长王馗说。

江苏省苏州昆剧院在角色的分派上尽量发挥了演员特长,翁育贤之旦行、周雪峰之生行、唐荣之净行、徐栋寅之丑行等功夫都得到了充分运用和发挥。根据该剧中"人物"的性情,演员们也有跨行当演出。江姐的扮演者翁育贤非常恰当地把握了人物的分寸和节奏,很好地运用了昆剧的表现手法,该柔的时候柔,该刚的时候刚,节奏处理得好,很有张力。周雪峰将生行功底融入扮演的角色,塑造了一个有内心、有文气的甫志高,没有简单地把人物演成叛徒、坏人。杨美这次在剧中饰演双枪老太婆,从原来自己主工的正旦、娃娃生跨行当到老旦,把双枪老太婆的飒爽英姿完全表现出来了。

"该剧集合了苏州昆剧院'弘''扬''振'三代昆曲人,从筹备到排演到正式演出历时近一年。如何把'江姐'这个家喻户晓的人物以昆曲的形式呈现给观众,得到大家的认可,尤其是昆曲观众的认可,是我们创排工作的重中之重。"江苏省苏州昆剧院副院长俞玖林说,"经过多次讨论与修改,我们在传递原剧精髓和风貌的同时,体现昆曲本质特征与发挥昆曲表演特长:文本改编上采用曲牌体,守住昆曲的核心特征;唱念上坚持运用中州韵,保留昆曲的韵白特征,并力求载歌载舞,体现昆曲的细腻传神。此外,我们保留了经典歌剧唱段《红梅赞》和《绣红旗》,在之前的三次演出中,每每演到这里都有观众热泪盈眶,拍手跟唱。唤起观众的时代记忆,引发观众的共鸣,我想我们做到了。"

昆剧是一个精致的剧种,该剧在细节上还需提升。如有专家提出,公众因歌剧耳熟能详的唱段《红梅赞》《绣红旗》要昆曲化才能更好地与全剧音乐融合。人物的内心还应有更细致的梳理。如江姐在与华为一起去华蓥山的途中惊闻丈夫牺牲的噩耗,她亲眼看到丈夫的头颅,一路上江姐没有告诉华为,当她见到双枪老太婆的时候,双枪老太婆还以为她不知道。目前剧中人物的内心、情感的层次还没能充分表现。

① 王馗:《风景这边独好——第八届中国昆剧艺术节剧目简评》,《福建艺术》2021年第10期。

3.《半条被子》

"半条被子"是红色经典故事。1934年11月,在湖南汝城县沙洲村,三名女红军借宿徐解秀老人家中,临走时,她们把自己仅有的一床被子剪下一半给老人留下了。老人说:"什么是共产党?共产党就是自己有一条被子,也要剪下半条给老百姓的人。"2016年10月21日,在纪念红军长征胜利80周年大会上,习近平总书记作了《一切贪图安逸的想法都要不得》的重要讲话。在讲话中,习总书记用了湖南汝城沙洲村"半床棉被"这个红色经典故事。该故事在近年成为书写长征故事的重要题材,被搬上京剧、锡剧、上党落子等剧种的舞台。

湖南省昆剧团创排昆剧《半条被子》是当地剧团演绎当地故事。该剧编剧为张丞,导演为胡翰驰,刘婕、张璐妍、杨琴、段丽等分饰徐解秀、王秀珍、红月华、刘春梅等角色。与同题材作品相比,该剧在情节结构等方面有创新。编剧在讲述这个故事时,引入了一个叙事者——罗开富(经济日报社副总编辑),剧情从他去看望老年徐解秀听她讲述当年故事开始展开,全剧主体是四场回忆过去的戏《檐下》《妙药》《同襟》《剪被》,情节不复杂,没有激烈的矛盾冲突,戏也较为集中,利于叙事抒情。剧中的歌舞场面也为该剧增添了民族风情,凸显了湘昆的艺术特色。

湘昆青年演员的表演获得了好评。饰演女主角的刘婕展示了湘昆新一代艺术家的水准。上海戏剧学院副教授丁盛在文章中写道:"饰演女主角徐解秀的刘婕,昨晚的表演可圈可点。如徐解秀在与三位女红军告别后,发现她们留下的军被便抱上军被去追赶,刘婕用了一系列身段来表现这个小脚女人在崎岖山路上奔走的急切心情。这让我想起了甬剧《典妻》中女主角三年典当期满后回家路上的一段戏,她用了大量的唱做来表现渴望见到阔别已久的家人与儿子的急切心情,这个看似没戏的过场戏,却因为演员的精彩表演成了全剧的高潮。再举一处例子,当徐解秀看到女红军留下的半条被子被保安团烧了后,她跪在地上唱北曲【后庭花滚】,以饱满的深情唱出了'无情火急将这有情葬'的悲愤,唱出了对革命星火燎原的盼望,以及'烧尽世间恶虎狼'的期待,现场听来悲壮,颇有感染力。"①

该剧主创团队从编剧、导演、作曲到舞美设计均是年轻人,有此表现实属不易,如能在剧情、唱词等方面继续打磨,相信会有更好的舞台呈现。

4.《自有后来人》

昆剧《自有后来人》取材于20世纪60年代初长春电影制片厂同名经典电影,剧述东北某地一户由三个异姓人组成祖孙三代的革命家庭,为完成将密电码转送到北山游击队的任务,秉承革命信仰,与日寇展开殊死搏斗,历经千难万险最终完成任务的故事。电影上映后,引发了戏曲剧种改编热潮,成就了京剧《红灯记》等多个版本的同题材作品。此次是上海昆剧团建团43年来首次尝试创排现代戏。该剧演出阵容强大,戏里"革命三代人",台上也是"昆剧三代人",囊括了上海昆剧团各时期顶尖艺术家的杰出代表,蔡正仁饰鸠山,张静娴饰李奶奶,吴双饰李玉和,罗晨雪饰李铁梅。该剧的创新和看点主要有以下几方面。

一是主角设置。该剧不是以"李玉和"为第一主角,而是以"李铁梅"为第一主角。罗晨雪饰演的李铁梅外形青春靓丽,表演真实自然,也很有爆发力。正如该剧的名字"自有后来人",几代演员同台演绎,突出青年演员,这正是昆剧人才培养的"传帮带"精神。

二是唱腔设计。此次唱腔设计,上海昆剧团利用剧种优势加以创新,"破套存牌",即不再拘泥于曲牌的原有套路,而是根据人物、剧情、情绪来活用曲牌。

三是名家效应。蔡正仁、张静娴、吴双等老戏骨同台,难得一见。剧中李玉和被鸠山派人带走的那一刻,吴双以花脸演员的传统步法,大踏步昂首挺胸离开,一派英雄气概,赢得掌声阵阵。蔡正仁本是昆剧小生演员,要塑造好鸠山这个人物,需要跨行当表演,小生的唱念是真假嗓子混合使用,而鸠山作为一个反面人物,需要用本嗓唱念。为了这个角色,八十多岁的蔡正仁染黑了头发,还贴了仁丹胡。当他手扶战刀,"嘿嘿"一声冷笑,在台上站定时,阴险狡诈、佛口蛇心的鸠山形象就立住了。张静娴由闺门旦转老旦,在唱法上也由小嗓转真嗓,但是唱功依然了得。

《自有后来人》在演出市场和此次中国昆剧艺术节上都备受关注。正如一枚硬币的两面,该剧的一些创新点同时也是存在争议的点。比如"破套存牌"的做法,有学者认为:"'破套存牌'实际上在保持曲牌形式的同时,从文学到音乐都不再接受昆曲传统格范的限制。对于尊尚诗性文学、恪守声韵曲律的昆剧而言,这无疑对艺术本体做了挑战。"②

① 丁盛:《昆剧现代戏〈半条被子〉观后》,《苏州日报》2021年10月4日,有改动。
② 王馗:《风景这边独好——第八届中国昆剧艺术节剧目简评》,《福建艺术》2021年第10期。

四、小结

从以上参演剧目来看,当前昆剧创作仍秉持整理改编传统戏、新编历史剧和现代戏"三并举"的方针。从比例来看,本届中国昆剧艺术节参演剧目中现代戏占近一半,这是前七届都没有过的。昆剧创作如何在"规矩"里面创新?整理改编传统戏如何提炼主题、重立主线、重塑人物?新编历史剧如何处理好历史真实与艺术真实的关系?昆剧如何塑造好现代人物?第八届中国昆剧艺术节落幕了,其间所展示的昆剧传承与发展现状、昆剧创作规律和成果值得我们细细回味与思考。

第九届中国昆曲学术座谈会综述

丁 盛 裴雪莱 陈威俊

第八届中国昆剧艺术节期间,中国昆曲研究中心(苏州市政府与苏州大学合作)、中国昆曲评弹研究院主办的第九届中国昆曲学术座谈会在苏州召开,来自全国各地的90多位学者躬逢盛会。大会开设了12场专题研讨,围绕昆曲史论、声腔音乐、昆腔传衍、表演艺术、剧目建设、曲社曲会、推广传播与高校教学等方面进行了广泛而深入的探讨。

2021年是中国共产党成立100周年,恰逢中国昆曲被联合国教科文组织列入"人类口述与非物质遗产代表作"名录20周年与苏州昆剧传习所成立100周年,研讨会对昆剧传习所的历史贡献、文化地位与深远意义进行了深入研讨。

上

中国昆剧的传承、传播与创作历来颇受关注,与会专家就此进行了深入研讨。

新世纪以来,昆曲艺术的抢救、保护和扶持上升为国家文化工程。深圳职业技术学院安裴智在《昆曲文化身份回归与国家文化形象建构》中认为,"入遗"二十年来,昆曲完成了从长期被冷落、隐没的边缘化状态向文化中心靠拢的身份回归,获得了"国家文化形象"的广泛认知,成为一种"国"字头的文化审美现象。昆曲最本质的文化身份是国家文化形象的象征与杰出代表,以这个身份进入国家文化发展的宏伟战略,是昆曲艺术在21世纪最为令人欣喜的回归,标志着"昆曲新时代"的降临。

新时代有新气象,定期在苏州举办的中国昆剧艺术节已经成为三年一度的文化盛事,不仅是全国性的重大昆剧展演活动,也是全国昆剧艺术创作和人才培养成果的阶段性集中展示平台。苏州市文艺创作中心周晓薇在《文化政策视野下当代昆曲的传承与发展——以中国昆剧艺术节为观察中心》中认为,已举办近二十年的中国昆剧艺术节可以分为三个阶段。2000—2004年是"非遗"语境下昆剧开启复兴之路的五年,首届中国昆剧艺术节参演剧目均为传统剧目,第二届则呈现出在"保护""继承"的基础上要求"革新""发展"的倾向,这种变化反映了"非遗"语境下原真性保护与现代化探索两种倾向的角力和制衡。2005—2014这十年中的三届中国昆剧艺术节,参演剧目呈现出国家层面支持下从热衷"新创"向"传统"回归的转向。2015—2020年这六年,在"创造性转化"与"创新性发展"的"两创"方针指导下,第六届和第七届中国昆剧艺术节新编剧目比例大幅上升,反映出国家层面政策扶持与评奖对昆剧的传承和发展有着强大的导向作用。

从宏观来看,新世纪昆剧的蓬勃发展是由政治、经济与文化等因素共同推动的。上海戏剧学院丁盛在《新世纪昆剧的复兴与困境——从政治、经济与文化角度的考察》中认为,在看到创作演出日益繁荣的同时,也要看到作为遗产意义上的传统折子戏呈现代际减半的趋势,演员身上的传统价值也有代际递减的迹象,加之以创新为名的"转基因昆剧"大行其道,昆剧面临着显性与隐性失传的双重风险。这种局面不是昆剧自身发展的要求所致,而是政治、经济与文化等因素交织在一起共同推动的结果。在这个过程中,由于对昆剧传统认知不足,往往将创新与传承并重,甚至鼓励背离昆剧本体的创新,这不仅有损昆剧的艺术价值,还在一定程度上耽误了传承工作。当下,需要重新审视过去的做法,制定符合遗产保护与可持续发展要求的方针政策,让昆剧院团回到以传承为首要任务的正轨上。

昆剧的传承方式是口传心授的活态传承,戏以人传,人是最核心的因素。因此,在关注剧目传承的同时,也需要关注传承的过程,其中一项重要工作就是昆剧传承人口述史的采录与整理。苏州科技大学金红的《一路走来——昆曲老艺术家口述史抢救回顾》,梳理了自

2010年起对尹斯明、柳继雁、王芳、章继涓、尹继梅、凌继勤、朱继勇、毛伟志、赵文林等多位苏州昆剧传承人进行口述资料的采录与整理研究的过程。金红认为，"继"字辈和"承"字辈两代演员共学习了253出昆剧传统折子戏，对苏州昆剧的传承起到了承上启下的作用，他们在演唱、表演上体现了南昆艺术的"正宗"风格。

在专业院团之外，昆剧艺术传承的另一个着力点是高校。黄冈师范学院许怀之在《近十年台湾地区大学院校昆曲传承管窥——以东吴大学双溪昆曲清唱雅集为讨论对象》中指出，东吴大学的昆曲社自1980年成立以来依循"为演出而学戏"的模式，通过50年代来台曲友的教习、90年代"昆曲传习计划"的业余老师与其后职业演员的传授等路径，传了不少昆剧传统剧目及大陆职业演员的表演路子。2006年昆曲社易名为"双溪昆曲清唱雅集"后，以清唱及昆剧欣赏为主要活动。2013年起每年举办"双溪昆曲艺展"，通过社团演出传统折子戏的方式，在年轻学子中传承与推广昆曲艺术，取得了良好的效果。

四川大学丁淑梅在《曲社、曲会与高校互动的昆曲传播探论——以成都昆曲传播活动为例》中认为，成都虽然地处西南，但其特具的都市田园式生活情调和休闲娱乐文化氛围，为昆曲的当代传播提供了时尚氛围和美学基础。在多元发展的当代艺术活动中，曾经巡演至成都的青春版《牡丹亭》、"一戏两看"《桃花扇》（全本+选场）等昆曲演艺活动，给成都带来了文化热点和时尚话题。而以2012年成都昆曲社的成立为扭结点，成都聚集了一批具有专业素养的昆曲爱好者和传承者，他们定期举办各种曲会，与高校昆曲传播形成良性互动。在校园内，通过昆曲讲座将大学传统文化课堂、文学研究、名家解戏、示范表演与曲社、曲会活动结合在一起，进一步打开了昆曲高校传播的空间。

高校社团、曲社与专业院团在昆曲传承中所担负的使命不同，前两者的使命主要是传播昆曲与培养观众。新媒体时代，昆曲应该如何来传播？杭州师范大学郭梅与黄睿钰在《"旧"戏与新"技"共舞——新媒体时代下的戏曲传播》中认为，在国家戏曲传承发展政策的支持下，通过戏曲进校园、名人名家推广等方式，戏曲艺术家们不断努力探索戏曲传播新的可能性。与此同时，各种新媒体手段也被应用到戏曲传播中，已经形成了网络直播平台、视频网站、微博、微信公众号、App、动画、VR等多种传播形式并存的格局。

当代昆剧的主要任务，一是传承，二是发展。当代昆剧创作关系到留给后人怎样的昆剧遗产。昆剧表演艺术家柯军在《从最传统抵达最先锋——昆曲的过去、现在和未来》一文中回顾了"传"字辈老艺人对昆剧传承的贡献，以及"入遗"20年来的文艺政策、昆剧展演、人才建设、学术研究与表演形式探索等，他认为：昆曲的未来发展，一是传承，要做好传统折子戏的传承，也要重视对武戏的传承；二是发展，即对传统剧目的改编、对新编戏与现代戏的创作；三是创造，站在历史的高度观照未来昆曲，以"昆"的元素进行舞台创作，探索属于当代的舞台表达。

新世纪以来，柯军受香港地区先锋戏剧家荣念曾的影响，积极投身于先锋昆曲的创作实践。他是当代少有的具有理论自觉的昆剧艺术家，从早期"新概念昆剧"到新近"素昆"概念的提出，不断深化先锋昆曲的艺术探索与理论表述。中国艺术研究院戏曲研究所张之薇在《柯军"素昆"初探》一文中认为，柯军以素颜为特征的"昆曲剧场"作品，在"素"字背后还有着更深的美学观念——极素极简，蕴含着中国传统禅学的美学观，静谧、朴素、自然、天然。通过对柯军"素昆"作品的分析，她指出，"素昆"在当下与未来可能的局限性在于，一是作品过于强调以自我的表达为中心，不注重讲故事，呈现出反情节的特征，观众能不能接受是一个值得商榷的问题；二是柯军还没有对自己的创作走向形成非常清晰的观念确认，需要在创作实践中进一步总结与提炼。

从当代昆剧创作来看，柯军的"素昆"是个另类，更多的还是传统剧目的整理改编、新编古代戏与现代戏。山西艺术职业学院邓嫣在《当代新编昆曲的守正与创新》中认为，昆曲自魏良辅创立，经明清曲家雅化，形成了曲牌套式严谨、曲词格律整饬、脚色行当完备、表演高度写意的艺术特色，其中"依字行腔"的制曲、演唱原则，以及曲牌连套的音乐体制，是昆曲区别于其他戏曲剧种的本质属性。当代新编昆曲只有守正方能创新，这就要求编剧必须掌握宫调和曲牌对昆曲音乐节奏、声情的规定，在曲牌连套的基础上结构剧情，在传统行当的基础上创造角色，发掘历史故事、历史人物中的现代性，以契合当代观众的审美需求。

论及传统剧目的当代搬演，影响最大的莫过于青春版《牡丹亭》。苏州大学周秦在《姹紫嫣红牡丹开，良辰美景新秀来——写在青春版〈牡丹亭〉400场公演前夕》中认为，青春版《牡丹亭》"青春"创意的内涵，不仅指青春的演员，还包括青春题材、青年观众，以及与之相匹配的表现方法和审美取向。青春版《牡丹亭》的成功，不仅是在充分理解并尊重传统昆曲艺术形式规范和审美特征的前提下，面向现代剧场和现代观众，尝试灌注时代

精神,强调唯美的艺术追求的结果,而且还得益于始终不渝的精品意识和较为先进的营销理念。青春版《牡丹亭》代表着当代知识分子传承复兴中华传统文化的不懈努力和初步成功,其经验无疑具有重要的借鉴意义,却又难以随便套用或简单复制。

戏曲史上第一个为昆曲创作的剧本是《浣纱记》,作者梁辰鱼是昆山巴城人。为了纪念梁辰鱼诞辰500周年,昆山市文联杨守松联合苏州昆剧传习所将《浣纱记》搬上了舞台。杨守松在《我们的〈浣纱记〉》一文中介绍了该剧创作排演的过程及其艺术特点。他指出,这版演出忠于原著,以范蠡和西施为主线,整理编选了《游春》《选美》《后访》《分纱》《泛湖》等五折,主题突出,脉络清晰,同时在音乐、导演和服装方面,把"传统"二字作为基调,做"小"精致,不做"大场面",坚守昆曲姓"昆",向传统致敬,向先贤致敬。这种以传统为出发点和旨归的创作态度在大制作成风的当下显得尤为可贵。

在传统剧目的新创作外,新编古代戏数量多并且也取得了一定的成绩。郭启宏是其中有代表性的剧作家。苏州市职业大学谭飞在《浅析郭启宏昆剧作品中的抒情之妙》中认为,郭启宏的昆剧创作遵循了昆剧"叙事服从于抒情"的传统模式,延续了以情感表达推动叙事进程的戏曲传统,在重视戏剧冲突的同时,更重视"人"的情感表达,擅长塑造情感当中的人物,而不是简单的场景中的人物。他笔下的人物情感逻辑都是圆满的闭环,一花一世界,每个人物身上的情感流向都有着层层推演的纹理和质感,充分展现了昆剧作品中的抒情之妙。

在对"人"的情感表达上,浙江传媒学院刘志宏的创作与郭启宏是相通的。刘志宏是昆曲研究专业的博士,擅撰笛度曲,工于诗词与剧本编创。为了填补戏曲史上没有以昆曲向汤显祖这位伟大戏曲家在遂昌为官经历致敬这一空白,刘志宏创作了新编昆剧《汤显祖平昌梦》。他在《昆腔一曲浮沉历,四梦平昌爱恨抒——新编昆剧〈汤显祖平昌梦〉从构思到成稿》中指出,这个戏以汤显祖"爱民"作为情节主线,写了《春闹》《矿闹》《塾闹》《府闹》《虎闹》《灯闹》《魂闹》等七出戏,串起汤显祖在遂昌从班春劝农到挂印而去的为官经历,着重抒写他"官也清、民也清""山也清、水也清"的为官理想。由此剧延及一般昆剧文本创作,刘志宏认为,除了要掌握韵文基本功外,还要多看戏,弄懂戏曲舞台表演的规范要求,以便创作时更能以舞台表演为中心。

昆剧现代戏创作在沉寂多年后,这两年得到一定程度的重视,涌现了不少抗疫与红色题材的作品。对于昆剧能否演与适不适合演现代戏,学界一直有不同看法。中国戏曲学院赵建新在《虽观新剧,亦有旧章——近年来昆剧现代戏创作管窥》中认为,当前以《眷江城》和《瞿秋白》为代表的昆剧现代戏,文本创作是成功的,即便是命题作文和主题先行,只要能为命题寻找到剧作之"根","主题先行"也能变成"主题很行"。对于现代戏文本创作上"破套存牌"的做法(如上昆《自有后来人》),他认为也是有先例可循的。在表演上,《瞿秋白》的导演张曼君以塑造人物为基点,对严谨的程式适当予以松动,使演员从表演程式中适当"解放"和"松绑",而不为其所束缚,从而达到为现代生活重新赋形的审美目的。因此,赵建新认为,昆剧现代戏创作在舞台呈现上正努力实现程式法度与现代生活的最大融合,从而使昆剧现代戏的创作有了一个新的跨度,也为昆曲在当下的可持续发展标示出一种新的可能性。

<center>中</center>

2021年是苏州昆剧传习所成立百年的特殊日子,上海、苏州等地先后举办了关于"传"字辈的学术研讨会。2021年7月16日至18日上海艺术中心主办纪念昆剧"传"字辈从艺百年学术研讨会,集中探讨苏州昆剧传习所的创办缘起、艺术传承、演员发展与历史功绩评价等诸多方面,共有参会论文35篇。其后,2021年9月23日至26日,苏州大学承办、中国昆曲研究中心主办的第九届中国昆曲学术座谈会在苏州金陵雅都大酒店举行。与"传"字辈相关的讨论共有三场,论文12篇,占全部论文(55篇)的五分之一强。按照发言顺序来说,分别有邹元江、周锡山、朱栋霖、穆家修、谢柏梁、张一帆、曹璐、林继凡、陈均、程思煜、韩郁涛、王馨、赵天为、吴新雷、浦海涅、彭剑飚、韩光浩、李熟了和刘轩共19位专家。前者为"传"字辈纪念专题研讨会,共有参会论文35篇,后者则有中国昆剧艺术节与"传"字辈研讨合二为一之效。总体而言,"传"字辈学艺于苏州,学成后演出于上海,因此,沪、苏两地均与"传"字辈成员有千丝万缕的联系,这也是与会专家的共识。

站在百年回顾的时间节点,关于苏州昆剧传习所的创办问题,始终是个饶有意味而又极易引起争议的议题。上海纪念昆剧"传"字辈从艺百年学术研讨会对此较为重视。苏州大学教授朱栋霖在《穆藕初是否昆剧传习所创办人?》一文中结合《申报》资料,以及王传淞、周传瑛、俞振飞等当事人的记述,提出苏州昆剧传习所是上海的穆藕初、徐凌云等和苏州的张紫东、贝晋眉、徐镜清、孙咏雩等共同创办的观点,清晰明确,令人信服。唐葆祥(上海昆剧团一级编剧)在《关于昆剧传习所由谁创

办的争论》一文中对于传习所创办说和接办说的症结所在把脉清晰,结合与俞振飞本人的谈话内容,对王传淞、朱建明等专家的误传之处进行纠正,最终得出苏州昆剧传习所不存在创办与接办的问题,是穆藕初与苏州的曲家们共同创办的结论,令人耳目一新。赵山林(华东师范大学博士生导师)的《昆剧传习所成立前后穆藕初之活动考略》一文聚焦昆剧传习所成立前后,上海曲家穆藕初及其友人进行的一系列卓有成效的活动及努力,具体包括拜访苏州曲家俞粟庐和吴梅等人,出资为俞粟庐和殳九组录制昆曲唱片,假座上海夏令配克戏院举行昆剧串演以为经费,并且与曲家项馨吾、谢绳祖、潘祥生等人进行生平仅有的一次登台演出等,细致还原了彼时昆剧演出的生态图景。刘轩(浙江传媒学院讲师)的《存亡续绝:穆藕初与苏州昆剧传习所的创立》一文以清末民初昆剧演出凋敝为背景,对上海曲家穆藕初与苏州昆剧传习所的创立关系进行钩沉,发现其与苏、沪两地曲社曲家及职业昆班等关系密切。浦海涅(中国昆曲博物馆副馆长)在《昆剧传习创立问题辨正》中详细梳理了民国时期《红茶》《半月戏剧》《申报》《新闻报》《大公报》《联谊之友》等报纸或期刊,以及中华人民共和国成立后的诸多著述,力求资料详尽原始,排比诸说,提出了苏州昆剧传习所是以俞粟庐、穆藕初、徐凌云、张紫东、贝晋眉、徐镜清等为代表的昆剧保存社发起,并得到江苏、浙江、上海三地昆曲爱好者的普遍参与和不断竭力扶持的观点。

传习所"传"字辈演员的艺术成就及特点值得重点关注,落脚点在于"人"。2021年7月上海纪念昆剧"传"字辈从艺百年学术研讨会涌现出诸多此类精彩报告,成为最大亮点。陈均(北京大学副教授)的《从周传瑛到汪世瑜:新型昆曲小生艺术的生成及特色》一文梳理了"传"字辈昆剧表演艺术传承延续到近现代体系的历程,具体包括"传"字辈小生代表性人物周传瑛对汪世瑜的昆曲启蒙,以及汪世瑜通过《玉簪记》《西园记》《牡丹亭》等剧目的学习、演出与创造,结合自身表演经验,继承发展"传"字辈表演艺术等。洪洁(上海艺术研究中心)的《薪尽火传——昆剧"传"字辈艺术家表演影响的留存和意义》一文借助音像出版物、影视作品、网络作品及文献记载等诸多类型文献,梳理出"传"字辈艺术家的存世影像概况,并集中探讨了这些存世影像的价值和意义。江巨荣的《"传"字辈昆曲表演艺术家的学习精神和创新精神》一文对苏州昆剧传习所办学的新模式、"传"字辈的苦学精神和艺术创新精神等诸多方面,以及中华人民共和国成立后"传"字辈所展现出来的新面貌、新水平和新经验进行了剖析。李鑫艺的《传道授业 鉴往知来——郑传鉴戏曲表导演创作思维刍议》一文以"传"字辈名老生郑传鉴为例,从"演而优则创""全而通则导""精微与意象""生活与舞台"等方面对郑传鉴的表导演创作思维进行了探索。林圣(上海艺术中心)在《戏舞艺术人生——方传芸先生的舞蹈创新理念拾微》中认为,方传芸先生以"组合化"方法将昆曲中丰富的形体身段化用到舞蹈训练之中,并提出了"道具规范舞蹈动作""三轴法则"等创新理念,对昆剧"传"字辈的舞台艺术传承有了新的认识。彭剑飙(昆山当代昆剧院编剧)的《邵传镛昆曲生涯考略》剖析了邵传镛所代表的"南方花脸"的主要艺术特点和价值。昆曲艺术"传承"是"传"字辈本身所具有的历史使命,关注点仍然在"人",相关成果有黄暾炜(上海戏剧学院副教授)的《百年承传的回顾与思考——探究昆剧"传"字辈的成就之路》,李良子(上海教育出版社编辑)的《论昆剧"传"字辈的传承与创新理念》。李晓(上海艺术研究中心研究员)的《"传"字辈与非物质文化遗产的"活态传承"》认为,"传"字辈是非物质文化遗产"活态传承"的典范,具体包括因材施教、风格探索、抢学非遗、转益多师及捏戏等诸多艺术经验。李阳(四川师范大学)的《记录与传承——〈周传瑛身段谱〉艺术价值解读》关注昆曲身段谱的重要价值。周巩平(上海艺术中心)的《方传芸先生及其子女的方氏艺术世家——家教、家学和艺术传承》对方家的艺术传统进行了总结。

第九届中国昆曲学术座谈会按惯例与中国昆剧艺术节同时举办,本届主题为"昆曲入遗20周年暨苏州昆剧传习所创办100周年"。第一场研讨会于2021年9月24日上午在苏州金陵雅都大酒店举行,由著名编剧罗怀臻主持。发言人员有王安葵、邹元江、朱恒夫、谷曙光、周锡山、朱栋霖和谢柏梁等知名专家。邹元江(武汉大学教授)的《对昆剧传习所百年薪火传承的反思》提出了苏州昆剧传习所"传"字辈百年薪火传承过程中诸多需要深刻反思的问题,如"曲牌""堂名""清曲",以及"以才精选""因材施教"等宝贵经验给当代昆剧发展带来的重要启示等。全文不仅紧密围绕上述诸点展开,而且借鉴吸收西方文论,联系昆曲音律等本土文化传统,洵为大观。周锡山(上海艺术研究中心研究员)的《昆剧传习所和"传"字辈在中国戏曲史和文化史上的地位和意义》指出了苏州昆剧传习所的诸多首创性贡献,阐述了"传"字辈演员对江南昆剧人才传承的重要地位和价值,最终总结了苏州昆剧传习所和"传"字辈在20世纪中国戏剧史上的重大意义。全文数据翔实丰富,强调了困难时期

上海文人曲家群体对"传"字辈的宝贵支持与呵护。朱栋霖教授的《不仅仅是六百出：昆剧"传"字辈演出剧目论》一文清晰明确地指出，"传"字辈不仅仅传承了600个剧目，而且把康乾时期折子戏精华的主体传下来了。此类精辟简练的论述令人耳目一新。谢柏梁（中国戏曲学院教授）在《写在昆曲传习所开办100周年》一文中谈到其本人出版相关书籍的计划和进展，其正在编纂系列书籍，并且正在推动昆曲人物评传的出版，把苏州昆剧传习所的研究推向系列化和系统化的新高度。该组讨论具有一定的时间跨度和空间定位，体现了与会专家较强的文献梳理功底和驾驭能力。

第九届中国昆曲学术座谈会第二场专题为"昆曲史论"，由上海师范大学朱恒夫教授主持。张一帆（中国人民大学硕士生导师）、曹璐（中国人民大学）的《传世的传、世——昆剧"世"字辈研究现状述略》对"传"字辈与"世"字辈的戏脉延续进行了精细描绘，把"传"字辈在昆剧演出史上的桥梁作用和"世"字辈的现代承接完美打通。穆家修（苏州昆剧传习所主要创办者穆藕初幼子）的《昆剧传习所早该回家了》强调苏州昆剧传习所的当代价值和传承，阐述了苏州昆剧传习所创办前后的重要细节，体现了穆家修先生作为曲家哲嗣的坚守与传承。该组讨论紧密结合"昆曲史论"专题的中心展开，对苏州昆剧传习所的昆曲史定位进行了合理公正的评判，对"传"字辈、"世"字辈的艺术传承进行了精心的回顾。周锡山的《昆剧传习所和"传"字辈在中国戏曲史和文化史上的地位和意义》从诸多首创性贡献出发，总结了他们的辉煌成果和重大意义，具有戏曲史和文化史的双重价值。上海纪念昆剧"传"字辈从艺百年学术研讨会同样产生了以昆曲史的眼光展开深入讨论的篇章。朱恒夫（上海师范大学）的《民国年间新闻界对昆剧"传"字辈形象的真实书写》回归历史现场和真实，对民国时期报刊中心上海地区的大小报刊进行钩沉，呈现历史真实镜像，对"传"字辈成员有了更加饱满丰富的认识，对"传"字辈的历史功绩和时代定位更加清晰准确，可谓此次会议的重要代表性成果。邹元江（武汉大学）的《从〈申报〉（1924—1941）看昆剧传习所"传"字辈的盛衰》选取"传"字辈首次赴沪演出至1941年最终星散这段历史时期为研究对象，考述了演出票价、顾传玠的去留等诸多昆剧史细节，得出了六条重要的历史启示和经验教训，令人赞叹。蓝凡的《出科后的昆剧"传"字辈的生存逻辑辨证》从剧目、市场和表演等方面直陈"传"字辈的生存困局，以百年昆剧史的眼光回顾总结昆剧"传"字辈的生存逻辑和历史经验。沈鸿鑫《昆剧传习所与"传"字辈的历史功绩和杰出贡献》从三个方面总结苏州昆剧传习所和"传"字辈演员的重大历史功绩和杰出贡献，分别是抢救和继承一大批昆剧传统剧目和昆剧表演技艺，培养一批昆剧表演艺术人才，帮助和推动其他戏曲剧种的改革发展，较为全面。当然，最后一个方面尚可进一步拓展和细化。王宁（苏州大学）的《建国初期（1949—1956）江苏昆剧的"四脉"与"传"字辈的传承作用》以中华人民共和国成立后17年间的昆曲史为切片，细致剖析江苏昆剧的四脉——"戏脉""曲脉""文脉""官脉"与"传"字辈演员之间千丝万缕的传承发展关系，令人耳目一新且印象深刻。杨守松（昆山市文联）的《昆大班传奇之"源"》以作家的叙事视角，讲述传奇人物周玑璋与昆大班的生死故事，传达出上海和"传"字辈等的历史背景与画面。这种叙事性作品与高校论文撰写风格迥异，给大会带来不一样的色彩与温度。周锡山的《"传"字辈与上海》把"传"字辈发展史和上海地域文化史紧密结合，全面分析并强调上海曲家、上海市场、上海传承人与"传"字辈舞台演出、技艺发展的紧密联系。

本届昆曲学术座谈会第五场专题为"表演艺术"，由徐子方（东南大学教授）主持。林继凡（苏州市艺术学校）《昆曲"传"字辈丑、副行表演艺术谈——以王传淞、华传浩二位先生为例》别具特色地阐释了昆剧"传"字辈中副、丑行当的表演艺术特色，并重点以王传淞和华传浩两位先生的艺术经验为例，从创造能力、效法典范和传承功劳等方面展开论述。文中还详细追溯了王传淞、华传浩的艺术渊源，以及传艺何处，并结合《狗洞》《醉皂》《写状》《相梁刺梁》等具体剧目的表演经验，得出了具体而生动的结论。韩郁涛（南京信息工程大学讲师）的《昆剧丑角艺术的集成与突破——华传浩昆剧传承与革新研究》重点探讨"传"字辈名丑华传浩的昆剧传承与革新问题，其在散佚剧目的恢复和创排等方面的贡献尤为显著。全文论述同样紧密结合华传浩的代表性剧目《芦林》《下山》《痴诉》《点香》《醉皂》等展开，并对华传浩授业弟子们的艺术继承进行了评述。陈均（北京大学副教授）、程思煜（北京大学）的《汪世瑜的导演生涯》一文，属于"传"字辈研究的延伸，汪世瑜为"传"字辈名小生周传瑛嫡传弟子，文章从汪世瑜的导演之路、《牡丹亭》的导演及艺术，以及厅堂版《牡丹亭》、校园传承版《牡丹亭》等诸多方面展开论述，具有极强的现实意义和价值。该组发言紧扣"表演艺术专题"的议题内涵及特色，对王传淞、华传浩等"传"字辈艺人的丑角艺术进行了精辟而深入的阐述，对小生演员汪世瑜导演生涯的解说同样令人耳目一新。

本届昆曲学术座谈会第七场专题为"曲社曲会",由刘水云(上海戏剧学院教授)主持。王馨(南京大学)的《一把折扇上的昆剧"传"字辈与京津曲界》以自己所得题名折扇这一实物为题,考述江南地区昆剧"传"字辈与京津曲界的多维关联,揭橥诸多不为人知的曲界往事、逸事;赵天为(东南大学教授)的《百年传承到昆剧复兴——从江苏省昆剧院看"传"字辈对昆剧传承的贡献》以江苏省演艺集团昆剧院为例,讨论"传"字辈对昆剧艺术百年传承的独特贡献。该组议题是"曲社曲会"专题,与会专家精心描绘曲家曲友的曲学交往和南北昆曲脉络,详尽剖析了以江苏省演艺集团昆剧院为代表的"传"字辈艺术家百年艺术传承的独特贡献。裴雪莱(浙江传媒学院副研究员)的《晚清民国时期江南曲社与"昆剧传习所"关系论略》则对晚清民国时期江南曲社曲家与苏州昆剧传习所复杂而紧密的关系进行了考论,从曲社与传习所的人才结构、历史渊源、技艺切磋、生存发展及反哺等诸多方面,描绘了昆剧演出发展史中互生共荣的江南戏曲生态。

本届昆曲学术座谈会第八场专题为"传播推广与高校教学",由朱栋霖教授主持。座谈会上,昆曲学界前辈专家既有对江苏省演艺集团昆剧院第四代优秀演员单雯艺术经历的生动解读,又有与"传"字辈相关的重要文献的披露,展示了老专家的新思考。吴新雷(南京大学教授)《专心致志 砥砺奋进——记"省昆"第二十九届梅花奖榜首单雯的艺术成长之路》总结了昆剧旦角新生力量单雯的成长经历和艺术经验,谈到她师承张继青的学艺经历,以及《桃花扇》《牡丹亭》等明清经典传奇的排演过程和心得体会。吴老师还谈到了他的另外一篇参会论文《有关昆剧"传"字辈的两种文献资讯》,这篇文章介绍了跟昆剧"传"字辈有关的重要文献的发现,一是60年前于北京首都图书馆发现的《挹芳专刊》,可补桑毓喜《昆剧传字辈评传》之缺失;一是周传瑛和王传淞与上海美华大戏院签订的收据和契约,展现了民国时期上海昆剧演出中鲜为人知的掌故。吴新雷以88岁高龄侃侃而谈,很有现场感染力。对照7月,上海纪念昆剧"传"字辈从艺百年学术研讨会中的"域外传播"格外引人瞩目。李霖(青岛大学)的《"走出去"且"留得下":德译本〈牡丹亭〉的搬演及启示意义》讨论了德籍汉学家洪涛生将其德译本《牡丹亭》搬上京、津、沪等地舞台,并带回欧洲演出的范例,总结了德译本《牡丹亭》"走出去"的启示意义。谢柏梁的《老树春深更着花——写在昆曲列入"人类口述与非物质遗产代表作"名录20周年》从非遗的眼光和价值出发,从国际保护模式、海外演出常态、名人名剧等方面为昆剧的保护和传承带来了国际化视野。上海纪念昆剧"传"字辈从艺百年学术研讨会中的"昆曲与影视艺术的关系"是昆剧推广传播的一个重要方面。张一帆(中国人民大学)的《留住传奇的传世影像——昆剧电影〈十五贯〉拍摄始末》详尽考述了彩色戏曲电影《十五贯》的拍摄和放映始末,深度解析了电影《十五贯》的导演艺术,指出电影和舞台艺术存在相互成就之处,具有较强的现实意义和时代思考。程涵悦(北京师范大学文学院)的《昆曲电影〈十五贯〉对浙昆演出的影响及对"数智文艺"的启示——以"传"字辈表演对原作的再阐释为例》,一方面讨论了昆曲电影《十五贯》对浙昆演出的影响及对"数智文艺"的启示,另一方面,还注意到"传"字辈以电影等艺术形式承载昆曲表演赋予其全新的艺术特质的思路,揭示了昆曲表演艺术与电影叙事手段的碰撞和交流。任国征(中央财经大学)的《"传"字辈表演艺术助推中国昆曲话语权传播》通过对"传"字辈表演艺术与中国昆曲话语权的文献梳理,认为"传"字辈表演艺术是中国昆曲话语权建构的机遇,并且"传"字辈表演艺术助推了中国昆曲话语权的建构。

苏州举办的中国昆曲学术座谈会中的青年学者专场和中国昆曲博物馆专场是其他会议所未有的特色部分。"雏凤清声——青年学者专场"为本届昆曲学术座谈会的第九场,于9月25日下午在苏州金陵雅都大酒店二楼世纪厅进行专场座谈,重点展示昆曲学术队伍中新生力量的新成果,他们或者具有国际化视野,或者具有文本细读的优良传统,显示了不俗的实绩。李熟了(中央戏剧学院)的《从与歌舞伎发展的比较看昆剧传习所的历史价值和当代启示》从中外戏剧发展史的视角展开讨论,与日本歌舞伎对照,总结苏州昆剧传习所的历史价值和当代启示。文中还强调传习所重传承而轻变革的重要特征,又在中日戏剧比较视野下解读"变革"。刘轩的《现代昆剧表演艺术的发端:昆剧传习所的师承问题研究》从昆班老艺人、帮演等重要方面说起,注意到"传"字辈学员组班新乐府时期文武并重的市场应对策略等问题。该文对"传"字辈的师资来源、艺术渊源和传承得失等都有深入剖析,对曲家与演员之间的关系也有较多关注。

中国昆曲博物馆专场为本届昆曲学术座谈会最后一场,于2021年9月26上午进行,由郭腊梅馆长主持。该组发言在中国昆曲博物馆进行,与会专家结合丰富的文献收藏,以舞台为讲台,展示了昆曲研究的新境界。浦海涅的《昆剧传习所创立问题辨证》通过翔实的文献梳理和比对,辨析苏州昆剧传习所创立问题理解的若干

误区,具有极强的说服力。彭剑飚的《编纂〈昆剧"传"字辈年谱〉始末及心得》谈论编纂《昆剧"传"字辈年谱》的重要经验和启发性思考,强调"传"字辈行当传承均衡性的重要特征,揭秘年谱编纂的艰难过程,以及通过人物采访所获得的宝贵的第一手资料。韩光浩(《苏州日报》报业集团《现代苏州》杂志社常务副总编)的《"传"字辈薛传钢的四次奇遇》以"传"字辈艺人薛传钢的艺术人生经历为例,谈到"传"字辈演员的成长史和发展史,结合江南昆曲文化传承做了精彩论述。

综上所述,2021年度上海、苏州等地相继举办的"传"字辈从艺百年学术研讨会,材料发掘深入而细致,角度多样而新颖,立论扎实且力求创新,尤其在传习所的创办人问题、昆曲史论、表演艺术特点、推广与传播、曲社曲会等诸多方面均有精彩发挥和细致呈现。沪、苏两地会议虽然时间和地点均有不同,但在学术争鸣的延续、学术热点的把握、学术深度的触碰等方面具有高度一致性,令人称道。上海纪念昆剧"传"字辈从艺百年学术研讨会共有参会论文35篇;苏州第九届中国昆曲学术座谈会中,关于"传"字辈的论文共12篇,占四分之一强,较为平均地分布在第一、二、五、七、八、九、十诸场,且均能立足扎实的文献梳理,结合新颖的角度,立论力求客观公正,观点视野力求独创,表现出较高的学术水平。关于苏州昆剧传习所及"传"字辈的研究涵盖了老、中、青三代研究力量,声势不凡;尤以青年学者专场和中国昆曲博物馆专场为亮点。可以说,沪、苏两地的昆曲会议共同体现了昆剧演出传承在戏剧发展史上的关键性作用,以及学界对文本研究转向舞台研究的和深刻思考,而关注"传"字辈,关注昆剧舞台及演出传播,也与近年来戏曲研究转向演出的态势相符。

下

在明代昆剧史的研究推进上,苏州大学王永健教授的《"岂徒狭邪之是述,艳冶之是传也哉!"——明代昆腔传奇青楼戏探赜》通过对《六十种曲》选收的十种青楼戏(分别是顾大典《青衫记》、徐复祚《红梨记》《投梭记》、袁于令《西楼记》、徐霖《绣襦记》、王玉峰《焚香记》、杨柔胜《玉怀记》、无心子《金雀记》、无名氏《霞笺记》《赠书记》)进行分析,论述了明代昆腔传奇中青楼戏的审美情趣和社会意义。编者毛晋为了突出剧中青楼女子,还在剧名后特意标注戏中妓女姓名,足见其重视。这些剧作在当时便久经戏场搬演,其中不少折子戏至今仍可观演,可见其受欢迎程度。王永健认为这些青楼戏题材来源多样,作者创作意图不一,但都属于变相的才子佳人戏。作者在创作时,通过对青楼女子身世的渲染,才情的描摹,忠贞性格的展现等,对之做出角色上的净化和美化。在具体剧作上,王永健对《西楼记》《焚香记》《红梨记》做了精要的点评。苏州大学李奇和上海戏剧学院刘水云的《性别和演剧:明代职业女戏的及其戏曲史意义》则重点探讨了明代职业女子演戏的发展。明代职业女戏大致可分为三类,一是职业戏班中的女旦,二是职业串客中的女伶,三是青楼曲妓中的女伎。女戏的盛行主要由世风衰堕、昆曲和妓乐兴盛及女戏表演的渲染功能等多方面原因造就。闽江学院邹自振教授的《论徐渭对汤显祖的影响与启迪——纪念徐渭诞辰500周年》则细致分析了徐渭对汤显祖的影响。他认为徐渭与汤显祖虽从未交面,但是他们都因反对"前后七子"的复古主义而同声相应、同气相求。徐渭的《四声猿》杂剧融合了积极的浪漫主义创作手法,直接影响了汤显祖的创作,可以说是"临川四梦"的导引,"临川四梦"则是《四声猿》的升华与飞跃。四川大学杨帆的《图文叙事张力与戏曲表演性场景建构——以富春堂本〈祝发记〉图文关系为考察中心》则以明代万历时期富春堂《祝发记》为例,从图示强化、图绘错位、图"像"低位等几个方面,分析了插图与文本的内在互动关系及其所带来的多重叙事张力。

在清代昆剧史方面,河北大学李俊勇教授的《〈纳书楹曲谱〉的初刻和重刻》具体分析了被称为"昆曲清工典范"的《纳书楹曲谱》的刊刻问题。她认为乾隆版是原刻,道光版是乾隆版的影刻本,后者任意删改板眼,又不载《西厢记谱》,是一个十足的劣本。乾隆版《西厢记谱》初刻于乾隆四十九年(1784),楷体写刻,不点小眼,重刻于乾隆六十年(1795),宋体字,增点小眼,结构亦做了调整,校改了工尺谱,二者区别较多。安徽大学徐强的《皖籍曹氏五代名伶昆曲传承初探》一文则勾勒了安徽怀宁五代名伶曹凤志、曹眉仙、曹春山、曹心泉等人在昆曲研究和传承方面的重要贡献。

在元、明、清戏曲文体的发展问题上,东南大学徐子方教授的《元明戏曲曲体演变与昆曲杂剧的当代意义》介绍了元明时期戏曲曲体演变的特殊现象,即杂剧的南曲化和传奇的北曲化。传奇的北曲化体现在吸收北曲音乐体和演出可分可合的文本体制两方面,嘉靖之后,在昆曲格范进入杂剧的同时,不属于昆曲层面的南杂剧进入昆曲,原本被视作传奇的套剧和组剧成为昆曲杂剧的重要组成部分。如今新编昆剧创作概念,仅相对于元杂剧而言,而没有考虑到明杂剧、南杂剧体特别是昆曲杂剧的存在。东华理工大学黄振林教授的《南曲谱编纂

与"明清传奇"概念的演化》认为昆曲是明清传奇最重要的声腔依托,传奇是南曲曲谱编纂的曲调、例曲、辨析、示例的主要取资对象,因此观览南曲谱的编纂历史,可以看到传奇概念的成立、内涵意义的演化,与南戏、戏文、南剧、南词等诸多概念的交集与分化。他具体剖析了蒋孝的《南九宫十三调词谱》、徐渭的《南词叙录》、沈璟的《南曲全谱》、沈自晋的《南曲新谱》、徐于室与钮少雅的《南曲九宫正始》、张大复的《寒山堂曲谱》、吕士雄等的《南词定律》、王亦钦的《钦定曲谱》等众多南曲曲谱,借以说明文人剧作家对南戏样式的认识和发展,涵括了明清曲家复杂的戏曲观念、审美观念及艺术风尚的形成与演变历史。

在探讨昆剧演出的问题上,北方昆曲剧院张蕾的《百年雅部名剧〈游园惊梦〉演出传承考》则首次把梅兰芳和韩世昌在昆曲剧目上进行的不同层面的传承与发展进行了系统的比较,从戏曲史论的角度揭示了二者所演昆曲剧目《游园惊梦》对后世的历史性影响。北京大学何晗的《〈湘真阁〉杂剧的创作与演出》分析了吴梅所编创的《湘真阁》杂剧在"传"字辈艺术家中的演出活动。《湘真阁》杂剧取材于余怀《板桥杂记》中的李十娘事。其演出可以分为新乐府和仙霓社两个阶段,前者在商业化大舞台演出,后者受邀在小剧场演出,社会反响较弱。在此后的1929—1935年,该剧停演有六年之久,根本原因在于当时昆曲无力与花部戏曲相抗衡。安徽大学徐钊的《从文本到舞台:论〈荆钗记·见娘〉的戏剧性构建——以〈六十种曲〉〈审音鉴古录〉本为例》则剖析了《荆钗记·见娘》从文本到舞台的转变,前者从戏剧冲突的设置和戏剧技巧、表现手法两方面完成戏剧性建构;后者从宾白和舞台表演两方面加强戏剧性建构,奠定了当今昆剧舞台版《见娘》的演出框架。《见娘》一折戏经历了从抒情性书写到戏剧性提升的过程,体现了戏剧性和抒情性的融合统一。浙江传媒学院的裴雪莱分析了晚清民国时期江南曲社的"曲唱"问题,江南曲社中的曲唱既包括明清以来清标高雅的文人清唱,也包括哄传流俗的梨园剧唱,且能兼收二者而融之。他提出当时曲唱要点有四,一是音韵,二是拍板,三是曲调,四是曲情。曲唱形式则有清唱、彩唱、坐唱、同期、串演等。唱法上有"叶派唱口""俞家唱"等。一般而言,剧唱和市场联系更为紧密,清唱主要是为了娱乐消遣。相比之下,曲社曲唱具有市民化、大众化特征,而文人曲师的清唱则更加恪守清规戒律。曲社的曲唱十分讲究字音字韵,虽然不断向剧唱倾斜,但保留了文人清唱的古风神韵,有技艺传承和交融之功,有利于延续传统文化。

在近现代昆剧传播方面,天津昆曲社的李英在《昆曲是一种精神——天津昆曲百年简史评介》一文中畅谈了昆曲在天津发展的百年历程,详细介绍了刘楚青、陈宗枢、陈受鸟、任秉钤、张家峻、刘立昇等天津昆曲发展史上的重要代表性人物。扬州昆曲研究所林鑫的《扬州昆曲》则分析了昆曲传入扬州之后的变化,她认为昆曲传入扬州后,为适应扬州市民,增加了说白、做舞和热闹场次,吸收了扬州方言和小唱,使昆曲变为昆剧。乾隆年间,本唱扬州昆曲的本地乱弹积极吸收外来乱弹诸腔,成为花雅兼擅的扬州徽班,进京后完成了由"徽调皮黄"向"京调皮黄"的转变,最后形成了北京和上海两派京剧。台湾同胞许怀之的《近十年台湾地区大学院校昆曲传承管窥——以东吴大学双溪昆曲清唱雅集为讨论对象》则以亲身经验交流了台湾地区高校昆曲传播的现状。苏州大学朱玲、复旦大学陈威俊则专注于昆剧的海外传播,分别从昆剧英译和昆剧海外演出两个角度,勾勒了百年来昆剧海外传播的面貌。朱玲《中国昆剧英译的现状、问题和对策》提出应对昆剧英译问题的对策有三:一是提升国际市场份额,拓宽译介主题宽度;二是丰富译本类型,扩展译作用途;三是筹建昆剧译者队伍,发挥海外汉学家功能。陈威俊的《幽兰馨香飘海外:昆剧百年海外演出史述(1919—2019)》则按照剧目类型,将海外昆剧演出分为追求原汁原味的传统昆剧演出、当代昆剧艺术家努力突破传统的现代派先锋昆剧演出、东西方戏剧家共同努力完成的融合异域文化的昆剧演出这三类。他认为:对于传统昆剧而言,海外观众可以更为深刻地领略东方艺术的独特魅力;对于新式昆剧而言,海外观众更能够从当代视角对剧中人物的情感产生同频共振。随着昆剧海外演出频次的增加、剧目类型的丰富,海外观众对昆剧的认知和理解也在加深,不论是传统昆剧还是新式昆剧,在昆剧艺术走向海外的进程中皆不可偏废。

昆山顾侠强的《顾坚正名考》则根据上海图书馆家谱阅览室所藏乾隆三十七年(1772)《顾氏重绘宗谱》、顾心毅民国版《顾氏重绘宗谱》、顾祖培等修纂的《南通顾氏宗谱》(民国二十年)三份家谱,认为顾坚是其始祖在南宋晚期迁到南通辖地——崇明(海门)的那一支(仲谟支),其出生时间在元末。

此外,清华大学陈为蓬教授(《课堂上的昆曲艺术——高校昆曲课程(非专业)的类型、问题和对策》)、原华东师范大学李舜华教授(《镜像里的昆曲与校园——从华东师大曲社的兴革说起》)、杭州师范大学郭梅教授(《"旧"戏与"新"技共舞——新媒体时代下的戏曲传播》)等人分别讲述了其在高校传授昆曲、培育曲社过程中的一系列心得体会,包括酸甜苦辣。

水磨传韵　源远流长
——昆剧"传"字辈百年纪念展

2021年6月12日上午,上海大世界中央舞台笛声悠扬,这是演奏昆曲传统吹打曲牌【春日景和】的悠远婉转之声。为庆祝中国共产党成立100周年、昆剧"传"字辈艺术家从艺100周年、昆曲被联合国教科文组织列入首批"人类口述与非物质遗产代表作"名录20周年,上海艺术研究中心联合上海昆剧团、上海大世界共同举办"水磨传韵 源远流长——昆剧'传'字辈百年纪念展",该展也是上海首次以昆剧"传"字辈的从艺历史及文物史料为主题的纪念展览。

1921年秋,昆剧传习所在苏州成立,在跨世纪的百年中,昆剧艺术得到了充分的继承与接力,昆剧"传"字辈的学生也成为20世纪后期至今昆剧舞台的中流砥柱,一部昆剧史,就是一部生生不息、薪火相传的艺术家传承史。因此,本次展览以一个"传"字贯穿始终,共分"水磨传奇""芳馨传播""雅韵传薪""红氍传艺""蕙兰传承"五大部分,分别介绍昆剧"传"字辈从艺、演出、授艺的历史。

开幕式上,上海艺术研究中心和上海市剧本创作中心联合党支部书记、上海艺术研究中心主任夏萍,上海市戏剧家协会主席、上海戏曲艺术中心党委书记及总裁、上海昆剧团团长谷好好先后致辞。夏萍说:"今年适逢昆剧'传'字辈从艺100周年,我们郑重推出这个展览,一是为了纪念这44位'传'字辈老师,让更多的人了解,没有'传'字辈老师就没有今天的昆曲;二是通过'传'字辈从艺历程的展示,告诉人们昆曲能够走到今天实乃不易;三是通过对'传'字辈历史的资料征集,让昆剧艺术得到更好的保护和传承,让中华民族的优秀传统文化生生不息、薪火永传!"谷好好表示:"年轻一代的昆剧人将秉持前辈艺术家的精神,接过传承的接力棒,努力推动昆曲艺术在新时代的守正创新、赓续前行,用力写好'传'字的每一笔、每一画,让昆曲艺术一代代永传唱。"

出席活动开幕式的还有昆剧"传"字辈亲授弟子昆大班、昆二班艺术家,"传"字辈艺人方传芸、郑传鉴、倪传钺的后人,上海市委宣传部原副部长陈东、朱英磊,原上海市文化广播影视管理局艺术总监、现上海京昆艺术发展咨询委员会主任马博敏,上海市文化和旅游局副局长罗毅,上海社会科学院文学研究所所长徐锦江等领导和专家学者。此外,上海昆剧团昆五班青年演员带来的昆剧传统折子戏《牡丹亭·游园》和《长生殿·小宴》片段,让现场观众感受到了水磨昆腔的婉转清幽。

随着昆剧"传"字辈亲授弟子昆大班、昆二班老艺术家上台在特制扇面上逐个签名并合影,昆剧"传"字辈百年纪念展正式开幕。观众们移步展厅,可以看到沈月泉亲抄的曲谱折子《狐思》,朱传茗、华传浩两位老师使用过的笛子。张洵澎老师每当说起恩师朱传茗的这支笛子,总是满怀崇敬之情:"朱传茗老师这支笛子如同神笛,它跟随恩师南吹北演,创下了辉煌的业绩。1960年,在梅兰芳、俞振飞两位大师主演的昆曲电影《游园惊梦》中,恩师就是用这支笛子吹奏的!"另外,屠永亨先生回忆:"当年我在戏校教学没有称手的笛子,华传浩老师就把他的笛子送给我。我在戏校教了60年的戏,就是吹着这支笛子教了一批又一批学生。"

展厅中还展出了昆曲曲谱、名家手稿、戏服、乐器及演出说明书、相关音视频、照片等珍贵的艺术档案,钩沉"传"字辈的从艺经历,厘清一些历史谜团。此外,展厅中的44把椅子,象征着昆剧传习所44位"传"字辈学员。落座的观众拿起座椅上的"传"字靠垫,便可阅读到每位"传"字辈艺人的生平。

开幕式当天下午,昆剧"传"字辈百年纪念展折子戏专场演出在大世界戏曲茶馆上演。上海昆剧团的青年表演艺术家们上演了《孽海记·下山》《牡丹亭·游园》《十五贯·访鼠测字》等三个经典昆曲折子戏,充分体现出昆剧"传"字辈的精神。近300人次观看了此次演出,与昆剧经典的近距离接触为新老观众带来了新鲜的观演体验。

展览期间,展厅内小舞台自6月17日起,连续三周每周四至周日晚7:00安排"不插电"演出,不定期安排艺术家讲座、导赏、现场教学等展览系列活动,展览持续至7月19日(后又延展)。此外,展厅内还设有独特的"沉浸式观展+演出"活动。

昆剧百年的守正创新与传承发展
——纪念昆剧"传"字辈从艺百年学术研讨会综述

洪 洁[①] 杨 子[②]

自1921年昆剧传习所在苏州建立以来,"传"字辈开启了20世纪昆曲艺术的新篇章,"传"字辈的学生也成为20世纪后期至今昆曲舞台的中流砥柱。2021年是"传"字辈从艺100周年,也是昆曲被联合国教科文组织选入世界首批"人类口述与非物质遗产代表作"名录20周年。为纪念"传"字辈从艺百年,总结"传"字辈的艺术成就,探讨21世纪昆剧艺术发展的途径和方法,由上海艺术研究中心主办的"纪念昆剧'传'字辈从艺百年学术研讨会"于2021年7月16—18日在沪举办。上海市文化和旅游局局长方世忠、中国戏曲学院原院长周育德、中国戏曲学院教授、中国文艺评论家协会副主席傅谨等国内四十余位专家、学者齐聚一堂,围绕"'传'字辈昆剧艺术的传承与发展""昆剧传习所创立之辩""'传'字辈昆剧表演艺术与传播""'传'字辈昆剧艺术家的历史经验与成就"等议题展开深入讨论,共同推进昆剧艺术在新时代的守正与发展、传承与传播。

开幕式上,上海市文化和旅游局局长方世忠指出,"传"字辈艺术家培养了一批又一批昆曲新人,他们身上体现出的家国情怀、崇高艺德、精湛技艺值得我们永远铭记和学习。传统艺术是中华民族的伟大瑰宝,传统艺术的传承也是我们共同的责任,艺术的传承不仅需要在舞台上推广,建立更广泛的公众认知,也需要艺术理论研究的强力支持。中国戏曲学院原院长周育德在致辞中表示:"传"字辈自从艺以来,从大写的"传"字上奠定了其在中国戏曲史上的特殊地位。正因为"传"字辈的存在,所以"一出戏"才能"救活一个剧种"。"传"字辈不仅救活了昆曲,而且为当代昆曲舞台培育了一大批昆曲艺术家。上海艺术研究中心主任夏萍指出,昆曲的传承发展只有以新世纪戏曲发展为前瞻,以舞台经验、艺术理论为支撑,才能进入"传承兼创新"的良性通道。

在主旨演讲中,中国戏曲学院傅谨教授谈到,昆曲百年传承是人类文化史上的奇迹,是古典艺术在现代社会继续生存并呈现出旺盛生命力的独特范本。昆曲百年传承的奇迹,与上海这座中国最典型的现代城市息息相关,昆剧传习所虽然办在苏州,但它主要是由上海的实业家和昆曲票友们发起并通过持续的资助而完成其"传"字辈的培养大业的;1951年成立的华东戏曲研究院极具前瞻性地将当时星散在各地的十多位"传"字辈艺人集中在一起,这是上海戏曲学校虽然成立时间比浙江培养"世"字辈和江苏培养"继"字辈的起始时间稍迟却最出人才的原因。上海市剧本创作中心艺术总监罗怀臻认为,从某种意义上说,昆剧"传"字辈艺人的表演生涯,自100年前从艺之日起,就踏上了一条"只能朝前走,不能再回头"的"不归路"。"只能朝前走",是指20世纪初随着中国尤其是江南地区城市化的快速进程,戏曲表演纷纷走进城市,走进剧场,走上镜框式舞台。"不能再回头",是指300多年来昆剧擅长的表演场所如厅堂、庭院、戏楼、庙台等私密的、小型的表演空间迅速被新式的镜框式舞台所替代,演艺环境的改变推动了昆剧表演的转型和发展。当下,昆剧表演艺术呈现出向100年前的传统积极回归的趋向,昆剧表演艺术的守正与创新,正是在变与不变的循环往复中与时俱进、向前发展。

一、"衰而未亡"的"传"字辈昆剧艺术,在当下需"活态传承"

与会者对"传"字辈艺术的盛衰、传承及生存发展等问题进行了充分讨论。苏州大学文学院王宁教授在剧种边界的基础上提出了以江、浙、沪为主体的"江南戏曲共同体"的发展概念。他认为《十五贯》盛演之后,昆剧之所以能在短时间内较快恢复,与"四脉"的存在密切相关。第一条根脉是孑遗的"传"字辈和他们的老师辈,他们在当时维系着昆剧的"戏脉";第二条根脉是曲社和堂名,它延续着昆曲的"曲"脉;第三条根脉是文脉,主要靠当时的曲家来维系;第四条根脉是支持昆曲发展的官脉,体现为政府官员尤其是文化官员、文化政策对昆剧的支持。这是江苏昆剧在中华人民共和国成立初期衰而未亡的重要原因。武汉大学哲学学院教授邹元江通过《申报》当年并不完整的报道和所刊载的分析文章,勾

[①] 洪洁,上海艺术研究中心助理馆员。研究方向:艺术资料与档案。
[②] 杨子,文学博士,上海艺术研究中心副研究员。研究方向:戏剧影视艺术理论,城市文化研究,文化产业研究。

画了苏州昆剧传习所"传"字辈最初18年的演艺活动轨迹和由盛而衰的曲折历程。

上海艺术研究中心研究员周锡山从上海曲家的作用、昆剧《十五贯》的创演等多个角度论证上海是"传"字辈创立、成长和发展最重要的舞台。上海艺术研究中心研究员李晓强调,昆剧作为"非遗"保护的最重要的原则就是"活态传承","非遗"原本具有生命力,是"活态"的存在;已经失去生命力的文化艺术就不是"非遗",无从谈"传承"。上海大学、中国-东盟艺术学院蓝凡教授提出:"对传统文化尤其是非遗艺术来说,保护、传承和再创造是一个统一的辩证关系,也是昆曲存在与生存的根本之道。昆曲的再创造正是为了传承,传承也正是为了保存。这是昆曲作为艺术的本质规定性。"

傅谨教授在点评中表示,昆曲传承到今天不乏其偶然性,苏州昆剧传习所之所以值得纪念,就是因为它在人类历史上将一个岌岌可危的珍贵文化遗产几乎原封不动地保存了下来。就昆曲传承中区域边界的重要性而言,他强调江浙沪地区是一个文化上的整体,依托江苏和浙江的滋养,昆曲得以发展,但上海在近代以来作为文化引领者和文化中心的作用也不可小觑。

二、重述苏州昆剧传习所的创立之说

就苏州昆剧传习所的创立这一议题,与会学者各抒己见。苏州大学朱栋霖教授认为,穆藕初较早参与了苏州昆剧传习所的创办,他的资助成为苏州昆剧传习所的主要经济来源,苏州昆剧传习所是由上海的穆藕初、徐凌云等和苏州的张紫东、贝晋眉、徐镜清、孙咏雩等共同创办的。上海昆剧团一级编剧唐葆祥持相同观点,认为苏州昆剧传习所是由穆藕初及苏州和上海的一批昆曲家共同创办而成。华东师范大学赵山林教授探析了苏州昆剧传习所成立前后穆藕初及其友人所进行的一系列卓有成效的活动:他们拜访当时在北京大学任教的吴梅,探讨保存昆曲之道;他们出资为俞粟庐、殳九组录制昆曲唱片,借以传播昆曲,扩大影响;他们视昆曲为教育事业的一个组成部分,利用江苏省教育会、中华职业教育社等平台大力宣传;他们假座上海夏令配克戏院举行昆剧会串,弥补苏州昆剧传习所经费之不足;等等。赵山林教授并由此论证穆藕初作为苏州昆剧传习所主要创办人所发挥的作用。浙江传媒学院助理研究员刘轩认为穆藕初在昆剧传习所创办前后,作为大股东,对传习所的筹办和资金的具体使用具有很高的决策权;并指出穆藕初是创办者之一,而不是接办者。在穆藕初发起说和十二董事创立说之外,中国昆曲博物馆副馆长浦海涅通过前后十年的探索,用一种更加稳妥全面的说法对当时的历史进行了重新表述,他认为苏州昆剧传习所的创立时间为1922年2月20日。他指出:"任何试图把功绩归功于某一个或者某几个人的尝试,实际上都是低估了昆剧传习所的成立对于整个昆曲事业,特别是南方昆曲的巨大意义。昆剧传习所的成立与发展无疑是积聚了当时南方相当多数的曲家、曲友、戏曲爱好者及其他传统文化爱好者的集体力量。如果我们一定要给昆剧传习所的创办群体下一个定义,何妨就写作'以俞粟庐、穆藕初、徐凌云、张紫东、贝晋眉、徐镜清等为代表的昆剧保存社发起,并得到了江苏、浙江、上海三地昆曲爱好者的普遍参与和不断接力扶持'。"昆山市原文联主席,苏州市文联、苏州市作协副主席,一级作家杨守松追溯昆大班传奇之"源",指出上海戏曲学校副校长周玑璋是昆大班取得成功的决定性人物,在周玑璋的领导下,昆大班受到最传统的昆曲教育,成为空前绝后的传奇。浙江传媒学院戏剧影视研究院裴雪莱副研究员提出,晚清民国时期江南曲社与传习所休戚相关,曲家、曲师等人才在结构上呈现互生共荣之势,他们不仅与传习所师生切磋交流,而且通过为传习所演出宣传策划、串演参与及呵护培养人才等实际行动,成为传习所生存发展的重要力量。

苏州大学王宁教授在点评中综合上述观点认为,穆藕初接任说可以休矣,他作为重要的出资人,应是苏州昆剧传习所的发起人之一,昆剧保存社在苏州昆剧传习所的创立过程中起到了非常重要的作用。而对于苏州昆剧传习所的创立时间,王宁教授建议将官方结论中的1921年改为1922年。

三、"传"字辈表演艺术"走出去"且"留得下"

针对"'传'字辈昆剧表演艺术与传播"这一议题,中央财经大学绿色金融国际研究院研究员任国征认为,"传"字辈表演艺术助推中国昆曲话语权的重塑,我们必须高度重视"传"字辈表演艺术、中国昆曲话语权及二者之间的关系,深入挖掘、系统分析"传"字辈表演艺术的文化内涵和当代价值,以此构建新时代中国昆曲话语权。北京大学艺术学院陈均副教授指出,自2004年以来,青春版《牡丹亭》的巡演成为中国社会一个重要的文化现象,影响了此后昆曲的运作及审美方式。作为该剧的总导演和艺术指导,汪世瑜将他对于昆曲小生艺术的思考与经验倾注其中,继承昆剧"传"字辈里小生代表人物周传瑛的表演艺术,结合自身的表演经验,形成了以

"雅""静""甜"为特色的新型昆曲小生艺术。中国人民大学文学院戏剧戏曲学教研室主任张一帆认为电影《十五贯》不仅保留了"传"字辈艺术家的影像资料，而且在戏曲艺术与电影艺术两方面都做出了有益的探索，在《十五贯》传播的广度和深度方面起到了不可磨灭的历史作用。北京师范大学文学院研究生程涵悦提出，由"传"字辈主演、于1956年上映的昆曲电影《十五贯》对于浙昆在"数智文艺"理念下推进戏曲的演绎与传播有颇多启示。

青岛大学新闻与传播学院李霖助理教授以1936年德译本《牡丹亭》演出为个案，阐析德译本昆曲《牡丹亭》的1936年赴欧演出是至今发现的中国昆曲艺术在欧洲舞台大规模传播的最早记录，其演出形态是"中戏德演"，将唱词替换为德文的诗句，在一定程度上消除了观众对戏曲共识理解的隔膜。昆曲《牡丹亭》以折子戏（分幕）的形式演出，更加符合西方观众注重剧情进展和角色冲突的欣赏习惯，"中戏德演"对当下中国戏曲"走出去"且"留得下"具有一定的启示意义。苏州大学文学院硕士研究生王珊珊以昆剧《挡马》为例，探讨南昆武旦的艺术渊源及发展，认为《挡马》的创排过程融入了"传"字辈艺人对昆剧表演的理解，其传承过程是"传"字辈及其弟子对南昆武旦艺术的坚持和发扬，昆曲《挡马》在舞台上的常演不衰也启迪着现今昆剧之发展。她同时指出，在留存传统折子戏的同时更需精益求精，锐意突破。上海艺术研究中心助理馆员洪洁从历史与现实两个维度阐述作为"活态化石"的"传"字辈舞台艺术影像资料在艺术史、文化史和人类文明史上的价值与意义。中国艺术研究院硕士研究生吴越通过对《申报》广告记录的昆剧传习所于1924年至1927年在上海笑舞台、徐园、新世界等剧场公演剧目的分析，一窥当时昆剧商业演出的常演剧目类型，这些剧目包括全本戏、武戏、喜剧、风情戏、历史演义戏等。她指出，这些常演剧目以娱乐性见长，是困境中的昆剧艺人努力争取市场的策略，对昆剧的生存和发展起到了积极作用。

武汉大学邹元江教授在总结点评中指出，关于周传瑛和汪世瑜的师承艺术特色问题，陈均副教授细致地还原了从周传瑛到汪世瑜传承发展的语境，具有特殊贡献。他认为这一板块中青年学者扎实的论文具有学术增值价值，这表现在他们对原始资料的思考，以及在此基础上把零散的资料在理论框架下进行的结构整合。

四、"传"字辈艺术家在推动昆曲艺术守正创新、传承发展方面做出了重要贡献

"传"字辈艺术家是中国昆剧史上具有承上启下作用的一批艺人，被誉为"20世纪中国戏曲的一代传奇"，是艺术行当最齐全、艺术成就最高、影响最深远的昆曲演出团体。与会专家学者们从不同视角总结了"传"字辈艺术家的历史经验与成就。在复旦大学江巨荣教授看来，"传"字辈昆剧表演艺术家始终以深厚的功底为基础，在新时代条件下，汲取新的有益的思想理论成果，在新的审美需求中，遵循程式而不拘泥于已有程式，必要时演绎出新的程式，以完善曲唱和表演形式，更好地塑造人物，深刻反映时代精神，从而实现了从旧艺人到昆曲表演艺术家的时代转型。上海艺术研究中心沈鸿鑫研究员指出，苏州昆剧传习所和"传"字辈扶危继绝、抢救昆曲艺术，认真研究、总结他们的成就和经验，必将有力推动昆曲艺术、非物质文化遗产乃至中华民族艺术的保存、传承、弘扬和发展。

上海艺术研究中心周巩平研究员从戏曲世家的角度畅谈了方传芸先生的家教、家风和家学。他认为，方传芸的家教、家风影响了其子女不断地赓续戏曲文化血脉。他指出，方传芸家族传的不是技而是法，传的是戏曲文化，传承的是戏剧的艺术思想，从而在时代发展中接续推动戏曲艺术乃至整个社会文化的进步和发展。上海戏剧学院继续教育学院副院长、黄暾炜副教授对昆剧百年承传进行了回顾与思考，并呼吁：要推动昆剧艺术更好地传承与发展，就必须不断挖掘成就"传"字辈的积极因素。上海教育出版社编辑、复旦大学历史地理研究中心博士后李良子认为，昆剧"传"字辈经历了昆剧现代化转型的两个关键时期，即20世纪二三十年代和50年代：第一个时期是"传"字辈"诞生"并参与舞台实践的重要阶段；在第二个时期，经历了国家"改造"的"传"字辈演员逐渐形成了相对稳定的理念，这种理念可以用"全""化""守""变"来概括，这四个方面的戏曲理念对今天的昆剧发展仍有积极意义。

与会学者对"传"字辈艺术家的艺术实践展开讨论，深入分析其艺术理念，总结他们在推动昆曲艺术守正创新、传承发展方面所发挥的重要作用。中国艺术研究院戏曲研究所副所长郑雷认为，周传瑛的昆曲传承特点体现了深刻的民族美学思想，为昆曲表演的传承发展指明了方向。昆山当代昆剧院彭剑飚深入考证了邵传镛的昆曲生涯，这对保持昆剧舞台行当的平衡性、探讨净行艺术的古典性具有一定的历史意义和现实意义。四川师范大学影视与传媒学院李阳副教授通过解读《周传瑛身段谱》的艺术价值，展现了周传瑛在延续昆曲表演"乾嘉传统"中的重要作用。中国戏曲学院表演系教师李鑫艺从"演""创""导"三个方面对郑传鉴的表导演创作思

维进行了探析,通过对其"演而优则创""全而通则导"的艺术发展历程的梳理,解析郑传鉴处理"精微与意象""生活与舞台"等关系的创作思维。上海艺术研究所助理研究员林圣对方传芸的舞蹈创新理念进行了深入分析,认为他提出的一系列创新舞蹈动作理念,以及在舞蹈训练中用钢琴伴奏代鼓等做法,推动了当时处于襁褓中的中国古典舞的逐步构建与确立。复旦大学硕士研究生翟皓月对刘传蘅的刺杀旦表演艺术进行了分析并总结了其表演艺术成就。北京大学中文系博士研究生何晗围绕吴梅与苏州昆剧传习所的创立和发展,分析了文人对昆剧复兴所起的重要作用。

中国艺术研究院戏曲研究所副所长郑雷在总结评论时即兴赋七律诗一首:"补天凿石独持真,艺苑重开四海春。韶雅方家多后劲,风云百岁此传薪。化通天地道弥大,身寄甑甑事渐泯。幸藉声容留逸韵,丹青难写是精神。"

五、结语

在研讨会闭幕总结报告中,中国戏曲学院谢柏梁教授指出,这样一个讨论文化遗产的学术会议,青年学者占比超过50%,占据了半壁江山,从中可见文化的赓续传承和创新发展。上海艺术研究中心主任夏萍表示,研讨会的举办不仅是对老一辈艺术家的回顾和缅怀,也将为昆曲艺术的传承发展留下一笔不可多得的艺术财富;挖掘传统,创新发展,是艺术工作者和研究学者共同的使命,也是提高文化软实力的要务。

继往开来,砥砺前行,纪念昆剧"传"字辈从艺百年学术研讨会在现有研究积累的基础上,提出新观点,展现新视角,开拓新领域,对昆剧艺术在当下的守正创新、传承发展具有重要的现实意义和理论指导意义。

文化政策视野下当代昆曲的传承与发展
——以中国昆剧艺术节为观察中心

周晓薇

顾笃璜先生曾经撰文写到虎丘曲会与昆剧艺术节的渊源:"历史上,苏州曾经有过每年中秋夜的虎丘曲会。我猜想,起始时或者只是几个昆曲迷相约中秋之夜到虎丘千人石上在月光下唱曲自娱而已,不想引来了不少听众和看热闹的,于是乎增加了这些昆曲迷的兴致,便第二年又去,第三年再去,如此年复一年,渐渐地唱曲、听曲、看热闹的人多起来,竟至造成了万人空巷的轰动效应。八月十五夜走月亮原是苏州人古已有之的旧习俗,至此而走月亮走到虎丘去唱昆曲听昆曲,成了苏州人过中秋节新增的又一道旅游风景线,而且持续了二百多年,如果这也算作昆剧艺术节,那么可以说这也是古已有之的了。然而,那虎丘中秋曲会与现今的昆剧艺术节毕竟在性质上根本不相同,古时的虎丘曲会完全是老百姓自发形成的自娱自乐的节庆活动,而现今的昆剧艺术节却是由政府操办,全国各专业昆剧团都来参加演出,邀请的嘉宾来自海内外,这确实是二十一世纪才有的。"①

顾老写得非常生动,但并不是杜撰。关于虎丘曲会有诸多诗文,如袁宏道的《虎丘记》、张岱的《虎丘中秋夜》等,描绘了当时无论文人士大夫还是山野平民都来到虎丘山上参加曲会的盛况,这些足可以证明古代的昆剧艺术节虎丘曲会不仅是当时最具盛名的"狂欢节",也是明清时期昆曲民间生态的优秀写照。由虎丘曲会想到中国昆剧艺术节,笔者亦有三点体会:一是中国昆剧艺术节不仅是演出平台,也是宣传普及昆曲,扩大"朋友圈"的重要渠道;二是中国昆剧艺术节由政府主办,但参与者不能仅仅是专业昆剧院团和业内人士,一定要提高群众的参与度;三是风景名胜与昆曲艺术相互映衬,昆剧艺术节要像虎丘曲会那样产生"文化+旅游"的叠加效应。

虎丘曲会这一传统昆曲盛会,后因昆曲衰微、时势动乱而日渐消亡。苏州市曾经在1987年、1988年尝试恢复虎丘曲会,特别是1988年,俞振飞等都曾莅会,盛况空前。可惜由于各种原因,此后复又沉寂。2000年初,首届中国(苏州)昆剧艺术节举办,全国七个昆剧院团、海外昆曲社团及曲友参加了这次昆剧艺术节,其间举办的海内外曲友联谊活动加强了曲友之间的联络,为虎丘曲会的恢复举行做了必要的前期准备和酝酿工作。2000年9月28日至10月13日第六届中国艺术节在江

① 顾笃璜:《昆剧艺术节有感》,《苏州日报》2003年11月15日。

苏举办,苏州是分会场之一。苏州市政府以此为契机,举办了苏州市首届文化艺术节群众文化活动,而虎丘曲会则是其中的重要活动之一。此后,虎丘曲会作为一年一度的节庆活动正式恢复。从2012年第五届中国昆剧艺术节开始,虎丘曲会作为重要活动被纳入中国昆剧艺术节日程,丰富了中国昆剧艺术节的历史文化内涵,提高了中国昆剧艺术节的亲民性和群众参与度。

一、1949—1999:举办中国昆剧艺术节的缘起

2000年首届中国(苏州)昆剧艺术节是21世纪昆曲复兴之路的起点。二十年来,每次均在苏州举办的中国昆剧艺术节已经成为三年一度的文化盛事,不仅是全国性的重大昆剧展演活动,也是全国昆剧艺术创作和人才培养成果的阶段性集中展示平台。回顾20世纪以来的昆剧传承发展史,从1921年苏州知名曲家张紫东、贝晋眉、徐镜清等人在苏州发起创办昆剧传习所,到中华人民共和国成立后政府部门多次举办昆剧观摩演出、出台昆曲保护的相关方针政策,中国昆剧艺术节的成功举办凝聚了几代昆曲人艰苦卓绝的努力,以及政府、社会各界力量的支持。

1962年和1982年在苏州举行的江苏、浙江、上海两省一市昆剧会演,规模盛大、影响深远,进一步明确了昆剧工作应遵循"抢救、继承、改革、发展"的八字方针。1984年,俞振飞给党中央写信,直陈昆剧的艰难困境。1985年10月,中共中央办公厅和国务院办公厅发出《关于保护和振兴昆剧的通知》。1986年1月,文化部振兴昆剧指导委员会(以下简称"昆指委")①成立,并召开了第一届全委会,讨论《振兴昆剧指导委员会工作条例》和近期工作。时任文化部副部长周巍峙在会上讲话时提出昆剧工作必须处理好抢救继承与改革提高的关系,他在分析了昆剧面临的形势后提出:"现在我们已经学了200多出昆剧传统剧目,但还有200多出没有学下来。如今昆剧老艺术家都已达到高龄,若再不抓好,不能将昆剧优秀传统剧目及表演艺术继承下来,将要犯大错误。因此,力争在五年内,即前两年完成250出戏的学习抢救,后三年进行整理提高。"②为了贯彻昆指委第一届全委会提出的工作要求,1986年4月至1988年5月昆指委共举办了四期昆剧培训班,"抢救昆剧传统剧目133出,完成老师教学录像剧目70出"③。

在全国政协文化组和中国戏剧家协会的积极推动下,1986年3月文化部正式批复同意成立中国昆剧研究会,挂靠在全国政协,与文化部振兴昆剧指导委员会密切联系、加强工作。1986年3月15日,中国昆剧研究会在民族文化宫正式成立,张庚被推选为会长。④

1987年,文化部下发《关于对昆剧艺术采取特殊保护政策的通知》,进一步明确了对昆剧艺术的保护和发展。为了展示两年来抢救继承昆剧遗产的成果,各昆剧院团推荐部分剧目,于1987年12月17日至25日在北京举行全国昆剧抢救继承剧目汇报演出。

20世纪90年代初,关于举办首届昆剧艺术节的建议就已经提出。1992年4月1日至3日,昆指委、文化部艺术局与江、浙、沪联合主办苏州昆剧传习所成立70周年纪念活动,时任昆山市市长郑坚在开幕式讲话中提到:"去年初,我们提出了在昆山举办首届中国昆剧艺术节的设想。这个设想得到了国家文化部的批准,也得到了在座各位的大力支持。我们打算在明年适当的时候,举办首届昆剧艺术节。目前,各项准备工作正在抓紧进行。为迎接昆剧艺术节而建造的昆山大戏院,列入1991年市政府的十件实事之一,已进入全面施工阶段,今年年底之前可望竣工。"⑤1993年4月,中国昆剧研究会在苏州召开昆剧座谈会期间,据《"1993年昆剧座谈会"纪要》记载,昆山市专程来人说由于剧场来不及建好,昆剧艺术节需推迟。与会人员研究建议昆剧节推迟至1994

① 1986年1月11日至14日,文化部在上海召开保护和振兴昆剧会议,研究保护和振兴昆剧的相关政策与措施,同意成立文化部振兴昆剧指导委员会,并决定聘任俞振飞任主任(同年4月,文化部决定由时任文化部副部长周巍峙同志任名誉主任),时任艺术局副局长俞琳及周传瑛、秦德超为副主任,钱璎任秘书长,时任文化部戏曲处林毓熙及上海昆剧团方家骥、江苏昆曲研究会徐坤荣、浙江艺术研究所洛地为副秘书长,委员有吴伯匋、傅雪漪、顾笃璜、郑传鉴、沈传芷、马祥麟等昆剧专家,还有有关文化厅、局及昆剧院团负责人,组成了文化部振兴昆剧指导委员会第一届委员会。参见苏州市文化广播电视管理局:《昆剧在苏州(1951—2005)》,内部资料,2006年,第435-436页。
② 苏州市文化广播电视管理局:《昆剧在苏州(1951—2005)》,内部资料,2006年,第436-437页。
③ 钱璎:《文化部振兴昆剧指导委员会在苏州举办昆剧培训班纪述》,见苏州市文化广播电视管理局:《昆剧在苏州(1951—2005)》,内部资料,2006年,第441页。
④ 《中国文艺年鉴》编辑部:《中国文艺年鉴1987》,文化艺术出版社1988年,第17页、第163页。
⑤ 苏州市文化广播电视管理局:《昆剧在苏州(1951—2005)》,内部资料,2006年,第216-217页。

年秋举办,并且要求文化部加强对昆剧节的领导。① 座谈会上,张庚等与会专家及昆剧院团领导提出了举办两个汇演——青年演员汇演和古典名著汇演(结合学术研讨)的建议,并商定成立筹备委员会,拟聘请张庚为筹委会主任,曲润海(时任文化部艺术局局长)、柳以真、秦德超为副主任。为尽快落实会上商讨的工作并能得到文化部的具体领导,会议呼吁迅速恢复文化部振兴昆剧指导委员会工作②,落实1985年、1987年文化部保护昆剧的两个文件③,成立发展昆剧艺术基金会,以政府与社会赞助的方式筹集资金。1994年6月,首届全国昆剧青年演员交流演出在北京举行④,而关于举办首届中国昆剧艺术节和古典名著汇演的建议则未能实现。

1995年,文化部调整充实了昆指委,由昆指委组织专人对当时全国的六个昆剧院团进行调研,提交了《关于全国昆剧院团的调查报告》,并据此提出了"保护、继承、革新、发展"八字工作方针,将原八字方针里的"抢救"改为"保护"。1996年9月,文化部在北京举办"'96全国昆曲新剧目观摩演出",全国六个昆剧院团共九台戏参加了演出,所有参演剧目均为新编昆剧,具体有上海昆剧团的《司马相如》、浙江京昆艺术剧院昆剧团的《少年游》、湖南省昆剧团的《雾失楼台》、北方昆曲剧院的《偶人记》、江苏省昆剧院的《桃花扇》《绣襦记》和江苏省苏昆剧团的《都市寻梦》。八字方针的调整及1996年昆曲新剧目汇演正反映了世纪之交昆曲传承发展的困境:如何处理保护、创新和合理利用的关系?怎样实现民族性和时代性的统一?

二、2000—2020:民族化与现代化的多重探索

世纪之交,全球化的浪潮不仅深刻改变着经济发展进程,也对文化生态产生着巨大影响。在新的文化被创造的同时,珍贵的民族文化、传统文化也处于被消解的危机之中。面对经济一体化带来的各国文化之间的交流与渗透,如何在多元文化的世界里确立自己的位置,是民族文化生存与发展的时代命题。随着全球一体化的不断加强,以及中国特色社会主义市场经济的快速发展、文化体制改革的深入推进,当代昆曲的传承发展在承受巨大压力的同时也迎来了难得的机遇。

二十年来,昆曲艺术的价值及其对世界文化多元化呈现的意义逐渐得到广泛的社会认同,采取切实可行的措施来保护这一人类非物质文化遗产已经成为人们的共识。21世纪昆曲保护工作最突出的特点是:从国家、政府层面进行规划,给予经济支持,并形成全面、持续的保护机制。政策是文化发展的杠杆,下文以各类文化政策的出台为线索,将进入21世纪后的20年分为三个时期,通过分析每个时期政策的导向、昆曲传承发展的趋向及其在中国昆剧艺术节上的映照,总结近二十年来昆剧传承发展的脉络和规律。

(一)2000—2004:"非遗"语境下昆曲的原真性保护与现代化探索

进入21世纪之后,"非物质文化遗产"(以下简称"非遗")的概念逐渐被人们熟知,保护"非遗"的理念也日益深入人心,留住记忆、保护文化多样性、传承"非遗"成为人类社会持续发展的重要课题。

2000年至2004年是"非遗"语境下昆曲开启复兴之路的五年,首届和第二届中国昆剧艺术节分别于2000年、2003年在苏州举办。时隔三年,两届中国昆剧艺术节的主题发生了改变,而这种变化正反映了"非遗"语境下原真性保护与现代化探索两种倾向的角力与制衡。

2000年3月31日至4月6日,首届中国(苏州)昆剧艺术节暨昆剧古典名剧展演在苏州举办,从20世纪90年代初开始的提议终于在新世纪得以实现。首届中国昆剧艺术节的主题与1993年昆剧座谈会上提出的举办古典名著汇演的建议相合,参演剧目均为传统经典剧目,全国昆剧六团一所⑤及海内外昆剧民间艺术团体来苏参演。除了《钗钏记》《长生殿》《牡丹亭》《桃花扇》《看钱奴》《琵琶记》《荆钗记》《西园记》《张协状元》等九台昆剧大戏正式参演外,还有苏剧传统戏《花魁记》和14台传统折子戏参加展演。这是中华人民共和国成立以来昆剧史上规格最高、规模最大的一次艺术活动,也是一次具有国际影响的昆曲盛会。美国、加拿大、德国、日本的曲友及香港地区、台湾地区的昆剧艺术团组团参

① 《"1993年昆剧座谈会"纪要》,《中国戏剧》1993年8期。
② 1988年5月以后第一届昆指委就停止了活动。由于文化部领导人员的工作变动,原定三至五年抢救昆曲计划未能持续进行。参见苏州市文化广播电视管理局:《昆剧在苏州(1951—2005)》,内部资料,2006年,第445页。
③ 即文化部分别于1985年、1987年发出的《关于保护和振兴昆剧的通知》《关于对昆剧艺术采取特殊保护政策的通知》。
④ 丛兆桓:《圆兰花之梦——记首届全国昆剧青年演员交流演出大会》,《中国戏剧》1994年第8期。
⑤ 即北方昆曲剧院、上海昆剧团、江苏省昆剧团、浙江省京昆艺术剧院、湖南省昆剧团、江苏省苏昆剧团、浙江省永嘉昆曲传习所。

加了演出,我国香港地区、台湾地区的新闻媒体对中国昆剧艺术节的举办予以密切关注。

首届中国昆剧艺术节举办之后,随着2001年5月18日昆曲入选"人类口述与非物质遗产代表作"名录,昆曲的历史文化价值得到了世界的公认。这对唤起全民族对祖先留下的宝贵的非物质文化遗产的保护意识,增强中华民族的文化认同感和自豪感起到了重要的作用。这个时期的文化政策体现了两种趋向:一是保护,即制定社会化、生态性的昆曲保护工作体系;二是发展,即探索传统文化现代化转换的路径。

2001年12月,文化部制定《文化部保护和振兴昆曲艺术十年规划》,进一步明确了保护和振兴昆曲艺术的指导思想、基本目标、主要任务和保障措施。紧接着,苏州市文化主管部门即先后拟定两个"五位一体"①、十件大事的规划,并将规划写进了《苏州市2001—2010年文化强市建设规划纲要》,举办中国昆剧艺术节被列为其中的重点工作。2001年11月,文化部选定苏州为举办昆剧节的定点城市。在新世纪,苏州作为昆曲艺术保护基地的地位正在得到确认,并被付诸实践。②

2002年11月8日党的十六大报告提出的扶持对重要文化遗产和优秀民间艺术的保护工作,极大地推动了我国"非遗"保护工作的全面开展。2003年11月,全国人大教科文卫委员会形成《中华人民共和国民族民间传统文化保护法(草案)》。2004年8月我国加入联合国教科文组织《保护非物质文化遗产公约》后,该草案名称调整为"中华人民共和国非物质文化遗产保护法"。

2003年11月15日至22日,第二届中国昆剧艺术节暨优秀剧目展演在苏州举办,全国昆剧六团一所及中国戏曲学院参演。参演剧目有《宦门子弟错立身》(北方昆曲剧院)、《杀狗记》(浙江永嘉昆曲传习所)、《暗箭记》(浙江昆剧团)、《朱买臣休妻》(江苏省苏州昆剧院)、《班昭》(上海昆剧团)、《窦娥冤》(江苏省昆剧院)、《张协状元》(中国戏曲学院)、《彩楼记》(湖南省昆剧团)等八台大戏,另外还有三台折子戏参加展演。第二届中国昆剧艺术节的主题为"优秀剧目展演",体现了在"保护""继承"的基础上求"革新""发展"的倾向。从参演剧目来看,"原汁原味"的传统剧目少了,"求新求异"的改编、新编剧目多了。据此,观众元味在其所撰文章《2000—2015:中国昆剧节的变与不变》中道:"其中或许只有省昆的《朱买臣休妻》(串折)和湘昆的《彩楼记》属于老戏新排,其他剧目为新编,但多有所本,比如北昆的《宦门子弟错立身》、永昆的《杀狗记》等都源自南戏原著。上昆的《班昭》大概是昆剧节史上首部全新创作的作品。"新编剧目的增多体现了将古老昆曲艺术与现代审美理想融合的追求。例如,浙江永嘉昆曲传习所演出的《杀狗记》,以现代意识观照一个传统的戏曲故事。剧作改变了南戏原著"兄弟到底是兄弟,旁人到底是旁人,亲总是亲,疏总是疏"和"妻贤夫祸少"的宣扬封建道德观念的主题立意,为警示世人在人际关系交往中要善于识别善恶,明辨是否,赋予了旧剧以新的内容,升华了主题。上海昆剧团演出的新编昆剧《班昭》,是一部艺术审美价值很高,文化底蕴很深,强烈追求民族传统美学思想的优秀作品,不仅展现了昆剧典雅、蕴藉、宽厚、深沉的艺术风格,而且又具有鲜明的时代特色和浓烈的现代美。③

(二)2005—2014:国家层面扶持下的热衷"新创"与回归"传统"

2005年至2014年是文化部、财政部共同实施"国家昆曲艺术抢救、保护和扶持工程"(以下简作"扶持工程")的十年,也是当代昆曲的传承发展在"创新"与"回归"两个维度上调整的十年。

2005年,文化部在广泛调研和征求多方意见的基础上起草并发布了《国家昆曲艺术抢救、保护和扶持工程实施方案》,并连续十年在全国范围内开展整体性的昆曲抢救、保护和传承工作。2005年至2009年期间中央财政每年安排1000万元,2010至2014年五年巩固期每年安排500万元;2015年又安排500万元。截至目前,中央财政已累计安排昆曲保护专项资金8000万元,重点用于昆曲传统经典剧目的挖掘整理,建立经典保留剧目演出制度,举办有社会影响的昆曲活动,昆曲理论研究

① 2004年,苏州在两个规划的基础上制定了《苏州市保护、继承、弘扬昆曲遗产工作十年规划纲要》。2005年,苏州市昆曲遗产保护、继承、弘扬工程获文化部首届文化创新奖唯一的特等奖。经文化部、财政部批准,苏州市被正式授牌成立"国家昆曲艺术抢救、保护和扶持工程——昆曲遗产保护研究中心"。2006年,苏州市人大常委会颁布了当时国内唯一针对戏曲保护的地方性法规《苏州市昆曲保护条例》。

② 即构筑"节"(中国昆剧艺术节)、"馆"(中国昆曲博物馆)、"所"(苏州昆剧传习所)、"院"(江苏省苏州昆剧院)、"场"(一批演出场所)和建立昆曲研究中心,开设昆曲学校,打造昆曲之乡,活跃群众性曲社活动,开辟昆曲电视专场和网络,完善昆曲演出传播和海外交流中介机构这两个"五位一体"的格局。

③ 吕育忠:《古韵今声 幽兰竞芳——第二届中国昆剧艺术节暨优秀剧目展演综述》,《中国文化报》2003年12月9日。

和史料收集,昆曲艺术人才培养等方面。① 从国家层面对昆曲实施全面扶持的意义,可以用2003年全国政协对全国昆曲艺术现状的实地考察报告《关于加大昆曲抢救和保护力度的几点建议》中的一段话来概括:"我们认为,确立由国家扶持昆曲事业的方针,本质上就是动用国家的力量来维护民族文化的传统和维护民族文化经典的尊严,这是极其必要的。在经济全球化的形势下,这一举措对于保持民族文化的独特性,对于增强我们民族的生命力、创造力、凝聚力,有着十分重大的象征意义和现实意义。"②

2006年举办的第三届中国昆剧艺术节是"扶持工程"实施后的首届中国昆剧艺术节。全国昆剧六团一所带来了接受"扶持工程"专项资助的《邯郸梦》(上海昆剧团)、《西施》(江苏省苏州昆剧院)、《公孙子都》(浙江昆剧团)、《湘水郎中》(湖南省昆剧团)、《小孙屠》(江苏省昆剧院)、《百花公主》(北方昆曲剧院)、《一片桃花红》(上海昆剧团)、《折桂记》(浙江永嘉昆曲传习所)等八台大戏参演,香港京昆剧坊、台湾昆剧团、台湾兰庭昆剧团也分别带来了《武松和潘金莲》《风筝误》《狮吼记》这三台大戏参加展演,此外还有几台折子戏演出。其中《一片桃花红》《公孙子都》《湘水郎中》为新创剧目,其他五台参演剧目均为整理改编剧目。第三届中国昆剧艺术节颇受争议,争论的焦点在新编剧目(包括改编)的艺术创新是否违背昆剧原有的体制规律等问题上。有学者以"昆剧艺术节,创新还是灭杀?""大陆新编昆剧的危机"等为题,对本届中国昆剧艺术节显现的"创新为王"现象进行了剖析。关于新创剧目扎堆的问题,可以根据扶持资金具体分配的情况做些思考。在"扶持工程"第一个五年计划的具体实施中,第一年的1000万拨款,约有八成用作排演新剧或改编传统整本戏,只余下200万左右做其他工作③;2005年文化部对昆曲剧目的资金分配中,每个新编剧目拨款80万元,每个传统整理改编剧目拨款40万元,每个折子戏录像拨款12万元(个别为8万元)。2006年的资金安排大体延续了这样的格局,新创剧目资金依然占据重点;2007年,"新创"剧目在所有资金资助单项中仍是最高的,但开始向"传统整理改编剧目"倾斜④。

2005年至2014年,我国的文化政策从偏向关注文化创新、融入世界文化逐渐转向高度弘扬包括中华美学精神在内的中华优秀传统文化、彰显文化自信,体现了面向传统的"回归"性调整。

2005年文化部发布的《国家昆曲艺术抢救、保护和扶持工程实施方案》的指导思想是:"以中国昆曲为代表的中国戏曲艺术为多样性的世界文化增光添彩为出发点,以全面发展繁荣民族戏曲艺术为要求,再铸昆曲艺术辉煌。"2007年党的十七大报告指出:"要全面认识祖国传统文化,取其精华,去其糟粕,使之与当代社会相适应、与现代文明相协调,保持民族性,体现时代性。"党的十八大以来,以习近平同志为核心的党的新一代领导集体在理论话语中提出了"文化自信",并与"道路自信""理论自信""制度自信"一起,成为全党、全国必须树立和坚持的中国特色社会主义"四个自信"。其中,"文化自信"是更基础、更广泛、更深厚的自信,有着突出的地位。在2014年2月24日的中央政治局第十三次集体学习中,习近平总书记提出要"增强文化自信和价值观自信"。在2014年10月15日的文艺工作座谈会上,习近平总书记提到:"中华优秀传统文化是中华民族的精神命脉,是涵养社会主义核心价值观的重要源泉,也是我们在世界文化激荡中站稳脚跟的坚实根基。增强文化自觉和文化自信,是坚定道路自信、理论自信、制度自信的题中应有之义。如果'以洋为尊'、'以洋为美'、'唯洋是从',把作品在国外获奖作为最高追求,跟在别人后面亦步亦趋、东施效颦,热衷于'去思想化'、'去价值化'、'去历史化'、'去中国化'、'去主流化'那一套,绝对是没有前途的!"

与文化政策的变化相对应,分别于2009年、2012年举办的第四届、第五届中国昆剧艺术节,其参演剧目中传统剧目比例大幅提高。

在2009年举办的第四届中国昆剧艺术节上,参演的13台剧目中有十台为传统戏。全国七大昆剧院团⑤、中国昆曲博物馆、上海戏剧学院戏曲学院演出了受到"扶持工程"资助的13台剧目,具体是:《西厢记》(北方昆曲

① 中华人民共和国文化和旅游部:《改革发展动态》第389期。
② 王选、叶朗:《关于加大昆曲抢救和保护力度的几点建议》,《口传心授与文化传承　非物质文化遗产:文献,现状与讨论》,广西师范大学出版社2006年,第58页。
③ 古兆申:《昆曲五年计划的第一年》,《口传心授与文化传承　非物质文化遗产:文献,现状与讨论》,广西师范大学出版社2006年,第228页。
④ 杨守松:《昆曲之路》,人民文学出版社2009年,第52-53页。
⑤ 2007年永嘉昆剧团恢复建制,从全国六个半昆剧剧团中的"半个剧团"晋升为"第七团"。

剧院)、《长生殿》《紫钗记》(上海昆剧团)、《1699·桃花扇》《绿牡丹》(江苏省演艺集团昆剧院)、《比目鱼》(湖南省昆剧团)、《红泥关》《西园记》(浙江昆剧团)、《牡丹亭》《长生殿》(江苏省苏州昆剧院)、《琵琶记》(永嘉昆剧团)、《玉簪记》(中国昆曲博物馆)、《寻亲记》(上海戏剧学院戏曲学院)。

2012年起，文化部启动了首度在国家层面上建立的昆曲艺术人才传承创新机制"'名家传戏'——当代昆曲名家收徒传艺工程"(以下简作"'名家传戏'工程")，并在第五届中国昆剧艺术节期间举行了启动仪式。相较于前四届中国昆剧艺术节，2012年举行的第五届中国昆剧艺术节是参演团体、演出剧目最多的一届，也是获奖名单最长的一届。演出剧目中受"扶持工程"资助的13台剧目分别为：《红楼梦》《续琵琶》(北方昆曲剧院)、《景阳钟》《烂柯山》(上海昆剧团)、《白罗衫》《红楼梦》折子戏版(江苏省演艺集团昆剧院)、《临川梦影》《乔小青》(浙江昆剧团)、《白兔记》《荆钗记》(湖南省昆剧团)、《玉簪记》《满床笏》(江苏省苏州昆剧院)、《金印记》(永嘉昆剧团)。13台剧目中四台为新创、改编剧目，其余均为传统剧目。获奖名单中共有14部剧目获优秀剧目奖，13台剧目(折子戏专场)获优秀展演剧目奖。第五届中国昆剧艺术节的"热闹"正是2005年以来，特别是2012年以来我国文化政策面向传统的"回归"性调整的直接反映。

(三) 2015—2020："两创"方针指引下的传承与创新

在国家层面文化政策的推动下，从中央到地方都高度重视中华传统文化的传承发展，社会各界对传统文化的热情大大提升。但是，在如何看待优秀传统文化的地位和作用、如何阐释其核心内容及如何传承弘扬等问题上还存在着各种偏向。一方面，随着中国对外开放的日益扩大，存在以洋为美、以洋为尊，贬低、漠视中华优秀传统文化的现象；另一方面，优秀传统文化保护的基础性工作仍显薄弱，在生产生活中的转化运用仍存在不足，存在重形式轻内容、简单复古的现象。

党的十八大以来，我国文化政策逐渐强调对传统文化的转化创新。习近平总书记在多个重要场合强调创造性转化、创新性发展的要求。2014年2月24日，习近平总书记在主持十八届中央政治局第十三次集体学习时指出，弘扬中华优秀传统文化，要处理好继承和创造性发展的关系，重点做好创造性转化和创新性发展。2014年3月27日，习近平总书记在联合国教科文组织总部所在地巴黎发表重要演讲，提出推动中华文明创造性转化和创新性发展。2015年7月，国务院办公厅印发《关于支持戏曲传承发展的若干政策》，将推动戏曲传承发展提高到国家发展的战略高度，强调"坚持扬弃继承、转化创新，保护、传承与发展并重，更好地发挥戏曲艺术在建设中华民族精神家园中的独特作用"。2017年1月，中共中央办公厅、国务院办公厅印发《关于实施中华优秀传统文化传承发展工程的意见》，第一次以中央文件的形式专题阐述中华优秀传统文化传承发展工作，再次提出"坚持创造性转化和创新性发展"的基本原则，强调弘扬传统文化要"坚持辩证唯物主义和历史唯物主义，秉持客观、科学、礼敬的态度，取其精华、去其糟粕，扬弃继承、转化创新，不复古泥古，不简单否定，不断赋予新的时代内涵和现代表达形式，不断补充、拓展、完善，使中华民族最基本的文化基因与当代文化相适应、与现代社会相协调"。2017年党的十九大报告明确提出要"推动中华优秀传统文化创造性转化、创新性发展"，为此后我国文化事业的发展奠定了基调，指明了方向。

在政策推动下，文化部整合京剧、昆曲和地方戏曲保护财政资金，自2015年起实施"中华优秀传统艺术传承发展计划"(以下简作"计划")戏曲专项扶持工作，将此前开展的"国家重点京剧院团保护和扶持规划""国家昆曲艺术抢救、保护与扶持工程""地方戏曲剧种保护与扶持计划"等纳入计划统一实施。在计划中继续实施"名家传戏"工程，每年在全国七家昆曲院团中遴选12名昆曲表演艺术家(在职或离退休均可)，采取"一带二"的方式，每人向两名学生传授两出经典折子戏；同时，资助昆剧院团整理和录制一批传统折子戏。在"计划"的扶持下，全国各大昆剧院团整理和录制了几百出传统折子戏，"名家传戏"工程成果丰硕，显示了昆曲艺术丰厚的家底和后继有人的景象。

在2015年、2018年举行的第六届、第七届中国昆剧艺术节上，演出剧目中新编剧目比例大幅上升。在第六届中国昆剧艺术节上，全国七大昆剧院团、三所戏曲院校、民营昆剧院团及来自台湾地区的昆剧团等共13家演出单位演出了17台昆剧剧目，其中，获得"扶持工程"资助的参演剧目有九台，具体有：《董小宛》(北方昆曲剧院)、《李清照》(中国戏曲学院、北方昆曲剧院)、《翠乡梦》(上海戏剧学院)、《墙头马上》(上海昆剧团)、《曲圣魏良辅》(江苏省演艺集团昆剧院)、《白兔记》(江苏省苏州昆剧院)、《湘妃梦》(湖南省昆剧团)、《赠书记》(永嘉昆剧团)、《大将军韩信》(浙江昆剧团)。九台剧目中，除《白兔记》《墙头马上》为传统剧目外，其他七部均为新创剧目。第六届中国昆剧艺术节举办期间，举行了第二届"名家传戏"工程成果汇报演出，《国家昆曲艺术

抢救、保护、弘扬工程十年成果》新书首发式暨第三届"名家传戏"工程收徒仪式、第七届昆曲学术座谈会、虎丘曲会等活动，展示了戏曲振兴政策下的昆曲保护与传承成果。昆山当代昆剧院在本届中国昆剧艺术节期间正式成立，成为我国第八个专业昆剧团。

在2018年举行的第七届中国昆剧艺术节上，全国八大昆剧院团、中国戏曲学院、上海戏剧学院及民营昆剧院团、台湾戏曲学院京昆剧团等16家演出单位演出了25台昆剧剧目，其中参评剧目有《顾炎武》（昆山当代昆剧院、江苏省演艺集团昆剧院）、《雷峰塔》（浙江昆剧团）、《乌石记》（湖南省昆剧团）、《孟姜女送寒衣》（永嘉昆剧团）、《赵氏孤儿》（北方昆曲剧院）、《琵琶记》（上海昆剧团）、《醉心花》（江苏省演艺集团昆剧院）、《白罗衫》（江苏省苏州昆剧院）、《风雪夜归人》（江苏省苏州昆剧院），除《雷峰塔》《琵琶记》《白罗衫》为传统剧目外，其余均为新创剧目。这一点延续了第六届中国昆剧艺术节的趋势。

三、结语

自2000年在苏州举办首届中国昆剧艺术节开始，20年的时间里，中国昆剧艺术节已经成为苏州三年一度的文化盛事。由文化和旅游部主办的中国昆剧艺术节是全国性重大昆剧展演活动，也是全国昆剧艺术创作和人才培养成果的阶段性集中展示平台。中国昆剧艺术节的举办及历届昆剧艺术节的主题变化折射了昆剧传承与发展的阶段性历史进程。从中华人民共和国成立之初到20世纪90年代，"八字方针"的确立和修订为昆曲保护工作明确了方向。2000年后，在全球一体化及中国对外开放日益扩大的形势背景下，我国的文化政策在民族化与现代化之间不断探索和调适，当代昆剧的传承与发展在政策杠杆的作用下也呈现出不同的态势。同时，我们也可以看到，国家层面扶持和评奖对昆剧的传承与发展也有着强大的导向作用。本文以各类文化政策的出台为线索，串联相关重大事件和典型细节，分析举办中国昆剧艺术节的缘起及20年来历届中国昆剧艺术节的发展脉络、艺术规律，旨在为当代昆剧的传承与发展和新时代中国昆剧艺术节的持续成功举办提供视角和参照。

（原载于《中国非物质文化遗产》2022年第4期）

纪念著名昆曲表演艺术家张继青

但愿那月落重生灯再红
——追忆恩师张继青

单　雯

2022年1月6日，我的恩师张继青永远离开了我们。几天来，我的心情总不能平静，和老师相处时的点点滴滴像一个个真实而又虚幻的电影片段，不断浮现在我的眼前。

我和老师的缘分由来已久，我进入江苏省戏曲学校学习时听的第一段录音就是张继青老师的，当时就惊为天籁，我想即使是没有听过昆曲的人也会被那美的声音所打动。2004年，15岁的我刚开始学《惊梦》就有幸得到张老师的指点。《惊梦》是张老师的代表作之一，张老师塑造的杜丽娘形象打动了无数昆曲观众。当时我想：什么时候能够拜在张继青老师的门下，仔仔细细、认认真真地学好这出戏呢？

2007年2月，江苏省文化厅希望张老师能在南京选一名学生，张老师选中了我，我多年的愿望变为现实，那一年我18岁。

张继青老师的教学和普通老师的不同，她不会细讲基本功和基本表演，而是更加注重怎样把握和表现人物。她告诉我，杜丽娘要"收着演"，特别是《惊梦》一折中眼神和动作的配合至关重要，只有仔细体会才能展现出杜丽娘的独特气质。一开始我并不理解老师的用意，随着不断地演出、不断地总结摸索，我逐渐体会到，当我学会"收着演"时，人物的韵味更浓了，在舞台上的张力和表现力也变得更强。2018年10月19日，在紫金文化艺术节戏曲名家演唱会的舞台上，我有幸和老师同台表演《牡丹亭》中的片段，当我的眼神和老师的目光交汇时，我从老师的目光中感受到了老师对我、对昆曲未来的无限期望。

张老师是一位严师，她很少夸赞学生，每一次演出之后她都会指出我在舞台上存在的问题和不足，告诉我哪些地方还需要改进、哪里还需要加强学习。正是在她这样的鞭策和严格督促下，我才能不断进步。我由衷地感谢张老师，没有张老师的严格要求，我就不会取得今

天的成绩。

张老师的严格还体现在她对艺术的精益求精上,每一次演出和录音她都会十分认真地对待,乐队伴奏时哪怕出现一个错音她都会指出来。因此,我和同事们都很"怕"她,但与其说是"怕",不如说更多的是尊重和敬仰:张老师这样的艺术家对昆剧艺术都这样认真,我们年轻人更没有理由不尊重和敬畏这门艺术。

张老师曾经计划将她的另一出代表作《朱买臣休妻》传授给我,可我只学了其中的《痴梦》一折,张老师就离开了我们,留下了无尽的遗憾。

老师在教学时一丝不苟,但在生活中是那样的和蔼可亲,待我们像亲人一样,或许在她的眼里我永远是个孩子吧。张老师喜欢美食,特别爱吃甜品,我每次去看她时会带上一些奶茶、蛋糕之类的小零食,张老师总是边吃零食边和我聊天,我们在一起度过了许多美好的时光,现在这些都成了珍贵的回忆。2019年1月3日是张老师80岁的生日,我和张老师的亲友一起为张老师庆生,并特别准备了一个"牡丹亭"形状的生日蛋糕。那一天,我们欢聚一堂,其乐融融。此刻再看当时的合影,正应了《牡丹亭》中的那句唱词——"心坎里别是一般疼痛"。张老师是公认的艺术大家,但同时也是个普通人,她的生活非常简朴,她从不贪图享受,或是在生活上提出过额外的要求。她总是告诉我要踏踏实实做人、认认真真演戏,要更多地思考怎样提高自己的艺术水平,不要把心思过多地放到其他事上。张老师的这种人生态度,也对我产生了潜移默化的影响。

回想和张老师相处的经历,并没有什么值得大书特书的细节,但是张老师在平凡生活中所展现出来的风范和品格永远值得我们学习。张老师不仅给我艺术上的启迪,更在为人处世上对我产生了影响。在张老师的身上,我看到了什么是德艺双馨,看到了一位享誉世界的艺术家乐观通达的生活态度。无论是在生活上还是在艺术上,张老师都有太多值得我学习的地方,我将以张老师为榜样,不断让自己变得更好。再多的不舍和泪水也唤不回离魂归去的恩师了,我能做的只有努力学习和传承好老师的艺术,继承好张老师和前辈们开创引领并为之努力一生的"南昆风度",我想这是对张老师最好的怀念。

(原载于《中国艺术报》2022年1月26日)

烂柯山下音容宛在,牡丹亭畔笑貌犹存

韩 琛

2021年1月6日,著名昆剧表演艺术家、国家级非物质文化遗产项目昆曲代表性传承人、江苏省演艺集团昆剧院名誉院长张继青,因病医治无效,于12时56分在南京逝世,享年83岁。

张继青先生在昆剧表演上有着极高的造诣,师承俞振飞、沈传芷、姚传芗、俞锡侯等名家的她,戏路宽广,正旦、五旦、六旦均佳,表演含蓄蕴藉,唱腔刚柔相济,韵味隽永,吐字归音,圆润可赏,吸收各家行腔特点,形成了自己独特的唱法,创造了众多性格鲜明的艺术形象,是公认的中国昆曲艺术表演大家。《牡丹亭》和《朱买臣休妻》这两部戏是张继青的代表作,其尤以《朱买臣休妻》中的《痴梦》、《牡丹亭》中的《惊梦》《寻梦》的出色表演而饮誉海内外,故她有"张三梦"之美誉。

2017年10月4日,中秋之夜,汇聚全国八大昆剧院团、55位重量级昆曲表演艺术家的"昆曲回家——大师传承版"《牡丹亭》在昆曲发源地昆山演出,张继青先生的一曲"月落重生灯再红",隔着数百年时光,唱出了杜丽娘对自由和爱情的向往。而当晚这出压大轴的《离魂》也是张继青先生最后一次登台演出。

台上,无人能及的"张三梦"

昆曲艺术,六百年前诞生于江苏昆山,纵观其数百年的流传发展之路,几经盛衰,其中种种跌宕曲折,不能逐一而论。单是在中华人民共和国成立之后,就经历了三次兴盛和低谷的循环,即1956年的"一出戏救活一个剧种",80年代的"牡丹遍地开",以及2001年的"入遗庆典"。

也许还有戏迷清晰地记得,2001年初夏(6月13日)在南京江南剧院由张继青主演的整本《朱买臣休妻》,这部戏,犹如一朵盛大的烟花,一折《痴梦》似梦似真,为当年中国昆曲的庆典演出添上了最浓墨重彩的一笔。而纵观中华人民共和国成立后的昆曲发展史,这门古老艺术的三次兴盛都有着张继青的身影。20世纪80年代,正是张继青的一部《牡丹亭》,令全国"牡丹遍地

开"达到了高潮。如果时光再往前回溯,1956年上演那部决定了昆曲艺术生死存亡的《十五贯》的"传"字辈艺术家们,正是张继青的老师。就在老师们演完《十五贯》之后不久,还是初学者的她,在9月份举行的"南方昆曲汇演"中,和一代宗师俞振飞搭档出演《白蛇传·断桥》。那是一次注定难忘的演出:与她合演《断桥》的小生突然病倒了,正在品评演出的俞振飞主动提出由他配演许仙。说戏,示范,俞老一字一句地着意指点着眼中的这块可琢之玉。从不敢对戏到放胆上台,一曲【山坡羊】声声扣人心弦,面对俞老赞许的目光,张继青自己也感到了些许惊讶与兴奋。

在不断学习的青春岁月里,张继青得承众多名家之长,最早给她说五旦戏《琴挑》的大花脸薛传刚老师,身上的花旦身段出乎意料地漂亮;为她吹笛拍曲的吴门曲家俞锡侯老先生抚笛托腔,丝丝入扣,伴着她一遍遍练习,一天下来,笛管内汽水滴滴流淌;沈传芷老师拖着病体传承了《朱买臣休妻》;姚传芗老师毫无保留地悉心传授了全本《牡丹亭》。在老师的培养下,年轻的张继青分外勤勉。练嗓子,每天20遍拍曲,放下火柴棍一遍一根地数遍数;练身段,闺门旦练起了刀马旦的功夫,一出《借扇》演得像模像样。

于是,名师遇上了高徒,时光流逝,努力与钻研成就了一代大家,被誉为"昆曲皇后"的张继青,手握笔管侧身而立的杜丽娘已然成为昆曲的标志形象。而性格多变、可怜可气的崔氏,也同样独步昆坛,享誉世界。《惊梦》《寻梦》也好,《痴梦》也罢,为情而死、为情而生的大家闺秀杜丽娘和只求温饱也不能如愿的朱买臣之妻,截然不同的两个人物形象,却都被张继青鲜活地重生于舞台。"齿唇数珠玉,体态绣词章",一曲清歌唱"三梦","昆旦祭酒"睥睨天下,无人能及。

台下,平和近人的张奶奶

"我还记得当年对她的那次采访,我不敢相信,那位像奶奶一样的老人家逝世了。"得知张继青先生病逝后,不少媒体记者在朋友圈自发地进行悼念,更有来自全国各地的昆曲爱好者赶赴灵堂送别或委托昆剧院送上花圈。舞台上的张继青是光芒万丈的"昆曲皇后",下了舞台的她,在洗去铅华之后,却如同邻居家里那位笑眯眯的老奶奶一般平易近人。哪怕是面对年轻人的各种无知与失误,她也总是宽容以对,和蔼与微笑似乎成了老人的标识,因此,戏迷们在私下总是叫她"张奶奶"。在各个戏迷群里,大家都相约,要"送张奶奶最后一程"。

不仅是戏迷,张继青的平和给每个接触过她的人都留下了深刻的印象。某次,一家省级电视媒体的记者约好张继青做个人专访,到了约定时间,张继青在工作人员陪同下准时到达采访地点,却未料到偌大的会议室内空无一人。工作人员联系记者,答曰:正在路上,马上就到。张继青听罢,微笑着说:"没关系,我们先聊聊,等他们一会儿吧。"时间一分一秒地过去,半小时后,年轻的记者终于在联系者满头冷汗中姗姗而来。选角度、摆盆景,试话筒,继续折腾半小时之后,被指挥来指挥去的张继青先生,和蔼地接受了近两个小时的访谈。在记者滔滔不绝、毫无停顿的采访结束后,张奶奶喝了口水,依旧微笑地说:"你们后面还需要我配合拍一些相关画面吗?不过你们下次可以早一些过来,我好跟你们一起准备。"

最后,这部短片在张继青先生的大力配合下圆满完成,播出后受到观众的热烈欢迎,取得了极好的反响。而负责联系的工作人员也接到了那位记者的一个电话:"请帮我跟张老师说一声'对不起',她是真正的艺术家,能够为她做这条短片,我觉得万分荣幸。"

也许,令那位记者由衷佩服的,并不是张继青无人能及的艺术水准,而是老艺术家崇高的人格魅力。在生前的访谈中,张继青先生曾多次谈到现在的年轻演员,作为一代大家,她并不回避她们的缺点,但更加乐于介绍她们的长处,爱护之情溢于言表。对自己的几个学生,她更是了如指掌,某时学某戏,某日演某戏,每一次学习,每一次演出,学得如何,演得如何,她都记得一清二楚。而当记者赞誉如此繁忙的老艺术家依然每逢演出都要给学生把场实在难能可贵时,张继青总是谦虚地一笑:"哪里哪里,称不上,我只是去给她们看看。"

张继青先生的不幸逝世,使昆曲界失去了一位国宝级德艺双馨的艺术大师,是江苏文艺事业和昆曲艺术的一大损失,使人为之深深哀悼和痛心!张继青先生虽然已经离开,但她视艺术为生命、为艺术献身的敬业奉献精神与德艺双馨、平易近人的品格将永远留存!

北方昆曲剧院

北方昆曲剧院2021年度昆曲工作综述

北方昆曲剧院2021年度共计演出237场，其中线下演出199场，线上演出38场。

一、传承工作　深耕不辍

2021年复排传统剧目《风筝误》。《风筝误》是李渔的代表作之一，该剧以风筝为贯穿全剧的线索，引出令人忍俊不禁的情缘，其情节新奇，结构严密，念白诙谐幽默，唱腔韵味悠扬，通过巧合、误会等手法编织情节，引发出许多令人捧腹的喜剧效果。早在1994年，北昆的前辈艺术家们就曾将此剧搬演至舞台，时隔27年后，为适应时代观演需求，符合当代审美，经过进一步整理，删繁就简、提炼精华，昆剧《风筝误》再度与观众见面，这不仅是重拾传统精粹，进一步丰富传统剧目储备，更是传承情怀的延续。

为了持续培养青年人才，挖掘整理传统剧目和特色剧目，重拾传统精粹，传承昆曲香火，由北方昆曲剧院申报的"荣庆学堂——昆曲人才培养"项目，在北京文化艺术基金的资助下已经完成了第三期的传承工作，其中有杨凤一老师教授的《金山寺》、周世瑞老师教授的《牡丹亭·硬拷》《荆钗记·男祭》、韩建成老师教授的《借靴》、陆永昌老师教授的《白罗衫·看状》《八义记·闹朝扑犬》《长生殿·弹词》、侯广有老师教授的《金豹记·敬德钓鱼》、侯长治老师教授的《蜈蚣岭》、李亚莉老师教授的《红桃山》、张毓文老师教授的《西游记·撇子》《青冢记·出塞》《西游记·认子》、周万江老师教授的《西川图·负荆》、王振义老师教授的《荆钗记·见娘》、周世琮老师教授的《打花鼓》、马明森老师教授的《千金记·十面埋伏》、蔡正仁老师教授的《铁冠图·撞钟》《铁冠图·分宫》、刘国庆老师教授的《缀白裘·挡马》、张毓文老师教授的《西厢记·长亭》、侯广有老师教授的《牡丹亭·冥判》、赵玲老师教授的《九莲灯·焚宫烧狱》、王永泉老师教授的《快活林》、侯长治老师教授的《祝家庄·石秀探庄》、曹永奎老师教授的《宵光剑·闹庄救青》、叶金援老师教授的《八大锤》、周世琮老师教授的《连环计·大宴》、马明森老师教授的《一捧雪·祭姬》、韩建成老师教授的《鸣凤记·吃茶》、沈世华老师教授的《牡丹亭·寻梦》、张洵澎与岳美缇老师教授的《红梨记·亭会》、胡锦芳老师教授的《双珠记·卖子投渊》、陆永昌老师教授的《长生殿·弹词》、蔡正仁老师与陆永昌老师教授的《千忠戮·八阳》（排名不分先后），并已经在昆曲舞台上与观众见面。

二、艺术生产　佳作迭出

2021年，北方昆曲剧院创排了大型原创昆曲剧目《国风》和《林徽因》。昆曲《国风》是北京文化艺术基金2020年资助项目，取材于春秋时期著名历史人物许穆夫人，她是中国文学史上第一位女诗人，其诗作《竹竿》《泉水》《载驰》是她爱国行动与情怀的真实写照，被收录于国学经典《诗经·国风》，并一直流传至今，她崇高的爱国精神和不朽的爱国诗篇，是中华民族共同的文化遗产和精神财富。创排《国风》，旨在践行"讴歌祖国、讴歌人民、讴歌英雄"的文艺思想，弘扬主旋律，传播正能量，从中华民族历史和文学的源头中寻找与见证爱国主义精神的信仰和初心。与此同时，以源远流长的昆曲艺术，颂扬中国古代的爱国诗人与民族英烈，在精神上接通古代与现代、古人与今人，进而实现优秀传统文化在当代人文环境中的"创造性转化"与"创新性发展"。昆曲《林徽因》着重展现林徽因作为一代才女的人格独立自省和情感自持的时代意味，表现出在时代风云变幻和巨大转折中，一位现代女性的人格养成和情感发展。该剧在尊重昆曲艺术核心特色的同时，有意识地将现代诗歌、当代审美融入剧目，以"诗化"镌刻昆韵，以"传承"推陈出新，突出主题意蕴的现代挖掘和人物情感的艺术表达，为观众呈现出一个清新优雅的文化名人形象。《林徽因》重现了风云际会的年代深烙在国人血脉中的民族精神，既致敬先贤，又映照当下，对于探讨新时代传统艺术中现当代题材的表演体系具有深远意义。

明代传奇《金雀记》作者不详，重编本署名为"无心子"。全本的《金雀记》在舞台上已经失传许久，其中的《乔醋》一折流传下来，成为传统经典折子戏。2021年北方昆曲剧院新创排剧目《金雀记》便是在《乔醋》的基础上生发而来，该剧以井文鸾、巫彩凤与潘岳的感情线为故事脉络，将原著的30出浓缩为《分雀》《合雀》《临任》《完聚》等四折，并最大限度地复原了古代工尺谱所记录的《金雀记》唱腔，延续了复古的造型和一桌二椅的传统舞台布置，最大限度地重现了传统戏曲的古典美学

规范。

2021年创排的小剧场昆曲《巧戏·黄堂》根据传统戏曲《春草闯堂》改编而来。《春草闯堂》是观众耳熟能详的经典剧目，五十余年来，众多剧种和剧团竞相移植与改编，但这样一部流传范围广、群众基础牢、社会影响深刻的剧目，在昆曲领域的改编尚属首次。昆曲《巧戏·黄堂》在坚持昆曲本体艺术特色的同时，突破传统戏曲舞台的固有呈现样式，探索新的表演形式，并结合当代观众审美和当下社会热点，立足人民，利用戏剧结构的优化带动剧情节奏，环环相扣、张弛有度，是一部集喜剧性、讽刺性、观赏性于一体的小剧场昆曲剧目，令人耳目一新。

三、昆剧节大放异彩

2021年9月26日晚，北方昆曲剧院新创剧目《救风尘》在苏州文化艺术中心大剧场惊艳亮相第八届中国昆剧艺术节。昆剧《救风尘》是北方昆曲剧院2020年度新创剧目，并入选北京文化艺术基金资助项目，经过一年多的悉心打磨，其以浓郁的北昆特色、性格鲜明的人物塑造、精彩绝伦的唱腔唱段和诙谐幽默的情节设置，赢得了现场观众及专家的热烈掌声和喝彩声，成就了此次在中国昆剧艺术节上浓墨重彩的惊艳亮相，也让全国的昆曲观众对元杂剧有了更清晰的理解和认识。《救风尘》是关汉卿的代表作之一，作为"元曲四大家"之首的关汉卿一生戏剧创作丰富、题材广阔，曲白相生，自然熨帖，没有艰难晦涩，恰好入耳消融，饱含着对底层群众的理解和关怀，《救风尘》便是其中的代表。在该剧中，关汉卿以健笔写柔情，展现出以赵盼儿为代表的女性洞察世情、宁为玉碎不为瓦全的抗争精神。其本身所传达出的精神内涵和价值观，具有鲜明的时代性。这次北方昆曲剧院通过二次创作，更是赋予该剧以新的时代内涵和审美特质。在随后的专家评议会上，昆剧《救风尘》也得到了各位专家的一致认可：全剧节奏明快、情节紧凑，通过人物多侧面的塑造和富有层次的性格来表现人物的内心，使全剧的表演得到了升华，而唱作并重、守正创新的表现手段，则使表演既在程式之中，又在程式之外。同时，专家们还贴心地针对细节之处提出了各自的观点和意见。昆剧《救风尘》将吸取各方意见，不断修改打磨，力求精益求精的完美呈现。

四、推广普及　有条不紊

2001年5月18日，昆曲被联合国教科文组织列入"人类口述与非物质遗产代表作"名录。2021年恰逢昆曲入遗20周年，二十年来，昆曲得到了有效的保护、传承和前所未有的发展，并被越来越多的观众熟知和喜爱，对提高全民族文化自信、建设社会主义文化强国起到了重要作用。在昆曲入选"人类口述与非物质遗产代表作"名录20周年纪念活动中，北方昆曲剧院在故宫博物院畅音阁演出了《牡丹亭·惊梦》《天下乐·钟馗嫁妹》《长生殿·小宴》《单刀会》等四出经典昆曲折子戏，并在央视《空中剧院》栏目播出，展现出昆曲艺术深厚的文化积淀和在新时代的勃勃生机。

在昆曲入选"人类口述与非物质遗产代表作"名录20周年之际，北方昆曲剧院举办了第一期"不到园林怎知春色如许"昆曲戏迷培训班，通过面向社会、公开招生的方式，录取30名来自社会各行各业的戏迷学员，分别学习闺门旦、贴旦、小生和老生行当的表演，通过拍曲、坐唱、表演、观摩、彩排等形式，全方位了解和领悟昆曲艺术。这是北昆为推广和传播昆曲艺术、培养昆曲社会力量、提升观众昆曲鉴赏能力和文化艺术素养的一次有益探索与尝试。

国庆黄金周，第五届中国戏曲文化周鸣锣开戏。在本届中国戏曲文化周中，北方昆曲剧院以"昆曲丝竹吟"为主题，打造了移步换景、曲景交融的"沉浸式"昆曲生态园区——忆江南，将昆曲生态与园林艺术完美融合，设置丰富多彩的昆曲观赏体验活动，编织园中有曲、曲中有林的艺术情境，并在阳光剧场、露天剧场、北京园等处奉上了精彩的昆曲演出。其间，无论是风和日丽还是阴雨绵绵，慕名而来的游客观众每天都络绎不绝，大家或顶着烈日或冒着风雨，早早守候在演出场地翘首以待，共赴一场穿越时空的审美之旅。本次活动共吸引近8万名游客走进园中游赏秋日美景，共享昆曲盛宴，并通过咪咕视频等网络平台进行直播，线上、线下实力"圈粉"。

金秋10月，北方昆曲剧院携传统经典剧目《西厢记》赴中共中央党校演出。党校各级领导、嘉宾、学员等近千人观看了这部传承百年的经典之作。此次昆剧艺术走进中央党校，既是传统文化的回归，也是增强文化自信的有力举措。伴随着悠扬婉转的曲调，观众深刻领略到了传统文化焕发出的永恒魅力和时代风采，热烈的掌声不断。

岁末寒冬，北方昆曲剧院走进我国最高的两所学府——清华、北大，为莘莘学子带来了曲韵悠长的传统剧目和经典折子戏演出，让观众看到昆曲不仅有细腻温婉的才子佳人剧目，还有许多或大义凛然、雄浑高远，或幽默诙谐、轻松愉悦的传统佳作。本次活动在以美育

人、寓教于乐的氛围中，推广了昆曲艺术，弘扬了优秀传统文化，增进了师生对昆曲艺术的了解，提升了师生的昆曲鉴赏能力和文化艺术修养，进一步增强了在校学生的文化自觉和文化自信。

2021年年底，人力资源和社会保障部、文化和旅游部印发了《关于表彰全国文化和旅游系统先进集体、先进工作者和劳动模范的决定》，授予北方昆曲剧院"全国文化和旅游系统先进集体"称号，以表彰北方昆曲剧院以坚定的信念、崇高的使命，精业笃行、守正创新，为开创文化和旅游工作新局面做出的突出贡献，激励全国文化和旅游系统广大干部职工在新时代有新担当、新作为，推动文化和旅游高质量发展。从1957年建院至今，北方昆曲剧院始终将推动昆曲事业的繁荣发展视为初心与使命，尤其是进入新时期以来，在以杨凤一院长为核心的领导班子的带领下，北方昆曲剧院更是肩负起国有院团的责任担当，以坚定的文化自信、过硬的政治纪律、精湛的艺术表现、严格的专业化管理，不断推动中华优秀传统文化的创新与发展。

北方昆曲剧院 2021 年度演出日志

序号	演出时间	演出地点	演出剧(节)目	主演	演出时长/分钟	线下观众/人	线上观众/人	剧场座位/个
1	1月1日 19:30	江苏大剧院	《牡丹亭》	魏春荣、邵峥、刘大馨	160	696	0	696
2	1月2日 19:30	江苏大剧院	《牡丹亭》	魏春荣、邵峥、刘大馨	160	696	0	696
3	1月4日 19:30	郑州大剧院	《牡丹亭》	魏春荣、邵峥、刘大馨	160	1275	0	1275
4	1月7日 19:30	中国评剧院	《打店》《拷红》《阴审》	饶子为、吴卓宇、刘礼霞、王怡、史舒越、张媛媛	120	537	0	537
5	1月8日 19:30	中国评剧院	《偷鸡》《永诀》《功臣宴》	曹龙生、饶子为、张媛媛、王奕铼、杨建强、刘恒	120	537	0	537
6	1月9日 19:30	中国评剧院	《写真·离魂》《拾柴》《小宴》	马靖、邵峥、徐鸣玥、王雨辰	120	537	0	537
7	1月10日 19:30	中国评剧院	《三岔口》《葬花》《洗浮山》	杨迪、张新勇、宿梓晴、刘鹏建、刘恒	120	537	0	537
8	1月13日 13:30	柏莱特影视文化园	中国文联百花迎春文艺晚会	杨凤一	120	0	10000	无限制
9	1月13日 19:30	线上展演	《牡丹亭》	魏春荣、邵峥	160	0	211716	无限制
10	1月14日 19:30	线上展演	《牡丹亭》	魏春荣、邵峥	160	0		无限制
11	1月15日 19:30	线上展演	《牡丹亭》	魏春荣、邵峥	160	0		无限制
12	1月16日 19:30	线上展演	《牡丹亭》	魏春荣、邵峥	160	0		无限制
13	1月17日 19:30	线上展演	《牡丹亭》	魏春荣、邵峥	160	0		无限制
14	2月10日 14:30	海淀区政府第二办公区演播厅	海淀区网络春晚《西厢记》	王晶	150	0	18000000	无限制

续表

序号	演出时间	演出地点	演出剧(节)目	主演	演出时长/分钟	线下观众/人	线上观众/人	剧场座位/个
15	2月12日 19:30	北昆微信直播间	《牡丹亭》(上下)	七位杜丽娘 六位柳梦梅	300	0	67761	无限制
16	2月13日 19:30	北昆微信直播间	《逆行者》	翁佳慧、李欣	70	0	16089	无限制
17	2月14日 19:30	北昆微信直播间	《西厢记》	张媛媛、邵峥、王瑾	140	0	14351	无限制
18	2月15日 19:30	北昆微信直播间	《白兔记·咬脐郎》	刘巍、吴思、邱漫	120	0	45115	无限制
19	2月16日 19:30	北昆微信直播间	《望江亭中秋切鲙》	邵天帅、王琛、史舒越	100	0	15731	无限制
20	2月17日 19:30	北昆微信直播间	《流光歌阕》	翁佳慧、朱冰贞	120	0	19729	无限制
21	2月18日 19:30	北昆微信直播间	《反求诸己》	刘恒、史舒越、潘晓佳	70	0	1355	无限制
22	2月26日 19:30	北昆微信直播间	《牡丹亭》	魏春荣、邵峥、王瑾	160	0	9533	无限制
23	3月1日 19:30	国图艺术中心	《三岔口》《评雪辨踪》《阴审》	杨迪、张新勇、邵天帅、张贝勒、史舒越、李相凯	120	885	0	885
24	3月4日 14:00	北昆	采访非遗传承	杨凤一	300	0	0	无限制
25	3月5日 16:00	北昆	采访非遗传承	杨凤一	300	0	0	无限制
26	3月9日 19:30	国图艺术中心	《拾画·叫画》《拷红》《刺虎》	王琛、刘礼霞、王怡、黄秋雯、张鹏	120	885	0	885
27	3月10日 19:30	国图艺术中心	《打青龙》《永诀》《功臣宴》	高陪雨、杨迪、张媛媛、王奕铼、杨建强、刘恒	120	885	0	885
28	3月12日 19:30	梅兰芳大剧院	《义侠记》	杨帆、魏春荣	150	643	1013	643
29	3月13日 19:30	梅兰芳大剧院	《流光歌阕》	朱冰贞、翁佳慧	120	643	757	643
30	3月15日 19:30	长安大戏院	《白兔记·咬脐郎》	刘巍、吴思、邱漫	120	590	0	590
31	3月16日 19:30	长安大戏院	《西厢记》	张媛媛、王琛、马靖	140	590	0	590
32	3月17日 19:30	长安大戏院	《长生殿》	邵天帅、张贝勒	150	590	0	590
33	3月18日 19:30	长安大戏院	《李清照》	顾卫英	130	590	0	590
34	3月20日 19:30	梅兰芳大剧院	《打店》《玩笺》《罢宴》《火判》	饶子为、吴卓宇、张贝勒、王怡、李欣、史舒越	150	643	0	643
35	3月21日 19:30	梅兰芳大剧院	《寻梦》《出塞》《饭店》《小宴》	朱冰贞、王丽媛、袁国良、翁佳慧、顾卫英、邵峥	150	643	0	643

续表

序号	演出时间	演出地点	演出剧(节)目	主演	演出时长/分钟	线下观众/人	线上观众/人	剧场座位/个
36	3月22日 19:30	梅兰芳大剧院	《借扇》《学舌》《夜奔》《北饯》	曹龙生、谭萧萧、王琳琳、刘恒、史舒越	150	643	0	643
37	3月23日 19:30	梅兰芳大剧院	《思凡》《夜巡》《双下山》《训子》	马靖、饶子为、张欢、王琳琳、杨帆	150	643	0	643
38	3月27日 19:30	梅兰芳大剧院	《金雀记》	邵天帅、张贝勒	100	643	0	643
39	3月28日 19:30	梅兰芳大剧院	《玉簪记》	魏春荣、邵峥	130	643	0	643
40	3月29日 19:30	天桥剧场	大都版《牡丹亭》	朱冰贞、翁佳慧	150	900	0	900
41	3月30日 19:30	天桥剧场	大都版《牡丹亭》	朱冰贞、翁佳慧	150	900	0	900
42	4月1日 19:30	长安大戏院	《墙头马上》	邵天帅、王琛	90	590	0	590
43	4月2日 19:30	长安大戏院	《烂柯山》	于雪娇、许乃强	120	590	0	590
44	4月3日 19:30	长安大戏院	《奇双会》	魏春荣、邵峥	115	590	0	590
45	4月5日 19:30	天桥剧场	《西厢记》	王丽媛、邵峥、王瑾	140	900	0	900
46	4月6日 19:30	天桥剧场	《长生殿》	邵天帅、张贝勒	150	900	0	900
47	4月7日 19:30	天桥剧场	《白兔记·咬脐郎》	刘巍、吴思	120	900	0	900
48	4月8日 19:30	天桥剧场	《狮吼记》	魏春荣、邵峥	120	900	0	900
49	4月11日 19:30	梅兰芳大剧院	《花报》《偷鸡》《功臣宴》	吴思、曹龙生、饶子为、杨建强	120	643	0	643
50	4月12日 19:30	梅兰芳大剧院	《打青龙》《当酒》《刘唐醉酒》	高陪雨、杨迪、袁大程、史舒越	120	643	0	643
51	4月13日 19:30	梅兰芳大剧院	《狗洞》《痴诉点香》《受吐》	张欢、史舒越、李子铭、马靖、邵天帅、翁佳慧	120	643	0	643
52	4月14日 19:30	梅兰芳大剧院	《思凡》《激秦》《打焦赞》	邱漫、高陪雨、杨帆、陈琳、吴卓宇、杨建强	120	643	0	643
53	4月15日 19:30	中国评剧院	《屠岸贾》	史舒越、张媛媛	100	537	0	537
54	4月16日 19:30	中国评剧院	《望江亭中秋切鲙》	刘亚琳、史舒越、王琛	100	537	0	537
55	4月17日 19:30	中国评剧院	《流光歌阙》	朱冰贞、翁佳慧	120	537	0	537
56	4月18日 19:30	中国评剧院	《牡丹亭》	张媛媛、邵峥、王瑾	160	537	0	537
57	4月19日 19:30	国图艺术中心	《石秀探庄》《访鼠测字》《小宴》	饶子为、张欢、袁国良、周好璐、李欣	120	885	0	885

续表

序号	演出时间	演出地点	演出剧(节)目	主演	演出时长/分钟	线下观众/人	线上观众/人	剧场座位/个
58	4月29日 18:00	延庆世园凯悦酒店上合使节冬奥主题日	《惊梦》	魏春荣、邵峥	30	80	0	80
59	4月30日 19:30	中国评剧院	《游园》《共读西厢》	于雪娇、吴思、朱冰贞、翁佳慧	120	537	0	537
60	5月1日 14:30	梅兰芳大剧院	《牡丹亭》	魏春荣、邵峥、刘大馨	120	113	0	116
61	5月2日 14:30	梅兰芳大剧院	名剧名段演唱会	魏春荣、杨帆	120	116	0	116
62	5月11日 19:30	长安大戏院	《打店》《相约相骂》《寻梦》《千里送京娘》	饶子为、吴卓宇、陈琳、白晓君、顾卫英、杨帆、邵天帅	150	590	0	590
63	5月12日 19:30	长安大戏院	《风筝误》首演	王瑾、邵峥	120	590	0	590
64	5月14日 10:00	琉璃河小学	《出塞》《夜奔》《闹龙宫》	鲍思雨、刘恒、曹龙生	120	50	0	50
65	5月15日 09:30	国图艺术中心	讲座《人类"非遗":中国昆曲与昆剧》	丛兆桓	120	885	0	885
66	5月15日 14:00	国图艺术中心	《杀尤》《葬花》《下书》	肖宇江、杨建强、宿梓晴、刘鹏建、刘恒、杨迪	120	885	0	885
67	5月16日 14:00	国图艺术中心	《梳妆掷戟》《说亲回话》《倒铜旗》	徐鸣瑀、刘鹏建、柴亚玲、黄秋雯、饶子为、杨建强	120	885	0	885
68	5月17日 14:00	故宫畅音阁	《惊梦》《嫁妹》《小宴》《单刀会》	邵天帅、王琛、董红钢、魏春荣、邵峥、杨帆	120	60	0	60
69	5月17日 19:30	国图艺术中心	《下山》《亭会》《钟馗嫁妹》	张欢、周好璐、邵峥、杨建强、王雨辰	120	885	0	885
70	5月18日 19:30	国图艺术中心	《扈家庄》《偷诗》《坐山》	周虹、张媛媛、王琛、杨建强	120	885	0	885
71	5月18日 19:30	杭州	《游园》	魏春荣	30	200	0	200
72	5月20日 10:00	西三旗街道	《牡丹亭》	张媛媛、王琛、王瑾	120	100	0	100
73	5月22日 19:30	梅兰芳大剧院	《救风尘》	魏春荣、张媛媛、刘恒	135	689	0	689
74	5月23日 19:30	梅兰芳大剧院	《救风尘》	魏春荣、张媛媛、刘恒	135	689	0	689
75	5月27日 14:30	房山活动中心梦想剧场	《流光歌阕》	朱冰贞、翁佳慧	120	440	0	440
76	5月29日 19:30	朗园	《玉簪记》	魏春荣、王振义	130	248	5198	248

续表

序号	演出时间	演出地点	演出剧(节)目	主演	演出时长/分钟	线下观众/人	线上观众/人	剧场座位/个
77	5月30日 19:30	朗园	《玉簪记》	魏春荣、王振义	130	248	0	248
78	6月2日 14:00	国图艺术中心	《借扇》《题曲》《百花点将》	曹龙生、谭潇潇、周好璐、哈冬雪	120	885	0	885
79	6月10日 19:30	文联	庆祝中国共产党成立100周年戏剧晚会	周虹	120	689	0	689
80	6月12日 10:00	CCTV-7农业节目演播厅	青春戏苑	周虹	350	0	0	0
81	6月13日 14:30	大兴影剧院	《西厢记》	王丽媛、王琛、王瑾	140	470	0	470
82	6月13日 19:30	大兴影剧院	《风筝误》	王瑾、邵峥	120	470	0	470
83	6月14日 19:30	恭王府	《西厢记》	张媛媛、王琛、马靖	140	200	0	200
84	6月15日 15:30	二龙路小学	折子戏片段	王瑾、张媛媛、邵峥、杨建强、李相凯	120	100	0	100
85	6月25日 14:30	密云太师屯镇政府	《游园》	王雨辰、丁珂	120	200	0	200
86	7月1日 19:30	中国评剧院	《飞夺泸定桥》	杨帆、朱冰贞、翁佳慧	110	537	0	537
87	7月2日 19:30	中国评剧院	《飞夺泸定桥》	杨帆、朱冰贞、翁佳慧	110	537	0	537
88	7月3日 14:30	大兴影剧院	《拜月亭》	周好璐、邵峥	120	470	0	470
89	7月3日 19:30	大兴影剧院	《金雀记》	邵天帅、张贝勒、于雪娇	100	470	0	470
90	7月6日 14:30	天桥艺术中心	《游园》	潘晓佳、丁珂	30	414	0	414
91	7月8日 17:00	恭王府	《游园》	于雪娇、吴思	30	0	0	0
92	7月10日 10:00	中国人民对外友好协会和平宫	《游园》	王雨辰、丁珂	30	200	0	200
93	7月10日 11:30	中国人民对外友好协会和平宫	《游园》	王雨辰、丁珂	30	200	0	200
94	7月10日 19:30	梅兰芳大剧院	《西厢记》	王丽媛、邵峥、马靖	140	689	0	689
95	7月11日 19:30	梅兰芳大剧院	《牡丹亭》	魏春荣、邵峥、刘大馨	160	689	0	689
96	7月16日 10:00	北昆微信直播间	《千里送京娘》	杨帆、潘晓佳	60	0	53000	0
97	7月18日 10:00	中山音乐堂	讲座《昆曲知识普及》	魏春荣、邵峥	90	100	0	100
98	7月19日 19:30	隆福剧场	《玉簪记》	张媛媛、翁佳慧	130	389	0	389

续表

序号	演出时间	演出地点	演出剧(节)目	主演	演出时长/分钟	线下观众/人	线上观众/人	剧场座位/个
99	7月20日 19:30	隆福剧场	《望江亭中秋切鲙》	刘亚琳、史舒越	100	389	0	389
100	7月21日 19:30	隆福剧场	《反求诸己》	刘恒	70	389	0	389
101	7月22日 19:30	隆福剧场	《西厢记》	王丽媛、邵峥、马靖	140	389	0	389
102	7月22日 11:00	中山音乐堂	《西厢记》	王丽媛、邵峥	60	10	0	10
103	7月26日 09:00	中山音乐堂	昆曲夏令营	王瑾	120	20	0	20
104	7月26日 13:00	中山音乐堂	昆曲夏令营	王瑾	120	20	0	20
105	7月27日 09:00	中山音乐堂	昆曲夏令营	王瑾	120	20	0	20
106	7月27日 13:00	中山音乐堂	昆曲夏令营	王瑾	120	20	0	20
107	7月27日 19:30	中山音乐堂	《西厢记》	王丽媛、邵峥、王瑾	140	1000	0	1000
108	7月28日 14:00	开心麻花A33剧场	《风筝误》	王瑾、邵峥	120	240	0	240
109	8月2日 19:30	大兴影剧院	《国风》首演	魏春荣、王振义	150	470	0	470
110	8月3日 19:30	大兴影剧院	《国风》	魏春荣、王振义	150	470	0	470
111	8月4日 19:30	国家大剧院	《狮吼记》	魏春荣、邵峥	120	346	0	346
112	8月5日 19:30	国家大剧院	《长生殿》	魏春荣、邵峥	150	346	0	346
113	9月2日 14:00	北京市委	《小宴》	邵天帅	30	100	0	0
114	9月2日 19:30	隆福剧场	《清浊宝玉》	刘巍	120	100	0	100
115	9月3日 10:00	苏荷文化	《寻梦》	朱冰贞	60	100	0	100
116	9月4日 09:00	最美中国戏	《惊梦》《三醉》《折柳阳关》《南柯梦》《下山》	翁佳慧、邵天帅、张贝勒、于航	240	0	0	0
117	9月9日 19:00	北昆	戏迷分享会	演员共计10人	90	0	746	无限制
118	9月10日 19:30	吉祥大戏院	《牡丹亭》	潘晓佳、翁佳慧、丁珂	160	250	0	250
119	9月11日 15:30	吉祥大戏院	《牡丹亭》戏迷分享会	曹颖	110	250	0	250
120	9月11日 19:30	吉祥大戏院	《玉簪记》	张媛媛、翁佳慧	130	250	0	250
121	9月12日 19:30	吉祥大戏院	《巧戏·黄堂》	马靖	100	250	0	250
122	9月11日 14:30	梅兰芳大剧院	《怜香伴》	邵天帅、于雪娇、王琛	120	154	0	154
123	9月12日 14:30	梅兰芳大剧院	《风筝误》	王瑾、邵峥	120	154	0	154
124	9月13日 14:00	房山文化活动中心	《玉簪记》	张媛媛、翁佳慧	130	500	0	500
125	9月16日 14:00	丽泽商务区SOHO	《反求诸己》	刘恒、史舒越	70	0	0	0

续表

序号	演出时间	演出地点	演出剧(节)目	主演	演出时长/分钟	线下观众/人	线上观众/人	剧场座位/个
126	9月17日 14:00	园博园忆江南园	《牡丹亭》	朱冰贞、翁佳慧	160	0	0	0
127	9月17日 19:00	枫蓝熙剧场	《闹学》《惊丑》《单刀会》	陈琳、王瑾、邵峥、杨帆	120	200	0	200
128	9月20日 19:30	吉祥大戏院	《风筝误》	王瑾、邵峥	120	250	0	250
129	9月21日 15:30	吉祥大戏院	《牡丹亭》戏迷分享会	曹颖	120	250	0	250
130	9月21日 19:30	吉祥大戏院	《牡丹亭》	顾卫英、王奕铼	160	250	0	250
131	9月22日 14:00	国税局	《小宴》	邵天帅、张贝勒	30	100	0	0
132	9月23日 19:30	大兴影剧院	《救风尘》	魏春荣、张媛媛、刘恒	135	470	0	470
133	9月22日 09:00	最美中国戏	《惊梦》《三醉》《折柳阳关》《南柯梦》《下山》	翁佳慧、邵天帅、张贝勒、于航	240	0	0	0
134	9月23日 09:00	最美中国戏	《惊梦》《三醉》《折柳阳关》《南柯梦》《下山》	翁佳慧、邵天帅、张贝勒、于航	240	0	0	0
135	9月25日 09:00	最美中国戏	《惊梦》《三醉》《折柳阳关》《南柯梦》《下山》	翁佳慧、邵天帅、张贝勒、于航	240	0	0	0
136	9月26日 14:00	高阳纺织商贸城	《牡丹亭》	邵天帅、翁佳慧	160	500	0	500
137	9月26日 19:30	苏州文化艺术	《救风尘》	魏春荣、邵峥	135	1200	1000	1200
138	9月27日 09:00	苏州金陵南林酒店	《救风尘》研讨会	魏春荣、邵峥	120	50	0	50
139	9月28日 19:30	吉祥大戏院	《牡丹亭》	潘晓佳、翁佳慧、丁珂	160	250	0	250
140	9月29日 19:30	第八届中国昆剧艺术节折子戏展演	《千里送京娘》《昭君出塞》《北饯》《蜈蚣岭》《天罡阵》《偷诗》《弹词》《活捉》	杨帆、袁国良、张媛媛、翁佳慧	120		10000	无限制
141	9月29日 19:30	苏州保利剧院	《琴挑》	魏春荣、俞玖林	150	1200	1000	1200
142	9月29日 19:30	湖广会馆	《长生殿》	邵天帅	60	200	0	200
143	9月30日 19:30	湖广会馆	《长生殿》	邵天帅	60	200	0	200
144	10月1日 10:00	园博园读书轩	《偷诗》《小宴》	朱冰贞、翁佳慧、王雨辰、徐鸣璐	90	1000	0	无限制
145	10月1日 10:00	园博园揽胜阁	《惊梦》《琴挑》	邵天帅、王琛、王丽媛、刘鹏建	90	1000	0	无限制
146	10月1日 14:00	园博园读书轩	《偷诗》《小宴》	朱冰贞、翁佳慧、王雨辰、徐鸣璐	90	1000	0	无限制
147	10月1日 14:00	园博园揽胜阁	《惊梦》《琴挑》	邵天帅、王琛、王丽媛、刘鹏建	90	1000	0	无限制

续表

序号	演出时间	演出地点	演出剧(节)目	主演	演出时长/分钟	线下观众/人	线上观众/人	剧场座位/个
148	10月1日 10:00	园博园忆江南园	昆曲夏令营	高陪雨、邱漫、曹龙生、饶子为	120	30	0	30
149	10月1日 13:30	园博园忆江南园	昆曲夏令营	高陪雨、邱漫、曹龙生、饶子为	120	30	0	30
150	10月2日 10:00	园博园读书轩	《偷诗》《小宴》	张媛媛、王琛、邵天帅、张贝勒	90	1000	1000	无限制
151	10月2日 10:00	园博园揽胜阁	《惊梦》《思凡》	刘亚琳、王奕铼、马靖	90	1000	0	无限制
152	10月2日 10:00	园博园北京园	《春香闹学》《双下山》	王瑾、张欢、王琳琳	90	1000	0	无限制
153	10月2日 14:00	园博园读书轩	《偷诗》《小宴》	张媛媛、王琛、邵天帅、张贝勒	90	1000	0	无限制
154	10月2日 14:00	园博园揽胜阁	《惊梦》《琴挑》	刘亚琳、王奕铼、马靖	90	1000	0	无限制
155	10月2日 14:00	园博园北京园	《春香闹学》《双下山》	王瑾、张欢、王琳琳	90	1000	0	无限制
156	10月2日 10:00	园博园忆江南园	昆曲夏令营	高陪雨、邱漫、曹龙生、饶子为	120	30	0	30
157	10月2日 13:30	园博园忆江南园	昆曲夏令营	高陪雨、邱漫、曹龙生、饶子为	120	30	0	30
158	10月3日 10:00	园博园读书轩	《偷诗》《小宴》	张媛媛、王琛、王雨辰、徐鸣玥	90	1000	0	无限制
159	10月3日 10:00	园博园揽胜阁	《惊梦》《琴挑》	刘亚琳、王奕铼、王丽媛、刘鹏建	90	1000	0	无限制
160	10月3日 14:00	园博园读书轩	《偷诗》《小宴》	张媛媛、王琛、王雨辰、徐鸣玥	90	1000	0	无限制
161	10月3日 14:00	园博园揽胜阁	《惊梦》《琴挑》	刘亚琳、王奕铼、王丽媛、刘鹏建	90	1000	0	无限制
162	10月4日 10:00	园博园读书轩	《问病》《写状》	朱冰贞、翁佳慧、王丽媛、张贝勒	90	1000	0	无限制
163	10月4日 10:00	园博园揽胜阁	《寻梦》《思凡》	刘亚琳、马靖	90	1000	0	无限制
164	10月4日 10:00	园博园阳光剧场	《西厢记》	张媛媛、王琛、王瑾	90	1000	0	无限制
165	10月4日 14:00	园博园读书轩	《问病》《写状》	朱冰贞、翁佳慧、王丽媛、张贝勒	90	1000	0	无限制
166	10月4日 14:00	园博园揽胜阁	《寻梦》《思凡》	刘亚琳、马靖	90	1000	0	无限制
167	10月5日 10:00	园博园读书轩	《偷诗》《小宴》	朱冰贞、翁佳慧、王雨辰、徐鸣玥	90	1000	0	无限制
168	10月5日 10:00	园博园揽胜阁	《惊梦》《写状》	邵天帅、王琛、王丽媛、张贝勒	90	1000	0	无限制

续表

序号	演出时间	演出地点	演出剧(节)目	主演	演出时长/分钟	线下观众/人	线上观众/人	剧场座位/个
169	10月5日 14:00	园博园读书轩	《偷诗》《小宴》	朱冰贞、翁佳慧、王雨辰、徐鸣瑀	90	1000	1000	无限制
170	10月5日 14:00	园博园揽胜阁	《惊梦》《写状》	邵天帅、王琛、王丽媛、张贝勒	90	1000	1000	无限制
171	10月6日 10:00	园博园读书轩	《问病》《写状》	张媛媛、翁佳慧、王丽媛、张贝勒	90	1000	0	无限制
172	10月6日 10:00	园博园揽胜阁	《寻梦》《思凡》	刘亚琳、马靖	90	1000	0	无限制
173	10月6日 14:00	园博园读书轩	《问病》《写状》	张媛媛、翁佳慧、王丽媛、张贝勒	90	1000	0	无限制
174	10月6日 14:00	园博园揽胜阁	《寻梦》《思凡》	刘亚琳、马靖	90	1000	0	无限制
175	10月7日 10:00	园博园读书轩	《小宴》《寻梦》	邵天帅、张贝勒、刘亚琳	90	1000	0	无限制
176	10月7日 10:00	园博园揽胜阁	《寻梦》《思凡》	王丽媛、王奕铼、马靖	90	1000	0	无限制
177	10月7日 10:00	园博园露天剧场	《飞夺泸定桥》	杨帆、朱冰贞、翁佳慧	90	1000	1000	无限制
178	10月7日 14:00	园博园读书轩	《小宴》《寻梦》	邵天帅、张贝勒、刘亚琳	90	1000	1000	无限制
179	10月7日 14:00	园博园揽胜阁	《琴挑》《思凡》	王丽媛、王奕铼、马靖	90	1000	0	无限制
180	10月8日 19:30	梅兰芳大剧院	《望江亭中秋切鲙》	邵天帅、王琛、史舒越	100	665	0	665
181	10月9日 19:30	梅兰芳大剧院	《拜月亭》	周好璐、邵峥	120	665	0	665
182	10月10日 19:30	梅兰芳大剧院	《白兔记·咬脐郎》	刘巍	120	665	0	665
183	10月11日 19:30	梅兰芳大剧院	《狮吼记》	魏春荣、邵峥	120	665	0	665
184	10月10日 14:00	安徽会馆	《怜香伴》	邵天帅、于雪娇、王琛	120	200	0	200
185	10月10日 16:30	安徽会馆	《怜香伴》戏迷分享会	张鹏	60	200	0	200
186	10月12日 13:00	北京市委	《小宴》	邵天帅	60	300	0	300
187	10月12日 17:00	北京市委	《小宴》	邵天帅	60	300	0	300
188	10月13日 10:00	北京市委	《小宴》	邵天帅	60	300	0	300
189	10月13日 19:00	北京市委	《小宴》	邵天帅	60	300	0	300
190	10月15日 19:30	民族文化宫	《游园》	邵天帅、王琳琳	30	1000	0	1000
191	10月16日 19:30	民族文化宫	《游园》	邵天帅、王琳琳	30	1000	0	1000
192	10月15日 19:30	长安大戏院	《牡丹亭》	魏春荣、邵峥、刘大馨	160	590	0	590
193	10月16日 19:30	长安大戏院	《玉簪记》	魏春荣、邵峥	130	590	0	590

续表

序号	演出时间	演出地点	演出剧(节)目	主演	演出时长/分钟	线下观众/人	线上观众/人	剧场座位/个
194	10月17日 19:30	长安大戏院	《阎惜娇》	潘晓佳、于航、袁国良	145	590	0	590
195	10月17日 19:30	中央党校	《西厢记》	张媛媛、邵峥、王瑾	140	1300	0	1300
196	10月18日 15:00	西什库小学	《牡丹亭》	张媛媛、王琛、王琳琳	60	200	0	200
197	10月18日 19:30	天桥剧场	《长生殿》	宇文若龙、邵峥	180	1000	0	1000
198	10月19日 08:00	腾讯线上课程	讲座《牡丹亭》	魏春荣	120	0	1000	无
199	10月19日 19:00	桐乡大剧院	《小放牛》	柴亚玲、张暖	30	1000	0	1000
200	10月21日 19:30	天桥剧场	《林徽因》首演	顾卫英、杨帆	120	900	0	900
201	10月22日 19:30	天桥剧场	《林徽因》	顾卫英、杨帆	120	900	0	900
202	10月22日 15:30	联合国大楼	《牡丹亭》	魏春荣	30	200	0	200
203	10月23日 10:00	杭州	《共读西厢》	朱冰贞、翁佳慧	30	200	0	200
204	10月23日 19:30	繁星戏剧村	《金雀记》	邵天帅、张贝勒、于雪娇	100	300	0	300
205	10月24日 19:30	繁星戏剧村	《金雀记》	邵天帅、张贝勒、于雪娇	100	300	0	300
206	11月17日 15:00	北昆微信直播间	大戏看北京 线上看北昆《游园惊梦》	王晶	80	0	847	无限制
207	11月19日 20:00	CCTV-16	《仕女蹴鞠图》	刘亚琳、丁珂	120	0	10000	无限制
208	11月20日 20:00	CCTV-16	《仕女蹴鞠图》	刘亚琳、丁珂	120	0	10000	无限制
209	11月26日 19:30	北昆微信直播间	《续琵琶》	魏春荣、王振义	150	0	123992	无限制
210	11月28日 10:00	BRTV北京时间	《游园惊梦》	邵天帅、王琛	60	0	30242	无限制
211	12月3日 19:30	吉祥大戏院	《牡丹亭》	魏春荣、邵峥、刘大馨	150	250	0	250
212	12月4日 19:30	吉祥大戏院	《金雀记》	邵天帅、张贝勒、于雪娇	100	250	0	250
213	12月5日 19:30	吉祥大戏院	《西厢记》	王丽媛、邵峥、王瑾	150	250	0	250
214	12月4日 14:00	长安大戏院海外中心	讲座《昆曲的生旦净末丑》	杨凤一	120	20	65204	20
215	12月5日 14:00	长安大戏院海外中心	讲座	杨凤一	120	20	0	20
216	12月7日 18:00	北昆微信直播间	昆曲·幕后《西厢记》	王晶、杨帆	60	30	65007	30
217	12月7日 19:30	清华大学	《西厢记》	张媛媛、王琛、王瑾	140	1415	0	1415
218	12月8日 19:30	清华大学	《巧戏·黄堂》	马靖	100	375	0	375

续表

序号	演出时间	演出地点	演出剧(节)目	主演	演出时长/分钟	线下观众/人	线上观众/人	剧场座位/个
219	12月7日 13:30	长安大戏院	《惊梦》	魏春荣、王振义	30	20	0	20
220	12月8日 13:30	长安大戏院	《惊梦》	魏春荣、王振义	30	20	0	20
221	12月14日 10:00	鹏程戏剧嘉年华	《刺虎》《思凡》《望乡》	王雨辰、丁珂、李相凯	20	0	3092	无限制
222	12月16日 19:00	北京大学	《长生殿》	魏春荣、邵峥	150	250	0	250
223	12月17日 19:00	北京大学	《玉簪记》	张媛媛、翁佳慧	130	250	0	250
224	12月17日 14:00	青春戏苑	访谈《学习昆曲的经历》	邵天帅	240	0	0	无限制
225	12月17日 18:00	北昆微信直播间	《玉簪记》	邵天帅、翁佳慧	130	0	219592	无限制
226	12月19日 13:30	中央电视台	《一鸣惊人》	吴思	180	0	0	无限制
227	12月21日 13:30	梅兰芳大剧院	《游园惊梦》	魏春荣、邵峥	60	0	0	无限制
228	12月23日 19:30	长安大戏院	《流光歌阕》	朱冰贞、翁佳慧	120	590	0	590
229	12月24日 19:30	长安大戏院	《长生殿》	魏春荣、邵峥	300	590	0	590
230	12月25日 19:30	长安大戏院	《玉簪记》	张媛媛、翁佳慧	130	590	0	590
231	12月26日 19:30	长安大戏院	《义侠记》	魏春荣、杨帆	150	590	0	590
232	12月26日 15:00	吉祥大戏院	讲座《风筝误》	王晶	90	50	0	50
233	12月26日 19:30	吉祥大戏院	《风筝误》	王瑾、邵峥	120	250	0	250
234	12月28日 19:00	梅兰芳大剧院	《拷红》《扈家庄》《偷诗》	刘礼霞、王怡、吴卓宇、张暧、张媛媛、王琛	90	154	0	154
235	12月29日 19:00	梅兰芳大剧院	《打青龙》《相约相骂》《见娘》	高陪雨、杨迪、陈琳、白晓君、王奕铄、王怡	90	154	0	154
236	12月30日 19:00	梅兰芳大剧院	《闹龙宫》《夜奔》《琴挑》	曹龙生、谭萧萧、刘恒、王丽媛、刘鹏建	90	154	0	154
237	12月31日 19:00	梅兰芳大剧院	《狮吼记》	魏春荣、邵峥	90	154	0	154

上海昆剧团

上海昆剧团 2021 年度昆曲工作综述

2021年，上海昆剧团（简作"上昆"）对标"上海文化"品牌建设目标，以"一团一策"为抓手，推动各项工作再上新台阶。

全年获各类奖项16个，其中集体奖八项、个人奖五项，参加重要展演活动三项，连续第四次获评为上海市级精神文明单位，昆剧《自有后来人》剧组获"上海市工人先锋号"荣誉称号等。

一、紧扣重要时间节点，推动剧目建设守正创新

按照建党百年、苏州昆剧传习所成立100周年、昆曲被列入"人类口述与非物质遗产代表作"名录20周年等重要节点，剧团规划重点作品研发，推进重大题材创作，提高文艺创作组织化程度，全力推动红色文化、江南文化、海派文化的创作。完成创排重点剧目一台、拍摄戏曲电影一部、新创剧目一台、传承复排剧目30出。

2021年创排的重点剧目《自有后来人》是上昆建团以来首部大型革命现代昆剧，该剧紧紧依靠本团和本地创作人才，是一部"上海创作""上海制作"的作品，入选上海市"建党百年"重点文艺创作项目名单，参加第八届中国昆剧艺术节和上海舞台艺术优秀剧目展演，被誉为"为古老昆曲如何守正创新推动现代戏创作提供了新样本"，向建党百年交上了精彩答卷。

在电影基金的资助下，国家舞台精品工程剧目《邯郸记》被搬上银幕并完成了拍摄，为昆曲的传承和传播打开了新的维度。

此外，完成了"像音像"工程《玉簪记》的拍摄，推动了与故宫博物院的合作等。

二、坚持以演出为中心，推动形成双效统一的演出机制

全年完成演出场次268场，其中在专业剧场的商演场次创下新高，相比疫情前的2019年增长94%，本市专业剧场演出场次增长84%。全年演出收入高达1192.9万元，再创历史新高，比2020年增长33.9%，场均收入增长11.8%。观众人数持续稳定增长，特别是商演观众人数比2019年增长13.3%。全年近一半的演出安排在"演艺大世界"区域，以实际行动为打造亚洲演艺之都的核心示范区做出贡献。

聚焦"演艺大世界"建设，深化多样化演出机制，推动形成从大剧院、小剧场到演艺新空间的阶梯演出体系。自国庆开始，携手上海京剧团、逸夫舞台全力打造"京昆群英会"演出季，培养观众"看京昆到天蟾"的观演习惯。从2021年下半年至2022年全年，上昆优先安排首演新作、经典复排等优质作品在演出季上演，在"演艺大世界"区域内专业剧场的演出场次达到50场左右，其中"京昆群英会"演出季场次占比达70%以上。

聚焦演出品牌，构建"一团一品"演出格局。2021年初，上昆"临川四梦"开展"致敬经典"新春巡演。全年围绕苏州昆剧传习所成立100周年、昆曲被列入"人类口述与非物质遗产代表作"名录20周年开展重要活动，策划了展演、展览、研讨、曲会等，并于"5.18"期间连续四天以四大板块、六场活动将纪念活动推向高潮；参与主办昆剧"传"字辈百年纪念展，通过180余件珍贵史料的展陈、专业昆剧讲座和沉浸式演出，展现昆剧艺术的薪火相传。

聚焦"五个新城"战略，加大公共文化服务供给力度。全年完成进校园、进社区公益性演出180场，其中在五个新城的演出在全年下基层演出场次中占了近一半。继续开展"昆曲进商圈"活动，促进文、商、旅融合发展。

三、创新美育传播，努力推动文化育民

全国13所高校28位非戏曲专业大学生经过上昆的精心指导，首次完整献演全国首部学生版大戏《长生殿》，上昆坚持24年的"戏曲进校园"又结出了一枚沉甸甸的硕果。剧团还主办了长三角曲友清唱大会，会上有22个曲社、百余名曲友登台献演，进一步展示了上昆培育观众的成果。

2021年10月，上昆首次走进新疆，惠及上海对口援建的喀什市七所学校2800余名师生，增进了少数民族人民对中华传统文化的了解和热爱，为文化润疆夯实了基础。

全年组织宣传报道255篇，特别与《新民晚报》跨界合作，参与长三角四大晚报共同发起的"寻宋江南"活

动,唱出江南美和昆曲美,引发了社会的高度关注和好评。

四、加强队伍建设,培育德艺双馨昆曲人才

2021年是开展学馆制的第六年和开展夏季集训的第十二年,上昆通过名家讲课、艺风艺德教育等途径培育德艺双馨接班人。全年共推荐50余人次参加各类培训,并完成了对专业技术人员的业务考核、职称考核等。

五、深化制度建设,提升内部管理水平

上昆主动对标先进管理理念,全力以赴做好疫情防控工作。以获评"区长质量奖"为契机,推进管理转型升级,推动"一团一品"建设,入选"上海十佳优秀企业文化案例"等。

六、凸显党建引领,激发团队使命担当

全年开展各类党建活动29次,深入开展党史学习教育,打造崇德尚艺的学习型队伍。

2022年,上昆将聚焦党的二十大胜利召开、纪念俞振飞诞辰120周年等重大节点或主题,做好创作选题规划,计划重点推出三本《牡丹亭》,启动"元曲四大家"之一马致远的代表作《汉宫秋》的创排,推动故宫合作项目,做好昆剧电影《邯郸记》的上映工作。重点聚焦"演艺大世界""五个新城"版块,扎实做好"京昆群英会"演出季工作,继续推进进校园、进社区、进商圈演出,开展重点剧目国内巡演,全力打响"上海文化"品牌。

上海昆剧团2021年度演出日志

序号	演出时间	演出地点	演出剧(节)目	主演	演出场次	观众人数/人
1	1月1日	北京天桥艺术中心	"临川四梦"之《牡丹亭》	罗晨雪、胡维露等	1	330
2	1月3—5日	天津大剧院	"临川四梦"	张伟伟、陈莉等	4	1500
3	1月6—8日	昆曲进校园	昆剧导赏	倪振康、谢璐、甘春蔚	3	95
4	1月8—11日	山东德州大剧院	"临川四梦"	黎安、罗晨雪、胡维露、张伟伟、陈莉等	4	1080
5	2月16—17日	俞振飞昆曲厅	昆曲周周演	张莉、倪徐浩等	2	216
6	2月16—17日	昆曲进社区	昆剧导赏	张伟伟、陈莉等	2	90
7	2月16—17日	昆曲进学校	《牡丹亭》《蝴蝶梦》	张莉、倪徐浩、张伟伟、陈莉等	4	160
8	2月25日	逸夫舞台	《贩马记》	周詰等	1	490
9	2月25—26日	闽南大戏院	《椅子》	吴双、沈昳丽等	2	175
10	3月6日、27日	俞振飞昆曲厅	昆曲周周演	周詰、袁彬、娄云啸、张艺严等	2	170
11	3月10—28日	昆曲进社区	昆剧导赏	贾詰、谭许亚、朱霖彦等	7	350
12	3月1—31日	昆曲进校园	昆剧导赏	倪振康、甘春蔚等	23	842
13	3月20—21日	上海城市剧院	精华版《长生殿》《雷峰塔》	黎安、罗晨雪等	2	1051
14	3月12—15日	安徽大剧院	"临川四梦"	黎安、沈昳丽等	4	3808
15	3月6日、27日	昆山巴城老街戏院	昆曲周周演折子戏专场	贾詰、倪徐浩、张莉等	2	200

续表

序号	演出时间	演出地点	演出剧(节)目	主演	演出场次	观众人数/人
16	4月3日、10日	俞振飞昆曲厅	昆曲周周演	张艺严、姚徐依、胡维露、张伟伟等	2	266
17	4月7—8日	昆曲进社区	折子戏《游园惊梦》	蒋诗佳、谭许亚等	2	80
18	4月2—30日	昆曲进校园	昆剧经典剧目赏析	汪思雅、卫立等	20	1324
19	4月3日、10日、17日	昆山巴城老街戏院	昆曲周周演折子戏专场	汪思雅、周喆、陶思妤等	3	300
20	4月8日	中国婺剧院	《牡丹亭》	张莉、倪徐浩等	1	1270
21	5月15日	同济大学"一·二"九礼堂	学生版《长生殿》首演	同济大学等高校学生	1	4570
22	5月16—18日	逸夫舞台	"霓裳雅韵·兰庭芳菲"昆曲祝贺系列演出	黎安、余彬、吴双、胡维露等	3	2418
23	5月17日、26—27日	昆曲进社区	《自有后来人》导赏	俞霞婷等	3	108
24	5月7—28日	昆曲进校园	昆剧经典剧目赏析	谢璐、张前仓、张颋等	12	2212
25	6月18日	海上梨园	折子戏《偷诗》	倪徐浩、张莉	1	80
26	6月28—29日	宛平剧院	《牡丹亭》《狮吼记》	黎安、沈昳丽、胡维露等	2	1150
27	6月9日、23—24日	昆曲进社区	昆剧导赏	姚徐依、周喆等	3	168
28	6月3—21日	昆曲进校园	经典昆剧片段赏析	张颋、汤泼泼等	10	320
29	6月14—15日	舟山普陀大剧院	《牡丹亭》《蝴蝶梦》	沈昳丽、胡维露、张伟伟等	2	688
30	7月15—18日	上海大剧院	现代昆剧《自有后来人》	张静娴、蔡正仁、罗晨雪、吴双等	4	4035
31	7月16—21日	昆曲进社区	《游园惊梦》《自有后来人》片段	张静娴、蔡正仁、罗晨雪、吴双等	4	200
32	7月15日	昆曲进校园	昆剧导赏	罗晨雪、吴双	1	50
33	8月14—15日	上海儿童艺术剧院	《三打白骨精》	赵文英、倪徐浩、卫立等	3	2180
34	8月2—30日	昆剧进"五个新城"	经典折子戏赏析	袁佳、汤泼泼等	11	660
35	9月17—20日	宛平剧院	四本《长生殿》	黎安、罗晨雪等	4	2460
36	9月18日	逸夫舞台	中秋戏曲晚会	谷好好等	1	300
37	9月10—24日	昆剧进"五个新城"	昆曲妆容导赏	蒋诗佳、谭许亚等	4	280
38	9月6—29日	昆曲进校园	昆剧导赏	谢璐、张前仓、沈欣婕等	13	385
39	9月27日	昆山文化艺术中心	现代昆剧《自有后来人》	张静娴、蔡正仁、罗晨雪、吴双等	1	550
40	10月5—7日	逸夫舞台	京昆群英会演出季《白蛇传》《烂柯山》《牡丹亭》	黎安、罗晨雪、吴双等	3	1970
41	10月10日	海上梨园	豫园·海上梨园中秋曲会	倪徐浩、张莉、卫立、蒋诗佳等	1	95
42	10月23日	思南公馆	《梦回武陵源》	胡维露、张颋	5	80

续表

序号	演出时间	演出地点	演出剧(节)目	主演	演出场次	观众人数/人
43	10月29日	九棵树未来艺术中心	《游园惊梦》	倪徐浩、张莉、谢璐	1	70
44	10月1—27日	昆剧进"五个新城"、社区、商圈	经典昆剧片段赏析	张颋、谢璐等	15	1043
45	10月6—29日	昆曲进校园	经典昆剧导赏	甘春蔚、谢璐、谭许亚等	13	467
46	10月19—28日	新疆喀什等地	上海昆剧团文化润疆艺术进校园专场演出	蒋诗佳、卫立等	12	2800
47	10月12—13日	温州大剧院	《玉簪记》《寻亲记》	胡维露、罗晨雪、周詰、沈欣婕等	2	1280
48	10月24日	昆山巴城老街戏院	昆曲周周演折子戏专场	沈欣婕、袁彬等	1	100
49	11月6日	上海保利城市剧院	《墙头马上》	黎安、沈昳丽等	1	600
50	11月12—13日	逸夫舞台	《牡丹亭》(上下本)	袁佳、卫立、张莉、倪徐浩等	2	1290
51	11月16—17日	九棵树未来艺术中心	现代昆剧《自有后来人》	张静娴、蔡正仁、罗晨雪、吴双等	2	1200
52	11月1日、5日	昆曲进社区	昆剧导赏	赵文英、谢璐等	2	60
53	11月2—30日	昆曲进校园	经典折子戏导赏	张颋、倪振康、周亦敏、沈欣婕等	20	680
54	11月27—28日	海上世界文化艺术中心镜山剧场	《双声慢》之二"幽情"	吴双等	2	600
55	12月3—4日	宛平剧院	《桃花人面》	胡维露、张莉	2	480
56	12月11—12日	上海儿童艺术剧院	《三打白骨精》	谭许亚、钱瑜婷、卫立等	4	3000
57	12月14日	长江剧场	《白罗衫》	倪徐浩、胡刚、袁彬、周娅丽	1	92
58	12月30日	逸夫舞台	京昆群英会——2022迎新联合演出季《长生殿》	蔡正仁、张静娴、黎安、余彬等	1	750
59	12月31日	逸夫舞台	京昆群英会——2022迎新联合演出季京昆反串(折子戏)专场	黎安、沈昳丽、罗晨雪、贾詰、胡刚、余彬等	1	910
60	12月1—8日	昆曲进校园	昆剧导赏	倪振康、蒋诗佳、张颋等	5	660

江苏省演艺集团昆剧院

江苏省演艺集团昆剧院 2021 年度昆曲工作综述

2021年,江苏省演艺集团昆剧院(以下简作"省昆")新创剧目有《瞿秋白》和《奉对帖》;复排了《梅兰芳·当年梅郎》《眷江城》、精华版《牡丹亭》、传承版《牡丹亭》、《世说新语》之"谢公故事"和"大哉死生"、《1699·桃花扇》等七台剧目;挖掘和传承折子戏20折;剧目获奖两个,获个人奖项两个;《瞿秋白》入选国家及江苏省艺术基金资助项目,《世说新语》之二入选江苏省舞台艺术精品工程,施夏明荣获文化和旅游部"劳动模范"称号并入选2021年全国戏曲表演领军人才培养计划。

立足新起点,剧目创作攀高峰

围绕中国共产党成立100周年,对标第八届中国昆剧艺术节等重大活动,省昆在创作规划上结合时代要求,展现昆曲艺术的创造性转化、创新性发展。

打造红色历史题材昆剧《瞿秋白》是省昆以实际行动学习和贯彻落实习近平总书记提出的"运用好红色资源"精神的重要举措,也是继前两部现代戏之后对昆曲现代戏领域作更深入的探索,极大发挥创造力进行艺术开拓的重要过程。剧目特邀江苏省戏剧文学创作院院长罗周担任编剧,中国戏剧梅花奖获得者、导演张曼君执导,中国戏剧梅花奖获得者石小梅和昆曲表演艺术家赵坚担任艺术指导。白玉兰主角奖获得者施夏明饰演瞿秋白,柯军、孔爱萍、单雯等三位中国戏剧梅花奖获得者分别饰演鲁迅、瞿秋白的母亲和妻子。6月29日、30日,《瞿秋白》在南京紫金大戏院首演。10月30日、31日,《瞿秋白》亮相"2021紫金文化艺术节"闭幕式,获得优秀剧目奖并位列榜首。

小剧场昆剧《奉对帖》上部于4月2日在兰苑剧场彩排,该剧由朱文良编剧,胡翰驰执导,钱振荣、龚隐雷担纲主演。该剧秉承"南昆风度"的艺术风格,兼具传统戏曲的程式内核和创新手法的探索,为传统戏曲的发展注入当代的生命力。在"2021小剧场戏曲季"展演中,《奉对帖》和《319·回首紫禁城》共获得六项提名奖。

潜心打磨,以精品奉献人民

2021年,省昆携多部剧目开启全国巡演,在广东、陕西、四川、江苏、山东、湖北、北京、上海等地留下了艺术足迹。

4月29日,《眷江城》作为唯一的昆曲剧目参加了中宣部、文旅部、中国文联庆祝中国共产党成立100周年优秀剧目展演。

9月23日,第八届中国昆剧艺术节开幕式剧目《瞿秋白》在昆山文化艺术中心演出。为了能够在中国昆剧艺术节舞台上更好地展现革命先辈的凛凛风骨,主创团队依据专家研讨会意见及党史专家的建议,对剧目的文本和舞台调度进行了调整,使剧目更加贴近史实。当天,省昆录制的《邯郸记·云阳法场》《红梨记·醉皂》《狮吼记·跪池》《世说新语·开匣》《世说新语·索衣》《凤凰山·百花赠剑》等六部折子戏在中国昆剧艺术节线上展播。

入选国家及江苏省舞台艺术精品工程、江苏艺术基金的《梅兰芳·当年梅郎》完成了八城市巡演。10月11日,《梅兰芳·当年梅郎》在南通大剧院参加第五届江苏省文华奖展演,获得文华大奖,并被选为第十七届中国戏剧节优秀剧目赴武汉展演。

10月,"春风上巳天"《世说新语》分别在北京天桥艺术中心和北京大学百周年讲堂演出。

12月3日,《1699·桃花扇》参加第九届深圳市戏曲名剧名家展演,作为省昆第四代演员的代表剧目,该剧在南山文体中心大剧场的演出吸引了近千名观众,40余万人次观看了网络直播。

12月31日,"春风上巳天"精华版《牡丹亭》全国巡演在江苏大剧院落下帷幕,该剧经过近二十年的艺术沉淀与磨砺,见证了省昆三代演员在艺术上的薪火相传。

关注公益,弘扬优秀传统文化艺术

省昆坚持举办每周六的兰苑专场演出,通过"环球昆曲在线"平台5G高清同步直播。

省昆深入生活、扎根基层,5月,赴昆山开展为期十天的昆曲"四进"活动,在学校、社区、机关、企业举办了20场演出,连续11年在周庄古戏台驻演昆曲剧目。

为丰富校园文化,提升学生的文化品位和艺术鉴赏力,省昆积极开展昆曲进校园活动。8—12月,先后完成了江苏省教育厅主办的"高雅艺术进校园"和江苏省委宣传部组织的"戏曲名作进高校"巡演,走进南京大学、南京邮电大学、南京林业大学等十余所高校,让水磨雅韵浸润青年学子的心灵。

12月初,省昆应邀赴深圳开展为期一周的昆曲艺术

夯实人才梯队，艺术薪火生生不息

2021年，省昆阶段性完成梯队建设，人才培养取得了显著成果。昆四代经过十余年的舞台锤炼，艺术风格趋于成熟，已形成舞台向心力，他们将在剧院建设、艺术开拓等方面发挥排头兵的作用。

昆五代经过六年的坐科学习，以五场高质量的汇报演出为自己交上了令人满意的毕业答卷，赵逸曦等三名学员代表江苏省参加全国中职戏曲表演专业技能大赛，荣获团体金牌。昆五代已在几部大戏中崭露头角，骨干演员面对压力也勇挑重担，他们的快速崛起，为昆剧院的长远发展奠定了扎实的基础。

为促进演员进一步深造，提升文化艺术修养，10月，省昆与江苏开放大学达成全面合作协议，通过实践与理论并重的教学方式为青年演员开拓广阔的未来。

江苏省演艺集团昆剧院2021年度演出日志

序号	演出时间	演出地点	演出剧(节)目	场次	观众人数/人	上座率
1	1月2日	兰苑剧场	《牡丹亭·游园》《牡丹亭·寻梦》《十五贯·访测》《儿孙福·势僧》	1	85	100%
2	1月1—3日	紫金大戏院	《白罗衫》《世说新语》	3	2400	100%
3	1月15—16日	上海大剧院	《浮生六记》	2	500	100%
4		拍摄电影版《牡丹亭》				
5	1月1—31日	周庄	昆曲折子戏	18	20000	100%
6	3月6日	兰苑剧场	《天官赐福》《风筝误·前亲》《宝剑记·夜奔》《占花魁·湖楼》《狮吼记·跪池》	1	135	100%
7	3月12—13日	广州大剧院	精华版《牡丹亭》	2	2200	100%
8	3月13日	兰苑剧场	《虎囊弹·山门》《牡丹亭·游园》《牡丹亭·惊梦》《西厢记·佳期》	1	135	100%
9	3月14日	莫愁湖公园	昆曲折子戏	1	300	100%
10	3月19—21日	西安大剧院	精华版《牡丹亭》、秦腔专场	3	2000	100%
11	3月20日	兰苑剧场	《楚香记·阳告》《牡丹亭·拾画》《玉簪记·琴挑》《玉簪记·偷诗》	1	135	100%
12	3月27日	兰苑剧场	《绣襦记·卖兴》《绣襦记·当巾》《十五贯·访测》《雷峰塔·断桥》	1	135	100%
13	3月26日	江南剧院	《幽闺记》	1	500	100%
14	3月28日	江南剧院	昆曲折子戏	1	500	100%
15	3月	荔星传媒		1	200	100%
16	3月	网络展演	《梅兰芳·当年梅郎》			100%
17	4月3日	兰苑剧场	《水浒记·借茶》《琵琶记·扫松》《桃花扇·沉江》《蝴蝶梦·说亲回话》	1	135	100%
18	4月9日	四方美术馆	昆曲折子戏	1	500	100%
19	4月10日	兰苑剧场	《荆钗记·见娘》《拜月亭·拜月》《牡丹亭·问路》《艳云亭·痴诉点香》	1	135	100%
20	4月16—17日	四川大剧院	精华版《牡丹亭》	2	2000	100%

续表

序号	演出时间	演出地点	演出剧(节)目	场次	观众人数/人	上座率
21	4月17日	兰苑剧场	《孽海记·思凡》《孽海记·双下山》《西厢记·佳期》《西厢记·拷红》	1	135	100%
22	4月21日	上海东艺	《梅兰芳》	1	800	100%
23	4月24日	兰苑剧场	《小放牛》《牡丹亭·游园惊梦》《牡丹亭·寻梦》	1	135	100%
24	4月24—25日	上海大剧院	精华版《牡丹亭》	2	1800	100%
25	4月29日	紫金大戏院	《眷江城》	1	950	100%
26	4月	网络展演	《梅兰芳·当年梅郎》			100%
27	4月	南京园博园	昆曲折子戏	8	5000	100%
28	4月	周庄	昆曲折子戏	19	20000	100%
29	5月1日	兰苑剧场	传承版《牡丹亭》	1	135	100%
30	5月6—16日	昆曲进校园		20	1800	100%
31	5月8日	兰苑剧场	《牡丹亭·闹学》《十五贯·访测》《宝剑记·夜奔》《长生殿·小宴》	1	135	100%
32	5月11日	上海美琪大剧院	张军折子戏演出	1	600	100%
33	5月15日	兰苑剧场	《虎囊弹·山门》《十五贯·见都》《焚香记·阳告》《西楼记·楼会》	1	135	100%
34	5月22日	兰苑剧场	《玉簪记》	1	135	100%
35	5月29日	兰苑剧场	《盗王坟》《狮吼记·跪池》《三岔口》，石善明个人专场一	1	135	100%
36	5月26—31日	江南剧院、戏校小剧场	昆五班毕业汇报演出	5	2400	100%
37	5月	周庄	昆曲折子戏	23	20000	100%
38	6月5日	兰苑剧场	《孽海记·思凡》《玉簪记·琴挑》《雷峰塔·断桥》《扈家庄》	1	135	100%
39	6月12日	兰苑剧场	《祝发记·渡江》《燕子笺·狗洞》《白罗衫·井遇》《蝴蝶梦·说亲回话》	1	135	100%
40	6月12日	圣象家居折子戏专场		1	200	100%
41	6月12日	秦淮区非遗馆	秦淮区非遗馆开馆折子戏演出	1	135	100%
42	6月18日	无锡职业技术学院	《梅兰芳·当年梅郎》	1	500	100%
43	6月19日	兰苑剧场	《西厢记·佳期》《风筝误·前亲》《鸣凤记·写本》《鲛绡记·写状》	1	135	100%
44	6月25日	紫金大戏院	戏曲晚会	1	900	100%
45	6月26日	兰苑剧场	《牡丹亭·游园惊梦·闹学·寻梦》	1	135	100%
46	6月29—30日	紫金大戏院	《瞿秋白》	2	1600	100%
47	6月	周庄	昆曲折子戏	21	20000	100%
48	7月3日	兰苑剧场	昆曲折子戏	1	135	100%
49	7月4日	聊城市保利大剧院	《梅兰芳·当年梅郎》	1	800	100%
50	7月9日	济宁市保利大剧院	《梅兰芳·当年梅郎》	1	800	100%
51	7月10日	兰苑剧场	昆曲折子戏	1	135	100%
52	7月12日	张家港市保利大剧院	《眷江城》	1	500	80%
53	7月15日	江苏大剧院	《梅兰芳·当年梅郎》	1	500	80%

续表

序号	演出时间	演出地点	演出剧(节)目	场次	观众人数/人	上座率
54	7月16日	句容	昆曲折子戏	1	200	100%
55	7月17日	兰苑剧场	昆曲折子戏	1	135	100%
56	7月	周庄	昆曲折子戏	24	20000	100%
57	9月23日	昆山市保利大剧院	《瞿秋白》	1	800	100%
58	9月25日	上海保利大剧院	《牡丹亭》	1	800	100%
59	9月	周庄	昆曲折子戏	16	20000	100%
60	10月11日	南通大剧院	《梅兰芳·当年梅郎》(文华奖终评演出)	1	500	100%
61	10月15日	湖北戏曲艺术中心	《梅兰芳·当年梅郎》(中国戏剧节展演)	1	800	100%
62	10月18日	合肥大剧院	《铁冠图》(京昆合演)	1	500	100%
63	10月19日	合肥大剧院	折子戏(京昆合演)	1	500	100%
64	10月20日	北京天桥剧场	《世说新语》	1	600	100%
65	10月22—23日	北京大学	《世说新语》	2	400	100%
66	10月24—25日	苏州保利大剧院	《铁冠图》(京昆合演)	2	600	100%
67	10月26日	南京经贸职业学院	《梅兰芳·当年梅郎》	1	500	100%
68	10月30—31日	江苏大剧院	《瞿秋白》(紫金文化艺术节闭幕式展演)	2	500	100%
69	10月	周庄	昆曲折子戏	27	20000	100%
70	11月6日	建邺区昆乐府	昆曲折子戏	1	150	100%
71	11月8日	南京大学	《梅兰芳·当年梅郎》	1	95	100%
72	11月9—10日	马鞍山	《铁冠图》(京昆合演)	2		
73	11月17日	南京林业大学	《瞿秋白》	1	300	100%
74	11月22日	江苏警官学院	《瞿秋白》	1	500	100%
75	11月24日	江苏第二师范学院	《瞿秋白》	1	400	100%
76	11月20日	建邺区昆乐府	昆曲折子戏	1	150	100%
77	11月21日	乐富艺术	昆曲折子戏	1	100	100%
78	11月1—10日	周庄	昆曲折子戏	7	5000	100%
79	12月1—2日	深圳	戏曲进校园专场	2	500	100%
80	12月3日	深圳南山文体中心	《1699·桃花扇》	1	800	100%
81	12月4—5日		昆曲名家赏析	2	100	100%
82	12月6日	南京大学	《瞿秋白》	1	200	100%
83	12月10日	南京邮电大学	《瞿秋白》	1	300	75%
84	12月11日	兰苑剧场	昆曲折子戏	1	135	100%
85	12月14日	南京视觉艺术职业学院	《瞿秋白》	1	500	100%
86	12月16日	江苏开放大学	《瞿秋白》	1	500	100%
87	12月17日	江苏省演艺集团昆剧院	教学体验及参观	1	50	100%
88	12月18日	兰苑剧场	昆曲折子戏	1	135	100%
89	12月22日	常州机电职业技术学院	《瞿秋白》	1	300	100%
90	12月25日	兰苑剧场	昆曲折子戏	1	135	100%
91	12月27日	苏州	昆曲折子戏	1	100	100%
92	12月31日	江苏大剧院	精华版《牡丹亭》	1	500	100%

浙江京昆艺术中心（昆剧团）

浙江京昆艺术中心(昆剧团)2021年度昆曲工作综述

2021年,浙江京昆艺术中心(昆剧团)在艺术精品创作、昆曲推广普及、人才培养、规范管理等方面取得明显成效,努力以优秀的文艺作品回馈时代。现将2021年度昆曲工作综述如下。

一、开启全国巡演,加强昆剧"品牌效应"

2021年3月10日—4月17日,浙江京昆艺术中心(昆剧团)携传统剧目《牡丹亭》《玉簪记》《西园记》展开为期40天跨九个省13个地区的巡演,共演出22场,途经徐州、安庆、深圳、柳州、南宁、武宁、武汉、长沙、遵义、福安、福州、南昌等地,场场反响热烈。剧团通过演出,提高了两代昆曲传承人的专业素养,有助于全力打好浙江昆剧品牌。同期,剧团将瞻仰红色革命教育基地纳入重要日程,在演出间隙赴遵义会议会址和徐州淮海战役纪念馆组织了两次主题党日活动。

二、强化传承抓剧目

(一)传承经典,折子戏持续传承

2021年的昆曲传承季从夏到冬一直没有停止脚步,演员们开启了经典折子戏剧目的传承,其间请名家指导,并进行了彩排与汇报演出。剧团按照"请进来、送出去"的学习方式,邀请沈世华、陆永昌、孔爱萍、黎安等前辈昆曲艺术家,指导"万"字辈、"代"辈青年演员。在老师的指导下,青年演员潜心学习了数十出折子戏,用行动向经典致敬。

(二)杭州大剧院周周演经典上演

从2021年4月起,在杭州大剧院可变剧场周末戏曲大舞台,剧团开启了平均一个月两次的周末折子戏专场演出,为青年演员提供了很好的平台和锻炼机会。4月24日、25日,《西园记》精彩上演;5月29日、30日,文化和旅游部百年百部传统精品与浙江省文化和旅游厅百年百场舞台艺术作品《十五贯》经典剧目上演;6月、7月、8月、10月还多次进行了昆剧经典折子戏专场演出。其间,生、旦、净、末、丑轮番上阵,折折精彩。

三、亮相"双节",共享昆曲艺术盛宴

剧团分别于9月25日、29日携昆剧《浣纱记·春秋吴越》《雷峰塔·水斗》参加第八届中国昆剧艺术节和第九届中国(安庆)黄梅戏艺术节。

《浣纱记·春秋吴越》经过三年时间的精心打磨,在中国昆剧艺术节上被评为"难得一见的好剧",其艺术水平和题材可以获得第八届中国昆剧艺术节的金奖。在第八届中国昆剧艺术节上,剧团还以线上演播的形式向全国观众展演了五出精彩的折子戏。

2021年1月5日,三省一市五大剧种在金华共演《雷峰塔》,9月29日又在安庆黄梅戏艺术剧院成功上演。这种集昆剧、京剧、黄梅戏、锡剧、婺剧于一体的演出形式受到各界的一致肯定和高度评价。

四、演出季专场,致敬经典

(一)"5.18"传承演出季重现1954年经典版《长生殿》

这次呈现的是1954年版本的《长生殿》,当时《长生殿》和《十五贯》引起了很大反响,在2021年5月18日这个特殊的日子里,经典版《长生殿》在胜利剧院成功上演,其意义非凡,也展示了对古老剧目的传承和发展。

(二)五代同堂,演绎传统折子戏

5月19日,浙昆"世""盛""秀""万""代"五代人打造了传统折子戏专场,五代传承人对昆曲的热爱之情体现在昆曲的舞台风姿上,一台演出,让观众感受到了六十多年的薪火相传。其间,还推出了《浣纱记·打围》。这次浙昆将《浣纱记·打围》搬上舞台,也是历经数月首次传承整理该剧目,以此纪念梁辰鱼诞辰500周年。

(三)20年昆曲传播推广成果回顾展示

昆曲实验基地杭州京都小学、育才教育集团,传承基地杭州胜利小学、澎博小学、大慈岩中心小学及党建共建昆山市石牌中心小学校的学生群体开展昆曲推广传播汇报演出,可谓"少年感"十足,回顾展示了剧团近20年来昆曲普及、传播的成果。

(四)6月14日上演"青春版"全本《雷峰塔》

此次演出活动以"代"字辈青年演员为主,演员们的平均年龄为22岁。演出呈现了文武兼备、唱做并重的昆剧表演艺术,进一步体现了昆曲艺术人才的储备厚度。

（五）经典保留剧目展演

12月1日，《西园记》在红星剧院精彩上演。作为浙江省传统戏曲演出季暨经典保留剧目展演14出大型保留剧目之一，该剧采用"线上+线下"的形式对外展演，还特别邀请了浙江大学附属第一医院的医务人员前来观看演出，并为支持昆曲的戏迷们送上了线上年终福利。

四、结语

整个2021年，浙江京昆艺术中心（昆剧团）以传承昆曲艺术、创排新剧目、培养青年人才为核心，做着不懈的努力，全年共商演50场，开展戏曲进校园、《幽兰讲堂》、《跟我学》等活动共计256场，按照4∶1来算共计64场，全年共演出114场。

浙江京昆艺术中心（昆剧团）2021年度演出日志（戏曲进校园系列）

序号	演出时间	演出地点	演出剧（节）目
1	1月13日	杭州育才小学	《幽兰讲堂》
2	1月3日	昆剧团排练厅	《跟我学》
3	1月4日	京都小学（上午）	《幽兰讲堂》
4	1月4日	胜利小学（下午）	《幽兰讲堂》
5	1月5日	育才中学	《幽兰讲堂》
6	1月8日	育才小学	《幽兰讲堂》
7	1月10日	昆剧团排练厅	《跟我学》
8	1月11日	京都小学	《幽兰讲堂》
9	1月12日	育才中学	《幽兰讲堂》
10	1月15日	育才小学	《幽兰讲堂》
11	1月17日	昆剧团排练厅	《跟我学》
12	1月18日	京都小学	《幽兰讲堂》
13	1月19日	育才中学	《幽兰讲堂》
14	1月22日	育才小学	《幽兰讲堂》
15	1月24日	昆剧团排练厅	《跟我学》
16	1月25日	京都小学	《幽兰讲堂》
17	1月26日	育才中学	《幽兰讲堂》
18	1月27日	育才小学	《幽兰讲堂》
19	3月8日	京都小学（上午）	《幽兰讲堂》
20	3月8日	胜利小学（下午）	《幽兰讲堂》
21	3月9日	育才中学	《幽兰讲堂》
22	3月12日	育才小学	《幽兰讲堂》
23	3月15日	京都小学（上午）	《幽兰讲堂》
24	3月15日	胜利小学（下午）	《幽兰讲堂》
25	3月16日	育才中学	《幽兰讲堂》

续表

序号	演出时间	演出地点	演出剧(节)目
26	3月19日	育才小学	《幽兰讲堂》
27	3月22日	京都小学(上午)	《幽兰讲堂》
28	3月22日	胜利小学(下午)	《幽兰讲堂》
29	3月23日	育才中学	《幽兰讲堂》
30	3月24日	胜利小学	《幽兰讲堂》
31	3月26日	育才小学	《幽兰讲堂》
32	3月28日	文渊中学	《幽兰讲堂》
33	3月29日	京都小学(上午)	《幽兰讲堂》
34	3月29日	胜利小学(下午)	《幽兰讲堂》
35	3月30日	育才中学	《幽兰讲堂》
36	3月31日	胜利小学(上午)	《幽兰讲堂》
37	4月2日	育才小学	《幽兰讲堂》
38	4月4日	文渊中学	《幽兰讲堂》
39	4月5日	京都小学(上午)	《幽兰讲堂》
40	4月5日	胜利小学(下午)	《幽兰讲堂》
41	4月6日	育才中学	《幽兰讲堂》
42	4月7日	澎博小学(上午)	《幽兰讲堂》
43	4月7日	胜利小学(下午)	《幽兰讲堂》
44	4月9日	育才小学	《幽兰讲堂》
45	4月11日	文渊中学	《幽兰讲堂》
46	4月12日	京都小学(上午)	《幽兰讲堂》
47	4月12日	胜利小学(下午)	《幽兰讲堂》
48	4月12日	澎博小学(上午)	《幽兰讲堂》
49	4月13日	育才中学	《幽兰讲堂》
50	4月14日	澎博小学(上午)	《幽兰讲堂》
51	4月14日	胜利小学(下午)	《幽兰讲堂》
52	4月16日	育才小学	《幽兰讲堂》
53	4月18日	胜利小学	《幽兰讲堂》
54	4月19日	京都小学(上午)	《幽兰讲堂》
55	4月19日	胜利小学(下午)	《幽兰讲堂》
56	4月19日	澎博小学	《幽兰讲堂》
57	4月20日	育才中学	《幽兰讲堂》
58	4月21日	胜利小学	《幽兰讲堂》
59	4月21日	澎博小学	《幽兰讲堂》
60	4月23日	育才小学	《幽兰讲堂》
61	4月26日	京都小学(上午)	《幽兰讲堂》
62	4月26日	胜利小学(下午)	《幽兰讲堂》
63	4月26日	澎博小学(上午)	《幽兰讲堂》

续表

序号	演出时间	演出地点	演出剧(节)目
64	4月27日	育才中学	《幽兰讲堂》
65	4月28日	胜利小学	《幽兰讲堂》
66	4月28日	澎博小学(上午)	《幽兰讲堂》
67	4月30日	育才小学	《幽兰讲堂》
68	5月9日	昆剧团排练厅	《跟我学》
69	5月10日	京都小学	《幽兰讲堂》
70	5月10日	胜利小学(下午)	《幽兰讲堂》
71	5月11日	育才中学	《幽兰讲堂》
72	5月12日	胜利小学(下午)	《幽兰讲堂》
73	5月12日	澎博小学	《幽兰讲堂》
74	5月13日	昆剧团排练厅	《跟我学》
75	5月14日	育才小学	《幽兰讲堂》
76	5月15日	昆剧团排练厅	《跟我学》
77	5月17日	京都小学	《幽兰讲堂》
78	5月17日	胜利小学	《幽兰讲堂》
79	5月17日	澎博小学	《幽兰讲堂》
80	5月18日	育才中学	《幽兰讲堂》
81	5月23日	昆剧团排练厅	《跟我学》
82	5月24日	京都小学	《幽兰讲堂》
83	5月24日	胜利小学	《幽兰讲堂》
84	5月24日	澎博小学	《幽兰讲堂》
85	5月25日	育才中学	《幽兰讲堂》
86	5月25日	昆剧团排练厅	《跟我学》
87	5月26日	胜利小学	《幽兰讲堂》
88	5月26日	博小学	《幽兰讲堂》
89	5月28日	育才小学	《幽兰讲堂》
90	5月30日	昆剧团排练厅	《跟我学》
91	5月31日	胜利小学	《幽兰讲堂》
92	5月31日	胜利小学	《幽兰讲堂》
93	5月31日	澎博小学	《幽兰讲堂》
94	6月1日	育才中学	《幽兰讲堂》
95	6月2日	胜利小学	《幽兰讲堂》
96	6月2日	澎博小学	《幽兰讲堂》
97	6月4日	育才小学	《幽兰讲堂》
98	6月6日	昆剧团排练厅	《跟我学》
99	6月7日	京都小学	《幽兰讲堂》
100	6月7日	胜利小学	《幽兰讲堂》
101	6月7日	澎博小学	《幽兰讲堂》

续表

序号	演出时间	演出地点	演出剧(节)目
102	6月8日	育才中学	《幽兰讲堂》
103	6月9日	胜利小学	《幽兰讲堂》
104	6月9日	澎博小学	《幽兰讲堂》
105	6月11日	育才小学	《幽兰讲堂》
106	6月13日	昆剧团排练厅	《跟我学》
107	6月14日	京都小学	《幽兰讲堂》
108	6月14日	胜利小学	《幽兰讲堂》
109	6月15日	育才中学	《幽兰讲堂》
110	6月16日	胜利小学	《幽兰讲堂》
111	6月16日	澎博小学	《幽兰讲堂》
112	6月18日	育才小学	《幽兰讲堂》
113	6月20日	昆剧团排练厅	《跟我学》
114	6月21日	京都小学	《幽兰讲堂》
115	6月21日	胜利小学	《幽兰讲堂》
116	6月21日	澎博小学	《幽兰讲堂》
117	6月22日	育才中学	《幽兰讲堂》
118	6月23日	胜利小学	《幽兰讲堂》
119	6月23日	澎博小学	《幽兰讲堂》
120	6月25日	育才小学	《幽兰讲堂》
121	6月27日	昆剧团排练厅	《跟我学》
122	6月28日	京都小学	《幽兰讲堂》
123	6月28日	胜利小学	《幽兰讲堂》
124	6月28日	澎博小学	《幽兰讲堂》
125	6月29日	育才中学	《幽兰讲堂》
126	7月2日	杭州育才小学	《幽兰讲堂》
127	7月4日	昆剧团排练厅	《跟我学》
128	7月5日	杭州京都小学	《幽兰讲堂》
129	7月5日	杭州胜利小学	《幽兰讲堂》
130	7月5日	杭州澎博小学	《幽兰讲堂》
131	9月3日	育才小学	《幽兰讲堂》
132	9月5日	昆剧团排练厅	《跟我学》
133	9月6日	京都小学	《幽兰讲堂》
134	9月6日	胜利小学	《幽兰讲堂》
135	9月6日	澎博小学	《幽兰讲堂》
136	9月7日	育才中学	《幽兰讲堂》
137	9月8日	胜利小学	《幽兰讲堂》
138	9月8日	澎博小学	《幽兰讲堂》
139	9月10日	育才小学	《幽兰讲堂》

续表

序号	演出时间	演出地点	演出剧(节)目
140	9月12日	昆剧团排练厅	《跟我学》
141	9月13日	京都小学	《幽兰讲堂》
142	9月13日	胜利小学	《幽兰讲堂》
143	9月13日	澎博小学	《幽兰讲堂》
144	9月14日	育才中学	《幽兰讲堂》
145	9月15日	胜利小学	《幽兰讲堂》
146	9月15日	澎博小学	《幽兰讲堂》
147	9月17日	育才小学	《幽兰讲堂》
148	9月19日	昆剧团排练厅	《跟我学》
149	9月20日	京都小学	《幽兰讲堂》
150	9月20日	胜利小学	《幽兰讲堂》
151	9月20日	澎博小学	《幽兰讲堂》
152	9月21日	育才中学	《幽兰讲堂》
153	9月22日	胜利小学	《幽兰讲堂》
154	9月22日	澎博小学	《幽兰讲堂》
155	9月24日	育才小学	《幽兰讲堂》
156	9月26日	昆剧团排练厅	《跟我学》
157	9月27日	京都小学	《幽兰讲堂》
158	9月27日	胜利小学	《幽兰讲堂》
159	9月27日	澎博小学	《幽兰讲堂》
160	9月28日	育才中学	《幽兰讲堂》
161	10月10日	昆剧团排练厅	《跟我学》
162	10月11日	京都小学	《幽兰讲堂》
163	10月11日	胜利小学	《幽兰讲堂》
164	10月11日	澎博小学	《幽兰讲堂》
165	10月12日	育才中学	《幽兰讲堂》
166	10月13日	胜利小学	《幽兰讲堂》
167	10月13日	澎博小学	《幽兰讲堂》
168	10月15日	育才小学	《幽兰讲堂》
169	10月17日	昆剧团排练厅	《跟我学》
170	10月18日	京都小学	《幽兰讲堂》
171	10月18日	胜利小学	《幽兰讲堂》
172	10月18日	澎博小学	《幽兰讲堂》
173	10月19日	育才中学	《幽兰讲堂》
174	10月20日	胜利小学	《幽兰讲堂》
175	10月20日	澎博小学	《幽兰讲堂》
176	10月22日	育才小学	《幽兰讲堂》
177	10月24日	昆剧团排练厅	《跟我学》

续表

序号	演出时间	演出地点	演出剧(节)目
178	10月25日	京都小学	《幽兰讲堂》
179	10月25日	胜利小学	《幽兰讲堂》
180	10月25日	澎博小学	《幽兰讲堂》
181	10月26日	育才中学	《幽兰讲堂》
182	10月27日	胜利小学	《幽兰讲堂》
183	10月27日	澎博小学	《幽兰讲堂》
184	10月29日	育才小学	《幽兰讲堂》
185	10月31日	昆剧团排练厅	《跟我学》
186	11月1日	京都小学	《幽兰讲堂》
87	11月1日	胜利小学	《幽兰讲堂》
188	11月1日	澎博小学	《幽兰讲堂》
189	11月2日	育才中学	《幽兰讲堂》
190	11月3日	胜利小学	《幽兰讲堂》
191	11月3日	澎博小学	《幽兰讲堂》
192	11月5日	育才小学	《幽兰讲堂》
193	11月7日	昆剧团排练厅	《跟我学》
194	11月8日	京都小学	《幽兰讲堂》
195	11月8日	胜利小学	《幽兰讲堂》
196	11月8日	澎博小学	《幽兰讲堂》
197	11月9日	育才中学	《幽兰讲堂》
198	11月10日	胜利小学	《幽兰讲堂》
199	11月10日	澎博小学	《幽兰讲堂》
200	11月12日	育才小学	《幽兰讲堂》
201	11月14日	昆剧团排练厅	《跟我学》
202	11月15日	京都小学	《幽兰讲堂》
203	11月15日	胜利小学	《幽兰讲堂》
204	11月15日	澎博小学	《幽兰讲堂》
205	11月16日	育才中学	《幽兰讲堂》
206	11月17日	胜利小学	《幽兰讲堂》
207	11月17日	澎博小学	《幽兰讲堂》
208	11月19日	育才小学	《幽兰讲堂》
209	11月21日	昆剧团排练厅	《跟我学》
210	11月22日	京都小学	《幽兰讲堂》
211	11月22日	胜利小学	《幽兰讲堂》
212	11月22日	澎博小学	《幽兰讲堂》
213	11月23日	育才中学	《幽兰讲堂》
214	11月24日	胜利小学	《幽兰讲堂》
215	11月24日	澎博小学	《幽兰讲堂》
216	11月26日	育才小学	《幽兰讲堂》
217	11月28日	昆剧团排练厅	《跟我学》

续表

序号	演出时间	演出地点	演出剧(节)目
218	11月29日	京都小学	《幽兰讲堂》
219	11月29日	胜利小学	《幽兰讲堂》
220	11月29日	澎博小学	《幽兰讲堂》
221	11月30日	育才中学	《幽兰讲堂》
222	12月1日	胜利小学	《幽兰讲堂》
223	12月1日	澎博小学	《幽兰讲堂》
224	12月3日	育才小学	《幽兰讲堂》
225	12月5日	昆剧团排练厅	《跟我学》
226	12月6日	京都小学	《幽兰讲堂》
227	12月7日	育才中学	《幽兰讲堂》
228	12月8日	胜利小学	《幽兰讲堂》
229	12月8日	澎博小学	《幽兰讲堂》
230	12月10日	育才小学	《幽兰讲堂》
231	12月12日	昆剧团排练厅	《跟我学》
232	12月13日	京都小学	《幽兰讲堂》
233	12月13日	胜利小学	《幽兰讲堂》
234	12月13日	澎博小学	《幽兰讲堂》
235	12月14日	育才中学	《幽兰讲堂》
236	12月15日	胜利小学	《幽兰讲堂》
237	12月15日	澎博小学	《幽兰讲堂》
238	12月17日	育才小学	《幽兰讲堂》
239	12月18日	昆剧团排练厅	《跟我学》
240	12月19日	昆剧团排练厅	《跟我学》
241	12月20日	京都小学	《幽兰讲堂》
242	12月20日	胜利小学	《幽兰讲堂》
243	12月20日	澎博小学	《幽兰讲堂》
244	12月21日	育才中学	《幽兰讲堂》
245	12月22日	胜利小学	《幽兰讲堂》
246	12月22日	澎博小学	《幽兰讲堂》
247	12月24日	育才小学	《幽兰讲堂》
248	12月25日	昆剧团排练厅	《跟我学》
249	12月26日	昆剧团排练厅	《跟我学》
250	12月27日	京都小学	《幽兰讲堂》
251	12月27日	胜利小学	《幽兰讲堂》
252	12月27日	澎博小学	《幽兰讲堂》
253	12月28日	育才中学	《幽兰讲堂》
254	12月29日	胜利小学	《幽兰讲堂》
255	12月29日	澎博小学	《幽兰讲堂》
256	12月31日	育才小学	《幽兰讲堂》

【湖南省昆剧团

湖南省昆剧团 2021 年度昆曲工作综述

2021 年,湖南省昆剧团受疫情影响,上半年未开展演出及其他交流活动,全年演出 120 余场,其中,惠民演出 80 场,其他演出 40 场。

一、落实创排优秀红色剧目,参加中国昆剧艺术节、湖南艺术节

2020 年 9 月 16 日,习近平总书记在"半条被子"故事发生地湖南汝城沙洲村考察时指出,要用好这样的红色资源,讲好红色故事,搞好红色教育,让红色基因代代相传。

湖南省昆剧团通过创编和展演《半条被子》一剧,提炼和诠释了"半条被子"初心精神,表达了在建设社会主义现代化新征程中"不忘初心、牢记使命"的深刻意义,具有强烈的现实意义和教育意义。2021 年 10 月 19 日,全国政协副主席、京昆室主任卢展工率全国政协京昆室成员一行专程到湖南省昆剧团考察调研,在观看了昆剧《半条被子》的片段演出后,对湖南郴州有一个挂着省级牌子的昆剧团感到很欣喜,认为湘昆非常有特色,艺术水平较高。

现代昆剧《半条被子》于 9 月 26 日亮相第八届中国昆剧艺术节,12 月 24 日参加第七届湖南艺术节,荣获田汉新创剧目奖,主演刘婕、张璐妍双双荣获田汉表演奖。这部烙有郴州文化符号的昆剧以婉转动人的唱腔、感人至深的剧情,演绎了红色热土上发生的温暖故事。精彩的演出在引领观众感受湘昆艺术魅力的同时,也让郴州的声音传得更远,让郴州的故事打动更多人。演出在观众经久不息的掌声中落下了帷幕。

二、参加湖南戏曲春晚、郴州市春晚

1 月 18 日晚,由湖南省文化和旅游厅主办、湖南艺术职业学院承办的"潇湘雅韵 梨园报春"——2021 湖南戏曲春节晚会在位于长沙的湖南戏曲演出中心精彩上演,湖南省昆剧团团长、国家一级演员罗艳,一级演员、中国戏剧梅花奖获得者傅艺萍与雷玲携青年演员李媛、蔡路军、张璐妍、刘嘉参加此次戏曲春晚,获得业界一致好评。

2 月 7 日晚,2021 年郴州市新春团拜联欢晚会在郴州广电演播大厅精彩上演。湖南省昆剧团团长、国家一级演员罗艳,一级演员、中国戏剧梅花奖获得者傅艺萍、雷玲领衔主演,湖南省昆剧团四代昆曲人齐上阵,演出《春满梨园》,深受观众喜爱。

三、参加"百年风华·湖湘国潮"庆祝中国共产党成立 100 周年暨首届芙蓉镇国潮文旅演出活动

3 月 31 日晚,一场以"百年风华·湖湘国潮"为主题的国潮文艺演出在湖南省永顺县芙蓉镇的悬崖瀑布舞台上演,湖南省昆剧团二级演员刘婕及青年演员胡艳婷、邓娅晖、史飞飞、张璐妍等演出昆曲《牡丹亭·游园》,青年演员曹文强、蔡路军、刘志雄等演出《金猴献瑞》,戏曲演员与青年歌手、舞者们同台亮相,用现代歌曲与传统非遗文化结合演绎的方式,让更多的年轻人关注传统文化。

四、昆曲入遗 20 周年纪念系列演出活动

5 月 14—15 日晚,湖南省昆剧团举行昆曲入遗 20 周年纪念演出昆曲主题晚会,以昆曲专场的形式纪念先贤筚路蓝缕发掘遗产、复兴传统艺术的不凡历程,庆祝建党百年及昆曲入选"人类口述与非物质遗产代表作"名录 20 周年。团长罗艳、副团长雷玲、纪检员傅艺萍等三位国家一级演员领衔演唱诗词《雾失楼台》《雨霖铃·寒蝉凄切》,演出《牡丹亭·惊梦》,剧团四代昆曲人齐上阵,演出《红氍毹上》《天使手韵》等。同时,湖南省昆剧团还结合庆祝建党百年,创新推出了昆曲现代戏《飞夺泸定桥》。座无虚席的台下,观众们被精彩绝伦的昆曲表演深深吸引,听得如痴如醉,热烈的掌声像滚滚波涛一般涌向舞台,经久不息。

五、继续开展"昆曲周末剧场"活动

2020 年受疫情影响,湖南省昆剧团未开展"昆曲周末剧场"演出活动。2021 年是昆曲入遗 20 周年,为弘扬传统文化,推广昆曲艺术,2021 年 5 月,湖南省昆剧团继续开展"昆曲周末剧场"演出活动,每周五晚演出三折传统折子戏,让更多的昆剧爱好者欣赏到昆剧,以丰富广大市民的文化生活。

六、开展昆曲艺术"六进"活动

组织开展昆曲艺术进机关、校园、军营、社区、企业和农村活动,为广大群众送去戏曲文化。2021年,湖南省昆剧团组织文化进万家文艺演出队分别进农村、乡镇、社区、学校演出,上半年开展惠民演出共计80场,其中在市九完小、湘南附小、市十八中、市十五中等多所中小学开展戏曲进校园活动,共演出40场,深受广大师生的喜爱。特别是戏曲进校园活动,作为郴州市巩文的重要组成部分,该活动是湖南省昆剧团结合巩文相关要求,把昆曲艺术送入校园的一种重要方式。2021年初以来,该活动为郴州市城区20000多名中小学校师生送去了昆曲知识讲座和昆曲折子戏片段表演。演员们通过讲、演、学、做相结合的形式,寓教于乐,引导学生了解昆曲并近距离感受传统文化的魅力。随着戏曲进校园活动的深入开展,郴州市各中小学校掀起了一股"昆曲热"。该活动对于培养学生对戏曲艺术的兴趣和爱好,引导广大学生争做中华优秀传统文化的传承者和弘扬者、提升文化自信具有深远意义。

七、完成昆班学生招聘考试

6月,湖南省昆剧团和劳务派遣公司组织了昆班毕业生考试,有27人参加此次戏曲基本功考试,并于6月底或7月初完成折子戏考试,剧团根据成绩择优录取了20人,这20人与劳务派遣公司签订合同后即参加剧团工作。

八、开展文化交流,擦亮湘昆精美文化名片

2021年,第十五届湘台经贸文化交流合作会在湘举行,其中承接台资企业产业转移合作对接会由郴州承办。10月21日,郴州市承接台资企业产业转移合作对接会昆曲折子戏专场演出在湖南省昆剧团古典剧场上演,特邀请昆山当代昆剧院二级演员由腾腾、青年武旦演员张月明来郴交流,演出《牡丹亭·游园惊梦》《扈家庄》《醉打山门》等传统剧目,台湾地区新党原主席郁慕明一行观看了昆曲演出。

九、在北京大学开展昆曲专题讲座,推广湘昆艺术

受北京大学、教育部中华优秀传统文化(昆曲)传承基地邀请,湖南省昆剧团团长、国家一级演员罗艳于12月16—18日在北京大学分别就"百年传承话湘昆""昆曲的古典意蕴和当代表达"展开专题讲座,通过讲座让北大的学子认识郴州、了解湘昆。讲座期间,罗艳还受到北大附中昆曲社的特邀,在北大附中昆曲社进行昆曲表演示范和指导。

湖南省昆剧团2021年度演出日志

序号	演出时间	演出地点	演出剧(节)目	参演人数/人	备注
1	1月1日	七完小	《借扇》《惊梦》《大鱼》	30	戏曲进校园公益演出
2	1月2日	飞虹路社区	《扈家庄》《双下山》《山村迎亲人》	30	昆曲进社区惠民演出
3	1月3日	苏仙岭街道解放里社区	《扈家庄》、古筝独奏、二胡独奏《赛马》	20	昆曲进社区惠民演出
4	1月4日	北湖街道流星岭社区	《借扇》《双下山》《醉打山门》《彩云追月》	30	昆曲进社区惠民演出
5	1月5日	飞机坪社区	《游园》《芦花荡》《赛马》	30	昆曲进社区惠民演出
6	1月6日	南塔街道裕后街社区	《丽人行》《惊梦》《游园》	30	昆曲进社区惠民演出
7	1月7日	飞虹路社区	《扈家庄》《三岔口》《借扇》	40	昆曲进社区惠民演出
8	1月8日	北湖街道建设里社区	《芦花荡》《十面埋伏》《葡萄熟了》	30	昆曲进社区惠民演出
9	1月9日	北湖街道建设里社区	《丽人行》《惊梦》《双下山》	30	昆曲进社区惠民演出
10	1月10日	飞虹路社区	《芒种》《国色飘香》《三岔口》	30	昆曲进社区惠民演出

续表

序号	演出时间	演出地点	演出剧(节)目	参演人数/人	备注
11	1月11日	苏仙区坳上镇	昆曲《借扇》《游园》《扈家庄》、器乐合奏《茉莉花》	35	昆曲进乡村惠民演出
12	1月12日	北湖街道流星岭社区	《借扇》《双下山》《丽人行》	30	昆曲进社区惠民演出
13	1月14日	人民路街道林邑社区	《游园·惊梦》《扈家庄》《醉打山门》《雁荡山》	35	昆曲进社区惠民演出
14	1月15日	高山背社区	《醉打山门》《游园·惊梦》《借扇》《双下山》《彩云追月》	28	昆曲进社区惠民演出
15	1月16日	万花冲社区	《游园》《芦花荡》《赛马》《三岔口》	40	昆曲进社区惠民演出
16	1月17日	安和新田岭村	独唱《荷塘月色》、昆曲《醉打山门》、舞蹈《丽人行》	50	昆曲进乡村惠民演出
17	1月18日	北湖街道建设里社区	《山村迎亲人》《醉打山门》《大鱼》	30	昆曲进社区惠民演出
18	1月19日	下湄桥街道温泉路社区	《寄子》《三岔口》《游园》	30	昆曲进社区惠民演出
19	4月20日	人民西路社区	《游园》《芦花荡》《三岔口》、二胡独奏	30	昆曲进社区惠民演出
20	4月25日	板梁古村	《扈家庄》《醉打山门》《金猴献瑞》、器乐合奏	38	昆曲进乡村惠民演出
21	5月4日	市六中	《游园》《双下山》	20	戏曲进校园公益演出
22	5月6日	三十九完小	《游园》《借扇》《三岔口》《扈家庄》	35	戏曲进校园公益演出
23	5月8日	苏仙岭街道解放里社区	《扈家庄》《挑滑车》《三岔口》、笛子独奏	30	昆曲进社区惠民演出
24	5月14日	湖南省昆剧团古典剧场	昆曲入遗20周年昆曲主题晚会	80	
25	5月15日	湖南省昆剧团古典剧场	昆曲入遗20周年昆曲主题晚会	80	
26	5月18日	湖南省昆剧团古典剧场	昆曲入遗20周年折子戏专场	50	
27	5月17日	苏仙岭街道解放里社区	《游园》《惊梦》《芦花荡》《借扇》	30	昆曲进社区惠民演出
28	5月21日	湖南省昆剧团古典剧场	《双下山》《借扇》《闹朝扑犬》	50	昆曲周末剧场
29	5月22日	人民路街道五连冠社区	《游园》《惊梦》《芦花荡》《扈家庄》	30	昆曲进社区惠民演出
30	5月25日	市第四中学	《游园》《芦花荡》《战马奔腾》《扈家庄》《三岔口》	20	戏曲进校园公益演出
31	5月25日	市九中	《游园·惊梦》《扈家庄》《三岔口》《借扇》《山村迎亲人》	20	戏曲进校园公益演出
32	5月25日	人民路街道林邑社区	《游园》《惊梦》《扈家庄》《借扇》	30	昆曲进社区惠民演出
33	5月28日	湖南省昆剧团古典剧场	《醉打山门》《拷红》《亭会》	50	昆曲周末剧场
34	5月31日	市十五中	《惊梦》《扈家庄》《双下山》《醉打山门》《十面埋伏》	16	戏曲进校园公益演出
35	5月31日	十九完小	《惊梦》《扈家庄》《三岔口》《借扇》《国乐飘香》		戏曲进校园公益演出
36	5月31日	市十八中	《芦花荡》《游园》《借扇》、二胡独奏《葡萄熟了》	17	戏曲进校园公益演出
37	6月1日	二十完小	《芦花荡》《扈家庄》《游园》《大鱼》《三岔口》	15	戏曲进校园公益演出
38	6月2日	市九完小	《芦花荡》《借扇》《游园》《三岔口》、二胡独奏《赛马》	15	戏曲进校园公益演出

续表

序号	演出时间	演出地点	演出剧(节)目	参演人数/人	备注
39	6月2日	市二十二中	《扈家庄》《游园·惊梦》《借扇》《山村迎亲人》	18	戏曲进校园公益演出
40	6月2日	六完小	《惊梦》《醉打山门》《扈家庄》《双下山》、古筝独奏《芒种》等	16	戏曲进校园公益演出
41	6月2日	十一完小	《芦花荡》《游园惊梦》《三岔口》、二胡独奏《赛马》	15	戏曲进校园公益演出
42	6月3日	湘南学院附属小学	《扈家庄》《游园》《三岔口》《醉打山门》、二胡独奏《葡萄熟了》	17	戏曲进校园公益演出
43	6月9日	二十二完小	《扈家庄》《醉打山门》《双下山》《借扇》	35	戏曲进校园公益演出
44	6月14日	下湄桥街道温泉路社区	《游园》《惊梦》《扈家庄》《借扇》	30	昆曲进社区惠民演出
45	6月15日	北湖街道流星岭社区	昆曲《游园》《芦花荡》《扈家庄》《三岔口》、器乐二胡独奏	35	昆曲进社区惠民演出
46	6月16日	湘南中学	《借扇》《游园》《醉打山门》《三岔口》《彩云追月》	36	戏曲进校园公益演出
47	6月17日	四十完小	《借扇》《游园》《醉打山门》《三岔口》《彩云追月》	18	戏曲进校园公益演出
48	6月22日	三完小	《扈家庄》《芦花荡》《游园·惊梦》《国乐飘香》	17	戏曲进校园公益演出
49	6月22日	湘南小学	昆曲《游园》《芦花荡》《扈家庄》《三岔口》、器乐二胡独奏	20	戏曲进校园公益演出
50	6月22日	王仙岭社区	昆曲《游园》《芦花荡》《扈家庄》《三岔口》、器乐二胡独奏	20	昆曲进社区惠民演出
51	6月22日	东风社区	《扈家庄》《芦花荡》《游园·惊梦》《国乐飘香》	17	昆曲进社区惠民演出
52	6月27日	北湖街道建设里社区	《游园》《借扇》《芦花荡》《醉打山门》	35	昆曲进社区惠民演出
53	6月28日	下湄桥街道司马洞社区	《游园》《扈家庄》《芦花荡》《三岔口》	35	昆曲进社区惠民演出
54	9月1日	宜章县莽山瑶族乡永安村	《思凡》《夜奔》《丽人行》	20	昆曲进乡村惠民演出
55	9月5日	桂东县沙田镇	《雕窗》《投江》《如此招兵》	50	昆曲进乡村惠民演出
56	9月9日	北湖街道流星岭社区	《芦花荡》《游园》《扈家庄》《借扇》	30	昆曲进社区惠民演出
57	9月12日	人民路街道人民西路社区	《出猎》《诉猎》《游园》	50	昆曲进社区惠民演出
58	9月13日	湖南省昆剧团古典剧场	现代昆剧《半条被子》	70	
59	9月14日	湖南省昆剧团古典剧场	现代昆剧《半条被子》	70	
60	9月15日	湖南省昆剧团古典剧场	现代昆剧《半条被子》	70	
61	9月15日	栖凤渡镇瓦灶村	《十面埋伏》《战马奔腾》《出猎》	35	昆曲进乡村惠民演出
62	9月16日	人民路街道西街社区	《游园》《扈家庄》《三岔口》《挑滑车》	30	昆曲进社区惠民演出
63	9月16日	南塔街道曹家坪社区	《游园》《芦花荡》《借扇》《三岔口》	30	昆曲进社区惠民演出
64	9月17日	下湄桥街道新泉社区	《游园》《惊梦》《扈家庄》《借扇》	30	昆曲进社区惠民演出
65	9月18日	北湖区安和街道新田岭村	笛子独奏《乡村迎亲人》、独唱《荷塘月色》、昆曲《扈家庄》等	50	昆曲进乡村惠民演出

续表

序号	演出时间	演出地点	演出剧(节)目	参演人数/人	备注
66	9月20日	桂东县沙田镇燕岩桥社区	《借扇》《双下山》《芒种》	40	昆曲进社区惠民演出
67	9月21日	宜章县笆篱镇腊元村	《荷塘月色》《扈家庄》《大鱼》	30	昆曲进乡村惠民演出
68	9月25日	嘉禾县新元坊社区	《丽人行》《采薇》《扈家庄》	30	昆曲进社区惠民演出
69	9月25日	北湖区安和街道新田岭村	《盛世花开》《丽人行》《扈家庄》《醉打山门》	50	昆曲进乡村惠民演出
70	9月25日	人民路街道文化路社区	《出猎》《折梅》《见娘》	40	昆曲进社区惠民演出
71	9月26日	苏州保利剧院	现代昆剧《半条被子》	80	中国昆剧艺术节
72	9月26日	北湖区安和街道新田岭村	歌曲《365个祝福》、昆曲《醉打山门》《借扇》、笛子独奏《乡村迎亲人》	50	昆曲进乡村惠民演出
73	9月27日	桂阳县洋市镇庙下村	《出猎》《折梅》《扈家庄》	30	昆曲进乡村惠民演出
74	9月30日	宜章县钟家村	《借扇》《借茶》《大鱼》	30	昆曲进乡村惠民演出
75	9月31日	华塘镇人民政府	《惊梦》《芦花荡》《见娘》	30	昆曲进乡村惠民演出
76	10月2日	宜章县莽山瑶族乡永安村	《醉打山门》《三岔口》、二胡独奏《赛马》	30	昆曲进乡村惠民演出
77	10月8日	人民路街道人民西路社区	《游园》《惊梦》《挑滑车》《三岔口》	30	昆曲进社区惠民演出
78	10月9日	苏仙岭街道高山背社区	《游园》《扈家庄》《芦花荡》、笛子独奏	30	昆曲进社区惠民演出
79	10月10日	宜章县莽山瑶族乡西岭村	《游园·惊梦》《醉打山门》《扈家庄》《借扇》	35	昆曲进乡村惠民演出
80	10月11日	人民路街道人民西路社区	《借扇》《三岔口》《扈家庄》《游园》	30	昆曲进社区惠民演出
81	10月13日	市一中北校区	《扈家庄》《芦花荡》《游园·惊梦》《三岔口》《挑滑车》、笛子独奏	30	戏曲进校园公益演出
82	10月13日	郴州市三中	《借扇》《游园》《醉打山门》	20	戏曲进校园公益演出
83	10月14日	林邑社区"重阳节"演出	《扈家庄》《游园·惊梦》	20	昆曲进社区惠民演出
84	10月14日	四十一完小	《扈家庄》《醉打山门》《借扇》《三岔口》	30	戏曲进校园公益演出
85	10月15日	市八中	《游园·惊梦》《芦花荡》《借扇》《三岔口》、器乐演奏《战马奔腾》	19	戏曲进校园公益演出
86	10月15日	北湖街道建设里社区	《游园》《芦花荡》《挑滑车》《三岔口》	40	昆曲进社区惠民演出
87	10月17日	南塔街道曹家坪社区	昆曲《醉打山门》《扈家庄》《游园》、器乐合奏《卡侬》	35	昆曲进社区惠民演出
88	10月20日	市七完小	《芦花荡》《游园·惊梦》《借扇》《三岔口》	20	戏曲进校园公益演出
89	10月22日	三十二中	《芦花荡》《游园·惊梦》《借扇》《三岔口》、器乐合奏《卡侬》	25	戏曲进校园公益演出
90	10月22日	第十一完小	《扈家庄》《借扇》《游园》	38	戏曲进校园公益演出
91	11月4日	许家洞镇许家洞村	《三岔口》《借扇》、歌曲《荷塘月色》、古筝独奏《彩云追月》、小品《如此招兵》	40	昆曲进社区惠民演出

续表

序号	演出时间	演出地点	演出剧(节)目	参演人数/人	备注
92	11月4日	苏仙区许家洞学校	《游园》《扈家庄》《醉打山门》《三岔口》、器乐合奏《青花瓷》	40	戏曲进校园公益演出
93	11月5日	飞虹桥路社区	《扈家庄》《借扇》《三岔口》、器乐独奏《春到湘江》	36	昆曲进社区惠民演出
94	11月5日	高山背社区	《游园惊梦》《借扇》《挑滑车》、舞蹈《万疆》	40	昆曲进社区惠民演出
95	11月8日	司马洞社区	《游园惊梦》《三岔口》、小品《如此招兵》、舞蹈《万疆》	36	昆曲进社区惠民演出
96	11月9日	人民路街道人民西路社区	《游园惊梦》《醉打山门》、小品《如此招兵》、舞蹈《大展宏图》	42	昆曲进社区惠民演出
97	11月17日	三十九完小	《醉打山门》《游园惊梦》《借扇》《三岔口》、器乐合奏《卡侬》	40	戏曲进校园公益演出
98	11月18日	湘南中学	《醉打山门》《游园惊梦》《借扇》《三岔口》、器乐合奏《荷塘月色》		戏曲进校园公益演出
99	11月18日	十九中	《游园》《扈家庄》《三岔口》、器乐合奏《卡侬》	33	戏曲进校园公益演出
100	11月19日	十三完小	《醉打山门》《借扇》《游园惊梦》	39	戏曲进校园公益演出
101	11月19日	解放里社区	《醉打山门》《借扇》、舞蹈《大展宏图》、古筝独奏《彩云追月》	45	昆曲进社区惠民演出
102	11月20日	华塘镇人民政府	《醉打山门》《借扇》、舞蹈《大展宏图》、古筝《彩云追月》、小品《如此招兵》	45	昆曲进乡村惠民演出
103	11月20日	华塘镇塔水村	《醉打山门》《借扇》、舞蹈《大展宏图》、古筝《彩云追月》、小品《如此招兵》	45	昆曲进乡村惠民演出
104	11月21日	飞天山镇望仙村	《醉打山门》《借扇》、舞蹈《大展宏图》、古筝《彩云追月》、小品《如此招兵》	44	昆曲进乡村惠民演出
105	11月22日	增福街道兴城社区	《扈家庄》《游园·惊梦》《三岔口》、舞蹈《大展宏图》	42	昆曲进社区惠民演出
106	11月23日	十二完小	《扈家庄》《借扇》《游园》	33	戏曲进校园公益演出
107	11月23日	四十二完小	《醉打山门》《扈家庄》《借扇》《游园》	35	戏曲进校园公益演出
108	11月24日	四十六完小	《扈家庄》《借扇》《游园》、器乐合奏《青花瓷》	33	戏曲进校园公益演出
109	11月26日	四十四完小	《扈家庄》《挑滑车》《游园惊梦》、器乐合奏《荷塘月色》	33	戏曲进校园公益演出
110	12月15日	衡阳夏明翰剧院	新编昆剧《乌石记》	70	"雅韵三湘"高雅艺术普及
111	12月16日	衡阳夏明翰剧院	新编昆剧《乌石记》	70	"雅韵三湘"高雅艺术普及
112	12月24日	湖南信息学院塘湾湖剧院	现代昆剧《半条被子》	80	湖南艺术节
113	12月26日	株洲神农大剧院	《牡丹亭》	70	"雅韵三湘"高雅艺术普及
114	12月27日	株洲师专	《牡丹亭》	70	"雅韵三湘"高雅艺术普及

江苏省苏州昆剧院

江苏省苏州昆剧院2021年度昆曲工作综述

一、精心组织庆典活动，传承纪念百年传习所

2021年，江苏省苏州昆剧院精心策划并举办纪念苏州昆剧传习所成立100周年系列活动，庆祝党的百年华诞，重温苏州昆剧传习所百年历程，致敬"传"字辈老艺术家。

1. 撰写文章《百年沧桑传雅韵 初心如磐创未来》，于苏州昆剧传习所成立日8月24日在官方微信公众号发布，拉开纪念苏州昆剧传习所成立100周年系列活动的序幕。

2. 举办苏州昆剧传习所100周年纪念展览。回顾苏州昆剧传习所百年历史沿革，致敬44位"传"字辈老师，了解百年来昆剧艺术从艰难求索到涅槃重生的发展历程。

3. 举办"守正创新 继往开来：纪念苏州昆剧传习所100周年"全国昆剧院团长座谈会，全国八大昆剧院团长相聚苏州昆剧传习所，共思"传"字辈老艺术家为昆剧传承奉献终身的精神，共谋昆剧未来发展。

4. 积极筹划全国昆曲友演唱会，并将之纳入第二十二届"中国·苏州虎丘曲会"。

5. 拍摄制作短片《大雅永驻 传字百年》和《纪念"传"字辈颂曲》，并在第八届中国昆剧艺术节闭幕式上进行首播，受到观众广泛好评，央视等多家媒体竞相转发。

6. 实施"守正创新 不负韶华"——全国老中青昆剧艺术家演唱会，献演第八届中国昆剧艺术节闭幕式。闭幕式上，全国八大昆剧院团、老中青艺术家代表齐聚一堂，阵容强大，14个节目精彩纷呈。

二、打造优秀经典剧目，精彩亮相节庆活动

2021年是苏州文化市场极其繁荣的一年，各项文化艺术节庆活动相继举办，苏州昆剧院精心组织，积极参与各项活动。

1. 积极参加第八届中国昆剧艺术节。昆剧现代戏《江姐》《红娘》及经典昆剧折子戏专场精彩亮相第八届中国昆剧艺术节。观众可在线下观演《江姐》和《红娘》，也可在"君到苏州"线上观看直播，在线观演人数达1.3万人次。苏州昆剧院的经典昆剧折子戏专场在"文艺中国""君到苏州"上进行展播，让全国观众足不出户即可感受昆曲艺术的独特魅力。

2. 积极参加第三届"中国苏州江南文化艺术·国际旅游节"（简作"江南文化艺术节"）。两组江姐演员阵容的昆剧现代戏《江姐》与传统剧目《琵琶记·蔡伯喈》《连环记》在10月接连上演，精彩亮相江南文化艺术节。此外，苏州昆剧院还全力配合江南文化艺术节期间有关虎丘曲会宣传视频的拍摄工作，通过短视频的传播让更多人领略昆曲作为苏州文化名片的魅力。

3. 2021年3月25日，举办2021年度全国昆剧院团长联席会议，围绕第八届中国昆剧艺术节、苏州昆剧传习所成立100周年纪念活动、昆曲未来传承和发展方向等三个方面开展研讨。

4. 举办"百年传承 源远流长"昆曲入选"人类口述与非物质遗产代表作"名录20周年庆典演出。在苏州市文化广电和旅游局指导下，苏州昆剧院携手苏州市非物质文化遗产保护管理办公室，联合苏州市苏剧传习保护中心、苏州市艺术学校和昆山当代昆剧院，共同推出庆典演出，反响热烈。

5. 联合苏州市艺术学校、苏州评弹学校和嵊州越剧艺术学校举办三校一院戏曲曲艺学术交流演出，展示苏州昆剧院作为戏曲职业院团的使命与担当。

6. 参加2021年"昆山巴城·重阳曲会"，演出前参与指导高校传承版《牡丹亭》，充分展现昆曲入选"人类口述与非物质遗产代表作"名录20年来在高校的传承与发展成果。

7. 参加苏州联动"五五购物节"上海推介会，在虹桥苏州城市会客厅一展苏昆雅韵。

8. 参加第九届澳门国际旅游（产业）博览会，参加"水韵江苏 有你会更美"旅游推介会，充分展示昆曲艺术的魅力，讲好苏州故事。

9. 参加"江南文化"（北京）苏州推广周，以多种形式为来自二十多个国家的百余名驻华使节和外交人员介绍昆曲文化，为苏州建设世界旅游目的地城市贡献力量。

三、传承匠心精神血脉，坚持精品奉献人民

江苏省苏州昆剧院一如既往地坚持正确的艺术方向，沉下心来精雕细琢、精益求精，坚持以精品奉献给人民。

1. 深入挖掘苏州本土优秀文化资源，打造原创昆剧《灵乌赋》。3月12日完成内部试演，在此基础上对剧本进行修改，重点展现范仲淹"宁鸣而死，不默而生""先忧后乐"的伟大思想和家国情怀。

2. 献礼建党百年，打造昆剧现代戏《江姐》，该剧成功入选"庆祝中国共产党成立100周年——苏州市优秀舞台艺术作品展演"剧目（20部）。

3. 精心打磨传承经典剧目，打造《红娘》《铁冠图》、张继青传承版《牡丹亭》等一批"传得开，留得下"的精品力作，演出取得良好社会反响。

四、注重戏曲传承发展，持续强化人才培养

昆曲事业繁荣发展关键在人，苏州昆剧院一直高度重视戏曲传承人才工作，一方面紧抓时间传承传统经典剧目，另一方面深耕昆曲人才梯队建设，给予青年演员更多展现的平台与机会，助力青年演员提升专业技能，早日挑起大梁。

1. 完成13个经典折子戏的传承工作。邀请著名昆剧表演艺术家蔡正仁、梁谷音、黄小午、张世铮等老师向苏州昆剧院青年演员传授了13个传统经典折子戏，目前已经全部完成并在年底参加艺术考核。

2. 举办了六场青年演员昆曲传承个人专场。这六名青年演员分别为吴佳辉、章祺、束良、殷立人、吴嘉俊、周婧，生、旦、净、末、丑行当齐全，文武兼备，全面展现了青年演员薪火相传的蓬勃生机，突出展示了青年演员在新时代的精神风貌和艺术传承的最新成果。

3. 为"振"字辈青年演员打造第一台昆剧大戏《连环记》。由三档貂蝉、三档吕布、两档王允、两档董卓组成青春靓丽的阵容，于10月12日正式首演，参演第三届"中国苏州江南文化艺术·国际旅游节"。该项目既是经典剧目的传承延续，也是对"传"字辈老艺术家的致敬，更是苏州昆剧院人才梯队建设的新举措。

4. 完成师生联演昆剧新版《玉簪记》。此次演出为苏州昆剧院"中宣部2019年度宣传思想文化英才项目"，自2020年3月开始由俞玖林策划筹备，并担任传承老师，传授给苏州昆剧院"振"字辈小生演员吴嘉俊、王鑫、唐晓成、丁聿铭，10月16日正式公演。该项目对经典剧目的传承及昆曲人才的培育具有重要意义。

5. 俞玖林文化名家两年期项目"青春版《牡丹亭》全本（生行）传承及传承汇报师生联演"正在实施中，目前已进行至中期结项，2022年完成舞台呈现。

6. 持续加强人才队伍建设。苏州昆剧院14人入选第五批苏州市非物质文化遗产代表性项目代表性传承人，成为传统戏剧昆曲艺术代表性传承人；10人荣获首届"最江南"昆曲和评弹导赏大赛奖项，其中严亚芬、殷立人荣获一等奖，徐昀、杨寒、章祺荣获二等奖，罗贝贝、束良、杨美、张泉、周莹荣获三等奖；吕佳、姚慎行、智学清荣获2021年度苏州市"最美劳动者"称号；杜昕瑛荣获"苏州市文广旅系统优秀共产党员"称号。

五、强化引领文化市场，努力擦亮昆曲品牌

坚持深入生活、扎根人民，努力把昆曲品牌擦亮做强。全面投入江南小剧场创排和演出，落实苏州市政府《关于实施文化产业倍增计划的意见》和《"江南文化"品牌塑造三年行动计划》，丰富夜间演艺市场，探索多元化经营模式。

1. 在苏昆剧场持续推出经典大戏和折子戏专场演出，在厅堂持续推出昆曲艺术讲座，在昆曲传习所持续推出实景版演出，形成"三位一体"的演出模式。

2. 探索实景系列演出，活化利用好江南文化基因。实景版《游园惊梦》从首演至今已有十余年，在此基础上，苏州昆剧院于2020年全新打造实景版《玉簪记》；成立创研部，集合有想法、有能力的演职员，发挥主观能动性，促进昆曲艺术焕发时代生机，紧抓主流受众群体，拟定多个实景演出策划方案，探索打造驻场版演出，促进文化与旅游的深度融合。

3. 积极开展全国巡演。2021年，各地区仍存在零星疫情，在充分做好疫情防控应急预案及双方均为低风险地区的情况下，苏州昆剧院在深圳、宁波、广州、佛山、武汉等地开展巡演，演出新版《玉簪记》、青春版《牡丹亭》精华本、《琵琶记·蔡伯喈》等经典品牌剧目。

4. 积极开展"戏曲进校园"活动，落实苏州市文广旅局和苏州市教育局的工作安排，将昆曲导赏、经典折子戏送进学校，让广大学生充分感受昆剧艺术的魅力，丰富学校艺术教育活动内容。6—11月，苏州昆剧院在苏州市各中小学公益演出20场昆剧折子戏专场。

5. 不遗余力举办昆剧公益惠民演出。为推广昆曲文化艺术走进基层、扎根人民，2021年，苏州昆剧院举办了五次大型公益惠民演出，通过剧院官方微信或联合苏

州市文广旅局官方微信,共计赠票500余张,惠及广大昆曲爱好者,受到赞誉。

6. 开展昆曲公益体验活动,邀请昆曲爱好者参与体验课程,跟随专业老师进行初步学习,深度感受昆曲所蕴藏的艺术魅力。本次课程吸引2000余人报名,最后选取15人参与体验课程。

7. 举办2021年暑期昆曲培训班。苏州昆剧院与苏州小央舞艺术培训有限公司开展合作,推出少儿基础班、成人基础班、成人进阶班等三个班次,报名人数共59人,完成课业后进行汇报演出。

8. 做好"窗口单位",扮靓"城市会客厅"。作为"江南文化"最美窗口之一,苏州昆剧院肩负起昆剧发源地职业院团的使命,圆满完成了各类接待演出任务,展现了良好风范,传播了苏州雅韵。

江苏省苏州昆剧院2021年度演出日志

序号	演出时间	演出地点	演出剧(节)目	备注	场次
1	1月1日	江苏省苏州昆剧院剧场	新年昆曲音乐会	第八届新年昆曲音乐会	1
2	1月2—7日	深圳坪山保利剧场	青春版《牡丹亭》全本		3
3	1月2日	昆曲学社	《教歌》《幽媾》	下基层	1
4	1月10日	江苏省苏州昆剧院厅堂	昆剧折子戏	江南小剧场演出	1
5	1月13—14日	江苏省苏州昆剧院剧场	《铁冠图》	江南小剧场演出	2
6	1月16日	江苏省苏州昆剧院厅堂	昆剧折子戏	江南小剧场演出	1
7	1月22日	金鸡湖大酒店	昆剧折子戏		1
8	1月23日	江苏省苏州昆剧院厅堂	昆剧折子戏	江南小剧场演出	1
9	2月6日	昆曲学社	《游园》《访测》	下基层	1
10	2月6—7日	苏州	昆剧折子戏	团拜会演出	2
11	2月16日	昆曲学社	《山门》《跪池》	下基层	1
12	2月21日	昆曲学社	《火判》《相约讨钗》	下基层	1
13	2月27日	江苏省苏州昆剧院厅堂	昆剧折子戏	江南小剧场演出	1
14	3月11日	昆曲学社	《双下山》《打子》	下基层	1
15	3月7日	江苏省苏州昆剧院厅堂	昆剧折子戏	江南小剧场演出	1
16	3月11—12日	昆山保利剧院	原创昆剧《灵乌赋》(暂定名)	内部试演	2
17	3月14—15日	海南	昆剧折子戏	海南锦绣中华活动演出	1
18	3月17日	金鸡湖大酒店	昆剧折子戏		1
19	3月20日	苏州昆剧传习所	实景版《游园惊梦》	春季实景版演出(江南小剧场演出)	1
20	3月27日	苏州昆剧传习所	实景版《游园惊梦》	春季实景版演出(江南小剧场演出)	1
21	3月30日	江苏省苏州昆剧院厅堂	昆剧折子戏	江南小剧场演出	1
22	4月1日	苏州昆剧传习所	实景版《玉簪记》	春季实景版演出(江南小剧场演出)	1
23	4月3日	苏州昆剧传习所	实景版《游园惊梦》	春季实景版演出(江南小剧场演出)	1
24	4月3日	江苏省苏州昆剧院剧场	昆剧折子戏专场	江南小剧场演出	1

续表

序号	演出时间	演出地点	演出剧(节)目	备注	场次
25	4月3日	昆曲学社	《琴挑》《扫松》	下基层	1
26	4月10日	江苏省苏州昆剧院剧场	昆剧折子戏专场	江南小剧场演出	1
27	4月10日	苏州昆剧传习所	实景版《游园惊梦》	春季实景版演出(江南小剧场演出)	1
28	4月14日	无锡	昆剧折子戏	戏曲进大学	1
29	4月14—15日	苏州山塘街	昆剧折子戏	山塘街G60九大城市峰会演出	2
30	4月16日	江苏省苏州昆剧院剧场	夜经济版昆剧《十五贯》	江南小剧场演出	1
31	4月17日	苏州昆剧传习所	实景版《游园惊梦》	春季实景版演出(江南小剧场演出)	1
32	4月18日	昆曲学社	《游园》《访测》《游殿》《佳期》	下基层	2
33	4月19日	金鸡湖大酒店	昆剧折子戏		1
34	4月21日	上海城市会客厅	《牡丹亭·游园惊梦》	苏州联动"五五购物节"上海推介会	1
35	4月21日	浙江杭州	昆剧折子戏	爱奇艺剧本杀视频拍摄	1
36	4月22日	江苏省苏州昆剧院厅堂	昆剧折子戏	江南小剧场演出	1
37	4月22日	金鸡湖大酒店	昆剧折子戏		1
38	4月24日	昆曲学社	《藏舟》《断桥》	下基层	1
39	4月24日	苏州昆剧传习所	实景版《游园惊梦》	春季实景版演出(江南小剧场演出)	1
40	4月29日	苏州昆剧传习所	实景版《游园惊梦》	春季实景版演出(江南小剧场演出)	1
41	4月30日	江苏省苏州昆剧院剧场	昆剧折子戏	2021年昆曲公益体验活动	1
42	5月1日	苏州昆剧传习所	实景版《游园惊梦》	春季实景版演出(江南小剧场演出)	1
43	5月1日	昆曲学社	《幽媾》《相约讨钗》	下基层	1
44	5月1日	吴江区盛泽	昆剧折子戏	盛泽采摘节演出	1
45	5月4日	苏州昆剧传习所	实景版《游园惊梦》	春季实景版演出(江南小剧场演出)	1
46	5月4日	昆曲学社	《前逼》《跪池》	下基层	1
47	5月8日	苏州昆剧传习所	实景版《游园惊梦》	春季实景版演出(江南小剧场演出)	1
48	5月8日	江苏省苏州昆剧院厅堂	昆剧折子戏	江南小剧场演出	1
49	5月8日	江苏省苏州昆剧院剧场	昆剧折子戏专场	江南小剧场演出	1
50	5月9日	江苏省苏州昆剧院厅堂	昆剧折子戏	江南小剧场演出	1
51	5月15日	苏州昆剧传习所	实景版《游园惊梦》	春季实景版演出(江南小剧场演出)	1
52	5月15日	江苏省苏州昆剧院剧场	昆剧折子戏专场	江南小剧场演出	1
53	5月16日	江苏省苏州昆剧院剧场	昆剧折子戏	昆曲入遗20周年庆典演出(公益惠民演出)	1
54	5月21日	苏州昆剧传习所	实景版《玉簪记》	春季实景版演出(江南小剧场演出)	1
55	5月22日	苏州昆剧传习所	实景版《游园惊梦》	春季实景版演出(江南小剧场演出)	1
56	5月22日	江苏省苏州昆剧院剧场	昆剧折子戏专场	江南小剧场演出	1
57	5月22日	昆曲学社	《思凡》《偷诗》	下基层	1
58	5月27日	苏州昆剧传习所	实景版《游园惊梦》	春季实景版演出(江南小剧场演出)	1
59	5月28日	江苏省苏州昆剧院剧场	《红娘》	江南小剧场演出	1

续表

序号	演出时间	演出地点	演出剧(节)目	备注	场次
60	5月29日	苏州昆剧传习所	实景版《游园惊梦》	春季实景版演出(江南小剧场演出)	1
61	5月29日	江苏省苏州昆剧院剧场	昆剧折子戏专场	江南小剧场演出	1
62	5月29日	江苏省苏州昆剧院剧场	二胡名家名曲音乐会	江南小剧场演出	1
63	5月31日	苏州昆剧传习所	实景版《游园惊梦》	春季实景版演出(江南小剧场演出)	1
64	6月1日	苏州昆剧传习所	实景版《玉簪记》	春季实景版演出(江南小剧场演出)	1
65	6月3日	昆曲学社	《惊梦》《离魂》	下基层	1
66	6月5日	苏州昆剧传习所	实景版《游园惊梦》	春季实景版演出(江南小剧场演出)	1
67	6月5日	江苏省苏州昆剧院剧场	昆剧折子戏专场	江南小剧场演出	1
68	6月8日	吴中区甪直甫里中学	昆剧折子戏	戏曲进校园	1
69	6月10日	江苏省苏州昆剧院厅堂	昆剧折子戏	江南小剧场演出	1
70	6月12日	苏州昆剧传习所	实景版《游园惊梦》	春季实景版演出(江南小剧场演出)	1
71	6月12日	江苏省苏州昆剧院剧场	昆剧折子戏专场	江南小剧场演出	1
72	6月13日	苏州昆剧传习所	实景版《玉簪记》	春季实景版演出(江南小剧场演出)	1
73	6月14日	昆曲学社	《养子》《寄子》	下基层	1
74	6月15日	江苏省苏州昆剧院剧场	三校一院戏曲曲艺学术交流演出	公益惠民演出	1
75	6月17日	浙江宁波	昆剧折子戏	周秦专题讲座及折子戏演出	1
76	6月19日	苏州昆剧传习所	实景版《游园惊梦》	春季实景版演出(江南小剧场演出)	1
77	6月19日	江苏省苏州昆剧院剧场	昆剧折子戏专场	江南小剧场演出	1
78	6月19—20日	北京798艺术区	昆剧折子戏	北京江南文化推广品牌活动演出	2
79	6月21日	苏州昆剧传习所	实景版《游园惊梦》	春季实景版演出(江南小剧场演出)	1
80	6月22—23日	上海崇明花博园	昆剧折子戏	上海崇明花博会演出	4
81	6月25日	江苏省苏州昆剧院剧场	昆剧折子戏	2021年昆曲公益体验活动	1
82	6月25日	江苏省苏州昆剧院剧场	昆剧现代戏《江姐》	江南小剧场演出(献礼建党百年、苏州市优秀舞台艺术作品展演)	1
83	6月26日	苏州昆剧传习所	实景版《游园惊梦》	春季实景版演出(江南小剧场演出)	1
84	6月26日	江苏省苏州昆剧院剧场	昆剧折子戏专场	江南小剧场演出	1
85	6月27日	昆曲学社	《湖楼》《写状》	下基层	1
86	6月27日	昆曲学社	庭院实景版《游园惊梦》	下基层	1
87	7月3日	苏州昆剧传习所	实景版《游园惊梦》	春季实景版演出(江南小剧场演出)	1
88	7月9—11日	澳门威尼斯人金光会展中心	昆剧折子戏	第九届澳门国际旅游(产业)博览会	4
89	7月10日	苏州昆剧传习所	实景版《游园惊梦》	春季实景版演出(江南小剧场演出)	1
90	7月10日	昆曲学社	《寻梦》《琴挑》	下基层	1
91	7月13日	江苏省苏州昆剧院厅堂	昆剧折子戏	江南小剧场演出	1
92	7月16日	江苏省苏州昆剧院厅堂	昆剧折子戏	江南小剧场演出	1
93	7月17日	苏州昆剧传习所	实景版《游园惊梦》	春季实景版演出(江南小剧场演出)	1
94	7月24日	苏州昆剧传习所	实景版《游园惊梦》	春季实景版演出(江南小剧场演出)	1

续表

序号	演出时间	演出地点	演出剧(节)目	备注	场次
95	7月31日	苏州昆剧传习所	实景版《游园惊梦》	春季实景版演出(江南小剧场演出)	1
96	8月6日	上海长江剧场	张继青传承版《牡丹亭》		1
97	8月27日	江苏省苏州昆剧院厅堂	昆剧折子戏	江南小剧场演出	1
98	9月5日	昆曲学社	《寄柬》《琴挑》	下基层	1
99	9月7日、11—13日	苏州虎丘	昆剧折子戏	虎丘曲会拍摄	4
100	9月11日	江苏省苏州昆剧院剧场	柬良昆曲传承个人专场	江南小剧场演出	1
101	9月11日	苏州昆剧传习所	实景版《游园惊梦》	秋季实景版演出(江南小剧场演出)	1
102	9月12日	苏州虎丘	《游园惊梦》	第二十二届苏州虎丘曲会	1
103	9月15日	苏州市第三中学校	昆剧折子戏	戏曲进校园	1
104	9月16日	苏州胥江实验中学校	昆剧折子戏	戏曲进校园	1
105	9月17日	苏州市教科院附属实验学校	昆剧折子戏	戏曲进校园	1
106	9月18日	江苏省苏州昆剧院剧场	殷立人昆曲传承个人专场	江南小剧场演出	1
107	9月19日	苏州昆剧传习所	实景版《玉簪记》	秋季实景版演出(江南小剧场演出)	1
108	9月19—22日	苏州	昆剧折子戏	第三届大运河文化旅游博览会	2
109	9月20日	苏州昆剧传习所	实景版《游园惊梦》	秋季实景版演出(江南小剧场演出)	1
110	9月21日	昆曲学社	《卖子》《说亲回话》	下基层	1
111	9月23日	苏州市木渎南行实验小学	昆剧折子戏	戏曲进校园	1
112	9月24日	江苏省苏州昆剧院剧场	昆剧现代戏《江姐》	第八届中国昆剧艺术节	1
113	9月24日	江苏省苏州昆剧院厅堂	昆剧折子戏	江南小剧场演出	1
114	9月25日	苏州昆剧传习所	实景版《游园惊梦》	秋季实景版演出(江南小剧场演出)	1
115	9月27日	苏州开明大戏院	《红娘》	第八届中国昆剧艺术节	1
116	9月29日	苏州保利大剧院	昆剧折子戏	第八届中国昆剧艺术节闭幕式	1
117	9月29日	江苏省苏州昆剧院剧场	昆剧折子戏专场	第八届中国昆剧艺术节(录制播放)	1
118	9月30日	昆曲学社	《下山》《写状》	下基层	1
119	10月1日	昆曲学社	《戏叔》《跪池》	下基层	1
120	10月2日	苏州昆剧传习所	实景版《游园惊梦》	秋季实景版演出(江南小剧场演出)	1
121	10月3日	张家港保利大剧院	昆剧现代戏《江姐》	第三届江南文旅节	1
122	10月4日	苏州昆剧传习所	实景版《游园惊梦》	秋季实景版演出(江南小剧场演出)	1
123	10月5日	昆曲学社	《游园》《访测》	下基层	1
124	10月5日	苏州昆剧传习所	实景版《游园惊梦》	秋季实景版演出(江南小剧场演出)	1
125	10月7日	常熟大剧院	《琵琶记·蔡伯喈》	第三届江南文旅节	1
126	10月8日	江苏省苏州实验中学	昆剧折子戏	戏曲进校园	1
127	10月9日	苏州高新区新升实验小学校	昆剧折子戏	戏曲进校园	1
128	10月9日	苏州开明大戏院	昆剧现代戏《江姐》	第三届江南文旅节	1
129	10月9日	苏州戏曲传承中心剧场	吴嘉俊昆曲传承个人专场	公益惠民演出	1

续表

序号	演出时间	演出地点	演出剧(节)目	备注	场次
130	10月12日	苏州开明大戏院	昆剧《连环记》	第三届江南文旅节	1
131	10月13日	昆山巴城影剧院	昆剧折子戏	昆山巴城重阳曲会清唱会	1
132	10月14日	吴县中学	昆剧折子戏	戏曲进校园	1
133	10月14日	昆山巴城文体中心	校园版《牡丹亭》	昆山巴城重阳曲会	1
134	10月15日	苏州戏曲传承中心剧场	周婧昆曲传承个人专场	公益惠民演出	1
135	10月16日	昆曲学社	《双下山》《戏叔》	下基层	1
136	10月16日	苏州开明大戏院	师生联演昆剧新版《玉簪记》	中宣部2019年度宣传思想文化英才项目	1
137	10月18日	苏州市吴中区东山莫厘中学	昆剧折子戏	戏曲进校园	1
138	10月18日	苏州市田家炳实验高级中学	昆剧折子戏	戏曲进校园	1
139	10月20日	昆曲学社	《游园惊梦》《佳期》	下基层	1
140	10月20日	苏州昆剧传习所	实景版《游园惊梦》	秋季实景版演出(江南小剧场演出)	1
141	10月20日	苏州幼儿师范高等专科学校	昆剧折子戏	戏曲进校园	1
142	10月21日	苏州市立达中学校	昆剧折子戏	戏曲进校园	1
143	10月22日	苏州市阳山实验初级中学校	昆剧折子戏	戏曲进校园	1
144	10月23日	苏州昆剧传习所	实景《游园惊梦》	秋季实景版演出(江南小剧场演出)	1
145	10月27日	苏州国际外语学校	昆剧折子戏	戏曲进校园	1
146	10月27日	狮山国际会议中心(苏州)	昆剧折子戏	海峡两岸青年文化月	1
147	10月29日	江苏省苏州昆剧院厅堂	昆剧折子戏	江南小剧场演出	1
148	10月29日	苏州市景范中学	昆剧折子戏	戏曲进校园	1
149	10月30日	浙江宁波天然剧院	昆剧《玉簪记》		1
150	10月30日	苏州昆剧传习所	实景版《游园惊梦》	秋季实景版演出(江南小剧场演出)	1
151	11月1日	苏州旅游与财经高等职业技术学校	昆剧折子戏	戏曲进校园	1
152	11月5—6日	国家会展中心(上海)	昆剧折子戏	第四届中国国际进口博览会(上海)	4
153	11月6日	苏州昆剧传习所	实景版《游园惊梦》	秋季实景版演出(江南小剧场演出)	1
154	11月6日	江苏省苏州昆剧院厅堂	昆剧折子戏	江南小剧场演出	1
155	11月7日	苏州昆剧传习所	实景版《游园惊梦》	秋季实景版演出(江南小剧场演出)	1
156	11月9日	苏州高新区实验初级中学	昆剧折子戏	戏曲进校园	1
157	11月10日	苏州平江实验学校	昆剧折子戏	戏曲进校园	1
158	11月13日	苏州昆剧传习所	实景版《游园惊梦》	秋季实景版演出(江南小剧场演出)	1
159	11月15日	苏州市振吴实验学校	昆剧折子戏	戏曲进校园	1
160	11月20日	苏州昆剧传习所	实景版《游园惊梦》	秋季实景版演出(江南小剧场演出)	1
161	11月19日	广州艺术剧院	青春版《牡丹亭》精华本	巡演	1
162	11月21日	滨海演艺中心	青春版《牡丹亭》精华本	巡演	1
163	11月23日	佛山西焦山大剧院	青春版《牡丹亭》精华本	巡演	1
164	11月24日	苏州市觅渡中学校	昆剧折子戏	戏曲进校园	1

续表

序号	演出时间	演出地点	演出剧(节)目	备注	场次
165	12月5日	晋园	昆剧折子戏		1
166	12月7—10日	澳门威尼斯人小剧场	昆剧折子戏	"澳门江苏周"系列活动	2
167	12月15日	江苏省苏州昆剧院剧场	梅边吹笛唤玉人——江苏省苏州昆剧院"梅花奖"演员经典折子戏专场	公益惠民演出	1
168	12月18日	湖北戏曲艺术中心	青春版《牡丹亭》精华本	戏码头——全国戏曲名家武汉行2021	1
169	12月19日	湖北戏曲艺术中心	《琵琶记·蔡伯喈》	戏码头——全国戏曲名家武汉行2021	1
170	12月14日	昆曲学社	《下山》《琴挑》	下基层	1
171	12月21日	江苏省苏州昆剧院剧场	昆剧折子戏	2021年度优秀戏曲遗产保护传承考核	2
172	12月22日	江苏省苏州昆剧院厅堂	昆剧折子戏	江南小剧场演出	1
173	12月23日	江苏省苏州昆剧院厅堂	昆剧折子戏	江南小剧场演出	1
174	12月25日	昆曲学社	《思凡》《痴诉》	下基层	1
175	12月25日	苏州	昆剧折子戏	"江苏省文艺大奖·第十届戏剧奖"参赛演出	1
176	12月28日	北京冬奥组委展示中心	《游园惊梦》	"相约北京"奥林匹克文化节暨第二十二届"相约北京"国际艺术节新闻发布会	1

永嘉昆剧团

永嘉昆剧团 2021 年度昆曲工作综述

一、突出剧目建设，守正创新提升剧目水平

永嘉昆剧团（以下简作"永昆"）历史剧目《红拂记》被列入 2020 年浙江文化艺术发展基金扶持项目，该剧目是永昆坚持守正创新戏剧发展理念的创新之作。5 月 8 日，永昆召开第八届中国昆剧艺术节参演剧目《红拂记》剧本提升研讨会。在会议上，诸位专家各抒己见，就剧本现有问题提出了很多宝贵建议，永昆从中汲取智慧与动力，进一步提高剧目质量，以最好的面貌亮相第八届中国昆剧艺术节。9 月 24 日，永昆携《红拂记》参加第八届中国昆剧艺术节，在苏州保利大剧院成功上演，现场掌声不绝。

而自 2020 年开始筹备的传统南戏剧目《拜月记》也于 2021 年 11 月下旬完成了初排。《拜月记》是南戏四大传奇之一，也是南戏作品中的佼佼者。此次永昆排演《拜月记》，就本团剧目建设而言，弥补了此前四大南戏独缺《拜月记》的遗憾，令永昆真正发挥作为南戏直接传承者的作用与职责。此外，永昆还完成了文化和旅游部 2020 年度中华优秀传统艺术传承发展计划戏曲专项扶持项目《张协状元·游街》《琵琶记·书馆》这两出传统折子戏的录制工作，并在 3 月 23 日于永嘉大会堂进行演出与拍摄录制，后送交中国昆曲博物馆收藏。

2021 年 12 月，浙江省文化和旅游厅公布了浙江省经典保留剧目入选剧目名单。经过前期申报、专家评审、社会公示，浙江省文化和旅游厅评选出 14 个大型剧目和 11 个小型剧目入选浙江省经典保留剧目，永昆经典大戏《张协状元》光荣上榜。

二、紧抓人才培养，充实戏曲专业力量

2020 年，永昆与浙江职业艺术学院联合开办永昆班，定向委培 34 名学员（其中演员 29 名，乐队演奏员 5 名）。2021 年，永昆组织开展了寒暑假集训活动。寒假集训活动从 1 月 13 日开始，为期 13 天；暑期集训从 7 月 12 日开始，为期 14 天。在此期间，剧团邀请国家级非遗传承人林天文、林媚媚等永昆老艺术家及目前的永昆业务骨干，对 34 名永昆班学员开展具有永昆特色的教学活动，让这批永昆未来的接班人接触到最纯正的永昆艺术，以便更好地展现永昆的独有魅力，并对永昆老艺术家们的讲课进行了拍摄记录、刻盘保存。此外，永昆积极参加温州市青年戏曲演员大赛活动，共有九位演员获奖，其中：胡曼曼、梅傲立、南显娟荣获银奖，王耀祖、金海雷、黄苗苗、杜晓伟荣获铜奖，刘汉光、刘飞荣获鼓励奖。永昆还积极邀请名师来团为演员开展培训。11 月 2 日，湖南省昆剧团团长罗艳来永昆举办唱腔讲座，加深了演员们对戏曲唱腔的了解。为充实乐队队伍，2021 年永昆面向全社会招聘优秀的演奏人员，经严格的考试审核，于 12 月成功吸收两名优秀人才担任乐队扬琴与笛子的演奏。

三、开展惠民演出，发挥基层文艺院团职责

为丰富广大农村观众的精神文化生活，永嘉昆剧团积极深入农村基层持续性开展昆曲公益性演出活动，促进昆曲在农村地区的传播普及与发展。2021 年，永昆完成公益性演出 90 场，其中送戏下乡六场、送戏进景区 24 场、进校园 32 场、进文化礼堂和永昆微视听进社区等 28 场。在文旅融合演出方面，永昆完成了四场"千年东瓯国，诗画白鹿城"演出。永昆还积极参与非遗宣传推广活动，4 月 23 日，参加"青灯市集·赶戏去"南戏展演活动，与戏迷亲密互动。4 月 29 日，参加"宋韵南溪"夜文博会活动。5 月 10 日，为庆祝昆曲入遗 20 周年，参加"钧天大雅·遗世元音"昆曲入遗 20 周年专场演出。11 月 8 日，赴温州瓯越名医特色馆参加"非遗百家坊"揭牌仪式，并参与立冬节气非遗主题活动，同时演出经典折子戏《牡丹亭·寻梦》。

四、加强非遗保护，多措并举增强传承活力

永昆坚持落实非遗代表性项目、传承人联系制度，切实做好传承人服务工作，支持传承人开展传承、传习、传播活动，并积极推荐优秀演（奏）员申报省、市、县级非遗代表性传承人。2021 年，永昆的黄光利被评为浙江省非物质文化遗产代表性传承人，张玲弟被评为温州市非遗代表性传承人，冯诚彦等六人被评为永嘉县非遗代表性传承人，永嘉昆曲国、省、市、县级非遗代表性传承人的体系不断得以完善。此外，近年来，永昆通过与民间艺术培训机构合作教学的方式，共同推动昆曲走向广大戏迷及青少年爱好者。自 2019 年首次尝试与永嘉县瓯

北莱潮现代艺校合作办班以来,永昆持续拓展民间昆曲传承覆盖面。2021年3月29日,永昆与上塘海娃艺校合作成立上塘教学基地。同时,每年面向社会坚持免费的戏曲启蒙教育。7月,面向全社会招募选拔22名热爱戏曲的小朋友,并组成一支青年公益教师队伍,为小戏迷们进行免费的戏曲表演培训,培训为期一个月,每周三节课,课程覆盖了台步、身段、唱段、表演等,以进一步在社会层面普及昆曲,提高永昆传承的有效性。

五、配合媒体报道,积极提升永昆知名度

4月3日,配合浙江卫视《还有诗和远方》节目组的拍摄,展演永昆经典剧目《张协状元》《罗浮梦》。此期节目在CSM63城市组收视率为1.602%,全平台共斩获13个热搜,微博话题阅读量破四亿,全网短视频播放量破5.2亿,永昆的知名度借此大幅提升。6月12日是全国第五个文化和自然遗产日,中央广播电视总台聚焦永嘉昆曲,在海内外同日推发《时政微视频丨永昆隽永 习近平心系非遗保护》,还原了习近平总书记在浙江任职期间关心保护永嘉昆曲的历史细节,挖掘永昆的文化底蕴和发展历程,得到海内外媒体广泛聚焦和置顶报道,有力地提升了永嘉昆曲的知名度。随后,百度、今日头条、腾讯新闻等网络平台均在首页置顶报道。此番高层次与高水平的曝光,对永嘉昆剧团来说是一个绝佳的发展契机,也是一种激励与鞭策,鼓舞着永昆人继续奋勇向前。12月5日,浙江电视台6频道《出发来浙里》栏目聚焦永昆,播出永昆专题节目,进一步提升了永昆的影响力。双语视频《曲韵永昆》入选由文化和旅游部国际交流与合作局开展的"我与中国文化"系列短视频30强获奖名单。

六、出品文创产品,赋予传统永昆新活力

2021年,永昆与永嘉县春秋陶瓷博物馆、温州瓯粮酒业有限公司合作,联合出品款式新颖的永嘉老酒汗礼盒,将永嘉老酒汗与"世遗"永昆联姻,礼盒以永昆名剧经典造型为设计元素,内附永昆名剧经典唱段光盘,充分展示了永嘉本地的非遗特色。同时,还设计研发了富有永昆元素的T恤、行李箱、丝巾、扇子等文创和旅游商品,通过"+文创"的融合,将之融入现代社会的平台,为昆曲非遗提供了创新机制。

永嘉昆剧团2021年度演出日志

序号	演出时间	演出地点	演出剧(节)目	观众人数/人	备注
1	1月5日	永嘉县学生综合实践学校	《牡丹亭·游园》	50	
2	1月5日	永嘉县乌牛街道文化中心	《香草美人·旦角之美》	180	
3	1月15日	永嘉县乌牛街道文化中心	《香草美人·旦角之美》	260	
4	3月16日	温州市威斯汀酒店	《牡丹亭·寻梦》	190	
5	3月16日	永嘉县学生综合实践学校	《牡丹亭·寻梦》	45	
6	3月17日	永嘉县学生综合实践学校	《昭君出塞》	60	
7	3月18日	永嘉县岩头镇丽水街琴山戏台	《借扇》、《醉打山门》	1500	
8	3月23日	永嘉县北城街道文化驿站	《玉树临风·生行魅力》	190	
9	3月23日	永嘉县人民大会堂	《张协状元·游街》《琵琶记·书馆》《窦娥冤·斩娥》	600	
10	3月24日	永嘉县学生综合实践学校	《林冲夜奔》	60	
11	3月29日	永嘉县人民大会堂	《梁祝·英台送别》《古城记·挑袍》《扈家庄》	700	
12	3月31日	永嘉县学生综合实践学校	《林冲夜奔》	90	
13	4月1日	永嘉县学生综合实践学校	《醉打山门》	75	
14	4月3日	永嘉县岩头镇丽水街东宗古戏台	《张协状元》	900	
15	4月7日	永嘉县学生综合实践学校	《窦娥冤·斩娥》	66	
16	4月8日	永嘉县学生综合实践学校	《芦花荡》	49	

续表

序号	演出时间	演出地点	演出剧(节)目	观众人数/人	备注
17	4月10日	温州市江心屿景区	《折桂记》	1800	
18	4月13日	永嘉县乌牛街道横屿文化礼堂	《白兔记》	900	
19	4月14日	永嘉县岩头镇丽水街琴山戏台	《醉打山门》《扈家庄》	2200	
20	4月17日	温州市江心屿景区	《白兔记》	1500	
21	4月18日	温州市江心屿景区	《梁祝·英台送别》《琵琶记·书馆》《三岔口》等	1900	
22	4月20日	永嘉县学生综合实践学校	《林冲夜奔》	200	
23	4月21日	温州市特殊教育学校	《牡丹亭·寻梦》	70	
24	4月22日	中共永嘉县委党校	《罗浮梦》片段、《十五贯·杀尤》《牡丹亭·寻梦》	80	
25	4月23日	温州市万象城	《醉打山门》	1200	
26	4月23日	温州市万象城	《牡丹亭·游园惊梦》	1000	
27	4月23日	温州市万象城	《白兔记》	1200	
28	4月29日	永嘉县岩头镇芙蓉古村	《醉打山门》《扈家庄》	1300	
29	4月29日	永嘉县岩头镇芙蓉古村	《白兔记》	2000	
30	4月30日	永嘉电视台	《梅花三弄》	200	
31	5月9日	温州南戏博物馆	《十五贯·杀尤》《单刀赴会》《钗钏记·相骂》	450	
32	5月11日	永嘉县学生综合实践学校	《十五贯·杀尤》	80	
33	5月14日	永嘉县学生综合实践学校	《劈山救母》	80	
34	5月16日	温州市江心屿景区	《牡丹亭》《占花魁·湖楼》	830	
35	5月18日	永嘉县岩头镇丽水街琴山戏台	《醉打山门》《林冲夜奔》《牡丹亭·游园·惊梦》《双义节·审玉》	1400	
36	5月20日	永嘉县岩头镇丽水街东宗古戏台	《折桂记·牲祭》《林冲夜奔》《牡丹亭·游园》	1500	
37	5月21日	温州市特殊教育学校	《牡丹亭·游园》	550	
38	5月21日	永嘉县学生综合实践学校	《林冲夜奔》	55	
39	5月25日	永嘉县南城街道中楠时代文化驿站	《牡丹亭·游园》	60	
40	5月25日	永嘉县学生综合实践学校	《牡丹亭·游园》	60	
41	5月26日	永嘉县学生综合实践学校	《醉打山门》	48	
42	5月29日	永嘉县楠溪江灵运仙境景区	《牡丹亭·游园》	1000	
43	6月2日	永嘉县学生综合实践学校	《芦花荡》	50	
44	6月3日	永嘉县岩头镇丽水街景区	实景版《牡丹亭·游园·惊梦》	2000	
45	6月11日	永嘉县学生综合实践学校	《白兔记·磨房产子》	45	
46	6月15日	永嘉县岩头镇丽水街景区	实景版《牡丹亭·游园·惊梦》	1800	
47	6月15日	永嘉县人民大会堂	《钗钏记·相约、相骂》	60	
48	6月23日	永嘉县人民大会堂	《钗钏记·相约、相骂》	3800	
49	6月28日	永嘉县人民大会堂	《红梅赞》	690	
50	7月2日	温州市海外传播中心	《牡丹亭·游园》	480	
51	7月5日	重庆市九龙坡	《牡丹亭·游园》	600	
52	7月16日	永嘉县人民大会堂	《折桂记·牲祭》	500	
53	7月17日	乐清市江南里	《牡丹亭·游园》	620	

续表

序号	演出时间	演出地点	演出剧(节)目	观众人数/人	备注
54	7月17日	永嘉县岩头镇丽水街景区	实景版《牡丹亭·游园·惊梦》	1300	
55	8月9日	永嘉海娃艺校	《牡丹亭》	156	
56	9月4日	永嘉县人民大会堂	《红拂记》	480	
57	8月26日	永嘉县岩头镇丽水街景区	实景版《牡丹亭》	1500	
58	9月24日	江苏省苏州保利大剧院	《红拂记》	820	参加第八届中国昆剧艺术节
59	10月11日	温州大剧院	《劈山救母》	630	
60	10月13日	永嘉县学生综合实践学校	《芦花荡》	57	
61	10月14日	永嘉县学生综合实践学校	《劈山救母》	60	
62	10月19日	永嘉县岩头镇丽水街景区	实景版《牡丹亭·游园·惊梦》	1600	
63	10月19日	永嘉县学生综合实践学校	《牡丹亭·寻梦》	60	
64	10月20日	永嘉县学生综合实践学校	《林冲夜奔》	54	
65	10月21日	永嘉县岩头镇丽水街琴山戏台	《白兔记》	2000	
66	10月24日	温州大剧院	《红拂记》导赏会	560	
67	10月24日	永嘉县岩头镇丽水街景区	实景版《牡丹亭·游园·惊梦》	1600	
68	10月26日	温州大剧院	《红拂记》	1000	参加"戏曲寻根·首届南戏文化季"暨温州市第十五届戏剧节
69	10月27日	永嘉县岩头镇苍坡景区古戏台	《牡丹亭·游园·惊梦》	800	
70	10月28日	永嘉县岩头镇狮子岩景区	《张协状元·游街》	1000	
71	10月28日	永嘉县岩头镇狮子岩景区	《张协状元·游街》	1000	
72	10月29日	温州东南剧院	《扈家庄》、《牡丹亭》等	900	
73	11月3日	永嘉县学生综合实践学校	《扈家庄》	58	
74	11月8日	温州瓯越名医特色馆	《牡丹亭·寻梦》	400	
75	11月8日	温州瓯越名医特色馆	《牡丹亭·寻梦》	370	
76	11月19日	浙江温州永嘉书院	《牡丹亭·游园》	650	
77	11月25日	永嘉县人民大会堂	《钗钏记·相约·相骂》	260	
78	11月29日	永嘉县学生综合实践学校	《芦花荡》	50	
79	11月30日	永嘉县学生综合实践学校	《白兔记·磨坊产子》	55	
80	12月2日	永嘉县学生综合实践学校	《牡丹亭·游园》	58	
81	12月3日	永嘉县公共文化活动中心	《梅花三弄》	线上直播观看人数170000	
82	12月7日	永嘉县学生综合实践学校	《劈山救母》	55	
83	12月8日	永嘉县学生综合实践学校	《长生殿·弹词》	58	
84	12月9日	永嘉县学生综合实践学校	《芦花荡》	56	
85	12月10日	永嘉县学生综合实践学校	《扈家庄》	53	
86	12月14日	永嘉县学生综合实践学校	《林冲夜奔》	49	
87	12月15日	永嘉县学生综合实践学校	《牡丹亭·寻梦》	37	
88	12月16日	永嘉县学生综合实践学校	《十五贯·杀尤》	51	
89	12月17日	永嘉县学生综合实践学校	《劈山救母》	65	
90	12月20日	浙江温州永嘉书院	《牡丹亭·游园·寻梦》	550	

昆山当代昆剧院

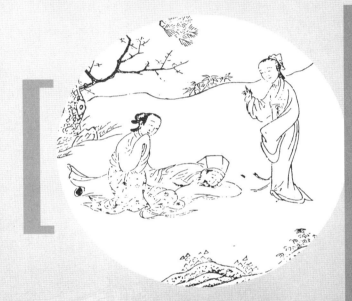

昆山当代昆剧院 2020—2021 年昆曲工作综述

昆山当代昆剧院自 2015 年成立以来，在昆山市委、市政府的关心和指导下，持续擦亮昆曲文化"金名片"，紧扣"出人出戏出精品"的院团发展目标，践行"为当代而昆曲"，不断探索昆曲保护、传承与弘扬的新路径，开展精品文艺创作，多演戏、演好戏，推动社会主义新时代文化事业的繁荣发展。

2020 年度和 2021 年度累计演出 700 场，其中 2021 年度线下服务观众约 6.7 万人次，线上服务观众约 11 万人次。

一、人才队伍建设见成效

1. 扎实推进专业人才培养。在原有训练的基础上，自 2021 年起，集中开展演员早功集训和剧目学习，打击乐、吹管乐、舞美技师等技能训练，实行专业技能考核制度，有效提升专业人员技术水平。2021 年有三人晋升为高级职称。

2. 培养人才获专业奖项。2020 年度演员主要获得五个专业奖项，由腾腾获得江苏省乡土人才"三带"新秀及第三届紫金京昆艺术群英会优秀表演奖、"紫金·新人奖"，林雨佳荣获第三届紫金京昆艺术群英会"紫金·新人奖"，邹美玲荣获苏州市戏剧创作推优（2020）优秀表演奖。2021 年度演员、演奏员主要获得九个专业奖项：演员由腾腾入选"全国戏曲表演领军人才"并荣获"江苏省紫金文化优青"称号；演员许丽娜荣获"江苏省文艺大奖·第十届戏剧奖个人表演金奖"；演员曹志威荣获"戏聚廊坊·擂响中华"全国青年戏曲邀请赛金奖；演奏员蒋蕾荣获 2021 年第二届华音奖艺术大赛琵琶成年组金奖；演奏员殷麟扬荣获第二届松庭龙吟全国邀请赛职业组金奖；演奏员李儒修等二人荣获三个专业奖项。

3. 持续加强昆曲委培生管理。自 2019 年开始，与上海戏剧学院附属戏曲学校合作，委培 34 名昆曲演员、五名演奏员，专门委派一名老师驻校配合学校工作，并担任教研组长。昆山市委、市政府相关单位领导和院团领导多次赴学校考察并座谈交流，共同商议如何促进委培工作，有效提升学员专业水平。两名学员获 2021 年上海少儿戏曲"小白玉兰"称号，有两名学员被授予第二十五届中国少儿戏曲"小梅花"称号。

4. 稳步开展专业人才招聘工作。2020 年度新招聘录用专业人才多名，其中演员四人、演奏员两人、舞美一人。同时，通过劳务派遣招用专业人才四人，其中演员两人、演奏员两人。2021 年度新招聘录用专业人才七人，其中演员三人、演奏员三人、舞美技术一人，进一步增强了院团实力，优化了行当结构，稳步推动昆曲的继承和发展。

二、剧目创排传承捷报频传

1. 精雕细琢打磨原创剧目。2020 年度，新创两部大戏《峥嵘》和《描朱记》。《峥嵘》是昆山当代昆剧院精心打造的第一部昆曲现代戏，2020 年 11 月 19 日首演于第三届紫金京昆艺术群英会，荣获优秀剧目奖、优秀舞美奖等奖项。2021 年 7 月 8 日，该剧作为"庆祝中国共产党成立 100 周年"——苏州市优秀舞台艺术作品展演剧目在昆山首演。2021 年 10 月 13 日，该剧作为第三届"中国苏州江南文化艺术·国际旅游节"展演剧目在常熟大剧院演出。《描朱记》是由昆山当代昆剧院青年团队发起创作的剧目，是 2020 年度江苏艺术基金大型舞台资助项目和苏州艺术基金扶持项目，在五周年院庆时首演；后听取多方意见，进一步加工提升，并在全国高校开展巡演。2021 年是梁辰鱼诞辰 500 周年，作为昆曲故乡、梁辰鱼的家乡院团，昆山当代昆剧院重点改编创排昆剧开山之作《浣纱记》。该剧在昆山市庆祝昆曲入遗 20 周年纪念大会上发布，9 月 17 日正式首演，9 月 28 日亮相第八届中国昆剧艺术节，获组委会专家与现场观众的好评。

2. 积极开展精品剧目巡演。2020 年，积极开展《顾炎武》《梧桐雨》两部大戏的年度巡演工作，9 月至 12 月先后走进苏州、南京、无锡、张家港、淮安、启东、江阴、太仓、丽水等九个城市演出，完成了全年巡演任务。此次巡演主推青年版，吸引各地戏曲爱好者近两万人次，展示了昆曲文化"金名片"的魅力。2021 年，《描朱记》到东南大学和无锡职业技术学院巡演，到其他高校的巡演因疫情而推迟。

3. 广邀名师传承经典剧目。为更好地保护、传承和弘扬昆曲艺术，昆山当代昆剧院每年邀请著名昆曲表演艺术家来昆开展经典折子戏传承工作，2020 年完成传承

13折，2021年完成传承15折，目前储备经典折子戏共50余出。其中2021年传承、加工了近四十年鲜见于舞台的折子戏《红线盗盒》，剧名恢复为梁辰鱼原作杂剧"红线女·摄盒"；整理、排演了根据《天官赐福》改编的折子戏《五福临门》，受到观众的欢迎。

三、文化阵地运营收效明显

昆山当代昆剧院原有梁辰鱼昆曲剧场和昆曲文化中心厅堂版小剧场，2021年起增加了昆曲茶社，后二者于2021年被苏州市和昆山市授牌"江南·昆曲小剧场"。演出方面，2020年度梁辰鱼昆曲剧场演出62场，昆曲文化中心演出78场。2021年度梁辰鱼昆曲剧场10场，昆曲文化中心65场，昆曲茶社130场。同时，昆曲文化中心展厅2020年度接待参观310批次，2021年度接待参观260批次。并举办"昆曲·艺术空间"主题展览及名家讲座等活动，连续五年开展"昆芽儿"昆曲夏令营活动。

四、普及传播推广不断创新

积极开展昆曲艺术的传播和交流，除在运营剧场演出外，还开展"四进"演出、巡演和商业演出等。其中2020年度完成"昆曲四进"50场、巡演18场、景区450场、其他42场；2021年度完成"昆曲四进"100场、景区385场、其他10场。自2017年举办"昆曲回家——大师传承版《牡丹亭》"活动以来，持续举办相关活动，2021年继续举办"昆曲回家"暨昆曲成功申遗20周年系列活动，邀请业界名家大师开展"昆韵流长"昆曲名家名段传承清赏会、名家讲座、昆曲夜秀等系列活动。创新性开展"昆曲四进"公益活动，新增上海、苏州、太仓等地的学校、社区、景点作为试点，主动融入"长三角一体化"建设，拓宽影响范围，该活动入选昆山市"我为群众办实事"特色服务项目。昆山当代昆剧院还输送优质剧目、优秀演员到慧聚昆曲小剧场、昆曲学社等场所演出，并通过"云端"新媒介拓展昆曲传播维度，在"昆山昆曲"公众号、B站、微博、抖音等平台推送发布昆曲视频，其中2020年度推送150余条，2021年度推送160余条，阅读及播放量均达10万次，昆曲品牌效应日益显现。

五、多元融合发展迈出新步

积极探索实施"昆曲+"和"+昆曲"工程，推动昆曲与旅游、金融、文创等的融合发展，提升昆曲的影响力和知名度。从2020年开始，昆山当代昆剧院与八家企业达成战略合作，与千灯、亭林园等景区合作开展昆曲演出，与企业合作推出特色雅集、茶饮品牌等。通过自主研发、战略合作，打造推出《浣纱记》主题系列香氛、昆曲笔记本等文化底蕴和实用性兼具的文创产品，通过依托优质载体"借船出海"，持续输出昆曲文化。

六、打造党建堡垒成绩显著

积极发挥党组织的战斗堡垒作用，以党建引领事业发展和人才培养，全体党员和业务骨干积极加入一线战"疫"志愿服务。两年共发展三名入党积极分子、确立两名培养对象，两名党员被上级党组织授予"优秀共产党员"称号。与巴城镇荣亭村、昆山市红十字会机关党支部等五个支部结成基层党建联盟，与苏州大学港澳台办公室支部结对共建，获得了"江苏省华侨文化交流基地""苏州市最美巾帼文明岗"、昆山市文体广旅局"先进党支部"等荣誉称号。

昆山当代昆剧院2021年度演出日志

序号	演出时间	演出地点	演出剧（节）目	备注	场次	观众人数/人
1	1月	昆曲文化中心	唱念及身段教学	"昆芽儿"昆曲培训班	3	30
2	1月1日	大渔湾昆曲茶社	《下山》《佳期》《山门》	驻场演出	1	50
3	1月2日	大渔湾昆曲茶社	《游园》《下山》	驻场演出	1	50
4	1月3日	昆曲文化中心	《游园》	良辰雅集·节气雅集	1	31
5	1月6日	大渔湾昆曲茶社	《惊梦》《夜奔》	驻场演出	1	50
6	1月8日	梁辰鱼昆曲剧场	《游园》《下山》《火判》	我们有戏·驻场演出	1	165
7	1月9日	大渔湾昆曲茶社	《访测》《佳期》	驻场演出	1	15

续表

序号	演出时间	演出地点	演出剧(节)目	备注	场次	观众人数/人
8	1月10日	大渔湾昆曲茶社	《佳期》《山门》	驻场演出	1	50
9	1月13日	大渔湾昆曲茶社	《下山》《佳期》	驻场演出	1	30
10	1月16日	大渔湾昆曲茶社	《游园》《佳期》《弹词》	驻场演出	1	50
11	1月17日	大渔湾昆曲茶社	《惊梦》《山门》	驻场演出	1	50
12	1月20日	大渔湾昆曲茶社	《下山》《游园》	驻场演出	1	30
13	1月22日	大渔湾昆曲茶社	《访测》《佳期》	驻场演出	1	40
14	1月23日	大渔湾昆曲茶社	《游园》《山门》	驻场演出	1	40
15	1月24日	大渔湾昆曲茶社	《惊梦》《山门》	驻场演出	1	40
16	1月27日	大渔湾昆曲茶社	《游园》《下山》	驻场演出	1	30
17	1月29日	大渔湾昆曲茶社	《佳期》《山门》	驻场演出	1	40
18	1月30日	大渔湾昆曲茶社	《惊梦》《夜奔》	驻场演出	1	50
19	1月31日	大渔湾昆曲茶社	《游园》《山门》	驻场演出	1	50
20	2月3日	大渔湾昆曲茶社	《访测》《游园》	驻场演出	1	40
21	2月5日	大渔湾昆曲茶社	《山门》《夜奔》	驻场演出	1	40
22	2月6日	大渔湾昆曲茶社	《扈家庄》《佳期》	驻场演出	1	50
23	2月7日	大渔湾昆曲茶社	《惊梦》《下山》	驻场演出	1	50
24	2月7日	大渔湾昆曲茶社	《佳期》《下山》	驻场演出	1	40
25	2月14日	大渔湾昆曲茶社	《惊梦》《山门》	驻场演出	1	40
26	2月19日	大渔湾昆曲茶社	《扈家庄》《夜奔》	驻场演出	1	40
27	2月21日	大渔湾昆曲茶社	《访测》《山门》	驻场演出	1	40
28	2月24日	大渔湾昆曲茶社	《佳期》《游园》《夜奔》	驻场演出	1	40
29	2月26日	梁辰鱼昆曲剧场	《借扇》《张三借靴》《写状》	我们有戏·驻场演出	1	200
30	2月28日	大渔湾昆曲茶社	《游园》《佳期》《下山》	驻场演出	1	40
31	3月2日	大渔湾昆曲茶社	《山门》	驻场演出	1	40
32	3月4日	大渔湾昆曲茶社	《访测》《惊梦》《夜奔》	驻场演出	1	40
33	3月4日	昆曲文化中心	《夜奔》《三岔口》	良辰雅集·昆曲专场	1	28
34	3月6日	大渔湾昆曲茶社	《夜奔》《佳期》	驻场演出	1	40
35	3月8日	大渔湾昆曲茶社	《佳期》	驻场演出	1	40
36	3月12日	梁辰鱼昆曲剧场	《闹学》《断桥》《山门》	我们有戏·驻场演出	1	140
37	3月13日	大渔湾昆曲茶社	《扈家庄》《下山》	驻场演出	1	40
38	3月18日	大渔湾昆曲茶社	民乐	驻场演出	1	40
39	3月18日	昆曲文化中心	《三六》《天山之春》《傍妆台》《小牧民》《姑苏行》《敦煌》《皂罗袍》《斗鹌鹑》《花好月圆》	良辰雅集·民乐专场	1	30
40	3月19日	花桥国际商务城	《游园》	邀请演出	1	100
41	3月20日	大渔湾昆曲茶社	《游园》《山门》	驻场演出	1	40
42	3月24日	大渔湾昆曲茶社	《游园》《山门》	驻场演出	1	40
43	3月26日	梁辰鱼昆曲剧场	《双下山》《火判》《扈家庄》	我们有戏·驻场演出	1	90

续表

序号	演出时间	演出地点	演出剧(节)目	备注	场次	观众人数/人
44	3月27日	大渔湾昆曲茶社	《佳期》《夜奔》	驻场演出	1	40
45	3月27日	隆祺建国饭店	《惊梦》	邀请演出	1	100
46	4月	昆山登云科技职业学院、昆山杜克大学、大渔湾昆曲茶社等地	昆曲课堂、身段教学	"昆曲四进"公益演出	39	8863
47	4月3日	大渔湾昆曲茶社	《下山》《惊梦》	驻场演出	1	40
48	4月8日	昆曲文化中心	《惨睹》《搜山打车》《弹词》《逼休》《纳姻》	良辰雅集·名家袁国良专场	1	40
49	4月9日	大渔湾昆曲茶社	《游园》《下山》	驻场演出	1	40
50	4月10日	大渔湾昆曲茶社	音乐家协会	驻场演出	1	30
51	4月10日	大渔湾昆曲茶社	《佳期》《扈家庄》	驻场演出	1	40
52	4月15日	大渔湾昆曲茶社	《下山》	驻场演出	1	40
53	4月21日	上海浦东	《惊梦》	中日交流会演出邀请演出	1	50
54	4月22日	昆曲文化中心	《下山》《佳期》	良辰雅集·昆曲专场	1	60
55	4月23日	梁辰鱼昆曲剧场	《哭监》《佳期》《出猎》	我们有戏·驻场演出	1	160
56	4月24日	大渔湾昆曲茶社	音乐家协会	驻场演出	1	30
57	4月24日	大渔湾昆曲茶社	《惊梦》《山门》	驻场演出	1	40
58	4月25日	慧聚寺	《游园》	驻场演出	1	50
59	4月27日	慧聚寺	《扈家庄》《访测》	驻场演出	1	150
60	4月27日	大渔湾昆曲茶社	《下山》《扈家庄》	驻场演出	1	50
61	4月29日	昆曲文化中心	《昆韵笛声——昆笛与昆曲音乐》	良辰雅集·民乐专场	1	16
62	5月	西塘实验小学、大戏院广场、江苏省教育国际交流服务中心等地	昆曲课堂、身段教学等	"昆曲四进"公益演出	34	7616
63	5月1日	苏州吴中区湖滨新天地	《游园》	邀请演出	12	20000
64	5月1日	大渔湾昆曲茶社	《夜奔》《扈家庄》	驻场演出	1	40
65	5月1日	大渔湾昆曲茶社	音乐家协会	驻场演出	1	40
66	5月5日	上海豫园	《浮生六记》	合作演出	2	320
67	5月7日	慧聚寺	《访测》《游园》《山门》	驻场演出	1	50
68	5月8日	大渔湾昆曲茶社	《惊梦》《访测》	驻场演出	1	40
69	5月14日	上海美琪大戏院	《春江花月夜》	联合演出	1	250
70	5月15日	亭林园	《扈家庄》	亭林昆冈雅集昆曲之约	1	40
71	5月15日	上海美琪大戏院	《春江花月夜》	联合演出	1	250
72	5月15日	大渔湾昆曲茶社	音乐家协会	驻场演出	1	40
73	5月17日	梁辰鱼昆曲剧场	《梧桐雨》《下山》《寄子》《断桥》《游园》《活捉》	"昆韵流长·昆曲名家名段传承清赏会"演出	1	300
74	5月19日	大渔湾昆曲茶社	《扈家庄》	驻场演出	1	40
75	5月22日	大渔湾昆曲茶社	音乐家协会	驻场演出	1	40
76	5月22日	大渔湾昆曲茶社	《夜奔》《扈家庄》	驻场演出	1	50

续表

序号	演出时间	演出地点	演出剧(节)目	备注	场次	观众人数/人
77	5月22日	梁辰鱼昆曲剧场	导赏《鲛绡记·写状》	"我们有戏·名家专场"：李鸿良、孙海蛟导赏	1	310
78	5月22日	昆曲文化中心	民乐	良辰雅集·申时茶会	1	30
79	5月29日	大渔湾	《游园》	昆山好物节邀请演出	1	50
80	6月	巴城荣亭村、创控集团、天福国家湿地公园湿地文化宣教园等地	《游园》《访测》《山门》等	"昆曲四进"公益演出	4	340
81	6月5日	大渔湾昆曲茶社	《访测》《山门》	驻场演出	1	50
82	6月8日	大渔湾昆曲茶社	五毒戏导赏：《下山》《游街》《问探》	驻场演出	1	30
83	6月8日	大渔湾昆曲茶社	《游街》《下山》	驻场演出	1	30
84	6月10日	昆曲文化中心	《惊梦》	良辰雅集·昆曲专场	1	20
85	6月12日	大渔湾昆曲茶社	《游园》《弹词》	驻场演出	1	30
86	6月12日	昆曲文化中心	《痴梦》	良辰雅集·程凤琳专场	1	100
87	6月18日	梁辰鱼昆曲剧场	《问探》《借扇》《火判》	我们有戏·驻场演出	1	185
88	6月19日	大渔湾昆曲茶社	音乐家协会	驻场演出	1	30
89	6月19日	大渔湾昆曲茶社	《惊梦》《山门》	驻场演出	1	30
90	6月20日	大渔湾昆曲茶社	《夜奔》	驻场演出	1	30
91	6月26日	大渔湾昆曲茶社	《下山》《扈家庄》	驻场演出	1	30
92	6月27日	昆曲文化中心	《江河水》《良宵》《一枝花》《朝元歌》《雨打芭蕉》《二泉映月》	良辰雅集·民乐专场	1	20
93	7月	排练厅	戏曲身段、基本功、脸谱体验	"昆芽儿"昆曲夏令营	7	185
94	7月	开发区妇联、贵尔蒙酒店、天福国家湿地公园湿地文化宣教园	《游园》《下山》《扈家庄》等	"昆曲四进"公益演出	3	420
95	7月3日	大渔湾昆曲茶社	《惊梦》《夜奔》	驻场演出	1	30
96	7月8日	梁辰鱼昆曲剧场	抗疫题材当代昆剧《峥嵘》	我们有戏·驻场演出公益专场	2	460
97	7月10日	大渔湾昆曲茶社	《春江花月夜》《下山》《扈家庄》	驻场演出	1	30
98	7月11日	昆曲文化中心	《十五贯》	良辰雅集·程凤琳专场	1	64
99	7月13日	苏州	《游园》	邀请演出	1	200
100	7月14日	昆曲文化中心	《下山》《游街》《问探》	良辰雅集·昆曲五毒戏专场	1	39
101	7月14日	昆曲文化中心	《山门》	两岸红十字青少年交流活动邀请演出	1	45
102	7月17日	梁辰鱼昆曲剧场	《顾炎武》	我们有戏·驻场演出公益专场	1	150
103	7月18日	大渔湾昆曲茶社	《佳期》《扈家庄》	驻场演出	1	30
104	7月22日	昆曲文化中心	《扈家庄》《夜奔》《三岔口》	良辰雅集·昆曲武戏专场	1	36

续表

序号	演出时间	演出地点	演出剧(节)目	备注	场次	观众人数/人
105	7月23日	深圳	《春江花月夜》	联合演出	1	250
106	7月28日	广州	《春江花月夜》	联合演出	1	250
107	7月31日	大渔湾昆曲茶社	《游园》《下山》	驻场演出	1	30
108	8月11日	大渔湾昆曲茶社	《游园》《寻梦》	驻场演出	1	30
109	8月28日	大渔湾昆曲茶社	《寄柬》《访测》	驻场演出	1	40
110	9月	康桥国际学校、东硕电子(昆山)有限公司、慧聚广场(昆山台商协会)	《游园》《借扇》等	"昆曲四进"公益演出	4	720
111	9月4日	大渔湾昆曲茶社	《双下山》《三岔口》	驻场演出	1	40
112	9月11日	昆曲文化中心	《红线女·摄盒》	良辰雅集·昆曲专场（公益场）	1	40
113	9月16日	大渔湾昆曲茶社	《游园》《扈家庄》	驻场演出	1	40
114	9月17日	昆山保利大剧院	《浣纱记》	首演	1	400
115	9月18日	大渔湾昆曲茶社	《游园》《扈家庄》	驻场演出	1	40
116	9月21日	慧聚寺	《游园》《惊梦》《访测》	驻场演出	3	
117	9月21日	大渔湾昆曲茶社	《访测》《游园惊梦》	驻场演出	1	40
118	9月25日	大渔湾昆曲茶社	《游园》《夜奔》《扈家庄》	驻场演出	1	40
119	9月28日	苏州冠云酒店	《游园》《山门》《扈家庄》	邀请演出	1	
120	10月	太仓高级中学、太仓实验中学、天福国家湿地公园湿地文化宣教园等地	昆曲课堂、身段教学等	"昆曲四进"公益演出	15	5028
121	10月2日	大渔湾昆曲茶社	《访测》《游园》《下山》	驻场演出	1	50
122	10月5日	大渔湾昆曲茶社	《游园》《弹词》	驻场演出	1	40
123	10月7日	昆山保利大剧院	《春江花月夜》	联合演出	1	400
124	10月9日	大渔湾昆曲茶社	《佳期》《惊梦》	驻场演出	1	40
125	10月9日	昆山保利大剧院	《春江花月夜》	联合演出	1	400
126	10月14日	昆曲文化中心	《寄子》	良辰雅集·昆曲专场（公益场）	1	30
127	10月15日	大渔湾昆曲茶社	《下山》《扈家庄》《山门》	驻场演出	1	40
128	10月16日	大渔湾昆曲茶社	《游园》《访测》《山门》	驻场演出	1	40
129	10月16日	梁辰鱼昆曲剧场	《游园惊梦》	百戏盛典摄影团主题拍摄专场演出	1	80
130	10月23日	大渔湾昆曲茶社	《双下山》《女弹》	驻场演出	1	40
131	10月24日	慧聚寺	《扈家庄》《下山》	驻场演出	1	50
132	10月25日	东南大学	《描朱记》	巡演	1	500
133	10月26日	大渔湾昆曲茶社	《游园惊梦》《扈家庄》《山门》	驻场演出	1	40
134	10月26日	无锡职业技术学院	《描朱记》	巡演	1	200
135	10月29日	深圳	《浮生六记》	联合演出	1	200
136	10月29日	大渔湾昆曲茶社	《游园》《扈家庄》《山门》	驻场演出	1	40

续表

序号	演出时间	演出地点	演出剧(节)目	备注	场次	观众人数/人
137	10月30日	大渔湾昆曲茶社	《闹学》《认子》	驻场演出	1	40
138	11月	张浦镇周巷小学	《游园》《下山》《扈家庄》	"昆曲四进"公益演出	1	200
139	11月2日	大渔湾昆曲茶社	《惊梦》《扈家庄》	驻场演出	1	40
140	11月2日	大渔湾昆曲茶社	《游园》《山门》	驻场演出	1	20
141	11月6日	大渔湾昆曲茶社	《寄柬》《跪池》	驻场演出	1	70
142	11月13日	大渔湾昆曲茶社	《痴诉》《写状》	驻场演出	1	70
143	11月18日	大渔湾昆曲茶社	《惊梦》《下山》	驻场演出	1	40
144	11月19日	苏州	《春江花月夜》	联合演出	1	300
145	11月20日	大渔湾昆曲茶社	《思凡》《琴挑》	驻场演出	1	70
146	11月20日	苏州	《春江花月夜》	联合演出	1	300
147	11月25日	大渔湾昆曲茶社	《扈家庄》《佳期》《山门》	驻场演出	1	20
148	12月5日	大渔湾昆曲茶社	《惊梦》《下山》《山门》	驻场演出	1	50
149	12月10日	大渔湾昆曲茶社	《回话》《藏舟》	驻场演出	1	50
150	12月18日	大渔湾昆曲茶社	《双下山》《山门》	驻场演出	1	50
151	12月23日	大渔湾昆曲茶社	《游园》《山门》	驻场演出	1	18
152	12月23日	昆山金陵大饭店	《游园惊梦》	邀请演出	1	50
153	12月26日	大渔湾昆曲茶社	《小放牛》《寻梦》	驻场演出	1	60
154	12月31日	大渔湾昆曲茶社	《三岔口》《游园惊梦》	驻场演出	1	50
155	1—9月	昆曲学社	小昆班教学:《游园·皂罗袍》	合作教学	48	540
156	11—12月	张浦镇周巷小学	民乐教学	合作教学	7	420
157	全年	昆曲文化中心	戏曲基本功、身段组合、团扇组合	"昆芽儿"昆曲培训班	23	276
158	全年	千灯古戏台	《游园》《佳期》《下山》《弹词》《夜奔》《惊梦》《山门》《扈家庄》及民乐等	驻场演出	384	5001
159	全年	昆曲学社	《游园惊梦》《扈家庄》《双下山》《藏舟》《访测》《琴挑》等	合作演出	6	270

2021 年度推荐剧目

北方昆曲剧院 2021 年度推荐剧目

国 风

罗怀臻

时　间：春秋时期，约公元前 669 年—公元前 659 年
地　点：卫国，许国，齐国
人　物：姬　熙——（闺门旦）卫国公主，因嫁给许穆
　　　　　　　　公，史称许穆夫人
　　　　无　亏——（小生）齐国公子，姬熙少女时恋人
　　　　许　王——（老生）许国国君，姬熙之夫，即许
　　　　　　　　穆公
　　　　许公子——（童生）姬熙与许王之子
　　　　卫　王——（花脸）卫国亡君，姬熙长兄，即卫
　　　　　　　　懿公
　　　　姬　毁——（小生）卫国公子，姬熙少兄，后继
　　　　　　　　位，即卫文公
　　　　优　玥——（文丑）姬熙陪嫁优伶
　　　　淇　瑶——（花旦）姬熙陪嫁侍女
　　　　白鹤，彩鹤，许国迎嫁仪仗，许国宫人、士人，卫
　　　　国遗民，齐、卫、许、宋、郑、狄六国旗手与将士，
　　　　其余相关人等

第一折　去　国

　　［淇水，驿道，古木，光影，宁静而邈远，诗意而
神秘。
　　［姬熙执竹箫，无亏抱瑶琴，二人仪态古雅，分
别走上。
　　［姬熙倚木吹箫，箫声幽咽；无亏席地抚琴，琴
音低回。
　　［幕内唱"琴曲"：
　　　　　淇水悠悠，
　　　　　无语深流。
　　　　　琴箫和鸣，
　　　　　不尽离愁。
　　　　　车马辚辚，
　　　　　故国难留。
　　　　　女儿远嫁，
　　　　　谁解心忧。
　　［淇瑶、优玥上。
优　玥　淇水幽幽，无语深流。
淇　瑶　女儿远嫁，谁解心忧。
优　玥　奴，优玥。
淇　瑶　奴，淇瑶。
优　玥　卫国姬熙公主陪嫁优伶。
淇　瑶　卫国姬熙公主陪嫁侍女。
优　玥　淇瑶，你在回望哪个？
淇　瑶　回望公主胞弟姬毁公子，回望为公主送行的
　　　　亲人。
优　玥　此地已是卫国边界，姬毁公子送到这里，便回
　　　　去了。
淇　瑶　是，都回去了。
优　玥　公主出嫁之前，曾修书一封，命我送给齐国公
　　　　子无亏，邀他相会。
淇　瑶　公主出嫁途中，逗留淇水，与前来赴约的无亏
　　　　公子依依话别。
优　玥　道是话别，却是一言未发。
淇　瑶　一言未发，已然感人至深。
　　［曲终。姬熙、无亏默默走近，深情对视。
姬　熙　无亏。
无　亏　姬熙。
姬　熙　殿下。
无　亏　公主。
姬　熙　别来无恙？
无　亏　一路顺风。
姬　熙　多谢殿下前来相送。
无　亏　多谢公主函告行期。
姬　熙　殿下一曲琴音，拳拳心意。
无　亏　公主一曲箫声，眷眷离情。
姬　熙　都听见了？
无　亏　听见了。公主你也听见么？
姬　熙　听见了。

（唱）【北越调·斗鹌鹑】
　　愁惨惨徒步徘徊，
　　意绵绵山前水外。
　　琴与箫俱都含悲，
　　伤心人嗟吁感慨。
无　亏　（唱）嗟吁感慨，
　　　　　　相吊形骸。
　　　　　　此一别，永分开，
　　　　　　此一别，永分开。
无亏/姬熙　（唱）从今后情愫深埋，
　　　　　　再见面除非泉台。
姬　熙　想我姬熙，乃卫国公主，国君之妹。
无　亏　想我无亏，乃齐国公子，世袭储君。
姬　熙　卫国、齐国，古来通好。
无　亏　齐国、卫国，毗邻相交。
姬　熙　依稀年少，也曾跟随国君，往来交游。
无　亏　依稀年少，也曾相约淇水，临河垂钓。
　　　［淇水河畔，重现姬熙、无亏年少时垂钓情景。
　　　［幕内唱古曲（《诗经·国风·竹竿》摘句）：
　　　　　籊籊竹竿，
　　　　　以钓于淇。
　　　　　淇水在右，
　　　　　泉源在左。
　　　　　巧笑之瑳，
　　　　　佩玉之傩。
　　　　　…………
　　　［往昔情景，转瞬即逝。
无　亏　（唱）【紫花儿序】
　　　　　前情难忘，
　　　　　倍感心伤，
　　　　　眼见你背井离乡。
姬　熙　（唱）忍呜咽不敢声放，
　　　　　扑簌簌泪洒衣裳，
　　　　　寸断肝肠，
　　　　　劳燕分飞各自奔忙。
无　亏　（唱）泪洒衣裳，
　　　　　　各自奔忙，
无亏/姬熙　（唱）负我红妆/情郎。
　　　［一声鹤鸣，旋即一只白鹤舞上；又一声鹤鸣，旋即又一只白鹤舞上；声声鹤鸣，鹤群舞上。鹤鸣鹤舞，俨然鹤的王国。
众　人　鹤鸣于野，鹤鸣于市，鹤鸣于朝。
优　玥　看哪，彩鹤！

淇　瑶　看哪，卫王！
淇　瑶　卫王爱鹤成癖。
优　玥　卫国已成鹤国。卫王爱鹤，甚于爱民。凡他钟爱之鹤，皆赐以官爵，或封大夫，或拜将军，还建庭院，配轩辕，俸禄之好，连朝中大臣都不能及。
淇　瑶　卫王爱鹤，甚于爱他的亲人。姬熙公主及笄之后，齐、鲁、许、郑诸国使臣，都曾前来求婚，可卫王竟将公主嫁给了弱小的许国。
优　玥　还不是许国聘礼中有两只名贵的彩鹤。
淇　瑶　两只彩鹤，便拆散一对佳偶。
优　玥　公主心有所属，百般不从。
淇　瑶　奈何君命如山，徒劳抗争。
卫　王　百姓让道，鹤大夫、鹤将军陪伴孤王上朝！
　　　［卫王亲驾鹤轩过场上，两只高大的彩鹤立于鹤轩，彩鹤戴官帽、穿官服，神气活现，左右顾盼。一众随从簇拥着鹤轩跟跑，鹤轩招摇而下。
姬　熙　鹤兮鹤兮，我心悲戚。
无　亏　鹤兮鹤兮，使我分离。
优玥/淇瑶　启禀公主，许国迎嫁使臣，催促上路。
无　亏　山高水长，无亏别过。
姬　熙　殿下请留步，姬熙尚有一事相求。
无　亏　公主且道来。
姬　熙　殿下且应允。
无　亏　公主未曾道来，教我如何应允？
姬　熙　殿下未曾应允，教我怎样道来？
无　亏　好，我且应允公主。
姬　熙　殿下受我一拜！（跪拜）
无　亏　公主因何行此大礼？快快请起！
姬　熙　殿下容我言罢，再起不迟。
无　亏　公主请讲！
姬　熙　（娓娓道来）殿下，方今之世，诸侯争霸，弱肉强食。敝国国君，我那王兄，爱鹤成癖，不思奋进。想我卫国，乃是弱小之邦，西戎北狄，虎视眈眈，一旦外敌进犯，必有亡国之险。我今无奈嫁往许国，卫、许虽结姻亲，然其并非强国。唯有公子之齐国，既是近邻，更是大邦。一旦卫国有难，务请公子顾念你我年少之好，顾念两国世代之交，说服齐王，摒弃前嫌，施以援手。莫教出嫁女儿，永绝归乡之路。拜托，拜托，拜托！（深深匍匐）
无　亏　公主邀我相见，用意原来在此。只是，你既已

嫁到许国，许国便是你的国家，何苦还要忧患故国？
姬　熙　我乃卫国女儿，无论嫁到哪里，卫国永是我的家邦。
无　亏　公主胸怀大爱，无亏由衷敬佩。无亏应允。
姬　熙　多谢殿下！（再一拜）
无　亏　公主请起。
姬　熙　姬熙欲与公子交换一物。
无　亏　交换何物？
姬　熙　公子瑶琴。
无　亏　公主竹箫。
姬　熙　（唱）【圣药王】接【尧厮儿】
　　　　　　君子标，
　　　　　　绝世瑶，
无　亏　（唱）一怀惦挂紫竹箫。
姬　熙　（唱）弦索调，
　　　　　　才调高，
无　亏　（唱）一孔一窍伴朝朝，
　　　　　　　声声唤我昔时交。
姬　熙　（唱）长短音言说旧好，

无　亏　（唱）短长情人世一遭，
姬熙/无亏　（唱）山高水远路迢迢。
姬　熙　（唱）梦也渺，
无　亏　（唱）人也遥，
姬熙/无亏　（唱）梦渺人遥也挂心梢！
　　　　［无亏赠琴，姬熙赠箫，古风如仪。
无　亏　公主珍重！
姬　熙　公子珍重！
　　　　［无亏执箫下，传来远去的马蹄声。
　　　　［一乘华辇上，姬熙怀抱瑶琴登车。
　　　　［幕内唱"琴曲"：
　　　　　　淇水悠悠，
　　　　　　无语深流。
　　　　　　琴箫和鸣，
　　　　　　不尽离愁。
　　　　　　车马辚辚，
　　　　　　故国难留。
　　　　　　女儿远嫁，
　　　　　　谁解心忧。

第二折　　鹤　殇

　　　　［十年后。
　　　　［许国宫苑。春意融融，流水淙淙，亭台楼阁，鸟语花香。花苑亭台上，许王与优玥对弈。
许　王　哈哈，孤王又赢了。
优　玥　恭喜许王陛下。
许　王　优玥，近日夫人又作新诗了。
优　玥　是啊，陛下专为夫人修筑了这座花苑，还从远山引来泉水，夫人入住之后，仿佛回到卫国都城朝歌，夫人日夜听着淙淙流水，才思泉涌，于是便赋了一首新诗，名曰"泉水"。
许　王　泉水，泉水，卫国多泉，许国少水。孤王不惜百里之遥，开山凿石，引来活泉，就是想让夫人与泉水为伴，忘记故国。
优　玥　陛下听，夫人正在琴台上吟唱新诗哟。
　　　　［楼阁琴台，珠帘深垂，姬熙抚琴吟唱古曲《诗经·国风·泉水》。
姬　熙　（唱）毖彼泉水，
　　　　　　亦流于淇。
优　玥　夫人感念陛下引泉入宫。
姬　熙　（唱）有怀于卫，

　　　　　　靡日不思。
优　玥　夫人由此及彼，想起故国。
许　王　怎么还是故国之思？
姬　熙　（唱）娈彼诸姬，
　　　　　　聊与之谋。
　　　　　　出宿于泲，
　　　　　　饮饯于祢。
优　玥　夫人忆起当年在朝歌，与一群小姐妹相约淇水，玩耍嬉戏。
许　王　夫人诗作，倒也情趣盎然。
姬　熙　（唱）载脂载舝，
　　　　　　还车言迈。
　　　　　　遄臻于卫，
　　　　　　不瑕有害。
优　玥　哈哈哈，陛下，夫人还忆起与小姐妹坐在马车上奔跑，说说笑笑，无拘无束。
许　王　夫人年少之时，竟也这般淘气。
姬　熙　（唱）我思肥泉，
　　　　　　兹之永叹。
　　　　　　思须与漕，

我心悠悠。

优　玥　夫人忽然想到此泉终非彼泉，不禁又是深长一叹。

许　王　你看你看，孤王费尽心思，投其所好，可她思来想去，终究化不开一怀乡愁。

优　玥　陛下用心良苦，夫人焉能不知哟。

许　王　她不知，她不知，她不知！

（唱）【北中吕·迎仙客】
倏忽已十载，
何曾散阴霾，
块垒结结化不开。
我喜她静娴态，
我喜她诗赋才，
我喜她亲民女裙钗，
我喜她生子传后代。

（接唱）【幺篇】
我为她造苑林，
我为她筑琴台，
为她山野泉水引进来。
我愿她解心锁，
我愿她免愁哀，
我愿她异乡作故乡，
愿她从此乐开怀。

优　玥　许王陛下端的是位好夫君。

许　王　优玥，你虽是位优伶，却也通情达理，你说这嫁出国门的女儿，为何还要这般惦念故国？

优　玥　其实陛下是懂得夫人的。

许　王　我懂，懂她的故国之情，故国之忧。当初我曾投卫王之好，用两只彩鹤迎娶了她，这桩旧案，放在孤王心中，一直过意不去，不知她是否还记恨在怀。

优　玥　夫人不会记恨陛下，夫人只会为卫国担忧。听说夫人嫁来许国之后，卫王爱鹤宠鹤，积习不改，弄得朝野上下，怨声载道，民不聊生。夫人忧患外敌趁虚而入，前来侵犯。一旦卫国亡了，夫人就再也回不去家乡了。

许　王　如此荒唐国君，实乃国民不幸。如此荒唐兄长，也是夫人宿命。荒唐如此，如此荒唐，卫国焉能不亡？

优　玥　听陛下之意，莫非卫国已亡？

许　王　许国夫人面前，休要谈论卫国。

优　玥　是，陛下。

许　王　优玥，公子寄读在太傅家中，夫人近日可曾派你去探望？

优　玥　夫人吩咐，公子一月接回一次，平日不许打扰。

许　王　不知公子近日读书是否用功？

优　玥　太傅说，公子不但读书用功，明理好问，还学会了垂钓耕耘。

许　王　读书明理，垂钓耕耘，这也是夫人的用心培育。

优　玥　夫人最怕公子染上纨绔之气。

许　王　我儿方才九岁，只是夫人一月才准回来一回，教孤王好不煎熬啊。

优　玥　夫人比陛下更是煎熬。

许　王　优玥，今日朝中无事，你且陪伴孤王悄悄去到太傅家中，探望公子。

优　玥　陛下，万一被夫人知道……

许　王　孤王不说，你不说，夫人怎会知道？

优　玥　是，陛下。

　　〔优玥陪同许王下。

　　〔珠帘卷起，淇瑶搀扶姬熙，慵慵步下琴台。

姬　熙　春和景明，听泉去也！

（唱）【北越调·看花回】
挽罗裙漫步花间，
愁怀排遣春无限。
鸟声喧水面鱼欢，
好风景耐得人看。

（接唱）【绵搭絮】
这亭苑百花争艳，
水沟流泉。
林荫遮遍，
桥石阑干。
这亭苑寻寻觅觅神思远，
仿佛回到旧家园。
这亭苑道它能把郁闷遣，
不由得我更添愁烦。

淇瑶。

淇　瑶　公主。

姬　熙　怎么还叫公主？

淇　瑶　可不是么，公主嫁到许国，一晃十年，可我总是改不过口来。夫人，国君夫人，请问有何吩咐？

姬　熙　怎么不见许王陛下？

淇　瑶　陛下乃一国之君，想是理政去了。

姬　熙　怎么也不见优玥？你去唤他来，卫国已许久无有消息了。

淇　瑶　夫人且在泉水边走走，我去唤优玥过来。（下）

姬　熙　（自言自语）想我姬熙，自嫁到许国，倏忽十载，

生有一男,立为公子,那许王待我,甚是恩爱,也算是人生圆满。只是,一怀愁绪,总是难以排遣,细想起来,许王何幸?看今日天气晴和,春意融融,不免有些困倦。

[姬熙快快落座,快快打盹。

[天光骤暗,雷声轰响,姬熙一惊而起,惶恐四顾。

姬　熙　呀,适才春和景明,霎时雷鸣电闪。淇瑶,优玥,许王陛下,你们在哪里呀?怎么都不见了踪影?

[一只白鹤惊恐鸣上,姬熙吃了一惊;又一只白鹤惊恐鸣上,姬熙又吃了一惊;一只又一只白鹤惊恐鸣上,姬熙环顾四周,惊恐万状。

姬　熙　鹤,卫国白鹤为何飞来许国?它们为何如此惊恐、这般落魄?

[卫王服丧蒙面驾鹤轩上,鹤轩上那两只彩鹤已然不见当年神气。

卫　王　百姓借道,卫国亡君逃难来了!

姬　熙　你是何人?为何驱使鹤群闯入许国?

卫　王　姬熙公主,不,许国夫人,分别几载,你竟认不出我了?

姬　熙　头戴面纱,难以分辨。

卫　王　撩开面纱,恐你害怕。

姬　熙　不怕。

卫　王　不怕?

姬　熙　不怕。

卫　王　(撩开面纱,一脸漆黑)你且看来,怕了吧?

姬　熙　你是人,还是鬼?

卫　王　生前是人,死后是鬼,我乃卫国亡君,你的兄长。

姬　熙　你乃卫国亡君,我的兄长?

卫　王　姬熙贤妹呀!

(唱)【上小楼】

别后思想,

又见娇样。

待与你叙我哀伤,

说我虚妄,

道我愁肠。

江山破,

君主亡,

幽魂飘荡,

访姻亲我把悲声放。

姬　熙　如此说来,王兄已死,卫国已亡?

卫　王　王兄已死,卫国已亡!

姬　熙　王兄既死,魂魄因何来到许国?

卫　王　我来托梦于你。

姬　熙　你来托梦于我?

卫　王　要你借兵复国。

姬　熙　要我借兵复国?

卫　王　王兄虽是无道主,亡国君,总不能曝尸荒野!

(唱)【渔家乐】

孤虽为君王储,

却不是治世主。

最喜个养鹤驯鹿,

最喜个养鹤驯鹿,

畏途人君,

人君畏途。

到如今鹤死国殇,

魂无归处——

(白)姬熙贤妹呀,王兄身后之名自不足惜,望你念在故国之情,求诸侯发兵援卫,你且听呵——(唱)

卫国山河正恸哭!

[一声弓箭响,一只白鹤倒毙。

[又一声弓箭响,又一只白鹤倒毙。

[一声接一声弓箭响,一只接一只白鹤倒毙。

卫　王　鹤,鹤,鹤!

[乱箭之声,两只彩鹤倒毙。

卫　王　啊呀,鹤大夫,鹤将军!我的鹤!我的鹤!

[最后一声弓箭响,卫王也倒毙在鹤的尸体旁。

姬　熙　王兄,王兄,王兄!

[惊雷,闪电,姬熙久久惊恐,久久无助。少顷,卫王缓缓站起,招呼死鹤,死鹤也缓缓站起,它们乘着卫王的鹤轩,应着卫王的口哨,像一列训练有素的行进仪仗,飘飘然、遽遽然远去。

[天光复明,景物如初。姬熙噩梦醒来,大汗淋漓。

[许王与优玥、淇瑶上。

姬　熙　啊,王兄,王兄,王兄……

许　王　夫人这是怎么了?

淇　瑶　夫人浑身上下,大汗淋漓。

姬　熙　(一把攥住他)许王,陛下,我这是在哪里呀?

许　王　夫人在孤王的宫苑。

姬　熙　许国宫苑,陛下,方才我那王兄,卫国国君,他可曾来过?

许　王　卫王不曾来过。

姬　熙　不曾来过。
许　王　不曾。
姬　熙　那就好，那就好。
许　王　夫人你到底怎么了？
姬　熙　陛下，我方才做了一个梦，可怕的梦。
许　王　梦见了什么？
姬　熙　梦见卫国国君，我那王兄他乘轩使鹤，来到许都，他还漆着面，蒙着脸，他对我说卫国亡了，他死了。
许　王　夫人你当真梦到了这些？
姬　熙　梦到了，梦到了，幸好是梦。
许　王　不，夫人梦到的都是真的。
姬　熙　梦便是梦，怎会是真的？
许　王　是真的，卫国亡了。
姬　熙　不！
许　王　卫王死了。
姬　熙　不！
许　王　此事已然过去数月，孤王一直不曾对你说破。
姬　熙　陛下说什么？卫国已亡数月？
许　王　是。
姬　熙　陛下怕我伤感，一直隐瞒真相？
许　王　是。
姬　熙　若非王兄托梦，我尚蒙在鼓中？
许　王　哪有什么卫王托梦，分明是夫人忧心忡忡。与其看着你无日无夜为故国担忧，索性今日将实情相告，譬如承受那一刀之痛。
姬　熙　天哪！

（唱）【折桂令】
　　一霎时地覆天翻，
　　泪如涌泉，
　　心似箭穿。
　　漫漫十载梦魇，
　　心悬悬一线，
　　意惮惮孤寒。
　　谁知我女儿牵念，
　　经天天月月年年。
　　盼相见，
　　又害怕相见，
　　一缕惊魂来照面，
　　鬼蜮人间。

许　王　夫人节哀顺变！
姬　熙　许王，陛下呀！

（唱）【扑灯蛾】
　　谁无有衣胞之地？
　　谁无有父母之邦？
　　谁无有思乡之愁？
　　谁无有儿女情长？

（接唱）【前腔】
　　盼故国强盛我欣慰，
　　患故国危殆我忧伤。
　　闻故国沦丧我心碎，
　　归故国吊唁悼国殇。

许　王　夫人说什么？你要归宁奔丧？
姬　熙　我乃卫国之女，如今故国沦丧，岂能无动于衷？但不知陛下打算如何救助卫国？
许　王　此事孤王早有权衡。想那北狄一族乃是蛮族，与我许国既无近仇，又无凤怨，孤王不能贸然兴兵，引火烧身。
姬　熙　可我乃是你的夫人，卫国乃是我的故国。
许　王　说的是，夫人是我许王的夫人，卫国只是你的故国。
姬　熙　请求陛下亲率大军，援救卫国。
许　王　不。
姬　熙　陛下不愿亲征，可否派遣良将出兵抗狄？
许　王　不。
姬　熙　陛下既不愿亲征，又不愿遣将，可否借我一支兵马施援卫国？
许　王　不。
姬　熙　陛下已然三不。
许　王　孤王还有三不。
姬　熙　陛下请讲。
许　王　夫人若执意归国，孤王一不派你一兵一将，二不派你一车一舟，三不派你一随一从，只能一人独往。
姬　熙　一人独往？……（看着他，觉得陌生）我原以为陛下知冷知热，谁知许王铁石心肠。
淇　瑶　淇瑶原是公主陪嫁，理当陪伴公主身旁。
优　玥　优玥本无所谓国、无所谓家，今日为夫人大义感召，情愿生死跟从。
许　王　好，你们如何来，如何去。
姬　熙　优玥、淇瑶，我们走！
许　王　（毕竟不舍）夫人真的要走？
姬　熙　走！
许　王　纵然徒步，也要归去？
姬　熙　是！
许　王　安排一人一马，护送他们出宫。

姬　熙　淇瑶,把瑶琴带上。
淇　瑶　是,公主。
　　　　［姬熙伤怀,许王伤怀,二人无言道别。
　　　　［幕内唱"琴曲":
　　　　　　淇水悠悠,
　　　　　　无语深流。
　　　　　　琴箫和鸣,
　　　　　　不尽离愁。
　　　　　　车马辚辚,
　　　　　　故国难留。
　　　　　　女儿远嫁,
　　　　　　谁解心忧。

第三折　载　驰

　　　　［许国宫门下。
　　　　［一众宫人交头接耳。
宫人甲　看,国君夫人与两位随从正向宫门走来。
宫人乙　国君夫人归国奔丧,可她的故国已经亡了。
宫人丙　国君夫人走得匆忙,竟没顾得上与公子道别。
宫人丁　国君夫人此去多有风险,万一闪失,公子可就没有了亲生母亲。
众宫人　公子年方九岁,国君夫人怎么忍心?
宫人甲　轻声!
　　　　［姬熙与优玥、淇瑶一人一马引缰而上。
姬　熙　优玥,淇瑶,我等主仆三人就要出宫门了?
优玥/淇瑶　是,就要出宫门了。
　　　　［姬熙停下脚步。
优玥/淇瑶　夫人为何止步不前?
姬　熙　你们听!
优玥/淇瑶　我们什么都无有听见。
姬　熙　再听!
优玥/淇瑶　还是无有听见。
姬　熙　我的儿子,许国储君,公子他在呼唤母亲,我儿追来了,公子追来了!啊呀,我儿摔倒了,公子摔倒了!
优　玥　夫人,优玥今日刚刚陪着陛下看望了公子,公子他正好好地在太傅家中读书呢。
淇　瑶　夫人得知卫国亡了,心如火燎,竟忘了与公子道别。夫人,要不去太傅家中看看公子,再走不迟?
优　玥　是啊,看看公子再走不迟。
姬　熙　(稍一沉吟,断然转身)优玥,淇瑶,我们走!
　　　　(唱)【北南吕·一枝花】
　　　　　　狠心莫回头,
　　　　　　一任往前走。
　　　　　　可怜母子情,
　　　　　　难舍也难丢。
　　　　　　这搭儿为母亲五内颤抖,
　　　　　　那搭儿为女儿百般难受,
　　　　　　是走是留两犯愁。
　　　　　　两犯愁是走是留,
　　　　　　料吾儿能解母忧。
　　　　［姬熙与优玥、淇瑶加快步伐走出宫门。众宫人引颈相送。
优玥/淇瑶　夫人,我们已经出了宫门。
姬　熙　出了宫门,上马出城。
　　　　［姬熙与优玥、淇瑶策马驰下。
　　　　［许国城门下。
　　　　［一众士人慷慨陈词。
士人乙　道德行天下,
士人甲　文章世人夸。
士人丙　名流兼名士,
士人丁　口笔两生花。
士人甲　诸位士大夫,想那国君夫人十年在许,口碑甚佳。今日归卫,行事莽撞。某等为国家计,为国君计,亦为国君夫人计,务必将其拦在城门之内。不知列位有此胆魄否?
士人乙　某等为了国家,何惜犯上?
士人丙　某等为了国君,何惧祸福?
士人丁　某等为了黎民,何避生死?
众士人　某等自有士子豪情,文人胆量!
士人甲　国君夫人来了!
　　　　［姬熙与优玥、淇瑶策马上。
姬　熙　优玥,淇瑶,我等主仆三人就要出城门了?
优玥/淇瑶　是,就要出城门了。
　　　　［姬熙勒马不前。
优　玥　夫人为何勒马不前?
姬　熙　你们看,城门之下,吵吵嚷嚷,一群士人,拦在中央。
优　玥　待我看来。
　　　　［优玥策马上前,众士人拦住去路。
优　玥　尔等何人,竟敢阻拦国君夫人?
士人甲　某等皆为国中名士、社稷名流,聚集在此,就是

要阻挡国君夫人出城。
优　玥　国君夫人归国奔丧,与尔等何涉?
士人丙　你住口,士大夫者,上为君王分忧,下为黎民请命,怎说无涉?
优　玥　夫人!
姬　熙　优玥,站过一旁。见过众位士大夫!
众士人　拜见国君夫人!
姬　熙　不知众位士大夫有何教谕?
士人甲　请问国君夫人,何谓妻道?
姬　熙　任劳任怨,侍奉左右。
士人乙　请问国君夫人,何谓母道?
姬　熙　尽心尽责,慈爱有度。
士人丙　请问国君夫人,何谓妇道?
士人丁　是啊,何谓妇道?
姬　熙　循规蹈矩,进退有据。
众士人　然也!

（唱）【四块玉】
　　眼见你妇道违,
　　眼见你出宫闱。
　　眼见你负了君王,
　　眼见你抛撇幼子故国归。
　　故国归惹是非,
　　抛头面损国威。

姬　熙　可笑,可恼!

（唱）【幺篇】
　　士子言声调高,
　　狂人态矜且傲。
　　人之行行之有道,
　　男女谨守岂可抛。
　　念故国乃天道,
　　思家园是正道,
　　岂容尔等乱咆哮。
　　众位士大夫,
　　姬熙归宁心切,
　　请将道路让开。

众士人　道理未曾辩明,某等绝不放行。
优　玥　尔等是要胁迫国君夫人么?
士人甲　你道胁迫便胁迫,某等索性席地而坐,绝不放国君夫人出城。
众士人　绝不放国君夫人出城!
　　[众士人纷纷坐地。
姬　熙　(故意高声)优玥、淇瑶,上马加鞭,飞驰出城!
士人乙　啊,国君夫人这是要马踏斯文呀,快起来,快起来!
　　[众士人慌不迭起身避让,姬熙与优玥、淇瑶哈哈大笑着策马出城。
优玥/淇瑶　夫人,我们已经出了城门。
姬　熙　出了城门,飞奔国门!
　　[姬熙与优玥、淇瑶策马下。众士人望洋兴叹。
　　[许国国门下。
　　[许王父子伫立国门,许军布下警戒。
许公子　父王,母亲何时抵达国门?
许　王　应有五日路程。
许公子　今日便是第五日,母亲他们会否已经出关?
许　王　我们乘快船,走水路,就是要赶在他们之前到达边境。
许公子　父王,孩儿有一事动问。
许　王　何事?
许公子　父王带着孩儿来到边境拦截母亲,就是要劝阻母亲归宁么?
许　王　是,父王劝她不住,父王派了士大夫拦在城门下,对她晓之以理,也是徒劳无功,父王唯有指望吾儿动之以情,劝阻你母亲回心转意。
许公子　父王一而再、再而三地拦截母亲,究竟是为母亲的安危担忧,还是惧怕那北狄之兵?
许　王　父王只是不想因他国之祸,招许国之灾。
许公子　卫国不是他国呀,是母亲的国,母亲的国也是孩儿的国呀。
许　王　吾儿的国是许国,卫国只是你母亲的故国。
许公子　纵然如此,母亲深爱自己的故国,又有何过错呢?父王与母亲,还有太傅,不是一直教导孩儿,人人皆要怀抱爱国之心么?
许　王　吾儿年幼,有许多事要慢慢领悟,吾儿只须照父王盼咐劝回母亲便是。
许公子　好,孩儿谨遵父王之命。
　　[姬熙与优玥、淇瑶风尘仆仆策马上。
姬　熙　优玥、淇瑶,我等主仆三人,日夜兼程,就要出国门了?
优玥/淇瑶　是,就要出国门了。
　　[姬熙翻身下马。
优　玥　夫人为何下马?
姬　熙　你们看,国门之下,站立何人?
优　玥　陛下?
许公子　母亲!
姬　熙　我儿!
　　[母子相见,百感交集。

许公子　母亲！

（唱）【梁州第七】

　　见母亲容颜瘦损，

　　风沙里乱了云鬟，

　　泪眼相看心何忍。

　　奉上热茶，

　　掸去灰尘，

　　牵住衣袂，

　　再不离分。

姬　熙　（唱）拭泪痕母子情深，

　　拭泪痕愧疚在心。

　　别儿去未及辞行，

　　别儿去急走宫门，

　　别儿去挂肠牵魂。

　　出了宫门，

　　到了国门，

　　越山越水越过岭，

　　路途风雨侵。

　　蓦地相逢把儿问，

　　儿啊，可解得慈母之心？

　　吾儿莫要哭，

　　吾儿可知母亲因何回归故国？

许公子　母亲得知故国亡了，痛心疾首，母亲要归宁吊唁。

姬　熙　吾儿告诉母亲，母亲恋故国、恋故乡、恋故人，有错么？

许公子　无错。

姬　熙　母亲既然无错，吾儿为何跟随父王来到国门，拦截母亲？

许公子　不，孩儿不是，孩儿无有，母亲误会孩儿了。不是孩儿要来拦截母亲，而是父王要孩儿前来国门与母亲见面。父王说，母亲貌强心柔，动之以情，必能回转。孩儿虽懂得母亲的故国之爱，可孩儿也想陪伴父王，来到国门，与母亲见上一面。对不起，父王。对不起，母亲。孩儿之心，双亲尽知。（走到一边，独自抹泪）

许　王　（不无尴尬地）夫人，事到如今，孤王也不阻拦你了。出了这许国国门，便是郑国，绕过郑国，便是卫国，孤王已致函郑王，为夫人过境大开方便。孤王再留一队人马驻扎在此，迎候夫人回来。孤王能做的，也只有这些了。

姬　熙　多谢陛下，让我母子国门相见。多谢陛下，总是这般煞费苦心。姬熙此番归宁，既为悼亡，更为复国，此志不遂，誓不归许，敬请陛下见谅。

许　王　夫人，听说那狄兵十分凶残，烧杀抢掠，无恶不作，原本泱泱十数万人口的卫国，如今死的死，亡的亡，所剩只有四千余众了！

　　（唱）【牧羊关】

　　好似屠宰场，

　　十户九死伤，

　　阴森森废墟坟场。

　　死的已死，

　　亡的已亡，

　　归降的已归降，

　　如今是国无主、民无王。

　　人心惶惶大势去，

　　重光唯梦乡。

　　爱鹤的卫王你的兄长他死了，

　　夫人还有位同胞兄弟，

姬　熙　姬毁，我的兄弟，他在哪里？

许　王　他在逃难的人群中，已被孤王收留。

　　［一群衣衫褴褛的卫国难民上，姬毁垂头其中。

姬　熙　你们谁是姬毁，谁是我的兄弟？

姬　毁　（从人群中走出，双膝跪地）姐姐，姬毁在此。

姬　熙　姬毁，兄弟，你因何混迹在难民之中？

姬　毁　王兄死了，卫国亡了，我想逃往许国，投奔姐姐。

姬　熙　你想逃往许国，投奔姐姐？

姬　毁　王兄宠鹤误国，狄人趁虚而入，如今君亡国殇。那狄人冷血凶残，霸我河山，灭我种族，好端端美好家园，落得满目疮痍，遍野哀鸿，为求生路，唯有逃亡。

姬　熙　可你乃是王室之子，卫国贵胄，理应国难当头，挺身而出，光复山河。

姬　毁　我只想有一口饭吃，有一件衣穿，留一条活命。

姬　熙　你还是卫国人么！（狠狠打他一记耳光）

姬　毁　姐姐打得好，亡国之奴，生不如死！

姬　熙　不，卫国亡了，山河还在，同胞还在，只要人心不死，何愁无有复国之日！

　　（唱）【哭皇天】

　　我、我、我舍家舍性命，

　　哪管路途多艰辛，

　　风餐与露宿，

　　鞍马瘦了形。

　　你却畏狄寇强兵来侵。

　　忍见家园弃毁，

　　同胞尸横，

　　　　　宗庙蒙尘。
　　　　　枉负了长七尺男儿身，
　　　　　枉负了复国仇恨，
　　　　　枉负了远嫁之亲！
　　　　姬毁，我的兄弟，擎起你手中之剑，登高一呼。为了卫国，为了百姓，为了你，也为了姐姐我，打一场复国之战吧！
姬　毁　（羞愧不已地）姐姐，姐姐！
　　　　（唱）【南吕·煞尾】
　　　　　卫人姬毁多愚笨，
　　　　　国难来时离国门，
　　　　　姐姐一掌击我醒——
难民甲　某乃卫国旧臣。
难民乙　某乃卫国军士。
难民丙　某虽一介匹夫。
难民丁　某虽女流之辈。
众难民　愿随姬毁公子，抗狄救国！
姬　毁　（唱）一呼百应，
　　　　　歃血誓盟。
　　　　　拯救卫国，
　　　　　还需卫国人！（擎起利剑）
　　　　列祖列宗在上，卫人姬毁，立志复国，天地为证！
众难民　复国！复国！复国！
姬　熙　（唱）【骂玉郎】
　　　　　群情振奋燃烈火，
　　　　　一声声誓复国，
　　　　　怎禁得我泪婆娑。
　　　　　抖精神，
　　　　　再颠簸，
　　　　　求援大邦救神社。
　　　　优玥、淇瑶，上马！
许公子　母亲是要与姬毁舅舅一同归国抗狄么？
姬　熙　母亲转赴齐国，前去借兵。

许公子　母亲要去更远的地方，母亲要受更多的苦难，母亲要冒更大的风险？
姬　熙　对不起，吾儿，母亲不能陪伴你。到母亲怀里来，让母亲再抱抱你。
许公子　母亲——不，孩儿不要，孩儿不能，孩儿不忍，孩儿一旦投入母亲怀抱，就再也不想分开了。孩儿愿长跪在地，送别我受苦受难的母亲！（长跪）
姬　熙　（既欣慰，又心痛）母亲生儿若此，夫复何求！
　　　　［姬熙上马，却从马上跌落下来。
许　王　（急忙抱住她）夫人，你怎么了？
优　玥　夫人日夜兼程，一路奔波，夫人太累了！
淇　瑶　夫人一边行路，一边哭泣，夫人太苦了！
许　王　夫人哪夫人，孤王真想把你捆绑起来，押回许都，可是孤王不能，不能……（抱紧她）
姬　熙　（温柔地为他拭泪）有陛下这一句话，姬熙嫁你无憾。
　　　　［姬熙在许王扶持下骑上马背，优玥、淇瑶亦上马。
许公子　送别母亲！
许　王　送别夫人！
姬　毁　送别姐姐！
众难民　送别姬熙公主！
　　　　［一众静默，一众离情。姬熙与优玥、淇瑶驱马下。
　　　　［幕内唱"琴曲"：
　　　　　淇水悠悠，
　　　　　无语深流。
　　　　　琴箫和鸣，
　　　　　不尽离愁。
　　　　　车马辚辚，
　　　　　故国难留。
　　　　　女儿远嫁，
　　　　　谁解心忧。

第四折　求　援

　　　　［琴音低回，箫声幽咽，琴箫交鸣，无限忧伤。
姬　熙　（唱）"古曲"（《诗经·国风·载驰》）：
　　　　　载驰载驱，
　　　　　归唁卫侯。
　　　　　驱马悠悠，
　　　　　言至于漕。
　　　　　大夫跋涉，
　　　　　我心则忧。
　　　　　既不我嘉，
　　　　　不能旋反。
　　　　　…………
优　玥　《载驰》，夫人作的新诗。
淇　瑶　夫人的新诗，是为无亏公子而作吧？
优　玥　是也不是。夫人来到齐国求援，想不到齐王不

见她,齐公子也不见她,夫人便坐在齐王宫前,抚琴赋诗,夫人是想用琴音诗文打动齐廷。

淇　瑶　可是夫人绝食断水,弹唱了六日六夜,七根弦琴弹断了六根,今日已是第七日了,还是不见齐王、不见齐公子呀,我担心夫人的第七根弦和她自己的这根弦都要断了呀。

优　玥　不过齐公子人虽不见,箫声却未断。夫人抚琴七日,公子吹箫也是七日。

淇　瑶　只要齐公子箫声不断,夫人琴音就不会断,夫人她也不会倒下。优玥,你说是不是?

优　玥　是。

姬　熙　(唱)"古曲"(《诗经·国风·载驰》):

　　视而不臧,
　　我思不远。
　　既不我嘉,
　　不能旋济。
　　视而不臧,
　　我思不閟。
　　陟彼阿丘,
　　言采其蝱。
　　女子善怀,
　　亦各有行。
　　许人尤之,
　　众穉且狂。
　　我行其野,
　　芃芃其麦。
　　…………

　　[琴弦断,琴音止,箫声随之也止。

优　玥　不好,夫人最后一根琴弦也断了。

淇　瑶　无亏公子的箫声也停了。

优　玥　夫人弹了七日琴,吟了七日诗,流了七日泪呀。

淇　瑶　夫人七日七夜不吃不睡,夫人,我们走吧,夫人不能死在齐国呀。

姬　熙　(依然敏感地)你们听……

　　[箫声再起,渐行渐近。姬熙闻之,精神振奋,她已不是弹琴而是拍琴,不是吟诵而是歌哭,其情也烈,其声也惨。

姬　熙　(唱)"古曲"(《诗经·国风·载驰》):

　　控于大邦,
　　谁因谁极?
　　大夫君子,
　　无我有尤。

优　玥　(高声)夫人来到齐国求援,你们为何都不见她?为何?

淇　瑶　(也高声)齐国的大夫君子们,你们听见了么?听见了么?

姬　熙　(唱)百尔所思,

　　不如我所之。

优　玥　夫人百般思谋,百般无计,只得前来求援,恳请齐国君臣不要辜负她!

优玥/淇瑶　不要辜负她!

　　[箫声戛然而止,唯余无边寂静。
　　[无亏执箫走上,姬熙抱琴站起,二人默默相对,默默注视。

无　亏　久违了。

姬　熙　久违了。

无　亏　许国夫人的瑶琴,弹了七昼七夜。

姬　熙　齐国公子的箫声,吹了七夜七昼。

无　亏　许国夫人的琴音,真是泣泪泣血。

姬　熙　齐国公子的箫声,因何若隐若现?

无　亏　齐国国君,我的父王,要我代他前来谢你。

姬　熙　齐国国君,你的父王,要你代他前来谢我?

无　亏　父王言道,感谢许国夫人的七日歌哭,为我大齐联合诸国兵马,合围制胜,赢得战机。

姬　熙　齐王此话何意?

无　亏　许国夫人求援齐国,举世皆知。许夫人昼夜泣哭齐廷,齐国君臣昼夜皆无回应,狄国探知消息,以为齐国断不会发兵。孰料就在你我二人的琴箫和鸣之中,齐、卫、许、宋、郑五国兵马已悄然集结。

姬　熙　哦!

无　亏　许国夫人,你这七日歌哭呵。
　　(唱)【北般涉·耍孩儿】

　　七昼七夜悲声放,
　　撼地惊天断魂腔。
　　泣泪泣血诉情曲,
　　纵神鬼也动肝肠。
　　延绵七日获戎机,
　　暗幕之中巧酝酿。
　　深深一拜表钦敬,
　　无愧是国之瑰宝,
　　举世无双。

姬　熙　照此一说,殿下七日箫声,乃因齐王之命?

无　亏　借父王之命,发肺腑之声。

姬　熙　肺腑之声!

无　亏　共振交鸣!

　　　　　　（唱）【北正宫·端正好·小梁州】
　　　　　　　　恨过离别恨团圆，
姬　熙　（唱）恨咫尺却似天边。
无　亏　（唱）恨咫尺似天边，
　　　　　　　多少话儿在唇齿，
姬　熙　（唱）多少话儿在心间。
无　亏　（唱）难描难画相思怨，
姬　熙　（唱）与君面夫复何言？
无　亏　姬熙。
姬　熙　无亏。
无　亏　夫人。
姬　熙　殿下。
无亏/姬熙　（唱）总把相思托弦管，
　　　　　　　声声情怨，
　　　　　　　埋入两心田。
无　亏　许国夫人，你放眼看！
　　　　［齐、卫、许、宋、郑五国战旗，象征五国兵马，围绕一面"狄"字旗，挥舞盘旋，展开激战。
　　　　［"齐"字旗下，无亏率兵一马当先……
　　　　［"卫"字旗下，姬毁率兵拼死抵抗……
　　　　［"许"字旗下，许王率兵奋勇进发……
　　　　［"宋"字旗、"郑"字旗下，宋、郑两国将领率兵冲锋厮杀……
　　　　［"狄"字旗在五国战旗围剿下狼狈败逃……
　　　　［姬熙随着战局进展，由紧张到兴奋到放松，最后渐渐瘫坐在地。
优　玥　狄兵败逃，卫国光复！
优玥/淇瑶　恭喜夫人！
姬　熙　（弥留之态）卫国光复……
　　　　（唱）【滚绣球】
　　　　　　望家园息狼烟，
　　　　　　望故国艳阳天，
　　　　　　此身儿仿佛飞燕，
　　　　　　一缕魂升上云端。
　　　　　　再回头叹命短，
　　　　　　再回头恋尘缘，
　　　　　　将去时唯情难断，
　　　　　　情难断泪雨潸潸。
　　　　　　一遭人世无悔怨，
　　　　　　受尽恩宠享爱怜，
　　　　　　大爱绵绵，
　　　　　　…………
优玥/淇瑶　夫人！夫人！
　　　　［姬熙含笑而逝。

余　韵

　　　　［淇水，驿道，古木，光影，宁静而邈远，诗意而神秘。
　　　　［琴与箫的和鸣中，许王父子扶姬熙灵车上，灵车极尽华美高贵。
　　　　［卫国新君姬毁率众隆重送别灵车。
　　　　［无亏公子上，他把琴与箫郑重托付给了年少的许国公子。
　　　　［灵车帷帐分开，姬熙腾云驾雾般步下灵车，她的精魂在轻盈游荡。
　　　　［姬熙主观视觉：少年时河畔垂钓的无亏公子与她……出嫁时互赠琴箫的无亏公子与她……
　　　　［肃穆的气氛里，间或传来几声鹤鸣，间或有几只白鹤经过，故去的卫王又驾驶鹤轩飘然经过……
　　　　［姬熙向无亏、姬毁和众人一一道别，然后走回灵车，合上帷帐。
许　王　（对许公子）起驾吧。
许公子　（高声）起驾！
　　　　［古风，古韵，古雅。
　　　　［幕内唱"琴曲"：
　　　　　　淇水悠悠，
　　　　　　无语深流。
　　　　　　琴箫和鸣，
　　　　　　不尽离愁。
　　　　　　车马辚辚，
　　　　　　故国难留。
　　　　　　女儿远嫁，
　　　　　　谁解心忧。

　　　　　　　　　　（全剧终）
　　　　　　2019年3月23日文学初稿
　　　　　　2019年5月6日南北曲牌稿
　　　　　　2021年2月5日全北曲稿
　　　　　　2021年8月7日修改试演本
　　　　　　2022年6月25日国家大剧院版微调本

新曲叙情怀　雅韵颂国风
——北京文化艺术基金资助项目昆剧《国风》隆重上演

原创昆剧《国风》于 2021 年 8 月首演，受到广泛关注和好评。经过对作品进行潜心打磨，舞美设计又做调整改进，2022 年，该剧将重装上阵，再现京城舞台。据悉，昆剧《国风》将于 2022 年 3 月 25 日在北方昆曲剧院微信直播间、新浪、百度、凤凰网、今日头条、北京青年报客户端、北京青年报官方微博、青流视频微博等平台进行网络直播。

原创昆剧《国风》取材于春秋时期著名历史人物许穆夫人的历史故事。许穆夫人是中国文学史上第一位女诗人，其诗作《竹竿》《泉水》《载驰》是她爱国行动与情怀的真实写照。《竹竿》一诗表达了许穆夫人对少女时代山水生活的留恋，以及她身在异国却时常怀念养育自己的父母之邦的思乡之情。《泉水》一诗写她为拯救祖国奔走呼号的种种活动，并寄托了她的忧思。《载驰》一诗抒发了许穆夫人急切归国，以及终于冲破阻力回到祖国的心情。诗歌突出地反映了她同阻挠她返回祖国抗击狄兵侵略的君臣的斗争，表达了她为拯救祖国不顾个人安危、勇往直前、矢志不移的决心，字里行间充满着强烈的爱国主义思想感情。这三首诗被收录在国学经典《诗经·国风》中，并一直流传至今。许穆夫人即卫国公主姬熙，因嫁与许国国君许穆公，故史称"许穆夫人"。她出嫁许国后，卫国曾被狄国入侵霸占，她大义凛然，奋不顾身，毅然返回卫国，号召民众，求援邻邦，竭尽心力，光复故国。在她的奔走斡旋下，卫国得以光复，此后国祚延绵四百五十余年，成为战国时期国运最长的诸侯国之一。许穆夫人崇高的爱国精神和不朽的爱国诗篇，也成为中华民族共同的文化遗产和精神财富。

原创昆剧《国风》分为"去国""鹤殇""载驰""求援""余韵"等五个篇章，故事讲述春秋时期，卫国国君爱鹤成癖，荒于政务，只因许国国君敬献了两只名贵的彩鹤，便将卫公主姬熙嫁到卫国。姬熙出嫁十年后，卫被狄国侵占吞并。姬熙闻知故国覆亡，痛不欲生，恳求许王出兵救卫。许王忌惮狄国强悍，唯恐引火烧身，于是拒绝了姬熙的请求，不肯发兵。无奈之下，姬熙别夫抛子，孤身踏上归程。许王又沿途设卡拦截，百般阻挡姬熙归国之路。姬熙克服重重阻挠，终于抵达卫国边境，却与放弃抵抗准备出逃的胞弟相遇。姬熙唤醒胞弟，激励民众，誓言复国，自己则又踏上征途，去往齐国借兵。齐国乃是大国，齐国公子无亏与卫国公主姬熙曾于年少之时结下情缘，如今虽时过境迁，但彼此的心灵仍然相通。在齐国的宫殿前，姬熙哭诉了七天七夜，她的爱国情怀不仅打动了齐国的君臣百姓，也传播到诸侯各国。于是，在齐国的率领下，包括许国在内的诸国兵马集结成军，迅即打败了狄兵，光复了卫国。长途的奔波，长期的劳碌，姬熙终于累死在光复后的故国艳阳下。许王父子护送她的灵柩归葬许国，而她崇高的爱国精神和不朽的爱国诗篇，则超越了具体的国度与时代，成为中华民族共同的精神财富和文化遗产。

原创昆剧《国风》叙事结构精练，人物语言朴素，其风格与传统有所不同，需要在呈现形式上做新的探索。该剧由当代著名剧作家罗怀臻为北方昆曲剧院度身创作，希望通过追溯源头，以回归契机和动力来推动创新，回到昆曲最原初的状态，找到最原初的生气，让昆曲更加丰富多元、更加具有个性特质，从而为历经数百年发展的昆曲艺术寻求审美趣味上的突破。该剧总导演曹其敬曾多次荣获文化部文华大奖、中宣部"五个一工程"奖、中国艺术节和中国戏剧节优秀剧目奖等多种全国性奖项。她与北方昆曲剧院结缘 25 年，亲眼见证了北昆的长足进步与发展。在她看来，昆剧《国风》是一个非常诗性的爱国题材，用"百戏之祖"昆曲来演绎这个古老的春秋故事十分合适，这次创作在艺术上追求守正出新、寻求返璞归真，用最纯粹的戏剧手法来完成，以开掘人物的精神世界来展现现代感，赋予其现实意义。导演徐春兰同样曾多次荣获文化部文化大奖、中宣部"五个一工程"奖、中国戏剧节优秀剧目奖、中国京剧节金奖、中国昆剧艺术节金奖等，当她看到《国风》剧本时，被许穆夫人的爱国和果敢所深深震撼，为姬熙的赤诚与坚持所感动，认为姬熙是古代的一位女英雄，她挺身为国的行为堪称壮举，这种质朴的情感和美德，舍身赴难救国存亡的崇高精神，值得世代传颂。昆剧《国风》中饰演许穆夫人的昆曲名家魏春荣是国家一级演员，曾荣获中国戏剧梅花奖，是北方昆曲剧院的当家花旦，曾成功塑造过蔡文姬等诸多文学经典中的女性角色。此次在《国风》一剧中，魏春荣更想展现许穆夫人作为卫国公主的政治高度和眼光，塑造出一位有才华、有志向、有格局的杰出女性，在表演上更注重体现人物的风骨和气质，表达出

一位远嫁的贵族女子的母邦情、爱国心。

原创昆剧《国风》旨在践行习近平总书记"讴歌祖国、讴歌人民、讴歌英雄"的文艺思想，从中华民族历史和文学的源头寻找与见证爱国主义精神的种子及初心，弘扬主旋律，传播正能量。与此同时，以昆剧艺术的表演形式，颂扬中国古代的爱国诗人与民族英烈；追求古老昆剧艺术在当代人文环境中的创造性转化与创新性发展，为"北昆"、为昆剧、为戏曲，打造新时代的代表作。北方昆曲剧院院长杨凤一对昆剧《国风》的创排非常重视，认为昆曲历史悠久，是非物质文化遗产，当代昆曲人肩负着传承使命，不能故步自封，需要不断发展。昆剧《国风》所体现的家国情怀，也是树立文化自信所需要的，不能忘记历史上的这些杰出人物和事迹，艺术需要传承，精神更需要传承。北方昆曲剧院希望以高品质的艺术呈现为追求，创排《国风》这样适合剧种形式和特色的剧目，展现杰出历史人物，弘扬爱国主义精神，打造无愧于时代的高峰之作。

原创昆剧《国风》是北京文化艺术基金2020年资助项目。北京文化艺术基金是由北京市文化和旅游局发起设立的公益性基金，重点围绕舞台艺术创作、文化传播交流和艺术人才培养三大领域开展资助。昆剧《国风》以突出爱国特色、昆剧风采、历史人物经典和守正创新追求成功入选，为新时代传统艺术打造新经典做了新的探索和尝试。

（北方昆曲剧院供稿）

上海昆剧团2021年度推荐剧目

现代昆剧《自有后来人》

现代昆剧《自有后来人》改编自同名经典电影，讲述抗日战争时期，我党地下工作者为掩护和转送密电文件，前仆后继，与侵略者展开斗争的英雄故事。该剧是上海昆剧团成立43年来创排的第一部大型革命现代昆剧，旨在立足当下，贯彻"以人民为中心的创作导向"，对传统经典作品进行全新阐释，展现中国共产党为人民谋幸福、为民族谋复兴的初心使命，歌颂共产党人忠于信仰、坚强不屈的伟大革命精神，弘扬"革命自有后来人"的时代精神，实现传统昆剧的创造性转化和创新性发展。

该剧在故事情节上以电影基本情节链为叙事主线，通过起承转合的结构、扣人心弦的悬念、跌宕起伏的情节吸引观众，实现现代题材故事与昆剧传统风格的有机融合。在人物塑造上，该剧将更多笔墨放在李铁梅的自身成长过程中，讲述她在党的关心和帮助下，接过代表父辈革命意志的"红灯"，经历了与敌人的一系列斗争，最终实现了革命意识的觉醒和成长。

唱腔音乐设计是该剧的一大特色。全剧秉持从剧情出发、人物出发、生活出发的原则，在遵循传统昆曲艺术的基础上，采用"破套存牌"的做法，以全新创作的曲牌唱腔为主，辅以昆歌、散板等形式，进一步丰富音乐表现手法，创作出符合剧情、贴近人物的音乐形式风格。唱词做到通俗易懂、形象生动、留有余味，使文学与音乐真正为人物服务，归于人的心灵，描绘人的情感世界与精神风貌，实现昆曲音乐的"两创"转化。

舞台呈现方面，不同于传统昆剧的帝王将相、才子佳人戏，该剧在保持和发扬昆曲载歌载舞特点的同时，注重现代戏角色形体动作表演设计，真实再现中国共产党领导的敌后抗战细节。舞台美术设计打破常规舞台布景的限制，采用多媒体影像和情节表演结合的手段，展现更为真实立体的舞台视觉空间，打造高质量的内涵特色和艺术水准，使古老昆曲焕发时代生机，吸引更多观众熟悉并走进昆曲。

该剧可看性强，节奏紧凑，开打精彩，不仅是上海昆剧团老中青人才的集中展示，也体现了上昆文武兼备的艺术特色。著名表演艺术家尚长荣、张静娴、蔡正仁、李小平任该剧艺术指导，上昆优秀青年编剧俞霞婷执笔，国家一级导演郭宇担任导演，著名作曲周雪华担任唱腔设计。该剧演员阵容强大，集结了上昆三朵"梅花"、四朵"白玉兰"，张静娴饰李奶奶，蔡正仁饰鸠山，罗晨雪饰李铁梅，吴双饰李玉和。这样以"本土生产""本土制造"为主的团队搭建形式在全国剧目创排中也是颇为少见的，充分激活、彰显了本土戏剧人的艺术潜能和创作实力。

2021年7月，《自有后来人》在上海大剧院首演四场，场场爆满，累计观看人数近4000人，票房收入达百万元。随后剧目在各大平台演出，持续反响热烈，演出邀约不断。2021年下半年起，上昆收到了包括文旅部中国昆剧艺术节、上海市委党校、复旦大学、上海视觉艺术学

院等在内的逾20场演出邀约,参加了第八届中国昆剧艺术节、上海市庆祝中国共产党成立100周年新创舞台艺术作品展演季、2021年度上海舞台艺术优秀剧目展演。该剧同时获得了领导专家、戏曲同行、戏迷观众,特别是年轻观众的肯定和好评,观众纷纷赞叹该剧"震撼!""精彩!""感人!"这部戏为古老昆曲如何"守正创新",推动现代戏创作提供了新的样本,为迎接建党百年交出了精彩的答卷。2021年,昆剧《自有后来人》剧组荣获上海市"工人先锋号"称号。

昆剧《自有后来人》首演后,赴奉贤、松江、昆山演出,走进同济大学、上海视觉艺术学院、上海戏曲学院等,受到观众的热烈欢迎和好评,特别是受到了年轻观众的喜爱和关注。2022年上半年,受疫情影响,剧场演出按下暂停键,上昆开启"云上"系列展演活动,现代昆剧《自有后来人》直播在百视通IPTV观演超18万人次,居同类播放之首,观众反响热烈,点赞无数。下一步,上昆还将把这部作品带进各大学校、社区、商圈及嘉定、松江、青浦、奉贤、南汇等五个新城,包括演艺大世界区域内的各大剧场,让更多观众观看到这部作品,以弘扬传统文化,致敬红色经典。

现代昆剧《自有后来人》充分发挥昆剧悠长细腻的特点,以精湛绝伦的舞台呈现,戏里戏外三代人的"守护",突出昆剧本体的艺术表现力,形成了独特的精神气场和强大的凝聚力,展现出上海海纳百川、追求卓越的城市精神与品格,实现了经典革命历史题材对当代价值和当代审美理念的融合与开拓。在建党百年之际,上海昆剧团以真挚、真实、真切的创作态度,以用心、用情、用功的创作激情,以顽强奋斗、感动人心的团队精神,自我挑战、自我奋斗,为古老的昆曲如何更好地创作现代戏,以情动人演绎红色经典,呈上了精彩的答卷,这种勇于突破剧种本体的有益尝试,为上昆在业内打造传统经典和现代戏的"双并举",带来了新的思考价值和借鉴意义,为传统昆曲文学性和音乐性的当代发扬发展、转化创新开辟了新路,是一次"守正创新"的成功超越。

"中国艺术头条"发布评论文章中写道:"上昆《自有后来人》书写着昆曲艺术新时代的新步伐。从婉转悠扬的水磨腔到激昂奋进的英雄旋律,其间鼓荡着海派文化的探索和开拓气魄。古老的昆曲与现代生活之间、昆曲表演艺术逻辑与戏曲现代戏之间,原本是昆剧最难相处的地方,全剧却努力达成和谐统一。而且对主要人物重新调整聚焦,打破常规的宫调套式结构,将惯用的套曲'破套存牌',并以高科技加持,舞台呈现写实与浪漫主义相结合。在探索革命历史题材的昆曲化表达上,体现了提质剧种的开拓性意义。"

昆曲演现代戏《自有后来人》处处见创新

王永娟

昆曲到底能不能排演现代戏?7月15日起在上海大剧院上演的《自有后来人》交出了答卷。由上昆排演的这部改编自同名电影的现代戏,演出燃爆全场,叫好声、掌声不断,演员唱至深情处还有观众偷偷抹眼泪。这部打票后临时决定加演两场的剧目,以实际演出效果告诉观众:您的期待,值!

《自有后来人》取材于20世纪60年代初长春电影制片厂同名电影,讲述了东北某地一户由三个异姓人组成祖孙三代的革命家庭,为完成党的任务——将密电码转送到北山游击队,秉承革命信仰,前仆后继,与日寇殊死搏斗,历经千难万险最终完成任务的故事。电影上映后,引发戏曲剧种改编热潮,成就了《红灯记》等多个版本。

此次上昆创排昆剧版《自有后来人》,也是致敬经典。经典历经岁月考验的艺术价值和魅力,对于建团43年来首次尝试创排现代戏的上昆来说,自不待言。而几经修改打磨后与观众见面的《自有后来人》的确不负众望。创新与守正的结合,让人们见识到,古老昆曲"创"起"新"来,也是认真的。

不同于京剧、沪剧《红灯记》以李玉和为第一主角,昆剧《自有后来人》以李铁梅为第一主角。戏里革命三代人,台上也是昆剧三代人——老艺术家张静娴饰演李奶奶,花脸名家吴双饰演李玉和,青年演员罗晨雪饰演李铁梅,就如同上海昆剧团团长谷好好所说:"我们带着仪式感演绎英雄人物,希望感染更多观众,同时也让他们知道,昆曲'自有后来人'。"

此次唱腔设计,上海昆剧团利用剧种优势加以创新,"破套存牌",即不再拘泥于曲牌的原有套路,而是根据人物、剧情、情绪来活用曲牌。这样不仅可以让观众欣赏到大量好听的唱腔,也让人物刻画更加丰满细腻。

而舞美上的创新则更为直观,多媒体技术、数控技术、系统集成等高科技手段在昆曲舞台来了次综合探索。

几条轨道将舞台横向切割成几块，舞台空间如同一个魔盒，在演员圆场的时候景物同时变换，景随身动，时而变成李奶奶、李玉和、李铁梅的家，时而变成日本宪兵队队长设宴款待李玉和的地方。李家小茅屋后的邻家屋顶上，时有炊烟袅袅升起，一显小山村的静谧；而李玉和在刑场上的一段，背景乌云翻滚，让人在压抑中心生悲壮。

剧中人物也很有光彩。李玉和由上海昆剧团花脸名家吴双饰演，虽然不扎大靠，脸上没有浓墨重彩，但是英雄人物的光彩遮挡不住。在被鸠山派人带走的那一刻，吴双以花脸演员的传统步法，大踏步昂首挺胸离开，一派英雄气概，赢得掌声阵阵。

老艺术张静娴在剧中饰演李奶奶。为演《自有后来人》，张静娴由闺门旦转老旦，在唱法上也由小嗓转真嗓，但是唱功依然了得，其充沛的情感也让剧作充满了艺术感染力。在向铁梅细诉三人身世一段，李奶奶声情并茂的演出，让现场许多观众红了眼眶。在刑场与李玉和相见的一段也很悲壮感人。有观众赞叹："张老师真是走进了人物，演活了李奶奶。眼睛里的那束光和那份真挚实在太珍贵了！"

戏中还有一大看点，就是由老艺术家蔡正仁饰演的鸠山。为了这个角色，八十多岁的蔡正仁染黑了头发，还贴了仁丹胡。然而不得不说，当他手扶战刀，"嘿嘿"一声冷笑，在台上站定时，阴险狡诈、佛口蛇心的鸠山形象就立住了。也难怪该剧的艺术指导尚长荣大赞：蔡正仁就是一个"活鸠山"。而且，更令观众惊喜的是，鸠山每次出场都换一套造型，再配上反映其心情的步法、身形、手势，以及皮笑肉不笑，瞬间由怒转假笑的表情，令观众过足瘾，毫不吝啬送上自己热烈的掌声。

罗晨雪的李铁梅外形青春靓丽，表演真实自然，也很有爆发力。在奶奶和父亲都壮烈牺牲后，她的一段唱"一盏红灯，照亮了祖孙三代人，三代人，忘死生，前赴后继风霜路，碧血丹心照精魂，举红灯，再出征，革命自有后来人！"赢得的掌声和叫好声经久不息。

据了解，昆剧《自有后来人》今晚和明晚还将在上海大剧院连演两场。

（原载于东方网 2021 年 7 月 17 日）

从零做起，创造与突破
——现代昆剧《自有后来人》演出感想

蔡正仁

一盏红灯，
照亮了祖孙三代人，
三代人，忘死生，
前赴后继风霜路，
碧血丹心照精魂，
举红灯，再出征，
革命自有后来人！

在庆祝中国共产党成立 100 周年之际，上海昆剧团精心打造的红色题材重磅之作——现代昆剧《自有后来人》在上海大剧院成功首演。该剧是上海昆剧团成立 43 年来创排的第一部大型革命现代昆剧，也是昆剧拓宽创作之路的一次重要实践和探索。

现代昆剧《自有后来人》改编自 1963 年长春电影制片厂同名经典电影，讲述了抗日战争时期，我党地下工作者为掩护和转送密电文件，前仆后继，与侵略者展开斗争的英雄故事。作为上昆年度创排大戏，《自有后来人》特邀国宝级艺术家尚长荣、张静娴、李小平和我担任艺术指导，著名昆剧表演艺术家张静娴饰演李奶奶，我饰演鸠山，李玉和由昆剧表演艺术家吴双饰演，李铁梅由青年昆剧表演艺术家罗晨雪饰演。

自 2020 年 12 月初项目启动以来，《自有后来人》无论是文本、唱腔还是舞美、服化造型设计都曾数易其稿，甚至推倒重来，对作品的修改一直持续至首演前。其中，剧本修改近 20 稿，小修小改更是不计其数。在唱腔设计上，则采用"破套存牌"的创作方式。建组前和坐排期间，剧组花一个多月时间召开近十次内部讨论会，对每场戏、每段唱词、每个曲牌进行把关。首轮坐排后，近 1/3 的曲牌唱腔重新挑选曲牌，重新填词作曲。在老艺术家的带领下，剧组全体主创反复锤炼、不断打磨，致力于精品佳作的打造，充分体现了上海昆剧团以再现经典，对标打造集思想性、艺术性、观赏性于一体的现代戏曲艺术精品为目标，努力实现传统昆剧的创造性转化和创新性发展。

现代昆剧《自有后来人》是上海昆剧团建团 43 年以来创排的第一部大型革命现代戏。在这之前，上昆也曾在一些小型剧目上做过一些现代戏的探索和实践。例如 20 世纪 70 年代创作的《燕归来》，90 年代创作的《两岸情》等，在当时都产生了非常好的影响。特别是"昆三

班"创作的小剧场实验昆剧《伤逝》,排演至今近二十年,依然受到戏迷观众的喜爱。2021年是中国共产党成立100周年,我们创排大型革命现代昆剧《自有后来人》,首次以大戏的规格在昆剧的文本、唱腔、念白、表演等方面进行了全方位的探索,我觉得这部大戏的创排对上昆有重大意义和深远影响。

当然,在整个创排过程中,我们也遇到了很多难题。首先,昆剧究竟能不能演好现代戏?这不仅是业内人士一直在探讨的话题,也是许多昆曲爱好人士关注的问题,更是我们每个昆剧人面临的重大课题。我个人认为,昆剧完全能够演好现代戏。五十多年前,我们在上海青年京昆剧团也曾创排过现代昆剧《自有后来人》,但当时是向浙江昆剧团学习的剧目,严格来说不是真正意义上的创作。2021年再排《自有后来人》,跟五十多年前是完全不一样的,无论是剧本、唱腔、念白还是表演,全部从零做起,是一个创造与突破的过程,是以守正创新的理念、科学的态度进行的科学实验,是实实在在的探索和实践,更是为了给昆剧这个古老的剧种演好现代戏打下扎实的基础。

其次,如何实现昆剧现代戏创作中唱腔和念白的昆曲化表达?这个问题如果得不到很好的解决,那么昆剧能够演好现代戏就会被质疑。经过一段时间的磨砺和尝试,我觉得这个问题是可以攻破的。在排练中,我们在唱腔上找到了一个比较符合昆曲规律的好方法。尤其是在念白上,大胆使用了带有口语化的韵白,我觉得非常顺当,也大大增强了对昆曲演好现代戏的信心。

在这次的《自有后来人》中,我扮演鸠山。作为昆剧小生演员,要塑造好鸠山这个人物,需要跨行当表演,传统昆剧小生的唱念是真假嗓子混合使用的,而鸠山作为一个反面人物,需要用本嗓唱念,这跟我所习惯的演唱大不一样。

第二个问题就是体力和精力。年逾八十,能为昆剧现代戏的创作贡献力量,我由衷地感到欣慰与高兴。但在全身心投入创排的同时,我时刻都在与自己的年龄"作斗争"。由于记忆力减退,我背一段曲子、念白需要比别人多花好几倍的时间,这多多少少使我有些"苦恼"。但是,把戏演好,把角色塑造好,始终是我心中最大的动力!

经过数月的创排,我对这部戏充满信心,我非常期待能通过现代昆剧《自有后来人》的演出与广大的昆剧爱好者们见面,接受大家的检验,也只有观众认可了,我的努力才值得。

(原载于《上海戏剧》2021年第4期)

江苏省演艺集团昆剧院2021年度推荐剧目

瞿秋白

罗 周

人物表

瞿秋白(小官生):中共早期领导人,36岁
宋希濂(雉尾生):国民党三十六师师长,28岁
金 璇(正旦):瞿秋白之母,41岁
杨之华(闺门旦):瞿秋白之妻,34岁
王杰夫(副净):中统训练科科长、特派视察委员,45岁
陈建中(丑):中统特务,43岁
蒋 冰(净):国民党三十六师特务连连长,40岁
鲁 迅(末/大官生):瞿秋白挚友,54岁

第一折 溯 源

【昼】
[1935年5月,福建长汀,国民党三十六师军法处。
[蒋冰上。
蒋 冰 宋师长到!
[宋希濂上。

宋希濂 (唱)【南商调·忆秦娥】
鹰犬将,
一骑敢破千叠浪。
千叠浪,
空言绥靖,
忍看板荡!

（念）男儿合该阵前死，
怎叫席间审俊才？
带人犯。

蒋　冰　带人犯！
〔瞿秋白上。

瞿秋白　（唱）【前腔换头】
烟尘渺渺忽回望，
澄心一片皆清旷。
皆清旷，
看斜阳渐下，
啾啾儿雀鸣枝上。

宋希濂　看座！你叫？
瞿秋白　林琪祥。
宋希濂　坐下说。江苏人氏？
瞿秋白　正是。（落座）
宋希濂　是个读书人？
瞿秋白　同济大学医科毕业。
宋希濂　看你满面病容，怎不为自己抓方？
瞿秋白　衰惫之躯，受尽了鞭挞，还有何方可救？！
宋希濂　你之供述，我一一看过，道是：职业医生，被红军俘获，押解途中，落入我手……
瞿秋白　沪上旧友，尽可为证。（欲下）
宋希濂　（蓦地）瞿先生！
瞿秋白　……我姓林。
宋希濂　瞿秋白！你编的好供状！
瞿秋白　这……倒也不是供状。
宋希濂　不是供状，是什么？
瞿秋白　是我作的一篇小说。
宋希濂　啊？
瞿、宋　哈哈哈！
宋希濂　我在军校听过先生的课，一晃十年，竟不敢认了！
（唱）【水红花】
忆昔黄埔读书窗，
焕文章，
俺也曾受教聆讲。
瞿秋白　（唱）那时俺风发意气兴飞扬，
满座痴欲狂，
同歌共唱。
宋希濂　（唱）奈今日萧条形状，
瞿秋白　（唱）零落鬓已霜，
宋希濂　（唱）直叫人不识旧容光也啰！
先生"主义"，累死英雄！

瞿秋白　遍体鳞伤，皆你等所赐；唯一根脊梁，是我"主义"浇铸。
宋希濂　说什么"脊梁"！你之"小说"滴水不漏，如何又暴露了身份？
日前有共匪之妻供出先生被俘于长汀，然匿名隐藏，不知是谁，遂将囚徒三百逐个盘查。头一天，人人不招；第二天，个个不认；到了第三天，那求饶出首之人，正是你之"同志"、你的"战友"，一个共党！
瞿秋白　共党么？宋师长你——也曾是个共党呀。
宋希濂　我！
瞿秋白　黄埔一期、你之同学、我党的名将陈赓，还曾是个国民党哩。哈哈……（下）
蒋　冰　师座，瞿匪冥顽不灵，立地处决，大功一件！
宋希濂　住口！传我军令：将瞿氏迁入单间，不许动刑，饮食从优，好生相待。
蒋　冰　……是！

【夜】
〔瞿秋白内声"走哇……"上。

瞿秋白　（唱）【山坡羊】
冷潇潇一灵飘荡，
行经了长街深巷。
往事尘烟、尘烟不敢望，
俺飘零片叶近祠堂。
情伤，一去廿载径苔荒；
断肠，薄棺三寸殁着娘！
（举目）"瞿氏宗祠"！母亲棺椁尚停于此，无钱落葬！（入内、近棺）母亲去时，儿在他乡；今来日无多，当面别过，再看娘一眼！
（唱）【前腔】
战兢兢开棺相向，
（夹白）啊呀——！
觑个中空空荡荡。
惊惕惕魂飞魂漾，
躯壳儿何处堪依傍！
当年我奔丧家中，手殓了娘亲，今棺椁空空，母亲安在？我娘哪里？！
〔金氏捧菜肴上。

金　璇　双儿？
瞿秋白　母亲？
金　璇　双儿！
瞿秋白　是您么？母亲！
金　璇　真是我儿回来了！（抚瞿之面）高了、瘦了、更

精神了!
(唱)除夕炮仗、炮仗争欢唱,
　　　户户团聚家家忙。
　　　喷香,八荤八素倾壶觞,
　　　成行,不觉涔涔满衣裳!

瞿秋白　母亲,您怎么哭了?
金　璇　……娘是高兴、是欢喜!你去无锡教书才十天,万想不到,竟赶回家过年!快,尝尝这糟扣肉!
瞿秋白　哎!
金　璇　八宝饭!
瞿秋白　好!
金　璇　红烧鱼!
瞿秋白　啊母亲,想是爹爹谋职,颇有所得?
金　璇　他呀!湖南湖北转了一圈,两手空空。
瞿秋白　那层层叠叠、贴在门上的催账单,怎又不见?
金　璇　(怀中取出一叠借据)都在这里。大年三十,贴着难看。张家八块、李家十元,才还一处,又添三张,便活到七十,也还它不清。
瞿秋白　这……满桌菜肴,花销不少。
金　璇　不妨、不妨!你看!
(唱)【梧桐花】
　　　笑嘎嘎、托在掌,
　　　一展愁眉心宽放。(火柴在掌)
瞿秋白　(夹白)满把火柴,什么用处?
金　璇　(唱)偿尽凤年压身账,
　　　能供恁失学的手足再入课堂。
瞿秋白　(夹白)一发听不懂!
金　璇　(唱)掐下了红头儿铺排在桃花纸上,
　　　到明日贫与灾一并销荡!
　　　有户人家,身患重病,只有火柴头能救!我将之一一掐下,扎成小丸,稍后送去,便有重谢。
瞿秋白　竟有这等好事?
金　璇　是啊,这等好事!
瞿秋白　有趣、有趣!该当一饮!(斟酒)母亲也饮一杯。
金　璇　不消……
瞿秋白　辞旧迎新,饮一杯吧。(斟酒)干!
金　璇　干!(饮之)
(唱)【集贤宾】
　　　醪糟一饮暖柔肠,
　　　双儿啦,休耿耿怨娘。
瞿秋白　(夹白)家道中落,母亲忍苦半世,怎说埋怨!
金　璇　(唱)恁中道辍学沧草莽,
　　　黯黯然叹短呼长!
瞿秋白　(夹白)学费、餐费,无能应对!
金　璇　(唱)搬走了婆母,
　　　迟暮人异乡殂丧!
瞿秋白　(夹白)四伯家中宽裕,母亲将奶奶送去,也是好心!
金　璇　(夹白)又劝你爹爹外出做工,自食其力!
瞿秋白　(夹白)好!做得好!
金　璇　(唱)件件桩桩,
　　　指戳间尽是俺不贤罪状!
瞿秋白　流言蜚语,不要理会!
金　璇　一贫如洗,典尽家私,宗族个个冷眼,人人逼债!
瞿秋白　炎凉块垒,以酒浇之!(斟酒)母亲也饮一杯。
金　璇　饮不得了。
瞿秋白　否极泰来,再饮一杯。干!
金　璇　干!(饮之)随娘来呀。(持烛,逡巡房中)
(唱)【前腔】
　　　错落双影残烛光,
瞿秋白　(唱)共檐下徜徉。
金　璇　(唱)这边厢、夫婿鼾声震耳响,
瞿秋白　(唱)那边厢、小儿女沉眠梦乡。
金　璇　(唱)千言难讲,
瞿秋白　(唱)依依地立床畔掩口相望!
金　璇　三儿、五儿、六儿、二妹,娘的儿啦……
(唱)泪汤汤……罢!(斟酒)
(唱)甜白酒斟将来寸心透亮!
瞿秋白　母亲方才一推二拒,而今怎么斟起酒来?
金　璇　方才思想旧事,心中不忿;而今你弟弟妹妹,就要过上好日子了!好、好痛快!多亏这红头火柴!
瞿秋白　亏了它了!啊呀……不对呀!母亲言道,有户人家,身患重病?
金　璇　不错!
瞿秋白　唯火柴红头能救?
金　璇　正是!
瞿秋白　红头上有白磷,乃剧毒之物,服之必死,怎能治病?
金　璇　对症开方,百病百药;白磷就酒,见效尤快!(将红头倒入酒中)
瞿秋白　那户人家,得的什么病?
金　璇　世上最凶的病,无非一个"穷"字。

瞿秋白　那户人家,到底哪一户人家?
金　璇　那户人家么……无非这户人家。
瞿秋白　这户人家!(悚然)不可、不可——!(欲阻之,却无法触及金氏)
金　璇　瞿家的穷病,只有这个方儿能救!只有娘不在了,那众亲族才能不戳了、不骂了、不逼债了!只有没了娘,你可怜见的弟弟妹妹才能寄身宗族,有衣穿、有饭吃、有学上……(捧酒)
瞿秋白　不、不,母亲——不要!(拦之不得)
金　璇　(嗅之)果然甘芳!
瞿秋白　不要哇——母亲!(阻之不能)
金　璇　(沾唇)有些凉了,不耐烦热它。(一饮而尽)
瞿秋白　娘亲!不、不、不可……
金　璇　双儿莫哭……这酒……(忍痛)甜、甜丝丝的!(身亡)
瞿秋白　亲娘——!
　　　　[瞿秋白拥紧母亲,母亲却消失了,他抱紧的,乃是祠中单薄、漆黑的棺椁。
瞿秋白　(唱)【啭林莺】
　　　　挽断罗衣隔泉壤,
　　　　直叫人寸裂肝肠。
　　　　眼睁睁娘亲离恨无所葬,

　　　　拼一死,
　　　　换娇儿安康!
　　　　这恻恻凄凄、
　　　　凄凄惨惨、
　　　　又岂但一家一户、一姓门墙!
　　　　遍八方、
　　　　更有几多、
　　　　骨肉亲流离凋亡!
　　　　母亲,病入膏肓的,岂止瞿家,更是这破败死灭之世道;逼杀你的,岂止一个"穷"字,更是那垂死冷漠之宗法!儿行经南北,游历中外,满目凌弱暴寡,处处欺天罔地!漫漫长夜,几时到头?千求万乞,一概无用!(跪地三叩)母亲,儿子去了,双儿做那裂空的闪电、惊天的霹雳去了!不见晨曦,誓不归来、誓不归来!
　　　　[瞿秋白推上棺盖,不顾而去,与陈腐的社会、垂死的家族,永远地诀别了!
　　　　[幕后合唱【尾声】
　　　　霜雪为伴路茫茫,
　　　　敢化春雷动穹苍,
　　　　才识这霁月光风玉朗朗!
　　　　[灯渐暗。

第二折　秉　志

【昼】
[宋希濂、蒋冰在办公室内。
宋希濂　瞿先生近来如何?
蒋　冰　心如铁石,顽固不化!
宋希濂　不问这个。他饮食可好?情绪怎样?
蒋　冰　能吃能睡,写写文、刻刻章,有时还讨酒吃!不像坐牢,倒似度假!
宋希濂　如此假期,让与你度,你要是不要?(递一纸)
蒋　冰　(读之)"瞿匪秋白即在闽就地枪决",这……?
宋希濂　是委员长密令。
蒋　冰　属下就去安排!(欲下)
宋希濂　回来!瞿先生德高望重,闻其被俘,四海震动。听说我等劝降不成,中统局跃跃欲试,已呈经批准,着王杰夫一行再来相劝。
蒋　冰　就是那个笑面虎?不好!瞿氏若被说动,岂不抢了师座头功?
宋希濂　这等头功,他若能抢去,我求之不得!
　　　　[囚室,瞿秋白挥毫。

瞿秋白　(搁笔、念)【卜算子】
　　　　花落知春残,
　　　　一任风和雨。
　　　　信是明年春再来,
　　　　应有香如故,
　　　　…………
[王杰夫内声"好!"鼓掌上,陈建中随上。
王杰夫　我与先生相约明岁游春赏花,不亦乐乎!
瞿秋白　你是……?
陈建中　伊便是不辞辛劳、跋山涉水、紧赶慢赶,赶来挽救你的中央要员……
王杰夫　(止之)小姓王,王杰夫的便是。
　　　　(唱)【北中吕·粉蝶儿】
　　　　千里迢迢,
　　　　志诚心、天也知道,
　　　　救栋梁、祸去灾销。
　　　　蒋委座、陈部长,再三谕告,
　　　　爱君才高,

愿来年共看花笑。

瞿秋白　这等盛情,我偏听它不进。奈何?哈哈……奈何!

陈建中　瞿秋白!王科长是头顶轿子——抬举你;你别看见儿子叫孙子——不识相!

王杰夫　(不悦)嗯?

陈建中　听我一句,回头是岸!白花花的银子、锃亮亮的车子、高大大的房子,生五六个儿子,换两三回妻子,岂不美哉?

王杰夫　(止之)嘟!先生当今名流,声望不凡。若能给世人做个表率,弃暗投明、为国效力,前途无量!

瞿秋白　前途么……日寇亡我东北,又侵华北胶东,你们听之任之、空喊报国,尊严何存?前途安在?

陈建中　嗳!党国方针,攘外必先安内……

瞿秋白　试问:内一日不安,外一日不攘?内一年不安,外一年不攘?内一世不安,外便一世不攘么?

(唱)【迎仙客】
　　向外偃旌旗,
　　对内举兵刀,
　　将那忠国报国、忧国为国的争诛剿!
　　快了仇雠,
　　痛煞同胞!
　　把锦山河寸寸丢抛,
　　岂不闻四万万生民共怒啸!

王杰夫　初次见面,少谈国事,多叙家常吧。瞿先生,你想家么?

瞿秋白　你想家么?

王杰夫　怎么问起我来了?

瞿秋白　你祖籍东北,故土沦亡,能不伤情?

王杰夫　这个……谈了半晌,一杯清茶没有!拿些茶水点心过来。

陈建中　是!

王杰夫　再来一副象棋!

陈建中　是、是、是。(下)

王杰夫　先生贵体,可曾好些?

瞿秋白　我的身体,素来如此。

王杰夫　京沪的朋友,忧君安危。那蔡元培受鲁迅之托,在政府会议上、当蒋委座之面,再三再四,为先生求情!所谓"识时务者为俊杰"……

瞿秋白　请教!

王杰夫　不敢!

瞿秋白　何谓"时务"?何谓"俊杰"?

[陈建中端茶点棋盘上。

陈建中　来哉!花生瓜子、糖果象棋!

王杰夫　(对陈)你且退下。

陈建中　是。(背语)格就叫"建立感情,融洽气氛"!伊一肚皮的花花肠子。(下)

王杰夫　我们边弈边谈。(摆棋)

(唱)【红绣鞋】
　　且铺陈将帅车炮,
　　坦襟怀促膝而聊。
　　论时务、共匪途穷西窜逃,

瞿秋白　(惊喜)怎么?红军西征北上,突围成功了?来、来、来,请吃糖!

王杰夫　散兵游勇,顷刻荡尽!

(唱)道俊杰、凭风能扶摇,
　　临悬崖、抽身早。

瞿秋白　我明白了!

王杰夫　明白就好!

瞿秋白　我既被俘,卑躬屈膝、求免一死,再替你等做些不齿之事,便是个识"时务"的"俊杰"了!

王杰夫　这个……

瞿秋白　时务者,捍卫疆土、抵御外辱;俊杰者,为国为民、虽死犹生!王先生"起着"不稳……

王杰夫　啊?

瞿秋白　尽失"先手"……

王杰夫　啊?

瞿秋白　以为"均势",实则"劣着"!"杀"而不死、"捉"而不住、"打"而不着,虚而"无根",可悲、可笑、可怜!

王杰夫　瞿秋白!你——你好狂言!

瞿秋白　我是说这棋……

王杰夫　噢!说的不是我,是棋?

瞿秋白　(指之)是棋呀。

王杰夫　说棋就说棋!民国十四年,你当选中共中央委员;十六年六月,补任政治局常委,七月主持工作,乃继陈独秀之后,中共第二任最高领导,正似这棋中之"帅",何等威风、多少气派!

瞿秋白　你等煞费苦心,也只为这"帅"字棋。

王杰夫　我等尊重先生,可那共产国际呢?批你左倾、斥你右倾,降"帅"为"仕"……

瞿秋白　降"帅"为"仕"!

王杰夫　降"仕"为"相"……

瞿秋白　降"仕"为"相"!

王杰夫　降"相"为"车"……

瞿秋白　降"相"为"车"！
王杰夫　一直降到个小小的卒子，喏喏喏，还是个"弃卒"！
瞿秋白　（轻声）过河了。
王杰夫　什么？
瞿秋白　"马走日，象飞田，车行直道炮翻山。士取斜路护将边，小卒一去不复返、不复返！"我本是个小小卒儿，虽不堪大用，也知一步一前、绝无反顾！而今过了河，一发不肯掉头。
王杰夫　若不掉头，难逃一死！
瞿秋白　子曰：朝闻道，夕死可矣！

　　（唱）【石榴花】
　　　　俺已闻明明大道通九霄，

王杰夫　（夹白）生命可贵，你真不想活么？
瞿秋白　（唱）也馋着皮薄酥重大麻糕。
　　　　　　只是呵！
王杰夫　（夹白）说，往下说！有何要求，尽管开口！
瞿秋白　（唱）比之傀儡而生，
　　　　　　不若快意而凋！
　　　　　　谢"好意"屡屡地殷勤相邀，
　　　　　　笑"好意"无非陷阱镣与铐！
　　　　　　要将俺、活泼泼魂灵勾销，
　　　　　　又用着俺行尸走肉死躯壳！
王杰夫　你、你再考虑考虑！
瞿秋白　不必考虑，已至终局。
王杰夫　啊？
瞿秋白　喏！
　　（唱）"将军"一声把棋盘敲！
王杰夫　这棋——是、是我输了。你赢了，可也死定了！
瞿秋白　我便死了，你也输了。

【夜】
［上海、周家，鲁迅上。
鲁　迅　左等右盼，总无消息！
　　（唱）【斗鹌鹑】
　　　　眺金陵越越心焦、
　　　　眺金陵越越心焦，
　　　　坐卧间方寸火燎。
　　　　不提防秋白羁囚、
　　　　不提防秋白羁囚，
　　　　救挚友请托枢要。
　　　　则盼他鸿鹄无恙天外翱，
　　　　又怕他白璧碎、碧树凋！
　　　　叹离乱各各飘摇、
　　　　叹离乱各各飘摇，
　　　　再何人同怀共抱！
［瞿秋白内声"大先生……"上。
鲁　迅　秋白，你来了！听闻"家里"又出事了？
瞿秋白　不是"家里"出事，是我——要回"家里"去了！
鲁　迅　去江西？
瞿秋白　去瑞金！数年客居上海，多得先生关照，今有一物奉上。（递之）
鲁　迅　（接之）《鲁迅杂感选集》？是你编的？
瞿秋白　还冒昧写了篇序文。
鲁　迅　这就拜读、这就拜读！（挟烟，读之）"他是封建宗法之逆子，是绅士阶级的贰臣……"
瞿秋白　"也是革命浪漫的诤友！"
鲁　迅　"他之杂感，思想斐然……"
瞿秋白　"更为当下而战！"
鲁　迅　"青年导师，人人想做……"
瞿秋白　"他却愿做个马前卒。身负因袭之重担、肩住黑暗的闸门，以助青年，去至宽阔光明之处……"
鲁　迅　"燃烧火焰，横扫秽世！此种为将来、为大众之精神，不惧牺牲、贯穿始终，永是如此！"好！写得好！啊秋白，巍巍殿宇，总由一木一石叠成。我辈何妨做这一石一木？
瞿秋白　一石一木！
鲁　迅　还有一事。你精通俄文、笔力雄健，一众译著，无人能及，正该结集的好！
瞿秋白　（轻声）来不及、怕是来不及了……（隐下）
［杨之华内声"大先生……"急上。
鲁　迅　（若梦若醒）秋白？！（回神）……是之华！秋白他？
杨之华　柳（亚子）先生来信，组织全力营救，同志们多方奔走，无奈事与愿违……
鲁　迅　怎么说？
杨之华　事与愿违……
鲁　迅　救、救不得了？
杨之华　救、救、救不得了！
鲁　迅　呀！（跌坐、木然良久）
　　（唱）【上小楼】
　　　　存殁渺渺，
　　　　惟恸惟悼。
　　（夹白）秋白、秋白！
　　　　知己平生，
　　　　永坠寒宵。
　　　　满眼鸱鸮！
　　　　纤毫之尘、

　　　　涓滴之水、
　　　　　也聚个山摇海啸!
　　　　岂但是冷丁丁魂滗蒿草!
　　　之华,他的译文,请交我编册。
杨之华　秋白之作,只怕书店不敢承接。
鲁　迅　那便自己印刷、自己装帧、自己发行!
杨之华　卷帙浩繁,又恐消损先生病体……
鲁　迅　"人生得一知己足矣,斯世当以同怀视之。"此事我应承过他,又不只为他。

杨之华　那?
鲁　迅　也为文学、为青年、为中国、为了来日之中国!
　　　（咳嗽)咳……也为纪念我自己。
　　　[幕后合唱【煞尾】:
　　　　文章金石交,
　　　　为君一挥毫。
　　　　振衣澹荡本同调,
　　　　纤尘不染心镜皎。
　　　[灯渐暗。

第三折　镌　心

【昼】
[囚室,瞿秋白刻印。
瞿秋白　(唱)【南仙吕·鹧鸪天】
　　　　一刀破开万岭青,
　　　　摩挲刻痕伴心痕。
[宋希濂上。
宋希濂　(唱)【换头】
　　　　满枝红翠闹芳沁,
　　　　忍看斯人独凋零。
　　　瞿先生。王杰夫去后,此物便来了。(递一纸)
瞿秋白　(念之)"着将瞿秋白就地处决,照相呈验……"是今日,还是明日?
宋希濂　明早十时,在中山公园。
瞿秋白　好,我可睡个好觉了!(镌之)
宋希濂　先生停一停罢,听我说。
瞿秋白　再说什么,也是多余。
宋希濂　明知"多余",你亦一笔一画、说得明白!瞿先生!
　　　(唱)【桂枝香】
　　　　必行军令,
　　　　偏怜俊英,
　　　　拜读恁洋洋万言,
　　　　一行行苦侵愁浸!
　　　"愿以后青年,不要学我",是你所写?
瞿秋白　正是。
宋希濂　"羸弱瘦马,拖千斤辎车",亦你亲书?
瞿秋白　不假。
宋希濂　又道"捉住了老鸦在树上做窠,这窠终做不成……"
瞿秋白　此我乡土俗语。我在狱中著《多余的话》,请记者带出……

宋希濂　黑布面的本儿,我头一个拜读!
　　　(唱)看将来心嗟魄惊、
　　　　看将来心嗟魄惊!
　　　　也没个激昂奋进,
　　　　满纸介涩涩酸辛。
　　　　半生劫火焚,
　　　　既然是时运错安顿,
　　　　何不掉头春又新!
瞿秋白　拙文一篇,果然你读它不懂。
宋希濂　先生写道:"山水清秀,花果香甜,月色灿灿,更胜从前……"分明还恋此生!
瞿秋白　却不叛党而活。
宋希濂　不用你当众声明!
瞿秋白　噢?
宋希濂　不消你公开反共!
瞿秋白　噢?
宋希濂　或隐逸山野,或教书育人,出入之间,全凭你意!
瞿秋白　(把玩)我这闲章,不觉刻了大半。
宋希濂　只请先生翻译些文章。(递一书)
瞿秋白　(觑之)《十月教训》?这是俄人反对联共之作……
宋希濂　稿酬从优。
瞿秋白　呵。
宋希濂　译成之后,未必刊行。
瞿秋白　呵呵。
宋希濂　纵使刊行,断不署先生之名!
瞿秋白　呵呵呵……
宋希濂　你笑什么?
瞿秋白　我笑你……
宋希濂　笑我什么?

瞿秋白　笑你毕竟不曾读懂！
　　　　（唱）【前腔】
　　　　　　臧否随人，
　　　　　　冷暖自饮，
　　　　　　临终局剖判分明，
　　　　　　又岂为贪生惜命！
　　　　　　那些个萧条文字、
　　　　　　那些个萧条文字，
　　　　　　是久抱残病，
　　　　　　未敢欺心。
　　　　　　而今披赤诚，
　　　　　　俺畸零人不消后世敬，
　　　　　　愿化花泥与春亲。
宋希濂　先生！军令一纸，重于泰山；俄文一部，轻似鸿毛……
瞿秋白　（打断之）文中之倦怠、怯懦、脆弱、消沉，皆我心声。我自青年时，走上共产主义之路，虽经蹉跌，从无改变。共产党员就该不伪饰、不欺瞒、不诓骗，清清白白行事、堂堂正正为人！我若还有半点求生之意，断不写此《多余的话》……
宋希濂　难道此文，竟、竟、竟是先生必死之志？！
瞿秋白　不。它是我临终前，无遮无瞒、自查自省，对我党最后之忠诚、最后之忠诚！
宋希濂　罢、罢、罢！（悯然欲下）
瞿秋白　留步！《多余》文末，我待再添一段："俄国高氏之《四十年》、屠氏之《鲁定》、托氏之《安娜》，中国鲁迅之《阿Q正传》、茅盾之《动摇》、曹雪芹之《红楼梦》，皆不妨一读。"
宋希濂　还有么？
瞿秋白　还有："中国的豆腐也颇美味，世界第一。"
宋希濂　还有么？
瞿秋白　没有了，"永别了"。
宋希濂　别了，永、永别了！（下）
瞿秋白　（端详）我这章儿，也刻成了。其下一个"心"字，其上比"无"又多了一点（忐）。
　　　　（唱）【隔尾】
　　　　　　道是无心还有心，
　　　　　　篆将"爱"（忐）字两心倾。（夹白）爱爱、爱爱，之华我妻……我正是这般唤你的呀！
　　　　　　伤心处易撇尘寰忍撇卿！

【夜】

［上海家中，杨之华整理译稿。

杨之华　《现实》《海燕》《艺术论》……秋白，检点你之译著，竟逾百万！一字一句，似你一笑一叹！（仿佛有声）脚步声！你回来了，秋白！（开门）没有人……咦！（再闻）轻轻地，又来了，不会错——（再开门）秋白、秋……（潸然）回不来了。脚步声萦绕耳畔、不休不止、无穷无尽，你却回、回、回不来了！

［瞿秋白上。

瞿秋白　（念）夜思千重恋旧游，
　　　　　　　他生未卜此生休。
　　　　　　　行人莫问当年事，
　　　　　　　…………
　　　　　　　海燕飞时独倚楼。（狱中《忆内》）
杨之华　（见之）秋白！？
　　　　（唱）【醉扶归】
　　　　　　恍惚惚相逢知是步幻境，
　　　　　　泪涔涔牵拽不放旧衣襟。
　　　　　　喃喃儿且将夫婿唤得轻，
　　　　　　战战地高声则怕梦中醒。
　　　　　　觑着恁庞儿消损染烟尘，
　　　　　　久候春归信！
瞿秋白　爱爱，劳你久等。然临去瑞金之前，我定要与大先生告别。昨日谈得兴起，一夜未归，大先生竟将床铺让与我睡……
杨之华　那他与许姐姐呢？
瞿秋白　他们夫妇，睡了一夜地板。喏喏喏，这叫我怎么睡得着？
杨之华　只怕今夜，又是无眠。
瞿秋白　今夜么？今夜的路，好长唷。
　　　　（唱）【皂罗袍】
　　　　　　黯黯红蜡余烬，
　　　　　　催诗囊整束、
　　　　　　行人登程。
　　　　　　喉头哽咽缠绵声，
　　　　　　腹内纡绕相思阵。
　　　　　　执子之手，
　　　　　　强颜欣欣，
　　　　　　眷然四顾，
　　　　　　灯也昏昏，
　　　　　　照、照、照不得影儿永双并！
　　　　爱爱，（回）……
杨之华　不，别赶我。让我再陪陪你、再看看你、再送送你。

（唱）【前腔】
　　　一亭亭迷离街灯，
　　　将柔光吻遍，
　　　归来再暖鸳鸯衾，

瞿秋白　（唱）此去不冷连理印。
杨之华　（唱）"秋之白华"（注：新婚之时，瞿秋白亲刻此印），
瞿秋白　（唱）相惜惺惺，
杨之华　（唱）印之在掌，
瞿秋白　（唱）镌之入心。
杨、瞿　（唱）共、共、共绵绵此情无绝尽！
瞿秋白　爱爱，我去之后，你不许再瘦。
杨之华　秋白，我不在时，你不要挑食。
瞿秋白　我去之后，你若能来，快些飞来。
杨之华　我不在时，你少担心，诸事平安！
瞿秋白　我去之后，你也有我陪着。
杨之华　我不在时，你也有我守着。
瞿秋白　我们活在一处，便是死……
杨之华　携手而死，也是幸福的、是幸福的！不、不要送了，你去吧。
瞿秋白　我去了？
杨之华　去吧。我看着你。
瞿秋白　去了、去了……（行之、折返）爱爱！我别无留恋，只恋着你、傍着你，没了你，那极简单极平常之琐事，也是我极困顿极艰难的问题！还有我们的女儿，与一切欣欣向荣的孩子们，我真舍不得、舍不得……（行之，再折返）之华……
杨之华　秋白……
瞿秋白　喏，这黑布面的本儿，你我一人一本，不能通讯时，便将要说的话，写在上面……
杨之华　写在上面，待等重逢之时……
瞿秋白　重逢时交换着看，多少有趣！（悄下）
杨之华　多少欢喜……秋白、秋白！你写在本儿上的话，那《多余的话》，我尽看到了；我写在本儿上的话，你也看一看、看一看呀！（泣下）
　　［瞿秋白内声：爱爱，我真想放你在我怀中，与你几千又几千个亲吻、又几千个亲吻……
　　［幕后合唱【尾声】
　　　那时节不肯卿卿半点肇，
　　　却叫今日悔多情，
　　　牵连恁濛濛眼中总泪影！
　　［灯渐暗。

第四折　取　义

【夜】
　　［一束光、一张椅，宋希濂立于一旁。
内男声　你叫宋希濂？
宋希濂　是。
内男声　坐下说。湖南人氏？
宋希濂　湖南湘乡。（落座）
内男声　是个军人？
宋希濂　黄埔军校一期步兵科毕业。
内男声　1935年6月18日，你做了什么？
宋希濂　二十五年讨伐滇桂、二十六年参与北伐……
内男声　6月18日，你做了什么！
宋希濂　三十二年拱卫京畿、增援淞沪……
内男声　但问你6月18日做了什么！
宋希濂　这个——我、我是个军人，上峰有令，能不、能不——！
内男声　（反复）做了什么，做了什么……
宋希濂　不……是梦，这是个噩梦——希濂苏醒、快快苏醒！
内女声　（轻柔）宋先生、宋先生……
宋希濂　（舒了一口气）醒过来了。
内女声　先生一代名将，获勋无数，有"鹰犬将军"之称……
宋希濂　（得意）好说。
内女声　还请谈谈，1935年……
宋希濂　1935年？
内女声　6月18日……
宋希濂　6月18日！？
内女声　枪决瞿秋白详情！
宋希濂　……又来了、又来了！
内女声　（反复）枪决详情，枪决详情……
宋希濂　（唱）【北正宫·滚绣球】
　　　质与询几回回，
　　　讯共笑一番番。
　　　不似俺森森儿将他决判，
　　　竟是他不轻饶把俺羁缠。
　　　有枪炮剿无辜，
　　　无刀剑战敌顽！
　　　"六一八"平生之憾，

　　　　被梦魇百骸皆寒。
　　（夹白）手儿啦……手儿！
　　　　洗不净英雄血，
　　　　好叫人一夜鬓毛尽成斑，
　　　　永坠幽潭！
　　1935年6月18日，不是我等处决了他，是他审判了我等、处决了我等！罢、罢、罢，且受着那无昼无夜、无休无了、无千无万的处刑吧……

【昼】

［宋希濂假寐，蒋冰上。

蒋　冰　师座、师座！
宋希濂　瞿先生如何？
蒋　冰　那瞿秋白一通好觉，直睡到天明。泡了杯浓茶，读了些唐诗……
宋希濂　读了些唐诗？
蒋　冰　读诗之时，军法处验明正身、催促出门……
宋希濂　怎么？他去了？（掀开窗帘一角，悄觑）
　　　　［瞿秋白上。
瞿秋白　（唱）【倘秀才】
　　　　闲闲地眺日高时犹未晚，
宋希濂　（唱）觑着他步泉壤身又折返，
蒋　冰　（夹白）呀！他怎么又回来了？
瞿、宋（唱）方寸之地更盘桓。
瞿秋白　（唱）从容倾端砚、
　　　　　　　谈笑着毫端、
　　　　　　　把素笺再展。
蒋　冰　瞿秋白，你去而复返，看来是想通了？
瞿秋白　不是想通，是想起来了。
宋希濂　（另一空间）想起什么？
蒋　冰　是共党高层名单？
瞿秋白　想起来了，少不得写下来。
宋希濂　（另一空间）写下哪样？
蒋　冰　是江西潜伏计划？
瞿秋白　（不应，挥毫）
蒋　冰　还是自白书？忏悔录？效忠文？
瞿秋白　不消猜了，拿去看吧。（递之）
蒋　冰　（接之，念）夕阳明灭乱山中，
宋希濂　（另一空间）此唐人韦应物之句！
瞿秋白　（念）落叶寒泉听不穷。
宋希濂　（另一空间）这是朗士元！
瞿秋白　（念）已忍伶俜十年事，
宋希濂　（另一空间）心持半偈万缘空、万缘空……
蒋　冰　不看还好，看了越发不懂！

瞿秋白　喏，昨夜好睡，偶得一梦。（忆梦）
　　　　（唱）【滚绣球】
　　　　　　步小径啼杜鹃，
　　　　　　看天边云锦鲜。
　　　　　　姹紫嫣红争斗艳，
　　　　　　清露一滚芳草尖。
宋希濂　（另一空间，夹白）美、美不胜收！
瞿秋白　（唱）无限好、夕阳斜，
　　　　　　映树影绰绰的色斑斓。
　　　　　　隐约约何处鱼梵，
　　　　　　恰便似寒流潺潺。
宋希濂　（另一空间，夹白）妙、妙不可言！
瞿秋白　（唱）正是个入诗入画神仙境，
　　　　　　泼墨浓淡染群山，
　　　　　　直叫人神醉目酣。
宋希濂　（夹白）醉、醉入心脾！
蒋　冰　啧啧啧，瞿秋白！你死到临头，竟做得如此好梦？
瞿秋白　梦里怡然，醒来眷眷。方才行至半途，忽然集得唐诗四句，以志此梦。想时间尚早，便返身将它录下。走吧。
蒋　冰　啊？再无他事么？
瞿秋白　别无他事。走吧。
宋希濂　（另一空间）希濂送别先生，送别了！（下）
　　　　［瞿秋白行之，众军士押送之。
蒋　冰　（背语）就冲他这不怕死的劲头，俺也得尊他一声！（追之）先生、瞿先生！
众　　　（唱同场曲）【倘秀才】
　　　　　他则顾施施然闲步在前，
　　　　　众军士好一似扈从随攀，
　　　　　火枪林立如旗幡。
　　　　　说甚么手无缚鸡力，
　　　　　铮铮骨不凡，
　　　　　多管是铜心铁胆！
蒋　冰　怎么不走了？
瞿秋白　看街角有个瞎眼乞丐，跌跌撞撞……
蒋　冰　这等腌臜人，我赶了他去！
瞿秋白　不是哟。为图天下再无这等可怜人，我等百死何惧、百死何憾！……走吧。
　　　　（唱）【叨叨令】
　　　　　夹两旁丛丛簇簇开建兰，
　　　　　清幽幽君子芬芳向天绽。
　　　　　也不为怯死贪生行来慢，

　　　　　偏是这良辰美景将人绊。
　　　　　来在了中山园也么哥，
　　　　　身傍了八角亭也么哥，
　　　　　但闻得香香甘甘美酒泛。
　　　（嗅之）这是我家乡的甜白酒！（欲饮）
蒋　冰　先生请慢！拍了照再饮。
瞿秋白　我倒忘了，还需"照相呈验"。请。
　　　［瞿秋白背手而立、两腿微分、面带笑容，留下人生最后一张照片。
蒋　冰　你还笑得出！
瞿秋白　心中快乐，怎能不笑？
蒋　冰　命在旦夕，何乐之有？
瞿秋白　工作之余，稍事休息，是小快乐；夜间入睡，安眠无忧，是大快乐；舍生取义，与世长辞，是真快乐、真快乐也！（斟酒）我自一六年离家、一七年习学俄文、二一年入党、二四年与之华成婚、二七年主持政治局、三二年病危几死、三四年身赴瑞金，直至今日，一世奔波，极少返乡。倒是宋先生想得周到，甜白酒、煎豆腐、萝卜干……算得在舌尖上回了趟家……哈哈哈，走哇！（半醉而行）
军士甲　长官，他这是吃醉了！
军士乙　师座有令，中山公园行刑，他还要去哪里？
军士甲　待我揪他回来，按倒了就是一枪……
蒋　冰　闭嘴！还没到十点呢！大象将死，也会给自个儿找个舒心地方。跟上、快跟上！
瞿秋白　（带着醉意，唱）
　　　　Вставай, проклятьем заклеймённый
　　　　Весь мир голодных и рабов
　　　　Кипит наш разум возмущённый
　　　　И в смертный бой вести готов
　　　　Весь мир насилья мы разроем
　　　　До основанья, а затем
　　　　Мы наш мы новый мир построим,
　　　　Кто был никем, тот станет всем!
蒋　冰　唱的什么？怪好听的。
瞿秋白　你也想学？罢了，你学不会。
蒋　冰　不要小看，俺也是个多才多艺！
瞿秋白　如此，我唱一句、你跟一句？
蒋　冰　使得、使得！

瞿秋白　Вставай, проклятьем заклеймённый！
蒋　冰　Вставай, проклятьем заклеймённый！
瞿秋白　Весь мир голодных и рабов！
蒋　冰　Весь мир голодных и рабов！怎么样？不赖吧？
瞿秋白　不赖，哈哈哈……不赖得很唷。
　　　（唱）起来，受人污辱咒骂的！
　　　　　起来，天下饥寒的奴隶！
　　　　　满腔热血沸腾，
　　　　　拼死一战决矣。
瞿秋白　（唱）旧社会破坏得彻底，
　　　　　新社会创造得光华。
　　　　　莫道我们一钱不值，
　　　　　从今要普有天下。
蒋　冰　（色变）这、这、这是！？
瞿秋白　这是我翻译之《国际歌》！
蒋　冰　（唱）这是我们的
　　　　　最后决死争，
　　　　　同英德纳雄纳尔，
　　　　　人类方重兴！
　　　（陡然）呀……此地甚好。
蒋　冰　（惘然）啊？
瞿秋白　山上青松挺秀、山前绿草如茵，此地甚好，就在这里吧。
蒋　冰　好、好……预（备）——
瞿秋白　请慢！还有两端。其一，我不能屈膝而死。其二，我不愿毙头而亡。
　　　（念）【卜算子】
　　　　　寂寞此人间，
　　　　　且喜身无主。
　　　　　眼底云烟过尽时，
　　　　　正我逍遥处、逍遥处……
蒋　冰　预备——！
瞿秋白　中国共产党万岁！共产主义万岁！
　　　［枪响，灯骤灭。
　　　［幕后内唱：【煞尾】
　　　　　生如夏花纷灿烂，
　　　　　死似秋叶意自恬。
　　　　　沐风霜、正百年，
　　　　　报与先生共相勉。
　　　　　　　　　　　（全剧终）

《瞿秋白》曲谱选

作曲 孙建安

第一折 溯 源（选段）

高调【啭林莺】1=F

第四折　取　义（选段）

歌词（按乐谱顺序）：

一姓门墙！遍八方、更有几多、骨肉亲流离凋亡！

北正宫【叨叨令】1=D

（唱）夹两旁丛丛簇簇开建兰，清幽幽君子芬芳向天绽。也不为怯死贪生行来慢，偏是这良辰美景将人绊。来在了中山园也么哥，身傍了八角亭也么哥，但闻得

生如夏花之绚烂　死若秋叶之静美

赓续华

沐风霜,正百年。红旗飘飘的日子里,张曼君三部力作——评剧《革命家庭》、赣南采茶戏《一个人的长征》、昆剧《瞿秋白》,一戏一格,各各精彩。曼君进入创作的高峰期,一方面依赖于她熟谙舞台,经验丰富,术抵佳境;另一方面更依靠她的理论准备与观念进步,已然得道成仙,一直领跑中国戏曲现代戏导演艺术。她对剧种的尊重,对戏曲音乐的理解,对演员的喜爱,使其作品总是富有艺术感染力和审美内涵。曼君的阅读量惊人,而悲天悯人的情怀又让她的作品总是散发着暖意与温情。忙里偷闲奔向南京看她的新作《瞿秋白》,看后大喜过望,我目击了一出优秀剧目的诞生! 大美——昆剧《瞿秋白》,编、导、演、音、美,五位一体,完美无瑕! 整个舞台干净、简约、现代、时尚,黑、白两色象征着阴阳生死,瞿秋白的黑衣白裤也强化着这种非黑即白、泾渭分明的激烈角逐。编剧罗周从秋白被捕切入,描写他在生命的最后时刻仍坚守"主义"、视死如归的精神世界,塑造了一个高贵的灵魂。共产党人的铁骨与传统文人的风骨浇铸成他的脊梁。满打满算,瞿秋白只活了三个生肖轮回,三十六岁!"生如夏花纷灿烂,死若秋叶意自恬。"面对敌人的威逼利诱,他矢志不渝,坚贞不二,谈笑风生,从容就死。作者打开了秋白的内心世界,使主人公虽困方寸牢笼,却心驰千里。与母亲金衡玉、与挚友鲁迅、与爱妻杨之华,三度诀别,展示了他对亲情、友情、爱情的无限眷恋,对主义的笃定,对生命之美的赞颂。然梦境之美妙,自酌之潇洒,放歌之慷慨,都在他生命的最后时刻绽放异彩。面对死亡,他对行刑者提出不跪死、不爆头的要求,以通达、从容、淡定的姿态,舍生取义,完成了一个共产党人高贵灵魂的塑造。

施夏明的表演无懈可击,几近完美。尤其是"取义"一折,这是全剧的高潮,瞿秋白脱掉一袭白衣,验明正身,端坐在天地之间,死得庄严,死得浪漫。漫天花雨为他送行,全场观众肃然起敬。

近两年,施夏明先后成功演出了现代昆剧《眷江城剧》《梅兰芳·当年梅郎》及《瞿秋白》,为昆剧现代戏开出了一条新路,让古老的昆曲有了时代新颜。此功将载入史册。当然编剧罗周更是功不可没。对了,必须加一笔:《瞿秋白》的音乐唱腔可圈可点。昆曲的笛、笙、琴、胡与西洋的提琴、单簧管、长笛、小号和谐友善,相得益彰,传统武场与西洋击乐共事一堂,一点不违和,给吴小平老师点赞。邢新的灯光一如既往,恰到好处地照亮舞台,很节制,很讲究,很高贵。古典昆曲的未来有无限的可能性。最后,借用新世纪杰出导演张曼君的一段话结尾:"昆剧《瞿秋白》是面对生死命题展开的一部戏剧。在几乎是终极陡峭的情境中,展开人物心灵心境的诉说,容量广且深邃。这样的'心剧',使昆曲走向现代生活,甚至作为一个载体去表达现代性的追索。"这算不算是戏曲,特别是昆曲现代性高段位抒写的尝试?

(原载于《扬子晚报》2021 年 7 月 17 日)

昆曲原创现代戏之攀升:第八届中国昆剧艺术节开幕大戏《瞿秋白》

彭 维[①]

2021年9月23日晚,江苏省演艺集团昆剧院在昆山文化艺术中心演出了第八届中国昆剧艺术节开幕大戏《瞿秋白》。该剧是一部思想精深、艺术精湛、制作精良的原创昆剧现代戏攀高之作,是编剧、导演、演员在革命历史题材昆曲现代戏创作中各领风骚又三位一体、同步辉映的当代舞台艺术精品。

一

编剧罗周的创作从昆曲到皮黄到其他多个剧种,从古典样式到现代戏,其创作速度之快、数量之众、质量之上乘有目共睹。其创作的昆曲剧本从早期的古典范本《春江花月夜》到现代戏《眷江城》《梅兰芳·当年梅郎》《瞿秋白》等,反映了剧作家一直保持着炽烈的创作热情和旺盛的创作能力。《瞿秋白》作为一剧之本从文辞到结构到人物到情感表达等,都给舞台二度创作提供了极好的基础与相当的高度,每一个层面都值得深入剖析与探讨。

罗周作为场上能手,给出了舞台基础扎实的场上之本,此次导演张曼君与她因《瞿秋白》合作是冥冥中的必然。导演"无为而为",尽最大努力还原了最好的文本与最美的昆曲,也实现了自我极限的又一次突破。以导演为核心的包括舞美、灯光等主创在内的团队,在更高级层面上将舞台还原于文本框架设定,将舞台还给了演员与音乐,从而保证昆曲现代戏同样"有戏可做","有曲堪听",有唱、念、做、打、舞可赏,这是当代昆曲舞台、当代戏曲事业之幸,更是现当代现实题材创作应有的方向与引领。

导演的"让台"、二度主创团队的"退"与"守",其最终的目的是在更高层面上实现编剧场上之本的"有为"。在《瞿秋白》中,张曼君导演很擅长的时空转换、意识流式的穿插运用更见纯熟。编剧给予的结构,一条审判现场的"昼"线,一条情感、心理梳理的"夜"线,导演仅凭几个擦肩而过、对面不能的拥抱表演,就很自然地实现了"夜"线之"见母""会友""面妻"三个重要场次的虚实转换。《瞿秋白》之"见母""会友""面妻"从情节上来看算孤场,各场基本可以单行,甚至单独成折,几个片段即能于事件叙述中见出曲折婉转之变化层次,于人物形象中见出性情与真心,就表演而言,更有手眼身法步的淋漓发挥。"见母""面妻"("夫妻相逢")原为导演在多个剧种、数度实践中时常遭遇的典型场景,导演往常做到了每戏一格,各具情态,而《瞿秋白》在数次实践后更加灵动别样,将演员的调度与表演发挥推到了极致,似真似幻,如醉还醒。"见友"时一个炮仗的音效,虚场又幻化成佳节良宵促膝秉烛的人间实景,细节处貌似不经意间出现的"火柴"意象更是点睛之笔。尾声"取义"干净大气,"单刀赴会"般的气场与力度等,编导明明都"在场",但观剧时又都"不在场"。

《瞿秋白》运用了交响乐,轻、重、缓、急,整体谋篇布局精巧浑然,开场的一丝丝弦乐点染即为全剧定调,"瞿秋白"个人音乐形象始终与人物的性格气质、舞台气质相符,趋忧伤雅正,温柔敦厚不失君子风,细节处如"秋之白华"与妻见面的那场,夫、妻各自弦乐交织,缠绵纠结,动情动人,尤其是对于全剧曲牌唱腔配器的把控到位,真正实现了托腔保调之功效。

《瞿秋白》不见满台人,不见满台景,编、导如引流,顺势而为,依律而行,昆曲本体之美犹在,精魂尚存,舞台既空灵通透又丰蕴饱满,可以说编、导手法的高级留白与余地功不可没。

二

编导搭好台,演员唱好戏,是舞台艺术作品成功的关键。《瞿秋白》演员对昆曲古典气质与范式的守正做得不差,因题材变化而做的创新与开拓更加值得剖析和推广。作为主演和昆剧院院长,施夏明参与了该剧的策划,在选材上首先体现了独到的睿智思考。题材与剧种、人物与演员气质在相当程度上的吻合,是剧作成功的重要因素,瞿秋白不仅是铁骨铮铮的革命者,同时也是集语言学家和诗人于一身的中共早期领导人,他的旧体诗词意蕴深厚,意境醇雅,人物形象本身气质清雅,斐然君子文风,与昆曲之典雅、演员之内秀、小生行当之俊逸潇洒高度契合,再加上演员在表演上的通透与领悟,选材正"打在手背上"。

① 彭维,国家京剧院创作中心主任,副研究员。

昆曲现代戏需要攻克的难题很多，表现内容之变化务求相应形式之变化，对于唱念做表程式苛严的昆曲而言，现代戏从内容到形式的推陈出新与移步换形势在必行，尤其是现代人物的念白与表演，不破不立，守正也必须创新。《瞿秋白》能做到不出圈，有理、有情尤其有味儿，念白与表演的难题首当其冲。主人公身为革命的先驱，新思想的启蒙人，"主义"的宣讲必不可少，尤其是剧本以"昼"线贯穿的"一审""再审""三审"及结尾高潮的"取义"，每一次的对峙都离不开大量念白的辩驳；即使是相对应的"夜"线，尤其"见友"一场的念白也不少。主演采用中州韵念法，保留昆曲真味，保证了革命者的念白依然"中听"，可以说在念白的实验与实践上，《瞿秋白》是一个现象，突破了本剧种表现现代题材的拘囿，实现了剧种表演上的现代拓展。

主演施夏明是难得的创造型演员，他在《瞿秋白》的表演上狠下功夫，将一个"又文又弱又柔又刚"的革命者形象深深烙在观众脑海中，演出了一个有血、有肉，有思想、有情感，有气质、有品格的"革命者"形象。他在唱、念、做、舞方面的单科暂且不论，其在深厚传统基础上化用无痕的表演，堪称妙极。以脚步为例，演员全程运用的是一个书卷气浓郁的文人革命者的自然脚步，淡定、生活化，却又充满了艺术形式化的美感。为了表现对于最后美景的展望，施用了几个快趋步，原本传统常用的台步化用在此处恰到好处，主人公向死而生的眷恋与憧憬都在那轻盈加速的几个步态中得以表达。在某些场景中，主人公虽穿着现代皮鞋，施夏明仅凭化用而行的几步过路过桥的台步并配合相应的身段表演，即于细微处展现出了传统范式之美，同时又表达出了此情、此景、之境。

《瞿秋白》剧如其名，一人一剧，表演呈现外松内紧，编剧罗周的"瞿秋白"最终转化成了施夏明的"瞿秋白"，编剧文本的案头革命者"瞿秋白"最终转化成了有鲜明舞台形象的"瞿秋白"，所以说编剧、导演给了，演员实现了，施夏明以立住了的舞台形象展示了守正亦能创新的能力，他的"这一个"瞿秋白在表演上的前进与突围是昆曲的突破，是戏曲现代戏的突破。

《瞿秋白》是编、导、演等当代一线杰出舞台创作者集体智慧的结晶，是古典戏曲范式技艺积累沉淀的承续与拓展，是百戏之祖对现代题材的主动探索与实践，是古老传统戏曲剧种对当代文化需要的积极应答。金秋之时节，昆曲发源之圣地，《瞿秋白》作为当代昆曲现代题材原创佳作揭开第八届中国昆剧艺术节大幕，更加激励后学，昆曲守正创新，道阻且长，帷幕已启，且行且攀登。

浙江京昆艺术中心(昆剧团)2021年度推荐剧目

浣纱记·春秋吴越

周长赋

时　间：东周敬王年间
地　点：吴、越

人物表

勾　践：越王，老生。
夫　差：吴王，净。
雅　瑜：勾践夫人，青衣。
范　蠡：字少伯，越国上大夫、相国，生。
文　种：字会，越国下大夫，末。
伍子胥：吴国相国，外。
伯　嚭：吴国太宰，后为相国，丑。
越女甲、乙，吴、越官员，内监、宫女，军士等。

第一出　受辱放归

［内呼声："吴王打围啦！"随即吴王夫差由伯嚭及众宫女、将校拥上。

众　　（唱）【北正宫·醉太平】
　　　　长刀大弓，坐拥江东。
　　　　车如流水马如龙，
　　　　看江山在望中。

夫　差　（接唱）
　　　　一团箫管香风送，

　　　　　千群旌旆祥云捧。
　　　　　苏台高处锦重重,
　　　　　管今宵,宿上宫。
　　自家三年前夫椒山一战,大败越国,不但报了先君丧命之仇,且拘越王勾践于吴地。虎据三吴,鹰扬一世,更指望有朝一日,称霸诸侯。今日大病初愈,恰逢风景晴和,不免率众前往都城内外,打围游乐,顺便也看看那个石室……

夫　差　来。
伯　嚭　有。
夫　差　传令,石室去者。
伯　嚭　是,石室去者。
　　　　(唱)【普天乐】
　　　　　斗鸡陂弓刀耸,
　　　　　走狗塘军声哄。
　　　　　轻裘挂,
　　　　　花帽蒙茸,
　　　　　耀金鞭玉勒青骢。
　　　　　前遮后拥,
　　　　　欢情似酒浓。
　　　　　识翠寻芳,
　　　　　来往游遍春风。
伯　嚭　启禀主公,前面就是勾践养马的石室。
夫　差　好,命勾践人等前来见我。
伯　嚭　是,命勾践人等来见!
　　　　[内勾践应声:"哦来了!"随即勾践、夫人雅瑜和范蠡上,三人身穿养马服装,一副落拓模样。同时众将士和宫女下。
勾　践　(唱)【仙吕赚】
　　　　　遭囚困,
　　　　　英雄血泪弹还摇。
　　　　　且屈身,
　　　　　吞下难忍悲和愤,
　　　　　为待重翻万里云。
范　蠡　主公,小心应对。
勾　践　(施礼)东海贱臣勾践叩见大王!
雅　鱼　下妾雅瑜叩见大王!
范　蠡　陪臣范蠡叩见大王!
夫　差　少礼。可叹勾践你昔为越国之君,今却做了这养马之奴,脱轩冕而着樵头,去冠裳而服袯襫。来、来、来,你看,他的夫人雅瑜,本是绝代的佳人,如今也浑身污垢,连农妇都不如。(笑)
　　　　[雅瑜掩脸。

勾　践　前偶犯吴之先王,蒙大王仁慈,不加诛杀,命贱臣夫妇养马,已是大恩大德。
雅　瑜　已是大恩大德。
夫　差　不生怨恨?
瑜、范　(同)不生怨恨!
夫　差　谅你也不敢。(又笑)
伯　嚭　主公,勾践拘禁在此,已经三年。三月前,主公患病,勾践曾往问疾,并亲尝主公粪便……
　　　　[勾践又强忍住呕吐。夫差看在眼里。
夫　差　难得、难得,勾践乃是疏远之臣,三年养马,受了这许多的苦楚,而你不但不怨我,反倒心存孝顺。
践、瑜　(同)吮疽含血,此乃臣子当为之事。
伯　嚭　当时勾践以粪诊断,言主公所患不过风寒。主公曾经许下,病痊之日,要放勾践回归故国。
范　蠡　愿大王再开隆恩,放我寡君回归越国。
夫　差　这个……
伯　嚭　主公。
夫　差　放归乃是大事,孤家还是担心……
伯　嚭　怎么?
夫　差　孤讲仁道,他人未必报孤信义。
伯　嚭　主公,有道是,君无戏言,况且不杀勾践,诸侯已传为佳话。主公之志,岂止吞越乎?
夫　差　是啊,孤家志在中原!
　　　　(唱)【北中吕·迎仙客】
　　　　　坐江南,
　　　　　唯我独尊,
　　　　　气鹰扬将湖海吞。
　　　　　重仁德,
　　　　　兼威恩,
　　　　　到那时手转乾坤,
　　　　　论英雄谁认秦和晋?
伯　嚭　今日借放勾践示我大吴仁义,到时呵——
　　　　(接唱)【幺篇】
　　　　　堪笑那众诸侯,
　　　　　小君小小君。
　　　　　仰望大吴泱泱身。
勾　践　大王——
　　　　(接唱)三年来念贱臣,
　　　　　勤养马多恭谨——
瑜、范　(同接唱)求放回越国残城,
　　　　　来日再叩谢吴恩信!
夫　差　好、好、好,孤不食言,今日就放你等回归故国。

勾践等　（同跪）谢大王！

　　　　［勾践、雅瑜和范蠡起身离去。

伍子胥　且慢，主公不可行妇人之仁，放虎归山！

伯　嚭　老相国，你不该不宣自来呀。

伍子胥　臣闻主公今日驾临石室，（拔剑在手）这把属镂剑在鞘内鸣响，唤臣前来守候。

夫　差　老相国，你意欲何为？

伍子胥　斩草除根。此剑乃先王逝前所赐，嘱臣助主公复仇，臣请借它了却此愿！（剑指勾践）

夫　差　且慢，杀降诛服，天下所非。

伍子胥　即使不杀勾践，也当终身拘禁，岂可听信伯嚭谗言？

伯　嚭　老相国，我一说白，你就要说黑。你只道官高，就要压我一头么？

伍子胥　那是你屡屡与我作对，全不念自楚出奔，共事吴君。

伯　嚭　（笑后）因伯嚭心中只有大吴君国。敢问相国，前主公卧病三月，勾践亲往问疾，而相国身为百官之首，可有一件好物相赠？

伍子胥　这……

伯　嚭　可有一句好言相慰？相国不知自责，反倒口口声声说要人。敢问勾践尝粪，你能效之否？

伍子胥　这个……

夫　差　（大笑后）是啊、是啊，勾践尝粪一事，已证其并非忘恩义之徒，勾践，你去吧！

勾践等　（同跪）谢大王！

　　　　［伍子胥看勾践、雅瑜和范蠡起身又要离去，终于——

伍子胥　（喝住）且慢！哎呀主公啊——

　　　　（唱）【斗鹌鹑】
　　　　　　虎在深林，
　　　　　　杀其凶猛。
　　　　　　况囚于笼中，
　　　　　　关之院庭。
　　　　　　君不见恶兽回回有所侵，
　　　　　　必然是先屈身。
　　　　　　这勾践佯示温存，
　　　　　　必然是包藏祸心！

众　　　（不同心情）包藏祸心？大王！（俱各摇头）

伍子胥　我知道你等不认，不信，既然这般逼我，好，今日我只好请主公最后一试。

众　　　（相对）一试？

伍子胥　主公，当年会稽之约，勾践他自请为臣，妻请为妾。

夫　差　着啊，他是自请为臣，妻请为妾。

勾　践　贱臣从来信守诺言。

伍子胥　臣却从来不信！主公，方才有晋国使臣前来，问我齐、鲁交恶之事。

夫　差　晋乃当今诸侯霸主，一时不可怠慢。

伍子胥　晋使讨要宗室美女侍寝，而勾践既称"妻请为妾"，那就让其夫人雅瑜践行诺言，侍奉晋使。如若答应，我便闭口，不然，勾践便是佯装温顺无疑，到时休怪——

勾践等　甚么？

夫　差　（大笑后）休怪老相国他，剑下无情！

　　　　［场上一寂，众皆愕然。良久后——

勾　践　（唱）【朝天子】
　　　　　　新恨旧仇，
　　　　　　晴空雷吼，
　　　　　　竟教妻子陪人共赴巫山媾。
　　　　　　曾经尝粪恶心留，
　　　　　　更哪堪教孤羞辱又。
　　　　　　这的是江水西流，
　　　　　　却奈何壮志未酬，
　　　　　　拒之能不大事休？
　　　　　　啊呀！
　　　　　　心头刀在剖，
　　　　　　身上鞭在抽，
　　　　　　这双眼不忍向夫人瞅。

　　　　［勾践想与雅瑜交流，碍于众目睽睽而作罢。那雅瑜却是木立着，浑身不住微微颤抖——

雅　瑜　（唱）【快活三】
　　　　　　不身抖，又颤抖，
　　　　　　怎甘愿与己与夫玷污垢？
　　　　　　又担心夫君无计解愁忧，
　　　　　　心碎难左右，
　　　　　　…………

夫　差　今日勾践若然应允，孤对他和伍子胥岂不是一箭双雕——

　　　　（接唱）
　　　　　　一个是辱加上羞，
　　　　　　一个是恶名揽兜，
　　　　　　都去了尖爪利牙噬人口！

　　　　（手一摆止住）罢了、罢了，勾践既许"妻请为妾"在前，也就怨不得他人了。

伍子胥　主公，勾践不肯应允，已证其假，容臣为主公根

除后患!(又扬剑)
雅　瑜　且慢!雅瑜听命。
勾　践　夫人?
雅　瑜　(与勾践对视,很快掉过头)容雅瑜梳洗一番!(下)
　　　　[众目送雅瑜慢慢离去,伍子胥默默把剑捧交吴王,之后大步离去。光变,众隐去,但留夫差和伯嚭。
伯　嚭　老相国他输了啊。主公,老相国将这把属镂剑上缴主公,分明是向主公泄愤呐。
夫　差　(依然看剑)孤念他有功于先王。
伯　嚭　但他伐楚夹带私仇——掘墓鞭楚王之尸,杀戮害我故国黎民,致诸侯诟病于吴。
夫　差　当年孤成储君,他有力争之功。
伯　嚭　但他恃功骄纵,目无君上。方才他这一试,还不是多此一举,平添害人。
夫　差　是太过阴毒,(脱口愤怒地)伍员他从来阴毒!(又收住)不过摧垮勾践心志也好。
伯　嚭　(一直察看对方神色,这时催促)如今放是不放?
夫　差　放、放了、放了!那勾践长颈鸟喙,全无王者之相,孤看他呀,
　　　　(唱)【煞尾】
　　　　　便回归怎能成真王侯,
　　　　　一味地舍妻子吞粪臭,
　　　　　窝囊软弱空忠厚,
　　　　　放他归百里方圆怎坐守?
　　　　[内喊:放勾践回国。
　　　　[夫差和伯嚭相对摇头叹息。光收。

第二出　卧薪尝胆

　　　　[约一年后,越王宫内。
　　　　[灯下,勾践在几案前读着简章,良久后放下简,手捧一囊胆汁。
勾　践　唉!(唱)【南吕·太师引】
　　　　　卧樵薪,含悲愤,
　　　　　捧胆汁盈盈泪零。(咬一口胆汁)
　　　　　这胆汁苦辛无尽,
　　　　　尝一口直透身心。
　　　　　想起那曾经尝粪,
　　　　　到如今恶心成病。
　　　　　不堪忆妻子侍寝,
　　　　　忆之恨不担千斤!
　　　　(又尝一口胆汁后)唉!
　　　　(接唱)【前腔】
　　　　　叹归来还愁闷,
　　　　　睡梦里悲喜交侵。
　　　　　本道是永辞越民众,
　　　　　幸如今绝处逢生。
　　　　　却奈何人地少雄风不振,
　　　　　把栏杆拍遍天不应。
　　　　　这境地仇难报功业未成,
　　　　　尝苦胆茫茫长夜发啸吟!
　　　　[勾践又咬一口胆汁,之后仰天长啸。雅瑜端茶上,她把茶放在案前,之后就要悄然离去。
勾　践　夫人!你要说话呀。
雅　瑜　(摇头)……
勾　践　怪寡人身为一国之君,不但保不住妻子,反以妻子解厄。
雅　瑜　(一叹)是妾自己主张。
勾　践　(也轻轻摇头)当时若无夫人救急,孤家前功尽弃,君臣三人也成刀下之鬼。夫人扶社稷救寡人于倒悬,如今何需自责?
雅　瑜　君王……(哭泣)
勾　践　倒是寡人惭愧而痛心疾首,如今你我能不加倍发愤,以了恢复夙愿?
雅　瑜　(揩泪颔首)明白。
　　　　[内声:"文种、范蠡大夫要见!"随即两人上,雅瑜避下。
文　种　文种叩见主公!
范　蠡　范蠡叩见主公!
勾　践　少礼!二位大夫尚未安歇?
文　种　主公你彻夜未眠,泣而复啸。
范　蠡　国君苦身劳心,励精图治,为臣子怎能安寝?
勾　践　孤去国三年,你一人随孤囚吴,一人守住封疆。国家遭难,多亏二位大夫。
范　蠡　为君分忧,臣之事也。
文　种　(泣泪)君忧臣辱,君辱臣死,因此在前臣已献上破吴九策。
勾　践　九策甚妙,敌强我弱,须先投其所好。
范　蠡　然后须制其命!

勾　践	孤已依计多捐宝物,悦夫差君臣。
文　种	此乃其一,这其二当贵借谷物,许以多还,待到吴国灾荒之时……
勾　践	(一个手势止住)待到吴国灾荒之时,虚其集聚,乱其黎民。
勾　践	孤只担心伍子胥阻拦。
范　蠡	那伍子胥功高震主,立危墙下而不自知,或可一并除之,免留后患。
文　种	因此这第三策。
勾　践	送去美女?
文　种	惑夫差心志。
勾　践	如何求得?
范　蠡	臣苦苦访寻,已求得浣纱美女二人。
文　种	这两人天姿国色,胜似有薪再生。

[这时范蠡一个手势,两越女上,随后款款走过。

范　蠡	主公,这二人妖娆娉婷,千年社稷,还要赖二位佳人效有薪。
文　种	待再授她歌舞礼节,胜沙场,千万兵。
文、范	建奇勋,报君王。
勾　践	这平凡民女,何来大义?
范　蠡	国若不存,百姓能不同作沟渠之鬼?
文　种	臣还开导两人,休道凡常百姓,便身为国君,主公当年困于吴国,乃自请为臣。
勾　践	自请为臣?
文　种	妻请为妾。
勾　践	妻请为妾?
文　种	有闻石室……
勾　践	(早已浑身发颤,这时突然怒喝)住口!

[场上一寂。雅瑜夫人悄然上,与范蠡等俱各怔住。只见那勾践慢慢走回案前,咬着那所悬之胆,显得十分痛苦。

[范蠡和文种交流一下眼神。

范、文	(同唱)【东瓯令】
	突来雷霆震,
	一番惊,
	愣对主公咬胆频频含痛深。
雅　瑜	(唱)旁听话语剒方寸,
	痛一阵惊一阵。
	贱身十白见又得见君臣,
	莫因我却教宏业化为尘。
范　蠡	主公,莫非臣等言语……
文　种	言语冒犯君上?
勾　践	这个……(强抑住痛苦)不,诸卿所言无差,方才孤家乃是……
雅　瑜	(走上前)乃是恨他自己。
范、文	(同)主公?
勾　践	(揩泪)是啊,孤恨身为一国之君,不能保国安民,反而累及臣,还有两位民女。既然如此,孤家不如……一死了之!(说着,一头撞向几案)
众	主公!
雅　瑜	君王!

[众拉之不及,勾践已额头流血。

勾　践	(推开众人)孤家欲死千回百回,生不如死,但孤不能死。今日流血,一谢两位民女丹心报国,二谢两位大夫!
	(唱)【三换头】
	惊鸡知己鸣,
	风声雨声。
	家邦不幸,
	赖臣民往后共发愤。
	若然天悯,
	灭强吴报耻辱,
	越社稷重兴重整。
	到那时孤作非常庆,
	与你俩邦国作共分!
范、文	(同跪)贱臣万万不敢!
勾　践	若不听孤言,休怪到时见血!(背过身去)
雅　瑜	还不快快谢过主公。
文　种	谢主公、夫人!

[范蠡还失神般跪在地上。

勾　践	(见状)范卿,范卿!
范　蠡	哦,主公。
勾　践	因何失神?
范　蠡	(一醒,起身)哦、哦、哦,臣还在思量,这灭吴九策……
勾　践	好了、好了,时近中夜,二位大夫安歇去吧。
范　蠡	是、是、是,多谢主公!

[范蠡、文种下。勾践目送其去后,又号啕大哭。许久后雅瑜慢慢走近勾践。

雅　瑜	大王,大王方才言行,不似往时。
勾　践	非常之时,能不用非常之法?况且……
雅　瑜	君王。
勾　践	(神往地)孤身边本来伴有淡淡清芬,令人心醉。(突然又愤怒地)你身上因何没了清芬?
雅　瑜	(一顿后)臣妾知道,在前君王突然暴怒,是因两位大夫所言,又让大王想起臣妾……受辱。

勾　践　（痛苦地）锥心之痛，而臣下偏要揭下伤疤，能不让孤辱上加羞！
　　　　（唱）【刘泼帽】
　　　　　　听着说妻子为妾君承命，
　　　　　　想着夫人曾侍寝屈辱沉沉，
　　　　　　火辣辣脸上烧烫全身冷。
　　　　　　尝苦胆欲去作呕，
　　　　　　反添下悲和愤。
　　　　（接唱）【前腔】
　　　　　　本来是栖迟未了平生愿，
　　　　　　又加这家不成家，
　　　　　　真个是家国双交困！
雅　瑜　（唱）【秋月夜】
　　　　　　去无痕，
　　　　　　断线纸鸢隐。
　　　　　　十年恩爱多少梦，
　　　　　　一朝尽付悠悠云。
　　　　　　叹世间枯木能再春，
　　　　　　恨世间难修落地盆。
　　　　（君王啊——）
　　　　（接唱）【前腔】
　　　　　　你悲愤甚？
　　　　　　妾更是难见人。
　　　　　　几番欲借钱塘波千顷，
　　　　　　除玷污换身心净。
　　　　　　却奈何夫君业未竟，
　　　　　　只能是厌生又偷生！（又泣）
勾　践　夫人万勿伤心，都怪孤家，夫人共孤患难多年，孤家不该对夫人喜怒无常！
雅　瑜　（轻轻摇头）妾身知道，君王并非有意为之。
勾　践　对、对、对，孤是无意为之啊。

雅　瑜　（不无愤然地）但这无意，能不教人更难承受？
勾　践　（也悻悻地）因此你就不言不语？
雅　瑜　（还是不服地）即便不言，妾也在守着君王，看着君王。
勾　践　（感慨地）看孤日复一日，夏握火，冬抱冰，卧薪尝胆……
雅　瑜　（揩泪）今日臣民或献策或献身以助社稷……
勾　践　是啊，国家正在用人之际，孤身为一国之君，岂能意气用事，因小失大？
雅　瑜　（也缓缓地）因此妾不敢就死而选择偷生，妾不能让君王独忍奇辱，负重前行。
勾　践　（感动地）夫人……
雅　瑜　君王……
　　　　（唱）【金莲子】
　　　　　　卧尝在心，
　　　　　　世间谁识真胆薪？
　　　　　　正因为
　　　　　　屈辱重深，
　　　　　　更该发愤长精神。
践、瑜　（同唱）只待那灭吴把恨山平！
勾　践　是了，今夜孤还须赶拟一令：教国中壮者不可娶老妇，老者不可娶壮妻，女子十七不嫁，男子二十不娶者，父母各有罪。如此十年生聚，才保民众胜用。
　　　　[勾践归座。夜阑人静，殿外残月一钩。幕内轻轻哼起【前月空】：
　　　　　　卧尝在心，
　　　　　　世间谁识真胆薪……
　　　　[歌中，勾践在挥笔疾书，雅瑜为他重新换上一囊胆汁。
　　　　[光渐收。

第三出　吴歌越甲

[热烈的音乐突起，音乐和着木击空地的响声，一浪高过一浪。
[光起，这是吴王新建的馆娃宫响屧廊。伍子胥、伯嚭和吴王夫差分别从两旁上，那吴王由两越女搀扶。越女脚穿木屧。
伍、伯　（同）见过主公。
夫　差　免礼，孤家饮酒赏舞，正上兴头。二位爱卿，你们来看，这两位佳人脚下穿着木屧，在廊上翩翩起舞，其声其色，真是妙不可言。

伍子胥　主公，臣闻五音令人耳聋，五色令人目眩，主公再不可沉湎酒色呀。
夫　差　（不乐）越王去后，你常不来朝，孤本来耳根清净。
伍子胥　桀以妹喜灭，纣以妲己亡；幽王以褒姒死，献公以骊姬败。臣一直担心，越王献此两女，别有用心。
两越女　（同）大王……
夫　差　有道是爱美之心，人皆有之，这两个绝代佳人，

越王自己不用,送来孝敬寡人,相国你有何猜忌?还有太宰你,你也跟来起哄么?

伯 嚭　不,臣有要事禀报。
夫 差　讲。
伯 嚭　越王派使者前来,送来布纱一百车,请籴谷物十万石。
夫 差　他已连年籴我谷物。
伍子胥　只怕其中有诈。
伯 嚭　又来了,越王历年借谷双倍偿还,何诈之有?
伍子胥　有道是将要取之,必先予之。
夫 差　这个……
两越女　(同)大王,事关故国,只怕留此不便。
夫 差　无妨,你等有话,尽管说来。
两越女　闻故国正遇荒年,可怜家乡父老……
伍子胥　越国灾荒,民众必乱,正可趁机灭之,主公啊——

(唱)【混江龙】
小利在前,
怕留后患。
量勾践,
决不心甘。
万不可沉湎酒色忘争战!

伯 嚭　(笑后)老相国,你说来说去,说到底是牵于一时之智,乱主公长久之谋也——

(唱)【混江龙】
你仍说怨怨,
那勾践诚心示好却成奸。
主公啊!
我看他心藏阴暗,
见不得吴越和欢。

夫 差　是啊!(接唱)
伍员唠叨实堪厌,
寄儿齐国更生嫌。
不担心越王挑战,
须提防有人离间。

两越女　君王,越国既成吴之附属,其民也是吾民。君王……
夫 差　罢了罢了,太宰回复越使,许他借粮,且加他封地百里。
伯 嚭　遵命!(欲下)
伍子胥　主公,你一误再误,只怕姑苏,即生荆棘!
夫 差　以孤看来,是你一错再错。前者孤命你去齐问罪,你为何寄子敌国呢?
伍子胥　这个……主公你执意与列强结仇,只怕黄雀在后,臣能不万念俱灰?
伯 嚭　(大笑后)老相国,你终于说出实话来了。
伍子胥　我伍员从来是只说实话。臣只恨有负先王所托,当年曾冒死为主公争立储位……
夫 差　(大怒)住口!
伯 嚭　(看在眼里,火上添油)因立储有功,多年来,你就可凌驾君王之上,专权擅威,为所欲为?
伍子胥　(一手揪住伯嚭,咬牙切齿地)国家将亡,就因有你这般妖孽!
夫 差　住手!你才是妖孽。你寄子敌国,是为不忠;不许借粮救越国黎民,是为不义。
伯 嚭　前逼越王妻子侍寝晋使,大大的不仁!
夫 差　孤眼下不怕外患,只怕内忧!

(唱)【油葫芦】
想当初你四海无家家遭难,
夜茫茫,路漫漫,
是吴国收留让你把恨山铲。
谁料你似怀刚烈像英雄汉,
实存二心藏阴险。
既然你,丧肝胆,
孤再忍,难上难。
今赐回那把先王剑——

[夫差手一招,内监捧属镂剑呈上,夫差接剑在手——

夫 差　(接唱)命你立刻赴黄泉!(掷剑于地)
伍子胥　寄子之时,知有今日,今但有一求。
夫 差　讲。
伍子胥　我死之后,请将我头悬挂于国之西门……
夫 差　(大笑后)好,命你以剑自谋,毋劳再见。

[夫差、内监扶之下。伯嚭正欲随下——

伍子胥　(喊住)伯嚭!
伯 嚭　(收脚)老相国!
伍子胥　从今以后,你再不愁屈居我后,不,你终于可以取而代之。
伯 嚭　相国、相国,宁有种乎?不过我还当为你惋惜,当年你不该让越王妻子侍寝,以至今日遭此报应,(又气壮地)你是遭报应啊!(下)
伍子胥　(拾剑)我遭报应?(跣足去衣,呼天)主公,夫差啊,那勾践能用范蠡、文种等一众贤士,而汝却不能容我伍员一人。想我为汝父忠臣,西破强楚,南服劲越,名扬诸侯,有霸王之功,今日你背义忘恩,赐我就死,这分明是狡兔死、良犬

烹。好,且将我头悬挂于国之西门,我要目睹勾践率兵入吴!

(唱)【天下乐】

手提着属镂青锋胆气寒,
天也么旋,
水在喧,
我伍员一生何惧头颈刎。
此一去会龙逢,且尽酣,
待看越勾践一马当先,
率兵来如潮卷——

［一剑朝脖颈刎去,光灭。紧接着勾践内唱【前腔】:

如潮卷,出城垣,
…………

［光复,响靡廊消失,仅剩远处城郭景物——这是越国城外。勾践一身戎装,由夫人雅瑜陪着,率越国将士浩浩荡荡上。

［范蠡和文种迎上。

范　蠡　主公,探马来报:那吴王果率兵马北上,但命太子留守。

文　种　据报因借我谷种,我还熟粮,吴国所种颗粒无收,如今吴国上下,人心惶惶。

勾　践　(大笑后)本来吴国称强,赖有伍子胥人等忠良,今他谏而获诛,以至朝纲不振。

范、文　(同)今加上对外用兵,内生饥荒。

勾　践　而孤十年生聚,十年教训。如今兵马强,粮廪满。

雅　瑜　此番看我大王统领甲胄十万,君子六千——

范、文　(同)过槜李,直捣姑苏……

勾　践　(不禁慨叹)多亏文种大夫献上灭吴九策。

文　种　(得意地)主公,这才是其中三策。

勾　践　(看在眼里)二位大夫智谋不在孤家之下。

雅　瑜　君王……

勾　践　(一个手势止住)孤已斩死囚三人,以明军令。如今孤将出征,而留夫人守于后方。往后军中有事,罪在寡人。

雅　瑜　宫中有事,罪在臣妾。

范　蠡　请主公与夫人立即登坛,一同誓师并授受使命。

文　种　(呼)三军肃立!

将　士　(高呼)肃立!

［官兵列队目送勾践携着雅瑜慢步登上誓师坛。

勾　践　(唱)【胜如花】

秋声动,北雁连,
携手登坛望远。
十年来共历暑寒,
今托下朝中重担,
请爱卿同发誓愿——

［雅瑜车过身,两人相背跪拜。

践、瑜　(同接唱)

向(背)城垣跪拜再三……

雅　瑜　(接唱)

一时间画角声传,
风鼓千帆,
满心头波撼。
(君王啊)
休道是吞仇饮怨,
记初心岂敢辞艰,
记初心岂敢辞艰!

践、瑜　(同唱)【煞尾】

敲金凳扬誓鞭,
马啸啸刀光闪。

众将士　(同唱)出五湖奔三江岸,
　　　　此一去待唱高歌得胜还!

勾　践　(振臂一呼)出征!

众将士　(呼)出征!

［勾践下,雅瑜和众将士随下。文种也欲随去,范蠡把他拉住。

范　蠡　方才你在提醒主公还有六策?

文　种　是啊,还有六策未用。

范　蠡　文大夫可曾记得,多年前深夜,主公突然暴怒……

文　种　随后主公许下与你我二人分国。此事你我一再推辞,难道还存不利么?

范　蠡　喔、喔、喔,范某是说,大功未成,你我还需奋力辅佐主公。

文　种　是啊,了却天下事,何惜身与名。看,夫人已扶主公上马——

范　蠡　你我紧紧跟上,走!

文　种　走!

［两人下。金鼓声起。光收。

第四出 大江东去

[金鼓声连,吴王夫差率将士上。

夫　差　(唱)【北双调·新水令】
　　　冻云残雪阻归途,
　　　匆匆地奔如惊兔。
　　　我军才北伐,
　　　勾践他攻三吴。
　　(唉!)
　　　家国空虚,
　　　不敢想又添怒!
可恨那勾践他背信弃义,乘孤北伐,率兵攻我三吴。惊闻勾践烧了姑苏台,孤家太子兵败,自刎而死,兀的不痛煞我也!如今孤匆匆率兵回吴,不得不以疲惫之师,待与越兵殊死一战!看,对面扬起尘土,今日啊——
　　(接唱)【幺篇】
　　　少不得一场恶战走赢输!
[夫差率将士绕行,勾践率越国将士上。
[两军相遇。

众将士　(同)杀!(退下)
[两军将士混战,杀声震天。
[血染沙场。许久后,吴军渐渐不支,溃败逃去,越军追下。夫差和伯嚭逃上。

夫　差　(念)兵败如山倒,逃入都城内,都城内。
伯　嚭　(接念)转眼城已破,四处军声沸——
夫、伯　(同念)军声沸!
夫　差　为何这里阴风习习,飞石扬沙?
伯　嚭　这是西门,看:这城门之上正悬有伍子胥的头颅。
夫　差　老相国,你果然死不瞑目,看着勾践率兵入吴!
众将士　杀!
[哗声起,范蠡和文种率兵上,夫差背过身去。
范、文　(同)夫差,你已成为瓮中之鳖!
伯　嚭　来者可是范蠡?
文　种　还有我文种。
伯　嚭　我主公曾许你君臣行成,后又放你君臣回归故国。今日你等该以恩相报。
范、文　(同)以恩相报?
范　蠡　记得伯嚭相国也曾暗地收我越国厚礼。
伯　嚭　(尴尬)我……我是收过厚礼,但这无碍我忠于主公!
夫　差　说眼前!
伯　嚭　前后我都说,在前我已奉命说项,今我主公再求二位大夫转告越王……
范、文　(同)欲依会稽故事?
夫　差　(车回身)是啊,依会稽故事。二位大夫——
　　(唱)【沉醉东风】
　　　念夫差曾留你君臣命无虞,
　　　许越国行成于穷途。
　　　许放归,
　　　赊新谷,
　　　恩重重如山无数。
伯　嚭　(接唱)今日他求请殷勤作臣虏,
　　　依当年会稽和谈相续。
[范蠡和文种相对而笑。
伯　嚭　二位因何发笑?
范　蠡　我主公能不感吴王厚恩?能不念会稽故事?只是当年天以越国赐吴,你偏不受,以至有今日之祸。
文　种　如今上天以吴赐越,越若不受,岂不违逆天命而重蹈覆辙?岂可仿效你行妇人之仁,而误了江山?
夫　差　(也轻轻一笑后)只怕尔等只顾越王,却忘了自身。
伯　嚭　是啊,别忘了自己!
范、文　这话怎说?
夫　差　君不闻狡兔死而良犬烹……
范、文　(同)兔死犬烹?
夫　差　敌国一破,谋臣将亡!
范、文　(同)这……
范　蠡　是啊,(对文种,念)主公妒功又忍辱,只怕知情祸端埋!
文　种　不、不、不,(接念)我等即便如伍氏,越王难道是夫差?
夫　差　只怕他比我夫差更甚。君不见他为达目的,用尽诡诈,不择手段?
[越王勾践悄然上。
勾　践　说得好啊!不过你夫差难道无有不择手段?
[勾践一个手势,范蠡和文种推着伯嚭退下。
夫　差　吴国是曾羞辱你的夫人,因此我知道你今日不会放过我夫差,你的臣下已传过旨意。

勾　践　不,孤方才改变主意。
夫　差　改变主意?
勾　践　孤今日就许你依会稽故事,将你和夫人置于甬东。
夫　差　君请为臣?
勾　践　君请为臣!
夫　差　妻请为妾?
勾　践　妻请为妾!
夫　差　(大笑后)如今我也改变主意了。
勾　践　你也改变主意?
夫　差　我知道你要辱我以报当年之辱。不过夫差我老了,养不了马;夫人她也老了,伺候不了大王。况且呵——
　　　　(唱)【沽美酒】
　　　　　你便真心放过孤,
　　　　　真心放过孤,
　　　　　孤有何颜面对故土,
　　　　　对列祖前王问与图?
　　　　　更兼这城上头颅——
　　　　　伍员他双目睁。
勾　践　(唱)【太平令】
　　　　　又一番含羞和怒,
　　　　　曾蒙奇耻如天妒,
　　　　　我本想给他怜悯把他羞辱,
　　　　　让我的心底痛稍稍平复。
　　　　　谁料他不给机会——
　　　　　还恶言出,
　　　　　蛊惑人心,
　　　　　将我再辱。
　　　　　呀!
　　　　　奈何天不给我遮羞布!
夫　差　(悲恨地)我能看穿你的五脏六腑,之前你的计谋也不高明,而我竟然上当受骗。这分明是天丧吴也!
勾　践　天丧吴也?
夫　差　如今我夫差只欠一死,死前但有一事相求。
勾　践　讲!
夫　差　伍员他死不瞑目,请求待其双目闭合之后,让其入殓。
勾　践　(大笑后)你欲借伍员双眼,看我步你后尘?
夫　差　(拔剑在手)天道轮回,兴亡有数,谁人能够逃脱?你会比孤更惨!
　　　　［夫差自刎倒地,文种带着伯嚭复上。

伯　嚭　(看着倒在血泊里的吴王,惊慌地)大王,伯嚭愿降越国,侍奉大王。
勾　践　(拾剑摩挲)孤要让夫差失望!
　　　　［勾践突然一剑劈了伯嚭。
　　　　［众骇然。良久后——
文　种　(低声小心地)主公,范蠡他已经离去。
勾　践　(还是喃喃地)孤答应灭吴之后,与你二人分国……
文　种　(一惊)这……(很快又恢复平静)臣下只担心鸟尽弓藏……
勾　践　(变色)你……你等受夫差蛊惑而羞辱君王,(扔过剑)今日若不追回范蠡——
文　种　追回范蠡?
勾　践　唯你是问!
文　种　(拾剑,几乎哀求地)主公?
勾　践　(甩袖)去!
文　种　(咬下牙)遵命……
　　　　［文种持剑下,内一声惨叫,紧接一侍官从另旁上。
侍　官　主公,文种自杀身亡。
勾　践　(惊讶)啊?
侍　官　夫人闻我大军告捷,留下这囊苦胆,然后……
勾　践　怎样?
侍　官　她已自沉钱江!
　　　　［场上一寂。勾践从侍官手中接过苦胆,木然看着。
　　　　［雅瑜的歌远远飘来,随后出现。
雅　瑜　(唱)【前腔】
　　　　　正因为
　　　　　屈辱重深,
　　　　　更该发愤长精神……(隐去)
勾　践　夫人,(惨叫)我的夫人——(掩脸转过身去)
侍　官　(小心地)让臣继续追杀范蠡!
勾　践　(一个手势止住,痛楚地)夫人走了,留下这囊胆汁,能不用心良苦?
侍　官　这……
勾　践　她走了,文种、范蠡也走了,这绝非孤家本意,却成众叛亲离,我刚获得灭吴大胜,就有众叛亲离,这岂不在重蹈吴国覆辙?(说着,已经慢慢车转回身子,随即急切地)如今那夫差正借伍员双眼看我,我不想重蹈吴国覆辙,却偏偏在重蹈覆辙,(冲着侍官吼叫)孤怎甘重蹈覆辙!

　　　　［侍官恐惧地退下。
勾　践　我啊——
　　　　（唱）【离亭宴带歇指煞】
　　　　　　曾见得姑苏高台凌云筑，
　　　　　　响屧廊上歌共舞，
　　　　　　转眼间寂寞箫鼓。
　　　　　　忘吴者非上天，
　　　　　　忌贤良近奸毒，
　　　　　　才将那百年江山误！
　　　　　　孤也望霸业成，
　　　　　　孤有心比秦楚，
　　　　　　能不防众叛亲离陷孤独？
　　　　　　想千古江山英雄逐，
　　　　　　胜敌人从来难，
　　　　　　胜自己难加苦。
　　　　　　说什么百转在回肠，
　　　　　　说什么兴亡原有数，
　　　　　　孤还当卧薪尝胆如故——

　　　　　　孤要及时收手——（接唱）
　　　　　　　重社稷，记初心，
　　　　　　　教吴王，闭两目！
　　　　（狠狠咬一口胆汁，坚定地）传：放过范蠡，任他五湖逍遥；厚殓文种，赐他家人良田百亩，任其种稻栽桃！
　　　　［内应声：遵命！
勾　践　为广宣此诏，三军立马随孤打围！
　　　　［内呼声："越王打围啦！"随即众宫女、将校拥上。
众　　　（唱）【北正宫·醉太平】
　　　　　　长刀大弓，坐拥江东。
　　　　　　车如流水马如龙，
　　　　　　看江山在望中，
　　　　　　江山在望中。
　　　　　　…………
　　　　［众拥着越王勾践绕行，光渐收。
　　　　　　　　　　（全剧终）

卧薪尝胆的另一种解读
——评昆剧《浣纱记·春秋吴越》

骆　曼

　　明朝嘉靖年间，音乐家魏良辅对昆腔进行了大刀阔斧的改革，使昆腔的曲调、旋律与唱法都得到了极大的丰富与提高。戏曲作家梁辰鱼受其启发，创作了以昆腔演唱的《浣纱记》传奇剧本，对昆腔的发展与传播起到了不小的推动作用。《浣纱记》讲述的是越国君臣团结图强、休养生息，终于破灭吴国的故事。当时，王世贞有诗云："吴闾白面冶游儿，争唱梁郎雪艳词。"潘之恒则赞曰："一别长干已十年，填词引得万人传。"足见当时万人争睹《浣纱记》的火爆场面。

　　2021年春节前，经过近三年的筹备与创作，由浙江京昆艺术中心（昆剧团）别开生面演出的《浣纱记·春秋吴越》在杭州上演，给冷寂的冬夜增添了一份思索与启迪。

凸显人性的心理演变

　　《浣纱记·春秋吴越》由《受辱放归》《卧薪尝胆》《吴歌越甲》《钱江东去》等四幕构成，追求情节紧凑跌宕、环环紧扣，场面呈现出恢宏与细致相结合的特点。纵观全剧也可以看出，《浣纱记·春秋吴越》是对梁辰鱼传奇剧本《浣纱记》爱情模式的改造。该剧以越王勾践和吴王夫差的争战为主线，以勾践与其夫人雅瑜的故事为副线，而让范蠡、伍子胥等人物穿插其间，在人与人之间关系、情感及尊严等方面给当下观众以审美享受和情绪体验。全剧的审美终极目的，是展示与深化勾践自我人生价值的追求和实现，以及在此过程中对勾践复杂的内心世界的追踪与叩问。因此，可以说这不是一部情节剧，而是一部心理演变剧。

　　《浣纱记·春秋吴越》的主角——勾践，是一个置之死地而后生的典型形象，其经历的心理创伤，非常人所能承受。该剧大幕一开启，就突出了敌对双方的矛盾冲突：吴国方以绝对的强者之势压制、欺凌越国方。这从三个方面可以见出：勾践自称"贱臣"与妻子雅瑜、臣子范蠡三人屈居在吴国的一处石室里，并替吴王养马已三年；吴王患病，勾践自请侍疾，并亲尝吴王粪便测试其病情；伍子胥逼迫雅瑜前去侍奉晋国使者，为保住三人性命，雅瑜忍辱答应。加注在勾践身上的心辱、身辱、妻辱三重摧折，一次比一次残忍，这样的精神暴力，让勾践经历了最惨烈的人性挣扎——仇恨啮噬着他的灵魂。但表面上，他为活命而求索——活下来才有翻身的机会，

于是，一再用"忍"压下来并不断麻痹政治对手夫差，使夫差放松了警惕与戒备，最终放虎归山，引出无穷后患。

中国当代文化学者南怀瑾说："在艰苦中成长成功之人，往往由于心理的阴影，会出现变态的偏差。这种偏差，便是对社会、对人们始终有一种仇视的敌意，不相信任何一个人，更不同情任何一个人。"这话无疑是对勾践后半生的最好写照。

在第二出《卧薪尝胆》里，勾践回到越王宫内后的某个深夜，文种与范蠡急他所急，前来献破吴九策。当文种奉上第三策——送美女迷惑夫差心志时，多疑的勾践反问："平凡民女，何来大义"？率直的文种冲口提及当年勾践在吴国"自请为臣""妻请为妾""有闻石室"……这些话如晴天霹雳，使勾践在痛不欲生中暴怒，他一头撞向几案，后向文种、范蠡承诺：灭吴雪耻后，"孤作非常庆，邦国作共分"！这是回国后失控的勾践对屈辱往事的第一次震怒。

当吴国已破，夫差自刎后，文种带着伯嚭与众将士和勾践会合，贪生怕死的伯嚭向勾践求情"愿降越国，侍奉大王"，勾践却二话不说一剑劈死了他。当文种告知范蠡已离去时，勾践开始还记得自己的承诺——灭吴之后与他们分国，但得知范蠡的担心是鸟尽弓藏、兔死狗烹时，勾践再次对文种发怒，并扔剑给文种让他去追回范蠡。这是失控的勾践第二次震怒。而这两次发怒恰是勾践的真性情，从中即可看出：在长久的心理压抑下，勾践早已不是能共富贵的坦荡君子；三年阶下囚的生活，不仅摧毁了他强健的体魄，更是一道桎梏他心灵世界的精神枷锁。为此，该剧并没有正面反映两军对垒的激烈场面，而是围绕勾践这个人物的内心变化推演情节，设置矛盾冲突，强化人物的悲情色彩，以激发出观众的悲悯情怀。

"隐忍"背后的人格分裂

心理学家说，我们每个人都拥有两个世界，一个是外面的不完美的物理世界，另一个是我们自己构建出来的心理世界。虽然人世间总存在各种矛盾、不满与痛苦，也许我们生活在贫穷之中、重压之下，但我们依然可以构建出美好的心理画面来慰藉自己。

如果把人的内心比作一间房子，有的房子里鲜花盛开、芳香扑鼻；而有的房子却关着一头困兽，无力自拔。其实，每个人都有"动物属性"，只是在道德、法律及自制力约束下，守卫着人之为人的高级属性，勾践却把那份"动物属性"放大了。在越王宫里，他卧薪尝胆，表面看是保持了不松懈、不放弃、不言败的决心，抓住跌倒后再站起来的经验教训，抓住关键时刻力挽狂澜的精神支柱，给自己的目标加码。但事实上，只有卧薪，才能让他有人的尊严与存在感；只有尝胆，才能给他反戈一击的勇气与能量。三年的忍辱负重，早已摧毁了他的自信与骄傲，他需要借外界的力量来成全自我！试想一下，席草而坐的勾践形容枯槁，身边既没有一代君王理应享有的舞榭歌台生活，也没有山珍海味、群臣相伴、美姬簇拥的帝王荣耀的点缀，一雪前耻成为他活着的唯一目标，这样的生活又有何乐趣可言?!

心理学上有"同理心"的说法，类似我们平常说的同情心，就是当我们看到别人承受痛苦时，会不经意地将这种场景中的主人公替换成自己，来感受当事人的心情。可这种品质不是每个人都有的，有些人看到他人痛苦会非常兴奋，而没有一丝一毫的同情心。勾践在破吴后对夫差说："孤今日就许你依会稽故事，将你和夫人置于甬东。"他也想仿效当初夫差的"君请为臣""妻请为妾"——以其人之道还治其人之身，其目的昭然若揭。但这时的夫差已看穿勾践之用心并拒绝了他：夫差老了，养不了马；夫人也老了，伺候不了你！英雄末路之哀感与扭曲人性的阴冷，两者形成了鲜明对照。

勾践还不由自主地在"收藏"吴国对他造成的各种伤害，但事实上伤害是相互的。古人云："冤冤相报何时了，得饶人处且饶人。"战争是残酷的，在敌强我弱、敌弱我强的生存秩序里，作为一代君王，勾践不要舒适温暖的寝具，不要称心可口的菜肴，因为他忘不掉那段屈辱：胆再苦，没有心苦；薪再刺，总比马圈强！苦身焦思，他只能用剑光点燃的胜利礼花去慰藉那颗伤痕累累的心。在这样的思维定式下，所谓的"伤痛"记忆不会越来越模糊，只会越来越清晰。而导致的结果，则是报复心理的加重，是人格的分裂，最后造成孤家寡人的局面。

《燕山夜话》中说："君子忍人所不能忍，行人所不能行，容人所不能容，处人所不能处。"懂得隐忍，是一个人走向成熟的标志。隐忍不是胆小、怯懦，而是积厚薄发，是处于低谷者必须经历的过程。但勾践的隐忍已超出了他所能承载的极限，一个已被打入尘埃、钉上耻辱柱的君王，他的内心已昂扬不起一丝尊严。从心理学角度我们得知，心理扭曲的人，通常会出现一些逆向心理，往往会对某种事物的发生感到抗拒，也可以说是一种心理逃避。被仇恨蒙蔽了双眼的勾践，心中沉积的阴暗负能量在不知不觉中侵蚀着他的心智，让他变得脾气暴躁，不易控制自己的情绪，最后落得众叛亲离无法挽回的下场。可以说，仇恨使勾践不仅丢失了残存的体面，也扭曲了作为人的本性。

历史演绎的人生观照

对吴越春秋这段历史的评说,主流的表达是:勾践与夫差,一个忍辱负重、励精图治,振兴了一个弱国;一个骄奢淫逸、滥杀忠臣,最终真正成为亡国罪君。成王败寇,中国历史上总将"隐忍"作为境界,认为"隐而委致远"——只有隐才能谋。所以夫差、项羽都是英雄气短成不了大事者——小不忍则乱大谋,于是总以阴谋成历史。

《浣纱记·春秋吴越》没有改变吴、越两个诸侯国争霸的故事发展脉络,但编剧周长赋最后对这段历史所作的提升与超越,不仅能引起观众对封建国家兴盛和衰亡历史规律的深层思考,吸取历史人物身上的经验和教训,更具有探求人生处事规律的现实意义。

佛曰:"悟道在拈花一笑之间,一念可以成佛,一念可以成魔。"也就是说,人的心理会受一种"心魔"的东西困扰。"心魔"既指人心里的恶魔,也可以理解为精神、意识、心理上的缺陷与障碍,仇恨心、贪念、妄念、执念、怨念等都属于心魔。心魔可以一直存在,可以突然产生,可以隐匿,可以成长,可以吞噬人,也可以历练人成就伟业。勾践的心魔很强大,他一系列非同常人的举止,就是心魔所起的作用。

勾践破吴的代价是文种自刎、范蠡远遁、雅瑜投江,这使勾践真的成了孤家寡人!剧情至此本该结束,但编剧并未就此止步,而是相隔一年后,让郁郁寡欢、满头白发的勾践与灵魂的夫差同台,幻化一段人与魂的对话,通过这样的方式呈现勾践的内心世界,给观众解惑。夫差杀伍子胥是为了"以儆百僚消猜忌",夫差劝勾践也必须追杀范蠡,为的是"不留后患",因为范蠡知晓前事,"会轻慢君上,恃功倨傲"。但梦中雅瑜的忠告终于让勾践理清了思路——这一年来的遍体鳞伤、五内煎熬,全是因自己有意无意之间在步夫差后尘!于是勾践下令"放过范蠡,任他五湖逍遥";还赐文种"家人良田百亩,任其种稻栽桃!"勾践的幡然醒悟不仅让"近奸谗宵小"的夫差豁然开朗——"亡吴国者吴国也,非上天把我灭了",更点明重蹈覆辙的结局是众叛亲离!

有道是"苦海无涯,回头是岸",勾践以一句"我但记卧薪尝胆如故"收结,并将吴国那把夫差父亲死前赐给伍子胥、后又成为伍子胥自刎利器的属镂剑沉于钱塘江底,为的是留给后人"自将磨洗"——只有学习真正的道理,唤醒良知与觉悟,才能脱离无边苦海,到达安乐和谐的彼岸。

诚然,"君子报仇,十年不晚",其间的含辛茹苦,值得我们细细体味;但"退一步,海阔天空"的风轻云淡,更值得我们在为人处世中好好考量。这或许就是《浣纱记·春秋吴越》带给我们的人性温度。

湖南省昆剧团 2021 年度推荐剧目

半条被子照初心,一生盼归记恩情
—— 现代昆剧《半条被子》艺术展现党和人民的血肉命脉关系

陈善君[①]

《半条被子》是湘昆人唱给党听的百年生日颂歌,它用自己的腔、自己的调,自己的话、自己的态,自己的艺术形式和品性,真诚祝福党的百年华诞。党总是把人民放在最高位置,红色江山就会千秋永固;人民始终相信、拥护、热爱自己的党,那他们对于美好生活的向往就绝不会流于一句空话。党的根基血脉在人民,人民的希望命运在党。新编现代昆剧《半条被子》生动真实地展现出的正是如此的党和人民不可分割的血肉命脉关系。这是全体编创者内心涌动的情愫的自觉抒发,也是献给党的百年华诞的一份厚礼、好礼。它努力以传统昆剧的现代转换,表达对党的真诚祝福、无限祝愿,并以对历史和现实的深度观照与深入思考,抚今追昔,寄寓深远。这同时也体现出,新时代传承、保护、发展昆剧非遗,取得了又一优良成果。

一、一号旦角的成功选定和塑造,升华了作品主题

"半条被子"的故事,很多种艺术形式都已经讲过,然而主要人物、主要角色的选定和塑造并不一致。不过,也还是差不远,只是侧重有所不同罢了,要么以表现

① 作者系湖南省文联主席团委员,湖南省文艺评论家协会副主席、秘书长。

三个女红军为主，要么以表现村民徐解秀为主。湘昆的《半条被子》一剧以表现村民徐解秀为主。把徐解秀确定为一号旦角（正旦），首先是由戏剧的性质和特点所决定的。一个戏中最主要的角色或者说真正的主角只有一个，塑造表现群像并不是戏剧所擅长的，选定徐解秀而不是三位女红军作为主角（正旦），于昆剧这一艺术形式而言，恰巧可以扬长避短。如果从三个女红军中选一个出来做主角，于历史真实与艺术真实而言既不相符也难以做到。因而该剧安排徐解秀正旦、三位女红军贴旦，确实"刚刚好"。其次，从内容表达上来看，如果以表现三位女红军为主，徐解秀为次，则有利于突出"军爱民、民拥军"军民鱼水情主题。本剧则不然，以表现徐解秀为主，从她在桥上一等50年"盼归"拉开帷幕，在她的想象中三位女红军"归来"团聚收尾，中间安排"檐下""妙药""同襟""剪被"等四幕，主要讲述三位女红军救兰芳（徐解秀夫）、救小武（徐解秀儿）、救人民于水火（反抗保安团欺压剥削百姓和完全不顾老百姓的死活），以及徐解秀夫妇救月华（三个女红军之一，中瘴气）、救红军（收留、隐瞒、掩护）的故事，这个"三救"换"两救"的故事，每个"救"都事关生命，然而双方都能做到"以命保命""舍命保命"，这就告诉我们，党（共产党的部队实质上代表党）和人民（徐解秀夫妇代表广大普通民众）的关系是生死与共、不可分割。三个女红军战士王秀珍、刘春梅、红月华发起抢救在先，徐解秀夫妇感恩、报恩、记恩发生在后，再加上红月华的童养媳出身，就再好不过地说明了，我们党源于人民、植根于人民、属于人民，人民性是中国共产党最鲜明的本质和特征，一切为了人民、为了人民的一切，乃是中国共产党全部的、所有的初心和使命所在，中国共产党是可以为了人民的利益牺牲一切的。剧中，徐解秀既是"剧中人"，也是"见证者"，还是"讲述者"（她的演唱和表白），她深深地体会到和发自内心地传达出，只有中国共产党才是咱老百姓自己的党。这样，该剧借助徐解秀"这一个"形象的塑造和表演，艺术地诠释了习近平总书记在纪念红军长征胜利80周年大会上的讲话中所强调指出的那句话："什么是共产党？共产党就是自己有一条被子，也要剪下半条给老百姓的人！"这样，作品的主题就从表现军民鱼水情的党的群众"路线"故事，升华到讲述党和人民不可分割的血肉命脉关系的"初心"故事，从而很好地实现了创作的意图，极大地丰富了作品的意蕴。

二、故事地点的严格限定运用，凝练了作品主题

众所周知，"半条被子"的故事发生地在湖南省汝城县沙洲村。该剧遵循生活真实和历史逻辑，主要选取该村徐解秀家（包括里外）与沙洲村头的渡桥（及其附近）作为戏剧故事发生的地点和布景，把故事情节基本上都归拢到这两处发生，这既符合戏剧"三一律"地点集中的要求，也使作品主题相对鲜明集中。两个地点其实各自勾连着一条线索：一条是实线、主线，发生在徐解秀家的里外，在这里上演的是"没被子""随行被子""共被子""剪被子""烧被子"等主要故事情节；另一条是虚线、次线，是在桥头上演的"一条被子去了（保安团要求村民家里不给红军留东西）""一条被子来了（三个女红军带着行军被）""半条被子走了（三个女红军带走的）""思念半条被子（徐解秀）""发现半条被子（罗开富）"；新的被子来了（邓颖超等的赠送）"等附属故事情节，以及故事的引子和尾声，两条线索最后汇总统一到"被子"这一核心意象和线索上。在这样的结构下，该剧就非常集中地讲沙洲村"半条被子"的故事，不再讲沙洲村以外的故事，比如三个女红军是从哪里来的、到哪里去了等。剧中徐解秀更关心的是，她们是什么人、她们要干什么、她们为什么要这么干。三个女红军则明确地告诉她，她们是共产党领导的部队的人，她们的部队是为了"人人有饭吃、人人有衣穿、人人有理想、人人盼远方"，是"为了像你这样的穷苦之人……"，是"为了百姓的安危、为了革命的胜利、为了中国的强盛，可以将自己的生死置之度外"，所以她们才能"爱护群众、帮扶百姓、以人民的幸福为幸福"，而"不能破坏农田、不能有军阀习气、不能拿群众的一针一线"。这里双方交流和钦服的是党的目标和宗旨、原则和纪律、愿望和行动、信心和决心。这样该剧就把"半条被子"的故事，从"万里长征"的故事中截取出来，从表现"长征精神"转向更加侧重和集中表现"建党"精神，即艺术地回答了为什么建党、建党为什么的问题，从而也很好地响应了习近平总书记2020年在湖南考察时特意来到沙洲村所指出的："沙洲村是'半条被子'故事的发生地，今天我专门来这里看望乡亲们。作为一名中国共产党党员，我要不断接受教育、接受洗礼。我们党坚持为人民服务，不仅仅是一句口号，而是坚持不懈的实际行动。"徐解秀说："只记得那一剪，就是一辈子的承诺。"那一剪，千真万确地剪出了党心，剪出了民心，剪出了祖国万里江山一片红。"半条被子照初心，一生盼归记恩情"，家中的徐解秀和桥上的徐解秀妥妥地演绎出了一曲从"民心"中见"党心"的好戏。因而可以说，该剧侧重讲好"党"的故事，体现"建党"精神，从而让升华了的主题更加集中和凝练。

三、时间跨度的有意设定拉长，进一步深化了作品主题

如果一味遵循戏剧"三一律"原则，这个故事的展开在时间上实际上是非常好把控和安排的，从三个女红军来到沙洲村到离开沙洲村，就那么几天，时间非常集中，顺叙、倒叙、插叙都可以轻易弄"服帖"，现在编者有意把它拉长了，从三个女红军即将进入沙洲村讲起，一直写到今天，写到徐解秀去世多年后，当年发现和报道这个故事的新华社记者罗开富，再次来到沙洲村悼念三个女红军和徐解秀，以追溯再探和坚定坚信"半条被子"的崇高精神和温暖力量。这实际上是在前面两条线索的基础上又插入了一条线索。在这样的结构下，戏怎么做下去？难度无疑是要增加许多倍的。于是我们看到了罗开富与老年徐解秀及徐解秀灵魂的对话，徐解秀的灵魂与青年徐解秀、老年徐解秀的对话，以及徐解秀和三位女红军的灵魂舞台同在的戏份。50年又80年的时间跨度，三条线索并进，讲实话，看的人多少会有点"懵"，然而又是值得的。如果没有这些戏份的加入，这出戏就只是一部革命历史剧，它告诉我们中国共产党曾经有着伟大的建党精神；现在有了这些戏份，它就是一部完完全全的现代昆剧，它告诉我们中国共产党的初心一直未改，并且历久弥坚，100年来，始终与最广大的人民群众血脉相连、生死与共，克服了前进道路上的一个又一个困难，取得了一个又一个伟大胜利，不仅打倒了一切反动派，建立了新中国，而且在神州大地上实现了全面小康，这盛世，如你们所愿，三位女红军战士、人民代表徐解秀，安息吧，"半条被子"精神永存。这样一来，该剧不仅具有深远的历史意义，还具有深刻的现实意义，主题进一步得到深化。不过，插入的罗开富这条线索和情节，在转承和安排设计上尚需要大力修改与完善，以免生硬和强行带着观众"跳进跳出"，让观众"哭笑不得"。这样的话，前面的引子和后面的尾声都要成为主体场段，起收只用昆歌就行了。

另外，该剧的词白，基本上该合辙的合辙、该合律的合律，身段表演、舞美设计也还优雅讲究，然而词白的准确度还要提高，离"易一字比登天还难"的高要求还有点距离，唱白中规中矩，高难度的做打不见，实际上，在后面的"盼归""思念""再探"等场景中，可以大胆借鉴传统昆剧《牡丹亭》的身姿手法和现代科技手段，以及其他艺术门类的技巧，增加表演的难度、准度和深度，以增强主题的表现力、吸引力、感染力。好的题材、好的主题、好的处理，再加上好的编、导、演，《半条被子》一定会既叫好又叫座，成为新时代昆剧经典也并非没有可能。新编现代昆剧《半条被子》让人期待。

江苏省苏州昆剧院2021年度推荐剧目

江　姐

剧中人

江姐	华为
甫志高	蓝洪顺
沈养斋	警察
双枪老太婆	小华
孙明霞	沈秘书
唐贵山	烟贩子、送饭人、小张、报童、乞丐
	游击队员、特务、打手、众姐妹数名

序　幕

背　景　（合唱）【川江号子】
　　　　驾船喽！
　　　　船工拉纤在江边，
　　　　为儿为女把船扳，
　　　　太阳未出天黑暗，
　　　　恶浪重重藏险滩。
　　　　[报童、烟贩子上。

报　童　卖报！卖报！《大公报》《新民报》《时事新报》

《中央日报》,卖报!卖报!
烟　贩　卖香烟喽!香烟、火柴!卖香烟!沈养斋来了,卖香烟喽!香烟、火柴!
报　童　嗯!卖报!卖报!一九四八年中国何处去!一九四八年中国何处去!
　　　　[沈养斋上。

沈养斋　一九四八年中国何处去?共军气势如破竹,我军兵败如山倒,看大势将去,好不令人心焦。闻知近日共党活动频繁,就这码头之上,人来人往个个生疑,只得撒网捕鱼,小心监视了。
唐贵山、沈秘书　是。

第一场　送　别

报　童　卖报!卖报!
烟　贩　卖香烟,江姐来了,上级指示,确保江姐安全上船。
报　童　是,卖报!卖报!
　　　　[江姐上。
江　姐　(唱)【桂枝香】
　　　　乌飞兔走,转眼是春分时候。
　　　　夜未残远影孤帆,踏征程青莲翠柳。
　　　　俺夫妻分别日久,分别日久。
　　　　不记得相思日厚,
　　　　此去华蓥山,
　　　　终有个相逢时候。
　　　　[乞丐上。
乞　丐　谢谢!谢谢!
江　姐　(唱)悲上心头,
　　　　　　这苦海同经受,
　　　　　　何方有度人舟。
　　　　[孙明霞上。
孙明霞　江姐。
江　姐　明霞。
孙明霞　江姐,重要文件都在箱内,由甫志高给你送来。
江　姐　那封信可放在箱里的上面。
孙明霞　按你吩咐做了。
江　姐　好。
孙明霞　江姐,我来的时候,涛儿正在酣睡呢。
江　姐　涛儿,涛儿尚在襁褓,就拜托你和姐妹们了。只是休要宠溺。
孙明霞　你放心,此去华蓥山,不知何日归来?
江　姐　此去华蓥山,吉凶难料啊!
孙明霞　恨不得与你同去华蓥山。
江　姐　我走之后,留给你的担子更重了。
孙明霞　江姐,你到华蓥山虽与彭政委夫妻重逢,但也险恶重重,你要多多保重啊。
江　姐　记得去年,老彭去华蓥山的时候,曾赋红梅诗一首,可还记得?
孙明霞　怎么不记得?
孙明霞　红岩上红梅开,
江　姐　千里冰霜脚下踩。
孙明霞　三九严寒何所惧?
江　姐　一片丹心向阳开!
孙明霞　江姐,我不送你上船了。
江　姐　好。明霞,你要保重了。
　　　　[华为上。
华　为　江姐。
江　姐　华为。
华　为　江姐,特务检查严密,行李我已送上船,但箱子还未送到,怎么办?
江　姐　甫志高就要送来,我们一旁等候。
华　为　是。
　　　　[甫志高上。
　　　　[唐贵山上。
唐贵山　站住!干什么的?
甫志高　送人。
唐贵山　箱子拿得来,检查!
甫志高　检查?自有水上稽查处,也轮不到你。
唐贵山　来、来、来,喏!
甫志高　哦!原来是二处的,是自己人哪!兄弟我认识你们刘科长。
唐贵山　少来这套,公事公办。
甫志高　不留点面子?
唐贵山　一定要检查。
江　姐　打开吧。
唐贵山　我自然要打开格哇,"西南长官公署副官处张",哦!原来是张处长的,不好意思小姐,例行公事。
甫志高　不够意思!
江　姐　好了,好了。忙你的公事去吧!
唐贵山　小姐,以后碰到事还要请你多多帮忙,箱子我

	帮你送上船。
江　姐	表弟，领他去。
华　为	是。
江　姐	志高啊！你看哪有穿着西装，却自己扛着皮箱的？你应该雇个人啊！
甫志高	是我大意了。
江　姐	环境如此险恶，你要处处小心啊！
甫志高	是、是、是！江姐，你要去华蓥山，那是我的家乡啊！

（唱）【腊梅花】
华蓥山上景色幽，
牡丹正是香风透。
恨不与你结伴俦。

| 江　姐 | 志高！（唱）牡丹虽美， |

怎经得雨雪寒霜绕不休！
我该上船了。志高，你要小心啊！
［沈养斋、唐贵山、沈秘书上。

沈养斋	又一船离去，不知多少共党在内？
唐贵山	区座，你放心，我全检查过了，一个也没漏。就是刚才差点得罪长官公署副官处的家眷。
沈养斋	唔？
唐贵山	还有个穿西装的，手里扛了只皮箱。
沈养斋	穿西装，扛皮箱？人在哪里？
唐贵山	喏！就是他。

第二场　惊　讯

［江姐、华为同上。

| 二　人 | （合唱）【胜如花】 |

急如箭，去若飞，
细雨巴山蜀水。
冲破它雾锁重关，

华　为	江姐，前面就是华蓥山，我就要见到母亲了。
江　姐	好啊！白发双枪老太婆，威名震慑华蓥山！
二　人	（合唱）华蓥山峭壁峰回。
江　姐	（唱）遥望它松柏叠翠，

好气象八方交汇，
忆当年红旗映翠微。

| 华　为 | 江姐，听说你与姐夫的结婚信物就是一面红旗。 |
| 江　姐 | 他一直带在身边。 |

（唱）看烟火参差，
遍人间滋味。
禁不住一行清泪，
愿万家灯火长辉。

| 华　为 | 江姐，一到华蓥山，你就与姐夫团圆，为何掉下泪来？ |
| 江　姐 | 华为呵！ |

（唱）【前腔】
有多少好夫妻，
难得举案齐眉。
只为他家国凋零，
只为他山河破碎。

| 华　为 | 江姐，听说姐夫是赫赫有名的彭政委，彭松涛！我还没有见过，他是个怎样的人啊？ |
| 江　姐 | 他呀！ |

（唱）他美英雄名冠川北，
最心爱冰雪寒梅。

| 华　为 | （唱）只怕那遥夜露滋， |

尽相思滋味！
［警察上。

警　察	告示，告示：各乡、各保、各甲，一律来看共匪人头。挨家挨户来看共匪人头！
华　为	江姐，有同志牺牲了。
江　姐	嗯，你先到一号联络站取得联系。
华　为	是。
警　察	站住，干什么的？
江　姐	进城。
警　察	进城？包里头甚的东西？
江　姐	书。
警　察	拿过来，拿过来。都是些破书。我问你，进城干甚的？
江　姐	到县立女中。
警　察	还是个教书的。我跟你说，先往前头看看完再走。
江　姐	云缠雾锁山偏小，
警　察	看高点，
江　姐	烟雨蒙蒙不见天。
警　察	我叫你看城墙！
江　姐	一壁城墙蜿蜒去，
警　察	再看城楼，
江　姐	呀！木笼何物正高悬？
警　察	我告诉你，这就是赫赫有名的共产党华蓥山纵

　　　　　队政委彭松涛。
江　姐　彭松涛？
警　察　怎地？你认得？
江　姐　不认识。
警　察　不认得？要下雨了,走吧走吧!
江　姐　松涛,松涛!
　　　　（背景合唱）【泣颜回】
　　　　　　一霎天同悲,
　　　　　　顷刻间似厦崩颓。
　　　　　　心儿恻恻,
　　　　　　无言莫教泪垂。
江　姐　（唱）这相逢再无期。
　　　　　　这相逢反成了死别离。
　　　　　　潇潇雨作悼亡词,
　　　　　　杜鹃啼血长相思。
　　　　　（唱）【前腔】
　　　　　　君自千古垂,
　　　　　　吾恋一生亦痴痴,
　　　　　　看山花万朵,
　　　　　　犹说点点往昔。
　　　　　　这细雨潇潇,

　　　　　　在人间怊怅播余徽。
　　　　　　料明年节当寒食,
　　　　　　俏红梅绕遍遗碑。
　　　　　【催拍】梦惊醒四面有危,
　　　　　　这不是倾怀之地。
　　　　　　岂敢含悲？松涛啊!
　　　　　　你壮志未酬身却先摧,
　　　　　　我冰心不移志不消颓,
　　　　　　妻去也,
　　　　　　向紫竹林内,
　　　　　　声低咽,
　　　　　　泪偷飞。
华　为　江姐,江姐下雨了,游击队派人来迎接我们了!江姐你？
江　姐　好,我们上山。
华　为　是。
　　　　（背景合唱）【哭相思】
　　　　　　山道夕阳下,
　　　　　　重云锁烟霏。
　　　　　　断肠一片月,
　　　　　　人在梦中归。

第三场　　智　取

　　　　[双枪老太婆上。
老太婆　（唱）【耍孩儿】
　　　　　　华蓥山上风涛劲,
　　　　　　近日常袭紫竹林。
　　　　　　想故人遭祸心疼痛,
　　　　　　俺握双枪热泪满襟。
　　　　　　算起来投身革命整八载,
　　　　　　这血雨腥风依旧不忍闻。
　　　　[蓝洪顺带众游击队员上。
蓝洪顺　司令员!司令员!
老太婆　俺老太婆呵!再振精神,看七十老太人正青春。
蓝洪顺　司令员,彭政委被害,我们要去报仇雪恨。
众　人　对,报仇雪恨!
老太婆　蓝洪顺啊蓝胡子,你的智慧又被大胡子遮住了么？
蓝洪顺　司令员!
　　　　（唱）【幺篇】
　　　　　　你听战鼓声起雷声隐,

　　　　　　你看滚滚滔滔尽愁云。
　　　　　　远望无边恨海逐恶浪,
　　　　　　可知怒火欲烧紫竹林？
老太婆　同志们,同志们! 你们的心我都明白,我又何尝不想报仇？
众　人　那就快请下令吧!
老太婆　蓝洪顺,我来问你,彭政委在世之时是怎样教导于你的？
蓝洪顺　这,但今日非比寻常。
老太婆　君有张飞勇猛志,当学诸葛慧心明。这可是彭政委再三嘱咐于你的？
蓝洪顺　正因如此,我们更不能忘了他呀!
众　人　对,不能忘了彭政委!
老太婆　同志们,我们何曾忘了彭政委？重庆派来的人就要到来,定会带来上级指示。我们要看到华蓥山,更要看到全中国。
众　人　对,更要看到全中国。
小　华　司令员,重庆派来的人到了!
老太婆　是谁？

小　华　江姐！
众　人　江姐，江姐！
华　为　妈妈，是江姐，这就是江姐江雪琴同志！
江　姐　司令员！
老太婆　江姐！可把你们盼来了！
　　　　（唱）【四煞】
　　　　　　梦里昨宵，
　　　　　　飞来了喜信。
　　　　　　果然你远跋涉山河近。
蓝洪顺　江姐，快！快坐下歇一歇。
小　华　来、来、来，快请喝茶。
老太婆　江姐，一路辛苦！
　　　　（唱）且饮下这手中一杯茶，
　　　　　　洗却你千里远路上尘。
华　为　妈妈，我们经过县城。
老太婆　什么？你们进了县城？
华　为　没有，我们是经过县城。
老太婆　哦！那还好。
　　　　（唱）呀！她眸中泪忍，
　　　　　　凄惶惶神色，
　　　　　　无语暗沉吟。
华　为　听说又有同志牺牲，是谁呀？
蓝洪顺　嗳呀！你们看到彭政委了？
华　为　姐夫？没有看到。
老太婆　江姐，快请吃茶！
江　姐　我看到了，我都看到了。
众　人　看到了？
江　姐　司令员！
老太婆　江姐！
江　姐　妈妈！
老太婆　雪琴，孩子啊！
　　　　（唱）【三煞前】
　　　　　　人生千般苦，
　　　　　　战乱尤多恨。
　　　　　　听山河憔悴苦呻吟，
　　　　　　我与你同将此身许国家，
　　　　　　当看那生与死如浮云。
江　姐　（唱）【二煞】
　　　　　　漫拭伤心泪，
　　　　　　此情藏愈深。
　　　　　　想古来争战几存身？
　　　　　　看古今青山处处埋忠骨。
　　　　　　休嗟叹干戈寥落裹尸身。

老太婆　雪琴，这是松涛同志留下的遗物。
江　姐　松涛！
　　　　（唱）任凭风雨劲，
　　　　　　青山不改色。
　　　　　　千秋有丹心。
江　姐　司令员，这次省委在重庆召开会议，会上传达了中央的指示。
老太婆　中央指示？
江　姐　党中央指出：目前的形势已到了新的转折点，这是一个伟大的转变。
老太婆　伟大的转变？
江　姐　全国胜利已经在望。根据中央精神，省委对于华蓥山地区的武装斗争也做出了决定，要我们保存实力，准备迎接重庆的解放。
老太婆　好哇！雪琴，你来之前同志们正摩拳擦掌，要为彭政委报仇呢！
江　姐　不要尽是为报仇，我们要解放全中国！因此，切勿轻举妄动啊！
　　　　［小张上。
小　张　司令员，敌方一批军火要进县城！
老太婆　什么？
小　张　敌方一批军火要进县城！
老太婆　好消息，同志们，准备战斗，将军火抢到手！
江　姐　对，将军火抢到手。安全起见，切莫开枪！
众　人　是！
　　　　［唐贵山上。
唐贵山　都他妈在车上给老子待命，不准下车。我唐贵山作孽啊！
　　　　（念）【扑灯蛾】
　　　　　　太阳当头照，
　　　　　　太阳当头照，
　　　　　　心烦头发昏。
　　　　　　我本在重庆，
　　　　　　丢官罚到这野山林。
　　　　　　此地无财更是无宝，
　　　　　　尽是游击队出没如鬼神。
　　　　　　我送来这弹药枪棍，
　　　　　　我唐贵山定要戴罪立功勋。
　　　　［警察上。
警　察　副官，您叫我抓捕蓝胡子，我把县里长胡子的老头是全抓完了。有红胡子、黑胡子、白胡子、花胡子，甚的胡子都有，就是没有蓝胡子。
唐贵山　混账！叫你抓的不是蓝胡子，是姓蓝的胡子，

警　察　哎哟喂！我搞错了。副官您莫急。我说呢，又不是唱戏，还有什么蓝的胡子？

唐贵山　一个小小的华蓥山，一个弄掉一个姓彭的，又来了蓝胡子、双枪老太婆。这两个还没抓住，倒说又来个江姐。

警　察　副官，我听酒馆老板说，这个江姐老成，就是老太婆，老太婆装嫩又是江姐。还有人说，白天这个老太婆双枪百发百中，到了晚上她又是江姐，抗丁、抗捐、抗粮，这个变来变去的，叫我抓捕告示怎么写啊？

唐贵山　唱戏的还变脸呢？

警　察　就是……

唐贵山　你给我去弄弄清楚。

警　察　唉，我这不是在弄嘛？

唐贵山　这几个人早不来晚不来，等我唐贵山来了，他们倒全来了。

警　察　副官，您不是运来三车军火？正好把华蓥山共产党一举剿灭。

唐贵山　哼！哪怕是十个八个华蓥山，我也叫它灰飞烟灭！

警　察　副官，这次您要立大功了，要是立了大功提携提携小弟？

唐贵山　只要你乖乖地听我的话，鸡犬升天，鸡犬升天。赶快给我看好汽车。

警　察　好、好、好。

［江姐、老太婆、蓝洪顺、华为等人上。

江　姐　唐副官，你可认得我？

唐贵山　西南公署朝天门码头……

江　姐　不，我就是你们要抓的江姐，江雪琴。

唐贵山　你来做什么？

江　姐　接收军火。

唐贵山　当心！这个千万别走火啊！

华　为　不说就走火。

唐贵山　我说。

江　姐　军火在什么地方？

唐贵山　在那儿！

江　姐　几车？

唐贵山　三车。

江　姐　多少人押送？

唐贵山　四个人。

江　姐　什么？

唐贵山　不、不、不，每车四个人。

蓝洪顺　江姐，一共三车，每车四人。

江　姐　对，叫同志们埋伏好。

蓝洪顺　好！

江　姐　把押送的人叫来。

唐贵山　晓得。当心这个，别走火，快点下来给我排好队过来。

内众人　不许动！缴枪不杀！

蓝洪顺　江姐，敌人全部缴械，军火已经到手！

江　姐　好！撤！（枪声）为何开枪？

小　张　有个家伙想逃，被击毙。

江　姐　快！速速转移！

蓝洪顺、小张　是。

第四场　被　俘

［沈养斋上。

沈养斋　（唱）【下山虎】
　　　　听说急讯，副官误国。
　　　　军火尽归共军。
　　　　日还未出，
　　　　匆匆启程，
　　　　亲向华蓥疾奔。
（白）三车军火，我的三车军火。可恨唐贵山，在重庆已是不力，将他调至华蓥山，他倒白白送给共军。一座军火库啊！真是误我国军，误我国军！

［甫志高、沈秘书上。

沈秘书　甫志高，快走！

甫志高　唉！
（唱）【忆多娇】
　　　　蔽月云，遮日尘，
　　　　徘徊不定歧路分，
　　　　俺恍惚中做了叛离人。

沈秘书　混蛋，快走！

沈养斋　住了，这等无礼！你可知我泱泱国军，像唐贵山这等败类太多太多，而共军之中像甫志高之类太少，要善待。

沈秘书　是，区座！前面已是华蓥山。

沈养斋　甫专员，此去华蓥山是给你一个为党国立功的

甫志高　是。
沈养斋　记住！不惜一切代价抓住江雪琴。
甫志高　是。
　　　　[蓝洪顺和开会同志。
蓝洪顺　同志们，这盆辣椒花是我们的暗号。江姐命令，不到危急时刻，不能撤离窗台。
江　姐　同志们，今天的会议非常重要，还有何人未到？
众　人　华为未到。
江　姐　华为！
小　华　队长不好啦！重庆出大事了，已捕孙明霞。
江　姐　孙明霞被捕了？
小　华　便衣到城外，特务问杂杂。风声城里紧，户口在严查。
江　姐　嗯，这一定与重庆出事有关。还好，重庆无人知道这里。
小　华　清早不远处，生人密如麻。
江　姐　啊呀！
　　　　(唱)蓦然间危机四伏华蓥山，
　　　　　　顿教我心绪愁烦失主张。
　　　　(背白)江姐啊江姐，你担负重任，危急时刻定要冷静！
　　　　(唱)他已撒渔网，听风雨悲怆。
　　　　　　料此地一毫一寸尽豺狼。
　　　　(白)同志们，今天的会议不能再开。你们速速转移！
众　人　现在吗？江队长！
江　姐　对，小华，你速去山上汇报。其余人立马撤退。快！都从后门走！
众　人　好，江姐，你？
江　姐　不要管我，你们快走！
小　张　江姐，我留下来陪你！
江　姐　服从命令，快走！快走！
众　人　江姐！
　　　　[甫志高上。
甫志高　(唱)【刷子序】
　　　　　　雨骤风正狂，
　　　　　　残羞泻尽杀气暗藏。
　　　　　　将今日功勋，
　　　　　　换明春意气飞扬。
　　　　　　江姐！
江　姐　甫志高！
甫志高　江姐！

　　　　(唱)故乡，再相逢容颜依旧。
　　　　　　为故人俺殷勤拜访。
江　姐　孙明霞为何不来？
甫志高　(唱)【玉芙蓉】
　　　　　　她身抱恙，
江　姐　你怎么来找我？
甫志高　(唱)你是游击队长！
江　姐　你如何知道这里？
甫志高　(唱)在重庆自有他人消息详。
江　姐　孙明霞被捕，他却道生病。重庆无人知道这里，他却道自有他人。呀！
　　　　(唱)【锦缠道】
　　　　　　他语迷茫，
　　　　　　闪烁间神色慌张。
　　　　　　差错一行行。
　　　　[背景合唱。吓哈！莫非他此来已是虎狼？
甫志高　江姐，同志们在哪里？双枪老太婆呢？
江　姐　他们都在山上。
甫志高　怎么走？
江　姐　顺小路一直走，上山就是。
甫志高　如此，我们一起去吧！
江　姐　你是本地人，当知这条路。
甫志高　雨大山路滑，我们一起走吧！
江　姐　不，等一等。
　　　　(唱)假意儿巧梳妆独对窗外，
　　　　　　猛瞥见有人临窗。
　　　　【玉芙蓉】这情状，料难脱魔掌。
　　　　　　只念我后来战友得安详。
甫志高　(唱)【小桃红】
　　　　　　你看那雨茫茫。
江　姐　(唱)怕听那脚步响。
甫志高　(唱)她端严神色作何想？
江　姐　(唱)他无情刀在笑里藏。
甫志高　(唱)【玉芙蓉】
　　　　　　她已鱼在网，
　　　　　　更待钓双枪。
江　姐　(唱)为战友雪琴舍己斗魍魉。
　　　　[华为上。
华　为　(唱)【浪淘沙】
　　　　　　身携密件绕斜径。
　　　　　　一路匆匆回转。
　　　　　　不见红椒，
　　　　　　难道是此处遭逢祸患？

　　　　　　我是走是留？是进是退？
　　　　　　一时难决断。
　　　　　（白）青菜好喂！青菜鲜呐！
江　姐　华为！（唱）偏他回转。
甫志高　（唱）为何她良久无言？
华　为　（唱）一点声息皆无。
江　姐　（唱）华为快逃走。
甫志高　（唱）你难出我掌间。
华　为　（唱）江姐可在？
江　姐　（唱）速离火宅，休把雪琴挂念。
　　　　（三人同唱）急似燃眉，不如先动手，免得生变！
江　姐　甫志高，你这个叛徒！
甫志高　你！来人！
江　姐　走开，不许靠近我！

第五场　斥　敌

江　姐　（唱）【会河阳】
　　　　　　暗狱深牢，
　　　　　　明晃晃布列枪刀。
　　　　　　呀！可是俺满地血滔滔！
　　　　　　休痴，
　　　　　　他那里吮血磨牙，
　　　　　　俺甘心汤火遍蹈，
　　　　　　怕什么痕添几道。
　　　　（背白）江雪琴宁死不招！
沈养斋　饭桶，都是饭桶！江雪琴押来重庆半月之多，却一无所得。
沈秘书　区座，对付共军用刑是毫无功效啊！
沈养斋　甫专员，据你所知，江姐家中还有什么人？
甫志高　她的丈夫是共产党华蓥山纵队政委，已被处死。
沈养斋　可有儿女？
甫志高　有个两岁的儿子。
沈养斋　哦？现在哪里？
甫志高　一直由孙明霞代为抚养，我一直在找，就是找不到啊！
沈养斋　孙明霞已在狱中，一定要让她说出孩子的下落。
甫志高　是。
沈养斋　看来对付江雪琴，唯有攻心为上。
甫志高　是。
沈养斋　记住，人是有情动物，一定要充分利用这一点。
甫志高　是。
沈养斋　把江雪琴押上来，你们暂避。
甫志高、沈秘书　是。
沈秘书　将江雪琴押上来！
　　　　（内白）走！
　　　　〔江姐上。
江　姐　（唱）【北四块玉】
　　　　　　夜沉沉，人声悄。
　　　　　　阴森森，铁笼牢。
　　　　　　这伤痕遍体拖镣铐。
　　　　　　欲问华蓥山别后可安好？
　　　　　　只有风萧萧。
沈养斋　将她镣铐撤了。
打　手　这？
沈养斋　嗯？
打　手　是。
沈养斋　江小姐，请坐。江小姐，你堪忍酷刑，令沈某敬佩。不过，听说你丈夫已逝，小儿尚幼。你却执迷不悟，难道你做母亲的就忍心抛下孩儿么？
江　姐　抛下我一子，只为天下儿！
沈养斋　难道你就忍心让这样一个幼小的孩儿，像你一样受苦受刑么？
江　姐　什么？我的孩儿？
沈养斋　呵呵，已在我们掌控之中。江小姐虎毒尚爱子。难道你就没有天下父母之心么？江小姐，只要你说出地下党名单，我保你享不尽的荣华富贵。
沈养斋　你笑什么？
江　姐　我笑你——
　　　　（唱）【北梧桐树】
　　　　　　你只知富贵荣华好。
　　　　　　我却道大义价更高。
　　　　　　你只管凶残屠戮把山河虐，
　　　　　　我宁愿洒热血把狼烟扫。
沈养斋　江小姐，看来你我之间的信仰差距太大了，还是让你的战友来会你吧！甫专员，对付江雪琴唯有你了。
甫志高　不、不、不，区座，我已帮你抓住她了。
沈养斋　哼，抓住一个死不开口的有什么用？甫专员，立功与否就看你了。
甫志高　江姐。

江　姐　叛徒！又是你？
甫志高　江姐呀！
　　　（唱）【南金梧桐树】
　　　　　忆昔去年时，
　　　　　你英姿年华好。
　　　　　怜你牢狱多时，
　　　　　容颜皆飘落。
　　　　　怪你此生迷异路，
　　　　　可惜了俊才学识饱。
　　　　　你船已触礁，
　　　　　船头急需调。
　　　　　既明且哲才能把身保。
江　姐　（唱）【北骂玉郎】
　　　　　你可是叛楚王的项伯把戈倒，
　　　　　你可是贼秦桧叛宋朝，
　　　　　你可是吴三桂献关迎敌到。
　　　　　你休得意，莫装妖，
　　　　　骂名千载的甫志高。
甫志高　（白）江雪琴，你执迷不悟，要坐一辈子牢。
江　姐　为免下一代苦难，我宁愿把牢底坐穿。
甫志高　你会死。
江　姐　但愿我一死，换得新天地。
甫志高　生命只有一次啊！
江　姐　无愧于心，一次足矣！
甫志高　江姐呀！
　　　（唱）【南解三酲】
　　　　　渣滓洞豺狼虎豹，
　　　　　遍地是铜烙火烧。
　　　　　男儿见此先昏倒，
　　　　　弱女子怎不颜色凋。
　　　　　凄凄黑洞无昼宵，
　　　　　唯有白骨粼粼当头照。
　　　　　江姐呀！
　　　　　劝你早日招，
　　　　　只怕悔时，
　　　　　酷刑难逃。
江　姐　（唱）【北乌夜啼前】
　　　　　可笑你虚张声势舞牙爪，
　　　　　可知俺似磐石何曾动摇？
　　　　　看天下兴与亡，
　　　　　为国家身以报，
　　　　　俺命已飘摇，
　　　　　把生死早抛。
　　　　　此生无悔赴冥曹，
　　　　　此生无悔赴冥曹。
沈养斋　来啊！把江雪琴押入重刑室，听候处置。
众打手　是。
　　　［沈秘书上。
沈秘书　区座，总裁紧急密信。
沈养斋　共军已入川，重庆危在旦夕。
沈秘书　区座，飞机已经备好，我军速逃台湾。
甫志高　长官，带我走，我要去台湾。区座，我是功臣。您带我到哪里都行。区座，我出卖了一切，什么都没有了啊！
沈养斋　好，我答应你。
甫志高　谢区座。
沈养斋　你先去吧！
沈秘书　区座，难道带他到台湾不成？
沈养斋　他已毫无价值，把这条狗留给共党。
沈秘书　高！速做准备，今夜起飞！
沈养斋　不，怕死的先走。我要留在重庆，把这里的共党斩尽杀绝，以解我心头之恨！

第六场　绣　旗

［江姐上。
江　姐　浮生浮世在红尘，花落花开总有痕。契阔死生人何处，日升月永是双亲。涛儿呀涛儿，可怜你生来便离双亲。年及两岁，却一日未得庭上之欢。本想凯旋之日便得母子团圆，看来已不能够。儿呀！若真如此，今以此书与你永别矣！
　　　（唱）【集贤宾】
　　　　　丝丝爱语盈泪眼，
　　　　　道别离最难。
　　　　　墨逐伤悲凝寸管，
　　　　　记当时儿到人间，
　　　　　怪腥云恶犬，
　　　　　把好山河疮痍踏遍。
　　　　　满目惨，
　　　　　直教书生皆愁叹。
　　　【啭林莺】
　　　　　吾将爱儿心一点，

　　　　转将天下同怜。
　　　　人间苦海不忍见，
　　　　泪长湿司马春衫。
　　　　将儿抛别，
　　　　只为了千家宅眷。
　　（画外音：妈妈！）涛儿！涛儿！
　　（白）我若去后呵！
　　（唱）你莫泪涟，
　　　　当知母已含笑九泉！
孙明霞　江姐，你一夜未睡？
江　姐　明霞，这是我留给涛儿的书信。我若不能，烦请转交。
孙明霞　江姐。
江　姐　姐妹们，解放军打进了山城。十月一日，中华人民共和国就要成立了。
众姐妹　天就要亮了！五星红旗就要升起来了！
送饭人　江姐，江姐，沈养斋要来渣滓洞，带你上刑场，对你下手。怎么办？我们提前行动吧！
江　姐　不，莫因我一个，拖累全狱人。
众姐妹　江姐，我们不能没有你呀！
江　姐　姐妹们，我将赴刑场，你们休悲伤。死对于共产党人并不可怕，我从入党之日起，随时准备献此身。
　　　　可喜革命功将成，即将迎来新中国。我虽看不到这一天，可这一天必定到来。姐妹们，打起精神，我们一起来绣五星红旗！
众姐妹　好！
（唱）【昆歌】
　　　　线儿长，
　　　　针儿密。
　　　　含着热泪绣红旗，
　　　　绣呀绣红旗。
　　　　热泪随着针线走，
　　　　与其说是悲，
　　　　不如说是喜。
　　　　多少年多少代？
　　　　今天终于盼到了你，
　　　　盼到了你。
　　　　千分情，万分爱，
　　　　化作金星绣红旗，
　　　　绣呀绣红旗。
　　　　平日刀丛不眨眼，
　　　　今日里心跳分外急。
　　　　一针针、一线线，
　　　　绣出一片新天地、新天地。
　　（白）中国共产党万岁！中华人民共和国万岁！毛主席万岁！
沈养斋　江雪琴。
众姐妹　江姐。
沈养斋　江小姐，你铜墙铁壁保护共产党，如今他们已入川。
江　姐　这是历史的必然规律。
沈养斋　可惜你将永别人间，江小姐，你年正芳华，不知心情如何？
江　姐　我倒想问问你：你们山穷水尽，土崩瓦解，心情如何？你们王朝末日，江山易主，心情如何？你们逃得出重庆，逃不出历史的惩罚，心情又如何？
沈养斋　哼！谁胜谁负还很难说，二十年后看世界，知是谁人坐天下？
众姐妹　人民！
江　姐　对，人民才是世界的主人。
沈养斋　你死到临头，还不知悔改。你们这些共产党人，难道真的是钢铁铸成的么？
江　姐　天下若得同解放，此生无悔赴冥曹！
沈养斋　来啊，押江雪琴上刑场！
江　姐　不要用眼泪告别。小妹，你堂上双亲一向欠安，出狱后定要尽心孝敬。姐妹们，革命胜利后你们要好好生活，为建设新中国多做贡献。明霞，我去之后，这里就交与你了。姐妹们，你们看我头上还有乱发吗？
众姐妹　江姐。
江　姐　明霞，待重庆解放之日，将这面五星红旗交给党。
众姐妹　江姐，江姐。
（背景合唱）【灯月交辉】
　　　　休把我挂牵，
　　　　留恋故园抬望眼，
　　　　到处青山埋忠骨
　　　　心豪迈人生无憾，
　　　　料十月庄严钟鼓，
　　　　天与地声声传遍。
　　　　今去也，
　　　　天外有红梅相伴！
　　　　　　　　　　（全剧终）

昆剧现代戏《江姐》:现代性与戏曲化的完美交融

陈建平

新世纪以来,关于"现代戏曲"及其"现代性"的讨论不绝于耳,论者大多侧重于对现代戏精神内涵的探讨。如何使现代戏的思想内涵与戏曲的艺术形态完美结合,一直是制约戏曲现代戏发展的瓶颈。近年来,在二者的完美契合上,也涌现出了不少成功之作。由国家一级编剧王焱改编和国家一级演员、中国戏剧梅花奖获得者沈丰英主演的昆剧现代戏《江姐》,就因满足了政治与艺术的双重需求而收获了阵阵掌声。

早在1964年,小说《红岩》中的江姐故事就被搬上了歌剧舞台,此后,许多地方戏也竞相搬演。2021年被搬上昆剧舞台的现代戏《江姐》,别开生面地演绎了中国共产党人坚定执着、不忘初心、浩然丰沛的红岩精神。红岩精神不仅是共产党人刚柔相济、锲而不舍的政治智慧,以诚相待、团结多数的宽广胸怀,善处逆境、宁难不苟的英雄气概等优良传统与作风在特定历史环境下的体现,更是中华民族传统美德的凝聚与升华。要使这样具有鲜明时代色彩的题旨真正打动人心,并非易事。但是,昆剧现代戏《江姐》就以其对红岩精神充满诗意的传达,让现代性与戏曲化做到了完美交融,成功征服了现代观众的心灵。下面,试从人物形象、抒情唱段、戏剧情境等方面分述之。

先看主要人物的大爱情怀。主人公江姐无疑是红岩精神最鲜活的体现者:她舍小家,顾大家;为了共产主义理想的实现,宁可把牢底坐穿,也绝不向敌人屈服。这类形象一旦被贴上"革命英烈"的标签,便很容易因其凛然不可侵犯的"神性"而拉开与观众的心理距离。编剧对这样的"人设"显然心知肚明,所以在对江姐的形象定位上,尤为注意表现她的大爱情怀,借以打破芸芸众生与英雄人物的情感隔膜,进而使普通观众产生强烈的情感共鸣。

比如在第一场《送别》中,刚刚出场的江姐正沉浸在对丈夫的绵绵思念中,忽然看到路边无人理睬的乞丐,于是走上前去毫不犹豫地递上自己的钱币。开场这一看似不经意的小插曲,实为编剧深思熟虑后的"有意而为",它为全剧的江姐形象奠定了这样的人格基调:心中既有小家,又有大家;既有对亲人的爱,又有对生民的情。正是这样的"爱"和"情"融汇在一起,才诠释了一个心胸宽广、生动感人的英雄形象。

与此首尾呼应的是,在最后一场《绣旗》中,江姐在临刑前的夜晚,手捧着留给小儿的诀别书,热泪盈眶,哀哀倾诉。在这生离死别的时刻,江姐虽满怀不舍和伤痛,却又若有所慰,只因"吾将爱儿心一点,转将天下同怜""将儿抛别,只为了千家宅眷"。这与接下来对反动军官沈养斋的厉声斥骂,做到了完美的无缝对接。对弱子的爱,对敌人的恨,对天下生灵的牵挂,最终汇成了一句"天下若得同解放,此生无悔赴冥曹"!这样一个胸怀天下、大义凛然、视死如归的形象,岂能不让人心痛、心动?

次看抒情唱段的大量穿插。现代戏因为题材所限,容易出现白多唱少的情况,进而导致"话剧加唱"的流弊。而中国文学有着悠久的抒情诗传统,戏曲正是在此基础上形成了沿袭至今的韵文写作方式。拥有数百年悠久历史的昆剧,更是有着典型的抽象、写意、抒情、诗化的美学原则。编剧对此是了然于胸的,所以,在剧中有意穿插了大量的抒情唱段,既有力地烘托了不同人物的心境,又赋予剧作诗意盎然的感人气息。

比如叛徒甫志高这类人物很容易被塑造成阴暗、卑劣的小人形象,但剧中的他又有一定的文化修养,只因意志不够坚定,受不住敌人的严刑拷打而叛变。当被迫去劝降江姐时,他的内心是痛苦、纠结的。编剧特意为他和江姐分别设置了【南金梧桐树】【南解三醒】与【北骂玉郎】【北乌夜啼】两组曲牌,让南曲的清峭柔远与北曲的劲切雄丽两相对照,使人物的心绪和情感尤为凸显。

诸如此类的抒情唱段,几乎每场戏都有,它们不仅凸显了古老昆剧的传统艺术特征,更以其对人情物理的细腻演绎,富有诗意地传达了刚柔相济、顽强不屈的红岩精神。

再看戏剧情境的诗意营造。昆剧是以典雅著称的古典戏曲艺术,在营造流转自如的诗意时空方面有着得天独厚的优势。昆剧《江姐》继承并发扬了这一传统,其中的许多场景都给观众留下了深刻印象。

以第二场《惊讯》为例。该场主要演述江姐惊见夫君的人头被高挂在城楼之上,却不能在人前轻易流露内心的情感。如何戏曲化地表现这样戏剧性极强的内心戏?一方面,编剧用"雾锁重关""峭壁峰回""松柏叠

翠""烟雨蒙蒙"等一系列饱含意境美的语汇,尽量复原当时的社会环境;另一方面,就是直接深入人物的内心写戏,调动细雨潇潇、杜鹃啼血、节到寒食、红梅绕碑等最能表现人物心境的意象,让观众身临其境地体会江姐此刻无边的悲痛与伤感。

像《惊讯》这样充分化用中国古典文学中广为传诵的经典意象,从外在环境和内在心境两方面着意渲染,把江姐历经风霜百折不挠的崇高品质融化在充满诗情画意的戏剧情境中的艺术处理,在其他场次中也频频出现。这不仅是对昆剧传统的敬畏与坚守,更为红色题材的现代戏开辟了一条成功的新路。

上面仅从人物形象的定位、抒情唱段的设置、戏剧情境的营造等方面论述了昆剧《江姐》中现代性与戏曲化的完美交融。实际上,昆剧《江姐》对现代题材戏曲化的成功探索远不止于此,如对念白节奏性与音乐性的强化、对表演身段的程式化提炼、对舞台美术的写意化追求等,都表现出了整个创作团队对昆剧美学原则的坚守。尤其是主演沈丰英,她虽以擅演内敛温婉的闺门旦而闻名,但此次出演江姐不仅扮相清丽俊爽,而且把人物的刚毅坚韧和深情款款都表现得淋漓尽致。昆剧现代戏《江姐》的成功,再次回应了昆剧是否适宜演现代戏的质疑。

(原载于《中国艺术报》2022年4月8日)

唱响"红岩精神""红梅品格":现代昆剧《江姐》精彩首演
姜　锋

"红岩上红梅开,千里冰霜脚下踩……"2021年6月26日晚上,现代昆剧《江姐》在中国昆曲剧院精彩首演,用英雄故事激发奋进动力,厚植家国情怀,传承红色基因。该剧是入选"庆祝中国共产党成立100周年——苏州市优秀舞台艺术作品展演"的20部剧目之一,也是苏州市文广旅系统深入推进党史学习教育的举措之一。

七十多年前,全国解放前夕,年仅29岁的女共产党员江姐,面对敌人的严刑拷打,誓死保守党的秘密,最终英勇就义。牺牲前,江姐留下遗书,嘱托孩子要"踏着父母之足迹,以建设新中国为志,为共产主义革命事业奋斗到底"。

现代昆剧《江姐》由江苏省苏州昆剧院匠心打造,演员阵容强大,由国家一级演员、中国戏剧梅花奖获得者沈丰英、周雪峰,国家一级演员吕福海、沈国芳、唐荣,国家二级演员杨美、徐栋寅,优秀青年演员章祺联合主演。该剧以昆剧的形式生动再现了江姐的革命事迹,向为人民谋幸福、为民族谋复兴、为世界谋大同的共产党人致敬。随着演员精彩的演唱和表演,观众席上不时爆发出热烈的掌声,还有一些老戏迷情不自禁地打着节拍小声哼唱起来。

江苏省苏州昆剧院党支部书记、副院长俞玖林告诉记者,该院从2020年开始筹备现代昆剧《江姐》,2021年3月正式开始排练,随着时间的推移,一出出戏开始从无至有、慢慢成形,一个个人物也逐渐丰满、有血有肉起来。

据介绍,现代昆剧《江姐》在创作上力求体现昆剧的本质特征,发挥昆剧表演特长:在文本改编上坚持采用曲牌体,守住昆剧的核心特征;在演唱和念白上坚持运用中州韵,保持昆剧的韵白特征;在呈现上力求载歌载舞,体现昆剧的歌舞融合特征。而在保持昆剧精髓和风貌的同时,该剧又力求符合现代美学。一是凝练剧情,全剧演出时长100分钟;二是突出"美"字,在服化道、舞美上力求简约写意;三是创新昆曲独唱形式,特别采用男女两声部同唱和三角对唱;四是保留同名歌剧中的经典唱段《红梅赞》《绣红旗》等,唤起观众的时代记忆,传达出"江姐"永恒的"红岩精神"和"红梅品格"。

(原载于《苏州日报》2021年6月26日)

昆山当代昆剧院 2021 年度推荐剧目
浣纱记

总策划/总监制：瞿琪霞
总统筹/监制：俞卫华　由腾腾
原　　著：梁辰鱼
整理改编：罗　周
导　　演：徐春兰
艺术指导：胡锦芳
音　　乐：吴小平
唱腔设计：孙建安
配　　器：陈辉东
舞美设计：罗江涛
灯光设计：齐仕明
道具设计：洪　亮
服装、造型设计：蓝　玲　张　颖
导演助理：姜振宇
编　　舞：夏　利
排演统筹：黄朱雨　徐　虹
舞美统筹：李　尧
舞台监督：黄朱雨　刘小涵
场　　记：刘小涵
剧　　务：田野上　田　阳　房　鹏
宣传统筹：钟慧娟
行政统筹：高玉良　杨建国　郭　冰　陈家琪
市场推广：陈　斌　郑　露
摄影摄像：蔡成诚
艺术采编：彭剑飙
平面设计：周　琴

演员表

西　　施：由腾腾饰
范　　蠡：张争耀饰（特邀）
伍子胥：袁国良饰（特邀）
夫　　差：曹志威饰
勾　　践：陈　超饰
雅　　鱼：林雨佳饰
文　　种：吕瑞涛饰
伯　　嚭：房　鹏饰
东　　施：徐　敏饰
浣纱女：王婕妤、黄佳蕾、于星悦饰
吴国侍女：王婕妤、黄佳蕾、于星悦、张月明、邹译瑶、刘小涵饰
其　　他：本团演员

乐队

指　　挥：孙建安
司　　鼓：王　宇
司　　笛：殷麟扬
新　　笛：李儒修
笙　　　：林婧文
大　　锣：董润泽
铙　　钹：刘亚鹏
小　　锣：张立丹
定音鼓、木鱼：田芙荣
二　　胡：徐　虹　张　天
琵　　琶：蒋　蕾
扬　　琴：解馥蔓
中　　阮：洪　晨
大　　阮：汪洁沁
古　　筝：顾汪洋
合成器：白　晶

南京爱乐乐团（特邀）

小提琴：郑婧萱（首席）　顾　融　瞿琪霞　张铷鏷　袁悦寒　王秋怡　蔡颖萱　张一凡
中提琴：宋宇昕　张雪飞
大提琴：高　鹤　罗　浩
低音提琴：罗　璐

舞美

音　　响：李　尧　亢金龙
灯　　光：曲　林　李旭东
盔　　帽：尹雪婷
服　　装：李　阳
化　　妆：王　菲
道　　具：曹　蝶　夏思雯
舞台装置：徐家舜　常水强
字　　幕：肖　悦

第一折　盟　纱

　　[后景区,越国,兵戈大动。
　　[若耶溪畔,西施素衣持竿浣纱上。
西　施　好天气也!
　　(唱)【南商调·绕池游】
　　　　苎萝山下,
　　　　红翠争入画。
　　　　问莺花肯嫌孤寡。
　　　　一段娇柔,春风无那,
　　　　趁晴明溪边浣纱。
　　[范蠡微服佩剑上。
范　蠡　好春色也!
　　(唱)【前腔】
　　　　尊王定霸,
　　　　尽皆渔樵话。
　　　　为兵戈几年鞍马。
　　　　辜负溪山,冷落娇姹,
　　　　笑孤身空掩岁华。
　　[范蠡闲步、西施浣纱。
范　蠡　迤逦行来,看春和景明……
西　施　溪清水净……
范　蠡　东风布暖……
西　施　燕子多情……
范　蠡　(忽见)呀!举目半空,飘盈盈素纱一缕,敢是天仙下界?
西　施　(念)觑看溪头,春送云声,近娉婷……
范　蠡　神仙姐姐!
西　施　君子取笑!
范　蠡　(举目,见之)姑娘不是天仙?
西　施　君子请来见礼。
范　蠡　还礼!
西　施　寒门越女,浣纱于此。
范　蠡　姑娘之姿,不似人间,胜如天上!
　　(唱)【金井水红花】
　　　　清新落云雁,
西　施　(唱)清溪独浣纱,
范　蠡　(唱)烂漫灿月华。
西　施　(唱)湿裙钗,娇羞谁讶,
范　蠡　(唱)不消春衣沽酒,
　　　　俺呵,沉醉在山家。
　　　　唱一声水红花也啰!

西　施　(含羞)告辞!(欲行)
范　蠡　哪里去?
西　施　浣纱已毕,家中去也。
范　蠡　请留步!我本楚宛三户之人,姓范名蠡字少伯……
西　施　(一惊)范蠡?你便是那范蠡……(止口)(欲行)
范　蠡　(二拦)幼慕阴符之术,长习权谋之书。蒙越王拔于众人之中,厕之大夫之上……
西　施　知道了。(欲行)
范　蠡　(三拦)家中椿萱早逝,目下中馈尚虚……孤身一人,尚未娶妻。
西　施　孤身一人,尚未娶妻?
范　蠡　下官身世,倾囊相告,姑娘也容我问几声?
　　[文种内声"范大夫……"寻上。
文　种　范大夫!
范　蠡　文种兄!
文　种　到处寻你不见,原来你在这里!
范　蠡　小弟在此,有紧要事问。
　　　　敢问姑娘尊姓大名?芳龄几何?家中还有何人?可曾婚配?
文　种　不要问了,快快随我回宫!
西　施　有人寻你,你自回去吧。
范　蠡　便有天大事,我只当听不见。
文　种　今番之事,比天还大!
　　(唱)【步步娇】
　　　　吴夫差提鞭把征鞍跨,
　　　　风云起叱咤。
　　　　渡西陵,聚兵甲。
　　　　十万之师、鸟惊花怕,
　　　　甚计策抵狂沙?
　　　　奉王命伴大夫共谒阙下!
范　蠡　吴兵十万,犯我疆界?!
文　种　来势汹汹,将渡西陵!
范　蠡　大王危矣、社稷危矣、越人危矣!文大夫,你我速速回宫,共商大计!(欲下)
西　施　(脱口)范大夫!你方才之问……
范　蠡　(止步)方才之问,只做无有!
西　施　问都问了,怎做无有?
范　蠡　只因烽烟乍起……

西　施　妾身家中，更无他人。
范　蠡　吉凶未卜、福祸难料……
西　施　浣纱为生，伶仃度日。
范　蠡　不要说……
西　施　我名唤作……
范　蠡　再不敢问姑娘名姓！沙场征战，九死一生！待等下官有命归来，你再说与我知！（转面）文大夫，我们走！
西　施　（目送，忽然）范大夫！奴家姓施，世居西村，名唤西施！
范、文　（一惊）西施——！？
文　种　世人传言，天下之美人，莫若越国。
范　蠡　越国美人，莫若诸暨。
文　种　诸暨美人，莫若苎萝。
范　蠡　苎萝美人，莫若西施！
　　　　原来你——你就是西施？
文　种　果有此人，名不虚传！
西　施　范大夫，奴年二八，待字闺中，并无婚配……
范　蠡　（一震、惊喜）姑娘之意……
文　种　范大夫，美人难得，稍叙片刻。（下）
西　施　大夫！
　　　　（唱）【山坡羊】
　　　　　　坐孤灯闲捱春夏，
　　　　　　看双燕心美欢洽，
　　　　　　娇臻臻不遇东风不肯嫁。
　　　　　　天作伐，溪畔会君家，
　　　　　　又恐顷刻远云涯。
范　蠡　姑娘之意，亦是范蠡之意，范蠡欲与姑娘结鸳鸯之盟，成百年之好，只是大敌当前，成败无定，不敢轻言许卿，误卿平生！
　　　　[幕后文种内声：少伯兄，你我要走了！
范　蠡　来、来、来了！
西　施　范大夫！
范　蠡　告、告、告辞！
西　施　留步！奴家久闻大夫之名，私心倾慕。天幸今日，你我相遇，蒙君不弃，怎敢却之！今兵戎紧迫，大夫将去，奴家愿待君归，绝不另适！这丝萝之托，尽在这溪纱之上！
范　蠡　这溪纱之上？
西　施　素纱一缕，置之溪头。若大夫之心，与奴无二，请持纱而去，以订深盟，若大夫另有他意，即便舍之而去！
范　蠡　西施姑娘……
　　　　[幕后文种内声：范蠡，你休再迁延！
范　蠡　（唱）【尾】
　　　　　　感卿赠我一缣纱，
　　　　　　惭无明珠作效答。
　　　　西施姑娘，范蠡去了！（下）
西　施　范大夫？（忐忑回身，见溪头纱已不见，心生欢喜）不见了、拿去了……他将纱儿拿去了！
　　　　（唱）一番相思偏惹下，
　　　　　　何劳明珠赠袅娜？
　　　　大夫……郎君！苎萝村西、若耶溪畔，日日夜夜，奴家等着你！（蹙眉、捧心）如何无端心疼起来？
　　　　[灯渐暗。

楔　子　别　越

　　　　[江边。
　　　　[勾践内声"杀败了哇……"上，雅鱼随上。
勾　践　（唱）【南仙吕入双调·江儿水】
　　　　　　国破江河在，
雅　鱼　（唱）城倾草树迷。
勾　践　（唱）看纵横白骨郊原蔽，
雅　鱼　（唱）听沿山烽火军声沸。
勾　践　（唱）少小豪雄今已矣，
雅　鱼　（唱）错落了千点血泪！
勾　践　可恨夫差恃强，乘我微弱，提师来犯，我国三战三北，二千年社稷尽被凌夷，数十世封疆皆为蹂躏！万般无奈，纳范蠡之策，忍辱求降！君请为臣，妻请为妾，远别故土、身赴敌庭！
雅　鱼　大王。
勾　践　夫人……
雅　鱼　大王。
勾　践　今当远离，随我告拜天地山川。
众　　　大王！
勾　践　（唱）【园林好】
　　　　　　告天地神明可窥，
　　　　　　告宗庙精灵可推。
　　　　　　念君臣包羞含愧。
勾、雅　（唱）祈来日得回归，
　　　　　　再渡吴山越水。

[范蠡内唱:"大王! 驾扁舟共艰危……"驾船边唱边上。

范　蠡　(唱)同渡吴山越水!
　　　　大王、夫人,请上船。
勾、雅　(识出)范大夫?! 你这是?
范　蠡　臣请相随,共赴吴廷!
雅　鱼　此去迢迢,死生难料……
范　蠡　不避艰险之途,甘守困辱之地,辅助危主,往而必返,兴越灭吴,乃范蠡之职,不敢辞也!
勾　践　大夫入吴,国中之事呢?
文　种　大王! 国中之事,有我文种亲附百姓、连和诸侯,大王尽可放心!
范　蠡　请大王、夫人上船! (勾、雅上船)
三　人　(唱)【尾】
　　　　英雄泪滴春江底,
　　　　片帆开岸草萋萋。
　　　　有日破吴归去,
　　　　看壮士还家尽锦衣。
[灯渐暗。
夫　差　来!
勾　践　有!
夫　差　与本王带马!
勾　践　(匍匐、拱背)来了,来了,罪臣勾践,请大王上马。大王,仔细了!
[范蠡垂首、雅鱼拭泪。
夫　差　呵呵,哈哈哈哈……
[切光。

第二折　分　纱

[苎萝村,西施上。

西　施　(唱)【南商调·忆秦娥】
　　　　春如线,
　　　　俺病在心窝也如线,
　　　　剪不断,
　　　　双蛾损魇,朝悬暮念。
[东施内声"来哉、来哉……"上。
西　施　东施姐姐来了!
东　施　不是我,是妙药来哉!
西　施　什么妙药?
　　　　东施姐姐请坐!
东　施　我来……
东　施　妹子啊,三年前你偶遇范蠡,竟生出一场心疼的病,十天半月,总要闹一闹……
西　施　多少忧怀……
东　施　后范蠡入吴,这病三天五天,便要疼一疼……
西　施　总是牵念……
东　施　近闻范蠡连同大王、夫人一并被吴王放归,可左等右盼,不见他来……
西　施　想是他迟迟不来,定有苦衷……
东　施　哦哟……
西　施　东施姐姐。
东　施　妹子啊,今日我路过村口,只看见雄赳赳一队人马,吆喝开道,中间走的不是别个,正是专治妹子心痛病的妙药!
西　施　东施姐姐取笑。
东　施　啥人与你说笑! 当中一人,高高大大、白白净净,定睛一看,喏,便是我疼疼热热的妹夫,你心心念念的范郎!
西　施　范郎! (欲行)
东　施　Hold住! (拦之)妹子啊,你听我一句! 你只管架子搭足,门后梳妆、不动声色,等那"妙药儿"迎亲到此,千呼万唤、三叩九拜,你再出来! (挟西施下)
[勾践、雅鱼、文种、范蠡等上。

众　　　(唱)【前腔】
　　　　遭辱玷,
　　　　深仇昼夜萦心槛。
　　　　萦心槛,
　　　　誓图恢复,踏破吴殿!
范　蠡　(唱)【前腔】
　　　　期相见,
　　　　泪干肠断忍相见!
　　　　抑深念,
　　　　近在咫尺、横隔天堑。
勾　践　江山如悬磬,合国托芳卿。
文　种　大王,来此已是西施门首。待臣叫门。
勾　践　且慢! 看柴扉俨然,不可唐突。夫人……
雅　鱼　大王。
勾　践　拜门。
众　　　大王!
雅　鱼　遵命! 西施姑娘,妾身、越王后雅鱼拜恳!

　　　　　（下拜）请姑娘开门！
　　　　　（唱）【黄莺儿】
　　　　　　　飘荡去无边，
　　　　　　　恨东风断纸鸢。
　　　　　　　鬤鬤尽鬓、手足尚胼。
　　　　　　　望当先，
　　　　　　　国家大事全赖尔周旋。
东　施　（悄上，背语）这样的迎亲说话，好怪！
勾　践　拜了半晌，无有动静。夫人站过一边，待孤拜门。
众　　　大王！
勾　践　西施姑娘，寡人，越王勾践拜恳，拜、拜、拜恳了！
　　　　　（下拜）请姑娘开门。
　　　　　（唱）【前腔】
　　　　　　　凤恨实难言，
　　　　　　　记三年苦万千。
　　　　　　　归来羞见、黎庶之面。
　　　　　　　仗婵娟，
　　　　　　　平生愿要雪百年冤！
东　施　一发古怪哉！
勾　践　待我叩门！此国之大事，能不慎之？
　　　　　众爱卿！所谓至精至诚，方得动人，你们也来拜她一拜！
众　　　是！西施姑娘，我等越国文武拜恳。
　　　　　［西施内声："不、不、不敢……"上，门开。
西　施　（唱）【簇御林】
　　　　　　　裙钗女、颤连连，
　　　　　　　瑟索索、步门前。
　　　　　　　黑鸦鸦冠袍带履占人眼。
　　　　　　　则当是才郎重来把旧盟践，
　　　　　　　又心悬，
　　　　　　　这万钧拜恳，
　　　　　　　压碎鬘鬘翠翠眉尖。
　　　　　奴家西施，拜见大王、夫人。
雅　鱼　好姿容！
众　　　好绝艳！
勾　践　好国色！果然兴越之望、灭吴之志，都在西施姑娘身上！
东　施　慢点、慢点！你们不是来做亲的么？
文　种　做亲？我们是来做亲的！
东　施　这就好了！（拽之）范大夫，你与西施妹子拜过天地，就好入洞房哉！
勾　践　范大夫！

范　蠡　臣在！
勾　践　你代百官拜姑娘一拜！
范　蠡　（忍痛）微臣……
勾　践　（微微作色）孤与夫人，尽都拜过了。
　　　　　岂不闻：君忧臣劳，君辱臣死……
范　蠡　臣为大王，不辞一死，何吝这一拜！（下拜）
西　施　（欲扶欲跪）大夫不可……
勾　践　（止之）西施姑娘安坐！
范　蠡　（唱）【前腔】
　　　　　　　群臣奋、未敢前，
　　　　　　　裂脏腑、摧心肝！
　　　　　（白）西施姑娘，下官，上大夫范蠡拜恳，拜、拜、拜恳了！
　　　　　（唱）劳你风花队里去收飞箭，
　　　　　　　那时节强似兵马亲征战。
　　　　　　　劳、劳、劳你意儿坚，
　　　　　（痛极，唱）立功异国，呀！
　　　　　　　恸然惭煞愧无颜！
西　施　大夫之言，奴家真个听不懂。
勾　践　西施姑娘，三年前吴越交锋，我国大败，你可知道？
西　施　知道。
勾　践　孤王君臣，入吴为奴，受尽了仆隶之苦，你可晓得？
西　施　晓得！
勾　践　忍辱含垢、九死一生，方得归来……
西　施　大王……
勾　践　范大夫，余下之事，大夫言之！
范　蠡　不……不、不、不敢！
勾　践　过谦了。试问，请降主意，是谁出的？
范　蠡　是我。
勾　践　尝粪主意，又是谁出的？
范　蠡　也是我！
勾　践　那选美的主意？
范　蠡　还、还、还是我！只是这西施姑娘——！
西　施　大夫请讲，奴家恭听！
范　蠡　听了！昔岁国破，君系臣囚，羞辱之事，不可尽述！今幸得脱，大王卧薪尝胆，群臣运谋尽忠，不破吴宫，誓不为人！那吴王好色荒淫，下官乃进美人之计……
西　施　美人计？
范　蠡　搜求绝世佳丽，献之于吴，惑其心、堕其志、尽其财、虚其国，诱其恋酒迷花、去贤用佞，待他

国本动摇、上下离心,那时节,越甲三千,一举破之,以报大仇!怎奈……

西　施　什么?
范　蠡　天下美人,莫若越国……
西　施　越国美人,莫若诸暨……
范　蠡　诸暨美人,莫若苎萝……
西　施　苎萝美人,莫若西施……
　　　　我西施是也!
范　蠡　西施姑娘!
东　施　慢点慢点!我妹子娇滴滴一个黄花大闺女,歌不会唱、舞不会跳,侍奉不了吴王!喏,倒不如选了奴家去!她西施、我东施,只差得一个字!
文　种　扯七扯八,下去!
东　施　只差得一个字啊!(被逐下)
西　施　是啊!奴家生长山野,歌不会唱,舞不会跳……(转面雅鱼)敢请夫人教歌!
雅　鱼　教歌?
西　施　授舞!
雅　鱼　授舞?!
西　施　教授歌舞,以事吴王!(下拜)
雅　鱼　好……好妹妹!(扶之)
范　蠡　西施姑娘!……你当真愿往吴廷?
西　施　大夫当真愿献西施?(范蠡怔住)你也不消答,我也答不得!
西　施　(唱)【啭林莺】
　　　　眉锁愁病情深浅,
　　　　望断东风几年。
　　　　坐孤衾彻夜把俺的心疼遍,
　　　　盼来个、三拜红颜。
　　　　破国亡家、恨海愁天、
　　　　俺也无回闪。
　　　　(夹白)只是呵!
　　　　笑姻缘,一霎播迁,
　　　　悔不该相逢耶溪边。
　　　　夫人之拜,奴家受了;大王之拜,奴家受了;范大夫代百官之拜,奴家也受了!奴既受此三拜,那吴国,便非去不可、不去不成!
众　　　西施姑娘!
西　施　然,若耶溪头,不该留素纱一缕……
范　蠡　西施姑娘请看!(怀中取纱)
西　施　这纱儿……
范　蠡　朝朝暮暮,未敢离身!范蠡囚吴三年,生不如死,但抚此纱,便不肯死、便不敢死!西施姑娘,你我姻缘,不在今日,当在来年!
西　施　来年?
范　蠡　复仇之日、破吴之时!下官愿待重逢,至诚一片,绝不另娶!亦在这溪纱之上!
西　施　大夫之意?
范　蠡　素纱一缕,置于门前。若姑娘之心,与范蠡无二,请持纱而去,以续前盟;若姑娘之意,不似范蠡,便弃纱而去……
文　种　西施姑娘,走吧。
西　施　范大夫,告辞。
雅　鱼　走吧。
范　蠡　(唱)【尾声】
　　　　沓沓马蹄人声远,
　　　　倏忽泪下一身转,
　　　　(转身,见纱、夹白)这纱……果然留下了。(定睛)留下一半,分去一半,她、她、她竟带去了一半!西施姑娘……保重!
　　　　(唱)但愿得合纱连枝未为晚!
　　　　[灯渐暗。

楔子　进妹

[吴国,伯嚭上。
伯　嚭　(唱)【北越调·金蕉叶】
　　　　媚君王诒笑折腰,
　　　　谏忠良口剑舌刀。
　　　　管甚么满眼饿殍,
　　　　则要俺资囊喂饱。
　　　　[家院上。
家　院　老爷,越国文种文大夫求见!
伯　嚭　请进来!
家　院　是。
　　　　[文种上。
文　种　下官文种,拜见太宰大人。
伯　嚭　文大夫,我想你得紧哟。
文　种　怎么说?
伯　嚭　喏!从前勾践战败,是我伯嚭收了你送的金银,说动大王,允他之降;而后他入吴为奴,又是我收了你献的钱帛,劝我们大王放勾践归国。

文 种	是、是、是……		文 种	大人,小官此来还有一事相求。大人!
伯 嚭	而今足足三十三天不见好处……		伯 嚭	好说好说!
文 种	不见好处?		文 种	小官此来,带得美女一人,欲进吴王,以表孝顺,敢请引荐!
伯 嚭	是不见"大夫",能不牵挂?		伯 嚭	免了、免了!我家大王御女无数,眼光甚高,美人儿高一分、矮一分、胖一分、瘦一分、黑一分、白一分、冷一分、热一分,尽皆不喜!便是爬上榻去,也要踹下床来!你还是不要送了!
文 种	哎呀,太宰大人,小国寡君勾践,感大人之恩,无以为报……			
伯 嚭	无以为报?(作色)格么送客!			
文 种	大人!这是客气话呀!			
伯 嚭	客气话?格么请坐。		文 种	大人!方才……小国别无他物,只是盛产美人!
文 种	我家大王,特遣小官略备薄礼……		伯 嚭	说的也是。这天下美人数越国……
伯 嚭	"略"备"薄"礼?(作色)格么再送客!		文 种	越国美人数诸暨。
文 种	大人!这也是客气话呀!		伯 嚭	诸暨美人数苎萝……
伯 嚭	又是客气话?格么上茶。		文 种	苎萝美人数西施!
文 种	大人,我家大王送来白璧十双……		伯 嚭	西施?
伯 嚭	白璧十双!		文 种	西施!
文 种	锦缎千匹……		伯 嚭	嗳!难道世上,真有个西施不成?
伯 嚭	锦缎千匹!		太 监	有请西施姑娘!
文 种	黄金万两!		伯 嚭	(惊艳,倒退)神、神、神仙下界哉!
伯 嚭	黄金万两!这茶也不消喝了!(高喊)小厮!宰羊烫酒,杀鸡摆宴,留文老爹坐坐!		〔灯渐暗。	

第三折　辨　纱

西 施	(念)百尺高台面太湖,			〔西施与宫女舞之。
夫 差	(念)朝钟暮鼓宴姑苏。		夫 差	美人舞将起来,一发销魂!
西 施	(念)背人落尽千行泪,		西 施	(唱)当年秀面今何在,
夫 差	(念)怜取江南第一姝。			怎耐摧颓莲房!
西 施	大王!			凄凉!
夫 差	美人。看渺渺烟波,好景致也!			共簇心多,
	(唱)【念奴娇序】			分开丝挂,
	澄湖万顷,			清波减处泪汤汤、泪汤汤。(歌舞渐止)
	见花攒锦绣,		夫 差	好怪呀!正当欢宴,美人何故落泪?
	平铺十里红妆。		西 施	君恩浩荡,此乃喜极而泣、喜极而泣!
西 施	(唱)夹岸风来宛转处,		伯 嚭	哎呀呀,果然是君恩浩荡,美人感怀。
	微度衣袂生凉。		夫 差	哈哈哈!酒宴伺候,一同畅饮!
夫 差	(唱)摇扬,百队笙箫、千群画桨,			〔幕后内声
西 施	(唱)中流争放采莲舫。		伍子胥	船家!
众	(唱)唯愿取双双缱绻,		船 夫	老相国!
	长学鸳鸯。		伍子胥	快快行舟!
夫 差	美人,寡人见了你,魂灵儿便不知飞哪里去了!		船 夫	是!(急上)
西 施	大王!看碧波之中,莲花正盛,想是大王魂灵儿走在湖上,待妾身凌波一舞,唤他回来。		伍子胥	(念)稚子已寄关山外,
				死谏焉敢惜白头!
夫 差	有趣、有趣!哈哈哈!来!鼓乐伺候。			(白)老臣伍子胥见驾大王!

伯　嚭　老相国,听说你去齐国了。大王正在畅游太湖,你怎么来了?

夫　差　老相国急急匆匆,所为何来?

伍子胥　臣请大王属镂之剑,好斩一人!

伯　嚭　伍相国,大王游兴正浓,你却叫打叫杀,好煞风景。走吧,走吧!

夫　差　罢了。属镂在此,欲斩哪个?

伍子胥　远在天边,近在眼前!(剑指西施)

夫　差　(拦之)大胆!

伯　嚭　伊不要命咯!

夫　差　美人!

伍子胥　大王,有道是:五音乱耳,五色盲目。故桀以妹喜灭,纣以妲己亡,幽王以褒姒死,献公以骊姬败;不杀西施,必祸社稷……

伯　嚭　伍子胥,你是何居心,竟将大王比作了幽献之辈、桀纣之君!你……

伍子胥　呀呀呸!大王天纵英武,岂桀纣可比!大王啊,怎奈西施绝色,也非褒妲能及!自其入吴,宴姑苏之台、猎长洲之苑、造馆娃之宫、建响屧之廊、开采香锦帆之泾、筑浣花玩月之池,桩桩件件,虚耗国本,皆她之罪,罪不容诛!(举剑)

夫　差　(再拦)老相国,姑苏之台,是我排宴。

伯　嚭　是大王咯!

夫　差　长洲之苑,是我游猎。

伯　嚭　也是大王!

夫　差　那馆娃之宫、响屧之廊,还有采香锦帆之泾、浣花玩月之池,皆我造建。

伯　嚭　统统是大王叫修咯!

夫　差　这件件桩桩,显扬国威,尽由寡人,与美人何关?

伍子胥　你道无关,一发相关!

夫　差　纵使相关,与你何关?!

伯　嚭　伍相国,大王问你话呢……

夫　差　多嘴!你与我退下!

众官员　(幸灾乐祸)嘻嘻嘻!

夫　差　(怒)退下!(众官员退下)

西　施　大王!若以妾故,令君臣失和、上下不睦,妾百身难赎,请领一死……

伍子胥　休要作乔!西施!你有两桩必死之罪,藏之于怀!

夫　差　美人怀中,藏了何物?

西　施　(取纱)大王请看。

夫　差　这素纱?不似吴地之织……

伍子胥　实乃朝夕不忘、越国之物!她"不忠"之罪的明证!

(唱)【前腔】

　　欺诳,诡谲深藏。

　　素纱袅袅,

　　心系勾越水云乡。

　　锦与缎、锦与缎,

　　输怀中旧时芬芳。

　　无忘,苎萝山花、若耶溪柳,

　　强颜矫笑事吴王!

　　伴作了双双缱绻,

　　长学鸳鸯。

夫　差　相国道你,假意事君,你有何分辩?

西　施　依大王之见,妾事君王,是真是假?

夫　差　这……

伍子胥　大王!

西　施　妾一颦一笑,久事驾前,大王尚不能辨真假,妾身……(泣下)更有何辩!

夫　差　啧啧啧!梨花带雨,越发可怜!美人,寡人断不相疑,只是……

西　施　只是"吴"锦万千,妾身何故,长佩这一缕"越"纱?

夫　差　着哇!这是何故哩?

西　施　大王!

(唱)【前腔】

　　情长,镂骨牵肠。

　　裙布荆钗,

　　一朝选入金玉堂。

　　身伴影、身伴影,

(夹白)妾与大王啊!

　　并蒂莲根共心双。

　　惶惶,旧纱在掌,贵贱炎凉,

　　记取君恩似海何洋洋!

　　但乞个双双缱绻,

　　长学鸳鸯。

(白)身怀素纱,无忘寒微,愈知今日荣华,皆大王所赐!铭肌镂骨、感恩涕零!

伍子胥　大王,西施之罪,二曰"不贞"!

夫　差　这"不贞"么!相国说笑!

伍子胥　大王细看!此纱只得半片,还有一半!

夫　差　还有一半!?

伍子胥　不知分于何时?

夫　差　分于何时?

伍子胥	留诸何地？
夫　差	留诸何地？
伍子胥	赠与何人？
夫　差	赠与何人！西施！还不快讲！（剑指西施）
西　施	素纱半片，分于离越之时。
夫　差	离越之时！
西　施	留苎萝之地。
夫　差	苎萝之地！
西　施	赠与我那……
夫　差	赠与哪个？赠与谁人？
西　施	赠与我下世的爹娘！
伍子胥	西施！我把你这信口雌黄的小贱人！那越纱半片分明赠与范蠡！
夫　差	范蠡？
伍子胥	（转面）大王，当初范蠡囚吴之时，怀中也有这素纱，是老臣亲眼所见！
夫　差	范蠡囚吴在前，美人入宫于后……
伍子胥	足见她与范蠡早有私情！
夫　差	早有私情！
西　施	私情……呵、呵呵、呵呵呵！
伍子胥	你笑什么？
西　施	奴家之名，艳播四海，谁人不知，哪个不晓？若说范蠡私心相慕，那大夫文种、越王勾践、太宰伯嚭、天下须眉，夜深人寂、辗转无聊，哪个不念奴家，谁人与妾无私？
伍子胥	真、真一派胡言！
西　施	则恐你相国老大人，也不能免！
伍子胥	呀呀呸！
西　施	大王！妾以冰清之体、完璧之身，侍奉大王，十有余年！今遭诬陷，唯有一死……（迎剑）
夫　差	（收剑）使不得！
西　施	唯有一死——！（再迎）
夫　差	（再避）万万使不得！
西　施	妾入吴事君，誓无二意，只是杳杳乡关，难再归去，故分纱一半，置之门前，以伴椿萱！如若不信，指日为誓！若有虚言，便叫奴万箭穿心，死无葬地！叫大王与奴，恩断义绝，生生世世，永不相见！
夫　差	美人言重，寡人怎忍！
伍子胥	大王，西施之言不可轻信！
西　施	哦，相国既道妾与范蠡私相授受，如若是真……便叫那范蠡，叫他身死刀兵、抛尸荒野、不得善终！
伍子胥	好狠心！
夫　差	好心肝！
西　施	疼……
伍子胥	好毒舌！
夫　差	好宝贝！
西　施	疼……
伍子胥	好贱人！
夫　差	好美人！
西　施	（捧心）疼煞人！
夫　差	美人！
西　施	大王！素纱半片，奴实置之门前，不顾而去了……
夫　差	美人、美人……
伍子胥	大王、大王……
夫　差	伍子胥！你这老儿，这般无礼，还不与我速速退下！
夫　差	美人怎又颦了眉尖？敢是怕那伍子胥？
西　施	不怕……
夫　差	不用怕，自有本王与你作主。
西　施	能得大王垂怜，妾身何怕之有？宫娥们，张灯夜游。
众	（唱）【尾声】 　　香氲氤宛转灯烛灿千行，
夫　差	（唱）趁良宵鸾凤颠倒恣狂荡，
西　施	（唱）蹀红践翠，还支吾勉强，
众	（唱）但愿万岁千秋乐未央、乐未央。
伍子胥	吴国败亡之征，明矣！（下）

［灯渐暗。

楔 子 赐 剑

［幕后内声：大王有旨，伍子胥内间宫闱之情，外寄垂髫之子，自外于国、不忠不信，特赐属镂之剑，令其自裁，不得迟滞！
［定点光下，伍子胥捧剑。

伍子胥	老臣谢恩！天啦天！老臣事吴四十年，西破强楚、南服劲越，名扬诸侯，有王霸之功！不料大王溺宫闱之欢、信伯嚭之谗，赐我一死！属镂剑呀属镂剑，俺的大好头颅，都托付你了！ （唱）【北一枝花】 　　哀哉我百年辛苦身，

你只看两片萧疏鬓。
我一味孤忠期报国,
哪里肯一念敢忘君。
笑大王酒杯儿送入迷魂阵,
笑伍员孤身百战存。
尽功儿将社稷匡扶,

尽心儿将社稷匡扶。
当不住顷刻间城池成斋粉!
大王、大王!十年之内,越必兴而吴必亡!臣死之后,须剔我眼,挂我头于国之西门,以观勾践入吴、观勾践之入吴!哈哈哈……(自刎)
[灯渐暗。

第四折　合　纱

[范蠡戎装上,众将随上。

范　蠡　(唱)【三学士】
　　　　数载辛勤期雪耻,
　　　　今朝始得驱驰。
　　　(白)众将听令!

范　蠡　左军陈于江上,右军列阵江下,击鼓鸣锣,以诱吴师;大王亲率中军,衔枚暗渡,直捣吴营!夙世之敌,一战可破!

众　将　一战可破!

勾　践　好!

勾　践　(唱)营中传呼将军令,
　　　　看闱外高悬大王旗。
　　　　此去姑苏三百里,
　　　　踏破强房归!
　　　[幕后内声:大王驾到!
　　　[馆娃宫,勾践率雅鱼、文种等上,伯嚭随上。

文　种　大王!吴国战败,大仇得报!

众　　　大仇得报!

勾　践　夫差安在?

文　种　夫差困于阳山,自知一死难免,已伏剑自裁!

勾　践　伏剑自裁?可惜呀可惜!不能叫他,替寡人牵马尝粪了!

雅　鱼　那西施娘娘何在?

伯　嚭　我晓得、我晓得,西施娘娘每日传歌、劝酒、起舞、宴乐,弄得个国家七零八落,送得个夫差身子七上八下,真格"淫"……

文　种　大胆!

伯　嚭　真格"英"雄!大王请看,立在高台之上的,不就是西施娘娘么!
　　　[纱幕之后,背影俨然。

勾　践　兴越亡吴,多赖佳人!
　　　　周旋龙潭,身事虎狼!

雅　鱼　入吴含羞,一十三春!

勾　践　西施姑娘,我等越国君臣拜谢,拜、拜、拜谢!

伯　嚭　(高声)西施娘娘!大王特来迎你回越,与范大夫做亲哉!
　　　[背影回身,竟是东施!

东　施　(扭捏、捧心)奴家……

伯　嚭　(跌坐)我还从没见过这么张七不搭八的面孔!

文　种　东施姑娘,你如何在此?

东　施　我么,上月相亲失败,想想男女之事,好无意思,就来姑苏陪妹子了!

勾　践　那西施娘娘呢又在何处?

东　施　她么……走哉,一早就走哉。
　　　[切光,转景,湖畔。
　　　[西施上,洗尽铅华。范蠡,摇船上。

西　施　(唱)【引子】
　　　　双眉颦处恨匆匆,

范　蠡　兴亡转眼一瘗中。

西　施　(唤之)船家,船家!
　　　[幕后内声:"来了……"

西　施　是范大夫?你怎生在此?

范　蠡　素纱半缕,引我而来。(示纱)

西　施　素纱……

范　蠡　西施姑娘……

西　施　哪来的姑娘?再没个姑娘……

范　蠡　当初指纱为誓,定当早破姑苏,迎卿还乡!则怪范蠡无能,叫姑,叫娘娘望眼坐等,一十三年!

西　施　花开花落,一十三年……大夫囚吴之苦,妾深知矣。

范　蠡　娘娘何不归越,大王必以上宾待之。

西　施　大夫何不归越,大王必以厚禄谢之。

范　蠡　我若归去,则恐来日之范蠡,便是昔日之伍员!

西　施　我若归去,则恐来日之越殿,便是昔日之吴宫!

范　蠡　哦!

西　施　啊?

二　人　(苦涩)哈哈哈!

范　蠡　今东西南北,意欲何往?
西　施　今日起的什么风?
范　蠡　梅雨将至,南风徐来。
西　施　南风向北,就往北面去。
范　蠡　好,北面去!请上船。

　　　　(唱)【北新水令】
　　　　　　问扁舟何处恰才归,
　　　　　　叹漂流常在万重波里。
　　　　　　当日个浪翻千丈急,
　　　　　　今日个风息一帆迟。
　　　　　　烟景迷离,
　　　　　　望不断太湖水。

西　施　(唱)【南浆水令】
　　　　　　采莲泾红芳尽死,
　　　　　　越来溪吴歌惨凄。
　　　　　　宫中鹿走草萋萋。
　　　　　　黍离故墟,过客伤悲。
　　　　　　离宫废,谁避暑,
　　　　　　琼姬墓冷苍烟蔽。
　　　　　　空园滴、空园滴,梧桐夜雨。
　　　　　　台城上、台城上,夜乌啼。

范　蠡　兴衰迁变,过眼云烟。娘娘……姑娘……西施!好西施!泛舟湖上,天地之间,无挂无碍,只得你我二人!
　　　　我有多少别后言语,要对你言讲。

　　　　(唱)【北沽美酒】
　　　　　　为邦家轻别离,
　　　　　　为邦家轻别离。
　　　　　　为雠仇撇夫妻。
　　　　　　割爱分恩送与谁!
　　　　　　负娘行心痛悲!
　　　　　　望姑苏泪沾臆!
　　　　　　望姑苏泪沾臆!

西　施　(唱)【南好姐姐】
　　　　　　路歧,城郭半非。
　　　　　　去故国云山千里。
　　　　　　残香破玉,
　　　　　　飞红碾作泥。
　　　　　　藏深计,
　　　　　　迷花恋(范蠡:西施姑娘!)酒耽沉醉,
　　　　　　断送苏台也断了旧情丝。

范　蠡　你休说伤心话。

　　　　(唱)【北川拨棹】
　　　　　　古和今此会稽,
　　　　　　旧和新一范蠡!
　　　　　　拼得个戈挽斜晖、龙起春雷、
　　　　　　风卷潮回、地转天随,
　　　　　　十三载驱戎破敌,
　　　　　　了烟尘喜卿卿北归矣。

西　施　今日之大夫,还是昔日之大夫么?
范　蠡　昔日之范蠡、今日之范蠡、来日之范蠡,生生世世,尽皆如一,情似磐石,永无转移。
西　施　大夫慎言。
范　蠡　你不信?
西　施　信。怎奈今日之西施,已非昔日之西施了!
范　蠡　素纱半缕,于今何在?
西　施　纱……(取纱)倒在怀中。
范　蠡　范蠡之纱也在此!(示之)
西　施　妾身事吴,生不如死,但抚此纱,便不肯死,便不敢死!
范　蠡　范蠡也是一样!
西　施　早年时时梦寐,合纱之日……
范　蠡　一样的日日夜夜,梦寐合纱……
西　施　后来便梦得少了。(抚纱)

　　　　(唱)【南川拨棹】
　　　　　　烟波里,残山水、空旧迹。
　　　　　　任飘摇海北天西、
　　　　　　任飘摇海北天西。
　　　　　　望郊台云树凄凄。
　　　　　　笑吴何人、越是谁,
　　　　　　吴何人、越是谁?
　　　　　　素纱呀素纱,你也历尽离合,累了、倦了。你且去吧……(放手,纱逐水流而去)

范　蠡　素纱呀素纱,你也阅尽了兴亡,也该懂了、悟了。你且随之而去,与那半片飘零,永合一处。(亦放手,纱随水流)
　　　　西施娘娘坐稳。

西　施　有劳大夫。

幕　后　(合唱)【北清江引】
　　　　　　人生聚散多如此,
　　　　　　莫论兴和废,
　　　　　　世事一枰棋。
　　　　　　凭尔闲相戏,
　　　　　　把俺捧心殇断肠恸笔底作传奇。

　　　　[灯渐暗。

　　　　　　　　(全剧终)

《浣纱记》曲谱选

第四折　合　纱

1=D

（乐谱）

南南侣【三学士】 1=D

Rubato

（唱）数载辛勤期雪耻，今朝始得驱驰。

1=G ♩=85

（唱）营中传呼将军令，看阃外高悬大王旗。此去姑苏三百里，踏破强虏归！

1=G

古筝　1=D

北双调【新水令】1=D

（唱）问扁舟何处恰才归，叹飘流常在万重波里。当日个浪翻千丈急，今日个风息一帆迟。烟景迷离，望不断太湖水。

南仙吕入双调【浆水令】

(唱)采莲泾红芳尽死,越来溪吴歌惨凄。宫中鹿走草萋萋。黍离故墟,过客伤悲。离宫废,谁避暑,琼姬墓冷苍烟蔽。空园滴、空园滴,梧桐夜雨。台城上、台城上,夜乌啼。

【北沽美酒】

(唱)为邦家轻别离,为邦家轻别离。为雠(chóu)仇撇夫妻。割爱分恩送与谁!负娘行心痛悲!望姑苏泪沾臆、望姑苏泪沾臆!(西施接唱)路歧,城郭半非。去故国云山千里。残香破玉,飞红碾作泥。藏深计,迷花恋酒耽沉醉,断送苏台也断送了旧情丝。

南【好姐姐】

【北川拨棹】

(唱)古和今此会稽,旧和新一范蠡!拼得个戈挽斜晖、龙起春雷、风卷潮回、地转天随,十三载驱戎破敌,了烟尘喜卿卿北归矣。

【南川拨棹】

(唱)烟波里,残山水、空旧迹。任飘摇海北天西、任飘摇海北天西。望郊台云树凄凄。笑吴何人、越是谁,吴何人、越是谁?

【北清江引】

(唱)人生聚散多如此,莫论兴和废,世事一枰棋。凭尔闲相戏,把俺捧心殇断肠恸笔底作传奇。

致敬开山杰作《浣纱记》

朱栋霖

2021年恰逢梁辰鱼（约1521—1594）诞生500周年，第八届中国昆剧艺术节同时上演三台源于梁辰鱼《浣纱记》的昆剧作品：昆山当代昆剧院（简称"昆昆"）《浣纱记》（罗周整理改编）、浙江京昆艺术中心（昆剧团）《浣纱记·春秋吴越》（周长赋编剧）、苏州昆剧传习所《浣纱记》（杨守松整理）。著名戏剧评论家王馗当即微信评昆版《浣纱记》："该剧不是从《浣纱记》中摘锦集秀，也不是从中条分缕析，而是在尊重原作已有关目的前提下进行的创意翻新，通过'盟纱''分纱''辨纱''合纱'和两个楔子，将原作十多出的情节重新编创，赋予当代新观念。"显然重点赞其"重新编创"。汪人元先生也认为这是"改编"。编剧罗周补充道："其中六成以上唱段都是原著。"我回应道："馗兄写得好！但这个戏究竟如何，我还需看了再说。"如果新撰较多，剧名宜为"新浣纱记"，以示对梁辰鱼及其原剧版权的尊重。

我这里无意比较三剧短长，只是关心既然要张扬"梁辰鱼"旗帜，就有一个如何面对梁辰鱼剧作《浣纱记》的问题。

在中国昆剧史上，梁辰鱼以劈世天才开辟鸿蒙，无疑是与魏良辅并世为双，开创中国昆剧史近五百年历史的伟大艺术家！

明代嘉靖年间魏良辅研创的新腔水磨调——昆山腔，主要是用于文士歌唱的清曲。他存世的《曲律》（亦作《南词引正》）就是指导清曲规范的："清唱，俗语谓之'冷板凳'，不比戏场藉锣鼓之势，全要闲雅整肃，清俊温润。"明确表示对"戏场"——剧唱不以为然。

梁辰鱼得魏良辅传授，熟谙水磨调。他以独创天才创作了以昆山腔演唱的传奇《浣纱记》，将新腔水磨调推上戏剧舞台。这使得新声昆山腔迅速崛起，成为一种全新的戏曲音乐体制演唱于舞台，一时轰动天下，广泛传播。稍在梁之后的文坛领袖王世贞，指称梁辰鱼剧作演唱昆山腔在社会上产生了巨大影响："吴间白面冶游儿，争唱梁郎雪艳词。"曲家张大复说："谱传藩邸戚畹，金紫熠爠之家，而取声必宗伯龙氏，谓之昆腔。"梁辰鱼创作的《浣纱记》，是继北杂剧、南戏之后，有明一代一种新的戏曲文学的开创性剧作，其以45出的宏伟规模和巨大成功，奠定了明代传奇创作的新体制。梁辰鱼之后，张凤翼的《红拂记》、王世贞的《鸣凤记》、徐霖的《绣襦记》、徐复祚的《红梨记》、吴炳的《西园记》，以及沈璟与吴江派的剧作，汤显祖的"临川四梦"等，都属于这一被称为"传奇"的文学创作体制，并与昆曲融为一体，成就了昆剧。设若没有梁辰鱼编演《浣纱记》，这种以新声昆山腔演唱的戏曲的文艺样式（后世称为"昆剧"）——尚在中国戏曲史的襁褓之中。

我们致敬"曲圣"魏良辅，却怠慢了伟大的梁辰鱼——中国昆剧史上又一位开山大师。明末大文学家吴梅村当时即将魏、梁并称："里人度曲魏良辅，高士填词梁伯龙。"梁辰鱼之于昆剧史的贡献，无异于魏良辅，二人并世而双，两峰对峙。

张扬"梁辰鱼"这面旗帜，在当地却遭遇了如何面对梁氏原作《浣纱记》的纠结。在梁辰鱼的故乡，一个尊重原著的整编本被否定，被改编新作的要求取代，这无疑宣告梁辰鱼虽然可以作为昆剧的一面旗帜，但他的代表作《浣纱记》已经不适应今日昆剧舞台，必须经过改编，成为新的"浣纱记"才能与当下的观众见面。当地策划者也许没想到，这恰恰是一个失败的策略，因为这等于向社会宣告所谓"梁辰鱼"也仅仅是一面过时的旗帜。有目共睹，近二十年来，《牡丹亭》《长生殿》《桃花扇》《玉簪记》《白罗衫》《西厢记》《义侠记》等一系列古典剧作都经过了以尊重原著为基础的整编而在当今昆坛重焕异彩，唯独《浣纱记》在其故乡竟遭遇刀斧之伤，而且此举是为了张扬"梁辰鱼"这面旗帜！

须知梁辰鱼之于昆剧史的开创性贡献，是依托于他创造性地奉献了一部杰出的《浣纱记》。

《浣纱记》首先是一部杰出的历史剧，在中国戏剧史上具有开创性意义。元杂剧的题材基本采自生活中的一人一事，如《窦娥冤》《救风尘》，历史题材剧《梧桐雨》《汉宫秋》亦是一人一事。《浣纱记》的剧情源于东汉《吴越春秋》《越绝书》。两书所记载的吴越争霸历史长达数十年，相当复杂，梁辰鱼以卓越的眼光提炼其中核心事件为剧情主干，以45出的宏伟构想，气势恢宏地全面展示了吴越争霸风云激荡、跌宕起伏的过程。梁辰鱼自称"结发慕远游，精心在经史。上下几千载，欲究治乱旨。"《浣纱记》就是他读史、考史、探史、究史的结晶。剧中重要事件，两国一连串的翻云覆雨、起伏动荡，都采自《吴越春秋》。剧中诸多历史事件发生的地点，在苏、浙

两地都有实址可考,剧中夫差、勾践、伍子胥、文种、范蠡等人物的作为,都符合此一历史记载。梁辰鱼以历史学家的巨眼挖掘了此中蕴含的严峻历史信息,深刻地展示了越王勾践忍辱负重,君臣上下一致,设计种种阴谋,而吴王夫差昏聩,逼杀忠臣,迷恋女色,终于为越所灭这一严峻沉重的历史悲剧。而当越国庆功之际,范蠡霍然引退,并告诫同为谋臣的文种。这对于帝王权力斗争残酷本相的揭露是何等的入木三分,梁辰鱼借传奇"究天人之际",何其深刻。

在具有深厚史学传统的中国文坛,《浣纱记》开辟了以戏写史、借剧明史的创作新天地,此后的王世贞、许自昌、李玉、孔尚任、洪昇都承继了梁辰鱼的史剧创作传统。20世纪60年代,曹禺的《胆剑篇》等两百多个同题材历史剧亦源于此。

梁辰鱼的高人一等之处还在他别具只眼地发现了范蠡与西施爱情故事在戏剧中的别样闪光之处,他才智横绝地以范蠡与西施的聚散离合为纽带,创造性地串联起吴、越两国的政治军事冲突与家国命运。《吴越春秋》最早将美女与吴的成败联系在一起,但西施与范蠡并没有爱情关系,传说西施的结局是被范蠡沉潭,并没有与范蠡泛舟太湖的传说。唐宋诗人凭吊吴宫废墟也常联想到西施,但都没提及双双"泛湖"的浪漫。梁辰鱼创造性地将爱情注入范蠡、西施关系,两情聚散离合。这个戏剧构思,使原先政治军事色彩沉重的故事平添了瑰丽浪漫的诗意抒情。西施与范蠡跌宕的爱情故事很好地吻合了历代文人与观众的心理,浪漫曲折的家国情仇故事从此深入人心。梁辰鱼的《浣纱记》开创了"借离合之情,写兴亡之感"的明代传奇写作新天地,清代名剧《桃花扇》《长生殿》就受此影响。

浙昆《浣纱记·春秋吴越》径直删去西施情节,倒也大方,因为这本是历史真实。但既删去西施情节,剧名又何来"浣纱记"?昆剧传习所演本遵用原著,但只录范蠡西施的折子,又落入单一的两小戏,格局未免狭小。或曰剧中范蠡与西施以爱捐国的情节,令当代观众不能接受,范蠡是"渣男"。这所谓"当代"观念,其实是以已经过时的所谓"现实主义"观念来要求古典舞台上的古人古事,要求剧中古典人物按照现代观念去执行现代人的思想言行。须知由于中国古代社会思想、文化、道德、伦理观念的传统影响与长期制约,古人的思想与立身行事有许多方面为今人所不能理解,若要古典戏剧人物全部按今人要求行动起来,古典戏剧将无法存在,或者被改得面目全非,此类教训已有很多。况且,戏剧本属虚构,古典戏剧乃是古代文人写心之作,写戏乃是为了浇胸中之块垒,剧中人的行为、思想是古代文学家心灵的寄托,因虚妙高远而具心灵真实性,否则柳梦梅、杜丽娘、崔莺莺、陈妙常、唐明皇、杨贵妃、武松等都不具现实真实性,也不能获今人赞赏。梁辰鱼乃以自我的心灵——思想、情感与抱负,赋予他心爱的男女主人公。伯龙本是浪漫瑰丽、侠才跌宕的奇士,他性格傲岸,抱负不凡,平生任侠好游,广交四方奇士英杰,纵论天下古今,"逸气每凌乎六郡,而侠声常播于五陵"。他将个人的侠义诗情赋予同为侠义高士的范蠡,剧中范蠡就是梁辰鱼心灵情怀的自寓。《浣纱记》竭全力赞颂足智多谋、侠义豪雄、多情多义的范蠡,亦为伯龙自况。范蠡与西施两位主人公都被他赋予了爱家邦、明大义的高义,乃是高士、奇人、真女子!一如《红拂传》,在梁所处的时代就有两部侠义传奇问世。这是舞台上的戏剧,是剧作家心灵的寄托与想象,不是当下世俗小女子所务实想象与比对的现实真实。梁辰鱼自云:"少小豪雄侠气闻,飘零仗剑学从军。何年事了拂衣去,归卧荆南梦泽浑。"《泛湖》一出,范蠡、西施别离缱绻互诉衷肠,合唱南北合套【北新水令】【南步步娇】等17支曲,其辞典雅,其境深远,堪称梁伯龙直抒胸臆的绝唱!他是特立独行的高士,不是某一帝王的家臣,他要去过潇洒自由的生活,去创造更大的奇迹。——这是《浣纱记》真正的高潮,也是昆剧史上剧作家首次创作全套完整的南北合套曲,可见他得意洋洋陶醉之情。

质之方家,请勿亵渎《浣纱记》。

(原载于《苏州日报》2021年10月27日,2021年11月5日修改)

2021年度推荐艺术家

北方昆曲剧院 2021 年度推荐艺术家

王丽媛[①]：演好每一个"崔莺莺"

刘 英

我唯一确信的是：我很努力，并且用我的真诚，诠释了崔莺莺这个角色。

我相信所有看过我们北昆《西厢记》的观众，都能从中感受到崔莺莺勇于挑战封建婚姻制度、敢于追求爱情的精神。同时，我希望大家可以带着从角色身上感受到的无形力量，去面对明天。

我会尽量运用一些细节和贴近生活的戏曲程式化动作，去表现角色内心的复杂矛盾或是细致的心理变化，使观众感觉到角色是真实的，这是我的初衷。哪怕会有一些同质化的角色，但只要台下的观众能在她们身上找到一点点不同，我就可以对自己说："王丽媛，你还在努力演戏，你还是一个合格的昆曲演员。"

北方昆曲剧院常演的《西厢记》，是马少波老师根据王实甫元杂剧《西厢记》改编的昆曲剧本，全剧分为十场，以崔莺莺的情感故事为主线展开剧情。马少波版《西厢记》以北曲为主，其中崔莺莺的唱腔曲牌，如【赏花时】【天净沙】【端正好】【滚绣球】等都是比较有代表性的北曲曲牌，北曲七个音符演唱的运用难度更大。舞台上，王丽媛通过音色的变化，准确地唱出了崔莺莺的成长史，加之娴熟地运用手、眼、身、法、步，以及对崔莺莺情感准确而细腻的表达，成功地塑造了崔莺莺这一形象。

实际上，王丽媛并非天生的"崔莺莺"。韧者笃行，韧则行远。到达"崔莺莺"这级台阶，她走了很多年。

2000 年 9 月，王丽媛收到来自北方昆曲剧院的通知，去北京参加北昆的考试。出于对传统艺术的热爱，她毫不犹豫地从吉林长春来到了北京。但当时王丽媛并没有想太多，因为她没有想到，最终真的能幸运地留在北昆。缘分妙不可言，6 月 22 日是北昆的生日，也是王丽媛的生日，而促成这段缘分的，正是北方昆曲剧院的老一辈武生演员张志斌老师，是他将王丽媛推荐给了北昆。张志斌老师是王丽媛在舞蹈学校学习时基本功课的指导老师。

2001 年，王丽媛凭借扎实的基本功，成功考入北昆的昆曲班。根据她的个头、嗓音和扮相，北昆将她分到闺门旦组。苦于没有一点戏曲基础，每天早上六点的排练厅都有她的身影。王丽媛珍惜每一次学习的机会，她的勤奋好学，夏练三伏，冬练三九，张毓文老师都看在眼里。

张毓文老师是王丽媛的戏曲启蒙老师。她是北昆老艺术家马祥麟先生的入室弟子，是北昆 1957 年成立后招收的第一批昆曲班学员，得到北昆建院时老一辈艺术家们的亲传，其文武兼备，是中国戏曲学院多年聘请的昆曲教师，曾指导复排了北昆的《雷峰塔》《牡丹亭》，代表作有《荆钗记》《昭君出塞》《断桥》《刺虎》《相梁刺梁》《瑶台》《痴梦》等。在 2013 年文化部举办的昆曲拜师仪式中，王丽媛拜张毓文为师。张毓文老师说："'台上一分钟，台下十年功'，看似简单的一句俗语，对于戏曲演员来说，背后却是日复一日、年复一年的辛苦排练。就像台上看似简单的一个优美转身，一个水袖的抖上抖下动作，都是通过长期的练习和一次又一次的舞台经验锤炼而成的。"她向王丽媛亲授了诸多经典的北昆传统剧目，其中一折就是闺门旦兼刀马旦应工的剧目《昭君出塞》。

北昆的《昭君出塞》不同于京剧的同题材戏及其他昆剧院团的表演形式，它是文场加武场的表演形式，文场是标准的闺门旦行当表演，大段的唱腔用到了【梧桐雨】【山坡羊】等昆剧中的经典曲牌，武场则用到刀马旦行当技巧，融入快圆场、高矮翻身、掏翎子、跳卧鱼等一系列动作技巧，同时还需声音气息平稳地进行唱和表演，这更加要求演员必须具备能文也能武的多面性。王丽媛本身是闺门旦行当，此戏文武兼备，为了呈现精彩，高要求自己，她在武戏上下足了功夫。她专门找到北昆的老一辈武生演员刘国庆老师，帮她看功和提高。刘国庆老师说："丽媛练《昭君出塞》那段时间，除了睡觉之外，几乎全天扎在排练厅里。为了让观众有更好的观剧体验，她还特意向我们北昆的作曲老师、擅弹琵琶的姚彩虹学习了琵琶弹奏，最后在舞台上实现了自弹自唱，

[①] 王丽媛，国家一级演员，北方昆曲剧院优秀青年演员，中国戏剧家协会会员，中国戏曲学院艺术硕士。

非常之精彩。"

北方昆曲剧院有许多优秀的前辈，如中国戏剧梅花奖获得者魏春荣、王振义，国家一级演员邵峥等。刚刚进入剧院的王丽媛看到了自己与前辈的差距，这既是压力也是动力，不愿掉队的她，虚心地向每一位老师请教。北方昆曲剧院特别注重青年演员的培养，给王丽媛提供了良好的平台和机会，其中《西厢记》就是王丽媛主演并演出最多的大戏。

马版《西厢记》中，崔莺莺是闺门旦行当应工，有大段的唱腔满足观众对听曲的需求，而剧中载歌载舞的编演特色又满足了观众对视觉的需求，可谓唱做并重。一开始，王丽媛总感觉自己的唱做没有达到预期的效果，反思后，她认识到这是因为自己练功缺乏系统性。在北昆《西厢记》复排艺术指导秦肖玉老师的指导下，她开始了一段系统而细致的苦练雕琢过程。从人物内心到外形，在剧院说不完的，秦肖玉老师就把王丽媛叫到家里，一遍、两遍、三遍……不厌其烦地帮助王丽媛打磨《西厢记》。在秦肖玉老师的要求下，王丽媛白天排练完，晚上还要用一个小时的时间快走五公里，几个月后，她的气息、体力、对剧中人物的表演驾驭能力明显提高。现在，每天晚上的快走，已成为王丽媛的习惯之一。

2021年，王丽媛学习彩排了剧目《金山寺》，这是王丽媛向北昆杨凤一院长学习的剧目。杨凤一现任北昆院长，是中国戏剧梅花奖获得者、国家一级演员、国家非物质文化遗产昆曲代表性传承人，享受国务院政府特殊津贴。《金山寺》是杨凤一院长的代表作之一。

王丽媛自述道："杨院长特别重视对青年演员的培养，在百忙之中抽了大块时间给我们青年旦角演员教授这出戏。杨院长作为《金山寺》的主教老师，她的要求十分严格。这折戏载歌载舞，从教唱到身段，她十分注重表演的细节，要求一招一式身段必须规范，手脚配合、身段角度、双剑的运用，以及全剧节奏的掌握等都要准确。必须将白素贞人物的内在把握好，要把白素贞法术高强、天性善良、为爱水漫金山的重情重义表现出来，以情感带动动作。在彩排前的合乐时，杨院长带着我们一起唱，我身段不准确的地方，她反复进行示范。"

杨院长说："中国的艺术是中国传统价值观念的艺术体现，你不仅要欣赏它的外在，更应该去体会、发掘它内在的精髓，把它内在的东西发挥出来。"

花开花落又一春，雁去雁来复复年。

王丽媛来到北昆18年有余，大部分时间就是在老师家上课，然后练功、排练、演出。至今，王丽媛仍然一步一个脚印，踏踏实实地在昆曲传承的道路上不断前进着。王丽媛乐观且阳光，她笑着说："其实，留下的都是因为热爱；坚持的，全因观众的掌声和赞许，那就是我最大的满足；因为我的努力与付出得到了回报，这就是我不忘的初衷。"

王丽媛简历

2005年，赴上海参加国家昆曲艺术抢救保护和扶持工程学习班。

2009年，参加中华人民共和国成立60周年人民大会堂大型歌舞剧《复兴之路》演出40余场，获文化部颁发的荣誉证书。

2010年7月30日晚，在北京大学百周年讲堂举办了第一个个人昆曲演出专场，演出剧目为《游园》《痴梦》《昭君出塞》。

2010年，参加昆曲红楼选秀，饰演舞台版薛宝钗和元妃两角。

2012年，参加昆曲电影《红楼梦》的录制拍摄。

2013年，参演的新编昆剧《续琵琶》获得中国戏剧奖，王丽媛在剧中饰演王昭君；参演的《红楼梦》获得第十四届文华大奖。

2014年，接受《时尚COSMO》杂志个人专访；参加高雅艺术进校园活动，携《西厢记》赴武汉各高校演出，深受师生好评。

2015年，主演的《昭君出塞》《相梁刺梁》在香港地区的葵青剧院上演；主演的《西厢记》受邀参加成都市文化广电新闻出版局举办的"荟萃蓉城"精品剧目展演。

2017年，参与北京市教委组织的高参小工程，进小学普及昆曲，教学成果《游园》被推荐到中国教育电视台展示。

2018年，主演的《西厢记》在全国巡演13个城市；同年，在戏剧教育成果展演活动中获得房山区教育委员会颁发的优秀辅导奖，在《图雅蕾玛》中饰铜娘娘。

2020年，参加中国戏曲文化周，演出《西厢记·听琴》《玉簪记·琴挑》《奇双会·写状》。

2021年，在复排剧目《风筝误》中饰演詹淑娟；学演剧目《金山寺》《长亭》。

曾随北方昆曲剧院出访英国、法国、美国、德国、荷兰、捷克、奥地利、日本、匈牙利等近二十个国家，表演多部昆剧传统剧目，深受好评。

上海昆剧团 2021 年度推荐艺术家

钱 寅

钱寅,江苏苏州人,上海昆剧团首席笛师、作曲,国家一级演奏员。1985 年受教于笛子演奏家俞逊发。1986 年考入上海市戏曲学校昆剧音乐班后,随顾兆琪学习昆曲笛子演奏。1992 年入职上海昆剧团担任笛师。多次担任蔡正仁、岳美缇、华文漪、计镇华、张静娴等昆曲表演艺术家的笛师,并被赞为"运满口之风,如行云流水"。

一、艺术风格与创作成就

钱寅的演奏笛风饱满、音色圆润,演奏技巧娴熟,发挥自如。演奏时气息绵长,力度变化细致,与演员配合贴切,临场应变灵活,技巧娴熟,整体给人以细腻、儒雅的感觉,体现了昆笛"外方内圆,沉稳而不失飘逸灵动"的艺术特色。

在 30 年的艺术实践过程中,钱寅取得了一定的成绩。参与主奏的全本大戏有《班昭》《长生殿》《奇双会》《牡丹亭》《桃花扇》《烂柯山》《一捧雪》《玉簪记》《上灵山》《司马相如》《占花魁》《墙头马上》《白蛇传》《自有后来人》等,以及折子戏《八阳》《亭会》《思凡》《小宴》《游园惊梦》《访普》《百花赠剑》等近百出,深受大家的喜爱与好评。主奏《司马相如》《班昭》《邯郸梦》、精华版《长生殿》、《景阳钟》等获得多项荣誉,如获评国家舞台艺术精品工程重点资助剧目,获中国戏曲学会奖、中国艺术节文华奖优秀剧目奖、中国昆剧艺术节优秀剧目奖、上海市新剧目评选展演优秀剧目奖、上海文艺创作精品等重要奖项。

二、传承经典与文化担当

钱寅一直以弘扬中华优秀传统文化为己任,坚持传承、推广昆曲艺术。多年来,坚持去学校、基层、社区做昆曲的普及工作,并积极参与了一系列公益文化活动。2016 年、2018 年分别在北京大学、中国国家图书馆受邀举办了名为"妙竹佳音——昆曲曲笛音乐""昆曲曲笛和音乐"的昆曲音乐讲座。参与编写的《蔡正仁昆曲唱腔精选》一书由上海音乐出版社出版。2015 年,参加上海国际艺术节"一场穿越历史的演奏会"。2016 年,参加俄罗斯普希金国家美术博物馆举办的"中国歌剧与欧洲浪漫主义"年度艺术节的音乐会。2018 年,受邀参加美国费城斯沃斯莫尔学院举办的"传统东方之夜"音乐会。2020 年,参与《中国大百科全书》(第三版)"昆曲音乐"笛子部分的编写。2021 年拜著名作曲家周雪华为师,学习昆曲的唱腔设计,为昆曲音乐的发展贡献一分力量。

在庆祝中国共产党成立 100 周年之际,上海昆剧团精心打造的红色题材重磅之作——现代昆剧《自有后来人》首次与观众见面,在上海大剧院成功上演,受到观众广泛好评。现代昆剧《自有后来人》作为上昆 2021 年度创排大戏,特邀国宝级艺术家尚长荣、蔡正仁、张静娴和李小平担任艺术指导,集结团内外优秀创作力量,强强联手搭建主创团队,作为司笛的钱寅此时颈椎病复发,为了不影响排练进度,他带病坚持排练,与其他优秀音乐主创人员共同探索了昆剧曲牌体表现革命题材现代戏的现代化创作路径,为今后传统戏和现代戏的音乐创作积累了非常宝贵的创作经验。

2022 年受疫情影响,上海昆剧团遇到了线下排练的极大困难与挑战。但是为了确保将于金秋推出的三本《牡丹亭》圆满完成演出任务,在媒介融合的技术支持下,上海昆剧团践行了"在家也可以排戏"的线上排练计划,引来同行和观众频频点赞。2022 年距离 1999 年钱寅初登舞台吹奏《牡丹亭》已有 23 年,此番剧团再次启动三本《牡丹亭》,钱寅坚持在家复习,温故知新。他每天在家紧闭门窗,坚持训练,以保持顺畅的气息。同一段《牡丹亭》音乐,钱寅常常拿手机录制五六个版本与不同的"杜丽娘""柳梦梅"沟通,这是因为每个演员都有不同的节奏,笛子作为昆曲伴奏最重要的乐器,必须跟着演员的身段、动作走,为演员的表演提供精准的节奏引导。

三、不忘初心与牢记使命

从 1986 年考入上海市戏曲学校(今上海戏剧学院戏曲学院)昆剧音乐班,跟随顾兆琪先生学习昆曲笛子,到 1992 年入职上海昆剧团担任笛师,钱寅跟随上昆走过了 30 年的艺术发展之路。30 年来,上海昆剧团给了钱寅专业学习平台和艺术展现舞台,钱寅也以自己精湛的

技艺为上海昆剧团带来了一场又一场完美的演出。

风雨兼程,不忘初心。一个国家、一个民族的强盛,总是以文化兴盛为支撑的,中华民族伟大复兴需要以中华文化的发展繁荣为条件,钱寅将始终以弘扬优秀传统文化为己任,用自己的艺术能力和赤诚之心,讲好中国故事,传播中国声音,践行文化自信和文化自觉的使命担当,为实现中国梦做出贡献。

<div align="right">(上海昆剧团供稿)</div>

江苏省演艺集团昆剧院 2021 年度推荐艺术家
徐思佳:多面花旦,宝藏女孩

丰 收

2022年1月15日,全本《朱买臣休妻》继2012年上演之后,时隔十年在江苏省昆剧院兰苑剧场再次上演,领衔出演崔氏的是省昆第四代实力派旦行演员徐思佳。整场演出酣畅淋漓,崔氏被刻画得栩栩如生,徐思佳饱含热泪深深鞠躬,然而没有掌声——此刻的场下只有零星师友,并无一位观众。这是一场特别的演出,因多年未见于舞台,演出开票不足半日即宣告售罄,然而受新冠疫情影响又不得不取消线下观演。更特别之处在于,将这出省昆经典名作《朱买臣休妻》亲授给徐思佳的张继青老师就在数日前仙逝了,这部戏也成为张老师生前传承的最后一部作品。

崔氏难演,有"雌大花脸"之称,人物血肉丰满、张力十足。不同于昆曲闺门旦经典形象杜丽娘,崔氏是市井妇女,人物更复杂,表演更生活化。整部戏中崔氏的情感几经转化:《逼休》该"狠",《悔嫁》应"悔",《痴梦》当"痴",《泼水》要"疯"……这对演员的人物刻画能力要求极高,层次出不来,人物就平了,崔氏的形象便立不住。更难的点在于不能把崔氏演成一个"坏"女人,徐思佳一直记得张继青老师的话:崔氏没有什么错,她不是个坏女人,她只是个有缺点的人。

面对空旷的剧场,徐思佳和她的搭档们以最饱满的状态全情投入地演绎,以此致敬授业恩师。在"云端",五湖四海的观众收看了这场演出,大家不吝于对徐思佳的褒赞——唱念做表细腻规范,人物刻画精准生动,表演张弛有度,节奏行云流水……大家说,如此高质量的传承,是对张继青老师最好的纪念。

人物刻画能力一直是徐思佳的强项,著名编剧罗周称她"宝藏女孩",意指徐思佳总能赋予人物丰满的血肉,绝不千人一面。她曾在昆曲折子戏《红楼梦》系列里,在同一台演出中先后饰演薛宝钗和王熙凤这两个性格、气质都大相径庭的人物,在深入分析这两个人物的性格、生平、经历等因素,仔细揣摩人物此时此景的心理活动后,徐思佳立足细节,以闺门旦应工演绎薛宝钗,以正旦应工塑造王熙凤,通过身段幅度、声腔处理、眼神运用等将人物气质加以区分,成功地将薛宝钗的温婉圆融和王熙凤的凌厉果断个性鲜明地立在了舞台上。

正因如此,徐思佳的戏路颇宽,闺门旦、正旦、刺杀旦兼演,贴旦亦有涉猎。这一方面得益于她对传统剧目的丰富积累,另一方面也离不开授业恩师胡锦芳的精心教导。2013年,徐思佳正式拜师著名昆曲表演艺术家胡锦芳,近十年来,徐思佳跟在老师后面学戏、攒戏,学到最多的便是深挖人物内心,不放过任何一个表演细节。徐思佳至今记得跟胡锦芳老师初学《刺虎》时的情景:"整整一下午的时间,老师就给我抠了一个出场。一次出来,不行,人物情绪不对,回去重来;再出,还不对,再重来。"出场,是整折戏人物情感的起点,若出场的人物基调偏差了,整折戏就偏差了。一遍、两遍、三遍……在数不清多少遍的反复出场练习中,人物的性格、气质、情绪精准定位,在徐思佳身上形成肌肉记忆,走到九龙口,人物就在那儿了。

用心、用功,加上天资聪颖,徐思佳学戏特别快,积累的传统剧目特别多,为新剧目的创作积累了十分宝贵的程式经验。与此同时,她勤于思考、善于分析,近年来创作能力有了显著的提升。2017年,"一戏两看"《桃花扇》全国巡演,其中《逢舟》一折由著名编剧张弘整理改编,徐思佳与孙晶、钱伟在石小梅、赵坚、张弘等前辈艺术家的指导下,用"捏戏"的方式全新创作。

《逢舟》一折讲述苏昆生在为李香君寄扇侯方域的途中失足黄河,被船家所救,与李贞丽故人重逢,二人叙谈离合起落、命运无常的故事。每次排演这出戏,总能触到徐思佳心中最柔软的部分:"我太熟悉李贞丽这个人物了,从《1699·桃花扇》开始,到传承版《桃花扇》,我都在演李贞丽,她曾是一个铃铛一样的美人,那样圆润玲珑、老练威风,也曾那样风光体面,见惯了达官贵人。

然而到了《逢舟》中，历尽生活的艰辛与起伏，她在黄河浪里一叶小舟之上与一个老兵相依为命，却让人看见了她的善良。李贞丽前后命运的鲜明对比和反差令人唏嘘，但李贞丽又是幸运的，在乱世流离之中，她终究得到了一个归宿，身边有一个疼她、爱她、与她相依相伴的丈夫。"

舞台呈现方面，一切遵循昆曲最传统的样貌：舞台上空无一物，老兵手持竹篙，与李贞丽二人以圆场调度、高低相、合盘等程式，将一叶小舟在黄河浪涛中浮沉漂泊的场面表现得栩栩如生。徐思佳特别擅长以声传情，与苏昆生故人重逢一吐前尘往事的大段倾述如泣如诉，台下观众不经意间即被打动，每逢演出，总能听到观众在席间的抽泣。《逢舟》一经首演便收获了极高的口碑，甚至有观众追到全国各地看戏。而立之年，徐思佳有了自己的代表作。

2020年，江苏省演艺集团昆剧院创排大型抗疫题材昆剧《眷江城》，致敬全国人民抗击疫情特别是奋战在一线的医务工作者，体现他们的无畏精神与大爱情怀，徐思佳在剧中饰演刘母一角。以昆曲这样古老的艺术门类去演绎当代题材有着巨大的现实困难：昆曲这样一唱三叹的慢节奏剧种，如何演绎争分夺秒的抗疫故事？怎样以不失昆曲特色的形式去展现当下人的生活状态、情感、语言，同时又让观众共情，不觉得违和？徐思佳与她的同事们群策群力，不断揣摩程式化与生活化之间的度，多方借鉴话剧等其他艺术门类的表演方式和优势，创造出了一套既不失传统戏曲本质特色，又不脱离当代人行为和语言习惯的昆曲现代戏表演程式，剧目首演后得到了专家和观众的广泛认可。剧中的刘母形象，则因徐思佳的出色演绎，绽放出了与第一主角刘益朋同样耀眼的光芒。在当年的紫金文化艺术节上，组委会破例给了《眷江城》这部剧目两个表演奖，主演施夏明是其一，徐思佳是另一个。

业内专家的肯定、观众的认可和喜爱是对徐思佳最好的褒奖。但她并不满足，某次分享会上，她当众向编剧罗周要剧本；她更不好高骛远，无论大小角色，她都用心对待，毫不含糊。排练场内，总能看到她的身影，哪怕不是自己的戏，她也在一旁看着、琢磨着、思考着，并毫无保留地把自己的想法分享给同学、同事，半点儿不藏私。问及她艺术上的追求，她也只淡淡地答道："还是要多积累、多学习，从传统戏中汲取足够的养分，在此基础上，希望能再出好的作品，也希望能够肩负起传承的重担，让自己学到的、创作的戏都能传承下去。"于是我们便看到了这样一个徐思佳：稳稳地把根扎向昆曲艺术的更深、更远处，然后向着更广袤的高天绽放。

浙江京昆艺术中心（昆剧团）2021年度推荐艺术家

"深察而悟，丑亦有道"
——2022年浙江京昆艺术中心（昆剧团）年度艺术家田漾访谈

李 蓉

田漾，国家二级演员，2000年毕业于浙江艺术学校"96昆剧班"，同年进入浙江昆剧团工作，浙昆"万"字辈优秀青年演员，主工副丑，曾得陶波、苏军、张铭荣、刘异龙等名家亲授昆曲传统折子戏，拜著名昆曲表演艺术家王世瑶为师。他表演细腻，诙谐风趣，颇受前辈老师与戏迷观众的喜爱。折子戏代表剧目有《下山》《借茶》《活捉》《狗洞》《前亲》《照镜》《说亲回话》《张三借靴》《吃茶》，以及传统或新编大戏《十五贯》《风筝误》《蝴蝶梦》《徐九经升官记》等。

田漾曾于1997年获浙江省少儿戏曲大赛银奖；2007年获全国昆曲青年演员大赛表演奖；2008年获浙江省第十届戏剧节优秀表演奖。2018年赴北京参加新年戏曲晚会。

李蓉：浙江工商大学人文与传播学院副院长，教授。

约访田漾老师，是在清明小长假的第一天，阳光和煦明媚。田漾老师戴着一顶时尚的棒球帽，穿着休闲卫衣和牛仔裤，非常有活力。他有着可爱的娃娃脸，大大的眼睛，笑起来很是阳光舒心。他非常热爱小花脸这个行当，并且会执着坚定地走下去。

"无丑不成戏，表演是核心"

李蓉：田老师您好，您是如何和昆曲结缘的？

田漾：这与我的家庭有关，我是海宁人，我妈妈曾经是越剧演员，我阿姨是浙昆"秀"字辈演员。因为家里有这样的氛围，加之我小时候性格很活泼，喜欢文艺表演，

到小学六年级的时候，得知浙江昆剧团要招考演员，我就去报名啦。我记得当时是让我唱首歌，然后主管官对我压腿扳腰，觉得我是块演员的材料，就这样我开始了昆曲的学习生涯。我在班里是年龄最小的一个，所以开始是作为学员班成员培训一个月，之后再进入"96昆曲班"的。

李蓉：您小时候会看母亲和阿姨演戏吗？这对您后来的表演有怎样的启发？

田漾：坦率地说，我小的时候看过她们的演出，但那个时候我对她们演的戏并没有多少理解，只是看热闹。后来等我自己上台表演的时候，我会回想起她们曾经表演的片段，然后会突然明白她们当时演的含义。

李蓉：关于丑行，是您自己选择的，还是老师指定的？

田漾：角色行当都是老师给我们定的，不存在自己选择。我的性格活泼，在舞台上不怯场，又很敢演，老师认为我适合演小花脸，所以定了丑行。

李蓉：昆曲是以"三小"为主，即小生、小旦、小花脸，又有句话叫"无丑不成戏"，这都说明了丑角对于戏曲的重要性，丑角的人物面是很广、很多元的。那么请您给我们详细地介绍昆曲丑角这一行当吧。

田漾：昆曲丑角又称"小花脸"，细分的话还有"丑"和"副"两个家门。丑行一般演绎一些贩夫走卒、市井小人物，也就是社会底层人物，人物性格相对朴实简单，装扮以短衫、短水袖为多，如酒保、掌柜、小二、书童等。副行则是演绎一些花花公子或王侯将相，有身份、有权势的人物，人物性格有城府，阴险狠辣的角色，装扮以长衫、长水袖、官衣为多，如纨绔公子、贪官、权臣等。昆曲小花脸所表演的人物跨度很大，男、女、老、幼无所不涉。我主攻的是副，所以演坏人比较多。

李蓉：我采访过你们"96昆曲班"很多同学，你们都是同时学戏的，结下了很深厚的友谊。那么您第一出戏的搭档是谁？能说说当时的情景吗？

田漾：我第一出正式上台的戏是《三岔口》，搭档的武生是我的同学朱振莹，我在里面扮演店主刘利华，指导老师是苏军老师，这也是非常经典的一折小武戏。当时想着能正式上台演出，内心是很兴奋的，所以并不感到紧张，因为我的性格就是这样，很享受在舞台上表现自己的这个过程。

李蓉：前年一向身体硬朗的王世瑶老师突然离世，我们看到消息都很难过。我记得有一年拜师晚会上，王世瑶老师带着您和朱斌一起出场，在台侧即兴表演了一段昆曲的教与学，给我的印象非常深刻。

田漾：恩师走得很突然，我内心很悲痛，我现在还时常会回想起从小老师教我们的情景。王世瑶老师从我们在戏校时就开始教导我和朱斌。如果是两个丑行的对手戏，他会同时教我们俩两个角色，我们也是一起学，大家亲密无间。他对我俩很疼爱，而且非常非常细致。他的教学很宽松，他说丑行不必把所有的程式都先定死，这样人物在台上会放不开，他鼓励我们多思考，激发我们的创造力。您看到的舞台上那一幕，就是他在一边演示一边启发我们思考。现在我也在教"代"字辈学员，我会把恩师教给我的内容融入我对"代"字辈学员的教学中。我想好好地把恩师的表演艺术继承和传扬下去，只有这样才不辜负恩师对我的培养，这也是我们这一辈昆曲人肩上的责任。

李蓉：在丑角人物的塑造上，您的内心是否会有抵触情绪或者对角色的排斥？

田漾：不会、不会，我非常享受这个过程，很过瘾。因为这涉及角色定位，总有主角也总有配角，有正面人物也有反面人物。对我来说，我必须全身心投入这个角色。比如说我演一些坏人，我必须把他演得很坏，如果观众看着这个人物感到讨厌和憎恨，那就说明我的表演成功了。

李蓉：这里还涉及一个问题，演员在扮演不同职业的角色时，往往要去观察和体验生活。比如正常职业的角色，这种观察和体验是比较容易找到例子的，但是如果要扮演坏人，就很难找例子了。简而言之，我们在生活中观察好人容易，但是要找一个反面典型观察是不容易的。您是如何解决这个问题的？

田漾：是这样的，丑行观察的面会比较广。听师父说，昆曲大师王传淞先生经常会去茶馆观察形形色色的人，观察他们的言谈举止和行为表现，然后去揣摩，比如一些底层的小人物就可以在这些地方找到原型。但坏人确实不容易找例子去观察，那我就会通过艺术移植的方式，比如从形体语言上，我会去看话剧或者电影中坏人的形象，看看其他艺术样式的演员是怎么扮演的。有的坏是阴坏，要表现人物阴险狡诈的特点；有的坏是外露的，比如飞扬跋扈的坏；有的坏是小坏，比如偷鸡摸狗；有的坏是大恶，比如恶贯满盈。所以表演要有层次感，而不是脸谱化。同时，我会看文学作品中对于坏人心理活动等的描写，体会他的内心世界。

李蓉：您刚刚说到关于脸谱化的问题，在观众眼中，丑行最具有标识性的特征就是鼻子中间有块"豆腐白"，那么丑行化妆中丑和副的区别在哪里？

田漾：简单来说，丑行中的化妆是顺着眉毛的眉峰

向眼睛的中间开始画，然后在左右眼睛的正中间位置和鼻梁一半的位置形成一个方块，这个"豆腐块"的形状大小和人物的年龄、身份及个性特点有关。一般来说，丑的方块相对小一点，比如《双下山》里面的小和尚本无，他的"豆腐块"就会画得小一点，因为要体现他的年轻俊俏，而且因为是和尚，所以"豆腐块"是木鱼的形状。副的方块面积比丑的要大，会超过眼睛中间的位置，向眼角扩散，比如纨绔子弟等就是画这样的"豆腐块"。对于老丑来说，方块的弧度会顺着眼角向下拉，以表示人物年纪大，拉得越长，人物的年纪越大。比如《蝴蝶梦》中的老蝴蝶，他其实两眼中间就是一个蝴蝶形的图案，眼睛两边画的一条条白色纹路是他的皱纹，这种画法也仅限此角色。

李蓉：丑角的角色面很广，男女老幼都有，对于您来说，您觉得最难扮演的是哪一类？

田漾：我觉得老丑比较难，在我们学老丑戏的时候，王老师就对我说过：老丑是需要演出年龄感的，你们先把戏学会，等年纪大了积累够了，自然而然就能够体会得更深刻。老丑的年龄感不是简单形体上的弓腰驼背，走路哆哆嗦嗦，而是经历了人世间很多事情之后，他的内心是很丰富的，这种城府感确实很难展现。我感觉很容易演得浮于表面，目前我自己虽然学了一些老丑戏，但我也会想着怎么把这些角色沉在心里，相信随着年龄的增长，我对这类角色的演绎也会更好。

"这样也可以，那样也可以"

李蓉：除了王世瑶老师外，陶波、苏军、张铭荣、刘异龙等昆曲名家都教过您，请谈谈您学习的体会。

田漾：这些老师都是我成长道路上的良师，他们都给我指导了不同的戏。他们都有各自的艺术风格，我从他们身上学到了不同的技法，并努力地融会贯通。如果要综合谈谈我的感受，拿"传"字辈老先生的一句话来说就是："这样也可以，那样也可以。"

李蓉："这样也可以，那样也可以"似乎太宽泛了，那到底该如何把握呢？

田漾：哈哈，"这样也可以，那样也可以"这句话其实是"传"字辈老先生经常说的玩笑话，但也有一定的道理。按照我的理解，指的是在人物角色规范表演的框架内，去调动创造力，展现人物的不同特点。也就是说，丑行的表演不能限定得太死。再有，因为在一折戏中丑行往往需要把很多剧情连接转折点的空场、冷场的地方用自己的表演填满托起来，不能让戏塌掉、冷掉，所以他在台上的位置、身段并不是那么严格地固定，在舞台上需

要有一定的变通性，对台上的突发事件能够及时地补救和处理，这非常考验演员随机应变的能力。对于我们来说，一个动作和一个眼神在大方向不变的情况下，在具体演出时会有调整，比如跟着所配的主角来调整。当然，绝不是随心所欲地去发挥，而是要根据剧情需要。

李蓉：田老师，咱们来谈谈您塑造的人物，先从浙昆的经典保留剧目《十五贯》说起。况钟和娄阿鼠这两个人物形成鲜明的对照，娄阿鼠一共就两场半戏，但是会给观众留下深刻的印象，因为他每次出场都会让剧情发生新的变化，也会引起观众的紧张感，同时他的念白中又有着很多喜剧感，您是如何把握好这个一张一弛的分寸的？

田漾：对于昆剧丑行来说，娄阿鼠是一定要学的角色，对于我们浙昆的丑行来说更是如此，因为《十五贯》是浙昆的代表剧目，娄阿鼠这个角色在老一辈观众朋友中早已家喻户晓，广为人知。昆曲丑角大师王传淞先生用他精湛的表演把娄阿鼠这个人物演绎得惟妙惟肖，已经深深地将这个角色烙在了观众的心中。也正因为此，这个角色才更为难演，但对于我们这些后辈也是一种激励与挑战。娄阿鼠属于昆曲丑行当中的短衫丑，念苏白。这个人物是个市井流氓，演员在表演的时候要演出一股"痞气"，还要演出一身慵懒的样子，但一提到吃喝嫖赌和看到钱的时候整个人就格外精神，十分机敏，两眼放光。这种反差越大，这个人物形象就越鲜明。对于娄阿鼠这个角色，对我启发最大的还是我师父王世瑶老师，师父经常与我谈论戏中的人物，启发我怎样去把每一个角色演好，他把自己几十年的舞台经验和他父亲王传淞大师当年对他的教导一并传授给了我，让我感受颇深，也对这个角色有了更多的理解。我对娄阿鼠这个角色情有独钟，我会不断地找各类资料来看，丰富人物的表达，通过发挥自己的想象力，动脑筋把这些转化成舞台上能用的东西。

李蓉：观众可能会对丑角存在理解误区，认为丑角就是反面人物，其实不然。比如徐九经，这个是朱世慧老师塑造的丑生形象，可谓独树一帜。我知道在浙昆的《徐九经升官记》中，您扮演了徐九经这个人物，这也是您担纲主演的一部大戏，我记得十多年前在浙江大学剧院看过您的表演，当时舞台上还有一棵歪脖子树，可以谈谈您的塑造心得吗？

田漾：那是在2007年的时候，当时我二十来岁，我观摩过朱世慧老师的演出录像。这个戏是移植京剧《徐九经》的新编戏，文化部指派在浙昆创排的，导演是谢平安，当时的主演是上昆的吴双。这个戏是小花脸戏，所

以在创排的过程中,我也是全程都在参与。谢导每次分析人物的时候我也是在旁认真聆听,当时的我受益匪浅,对我之后演这个戏有很大的帮助。徐九经这个人物不同于传统昆曲丑角副行中的官袍丑,他没有那么多固定的传统程式动作,身段动作相对大气一点,在唱腔念白上也是以韵白为主,稍加几句苏白。这出大戏不同于传统的折子戏,整出戏更多表现在演员对人物性格的塑造,演员在表演上不光要表现丑角人物风趣幽默的一面,更要歌颂徐九经为官清正、不畏权贵、敢为人所不为之事那种精神。徐九经这个角色一定要演得正气,不能演小了。当时是两个小时连续不间断地演,我感觉对唱功和体力的要求都很高。

李蓉:《水浒记·借茶》您扮演的是张文远,在《风筝误·前亲》中您扮演的是戚友先,这两个角色都是副行,您在表演的时候如何体现这两个人物的区别?

田漾:《水浒记》的"借茶"和"活捉"两折是昆曲副行比较经典的戏,念苏白。张文远这个人物为人轻浮,喜拈花惹草,卖弄风流,在舞台上演员需要通过身段、眼神、语气更为夸张地将人物的这些特征表现出来。在阎惜娇面前,张文远要表现出温文尔雅、幽默风趣,而背地里则是油滑好色,这两面要形成鲜明的反差。与张文远类似,《风筝误·前亲》中的戚友先这个人物也是副行,念苏白。但这个角色是一个纨绔子弟,没有文采和身份地位,人物性格也更为浮躁,对于自身留恋烟花地的喜好也并不避讳与遮掩。在表演中,其轻浮好色的个性在身段与唱念上要表现得更为明显和夸张,个性更为张扬些。

李蓉:我在看《风筝误》的时候,看到您和朱斌老师有直接的对手戏,这出戏非常出彩,两个丑行的演员在一起表演,你们会笑场吗?你们之间会不会飙戏?

田漾:哈哈,肯定会飙戏,但不会笑场。这出戏是王世瑶老师同时教给我俩的。我们是从小一起长大的师兄弟,很早时候就演过这出戏,而且演了很多遍。所以我有时会和朱斌说,咱俩换着演演呗,但他说怕串词。我们现在就怕演的遍数多了,演油掉了,这就麻烦了。所以每次我们演的时候还是会认真地沉浸在角色中,思考如何更好地扮演这两个角色,所以不会笑场。

李蓉:我们再来讨论两出老丑戏,一位是《鲛绡记·写状》中的贾主文,一位是《蝴蝶梦》中的老蝴蝶,您在塑造这两个角色时又是如何理解人物的?

田漾:《鲛绡记·写状》这折戏是副行的老丑戏,所演绎的人物年纪很大,贾主文这个角色非常有意思,演员在表演的时候需要将形态、步伐、身段、语气等都表现出垂垂老矣的感觉。念白是念的香山白口,身段的要求并不多,重要的是要把这个人物的阴沉、奸猾、贪财通过眼神和面部表情表现出来。还有戏中最后,他看见银圆在眼前,抖抖索索和那种激动兴奋形成强烈的反差。《蝴蝶梦》中的老蝴蝶这个角色跟《鲛绡记·写状》中的贾主文一样属于副行的老丑,念的也是香山白口,但人物性格却完全不一样,老蝴蝶是庄周梦中所化,虽然年纪很大,但因为是个幻化的角色,所以不能当成生活中真正的老丑来演,身段步伐上不需要太老迈,要表现出老当益壮、朴实风趣的人物性格。这个角色除了妆容中鼻子上有个蝴蝶外,他的服装也比较特别,出场时有件蝴蝶的披肩,就像蝴蝶的翅膀一样。

李蓉:刚刚说了"老",下面我们来谈"少",比如《孽海记·下山》中的"本无"这个角色,非常的青春年少,而且很活泼,您是如何塑造的呢?

田漾:《孽海记·下山》这一折戏是昆曲小花脸的代表性剧目,是昆曲丑行必学的一折戏,是启蒙戏、基本功戏,它可以全方位地提高演员在唱、念、做、表等方面的功底,也是我在学校期间跟我师父学的第一个戏。演好这个角色需要规范的身段动作,字正腔圆的唱腔念白,灵活而生动的表演。戏中包含了耍佛珠、抛佛珠、耍佛珠翻身、抛朝方等一系列难度较大的技巧性动作。在唱念方面,戏里的多段唱腔调门很高,音区八度的跨度也很大,念白中包含了昆曲丑行经常用的苏白和韵白。在表演上需要演绎出小和尚本无这个人物天真、可爱、朴实的性格,表现他无奈自幼出家但是又对外面世界无比向往,最后要逃下山去的决心。

李蓉:《张三借靴》是昆班艺人俗创的昆曲时剧小戏,是民间艺人编演的单折滑稽戏,也是独幕讽刺喜剧,有着很强的戏剧性。您在这出戏中饰演的刘二是个吝啬鬼,而且这出戏又是您和朱斌老师演的对手戏。

田漾:刘二是个吝啬鬼,由副行来演,念的是扬州白。剧中的刘二是一个极度吝啬小气的人,但他又不敢直接拒绝张三借靴的请求,只有提出各种苛刻的条件刁难张三。这个角色要把握住吝啬、啰啰嗦嗦、性格孱弱这几个特点,把为人小气的性格带到每一个动作和眼神上去。朱斌演的张三也很油滑。我们就是要把这两个市井小人物非常鲜明地呈现在观众面前。

李蓉:我记得您在《挑帘》中扮演的西门庆,耳边插着一朵花,这种情况在小花脸中是很少见的。

田漾:西门庆这个角色在传统戏中都是武生来演的,《挑帘》中的西门庆由小花脸来演,可以更好地展现出这个角色风流好色的一面,还有与旦角之间的那种眉

目传情。头上插花其实也是他人物性格的一种外在表现，展现他自我感觉良好，扬扬得意，喜欢沾花惹草的一面，台词中也说道："头插一枝花，最爱女娇娃"，这朵花表现了这个人物骄横张扬、风流好色的性格特征。

李蓉：昆曲丑行中的念白是一绝，请您来介绍一下？

田漾：的确，昆曲丑行的念白也比其他剧种更讲究、更丰富，比较常用的有韵白、苏白、扬州白、香山白、绍兴白，甚至在一些特定的戏中还有川白等地方念白。

李蓉：从刚才您的介绍中，我们再来进一步分析，韵白、苏白、扬州白、香山白、绍兴白，这些念白的区别在哪里？您又是如何去学习这些念白的呢？

田漾：对于昆曲丑行来说，一般苏白是用得最多的。香山白往往用于老丑，体现年龄感，它的腔调有点拖，比如《鲛绡记·写状》中的贾主文。《张三借靴》中用的是扬州白，这可能与当时流传的地域有关。《鸣凤记·吃茶》中的赵文华有一段绍兴白。学习方言是丑角的基本功，我是很喜欢学习各种方言的，多听多练吧。

李蓉：丑行还有一个很显著的特点，就是他的对话往往是打破台上台下界限的。比如他既可以在台上和剧中其他角色对话，又可以面对着台下观众说话。

田漾：是的，丑行往往肩负着活跃气氛的任务，所以对话就是起到和台下观众交流的作用，通过调动观众的观剧参与感，形成互动感很强的效果。丑行这种形式的表演最早起源于古时的参军戏。

李蓉：昆曲小花脸还有广为人知的"五毒戏"，请您介绍一下。

田漾：这"五毒戏"是《孽海记·下山》（小和尚的蛤蟆形），《连环计·问探》（能行探子的蜈蚣形），《雁翎甲·盗甲》（时迁的壁虎形），《义侠记·游街》（武大郎的蜘蛛形），《金锁记·羊肚》（张婆的蛇形）。这五出戏是昆丑文武戏中的看家戏。其实这也是昆曲发展中老一代艺人的智慧结晶，他们通过观察和借鉴昆虫及其他动物的某些特征，用以展现人物。小和尚本无的身段动作中半蹲、侧身跨腿、颠步较多，脖子耍佛珠时一撑一撑，形似蛤蟆；《问探》中能行探子疾走如飞，舞动令旗，再加上许多身段技巧动作都形似蜈蚣；《盗甲》中时迁被称为"鼓上蚤"，他因为要飞檐走壁去盗甲，身轻如燕又悄无声息，加上一系列翻墙、爬高台的高难度技巧动作，与壁虎有相似之处；《游街》中武大郎主要是矮子功，因为演员扮演这个角色是蹲着的，所以肚子显得很大，缩手缩脚就像蜘蛛一样，但蜘蛛的爬行是轻巧的，所以矮子功不能练得太沉重，这样整个人物就会太笨重，而是步子要快、要轻巧；《羊肚》这出戏现在舞台上演得很少了，张婆是个彩旦的角色，她中毒后很痛苦，匍匐在地上的一系列身段技巧动作也是形似蛇在地上扭动。

"没有小人物 只有小演员"

李蓉：业余生活中，您的爱好是？

田漾：看电影和戏剧是我的爱好。周星驰喜剧电影对我影响蛮大的，我还很喜欢金·凯瑞的电影。另外像一些老戏骨，如濮存昕老师和陈道明老师扮演的人物，我也非常喜欢。我会用心去看他们的表演。

李蓉：您刚刚说到周星驰电影，周星驰扮演过很多小人物。我记得他在《喜剧之王》中有个细节，他在失意时翻阅了斯坦尼斯拉夫斯基的书《演员的诞生》，斯坦尼斯拉夫斯基有句名言——"没有小角色，只有小演员"，这个对他影响很深。

田漾：周星驰喜剧电影对我们这代人影响蛮大的。周星驰演的很多底层人物和我们丑行的角色有相似的地方，他的喜剧其实也有很多对人性的思考。我也非常喜欢这句"没有小角色，只有小演员"，角色本身没有大小之分，舞台上不论是主角、配角还是龙套，都需要我们全身心去投入塑造。

李蓉：丑行通常演配角比较多，有没有为自己戏份少而感到委屈？

田漾：丑行担纲演主角的大戏极少，作为绿叶的成分多一点，但我觉得这是分工的不同，我不会因为戏份少而感到委屈，会配合主演一起把戏演好。配角对主角起到很好的烘托作用，整出戏才会出彩。

李蓉：对于您扮演丑行，您的家人是否支持和理解？

田漾：我的家人对我非常理解和支持，没有什么后顾之忧。平时的业余生活中我也会更多地陪伴家人和孩子，我觉得好好享受生活也是很重要的。

李蓉：假如不从事昆曲工作，您会从事什么职业？

田漾：这个我没有想过，即便是当时昆曲很不景气的时候，因为那个时候王世瑶老师就住在剧团对面，当时我时不时去老师家中学戏，我自己觉得有戏学，很充实。而且学艺多年，对这一行也有了很深的感情，所以没有想过从事别的职业。

李蓉：喜剧往往是"含泪的微笑"，比如卓别林大师的电影在默片时代就有着很强的思想性，所以说丑行在给大家带来欢乐的同时，也带来了很深的思考。

田漾：是的，丑行的鼻子虽然被"豆腐块"削平了，但是人物内涵是很有深度的。比如说《芦林》这出戏就是反映愚孝的，但是主人公跟妻子之间的感情戏又非常能感染观众，每个观众看完后都会有自己的判断与感受。

李蓉：您自己特别心仪又特别想扮演的角色是？

田漾：我很想演《势僧》这出戏，这也是个僧人戏。这个僧人非常势利，所以整个剧情是不断反转的，展现了他多变的嘴脸，演起来会很过瘾。

李蓉：从艺二十多年来，您的心得是？

田漾：大致可以归纳为这样两点。一是表演是"由外向内，又由内向外"的展现，我们在学习唱念、身段、表演时，先是模仿老师的样子，从外形上去靠近，再向人物内心去深入。这之后再去揣摩人物内心，向外形延伸，就是这样不断地循序渐进，然后逐渐提高自己。二是细节很重要。我每一次演出完都会回看一下演出的视频，一方面我会让老师和朋友给我提建议，另一方面我自己也会去看表演中存在的问题。我认为细节非常重要，当我们把整出戏和人物塑造都练得很熟练之后，细节就更为重要了。比如表演和念白中节奏的把握，节奏的松紧快慢，每一个身段表演之间的连接，每一句念白之间语气的变换，该怎么去把握，是要一点一点去推敲的，即所谓"深察而悟，丑亦有道"。

湖南省昆剧团 2021 年度推荐艺术家

"辣味"湘昆别一枝！看湘妹子刘婕沿着 T 台"游园"

易巧君

昆曲兰花艳

湘昆别一枝

亭台楼阁间

优雅回旋的昆曲

扎根逶迤岭南 400 余年

如花美眷

"辣"还叹"似水流年"吗？

"美眷"刘婕小档：1986 年 11 月出生，郴州人，湖南省昆剧团青年演员，国家二级演员，先后获评《中国昆曲年鉴》年度推荐艺术家、湖南省艺术节田汉大奖田汉表演奖，以及文化创意类湖湘青年英才。

芙蓉国里有"湘昆"

记者：许多人都以为昆曲只在江浙一带有，请您先给我们科普一下"湘昆"吧？

刘婕：出现这种情况能理解，全国八大昆剧院团中除北京的北方昆曲剧院、上海的上海昆剧团、郴州的湖南省昆剧团外，其余全部在江、浙两地。湘昆与南方的苏昆、北方的北昆同源，明朝万历年间传入湖南。它之所以能在郴州扎根，是由于郴州是湘粤古道上最重要的交通枢纽，当时往来的商贾云集，再加上桂阳等地工矿经济发达，一批有消费能力的群体为湘昆发展提供了土壤。昆曲在世界艺术之林享有崇高的声誉，2001 年，包括湘昆在内的中国昆曲艺术被联合国教科文组织列入首批"人类口述与非物质遗产代表作"名录，并居榜首。湘昆曾被著名戏剧家田汉称作"山窝里飞出的金凤凰"，萧克将军曾题赠"昆曲兰花艳，湘昆别一枝。几阵严霜后，亭亭发英姿"，著名画家黄永玉也曾为湘昆题词"千秋绝艳"。由于深受湖湘文化的影响，它在唱腔上相比其他地方的昆曲更多了一点刚中带柔的韧劲，从而形成了独具浓郁"辣椒味"的昆曲风格。

记者：偏居郴州的湖南省昆剧团实力如何？

刘婕：湖南省昆剧团成立于 1960 年，是中南六省乃至西南华南唯一的专业昆剧艺术表演团体，展示宣传厅、排练室、舞台等设施设备一应俱全。院里还有枝繁叶茂的大榕树，有清幽的假山、楼阁和水榭，被人誉为北湖区人民西路上的"微型园林"。60 年来，除了硬件设施更新迭代外，我们昆剧团也是人才辈出、佳作频现。现任团长罗艳是国家一级演员、湖南省首位戏曲表演专业研究生；剧团获得中国戏剧梅花奖、兰花奖、芙蓉奖、田汉奖等诸多奖项的演员有四十多人。在剧目创作方面，剧团迄今已发掘、整理和创作、演出大戏六十多部、折子戏一百多折，包括整合、挖掘团内外艺术资源的剧目，如《荆钗记》《白兔记》《牡丹亭》和依据湖湘文化故事打造的《湘妃梦》《乌石记》等一系列广受好评的昆曲大戏。剧团还多次晋京，赴香港、澳门及台湾地区演出，并代表文化部、湖南省文化厅应邀出访英国、德国、挪威、新西兰、日本、菲律宾、新加坡、爱沙尼亚、拉脱维亚等国进行文化交流演出活动，成为推介郴州、宣传湖南、展示中华优秀传统文化的精美名片。

湘女爱昆"辣"不同

记者：您作为一名"85 后"，怎么走上了专业昆曲表演之路呢？

刘婕：这不得不说是昆曲的神奇魅力让我义无反顾地投向了她的怀抱！我11岁时因为好奇心偶然报考湖南省艺术学校湘昆科被录取，却遭到了家人的反对。当时戏剧观众凋零，人才流失，行业发展陷入困境。不要说当时从部队转业至乡政府工作的母亲不同意，即使是家里宠爱我的长辈们也反对我走专业的昆曲演艺之路，唯独在文化系统工作的父亲支持我，为我做母亲和家人们的思想工作。那时候的我虽然不是很懂什么叫昆曲，但由于从小喜欢文艺，喜欢中国戏曲深奥的唱词、清逸婉转的曲调，觉得舞台上的戏曲人物很厉害，怀着这样的好奇心和满腔热情，我固执地选择了入学，从此唱、做、念、打、翻，日复一日苦练基本功，而我却甘之如饴，即使是那些"坐老虎凳"等的训练，经历多年后也变成了美好回忆。可惜的是，后来我声带出现了严重问题，整整六年不能唱戏，但我也从未想过就此离开，哪怕是改行做书记、舞台监督、导演、主持等，也绝不愿离昆曲太远。别人说"此生无悔入华夏"，我是"更不悔入华夏昆曲家"了。

记者：作为一名女性演员，您觉得生育对自己的昆曲演艺事业有影响吗？

刘婕：我女儿今年七岁，以我个人的经历来说，我觉得她是我昆曲事业天使般的礼物。我特意给她选择了离剧团最近的学校，这样我们娘儿俩每天都可以一起上下班(学)。每天送她到校后，我可以提前40分钟开始练功；女儿放学后，也会自己走到剧团排练场来"找妈妈"，静静地看着我排练。我有演出的时候，她便在后台找个小角落，安静地看我们演出，从来不在我工作的时候添乱，乖得让人心疼，她是我最最忠诚的小粉丝。而且正是因为有了可爱的女儿，我的心变得更加柔软，对于昆曲人物、情感等也有了更多别样的体会。当然，对于我这样喝水都容易长胖的体质，生完孩子后体形更是有些"惨不忍睹"。必须瘦下来，对自己狠一些、自律一些不难做到，我曾有过22天整整掉15斤肉的经历。只是生产时因孩子脐带绕颈不得不行的剖宫产，给我肚子上留下的疤痕，让我相当长时间都做不了下腰等高难度动作。不过，总体而言，我觉得"无歌不舞，无声不动"的昆曲给女演员的感觉更多的还是"友好"。由于需要功底积淀、生活阅历，昆曲演员的第一个成熟期在35岁到40岁，此时结婚、生育一般都已完成；黄金期则在40岁到55岁，那时候的艺术水平、人生阅历会更有积淀，对舞台的把控也会更加沉稳。我还需要"百尺竿头，更进一步"，努力迎接这些黄金阶段的到来。

"昆虫"美食处处飘香

记者：现在昆曲演艺市场还好吗？

刘婕：相比我刚毕业时零零落落来者皆是"白头翁"的情况，昆曲演艺市场如今已兴旺多了。这与国家越来越重视和支持中华优秀传统文化有关，和随着经济社会的发展，人们越来越重视和需要精神文化产品有关，也和我们昆曲人不断精进技艺、革新创造精品有关。

我们2016年受邀排演昆曲版《罗密欧与朱丽叶》，参加英国爱丁堡艺穗节，连续三天的演出，直到最后一场观众都有增无减，还吸引了演出商登门洽谈湖南昆曲文化的交流与合作。2018年，我们申报的国家艺术基金项目、新编反腐昆曲大戏《乌石记》成功推出，巡演五十多场。由于其历史性、现实性、艺术性均相当契合现实，不但受到广大票友的热捧，还吸引了公安局、检察院等政府部门的人员积极购票观看，甚至出现了"乌石热"现象。很多外地观众反映，他们通过看《乌石记》知道了郴州，假期还带着家人来郴州旅游。更让我们感到开心的是，昆曲还吸引了越来越多的年轻人购票观看，他们自称"昆虫"，以"赏昆曲"的生活方式为雅、为荣。

记者：那现在除了去剧场，"昆虫"们还能上哪儿去"觅食"呢？

刘婕：其实，作为"百戏之祖"的昆曲，在当下许多当红文创产品中都可见到她的身影，昆曲正在为它们提供特别的营养。

如近年的热播剧《甄嬛传》中的余答应会唱昆曲，《三生三世十里桃花》中的女主角在茶楼听昆曲，《鬓边不是海棠红》更是出现了好几个昆曲唱段，尤其是《朝元歌》更是让观众深深感慨"梦回秦淮河畔"；还有全民网游《王者荣耀》中手持团扇、婀娜多姿的甄姬，其皮肤灵感正是源自昆曲《牡丹亭》中的经典折子戏《游园惊梦》，而给游戏角色配音和Cosplay的两位也是我们的昆曲演员。

我们剧团近年也受邀加入了时尚展演、文旅推介等活动中。如2019年11月，我们受邀参加长沙国金中心"时尚的前世今生"大秀，昆曲剧目开场，演员沿着T台"游园"，引来惊叹连连。2020年9月，我们受邀参加"2020第十二届湖南茶业博览会开幕式暨郴州福茶推介会"，被媒体誉为"昆曲声动星城，福茶赠与福人"。

而2020年以来，因为新冠肺炎疫情等特殊情况，我们昆曲人还开始更全面地探索这门古老艺术的网上传播方式，微信、抖音、西瓜视频、B站等平台呈现出越来越多的昆曲"爆款"，吸引和聚集了更多的"昆虫"。我也相

信,随着时代的发展,我们美丽优雅的昆曲会有越来越多的打开方式,舞台将越来越广阔,"昆虫"也将越来越多。

希腊人有悲剧,意大利人有歌剧,俄罗斯人有芭蕾,英国人有莎士比亚戏剧,这些高雅艺术往往是民族的骄傲和自信的源泉。我们中国人的雅乐又是什么呢?

——纪录片《昆曲600年》解说词

江苏省苏州昆剧院2021年度推荐艺术家
"净"承昆曲荣光
——昆曲净角唐荣访谈

金 红

唐荣,男,1979年7月生,国家一级演员,工净行,江苏省苏州昆剧院"扬"字辈演员,副院长,苏州市第五批非物质文化遗产代表性传承人。师从著名昆剧表演艺术家侯少奎、陈治平。曾荣获全国昆曲优秀青年演员展演表演奖、第五届江苏省戏剧节表演奖、首届紫金京昆艺术群英会"京昆艺术紫金奖·表演奖"、首届"苏州市文华奖·文华表演奖"等多个奖项,入选2020年江苏紫金文化人才培养工程文化优青培养对象,多次荣获苏州市文广旅系统"优秀共产党员"称号。

先后在连台本戏昆曲青春版《牡丹亭》中饰演判官、李全,在《长生殿》中饰演安禄山,在新版《白罗衫》中饰演徐能,在青春版《白蛇传》中饰演法海,在《占花魁》中饰演万俟公子,在《西厢记》中饰演孙飞虎,在《玉簪记》中饰演老艄翁,在《白兔记》中饰演红头将军,在《满床笏》饰演中军等角色,并在折子戏中成功塑造了张飞、赵匡胤、鲁智深、钟馗、杨五郎等人物形象,继承了一批濒临失传的昆曲传统折子戏,如《闹庄救青》《闹朝扑犬》等。

工作二十余年来,一直活跃在舞台演出第一线,先后出访过美国、英国、希腊、法国等国家及香港、台湾、澳门等地区,在全国大部分城市的舞台上都留下了演出身影。

一、艺校学习:打下扎实基础

金红:唐荣您好!认识您是2004年昆曲青春版《牡丹亭》彩排加首演的时候,您扮演地狱里的判官,还有山大王李全的形象,到现在快二十年了。一路走来,肯定有很多感受,今天请介绍一下您的从艺情况。

唐荣:好的。我是1994年从吴江同里考到苏州市艺校的,当时是中学生。其实海选时并没有点到我,是班主任曹老师把我推荐给负责同里招生的苏昆剧团朱文元老师的,因为我比较喜欢文艺,学校歌咏比赛、相声、小品等文艺活动,我都积极参加,当初也经过好多次筛选,如初试、文化考试、面试等。那年夏天,有三所学校寄来了录取通知书,一个是这个苏昆班,一个是太仓体校,还有一个是吴江职业学校厨师班。

金红:最后选择苏昆班是您自己的选择,还是家长帮您选择的?

唐荣:自己选择的。有几个原因:一是小时候比较调皮,厨师班在吴江当地,我想,在吴江当地读书还是要常常回家,当时我有点叛逆,觉得最好离父母远一点;第二是确实比较喜欢文艺;再就是同里毕竟是小城镇,我想到更大的世界看一看,那时候感觉苏州已经很大了,所以最终选择了苏州市艺校。

金红:您父母是什么意见?家长肯定觉得孩子的工作应该稳定一点。

唐荣:对,我爸妈建议我学厨师。

金红:考上太仓体校是从事什么专业?

唐荣:应该是当体育老师。

金红:很有意思,现在想起来,您的选择太正确了。

唐荣:现在回忆起来,我也很为当时的选择而骄傲。父母都很开明,其实他们也不了解戏曲,只是说更大的城市会有更好的发展吧!孩子毕竟要独立,他们尽管不清楚今后是怎样的一个前景,但还是支持我。

金红:20世纪90年代戏曲不景气是大环境,但是父母至少有一个眼光:走出同里,走出吴江,甚至将来可能走出苏州。自己选择应该很开心,讲讲艺校的学习情况?

唐荣:艺校第一年是练早功、毯子功、形体,上把子课、学习舞蹈的身韵课等。前半学期以基本功为主,下半学期开始分行当。

刚开始我并没有马上进入花脸行当,但老师第一次

分的就是花脸组。对花脸,我的第一个反应就是要剃光头。当时的我留着感觉挺好的发型,剃光头总不好,毕竟小年轻嘛,所以就非常排斥。我说:"老师,我不想学花脸。"老师说:"那你想干嘛?"我说:"要不我去小生组试试?"小生组是石小梅老师开课,我就跑了三天圆场,练了三天台步。然后石小梅老师说:"唐荣,你并不太适合小生,如果一定要来这个行当的话,你可能比较适合武小生,像吕布、周瑜这样的人物。"我就跟班主任说我去武生组,于是就又到了武生组。武生组有智学清、包志刚在学习,包志刚学短打武生,智学清学长靠武生,一个戏是《长坂坡》,一个戏是《打虎》。我在武生组大概待了三四天,教戏的老师说:"唐荣,你的腰腿功不行,离武生的要求有点距离,不太合适学这个行当。"剩下还有老生组,我觉得老生的课就是走台步、捋髯口,不好玩,就不想去。还能去哪儿呢?当时还有一个开的戏《昭君出塞》,我就说:"那我去学武丑吧,翻翻打打的,我身体的灵动性还比较好。"就又去了《昭君出塞》剧组,分配的角色是马夫。但是,我觉得马夫就是跑龙套嘛,配角,我还是得有自己的主戏。就这样在各个剧组晃荡了一些时间,我心里想:这样下去不行,总得找个行当确定下来哦!

班主任、毯功课和形体课包括武生组的老师都对我说:"唐荣,你还是比较适合花脸行当。"梨园有句话"十旦易得,一净难求",你看那么多人学花旦,最后能有几个上台汇报表演的?而花脸演员只有几个。那时候只有三个花脸演员,我没去时只有两个。老师说:"三个人,总归有戏唱啊!"我想想也是。就这着,我开始到花脸组学戏。

金红:老师的眼光是准确的,他们也允许您先转转,亲自体验,有个感觉。

唐荣:对。我后来想,我的性格、形体、工架方面还是比较适合花脸行当,说起来挺好玩儿的。

金红:分行之后就开始上戏了吗?还是练功和戏一起来?

唐荣:第二学期的下半年就开始学戏了,戏跟功同步,基本上是以戏带功,剧目需要哪些基本功,就着重先练哪些,可以把戏立起来。我们学制四年,比较短,一般都要六年甚至八年。当时,王芳老师那批演员和"承"字辈演员在年龄上相差较大,王老师跟我们这批学员又有十五六岁的年龄差,所以接班人问题迫在眉睫,安排四年学制也是希望能够在人才梯队上衔接好。

金红:您学的第一出戏是哪一出?

唐荣:第一出戏是跟"继"字辈老师吴林深(艺名吴继杰)学的《虎囊弹》中的《山门》,也叫"醉打山门"。一般花脸开蒙戏都学这个,因为它的工架比较规矩。开蒙戏很重要,如果不是以工工整整的戏作为开蒙戏,今后就很难扭转过来。《山门》就属于很工整的戏,对唱念、腰腿功都有要求,包括跟小花脸插科打诨抢酒的戏,都是又有唱念、工架,又有表演,所以花脸的开蒙戏以《山门》居多。

金红:最后到毕业,这个组只有三个人吗?

唐荣:开始只有三个花脸演员,到最后又变成了两个,因为陆雪刚转了小生。我们一共43个同学,绝大部分是女生,但是男生行当又特别多,老生、小生、武生、丑行、花脸,五个行当,每个行当三人,就15人,男生大概只有18人,本身就少。

金红:这恐怕是净行演员稀缺的原因,本来艺校时候基数就不大,加上淘汰的、转行的,就更少了。

唐荣:这个行当说实话比较难,因为要求确实比较高。

金红:第一个戏是《山门》,《芦花荡》是第几个戏?

唐荣:第二个戏。从《山门》到《芦花荡》,转变是比较大的。学《山门》的时候,老师怎么教我就怎么学,依葫芦画瓢一样,没有自己的心得。学《芦花荡》就不一样了。《芦花荡》中的张飞戴"扎",就是髯口,张飞要挎扎,要学耍眼珠,学打"哇啊啊啊啊",包括开始学夸张表演等。内容多了,就稍微有点心得了,比如花脸要怎样表演,声音怎样放宽,"咋呼"怎么练,开始找花脸的感觉了。所以说,从《山门》到《芦花荡》,转变的过程比较大。

金红:在艺校学习觉得很苦吗?

唐荣:应该说喜欢的课不会觉得苦,不喜欢的课会觉得比较枯燥。

基功课、毯功课确实很费体力,文化课说实话马马虎虎,尤其是三四年级,文化课常常开小差,原因是总想着专业课老师教的内容:是不是这边这样好一点?那边这样转身,或者这个手势打得高一点、眼睛看得高一点是不是更好?常常想这些,"身在曹营心在汉"的感觉,因为每天要回课嘛!

课程方面,最喜欢毯功课、形体把子课,还喜欢身韵课,崔建江老师、周亚若老师专门教一个学期的身韵课,帮助很大。身韵课中的"提沉含腆冲挪移",让我们学会放松,当时我们只知道笔挺挺地站,不懂得如何调整呼吸。

最累的是把子课,周云霞老师对我和包志刚特别严厉。其他同学上把子课,练功房里三三两两一组,一个老师带男生,一个老师带女生,可周云霞老师就带我跟

包志刚两个人，一节课45分钟几乎不停。白球鞋的面上还比较白净，但是鞋底已经穿了，因为常在水泥地上磨、转，所以那个课特别累，但是现在想想挺好的，因为基础打得比较好。文化课有英语、语文等，也有艺术鉴赏。现在看文化很重要，昆曲有些内容如文言文、成语等，没有文化修养真的理解不透。

金红：那时候都有哪些老师上过课？

唐荣：开蒙戏是吴继杰老师，然后赵林海老师教的《芦花荡》，张善鸿老师教的《白水滩》。张老师是盖叫天的孙子，盖派，《白水滩》中的花脸是武净。现在回想当时开这个戏，可能是要积累毕业汇报演出的剧目。苏昆本身武戏偏弱一点，应该是希望我们在汇报演出中能够增加色彩。所以汇报演出时，第一天最后的剧目是智学清的《洗浮山》，第二天是《扈家庄》，第三天是《白水滩》，每天都有一个小武戏，也是"小兰花班"文武戏的整体展示。

二、剧团磨炼：走进"青春版"

金红：您1998年毕业后就直接到苏昆剧团了，到剧团之后是什么样的情况？

唐荣：满心的憧憬。周镇国老师每天带我们早功课，基训课都不停。孙国良老师，以前是京剧演员，给我说《火判》。那正鑫老师，正字科班的，帮我点拨。赵林海老师也给花脸演员说《万花楼》。领导、老师对我们很重视，只是大环境不乐观，所以也有一些同学离开的，但还是有很多同学留了下来，留下来的的确是因为喜欢，我们也相信坚持会有好结果，当然那时候没想那么多。

2001年昆曲被列入"人类口述与非物质遗产代表作"名录后，到2003年左右，我们的演出场所是周庄。周庄舞台给大家很多锻炼，传统折子戏一折一折地演，30分钟、40分钟，可以演全。大家平时没有每天演出的机会，所以都希望去周庄演。那时候老团长那建国管得比较严，他从小是演员，内心对演员有种偏爱，而且他也是学花脸的，父亲就是那正鑫老师，所以可能对武戏演员甚至花脸演员更偏爱，情感上的偏爱。但是，偏爱有时候也挺让人难受，为什么呢？比方《火判》很累人，时间虽然不长，25分钟左右，但是在周庄演出，一下午要演两三遍，演到最后，脸都"花"了，都没办法再补妆了。因为是露天舞台，夏天下午的时候，一场戏下来都是汗，然后补下妆，过半小时继续演第二场，不间断。第三遍演下来后，脸"花"了，人也基本累瘫了。

有段时间连续演了十天《山门》，也是下午场，舞台又朝西，下午的太阳直射我们的脸。花脸要勾脸、眼睛、嘴巴、画眉等，是油彩妆，时间久了，油彩就全部渗进皮肤里去了，抹都抹不掉，第二天都不需要再找勾画的位置，照着脸上的油彩痕迹描一描就行了。想想真是挺苦的，但是，也就是这样磨炼出来了。一个演出周期是七天，每天三遍，再演的时候就觉得非常轻松。

金红：白先勇老师选演员的时候，你们还没结束在周庄的演出？

唐荣：我们那时候在王芳老师的《长生殿》剧组。

金红：说到青春版《牡丹亭》，介绍一下情况？

唐荣：《牡丹亭》开排的时候基本上是以生、旦为主，王芳老师、赵文林老师那时候正开排三本的《长生殿》，我们大部分青年演员都在戏曲博物馆排《长生殿》，分配给我的角色是安禄山。

安禄山的戏有几折是跟扮演杨国忠的周继康老师去易枫导演家里排的。那时候我骑个摩托车，不管是大热天还是刮风下雨天都去排戏。雨天衣服全部湿了，在后备箱备一件干净的，到易导家楼下换上就去排戏。这些戏也进行了初步的响排。我又请孙国良老师指导舞台调度，设计趟马的身段，也找那正鑫爷爷帮助我。那时候我会的不多，就找一些舞台经验足的老师帮我点拨，然后再与饰演杨国忠的老师对戏。这些老师跟我讲戏里人物的身份、心理，包括神态等，所以现在《长生殿》中安禄山的路子，基本是我当时跟孙老师他们学的。

金红：《长生殿》剧组安禄山角色已经学完了，后来青春版《牡丹亭》需要，您就到那边去了？

唐荣：记得是个晚上，也没有定《牡丹亭》的角色，很多青年演员都在，每人表演七八分钟，主要是请汪世瑜老师看看适不适合里面的角色。

金红：《长生殿》与青春版《牡丹亭》不一样，青春版《牡丹亭》是一种传承，《长生殿》三本版包括精华版也是一种传承，这时候的感受对演出有哪些影响？

唐荣：我觉得演员需要有这样的经历，有自己思考和老师点拨的过程，但最终还是要靠自己多揣摩。先生讲得再多，你自己不琢磨，最终成不了你的东西。《长生殿》就是跟着老师学，那时候我还比较稚嫩，老师们怎么教我就怎么学，还处在表面上。但是，青春版《牡丹亭》中的李全、判官这两个角色，翁国生导演只是设计场景，说舞台调度，中间的身段组合、跟对手搭戏都要自己考虑。《冥判》在传统戏中叫"花判"，和现在看到的《冥判》是不同的路子，穿戴也不完全一样。身段怎么摆，是圆场还是台步，包括转身、打扇子都要自己设计。汪世瑜老师、张继青老师主要教生、旦的戏，群场戏都是翁导排。导演不会说得那么细，需要演员自己去琢磨，包括

《淮警》《折寇》，几乎没有身段，但又是对子戏，相互得给肩膀、气口、反应，才能越撞越高。所以跟搭档要私底下不断地磨，处理好了给老师看，老师说不错就定下来，过两天可能我们又改动了——"老师，您再看看行不行？"一直在过程中推敲，直到最后定稿。中间反反复复很多，都是跟吕佳、沈丰英等一点点磨出来的。

金红：花脸戏没有具体的老师？

唐荣：没有，老生、老旦也没有。小花旦稍微好一点，因为有传统折子戏《春香闹学》可以借鉴。老旦只要掌握人物身份，大体也可以体现出来，她是农村妇人还是宰相夫人，身份出来了，走路姿态也不一样。但是有些戏没有专职老师，当然我会找老师讨教，并不是自己都可以。导演会启发演员，他不完全界定你必须按照他的规定去做，他给你框架，告诉你规定的情景、人物性格、人物之间的关系，前面后面可能发生什么，你把这些关联后，自己去思考。导演给演员足够的空间，如果你偏离了，他会纠正回来，帮你点拨。

金红：昆曲是程式化最高的戏曲样式，也是最精致、最完整的戏曲样式，您这样"捏"，在规范和程式方面是怎么处理的呢？

唐荣：是在遵循传统的基础上"捏"，不背离传统，不摒弃传统，还是在这个基础上做。比方说《冥判》，再怎么舞台调度，它的身段、架子、唱念还是传统的，像李全，他恼、笑、思索、做戏，还是花脸的表演手法。

金红：传统规范是在学习过程中掌握的规范，虽然是自己捏的戏，但是必须在这个框架之中"捏"，当然还要让老师来审核，最后确定，所以谈不上什么"创新"，实际上是戏曲舞台的呈现。顾老生前也说过，"传"字辈艺术家在舞台上的表演是有变化的。这个"变化"是不是与您这种表演有异曲同工的地方？

唐荣：有的老师每次表演都不一样，一些小细节今天这样做，明天那样做，但是，万变不离其宗，还是在允许、规定的分寸里面，不会跑偏。也有的老师每场都一成不变。我觉得苏州昆曲是比较本分的，不会太过张扬、太过花哨。从"继"字辈老师算起，包括王芳老师那一代，到我们这批演员，都是在这个本体当中，不会出格。

金红：在《长生殿》剧组、没调到青春版《牡丹亭》之前，您是怎样的感受？

唐荣：在《长生殿》剧组跟老师们搭戏时，我心里总有些畏惧，怕出错，怕不符合老师的要求。而在《牡丹亭》剧组，大家都是同学，从小到大一直生活在一起，排练的时候，也敢说出自己的想法，没有那么多顾虑，会轻松很多。

金红：听说《牡丹亭》开排了，是不是也很向往到那个剧组？

唐荣：大家都希望能进《牡丹亭》剧组，希望有一个角色展现自己，但是惧怕还是有的，因为像汪世瑜老师、张继青老师，以前只是在杂志上看到他们的名字，觉得遥不可及，现在真出现在自己面前的时候，面对他们表演总是有点拘谨，其实这些老师都挺好相处的，时不时地会教导你。当然也有严厉的时候，汪世瑜老师就是特别情绪化的人，他看得不舒服时就会皱眉头；入戏的话，他的表情就会跟着你的表情走；你台上表现欢快得体，他脸上的神情也会欢快。像《离魂》那种戏，你会看到他也会愁眉苦脸，他非常入戏。所以，我们一直在这样的环境里观察汪老师，看他的表情就能看出今天对你的表演是不是满意，看老师表情的过程，也是我们的自信心建立的过程。

金红：青春版《牡丹亭》已经演了三百多场了吧？

唐荣：近四百场了，如果没有疫情的话，已经超过四百场了。

三、净行与苏昆"净"角

金红："千生万旦，一净难求"，在艺校学戏的时候男生就少，净行更少。生、旦、净、末、丑，观众对生、旦，包括丑，可能了解稍多一点，对"净"相对陌生，您用简洁的语言概括一下净行？

唐荣：我的一位先生陈治平老师，昆大班的，我2010年左右开始跟他学戏，他用十个字归纳花脸的表演：稳、正、苍、圆、厚、美、帅、狠、准、刚。

"稳"，稳当，稳重。"正"，在台上要工整，端正，人得像松树一样挺拔。"苍"，花脸有戴"白满"的，所以要表演出苍劲的感觉。"圆"，大家都比较熟悉，所有的身段都是圆的，不管是从左到右还是从右到左；再就是声音方面也要圆润。"厚"，花脸表演要有厚重感，不能轻飘飘的。"美"怎么解释呢？有些角色，比如《钟馗嫁妹》《火判》，包括青春版《牡丹亭》中的《冥判》，净角的外形也许是畸形的身体，比如要垫肩膀、垫肚子、垫屁股，身体好像不正常，不美，但是，在表现身段时一定要美。有句话叫"旦起净落"，是说旦角和净角都要体现美，但是，花脸既要吸收旦角的优美妩媚，"起范"于旦角的有韵味的表演，又要把根本点"落"在花脸行当上，表现出花脸特有的美、壮美，并且后者居于主导地位，所以叫"旦起净落"。"帅"，有时候身段要"帅"，不能拖泥带水，该有旋转数度的就必须达到这个数度，不能拖拖拉拉的，所

以动作表现要帅。"狠",有的时候亮相,有的时候"吃锣"(动作与锣经合拍),有的时候念白,动作必须"狠",也就是要有力度,收口、尾音该短的就短,念、做,都要达到这个力度。"准",相当于人物的表现手法要跟他的身份契合,设计人物要准确。"刚",指勇猛的、有力度的东西要体现充分,刚性。花脸,尤其是架子花脸,会比较偏重这些。陈老师说,一般的花脸表演都不会离开这十个字。

金红:花脸看似比较狰狞,但在舞台上也要呈现美,可以用十个字来体现。还有一个,昆曲很多是表现情的,花脸同样是有血有肉的人物,那么他的"情"是怎样呈现的?

唐荣:表现手法会比较夸张一点,但也是有情感的部分的。像我们排新版《白罗衫》时,有那种父子情,有些东西需要示范,语言不是完全能够体现出来的。像关羽《单刀会》《华容道》那种豪情万丈,眼睛目空一切,有时可能藐视所有的对手;像《钟馗嫁妹》那种兄妹情;再有像兄弟情,比如《闹庄救青》表现的就是兄弟情,如念白"贤弟啊",就三个字,需要拖长念白,在"啊啊啊"上进一步地把声音做夸张。再如《千里送京娘》中念"贤妹呀",声音由高转低,哽咽在喉间,配合身段、念白的语气来表现。花脸不像小生、花旦有那么多细致入微的唱段来体现情,更多的可能是通过台词、身段进行传递,表现比较直接,更具夸张性。但细致入微的时候也会有,比方《钟馗嫁妹》里唱"又只见门庭冷落暗伤情",腔格里有哭腔处理,唱"门庭冷落"时要联想到曾经热闹的画面,和家人在一起的温暖画面,就可以连带到现在的冷落而伤感。在"伤"字上做短暂停顿,加上呼吸,来做明显的情感上难过的处理,一定是通过声音处理、腔格处理或者是形态表现,来表现花脸的内心世界。

金红:花脸的"情"的表现与生、旦相比要夸张、放大。

唐荣:放大很多。正常的俊扮,小生、老生,包括武生,虽然打了粉底,上了妆,其实还是正常人的轮廓,看得见脸上的表情。但是,花脸全部油彩上满后,演员的动作必须夸大才能让观众看清楚。比如"笑",俊扮可能轻轻一笑,眼睛一抬,呼吸一下,观众就感觉到了,所以有老师说"眼睛是会呼吸的",其他行当的演员可能稍做一点点,观众就会看清楚他的喜怒哀乐,但是花脸必须夸大做,包括动作的幅度,观众才能感受得到。

金红:"文净"也需要夸张表演吗?

唐荣:声腔处理上一样。

金红:"文净"与"武净"的差别是因为"武净"有武打吗?

唐荣:昆曲跟京剧不同,京剧的行当分类也比较细,比如"黑头",包公,以唱为主,叫"铜锤花脸",还有"架子花脸",像李逵、鲁智深就是。

金红:"架子花脸"是不是更突出身段?

唐荣:身段偏重,做工偏重,唱和念偏弱一点点。武净戏像《火烧余洪》以翻打为主,我以前学的《万花楼》《白水滩》当中的青面虎,就属于靠近武净戏的,有开打,刀枪把子。

昆曲在花脸中还有一个行当是"白面",像曹操、秦桧、严嵩一类的角色。白面又分两种——"邋遢白面""相貌白面"。"邋遢白面"一般是市井当中的老百姓,比如《狗洞》中的门官。曹操那种戴相貌穿蟒的称为"相貌白面",虽然也是勾白脸,但是身份不一样。"相貌白面"要有气势,要有威严感。昆曲舞台上,我觉得花脸这个行当分大三类,"红净",像关羽、赵匡胤,整个脸的主体颜色是红色,然后还有"架子花",再一个就是"白面"。但是昆曲的剧目很多都需要兼顾、融合。因为昆曲的唱很重要,而且篇幅还很多,唱、念并重,所以我觉得昆曲的花脸的确不好演。行当细分的话,我觉得分这么大三类,这是我的认知。

金红:刚才说"文净""武净",关羽和"文净"是不是也有融合?还是他本身就是"文净"?

唐荣:大框架来说,"文净""武净"在身段处理、声音处理、工架方面都会有区别。像"红净",如果有基本功,老生也能唱,武生如果有嗓子也能唱,花脸也能唱,是"几门抱",几个行当都能抱这个戏。所以,有些戏花脸唱就称为"花脸戏",武生唱就称为"勾脸武生戏"。但是关羽的戏,还不能纯粹称之为"文净"。像《单刀会》以"唱"为主,以"做"为辅,但是在另外的剧目中,如《古城会》,又需要他以"做"为主,以"唱"为辅,甚至还有开打场面,所以,同样一个角色是会有交叉点的。再比如"怒",关羽的"怒"是不怒而威那种,眼睛抬一抬可能就够了,但是《五台会兄》中杨五郎的"怒"就会夸大很多。花脸有种表现手法叫打"哇呀呀呀",但关羽不会无限放大,关羽会很平稳。两个进行对比就可以看出,虽然同属于花脸,区别却很大。白面戏有时候更咋咋呼呼,声音像撕裂了一样,有的可能念苏白,不用昆曲的韵白。所以区别很大,也可以说既有融合、交叉,又有区别,虽然都是花脸行当,但还是要根据不同剧目中的不同角色来诠释,来演绎。

金红:《五台会兄》中的杨五郎是净行的哪一类?

唐荣:"架子花",张飞、钟馗都属于"架子花",昆曲

武净的戏比较少。

金红：也就是说，程式是一样的，区别是每个戏中人物的呈现。

唐荣：对，但是在工架方面也会有些不一样。《单刀会》中关羽端正做戏多；《五台会兄》中杨五郎身段多，本身穿的服装是僧袍，大袖口的僧袍，工架就必须撑满；《钟馗嫁妹》中的钟馗，身段需要腆胸提臀。虽然都是工架，但又不一样，所以还是要根据剧目的不同，做相应的身段呈现。

金红：杨五郎的僧袍有垫肩吗？

唐荣：不用垫肩，但是花脸一般会穿胖袄，就是增大你的肩，使人显得魁梧、厚实。有句话叫"冻死花旦热死花脸"：花旦演员即便是再寒冷的天气，也得穿得婀娜多姿一点，所以称"冻死花旦"；"热死花脸"说的是再热的天花脸演员也得穿胖袄，所以老话说"冻死花旦热死花脸"，是行当人物的特性决定了他们的穿戴。

金红：花脸勒头是不是要求也高？

唐荣：花脸都要剃光头，除了自己脸的区域以外，还要往上画，所以必须把头发剃光，这样脸部轮廓会增大。

金红：要求演员的脸盘也比较宽阔一点？

唐荣：看个人形象来调整。脸比较圆的，眼窝往上调一点，嘴窝拉细一点，脸型会显得修长些，看个人脸型找合适的位置。我听老先生讲裘盛戎先生，他个子比较矮，脸也比较窄，我们戴的护领一般是白的，而他如果戴白护领，因为上面是黑色彩，黑白区域就很明显，然后，他就戴灰色的护领，就有了一体感，让观众感觉脸也不小了，人也不显矮。演员可以根据自己的身体特征弥补一些不足。

金红：刚才说勒头，是不是要很紧？记得有一次演出，我正好在后台，听到吕佳说"我们快一点，唐荣头痛得不得了"，这是什么情况？

唐荣：花脸戴的盔帽基本是硬盔帽。小生戴学士巾、鸭尾巾，都是软的，但是花脸的盔帽，像额子、八面威、判官帽都非常硬。勒头还有几道工序，第一道是网子，网子等于在合适的位置先固定下来。第二道是水纱，水纱浸完水，水分蒸发后会越收越紧，其实也是帮你固定。最后一道是硬的盔头。所以戴的时间久了，由于盔帽越收越紧，演员确实会头痛。但唱大戏的话，两三个小时盔头不能揿了（"揿头"，戏曲术语，原指演员卸妆时褪去盔帽及水纱、网巾。引申义为演员在演出时，不慎脱落盔头、发网），所以勒头也是一门功，要锻炼的。有时候勒的位置稍稍有点不准，勒到哪个神经了就会犯晕，像年纪大的老师，尤其有高血压什么的，就会很不舒服。

金红：练头功是指什么呢？

唐荣：就是平时排练跟在舞台表演一样，一道网子，一道水纱，绑着去练，久而久之就会习惯，上台表演的时候就不会觉得有负担，不会分心。

金红：记得几年前听王芳老师讲，她上学的时候练腿功，把腿立在墙上睡觉。

唐荣：对，我们在学校的时候，晚上睡觉也把腿靠在墙上，半夜麻了再换另一条腿。麻了没知觉了，就玩命地踢腿、踢松，否则对韧带、胯都会有伤害。

金红：常说学戏曲的演员很苦，台上一分钟，台下岂止是十年功，就是一个字——"练"。净角演员吃的苦是不是会更多点？

唐荣：会有一点。小生、老生台上大幅度的动作少，比较稳。花脸不一样，要翻，要转身，要跳跃，如果盔帽没勒紧，掉了，揿头了，就是舞台事故了。

金红：青春版《牡丹亭》中的判官还要在很高的桌子上做动作，对演员的要求就更高了。净角对唱功的要求也比较高吧？

唐荣：是的，唱念要唱出、念出花脸的行当特点，比如《钟馗嫁妹》中的念白"见俺面貌丑陋"，"面貌"两个字就要放大念，并且拖长。"丑陋"两个字要夸大做。再比如在唱里面，声音要"做"，将鼻腔共鸣、胸腔共鸣、脑后音等糅在腔里面，形成花脸的唱。

金红：夸张是一个共同的特点，唱念表现也是一个特点。花脸也需要呈现美，这个美是一种什么样的美？

唐荣：所有的美感首先要进到角色里面，才会有油然而生的体验感。你自己都不觉得心态、动作、声腔处理得很美的话，观众更不会体会到。只有跟人物糅在一起，观众才能够被感染到。

金红：是由内而外的呈现。还有一个问题，昆曲是细腻的，那么花脸的细腻怎样呈现呢？

唐荣：这方面我觉得感受最深的戏是《千里送京娘》。《千里送京娘》是跟北方昆曲剧院侯少奎老师学的。有一年中国昆剧艺术节，我院的沈国芳做接待老师的工作，其中就有侯少奎老师，我就和沈国芳说，想和她一起跟侯老师学这个戏。侯老师是大武生，嗓音条件、身高条件好，一出来感觉就是一个大英雄；但是，我的身材、嗓音条件都够不上侯老师，所以我就想能不能把苏昆惯有的细腻表演糅进去，去体现稍微有别于老师的表演方式、表演手法。所以我跟沈国芳学完后，刚好汪世瑜老师在苏昆教戏，我们就请汪老师点拨男女情爱方面的戏，尤其是赵京娘吐露心声、赵匡胤懵懵懂懂又猛然

领悟的那些环节。汪老师讲得最细的是呼吸、眼神的表达，他不改变侯老师的路子，但是在气息调整、情感方面做了处理，如欲言又止怎样表达，心怀天下怎样表达，境遇不济怎样表达，等等，通过形体、念白、气息处理、眼神变化来表现人物内心的变化，让我体验到花脸应该如何处理才能表达细腻。

我觉得很多戏，跟南京的、上海的、北京的老师学，戏就是这个戏，但是学完后回到苏昆，要变成苏昆的戏，还是要有苏昆的表演特色。

金红：这样不违传承的宗旨吗？

唐荣：戏的路子还是这个。像"1""2""3""4""5"是五个音，我在"2"跟"3"之间做一点小变化，但还是"1""2""3""4""5"。换句话说，是把老师的戏变成我们苏昆的戏，而不是和所有会这个戏的同行一模一样。

金红：昆曲不是全国性剧种吗？

唐荣：这点没有错，但是有些戏，不同老师表演也会有所不同，在咬字、行腔、风格、节奏等方面不完全相同。有人唱得委婉、悠长，有人唱得直白，有人会兼顾到一个字的字头、字腹、字尾，有人可能就一带而过。同样一出剧目，有人演得含蓄，有人演得奔放，有人演得感人。我们希望找到适合自己的风格，只要修改得合理，观众就会觉得是苏昆的。

金红：跟侯老师的路数是一以贯之的，也符合《千里送京娘》的表演规范，然后根据个人条件扬长避短。"避短"并不是说表演不了就不去表演，而是把苏昆的特色融进去，最后形成苏昆的风格。

唐荣：对。像赵京娘这个角色，有的京娘就演得非常奔放，但是，我觉得她毕竟还是一个小丫头，要有点矜持，内心爱慕不可能直截了当地说出来，该含蓄的时候含蓄，该果敢的时候果敢，该走内心的时候一定要走内心。我们处理的就是这些方面，所有的调整都遵循传统，不浮夸，求朴实。

金红：在大的框架中发挥自己的特长，保持个性，但是这个个性不会跳出昆曲的规范，却又可以呈现自己的东西。

唐荣：对。

四、徐能：一位特殊的"净"

金红：说到传统和个性，想到您的另一个重头戏《白罗衫》。请先介绍一下这出戏的运作过程，包括白先勇老师参与策划和角色定位等。

唐荣：《白罗衫》是白老师一直想打造的一部戏，从青春版《牡丹亭》、新版《玉簪记》到这部《白罗衫》，我感觉是我比较大的转折点。因为之前无论是青春版《牡丹亭》，还是《长生殿》《西厢记》等戏，我饰演的角色都或多或少有武花脸的痕迹，戏中也多多少少会有些技巧的东西来辅助表演人物。而《白罗衫》是大文戏，从武到文是演员必经的一个过程，因为最终是要走人物内心。我当时心里是没有底的，之前的折子戏、大戏，我多少可以把握住，但是《白罗衫》中的徐能这个人物，我不知道怎么演，有时候一举手一投足都不知道该怎么动，因为他完全没有之前学的规整的工架，就像生活中的人。白老师给了我很多鼓舞，他说："你终究会走上这样一条路。"

这个戏的导演是岳美缇老师，但是黄小午老师作为艺术指导，给了我很多帮助，如形体身段的设计，形态的呈现，眼神、语调的一些细致入微的处理，人物的节奏感，包括唱念方面，收放尺度的把握，走台步时的形态，老生的手势，捋髯口的手位，老生的那种沉稳、动作的幅度，声音的处理等，等于是手把手地教我。岳美缇老师也给了我很多的帮助。所以我说，这出戏是我的转型作品，就我个人来讲，是跨出了从人物内心出发去演绎的第一步。

金红：最初心里没底，主要原因在哪里？

唐荣：多个方面吧。一个是对形态动作把握不准。因为以往一些折子戏都是有工架的，该走花脸台步就走花脸台步，穿蟒或者穿箭衣挎宝剑，或者手上有道具，都能把握。但是，对于徐能这个人物，我从形态开始就把握不准。他已经是一个年迈的老人，台步不能像以前那些年轻角色那么敏捷，那么，抬腿走路，腿该抬到什么位置，背要弯到什么程度，声音方面苍老音色怎么处理等，都不是我原先具备的。心里特别没底，表演过头不好，表演不到位更不好，所以在起始阶段担心自己表现出来的不是那个人物形象，也就是特别没有信心。

金红：不过是画了个花脸，但是表演像生一样，像末、副。

唐荣：生、旦、净、末、丑，末中有老生、老外，有戴白满的，有戴黑三的，徐能更多偏向戴白满的那种老人，可他又曾经是江洋大盗，性格暴躁，贪恋美色，贪恋钱财，是一个坏人，但是观众看到他第一眼的时候，直观又不能是坏人，所以要通过形态、语气包裹起来，又不能痕迹太重，这个尺度就比较难把握。

金红：从江洋大盗的性格看，他更多的是净当中的白面，后来收养了这个孩子，抚养孩子长大成人，看上去又有点像老生了，只不过脸还是那个花脸，但是角色定位变成了老生，表演就要归到老生范畴。《华容道》里边的曹操和徐能有没有一样的地方？

唐荣：表演肯定有相同之处，比如，都可以有张扬的东西。徐能靠劫财度日，生活条件还比较好，从穿的服饰也可以看出家庭条件不错，所以就不会有卑微感。曹操权倾天下，优越感很强，这是相同的地方。不同的地方是曹操比较外放，重权在握，目空一切，宁可错杀一千也不放走一个，是历史上的枭雄。徐能虽然同属于净行，但是毕竟是普通百姓，不可能那么张扬，而且他的身份是伪装出来的，义子的父母是他谋害的，他不能让义子知晓这一切，所以要把自己包裹起来，为人做事就像两面派，一直在伪装。

金红：可不可以说这个角色的表现是从花脸向老生方面来转换？

唐荣：也可以这样界定，但又不完全这样，对我而言是一个转型，要求是一个完全不同于以往的我，摒弃掉外在的，走内心，从演人物开始。有些花脸角色，可以通过一些技巧动作表现这个人武艺高强，现在这些完全都不需要了。

金红：在这部戏的《应试》《梦兆》《堂审》中，您是主要人物，《应试》开始就是这个人物的定位，您是怎么扮演这个角色的？

唐荣：我首先把徐能定位成"一个想做好人的坏人"。曾经骄横跋扈，贪财好色，但是现在年事已高，尤其是收养义子后良心发现，想培养孩子求取功名、光宗耀祖，也让他有寄托感和成就感，也感恩上天"赏赐"了一个小孩儿给他，想着自己年轻时的那些恶行，他不希望孩子今后走跟自己一样的路，所以，他会请老师教孩子，把孩子培养成读书人，以有别于曾经的自己。但是他的内心深处常常担心事情败露，担心孩子离他而去，自己锒铛入狱，所以要把自己包裹得很紧。

第一次出场亮相，我把他定性为一个非常珍惜、疼爱孩子的父亲，爱孩子这颗心是真的，人是善的。所以在《应试》中跟徐继祖交流的时候，我多次用到戏曲中的一个表现手法"打背躬"。面对面讲话时是这个心情，不面对时又是另外一种心情，而且自己最真实的心情，就是不愿意让孩子感受到远离家庭的那种不舍、担忧和期盼。念白也需要满怀真情地念，所有的叮咛和嘱咐都是发自内心的。尤其是孩子下场后，他停顿在舞台上，目送孩子，直到看不见；猛然又想起孩子真的走了，无限的不舍、惆怅和牵挂。内心非常舍不得，但又不能耽误孩子，纠结、无奈的情绪都需要通过台词、神态去体现出来。

《梦兆》是《白罗衫》中唯一的单场戏，只有一个人表演，最难演，因为所有的目光都看着你，容不得出错。

《梦兆》其实是他内心世界的完整展露。一边是现实，一边是曾经的噩梦，他一直游离在两个环境中。所以他会惊恐，恍惚，分不清现实与梦幻，哪个是真，哪个是假，尤其担心东窗事发。这场戏有大段的念白，需要演员有较强的台词功底，要把观众带到演员所描绘的环境中去，带着观众走；再加上相应的形体动作、神态，把那种纠结的矛盾甚至像精神分裂症一样的心态传递出来，体现出来。和乐队的配合也很重要，鼓点子要凑好，惊悚、怨恨、自欺欺人的心态都要在这场戏的某些点上恰到好处地表现出来。

《堂审》等于他曾经谋害徐继祖亲生父母的事已经大白于天下了，他还以为别人不知道，还在自得其乐地享受孩子给他安排的一切。但是，突然听说最近审的案子就是自己当年曾经犯下的案子，旧案重提，突然间现实全部被打碎，他又回到不想发生但还是发生了的噩梦中，所有的努力都化成泡影，杀人偿命的不归路只能面对，但对簿公堂时他又极力力争。从人的本性来说，他肯定还是想活下去，但是怎么面对"儿子"、怎么面对自己呢？伪装被撕掉后，人彻底崩溃了，内心彻底撕裂了，而且审判他的就是他的养子，他内心也会想：让养子怎样处置这个事情呢？对徐继祖而言，一面是养父，一面是亲生父母，也是非常矛盾。最后徐能思来想去，只有一个结果，就是解铃还须系铃人，只有自刎，才能结束这个三角关系，才能让徐继祖解脱出来。

金红：徐能后来自己完成了救赎。传统的《白罗衫》也是这样的结果吗？

唐荣：新版《白罗衫》是白老师请我国台湾的张淑香老师写的本子。白老师、张老师可能就是想写有别于传统昆曲那种皆大欢喜、团圆的结尾，除了悲剧审美之外，更多的是想通过这个戏，对人性方面进行一些探索。好人和坏人到底该怎样去定义？曾经的坏人，现在有没有可能变成好人？可能是想在这方面做探索。

金红：从白老师的角度，表面看是悲剧，实际上白老师是想呈现一个人转变之后要成为完人的过程。徐能只有死，这个完人的形象才能够完成。黄小午老师在指导您的时候是一折一折，包括每一句唱词、每一个唱段一点一滴地指导您，对吧？这里边有没有您自己的一些把握？

唐荣：排这个戏的时候我自己也有一些表演心得了，老师给的一些建议最终还是要自己表现出来。我也会通过自己的思索，反反复复地推敲，去找到更容易表现的那个点。比方《应试》出场时候的念白，不能按常规老生的念法，因为人物的角色还是花脸，虽然都是阔口，

但还是要处理声音高低、气息停顿,要花时间精心揣摩。老师给你指导方向,你自己挖,尽可能把老师的想法体现在你身上,但是一样要有自己的见解。

像《梦兆》,我跟黄老师探讨,两个皂吏报喜说他的儿子中了状元:"你可以做太老爷了。"我问王老师:"这里可不可以多问几遍?"因为徐能不确定这个事情真的会发生,他觉得像做梦一样。确定孩子中了状元后,我说:"能不能加一个花脸式的'啊哈哈哈'的大笑?"——那种放肆的、张扬的笑,通过这种笑,把徐能张扬的本性显露出来。但是,笑了之后随即发现不行,不对,马上又收回去。再一个,虽然大体都是追寻老生的表演方式,但是他的角色行当归属还是净行,还是要把花脸的一些表演特性加进去。后来验证了,这样处理的确非常好。

金红:这个有意义,也很有味道。我刚才也一直想:徐能到底是花脸还是老生?是不是只画了一个花脸,然后还是老生?还是说他是老生,又有一些花脸的特点?

唐荣:我觉得表现手法可以介于"老生"跟"净"之间。

金红:我想起张继青老师扮演的崔氏这一角色,叫"雌大花脸"。她是正旦,又模仿花脸,相当于女性中的大花脸。

唐荣:对,张老师的表演真的到了一个极致。

金红:所以她的崔氏到做梦时候比较夸张,反而彰显崔氏的性格和她的心理。相对于您扮演的徐能,张老师是从正旦加上花脸,然后夸张,您这个是从花脸式夸张到老生这种收敛,然后在收敛的过程中适当地放大和张扬。

唐荣:对,有时候就担心这个"度"是不是准确。

金红:过了也会觉得不舒服,所以就是一个"度"的问题。

唐荣:恰到好处挺难,因为每个人理解得不一样。我的节奏、处理,我觉得刚好,但是可能观众感觉不一样,而戏是给观众看的,观众不认可,说明你是不准确的,所以还是要听取一些老师、专家的意见。这个戏我们去南京、上海等地演出,在南京参加首届紫金文化艺术节,我和俞玖林都得了优秀表演奖,说明大家对这个戏、对这两个人物还是认可的。

金红:想问一下,传统的《白罗衫》,包括省昆石小梅老师演的《白罗衫》,他们的徐能形象定位和您的这个定位有什么区别吗?

唐荣:风格不同,各有千秋。我觉得苏昆的版本对于人性的探索可能更深一点。就外形看,苏昆版本徐能的脸谱也不尽相同,颜色上做了一些处理,不纯粹是一个白面的形象,我用的是肉色带一点点朱红,想的就是花脸痕迹稍微削弱一点。直观上虽然是花脸,但不能一看就是坏人,就是第一感觉不能让观众认为这个角色是坏人,要让观众随着剧情的走向了解人物。

省昆的版本和苏昆的在结局上不同。苏昆的版本,我觉得是让观众觉得徐继祖还是可爱的,他的生身父母来告状,他需要给亲生父母有个交代。但是,恶人要不要惩办?这个恶人又恰恰是他的养父。而如果把养父杀了,观众会觉得这个人连一点养育之恩都不顾及,所以苏昆的版本是徐能自刎,这样的剧情对徐继祖这个人物是有帮助的,对徐能人物形象的塑造也有帮助。

金红:从人物的完整性角度,侧面完成个体的救赎。

唐荣:观众观看每部剧的评价都不一样,我觉得白老师、张老师的手法还是很高明的。

金红:刚才说到油彩,根据人物可以稍有变化,那么地域上是不是也有一些变化,比如在北方演出和在南方演出?

唐荣:有。像《牡丹亭·冥判》中的判官是个蝙蝠脸,在北方演有时候就勾绿脸,绿脸是侯老师给我的脸谱,在其他城市演我会勾红脸。

金红:会不会给观众错觉?

唐荣:我觉得只是派别的问题,主要穿戴方面基本还是一样的。盔帽方面,有的戴判官帽,有的戴八面威,不尽相同,但是人物还是这个人物。

金红:是跟地域有关系?

唐荣:可能有这方面的关系。判官有文判和武判之分,穿戴上没有什么大问题。《牡丹亭》中的判官,编排成靠近武判,红脸,红官衣,红的高靴,刚好杜丽娘又是一身白,在一个黑黑的底幕前,红的跟白的更有对比,是在色彩方面的一种考虑吧,本身判官这样穿也是对的。

金红:说到花脸,我又想起一个问题,小丑称"小花脸",净是"大花脸",小丑的特点是比较幽默,风趣诙谐,大花脸有没有幽默诙谐的特点?

唐荣:这个也会有,就像《绣襦记·教歌》中的阿大、阿二,一个大花脸,一个小花脸,教小生郑元和乞讨的本领,大小花脸在台上插科打诨。再像《满床笏》的中军,跟丫鬟,包括对老爷也会有比较幽默的台词,调动舞台气氛,要看剧情需要。《山门》中的鲁智深和小花脸扮演的卖酒人,那段抢酒的戏,卖酒人耍鲁智深、逗鲁智深,一会儿给、一会儿不给,小花脸来问鲁智深要银子,一会儿给、一会儿又不给,台词你一句我一句地碰撞,这段戏就是大花脸跟小花脸玩闹,很有趣儿,也很有戏。

金红:会使戏更好看。其实包括《白罗衫》中的徐

能这个人物，是一个中性的角色定位，非常复杂，也比较难把握，难演，里边有很多让我们思考的东西，或者说有趣味的东西，可以启发进一步创造，所以就像您所说，这是您演艺生涯的一个里程碑。

唐荣：是一个转型的过程，接触这个戏后，会更多地希望今后要学会走人物内心去演一些角色，这种反哺很珍贵。

金红：可能演完了《白罗衫》，再去演青春版《牡丹亭》，都是另外一种感受了。

唐荣：会的，演了那么多场后，戏已经很熟了，每句台词会有什么剧场效果都非常熟悉。但是，戏演得多了是"熟"，"熟"了过后也有一种不好的趋向，就是会"油"，就怕这种东西，一旦"油"掉后你再要把它抓回来就不那么容易了，所以这方面要谨慎，每一次都需要认真去演，去找新的体验，老戏当新戏去演。

金红：我知道您不仅是主要演员，还参与院里的一些管理工作，请您简单谈谈管理工作对演出的作用，还有2021年的主要工作。

唐荣：我2021年主要分管演员队，给青年人做了六个个人专场，加上常规的星期专场、对外演出巡演，还有一些昆曲培训班等，致力于把苏州昆曲推广出去，让更多的人了解苏昆。行政方面我是半路出家，我是演员出身，演出是我的本职工作、立身之本，其次才是一个管理者。

作为管理者，我觉得首先要做好人才梯队建设，好剧目需要人传承下去，没有人的话，戏再好也是博物馆里的东西，只能放在那儿。这也是去年为什么要做那么多星期专场，而且都是以青年人为主的原因，就是要让他们在舞台上滚，让他们去积累，带他们去大码头，上海、北京、武汉、天津这些城市去演出，打出苏昆年轻演员的名声。既然历史的时间点把这个重任交到我们手上，我们就义不容辞地把班接好，为青年人多铺一点路，当好服务人员。管理者更多就是为大家做好服务，让苏昆在全国戏曲院团中人才辈出，优秀剧目辈出。

金红：去年我也看了几个青年演员的专场，他们现在是三十上下的年龄，前景很好。说到跟陈治平老师学了很多传统戏，像《闹庄救青》等，有些戏我还没有看过，您学了后，是怎么传承的呢？

唐荣：有些戏受客观条件限制，学完过后没有彩排，也没有演出，但是自己知道是怎么一个戏，以后有机会还是会演出，包括传承下去。

金红：你们这批演员已经茁壮成长起来了，肩负着承上启下的使命。很希望在你们这一代人身上，把老师教的传统戏传下去，因为经典永远都是经典。像蔡正仁老师、张继青老师，包括所有新中国培养出来的第一代昆曲人，拿手好戏还是老戏。

唐荣：是的，所以我们做传承，传承经典，侧重青年人，偏向于青年人。他们只有奶水足，才可以成长得更快。我们这个年龄的演员，更多的就是不要遗忘自己学过的戏，要加工和提升，然后找机会跟老师再学一点。时间非常紧迫，昆曲界这两年走了很多艺术家，老师走了，就把戏也带走了，所以真的要抓紧时间啊！像我这个行当，每年都会请陈治平老师来教戏。我想，有些戏即便我身上没有，但我希望剧院中跟我同行当的人能够传承下去。一是苏昆有剧目积累，同时也是脉络的延续，而且陈老师身体还不错，所以我觉得很开心，很幸运。

金红：今天我们谈了很多，我也挺有感受，尤其是对净角人物的感受。净角毕竟太少，从全国昆剧界来看净角都少，优秀的更少。我个人也是很希望把老戏多多地传承下去，把老艺术家身上的宝贝都挖出来。谢谢，回头有机会再聊。

唐荣：好的，谢谢金老师！

（访谈时间：2022年4月26日；访谈地点：江苏省苏州昆剧院草堂）

永嘉昆剧团2021年度推荐艺术家

青春南戏人——胡曼曼

胡曼曼，永嘉昆剧团优秀青年演员，工武旦。师从张宝祥、刘文华、梁谷音等老师，2015年正式拜昆曲表演艺术家谷好好老师为师。先后在永昆传统大戏《三请樊梨花》（饰樊梨花）、《红拂记》（饰红拂）等剧目中担任重要角色，参演的折子戏剧目包括《白兔记·出猎》（饰咬脐郎）、《劈山救母》（饰沉香）、《青冢记·昭君出塞》（饰王昭君）、《扈家庄》（饰扈三娘）、《西游记·借扇》（饰铁扇公主）等。2010参加温州青年演员大奖赛，荣获表演

三等奖;2021年参加温州市青年演员大奖赛,荣获银奖。

出生于1988年的胡曼曼从小便在戏曲的环境中耳濡目染长大,父母都是豫剧演员,因此她在幼年便萌生了对戏曲的兴趣,常常身上披着妈妈的大围巾当戏曲舞台上的水袖,咿咿呀呀玩唱戏的游戏。长大后又如愿考上了艺校,艺校的训练是日复一日枯燥地练功,但深信不吃苦就学不好戏的胡曼曼甘之如饴。2007年离校后,她又顺利考入永嘉昆剧团,成为团里一名优秀的青年演员,并有机会拜谷好好为师,她的戏曲之路可谓走得十分顺畅,但这份"通过努力得来的幸运"并没有让她有些许的懈怠,反而促使她告诫自己要加倍努力,不仅要努力成为一名优秀的昆剧演员,还要让更多人关注昆剧,爱上昆剧。

做一名快乐的"女汉子"

2021年对胡曼曼来说是戏曲演艺事业取得重大突破的一年。当永嘉昆剧团决定携《红拂记》参加第八届中国昆剧艺术节与"戏曲寻根——南戏文化季"展演时,胡曼曼意识到了责任的重大。

昆剧《红拂记》改编自明清杂剧《红拂记》,用现代人的视角和审美取向,以古老剧种昆剧细腻传神的表现手法,彰显隋末唐初三位豪杰红拂、李靖、虬髯客丰富的精神世界和充满正能量的价值取向。该剧目由浙江省文化艺术创研中心戏曲编剧温润撰写,享受国务院政府特殊津贴的著名昆剧表演艺术家林为林担任导演,上海昆剧团一级作曲周雪华进行唱腔设计,上海昆剧团团长、一级演员谷好好作为艺术指导,本团副团长徐律作曲。永嘉昆剧团本着不向外借主演的原则倾力打造这出"本土演员出品"的剧目,胡曼曼饰演的红拂一角毫无疑问是本剧的核心人物。红拂女才艺双绝,心思灵活而缜密,慧眼识珠,武艺高超,跃如羚羊、奔似麋鹿,静如处子、动似脱兔,不仅有见识,而且机智、大方、豪爽,是魅力十足的"奇女子",而红拂甘愿为爱情和理想放弃富贵奢华生活的故事更是为后世人所津津乐道。因此,如何演好这样一个极富魅力的传奇女子,对胡曼曼来说是一个不小的挑战。

"这是我排的第一本大戏,压力非常大,但更多的是感恩,感谢领导对我的信任与培养,我会把压力化为动力,并且更加努力。"这是胡曼曼内心对此最真切的感受。她只有通过更加刻苦的训练迎难而上,才能不辜负这个难得的机会。

胡曼曼每年基本上都会安排时间去上海找师父谷好好学戏,去的那几天犹如运动员进入了封闭式训练期,但也正是这样的魔鬼式训练让她一步一脚印在不断进步的路上前行。在跟老师学习《红拂记·夜奔》那场戏时,她怎么也达不到师父的要求,师父给她一遍遍示范、一遍遍讲解,让她走进"红拂女"的内心,她因为找不到感觉着急得忍不住落泪,在听到师父厉声说"哭不要让别人看到,想要让观众看到你的美,就必须付出别人付出不了的辛苦去练习"时,她一下子平静了下来,"好好练功"就像有魔力一样在她的心里生了根。她每天遵循着极其规律的工作时间表,起床—练功—休息—练功—有空发视频—休息。正所谓"功不可一日不练",踢腿、下腰、翻身、圆场、戏上的技巧动作,以及不断揣摩剧中人物的内心活动和思想变化,是胡曼曼每日的必修课。

武旦出身的谷好好老师自然是最能切身体会胡曼曼这一路艰难跋涉、不断进步的人,她对这个徒弟也是赞不绝口,经常鼓励胡曼曼,并且还在自己的社交平台上说:"我的学生,永嘉昆剧团的武旦演员胡曼曼,在随我学戏的学生中自身条件不是最好,但我一直被她对戏曲艺术的热爱和刻苦、为人的真诚和朴实而感动。我笑说她在舞台上一定要'快快'。相信她会致远,因为她善良而执着!"并说道:"武旦这个行当很辛苦,假不了、吹不得,台上一目了然。在观众那一声'好'的背后,演员要付出常人难以想象的辛酸,傻傻地爱着,狠狠地练着,痴痴地等着。真的希望能多多关注、培养、爱护这些唱武旦的'女汉子'"。胡曼曼却说自己做得远远不够,师父对她的鼓励和支持让她感觉非常幸运与幸福。胡曼曼觉得,作为一名年轻的戏曲演员,甘苦几许亦深深自知,能够享受这种非常单纯且快乐的工作状态已经足矣。

每个昆曲武旦演员都是历经数年辛苦,不断锤炼自己的本领才能登上一方舞台演出的。当《红拂记》在苏州登上中国昆剧艺术节的舞台,胡曼曼在舞台上耍出一套行云流水的双剑穗花时,底下观众爆发出了热烈的掌声,这是她感到最为欣慰的时刻。同时她亦感到学了十多年的戏曲,越学越觉得自己很"渺小"。在学的过程中每每取得一点点的成绩,她总能感受到背后有许多力量在推动着自己向前进,所以她绝不松懈。与此同时,她又抱着进步的心态享受练功的过程,做一名快乐的"女汉子"。

成一名活跃的"传戏人"

在很多年轻人的印象中,戏曲是很难听懂的,会有一种疏离与高冷之感。但是,这几年温州不少年轻人的

热情已被戏曲悄悄点燃，无论是在抖音平台，还是在文化驿站、"戏曲进校园"活动中，每每看戏曲，他们都会惊艳于戏曲演员常年浸润在戏曲环境中磨炼出的那一身气质。

胡曼曼作为年轻的戏曲演员，在排练之余也会通过发视频、参与活动、参加比赛，与戏迷成为好友进行互动，让更多的戏迷了解戏曲的基本要素，包括唱腔、行当等，教他们简单的手眼身法步，慢慢知晓如何去欣赏戏曲。这位年轻的戏曲演员以自己的方式制造各种机会，调动年轻人的积极性、参与性，带年轻人入戏曲这个"圈"。

2021年，胡曼曼延续了对昆剧传承的这份热情。10月11日，她参加了"瓯越非遗讲坛——永昆专场"。现场，她给大家演绎昆剧《劈山救母》中的一段，赢得了台下阵阵掌声；她还展示了《红拂记》中的经典唱段，也表达了自己对永昆的感受。她说20世纪50年代末，永昆处于生存的艰难时刻，昆曲大家俞振飞先生观看了永昆杨银友、章兴姆表演的《荆钗记·见娘》后，曾给予高度的评价，并表示南昆、北昆不能取代永昆，永昆有永昆的优势和艺术特色，它不仅不能消亡，还要发展，以此给予鼓励与支持。永昆确实与南昆、北昆不同，有人称永昆是"草昆"。何以解释"草昆"？草昆就是我们今天常说的"草根艺术"吧！它更贴近生活，更贴近基层，更贴近普通老百姓，因而造就了它的草根特色。

胡曼曼认为这与永昆的实际状况还是比较接近的。"我从前对永昆的认知，就是觉得它比较流畅，节奏比较快，曲调比较朴实，没有那么多小腔，什么哷腔、豁腔。前段时间永昆老先生林天文老师的讲解给我更大的触动，就是我们永昆的这种曲调有点像小调，很容易朗朗上口，很容易让观众接受，会让人觉得亲切。我觉得这种曲调唱出来就是自己家乡的味道，其中最大的收获就是，我对永昆的特色有了更进一步、更深一层的理解。"

除了日常的演出外，胡曼曼还积极主动参与剧团开展的戏曲进校园、进社区等活动，通过唱段演示、现场教学等方式让学生和群众在看戏、听戏、学戏的过程中，零距离接触昆曲文化，感受戏曲的魅力。

做一位快乐的"女汉子"，成一名活跃的"传戏人"已经贯穿了胡曼曼前十几年的艺术生涯，今后她也会将这一目标继续到底，怀着对艺术的追求、对昆曲的执着，以满腔热忱投身舞台实践。

从"昆曲王子"到戏校校长，我能做的就是燃烧自己
——专访张军

陈俊珺

2021年3月，"昆曲王子"张军悄然转身，回到母校上海戏剧学院附属戏曲学校担任校长。

怀着使命感，为中国戏曲的明天打造"接班人"的张军深感戏曲艺术的繁荣不能只靠一人之力、一个团队之力，更需要教育的薪火相传。

那一刻，我就是那个号啕大哭的孩子

上观：得知自己将担任上海戏剧学院附属戏曲学校校长时，您的第一反应是什么？

张军：很兴奋。我12岁那年考进戏校，进入"昆三班"学戏。第二个本命年，遇上昆曲的低谷，听众非常少，我和同学们一所一所大学地跑，想尽办法宣传昆曲。快到第三个本命年的时候，我离开上海昆剧团，创办上海张军昆曲艺术中心。今年差不多又快要到本命年了，我回到了母校。这么多年来我一直在和时间赛跑。除了演出之外，还做了很多美育普及的工作，和许多观众分享昆曲的美。现在回到学校从事职业教育，是我内心非常想做的事情。

上观：听说您上任第一天就去看了学生的早功课？

张军：早起练功，是戏校学生多年来的传统。那天早上我一间一间教室地去看，走到一间教室门口的时候，有老师走上来跟我交谈。我发现长条凳上有个男孩正在练腿功，一条腿被绑在凳子上，另一条腿被扳到另一边绑住，他坚持不住，号啕大哭起来。我心里一哆嗦，赶紧走过去摸了摸他的腿，让老师把他放下来，因为已经绑了不少时间了，别把孩子弄伤了。那一刻，我仿佛就是那个孩子。我想起我小时候被绑在那儿练腿功的时候，多么希望老师给我的不只是严格的训练，还能给我一点心灵上的安慰，告诉我为什么要这样练，安慰我要放松。我心里也特别希望有人能告诉我去读一本什么书，给我一点精神上的鼓舞。在后来的一次教师大会上，我讲了这件事。我对老师们说："别忘了我们曾经

也是那个孩子,在他们感到无助的时候,能不能给他们一点慰藉和力量?"

下个学期,我会尽量多去看看孩子们的早功课,告诫自己,为人师表的我们不能忘了自己也是从学生过来的。

上观:听说你们"昆三班"的老师当年有一句训条——"不舒服,就对了。"过去的这套方法用来教育现在的孩子,还管用吗?

张军:我们当年练功的时候,老师在后面盯着,没人敢说个"不"字。老师说:"唱戏不是请客吃饭,这儿不舒服,那儿不舒服,就对了。"对于现在的孩子,我有两点感受:在如此喧嚣的世界里,学戏的孩子大多保持一份纯真,戏校的传统对他们的熏陶,使他们身上有一种朴实与踏实的气质。不过,也有一些高年级的同学不太好管,他们从网络上接触到的信息太繁杂了,思想很活跃。

放暑假前,我给文化教研组的老师们开会。28个老师管着全校近六百个孩子的文化课,他们坦言压力很大。我非常理解。当年我们这些淘气的男生把数学老师、英语老师气回了家。不过那时候,专业课成绩更受重视,现在专业课与文化课成绩的比重是相当的。学戏的孩子不能只懂唱戏,文化的积淀决定了你的艺术人生能走多远。我觉得,像过去那样靠严厉的管教和简单的说服是不够的,我们更需要为人师表,身体力行地去影响孩子。

上观:每年的影视表演专业招生,考生们都是"千军万马过独木桥",很多年轻人都想成为影视明星,可少有人想成为戏曲演员。您怎么看待这个现象?

张军:上海戏校从1954年成立以来,昆剧专业只招了七代人,从"昆大班"到现在的"昆七班",几乎十年才招一届。昆班难啊!这里面有市场需求相对比较少、剧团少的客观原因,也有其他原因。要招到优秀的孩子,需要提升学校的影响力。我跟老师们说,我们究竟靠什么吸引优秀的孩子来报考上海戏曲学校?我们的首任校长俞振飞先生带领学校创造了辉煌的历史,未来我们学校一定要继续扎根在全国戏曲职业学校的第一方阵。我们还要更多地从学生的角度思考这份职业能不能给他们一个美好的未来,尽量为他们争取更多的资源。

舞台终究是我的救赎

上观:担任校长后,"昆曲王子"在舞台上的时间必然会大大减少,您内心会觉得遗憾吗?

张军:的确会有,不过既然担起了这份责任,我就必须把学校作为我工作的重心。刚刚过去的第一个学期对我来说简直是"狂轰滥炸",人事、采购、基建……我都要从头开始学。我还把学校的每个教研组都跑了一遍,倾听老师们的需求。只有了解他们,才能跟他们一起并肩战斗。

2021年是昆曲被联合国教科文组织列入"人类口述与非物质遗产代表作"名录20周年,也是昆曲"传"字辈大师入行100周年。经学校批准,我回到舞台上演了三台戏——昆曲经典折子戏专场、当代昆曲《春江花月夜》及"笛声何处"昆曲非遗20周年演唱会,这三台纪念演出是对昆曲过去、当下和未来的诠释。这段日子给我最大的感受就是舞台终究是我的救赎。

上观:为什么用"救赎"这个词来形容?

张军:从学校赶到排练场的时候,我经常是处于极度疲劳的状态,有时候还要熬夜录音。但只要化完妆,往台上一站,我整个人就感觉精神了。在这次演出中,我对自己现在所从事的教育事业也有了一些新的感悟,让我意识到回学校投身教育的使命。

上观:有哪些新感悟?

张军:为了这次的经典折子戏专场,我向蔡正仁老师重新学了传统戏《太白醉写》。我扮演的是李白,当我拿起毛笔写《清平调》"云想衣裳花想容,春风拂槛露华浓"时,心里突然"咯噔"了一下。别说是毛笔,我们现在连拿笔的机会都越来越少,取而代之的是手机和平板电脑。

当年在戏校上学的时候,老师逼着我们练毛笔字,写得好的地方,还会给我们画个红圈。现在的孩子都不练了。而戏曲的残酷就在于,如果你没有在传统文化中长时间地浸润,当你拿起那支毛笔,当你唱、念那些古汉语的时候,就会找不到感觉。我们的学生都是"00后""05后",他们来自"z时代",移动互联网几乎是他们身体的一部分。当他们演传统戏的时候,怎么找感觉?

上观:从某种意义上说,传统戏曲演员是在与时代的变化"对抗"。

张军:是的,我们还真需要一点抵抗力。演了这出戏后我最大的感受就是,基本功可真不能丢啊,必须得让孩子们把基本功扎实地传承下去,否则他们将来走着走着,就容易找不到路。基本功不仅包括"四功五法",还得让自己浸润在传统文化中。传统文化在身体里流淌得够不够多,到了舞台上,一个动作、一句唱就会立即表现出来。对孩子们来说,未来他们所看到的戏剧的变化会越来越同步于世界戏剧之林,基本功不扎实、传统文化浸得不够深,就会找不到自信与依靠。

上观:听说您经常去声乐老师姚士达先生那里学

习,已经坚持了近二十年,基本功一直没松懈?

张军:前段时间去得少了,最近我正准备去看他。姚老师已经快90岁了,他是我在上海昆剧团时的声乐老师。刚进团里的时候,老师们之所以喜欢我,是因为我比较用功,算是有点灵气。但是等到要在台上渲染人物情绪的时候,我的爆发力和感染力不够,原因是嗓子不够好。那时我已经在昆剧团唱了几年,对我来说,唱戏是一种煎熬,我对自己的嗓子很不满意,甚至想,要不改行算了。是姚老师给了我崭新的艺术生命,我的声音完全被他改变了。他是美声老师,他告诉我,力量决定一切,声乐训练就是要"吃拳头"。他把手洗干净,放进我的嘴里,让我练发声,左右手各五百下。他还说,你要把全身的力量集中在下巴上,然后轻轻地"放"。我练了一段时间就放弃了。因为我没法做到"轻轻地放"。后来我在团里发现了一个没人的好地方——大练功房旁边小练功房里面的一间资料室,我自己在那里练。几个月后的一天,我顿悟了,终于找到了举重若轻的感觉。于是我又找到姚老师跟他练习,从此再也没有中断过。我从姚老师身上不仅学到了发声的力量,还学到了辩证的思维方式。

命运降临的一刹那

上观:最近您带着《春江花月夜》进行全国巡演。这部戏自2015年上演以来,颇受好评。您曾说,《春江花月夜》是昆曲在当下最好的样子。这句话的底气从何而来?

张军:在很多人眼中,我是一个喜欢革新的人。这种革新的自信来源于我对昆曲传统与本质的理解,在这条路上我很庆幸自己没有走过什么弯路。

《春江花月夜》是我认为的昆曲在当下最好的样子,因为它守住了昆曲的本质:一是使用古汉语。二是坚持用曲牌体。曲牌体是昆曲音乐的来源,一旦丢掉了曲牌体,昆曲与京剧、越剧等采用板腔体的剧种相比,就失去了特色与优势。当年一拿到《春江花月夜》的本子,我就非常喜欢,因为编剧罗周不仅是用古汉语写的,而且曲牌的联套也非常严谨。三是昆曲思考的问题是深刻的。前一段时间我去越剧院讲课,我说:演才子佳人,昆曲可能演不过你们,演金戈铁马的历史故事,昆曲或许演不过京剧,但昆曲思考的问题是形而上的,生与死、人与时间、灵魂与宇宙,这三者是昆曲永恒的议题,也是昆曲永远不会过时的原因。

《春江花月夜》经过6年的打磨,我很高兴它引起了很多观众的共鸣和思考。从首演那天起,几乎每场都有观众告诉我他们流泪了,因为张若虚的执着、辛夷的牵记、曹娥的痴心。在这段穿越时空的爱情故事里,观众也许会想,我今天为何坐在这里?我到底是从哪里来的?我过去和未来的人生是怎样的?在排练和演出时,我也在思考这些问题,然后在某个命运降临的一刹那,就悟到了。

上观:听说曾经有一段时间,您不愿意碰这部戏?

张军:《春江花月夜》承载着我们创作团体的辛苦记忆,也是我生命中一段苦难的记忆。

2015年,在距离《春江花月夜》首演不到10天的时候,我父亲遭遇了车祸。我坐在重症监护室门口的小板凳上,忽然体会到了"万般皆是命,半点不由人"。我多么希望我演出的时候,父亲可以坐在下面看,可惜他看不到了。

戏里的张若虚对少女辛夷一见钟情,可还没来得及倾诉,就早亡了。后来在鬼仙曹娥的帮助下,他重生回到旧地。此时,27岁的张若虚该如何凝望已经66岁的辛夷?我一开始总是把握不准这一次的四目相对,直到在香港的那次演出。

那天,我在台上足足看了辛夷15秒,台下的助理以为我忘词了。演出结束后,导演李小平来安慰我。我告诉他,那15秒里,我见到我父亲了。我忽然想到这部戏的一句宣传语:"穿过生死狭长的甬道,你我久别重逢。"

后来,罗怀臻老师得知了这件事,他对我说:"张军,你父亲是在用生命来让你明白艺术是为了什么。"这对我来说是一次人生的历练,一次过于残忍的历练。

上观:在有些人看来,包括昆曲在内的传统戏剧很美、很雅,但似乎不解决当下的问题,和当下的生活没有什么关联,您怎么看待这种观点?

张军:观众能在传统戏剧中看到什么,获得怎样的精神慰藉,是没有标准答案的。曾有朋友告诉我,她第一次走进剧场听昆曲,当笛声响起的时候,不知道为什么,鸡皮疙瘩就起来了。我说,因为中国文化一直深藏在你心里,就看哪一天会被什么东西开启,而昆曲就是一把非常伟大的钥匙。琴棋书画、诗词歌赋,中国传统文化的精华在昆曲里都能感受到。

昆曲之所以绵延600年,不仅仅是因为优美的诗词、曲调和动人的故事,手眼身法步里还隐藏着生命的密码。2019年,钢琴家玛塔·阿格里奇邀请我去德国演出,我们将普罗科菲耶夫的钢琴曲《罗密欧与朱丽叶》与昆曲《牡丹亭》进行了一次有趣的结合。我告诉阿格里奇,这两部伟大的戏剧作品几乎诞生在同一时代,罗密欧与朱丽叶死了,故事就此结束,而《牡丹亭》中的杜丽

娘死了，这部戏才刚刚开始。汤显祖在"临川四梦"这四部戏中浸润的生命体验是极其深刻的，他写这些戏并不是兴之所至，而是因为一种生命的呼唤。

当然，听昆曲也不强求，无论你听与不听，它就在那里。对我自己来说，我深深地被昆曲救赎，我希望可以通过我的努力，把我的体验与感悟传递给大家。

只要是为了孩子好，有什么不敢去做

上观：您刚才提到了"笛声何处"昆曲非遗 20 周年演唱会，让我想起几年前那场"水磨新调"万人演唱会，大胆的跨界演出，真是"一石激起千层浪"。您对水磨腔的新探索，为什么坚持了这么多年？

张军：传统戏剧和当代观众之间，可能只隔着一层纱。如何让当代观众产生心灵共振，是我一直在思考的问题。在"水磨新调"里，我的唱法没变，昆曲还是昆曲，只不过因为与不同的音乐风格进行融合，因而变得更好听，更容易让当代观众接受。我很庆幸这个创意就像一颗种子，10 年来，它变成了一个成熟的跨界产品。

昆曲其实可以是非常多样的，这种多样性就存在于每一位艺术家鲜活大胆的探索中。何谓经典？何谓传统？开始的时候都是一种创新，在经历了时间的考验之后被沉淀下来，才成了经典。

对于 2018 年的那场万人演唱会，评价确实是"血淋淋"的。我记得当时有人说："今天晚上张军像张学友那样站在舞台上唱昆曲，我听了两首就拍案而走。"也有人说："我听了五首以后，拍案叫绝。"随着人们对这件事的讨论越来越多，各种有关昆曲的"为什么"也被提了出来，这真的很好。

我记得那天晚上我对现场的一万名观众说，昆曲在你们的鼓舞下回到了它曾经拥有的大舞台。诚然，这个时代的大舞台是属于电视剧、电影的，但我就是不认输、不怕死，害怕失败的人是不会去唱昆曲的。

上观：在今年举行这三台演出之际，您给多年来支持上海张军昆曲艺术中心的观众写了一封信。信里说："当你们看到我踏上舞台的那一刻，其实我已经奔向了另外一段使命。这次的演出一定程度上算是站好最后一班岗。"上海张军昆曲艺术中心转眼已经成立 12 年了，这 12 年来您最大的感受是什么？

张军：办法总比困难多。12 年前刚离开上海昆剧团、创办上海张军昆曲艺术中心的时候，真的什么也没有，只有一颗不怕死的心。我自己扫过地，和同事们一起住在发霉的园林里排园林版《牡丹亭》。我告诉自己，必须学会真正意义上的勇敢，因为我没什么可输的，只能勇往直前。

这 12 年里，我很珍惜我们的每一部作品，从园林版《牡丹亭》《春江花月夜》到《我，哈姆雷特》，希望它们能够经得住观众与时间的考验。

冥冥之中，我走上了自己想走的教育这条路。而我之所以敢于接受戏校校长这个挑战，正是因为有这 12 年的历练，否则我不可能这么坦然。回到母校工作后，我对老师们也说了这句话：没什么可输的。只要是为了这份事业好，为了孩子好，为了学校好，你有什么不敢去做的？

上观：曾有人说，假如再过若干年，尝试昆曲在当下的探索，还是只有张军一人，那不仅是张军个人的悲壮，更是昆曲的悲哀。在这条探索的路上，您觉得孤单吗？

张军：从表演艺术的角度来说，孤独是必要的，我需要寂静的角落去思考。但是从戏曲艺术的长远发展来看，我们真的需要一群有理想、志同道合的伙伴。

所谓理想，不是今天开始做，明天就能看到结果的。1994 年，我们"昆三班"刚毕业时，以为可以学以致用，没想到台上的人比台下的人还多。于是我们开始去各大高校免费推广昆曲，当时我们只有一个要求：给我们一份盒饭就行。当时觉得好像什么收获都没有，但坚持了多年之后，发现台下的观众渐渐多了起来。我告诉自己，每一位观众到剧场看昆曲，可能是第一次，也可能是最后一次。在这个很可能是唯一一次的机会中，我们靠什么吸引住他们？唯一能做的，无非是燃烧自己。现在回想，假如当时没有坚定的理想，可能真的会熬不住。

我觉得，昆曲所面临的挑战也是所有传统戏曲在这个时代所面临的挑战。这些古老隽永的艺术要想在未来的舞台上焕发出璀璨光华，只靠某一个人或者某一个团队是不够的，肯定需要国家给予支持，需要优质的教育为其源源不断地输送接班人。

昆曲教育

中国戏曲学院2021年度昆曲教育工作综述

2021年,中国戏曲学院表演系昆曲专业师生在学院和系部领导的总体部署和指引下,在教研室众位教师的共同努力下,积极践行"习近平总书记国戏回信精神",确立了"十四五"发展规划要点,提出未来五年,希望依托学院教育优势,集中办学资源,依靠各方专家,高平台运行,高规格育人,打造昆曲人才培养高地。昆曲表演教学作为中国戏曲学院戏曲表演教学的组成部分,多年来在学院相关部开展,在大专生、本科生、研究生、留学生及成人继续教育的人才培养中,发挥着不可或缺的作用,一直为培养具有良好专业能力的高素质应用型人才而不懈努力;并依照"教学、科研、创作、实践四位一体"的国戏人才培养模式,顺利完成各项教学、艺术实践及社会服务等工作,推出了本专业有史以来规模最大的本科毕业推荐演出,取得了良好的社会反响。

2021年1月18日至22日,顺利完成2021年表演系昆曲专业本科招生工作。此次招生是在新冠肺炎病例多点散发、疫情防控面临严峻挑战形势下进行的,中国戏曲学院经科学研判,主动改革,积极探索"线上+线下"的艺考模式,谋划制定应急防控预案与组考防疫工作方案。为确保本科招生考试安全平稳进行,学院及时发布二试调整方案,全部校考专业二试由线下改为线上进行,实现了"云艺考"模式下的戏曲教育高质量人才选拔。在此之后又完成了2020—2021学年第二学期开学的排课工作,顺利保障了新学期的行课工作。

2021年4月12日至20日,表演系昆曲专业完成了2018级、2019级、2020级昆曲班的五台校内实践彩排。此次彩排,表演系与北方昆曲剧院合作,为学生的校内实践搭建了高水平的专业展示平台。

2021年5月11日,昆曲专业学生代表表演系参加"红歌颂党恩"庆祝建党百年歌唱比赛。通过参与本次合唱排练和比赛,同学们接受了一次生动而深刻的党史教育。大家纷纷表示要坚定理想信念、笃定初心使命,矢志不渝跟党走,以优异成绩向建党100周年献礼。

2021年5月27日,表演系昆曲专业顺利完成2017级昆曲班本科学士学位及硕士研究生毕业论文答辩工作。本届毕业生中共有硕士研究生1名,本科生8名,其中小生3名,旦角3名,器乐专业毕业生2名。

2021年4月至7月,昆曲专业学生参加庆祝中国共产党成立100周年文艺演出"伟大征程"的排演工作。自4月15日团队进驻封闭场地集训至7月2日演出结束,在前后近3个月的时间里,国戏师生团结一心、积极向上,挥洒汗水,一丝不苟,保质保量地完成了建党百年"伟大征程"文艺演出重任。

2021年7月1日,昆曲专业学生作为中国戏曲学院学生代表参加庆祝中国共产党成立100周年天安门庆典活动。在三个多月的训练过程中,参训的学生克服困难,团结奋进,不喊苦、不叫累,用高标准、严要求对待自己。在演出中,同学们满怀对党的无比深情,献出了爱党爱国的赤诚,唱出了爱党爱国的心声,他们饱满的热情感染了全场观众,很多人都流下了激动的泪水。他们以极佳的精神风貌,向全世界展现了自信豪迈的中国气概。

2021年7月7日至8日,表演系2018级昆曲班进行《牡丹亭》选场的实践彩排汇报,此次共选取汇报了《牡丹亭》全剧中的《惊梦》《离魂》《幽媾》,共15组同学进行了展示,为来年2018级昆曲班毕业公演剧目的排演奠定了良好的基础。

2021年8月31日,完成2021级昆曲班新生入校工作,共招收一名小生、一名武生、三名闺门旦。

2021年9月18日,表演系昆曲专业师生完成了中国戏曲学院参加第八届中国昆剧艺术节昆曲折子戏专场演出录像。此次昆曲折子戏参演人员,是在2018级昆曲专业本科班中遴选产生的。参演的八个折子戏分别为:《雁翎甲·盗甲》《百花记·点将》《长生殿·酒楼》《南西厢记·佳期》《牡丹亭·惊梦》《雷峰塔·盗库银》《状元印》《岳母刺字》。7月伊始,表演系昆曲专业师生放弃暑假休息,以饱满的热情投入参加中国昆剧艺术节的紧张筹备中。师生们每日在校依次排练参演的八折剧目,每位主教老师都不辞辛劳,反复为学生精心打磨并亲自示范。然而,自8月上旬开始,因疫情防控形势再度严峻,全国各地有多场文艺演出延期或取消,原定于9月2日开幕的第八届中国昆剧艺术节也发出了延期举办的通知。面对疫情,表演系昆曲专业参与演出的师生在积极防控的同时,始终没有停下排练的脚步,依然对演出充满希望。在师生们近一个月的等待中,艺术节组委会通知了调整后的开幕时间,师生们立即投入了新

一轮的赴苏州展演排练中。随着时间的一天天临近,最终艺术节组委会决定,根据国家防疫要求,将所有昆曲折子戏专场都改为线上展演。表演系根据艺术节组委会的要求,协调院内各相关职能部门,积极准备折子戏展演录像事宜,于2021年9月18日完成了线上录像,并于艺术节开幕前将展演录像顺利报送。此次展演活动得到了中国戏曲学院艺术实践管理处和北方昆曲剧院的大力支持。主要参演人员均为2018级昆曲专业本科班的学生,该班也是本专业有史以来招收人数最多的班级。表演系计划以2018级"昆大班"为推手,推出昆曲表演专业有史以来规模最大的毕业推荐和毕业公演,以进一步扩大表演系的办学影响。

2021年10月18日,表演系昆曲专业师生参加庆祝贯彻落实习近平总书记给国戏重要回信一周年教学成果汇报演出。在学习贯彻习近平总书记重要回信精神一周年之际,中国戏曲学院在梅兰芳大剧院举办教育教学成果展演,表演系昆曲专业学生演出了压轴剧目《牡丹亭·惊梦》,以实际行动践行习近平总书记重要回信精神,充分展示一年来表演系昆曲专业在教学与人才培养方面取得的可喜成果。本次演出活动在多个网络平台进行同步直播,点播观看量达六十多万人次。

2021年11月22日至24日,2018级昆曲班完成毕业推荐演出(线上直播)。为期三天的演出,2018级昆曲班共完成了32折次昆曲传统经典折子戏展演。每晚演出结束后,在场领导、老师都对同学们进行了细致入微的点评与提振学风的鞭策,并一致认为每位同学通过四年的学习都有了很大进步。表演系系主任王绍军和北方昆曲剧院院长杨凤一分别向在场每位主教老师的辛勤教导表示由衷的感谢,并嘱咐同学们把毕业相关事项认真做好,圆满完成本科学业。此次毕业推荐演出得到了北方昆曲剧院和中国戏曲学院党委宣传部、艺术实践管理处、网络中心、学生处大学生就业指导中心的大力支持。演出期间,相关部门开通国戏直播间、百家号、微信视频号、微博、抖音、哔哩哔哩、就业推荐等网络直播平台,向全社会展示和推荐中国戏曲学院昆曲表演专业、器乐专业人才培养成果,截至演出当晚,累计直播浏览量达到167223人次。在线上直播期间,网络观众的点赞、评论及互动非常活跃,并引起了广泛的关注。可以说,传统的昆曲教育和现代的传播方式有机结合,取得了良好的宣传效果。

2021年11月29日至12月1日,2019级、2020级昆曲班完成了三台校内实践彩排,相关专家、教师根据学生实践情况进行现场点评,为学生下一阶段的学习指明方向。

在科研方面,韩冬青教授的科研成果《中国戏曲学院昆曲表演教学历程回顾与思考(1978—2018年)》,对于填补校史空白、反哺教学和进一步促进昆曲专业教学发展,起到了积极的推动作用。李鑫艺老师撰写的《传道授业 鉴往知来——郑传鉴戏曲表导演创作思维刍议》,在纪念昆剧"传"字辈从艺百年学术研讨会上宣读,引起了业内对昆曲研究新生力量的关注。

在今后的办学中,中国戏曲学院表演系昆曲专业将继续发扬学院优良传统,不断提高昆曲人才培养质量,继续构建院校与院团的深度合作,为培养新时期优秀的戏曲人才而不懈努力。

教研室师资配置

教研室教师——韩冬青、王振义、衣麟、李鑫艺。

教研室主任——韩冬青。

教研室主任助理——李鑫艺。

课程设置

目前昆曲表演专业课程结构分为六部分:公共基础必修课、公共基础选修课、专业基础必修课、专业基础选修课、专业课、实践教学环节。根据学院对课程结构的总体要求,基本达到公共基础课学时约占总学时的30%、专业基础课学时约占总学时的40%、专业课学时约占总学时的30%的比例要求。其中,必修课学时占总学时的85%左右,选修课占15%左右。

2021年度昆曲专业剧目课在校授课教师统计

在职授课教师:韩冬青、王振义、衣麟、李鑫艺、林永娜。

外聘授课教师:周万江、张毓文、杨少春、吴建平、王小瑞、田信国、宋小川、白春香、李欣、邵峥、王瑾、王怡、哈冬雪、于雪娇、邵天帅、王琛、王亮亮、刘大可、李丹、马靖、刘鹏建、刘恒。

中国戏曲学院 2021 年度昆曲表演专业演出日志

序号	演出时间	演出地点	演出剧目	主要演员	观众人次	其他（编剧、导演、作曲）
1	4月12日	中国戏曲学院小剧场	《刺巴杰》《挡马》《问病》《佳期》《小商河》《见娘》	龚波、程浩辰、吕沛烨、赵艺多、魏英宸、刘沛坤、王蒲实、韩周泓	200	指导老师：吴建平、李丹、邵天帅、邵峥、马靖、杨少春、王小瑞、李永昇、王建平、郑学
2	4月13日	中国戏曲学院小剧场	《小放牛》《刺虎》《佳期》《问病》《瑶台》《状元印》	刘泳希、龚波、苏梦茹、范雪莹、金马德龙、李昊昱、耿凯瑞、程浩辰、苗倩、朱含之、许佳莹、祝乾鸿	200	指导老师：王瑾、刘巍、张毓文、刘大可、马靖、邵峥、邵天帅、王亮亮、李永昇、王建平
3	4月14日	中国戏曲学院小剧场	《盗库银》《出塞》《佳期》《见娘》	王蕙文、陶天琦、蒋颜泽、吴文淇、李豪、宋好、杨禹薇	200	指导老师：哈冬雪、程伟、马靖、邵峥、王小瑞、田信国、李永昇、王建平
4	4月15日	中国戏曲学院小剧场	《百花点将》《三挡》《刺虎》《见娘》《佳期》《惠明下书》	王禧悦、刘京顺、刘轩、孙梦晴、赵艺多、张瑛桓、包拯、祝乾鸿	200	指导老师：张毓文、杨帆、邵峥、王小瑞、马靖、周万江、史舒越、李永昇、王建平
5	4月16日	中国戏曲学院小剧场	《见娘》《三挡》《佳期》《刺虎》《问病》	姚嘉涵、丁炳太、唐璐、朱泓颖、杨鸿境、靳羽西、张子上、赵艺多	200	指导老师：邵峥、王小瑞、杨帆、马靖、张毓文、邵天帅、李永昇、王建平
6	4月19日	中国戏曲学院小剧场	《醉皂》《游园》《拾画叫画》《搜山》	李尚烨、杨雅仪、肖秉琪、龚柳琪、谷思克、周梓轩、陈波翰	200	指导老师：田信国、张欢、于雪娇、王振义、李鑫艺、李永昇、王建平、王孟秋
7	4月20日	中国戏曲学院小剧场	《拾画》《水斗》《惠明下书》	敖荣昌、程一君、姜润慈、王英健、魏典	200	指导老师：王振义、白春香、周万江、史舒越、李永昇、王建平
8	7月7日	中国戏曲学院小剧场	《惊梦》《离魂》《幽媾》	白昀玘、苏梦茹、吕沛烨、魏英宸、王禧悦、赵艺多、苗倩、刘轩、孙梦晴、杨鸿境、李昊昱、王蒲实、张子上、李豪	200	指导老师：王琛、于雪娇、邵天帅、王瑾、王小瑞、王怡、张毓文、邵峥、李永昇、王建平
9	7月8日	中国戏曲学院小剧场	《惊梦》《离魂》《幽媾》	姚嘉涵、苏梦茹、范雪莹、唐璐、许佳莹、杨雅仪、李豪、靳羽西、赵艺多、朱泓颖、张瑛桓、朱含之	200	指导老师：王琛、于雪娇、邵天帅、王瑾、王小瑞、王怡、张毓文、邵峥、李永昇、王建平

续表

序号	演出时间	演出地点	演出剧目	主要演员	观众人次	其他（编剧、导演、作曲）
10	9月18日	中国戏曲学院小剧场	《盗库银》《百花点将》《佳期》《惊梦》《酒楼》《时迁盗甲》《状元印》《岳母刺字》	吴文淇、王禧悦、王蒲实、杨鸿境、赵艺多、吕沛烨、丁炳太、李尚烨、龚波、祝乾鸿、郭小菡、包拯	视频录制	指导老师：哈冬雪、张毓文、马靖、韩冬青、邵峥、李鑫艺、田信国、吴建平、王亮亮、王小瑞、李永昇、王建平、郑学
11	10月18日	梅兰芳大剧院	贯彻落实习近平总书记给国戏重要回信一周年教学成果汇报演出《惊梦》	赵艺多、吕沛烨	500	韩冬青、邵峥
12	11月22日	中国戏曲学院小剧场	《盗甲》《痴梦》《刺虎》《草诏》《偷诗》《春香闹学》《见娘》《戏叔》《佳期》《盗库银》	龚波、李昊旻、金马德龙、刘京顺、张子上、唐璐、姚嘉涵、杨鸿境、魏英宸、吴文淇		指导老师：吴建平、张毓文、刘大可、李欣、邵天帅、王琳琳、曹文震、邵峥、王小瑞、马靖、哈冬雪、李永昇、王建平、郑学
14	11月23日	中国戏曲学院小剧场	《酒楼》《岳母刺字》《出塞》《偷诗》《罢宴》《拾画叫画》《絮阁》《小商河》《百花赠剑》《痴梦》	丁炳太、郭小菡、许佳莹、朱含之、张涵钫、苗倩、赵艺多、吕沛烨、刘沛坤、王禧悦、刘轩、韩周泓	每场现场约200人次；线上直播浏览量167223人次	指导老师：李鑫艺、田信国、王小瑞、张毓文、董红钢、邵天帅、杨少春、衣麟、韩冬青、邵峥、李永昇、王建平、郑学
15	11月24日	中国戏曲学院小剧场	《天罡阵》《酒楼》《思凡》《见娘》《出塞》《断桥》《痴梦》《戏叔》《刺虎》《惊梦》《嫁妹》	杨禹薇、包拯、蒋颜泽、王蒲实、朱泓颖、苏梦茹、张瑛桓、靳羽西、范雪莹、祝乾鸿		指导老师：哈冬雪、李鑫艺、田信国、韩冬青、邵峥、王小瑞、董红钢、张毓文、马靖、邵天帅、王亮亮、李永昇、王建平、郑学、王孟秋
16	11月29日	中国戏曲学院小剧场	《酒楼》《断桥》《百花赠剑》《三岔口》《春香闹学》《状元印》	谷思克、杨雅仪、龚柳琪、肖秉琪、陶天琦、刘泳希、韩周泓、龚波、刘泳希、魏典	200	指导老师：李鑫艺、田信国、白春香、王振义、韩冬青、杨少春、王建平、衣麟、王瑾、曹文震、王亮亮、李永昇、王建平、郑学
17	11月30日	中国戏曲学院小剧场	《芦林》《春香闹学》《百花赠剑》《九龙杯》《断桥》	李尚烨、杜冠君、付蓉苑、杨雅仪、耿凯瑞、宋好、陈波翰、程浩辰、周梓轩	200	指导老师：田信国、张毓文、王瑾、曹文震、韩冬青、王振义、李丹、李永昇、王建平、郑学、王孟秋
18	12月1日	中国戏曲学院小剧场	《三岔口》《思凡》《叫画》《思凡》《拾画叫画》《艳阳楼》	刘沛坤、程浩辰、程一君、王英健、姜润慈、敖荣昌、祝乾鸿	200	指导老师：杨少春、吴建平、衣麟、马靖、王振义、王亮亮、李永昇、王建平、郑学

昆曲研究

昆曲研究 2021 年度论著编目

谭 飞 辑

(一) 昆曲日知录：幽梦谁边
　　作者：沈昳丽
　　出版社：生活·读书·新知三联书店；第 1 版
　　出版时间：2021 年 1 月
　　本书为昆剧表演艺术家沈昳丽的第一本演剧随笔，记录了作者从艺 35 年来对舞台、对戏剧持之以恒的思考与探索。她把昆曲视作有美感的生活方式，从传统剧目《紫钗记》《牡丹亭》《长生殿》表演上的"旧中求新"，到新编剧目《红楼别梦》《椅子》的"新中守旧""新中创新"，从传统戏剧舞台到实验剧场、音乐剧创，赋予昆曲更多的表现力，实现了昆曲和现代音乐的结合。在漫谈式的随性文字当中，作者以认真、严谨而又富于同理心的姿态，跟自己的表演主体意识对话，跟自己扮演的诸多角色对话，跟前辈名师的不同演绎方式对话，跟昆曲这一伟大戏曲品种的古今演化脉络对话，跟来自不同身份、职业、审美趣味与知识背景的观众对话，在日复一日、月复一月、年复一年的精湛表演与深切感思之中，如实记录自己从青涩演员到知名表演艺术家的蜕变历程。

(二) 遏云阁曲谱
　　作者：王锡纯
　　丛书名：昆曲曲谱丛刊
　　出版社：学苑出版社；第 1 版
　　出版时间：2021 年 1 月
　　本书由清代王锡纯辑，苏州曲师李秀云拍正。共收录 18 种传奇中的 87 出折子戏（《开场》除外），包括《琵琶记》《长生殿》《绣襦记》《邯郸梦》《南柯梦》《牡丹亭》《紫钗记》《幽闺记》《水浒记》《西厢记》《孽海记》《西楼记》《玉簪记》《疗妒羹》《双红记》《慈悲愿》《四声猿》《精忠记》等。此次整理出版所依据版本为著易堂仿聚珍版印本，为清光绪版八册黄色机器纸本，扉页题"光绪癸巳仲冬　遏云阁初集曲谱　卢钧甫题签"，卷首有同治九年（1870）冬辑者的序文。《遏云阁曲谱》依《纳书楹曲谱》《缀白裘》，详加校正，变清宫为戏宫，念白与唱腔记录详细，详注工尺，外加板眼。该谱堪称"戏班演唱和时俗流行谱系的第一部曲谱"，历来是度曲必备之书，流传极广，至今仍为昆曲演员和爱好者所使用。

(三) 我的昆曲+：津羽讲昆曲
　　作者：赵津羽
　　出版社：广西师范大学出版社；第 1 版
　　出版时间：2021 年 1 月
　　本书是昆曲演员、职业昆曲推广人赵津羽结合多年昆曲推广实践写作的昆曲入门读物，在传授基本昆曲艺术知识的同时，重在倡导昆曲的艺术生活理念，将昆曲独具的中国文化之美融入当代人的生活，让更多的人真正受益于典雅艺术。全书分起、承、转、合四个部分，从昆曲基本知识、经典剧目讲解、昆曲在当下文化环境中的作用和意义等几个方面，呈现昆曲的历史文化、审美意蕴、当代价值，以及在国际上的重要影响力。作者幼年得益于京昆大师俞振飞先生的爱护和点拨，曾受教于昆曲武旦皇后王芝泉老师，后拜在著名昆曲表演艺术家张洵澎老师门下，专工澎派闺门旦艺术。本书图、文、声并茂，装帧精美，携带方便，扫码即可欣赏优美昆曲唱段，实用性和观赏性兼具，是适合各个年龄段读者的入门导赏佳作。

(四) 明清传奇选注
　　编著：罗锦堂
　　丛书名："罗锦堂曲学研究"丛书
　　出版社：陕西师范大学出版总社；第 1 版
　　出版时间：2021 年 1 月
　　《明清传奇选注》是罗锦堂先生在国内外各大学讲授中国古典戏曲二十多年的经验记录，罗锦堂先生就现有的明清传奇，精挑细选，从 14 个著名的剧本中选出 16 出富有代表性的作品，其中明代八出（如《琵琶记·赏荷》《还魂记·游园》等），清代八出（如《雷峰塔·断桥》《长生殿·惊变》等），都是文辞精美、曲调优雅动人，至今仍在舞台上演出的名剧。该书对每一出剧目的介绍包括作者小传、剧情概要、曲文欣赏、附带说明等四项并加以注解，注解以每出曲为单位，不怕重复注解，以避免读者前后翻找。全书体例完备，注解精当，不仅是大学中国文学系戏剧课程的理想教材，也可供一般研读明清传奇的人作为入门读物。书后附录各剧的工尺谱和简谱，可供戏剧爱好者和研究者参照、研究，读者更可借此

原音重现,一窥明清名剧的真实面目。

(五)锦堂论曲

作者:罗锦堂

丛书名:"罗锦堂曲学研究"丛书

出版社:陕西师范大学出版总社;第1版

出版时间:2021年1月

本书是罗锦堂先生关于中国古代戏曲、散曲研究论文的合集,共辑录文章28篇,其中大部分文章都在大陆地区的各类专业报刊上刊登过,前八篇讨论元代以前及元代的戏曲,以下的12篇是对明代戏曲的论述,最后八篇是元、明、清三代的散曲研究。全书皆是在翔实的资料、严谨的考证基础上写成的,观点明确,论述清晰,逻辑严密,一展中国古代戏曲与散曲的历史沿革、发展脉络和具体面貌,涉及中国古代曲学的方方面面,既整体论述了中国人的戏曲观、中国戏曲历史、元、明、清戏曲概况,不同种类戏曲的面貌、戏曲题材等,也详细分析了具体戏曲作品的内容、特色,戏曲作品间的传承、变化,戏曲作品与中国相关文学作品的关系,戏曲作品与西方相关文学作品的关系,同时还介绍了流落异国的中国戏曲资料、英译中国戏曲作品等,全面展现了中国古代戏曲风貌,是关于戏曲研究非常珍贵和完整的参考著作。

(六)玉园梦:曲圣魏良辅的昆曲传奇

作者:涂刚

出版社:学苑出版社;第1版

出版时间:2021年1月

本书为电影文学剧本,描述了平民曲家魏良辅几乎凭借一己之力、耗费毕生心力创制昆曲的全过程,是一幅展现昆曲诞生过程的长卷。本剧中,魏良辅本是豫章(今江西南昌)人,弱冠之年便怀揣着一个关于玉山佳处的梦,从家乡来到昆山,面对数百年来无数人不断尝试将南腔纳入北曲雅乐却始终无果的困局,他放弃擅长的南腔,潜心学习北曲。在所习北曲受绌于北人王友山后,他悟出了弥合南腔与北曲之间鸿沟的大道,毅然重拾昆山腔。他不顾缙绅豪门的排斥与主流曲家的嘲讽——回归本真,反求诸己;他以"字清、腔纯、板正"为准则打磨昆腔,开创性地制定了"死板活腔"之法;他广采素材创设大量新曲牌,创造性地用笛、箫替代弦索,建构了昆曲的伴奏体系。最终,魏良辅革新旧腔,创立新腔,使昆山腔转变为昆曲,他也因对昆山腔艺术发展的突出贡献,被后人奉为"昆曲之祖"在曲艺界更有"曲圣"之称。

(七)初识国粹·昆曲折子戏绘本·天下乐·嫁妹

作者:张大复

编绘:梦雨

出版社:长春出版社;第1版

出版时间:2021年1月

本书根据昆曲折子戏《天下乐·嫁妹》改编。《嫁妹》是一折昆曲传统戏,以钟馗嫁妹的民间传说为题材,风格明快活泼,作为端午节的时令戏,在戏曲舞台上一直长演不衰。从情节来看,这折戏大致可分三个段落:第一段,表现钟馗带着一众小鬼匆匆赶路,交代前情,渲染充满喜悦和期待的气氛;第二段,钟馗到家,与妹妹重逢,诉说别情,议定亲事;第三段,也是最欢快热烈的段落,是钟馗带领鬼卒送妹妹与杜平成亲。该剧故事情节简单,毫无悬念,也谈不上跌宕起伏,精彩之处全在于舞台表演。戏中安插了多支即景抒情的曲牌,钟馗和小鬼们载歌载舞,塑造出许多妙趣横生的动态画面,还有种种特技穿插其间,将送亲的热烈气氛渲染十足。本书力图再现昆曲舞台,令小朋友于阅读中感知中国戏曲的魅力。

(八)中华戏曲剧本集萃:明清传奇卷一

主编:谢柏梁

出版社:中国戏剧出版社有限公司;第1版

出版时间:2021年1月

本书是"中华戏曲剧本集萃"丛书中的《明清传奇卷一》。本丛书拟将从宋元到20世纪末叶为止,大家一致公认较好的经典或者优秀的戏曲剧本收录进来,将我国留存至今的完整明清传奇进行整理收集,结集成册,以体现出中国戏曲文学走向的整体成果,并从一个方面对中国文学的发展路径予以了归纳与支撑。《明清传奇卷一》收录了《宝剑记》《红拂记》《鸣凤记》《浣纱记》等作品,具有较高的艺术价值。

(九)中华戏曲剧本集萃:明清传奇卷二

主编:谢柏梁

出版社:中国戏剧出版社有限公司;第1版

出版时间:2021年1月

本书是"中华戏曲剧本集萃"丛书中的《明清传奇卷二》。本丛书拟将从宋元到20世纪末叶为止,大家一致公认较好的经典或者优秀的戏曲剧本收录进来,将我国留存至今的完整明清传奇进行整理收集,结集成册,以体现出中国戏曲文学走向的整体成果,并从一个方面对中国文学的发展路径予以了归纳与支撑。《明清传奇卷

二》收录了《玉簪记》《紫钗记》《牡丹亭》等作品,具有较高的艺术价值。

(十) 临风度曲·岳美缇(二)昆剧小生表演艺术

作者：岳美缇,杨汗如

出版社：石头出版股份有限公司；第1版

出版时间：2021年2月

本书延续《临风度曲·岳美缇——昆剧巾生表演艺术》专书内容,记述著名昆剧表演艺术家岳美缇从艺以来所经历的学习、排练、演出、教学等,就《红梨记·亭会》《西楼记·楼会、拆书》《渔家乐·藏舟》《凤凰山·赠剑》《白罗衫·看状》《狮吼记·梳妆、跪池》《牧羊记·望乡》等九个折目、七个人物展示了其在表演艺术上的独到见解。岳美缇师承三位卓越昆剧小生大师：俞振飞、沉传芷与周传瑛先生。书中阐述了在学习阶段尽力模仿师长,习得昆剧小生行当中不同家门的用嗓与身段技巧之后,演员该如何消化、梳理唱腔与念白,呈现轻重、张弛对比,掌握喜剧、悲剧等不同类型折目的表演要领,将原本就绮丽、优美的昆剧唱念台词活化并深化,让缠绵、跌宕的声腔语意清晰、饶富情韵,进而连结唱念与身段、调度,使唱作不但雅致、大方且生动、精彩。

(十一) 明传奇佚曲全编(上、中、下)

校注：陈志勇

出版社：中华书局；第1版

出版时间：2021年3月

本书以曲作者生年先后为序,分为知名者和佚名者两类。作者本着求全的原则,遍访海内外稀见曲选、曲谱,尽辑明传奇佚曲。然明传奇佚曲来源不一,作品归属不明,同名异曲、异名同曲、曲段颠倒的现象十分突出。作者又本着求精的原则,就佚曲的作者与作品的对应关系、佚曲与相关存本的联系予以考订,通过版本比较与目录学的考证,使所辑佚曲各归其位、条理有序,以保证辑曲文献归属的准确性。最终去芜存菁,删汰已有存本者,从明清曲选、曲话、曲谱中辑得明传奇佚剧240种,加以标点整理,编排宫调,联缀曲牌,校勘异文,总成《明传奇佚曲全编》(简作"《全编》")。《全编》对每一剧目分别撰写作者小传,考索本事,说明版本,简介故事梗概,向学界提供明传奇佚曲最为完备的汇辑整理本,是现有300余种明传奇存本的重要补充,方便明代戏曲文献的利用。末附曲作者、作品的音序与笔画序索引。

(十二) 中国昆曲年鉴2020

主编：朱栋霖

出版社：苏州大学出版社；第1版

出版时间：2021年3月

《中国昆曲年鉴》每年一部,是在文旅部艺术司的支持下,逐年记载中国昆曲保护、传承和发展状况,关于中国昆曲的学术性、文献性、纪实性综合年刊。该年鉴对昆曲界每年发生的重要事件都予以梳理和总结,有一定的资料价值和史料意义。该年鉴记载了每年全国昆曲界的诸多活动,如演出情况、昆曲研究、曲社活动、昆曲教育等。其亮点之一是年度推荐艺术家和年度剧目,亮点之二是年度推荐论文,可以说是建立了目前国内最高水准的昆曲研究和昆曲资料平台,已经在昆曲界形成了一定的聚焦效应,颇有出版价值和史料意义。《中国昆曲年鉴2020》详尽记载了2019年度中国昆曲的保护传承工作,各昆剧院团的艺术和相关活动,聚焦年度昆曲热点,展示年度昆曲成就。该书共设15个栏目,遴选出了2019年度推荐剧目、推荐艺术家、推荐论文等。

(十三) 中华戏曲剧本集萃：明清传奇卷三

主编：谢柏梁

出版社：中国戏剧出版社有限公司；第1版

出版时间：2021年3月

本书是"中华戏曲剧本集萃"丛书中的《明清传奇卷三》。本丛书拟将从宋元到20世纪末叶为止,大家一致公认较好的经典或者优秀的戏曲剧本收录进来,将我国留存至今的完整明清传奇进行整理收集,结集成册,以体现出中国戏曲文学走向的整体成果,并从一个方面对中国文学的发展路径予以了归纳与支撑。《明清传奇卷三》收录了《南柯记》《邯郸记》《红梅记》《燕子笺》等作品,具有较高的艺术价值。

(十四) 中华戏曲剧本集萃：明清传奇卷四

主编：谢柏梁

出版社：中国戏剧出版社有限公司；第1版

出版时间：2021年3月

本书是"中华戏曲剧本集萃"丛书中的《明清传奇卷四》。本丛书拟将从宋元到20世纪末叶为止,大家一致公认较好的经典或者优秀的戏曲剧本收录进来,将我国留存至今的完整明清传奇进行整理收集,结集成册,以体现出中国戏曲文学走向的整体成果,并从一个方面对中国文学的发展路径予以了归纳与支撑。《明清传奇卷四》收录了《西楼记》《占花魁》《清忠谱》等作品,具有较

高的艺术价值。

（十五）明代嘉靖时期戏曲选本研究：以《词林摘艳》《雍熙乐府》为中心

作者：韦强

丛书名：中国俗文化研究大系·俗文学与俗文献研究丛书

出版社：四川大学出版社；第1版

出版时间：2021年4月

本书为研究明代时期戏曲选本的学术专著，对明代嘉靖时期的戏曲选本进行了全面研究，其中主要的研究对象是《词林摘艳》《雍熙乐府》这两部选本。《词林摘艳》《雍熙乐府》此类戏曲选本，是中国古代一种独特的戏曲文献类型。本书在前辈学人文献整理的基础上，从更为宏观的角度考察嘉靖时期戏曲选本的产生原因、文献特点、选录作品、历史地位和意义，尤其对它们在戏曲、散曲曲文流变过程中的承接作用做了重点分析，考察了戏曲选本与戏曲史的关系，探讨了明代戏曲发展的脉络。本书主要内容包括：绪论、嘉靖曲坛发展态势与戏曲选本的兴起动因、嘉靖戏曲选本的刊版信息和选篇特征、嘉靖戏曲选本的曲文特质与时曲辨疑、嘉靖戏曲选本的清唱属性和折子戏辨疑、嘉靖戏曲选本与元明曲文版本的流变、嘉靖戏曲选本的影响与晚明选本的转向、结语。

（十六）昆曲有故事：惊梦

编著：江沛毅等

绘画：程十发，戴敦邦，程多多

丛书名：昆曲有故事

出版社：朝华出版社；第1版

出版时间：2021年5月

本书为"昆曲有故事"系列丛书之一，收录了《相梁》《吃糠》《紫钗记》《太白醉写》《惊变·埋玉》《夜奔》《惊梦》等七部昆曲作品。书中详细叙述了这些剧目的剧情梗概，交代剧中的人物关系，说明传奇剧本的创作渊源，解释艰深难懂的典故曲词，而且在文末附录有相关逸闻趣事。"昆曲有故事"系列丛书是由上海国际昆曲联谊会全程审定、旨在让孩子感受昆曲文化精髓的儿童读物，丛书精心遴选了40余篇经典且适合孩子阅读的昆曲曲目，共分六册。作者用有趣又精妙的语言带孩子领略昆曲几百年来的文化历程、瑰丽璀璨的艺术形式，让孩子在故事中爱上昆曲，在昆曲中感受传统文化的魅力。

（十七）昆曲有故事：山门

编著：江沛毅等

绘画：程十发，戴敦邦，程多多

丛书名：昆曲有故事

出版社：朝华出版社；第1版

出版时间：2021年5月

本书为"昆曲有故事"系列丛书之一，收录了《骂曹》《教歌》《山门》《游园》《拜月亭》《请医》《交印》等七部昆曲作品。书中详细叙述了这些剧目的剧情梗概，交代剧中的人物关系，说明传奇剧本的创作渊源，解释艰深难懂的典故曲词，而且在文末附录有相关逸闻趣事。"昆曲有故事"系列丛书是由上海国际昆曲联谊会全程审定、旨在让孩子感受昆曲文化精髓的儿童读物，丛书精心遴选了40余篇经典且适合孩子阅读的昆曲曲目，共分六册。作者用有趣又精妙的语言带孩子领略昆曲几百年来的文化历程、瑰丽璀璨的艺术形式，让孩子在故事中爱上昆曲，在昆曲中感受传统文化的魅力。

（十八）昆曲有故事：张三借靴

编著：江沛毅等

绘画：程十发，戴敦邦，程多多

丛书名：昆曲有故事

出版社：朝华出版社；第1版

出版时间：2021年5月

本书为"昆曲有故事"系列丛书之一，收录了《狗洞》《醉皂》《十五贯》《贩马记》《张三借靴》《势僧》等六部昆曲作品。书中详细叙述了这些剧目的剧情梗概，交代剧中的人物关系，说明传奇剧本的创作渊源，解释艰深难懂的典故曲词，而且在文末附录有相关逸闻趣事。"昆曲有故事"系列丛书是由上海国际昆曲联谊会全程审定、旨在让孩子感受昆曲文化精髓的儿童读物，精心遴选了40余篇经典且适合孩子阅读的昆曲曲目，共分六册。作者用有趣又精妙的语言带孩子领略昆曲几百年来的文化历程、瑰丽璀璨的艺术形式，让孩子在故事中爱上昆曲，在昆曲中感受传统文化的魅力。

（十九）昆曲有故事：刺梁

编著：江沛毅等

绘画：程十发，戴敦邦，程多多

丛书名：昆曲有故事

出版社：朝华出版社；第1版

出版时间：2021年5月

本书为"昆曲有故事"系列丛书之一，收录了《出塞》

《芦林》《班昭》《刺梁》《罢宴》《斩娥》《百花赠剑》等七部昆曲作品。书中详细叙述了这些剧目的剧情梗概,交代剧中的人物关系,说明传奇剧本的创作渊源,解释艰深难懂的典故曲词,而且在文末附录有相关逸闻趣事。"昆曲有故事"系列丛书是由上海国际昆曲联谊会全程审定、旨在让孩子感受昆曲文化精髓的儿童读物,精心遴选了40余篇经典且适合孩子阅读的昆曲曲目,共分六册。作者用有趣又精妙的语言带孩子领略昆曲几百年来的文化历程、瑰丽璀璨的艺术形式,让孩子在故事中爱上昆曲,在昆曲中感受传统文化的魅力。

(二十) 昆曲有故事:刀会

编著:江沛毅等

绘画:程十发,戴敦邦,程多多

丛书名:昆曲有故事

出版社:朝华出版社;第1版

出版时间:2021年5月

本书为"昆曲有故事"系列丛书之一,收录了《寄子》《望乡》《古城会》《刀会》《四平山》《酒楼》《三战张月娥》《岳母刺字》《战金山》等九部昆曲作品。书中详细叙述了这些剧目的剧情梗概,交代剧中的人物关系,说明传奇剧本的创作渊源,解释艰深难懂的典故曲词,而且在文末附录有相关逸闻趣事。"昆曲有故事"系列丛书是由上海国际昆曲联谊会全程审定、旨在让孩子感受昆曲文化精髓的儿童读物,精心遴选了40余篇经典且适合孩子阅读的昆曲曲目,共分六册。作者用有趣又精妙的语言带孩子领略昆曲几百年来的文化历程、瑰丽璀璨的艺术形式,让孩子在故事中爱上昆曲,在昆曲中感受传统文化的魅力。

(二十一) 昆曲有故事:吃茶

编著:江沛毅等

绘画:程十发,戴敦邦,程多多

丛书名:昆曲有故事

出版社:朝华出版社;第1版

出版时间:2021年5月

本书为"昆曲有故事"系列丛书之一,收录了《烂柯山》《千里送京粮》《扫秦》《寻亲记》《吃茶》《草诏》《撞钟》等七部昆曲作品。书中详细叙述了这些剧目的剧情梗概,交代剧中的人物关系,说明传奇剧本的创作渊源,解释艰深难懂的典故曲词,而且在文末附录有相关逸闻趣事。"昆曲有故事"系列丛书是由上海国际昆曲联谊会全程审定、旨在让孩子感受昆曲文化精髓的儿童读物,精心遴选了40余篇经典且适合孩子阅读的昆曲曲目,共分六册。作者用有趣又精妙的语言带孩子领略昆曲几百年来的文化历程、瑰丽璀璨的艺术形式,让孩子在故事中爱上昆曲,在昆曲中感受传统文化的魅力。

(二十二) 明代曲论叙事观研究

作者:刘玲华

出版社:中国社会科学出版社;第1版

出版时间:2021年5月

本书在中国古代戏曲理论史的整体视野中,选取明代曲论中的叙事观作为研究对象,从理论发展史的角度,综论情节观、人物观和审美观三大范畴,尝试通过辨析曲事剧、奇幻真、情节关目、角色人物、形神情理、教化娱乐、雅俗虚实等多种关系,廓清并呈现其中有关结构安排、人物创评及审美品鉴等戏曲叙事主张的演变脉络与阶段特征,来建构明代曲论叙事观的内容体系,并探究其理论贡献。本书在系统梳理散见于明代曲论的各类理论形态资料的基础上,重点关注情节问题、人物问题,以及审美鉴赏问题,深入探讨明代曲论叙事观的构建、演变及发展脉络,旨在还原并揭示曲家、曲论之间复杂的承继与突破关系,重新审视明代曲论叙事观在中国古代叙事理论史中的地位。本研究既是专题研究,也是断代研究,对于推进和完善明代曲论资料的整理与研究具有借鉴意义。

(二十三) 昆曲:桃花扇(英文版)

编译:龚蓉

丛书名:"中国戏曲海外传播工程"丛书

出版社:外语教学与研究出版社;第1版

出版时间:2021年6月

《桃花扇》为清代孔尚任所作传奇剧本,作者经历十余年三易其稿而完成,被誉为中国昆曲鼎盛期最后的两座巅峰之一。该剧以侯方域、李香君的悲欢离合为主线,展现了明末南京的社会现实,同时也揭示了弘光政权衰亡的原因。以男女爱情来写国家兴亡,是此剧的一大特色。本书为英文编译版,第一部分介绍剧本的内容概要、来龙去脉及主创人员;第二部分是脚本;第三部分是附录,主要是对昆剧剧种的简要介绍。本书是"中国戏曲海外传播工程"丛书之一,该丛书为送中国传统文化"出国"提供了一个新的尝试,每本书的字数约为10万,其中剧本译文的比重只占三成左右,而正是其余那七成的文化知识介绍,保证了这看似微薄的三成能够被充分理解和吸收。该丛书各分册并非传统的剧本翻译,

其翻译策略也为今后的戏曲翻译乃至中国古典作品的翻译开辟了一条新的路径。

（二十四）大美昆曲（增订本）

作者：杨守松

出版社：江苏凤凰文艺出版社；第1版

出版时间：2021年6月

本书是著名报告文学作家杨守松《大美昆曲》的增订本。《大美昆曲》叙写发源于昆山的昆曲，包括上篇《等你六百年》、中篇《人与戏》和下篇《盛世元音》三部分，分别叙写了昆曲前世今生的历史演进，当代昆曲大师名家的艺术贡献、精神风采，以及有关昆曲的颇有意味的人和事。该书获评中宣部精神文明建设"五个一工程"奖、中国版权协会2020年度内容创作奖。作品取材广泛，不拘一时一地，从江、浙、沪到京、湘，从中国到美国、欧洲，不拘一格，随手拈来。作者以对昆曲的敬畏之心来引领思考，既有悠长的历史纵深感，又在时空维度等方面作了新的拓展和开掘，使作品既有叙事的厚重度，又有丰富的内涵。"昆曲是中国梦的一个符号，一个图腾，一个折射政治、经济和文化起落兴衰的标志。"本书通过对昆曲的歌咏，抒写经济时代的文化大美，由此强化时代的文化自觉，进而谱写经济与文化和谐相生的中国梦的新篇章。

（二十五）中国曲学研究·第五辑

主编：刘崇德

编者：《中国曲学研究》编辑委员会编

出版社：中国社会科学出版社；第1版

出版时间：2021年6月

本书是由河北大学和北方昆曲剧院合办，河北省高校人文社会科学重点研究基地——中国曲学研究中心承办的学术辑刊，刘崇德教授主编，重点刊发传统词曲学研究的相关论文。主要栏目有词曲音乐研究，词学研究，宋元明清散曲、戏曲研究，昆曲研究，地方戏曲研究，近现代曲家研究，戏曲非遗保护与研究，名家曲论、访谈等。这些研究成果对促进中国曲学的学科建设和创作方法的提升，充分利用曲学这一丰富的传统文化资源发挥了积极的作用。本书为第五辑，其中"昆曲研究"部分收录了《从"案头书"到"台上曲"——〈紫钗记〉昆曲舞台搬演考述》《叶堂〈紫钗记全谱〉有"旧本"可依》《〈长生殿〉曲牌声腔流变考述》《昆曲过腔考论（上）》等文章。

（二十六）20世纪以来中国学人与昆曲艺术的传承、发展研究

作者：史爱兵

出版社：人民出版社；第1版

出版时间：2021年7月

本书旨在从宏观角度探讨20世纪以来中国学人与昆曲艺术传承、发展的关系，通过关注在各个学术领域内有着杰出贡献的、与昆曲有着关联的、有代表性的学人，搜集他们关于昆曲的活动，分析整理出学人群体在近一百多年的昆曲兴衰沉浮中在哪些方面、以何种方式、对昆曲艺术的传承与发展做了怎样的贡献，从而明确学人在昆曲学术史和昆曲艺术发展史上的价值、地位与作用，并从文化学角度对这一艺术现象进行阐释和解析，由此启发当前我国昆曲艺术传承、发展的新思维。本书为教育部人文社会科学青年基金项目，分为五章，第一章为学人与昆曲理论，内容包括学人对昆曲的识辨、学人对曲论的探索、学人对昆史的研究等；第二章为学人与昆曲表演，内容涵盖学人自足的昆曲表演、学人昆曲表演中的"文"貌、学人的昆曲清唱等；第三章为学人与昆曲审美，主要内容有学人昆曲的审美意趣、学人谈昆曲中的悲剧等；第四章为学人与昆曲的发展及传播，主要内容有学人对昆曲文化价值的确认、学人与昆曲传播等；第五章为余论，主要内容为学人与昆曲文化。

（二十七）昆曲艺术水平等级考试教材1-3级

编著：苏州市艺术学校社会艺术水平考试委员会

出版社：江苏凤凰教育出版社；第1版

出版时间：2021年7月

本书为昆曲表演艺术水平考试教材。2021年，全国首次昆曲社会艺术水平等级考试在苏州举行。为了推动和完善考级工作，苏州市多次邀请昆曲名家和专家汪世瑜、张继青、蔡正仁、王芳、俞玖林等共同研制考级曲目。经过一年多的撰稿和修改，苏州市艺校教材编写团队顺利完成了《昆曲艺术水平等级考试教材：1-3级》的编写并正式出版。昆曲艺术水平等级考试共分为9级，每一级有8首考级曲目，并考核相关昆曲知识。其中，1至3级为初级，要求考生会唱、能唱，并了解昆曲的历史和基本知识。本书中，一级昆曲考级唱段有《浣纱记·打围》【醉太平】、《浣纱记·打围》【朝天子】、《长生殿·哭像》【上小楼】等，二级昆曲考级唱段有《雷峰塔·断桥》【玉交枝】、《牡丹亭·游园》【绕地游】、《孽海记·思凡》【诵子】等，三级昆曲考级唱段有《牡丹亭·惊梦》【画眉序】、《艳云亭·痴诉》【调笑令】、《水浒传·借茶》

【一封书】等。

(二十八) 中国昆山昆曲志

主编：杨守松

编者：《中国昆山昆曲志》编纂委员会

出版社：广陵书社；第1版

出版时间：2021年7月

本书为第一部关于昆山昆曲的专门志典。昆曲虽然历史悠久，然而在流传的过程中记载相对稀少，资料阙如，现当代昆曲的发展虽成就显著，然仍属小众，难免曲高和寡，剧本散佚，资料分散，不少传承组织与艺人的真实情况需要采访调查，记录核实，编志者往往力有不逮，存在诸多实际困难；且编撰昆曲志实属创举，没有先例，没有参照，编写过程非常艰难，主编杨守松表示："不知道修改了多少次，每一次都会发现问题。"此书编撰工作自2018年初启动后，多次研讨，反复修改，数易其稿。全书首列图版，次大事记，其后共设"创立""传承""人物""文献"及"附编"等五编，分门别类，图文并茂，既照顾全面，又突出重点，以近五十万字的篇幅，详细记述昆山昆曲的历史与现实、人物与剧目、史料与活动、名词与术语等，堪称有关昆山昆曲的百科全书式著作。在编写中兼顾资料性与专业性、艺术性与学术性、知识性与趣味性、阅读性与欣赏性，体例严谨，文字简练，观点鲜明，通俗易懂，对于昆曲的普及大有益处。

(二十九) 传曲人（2017—2020昆曲专题纪实摄影）

作者：韩承峰

出版社：中国摄影出版社；第1版

出版时间：2021年7月

本书为昆曲专题纪实摄影画册（2017—2020）。摄影师韩承峰作为地地道道的昆曲故乡人，曾为从何入手拍摄一组昆曲人纠结了好几年。他在搜遍网络、看遍影展后发现，舞台上光鲜亮丽的剧照很多，但从纪实角度来表现昆曲人台下、幕后、戏外真实另一面的影像资料却很稀缺，于是，《传曲人》纪实摄影专题便由此切入铺展开来。本书设置了"老一辈名家""传承焦虑""小昆班""中青年演员""幕后关联人士""新创大戏《顾炎武》首演记""封箱惜别"等几个人物故事板块，以近年来"昆曲回家"系列活动、大型原创新戏《顾炎武》编排首演、武生"活关公"封箱惜别等大事件为线索，囊括了昆曲人的各种鲜活面孔，渐次错落呈现传曲人的事业情怀、内在情感与精神风貌。本书平行制作黑白和彩色两册。黑白版，纪录感强，色调简洁，柔中带刚；彩色版，戏曲感强，真切动人，情绪热烈。

(三十) 南戏"三化"蜕变传奇之探

作者：吴佩熏

出版社：国家出版社；第1版

出版时间：2021年7月

本书研究南戏在蜕变为传奇的过程中，经历了"北曲化""文士化""昆曲化"的洗礼。这是三股来自不同方向的作用力，加诸到南戏身上，就会使南戏母体产生不同面向、不同程度的质变，而这些演变一点一滴地裨益南戏的体制规律蜕变为"传奇"。本书认为，自元代"北曲化"时期以来"南北合套"的出现，是南戏曲牌及联套的首度扩编，更成为明代南戏普遍运用的编剧技巧。"文士化"现象源自南戏作家群身份的改变，以及正德末年的武宗南巡，在一定程度上也引发了嘉靖年间太湖流域文士作家群的涌现。南戏的"昆曲化"围绕魏良辅改良昆山腔的唱法，提炼出气无烟火、启口轻圆、收音纯细的水磨调。从时空坐标来看，此时环太湖流域一带以苏州府的剧作家、曲论家、歌唱家最为活跃，众人不约而同地聚焦到昆腔度曲论的改革运动。

(三十一) 吴粹伦传

作者：吴世明，王家伦

丛书名："昆曲小镇"系列丛书

出版社：苏州大学出版社；第1版

出版时间：2021年7月

本书是教育家、昆曲家吴粹伦的传记。吴粹伦，名友孝，以字行，昆山人，世居巴城镇北后街，后徙居昆山县城。清宣统二年（1910）从苏州两江优级师范学堂毕业，成绩名列第一，被留校任客籍日本教师的翻译。辛亥革命后，该校更名为"江苏省立第一师范"，他任数理化教师。授课之余，雅爱昆曲，以读曲自遣，曾被校长王欣鹤赞为"深娴音律"。此时，他结识了大曲家吴梅和俞氏父子（俞粟庐、俞振飞），常在一起切磋曲学和昆曲唱艺，获益匪浅。他还是苏州昆剧传习所12名董事之一，为昆剧艺术传承做出了贡献。在动乱多难的旧中国，吴粹伦一腔爱国热血，向往光明和正义。每年的"五一国际劳动节""五三济南惨案纪念日""五四新文化运动纪念日""五卅南京路惨案纪念日"等，他必亲自主持集会，强烈谴责帝国主义列强瓜分中国的罪恶行径，号召学生以顾炎武的名言"天下兴亡，匹夫有责"自勉。他还为保护爱国学生、革命志士而多方奔走助援。

(三十二) 明清时期江南地区的戏曲消费与日常生活

作者：王胜鹏，杨琼

出版社：民族出版社；第1版

出版时间：2021年7月

该书从明清时期的江南社会背景、江南地区的戏曲、戏曲的演出群体、戏曲的受众群体、戏曲管理、戏曲消费的历史考察等方面，对明清时期江南戏曲消费与日常生活进行了全面系统的考察，视野开阔。这不仅进一步丰富了明清戏曲史、社会生活史的研究内容，增强了文化消费研究的历史纵深感，加强了明清江南地区戏曲发展与观众、创作者、演出者乃至整个民众日常生活之间互动关系的研究，展现了真实、立体的明清民间社会发展状况，探索了古代社会发展的基本规律，而且有助于推动中国古代优秀传统戏曲文化的传承与创新性发展，进一步探索中国戏曲与社会发展的关系，对当前中国文化产业发展也具有重要的借鉴价值，有助于推动当前戏曲非遗保护工作。

(三十三) 曲律注释

作者：王骥德著；陈多、叶长海注释

丛书名："中国古代文学批评要籍"丛书

出版社：上海古籍出版社；第1版

出版时间：2021年7月

《曲律注释》作者王骥德出身于具有戏曲创作传统的书香家庭，弱冠时即因改写祖父剧作《红叶记》为《题红记》而获盛誉。早年师事同里著名剧作家徐渭，深得徐氏指点，并与沈璟、汤显祖、吕天成等明代后期著名戏剧名家相互切磋，保持有师友关系。王氏晚年开始撰作《曲律》，不轻易附合师友名家，不拘门户之见，兼收博采前人相关戏曲论述，从历代诗论、文论、画论、乐论中汲取营养，历时十余年，至临终前始定稿。《曲律》是我国第一部门类详备、论述全面、组织严密、自成体系的戏曲理论专著，其内容涉及戏曲源流、南北曲之异同，戏曲声律、修辞、曲词、剧戏等诸多方面，并对前人之作多有精辟品评。《曲律注释》以明天启四年原刻本为底，并据他本补入天启五年(1625)冯梦龙所作《曲律·叙》，附有《方诸馆乐府辑佚》《王骥德诗文辑佚》及相关叙录，注释翔实，博引补缺，对明代戏曲文学的研究具有重要的理论和史料参考价值。

(三十四) 中国昆曲年鉴2021

主编：朱栋霖

出版社：苏州大学出版社；第1版

出版时间：2021年8月

《中国昆曲年鉴》每年一部，是在文旅部艺术司的支持下，逐年记载中国昆曲保护、传承和发展状况，关于中国昆曲的学术性、文献性、纪实性综合年刊。该年鉴对昆曲界每年发生的重要事件都予以梳理和总结，有一定的资料价值和史料意义。该年鉴包括全国昆曲界诸多活动，如演出情况、昆曲研究、曲社活动、昆曲教育等。其亮点之一是年度推荐艺术家和年度推荐剧目，亮点之二是年度推荐论文，可以说是建立了目前国内最高水准的昆曲研究和昆曲资料平台，已经在昆曲界形成了一定的聚焦效应，颇有出版价值和史料意义。《中国昆曲年鉴2021》详尽记载了2020年度中国昆曲的保护传承工作和基本情况，各昆剧院团的艺术和相关活动，记录2020年度昆曲进展，聚焦2020年度昆曲热点，展示2020年度昆曲成就。

(三十五) 玉山草堂浣纱记

编者：昆山市巴城镇人民政府

丛书名："昆曲小镇"系列丛书

出版社：中国言实出版社；第1版

出版时间：2021年9月

昆山巴城镇是"百戏之祖"昆曲的发源地，也是有名的昆曲小镇。《浣纱记》为明代剧作家梁辰鱼的代表作，而这位用昆腔来写作戏曲的人，出生地正是巴城西澜槽村。梁辰鱼《浣纱记》，取材于春秋时期吴越兴亡背景下范蠡和西施的爱情故事，由此完成了从昆腔到昆曲的进步，对昆曲的发展起到了至关重要的作用。2019年，当地昆曲研究学者杨守松开始着手改编昆曲名剧《浣纱记》，并在巴城镇人民政府的全力支持下，广邀当代昆曲名家和演员，成功排演出改编版《浣纱记》，为昆曲文化的传承做出了重要贡献。本书共分三部分，第一部分主要是对排演《浣纱记》台前幕后故事的全记录，第二部分为巴城版《浣纱记》的文本与曲谱，第三部分随附精美剧照及相关评论文章。

(三十六) 诗词曲与音乐文化

作者：解玉峰

出版社：中华书局；第1版

出版时间：2021年9月

本书为解玉峰教授遗著，是其近十余年来重要学术论文的集结，由戏曲学研究名家吴新雷教授题签，俞为民教授作序。本书主要以文学与音乐关系为视角，对《诗经》、唐前挽歌、汉唐乐府诗、唐宋词、元曲、昆曲等中

国诗歌史、音乐文化史方面的一些重要问题重加研讨，突破了诗歌与戏曲研究之壁垒，以"中国古典韵文"为线索，贯通式考察诗、词、曲诸文体的内在联系；突破了文学研究与音乐研究之隔阂，以"文乐关系"为入口把握中国古典韵文发展的内在规律；以问题意识为出发点，澄清诗、词、曲演进的关键概念与基本观念，对长久以来形成的文学史、戏曲史之"常识"进行扎实细致的论辩。本书作者解玉峰教授曾以"中国韵文文与乐关系研究"为题申报2005年度国家社科基金，获得立项，本书为作者以此项目为中心、持续多年的学术探索的成果，既延续了南京大学自吴梅先生以降的曲学研究传统，又体现了当代学者的思辨精神与学术风貌。

（三十七）昆剧"传"字辈

作者：杨守松

出版社：江苏凤凰文艺出版社；第1版

出版时间：2021年9月

本书是作家杨守松十多年间采访上海"昆大班"、浙江"世"字辈和江苏"继"字辈等昆曲人的成果，也是以"传"字辈为叙写对象的长篇报告文学。昆剧"传"字辈在中国昆曲的历史上是一个承上启下的关键节点，不仅延续了昆曲的命脉，而且在1949年后，为培养新时代的昆曲人做出了重要贡献。本书真实生动地讲述了周传沧、王传渠、薛传钢、周传瑛、沈传锟等一大批"传"字辈演艺人跑码头、跑龙套，为传承昆曲艺术呕心沥血、艰苦卓绝的从艺经历，抢救性地记述了昆曲发展过程中诸多重要的人物与事件，且将"传"字辈对艺术的孜孜追求与探索娓娓道来，既还原了一代昆曲艺人奋斗、磨难的历程，又客观总结了他们为昆曲发展做出的不可磨灭的重要贡献。以"传"字辈演艺人洞见戏曲文化故事，既是对优秀传统文化的弘扬，也是为新时代文化发展繁荣提供的有益借鉴，借昆曲说文化，由文化之梦彰显国家之梦、民族之梦。2021年恰逢苏州昆剧传习所成立暨昆曲"入遗"20周年，本书也是纪念百年"传"字辈的指标意义的文字作品。

（三十八）玉燕堂四种曲（评点本）

作者：张坚，刘崇德、樊兰、崔志博

出版社：黄山书社；第1版

出版时间：2021年8月

《玉燕堂四种曲》是清代戏曲家张坚的传奇集，包括《梦中缘》46出、《梅花簪》40出、《怀沙记》32出、《玉狮坠》30出，奇思妙构，刻画抒情，词曲雅赡，科白生动，为士人案头雅赏，教坊戏班称之为"梦梅怀玉"，与汤显祖之"四梦"相埒。《玉燕堂四种曲》目前仅存清乾隆年间刊本，藏者甚稀。本书以河北大学图书馆藏清代乾隆年间刊本为底本，首次对其进行整理点校。在整理过程中，参考其他馆藏本加以对校，另参考清代昆曲剧本中的有关章折择善而从，对该集进行断句标点，比对校勘；对所据底本的缺漏之处，尽量搜求其他版本予以补齐，具有重要的版本价值。书稿附"张坚年谱"，对张坚及《玉燕堂四种曲》的研究具有重要的开拓意义。

（三十九）昆剧表演流变研究

作者：刘轩

出版社：中国社会科学出版社；第1版

出版时间：2021年9月

本书试图通过对昆剧表演艺术演进历史的梳理，总结出昆剧表演演变的一些具有共性的内容。特别是在当前昆剧具有了"非物质文化遗产"和现时艺术形态双重身份的情况下，通过对昆剧表演艺术形成、演进、美学品格等方面的研究，力求准确把握这门古老艺术的核心特质和艺术价值，进而考察它在当代的传承是否合理和有效。本书主要着眼于昆剧表演形态的"变化"过程，从历史上客观存在的"变迁"角度入手研究昆剧表演艺术的特征，通过对昆剧表演艺术在发展过程中产生的形态演变进行系统的梳理和分析，明确昆剧表演艺术"传统"的实质内容，并参考其历史演变轨迹，分析其产生变化的内在动力，对当今在"非物质文化遗产"视野下针对昆剧表演的种种保护、传承活动做出反思。

（四十）曲体研究

作者：俞为民

出版社：中华书局；第1版

出版时间：2021年9月

曲体研究，是指对曲的声乐因素的构成形式与内在规律加以探讨与研究。有关曲体的研究，是我国古代戏曲理论的重要内容。本书主要内容包括宫调考述、南曲曲体的沿革与流变、北曲曲体的沿革与流变、南戏曲调组合形式考述、北曲曲调的组合形式考述、南曲曲韵的沿革与流变、曲韵韵位研究、南北曲曲调字声与腔格研究、南北曲同调异体现象考论、南曲谱的沿革与流变、北曲谱的沿革与流变考述、戏曲工尺谱的沿革与流变。本书在前人基础上有所开拓与深入，主要在三个方面做出了创新：一是在研究的视角上，不局限于文人律曲的曲体；二是力求有深度，不仅考察曲体的外在形式，而且探

讨其内在规律,加强理论深度;三是用动态的视角来审视和考察曲体的沿革与流变,通过对曲的发展流变过程的考察,寻绎出其中的规律。全书视角独特,论证翔实,资料丰富,多可借鉴。

(四十一) 林为林昆剧武生表演艺术身段谱

作者:林为林

出版社:中国戏剧出版社;第1版

出版时间:2021年10月

本书记录了著名昆剧武生表演艺术家林为林的代表作——昆剧《界牌关》《吕布试马》《连环计·小宴》及其完整的舞台演出本、舞台调度、身段、表演要点等,其中,主体身段谱的内容描述具体且生动,从中既可以详细了解这些角色的表演,又能窥得角色的性格特点。《界牌关》是林为林先生在1986年获第三届中国戏剧梅花奖的参赛剧目,经过不断磨炼,以成精品。《吕布试马》是林为林先生在1987年后,为了增加演出剧目,按照兄弟演出团的本子,组织有关同志一起研究排练而成,演出后受到好评,并作为演出剧目和传承剧目常演、常传。《连环计·小宴》是浙江昆剧团周传瑛老师的传承剧目,由周传瑛大公子世瑞及传瑛师兄郑传鉴、周传瑛夫人张娴亲授。本书将林为林三个常演作品的身段谱完整记录下来结集出版,不仅是对昆剧艺术,尤其是昆剧武生表演艺术未来的传承与发展具有非常重要的意义,更重要的是,也为今后昆剧武行表演艺术的研究留下了更多有价值的舞台艺术资料。

(四十二) 一出戏怎样救活了一个剧种:昆剧《十五贯》改编演出始末

作者:张一帆

出版社:中国戏剧出版社;第1版

出版时间:2021年8月

本书共分五章,内容包括本起宋元明清事、慧眼识骥赖朱黄、光耀京华裕后昆、精益求精变宫商、一剧重兴百业昌。一出戏(整理改编本《十五贯》)救活了一个剧种(昆剧),这个传说兼传奇六十多年来可谓家喻户晓,但是,这出戏是怎样创造出来的?又是怎样得以"救活"了一个剧种?这个剧种被"救活"之后又发生了一些什么?被"救活"的仅仅只是一个剧种吗?为何建党100周年的今时今日,《十五贯》仍会被文化和旅游部列入"百年百部"传统精品复排计划,仍会被中国剧协列入《百部优秀剧作典藏》?该书作者带着上述问题,用三年时间,悉心爬梳史料,遍访亲历者与相关人士,并调动此前全部的学术积累和人生感悟,在文献资料、口述历史、舞台影像中寻找答案。全书从文本源流、演出始末、舞台表现、后续影响、新时代变化等角度,以纵、横两个剖面,运用既平实又生动的语言,尽最大努力还原历史本来面目,解释历史关窍,叙述了这段历史的全过程:一部并不十分出色的传奇作品《十五贯》,如何升华为新中国戏曲发展中"百花齐放、推陈出新的榜样"。

(四十三) 明清戏曲俗曲杂考

作者:[日]大木康

丛书名:新世纪戏曲研究文库

出版社:复旦大学出版社有限公司;第1版

出版时间:2021年9月

本书分为"明清戏曲的环境""明清戏曲考论""明清俗曲考论"三大部分,从明清的社会环境和文化思想出发,探讨有关明清戏曲、俗曲的诸多问题。内容涉及戏曲作品的作者与版本考证、剧作创作艺术的分析、散见戏曲史料的收集、曲目整理、各种戏曲样式之间的关系考辨、中国戏曲对日本文艺的影响,以及现今仍留存的戏曲门类的实地调查报告等,并试图从思想史、社会史角度审视明清戏曲的传播和影响。其中大部分篇目是试图解决前人未曾涉及和没有解决的一些疑难问题。该书收录了《晚明俗文学兴盛的精神背景》《晚明通俗文学的兴盛和士大夫之"发现民众"》《从俗文学看明清的城市与乡村》《通俗文艺与知识分子——中国文学的"表"与"里"》等文章。除学界研究较多的文本、表演传播之外,本书注重考察文体间传播、图文传播等。

(四十四) 明清传奇叙事艺术研究

作者:刘志宏

出版社:中国社会科学出版社;第1版

出版时间:2021年10月

本书以中国古典戏曲理论中的编剧理论与西方叙事学理论共同关注的话题如主题选择、结构设置、情节类型、时空安排、人物设置等,对明清传奇文本做一次既有综合又照顾到局部的研究,以探求中国古典戏曲叙事理论在明清传奇文本中的体现,在不盲目照搬西方叙事学理论的前提下,探索出真正属于中国古典戏曲的叙事理论体系。本书内部各章节基本能涵括到中西方叙事理论研究的各个方面,能坚持从中国古代戏曲评论中关于编剧的相关理论出发,进行横向、纵向的比较研究,对中国戏曲叙事学体系的建立做出了有意义的探索。本书设立以视角、情节、人物、时空作为主要因素观照明清

传奇叙事艺术的理论架构,归纳了情节类型化、结构立体化、情节呈现程式化、人物行当化、时空虚拟化等明清传奇叙事的基本特征,并且将曲牌的词乐关系纳入叙事方式进行了初步讨论,这在戏曲研究领域中是一个比较明显的创新。本书的综合性、涵括性保证了其在国内明清传奇叙事研究领域的独特性,对古代戏曲、小说叙事的研究者来说,也具有可资参考的价值。

(四十五)国戏京昆评论集

主编:谢柏梁

出版社:中国戏剧出版社;第1版

出版时间:2021年11月

本书是中国戏曲学院戏文系师生关于京剧和昆曲方面评论文章的论文集,收录了数十篇关于京剧和昆曲方面的评论文章。全书分为上、下两篇,上篇为京剧部分,下篇为昆剧部分。这些文章中既有关于具体剧目的评论和赏析,又有关于表演艺术家的评论和介绍,还有关于剧团发展建设的研究性文章,以及戏曲与影视的结合发展等。文集中还有部分戏曲名家的研究性文章,大多针对当前京剧及昆曲发展状况和艺术特点等热点进行研究与评析。下篇昆剧部分收录文章有《台上佳人台下师,演出教学两相宜——上海戏曲学校高级讲师张洵澎印象》《处理好戏曲现代化的三大关系》《作为昆曲"粉丝"的大众偶像》《观昆曲〈李清照〉有感》《吴梅及其友好、弟子们与北京昆曲》《女儿本——昆剧〈西施〉审美》《跨世纪的昆剧传人——评上昆青年演员展演》等。

(四十六)兰韵传馨:纪念昆剧传字辈从艺百年学术研讨会论文集

主编:夏萍

丛书名:上海艺术研究中心研究丛书

出版社:上海人民出版社;第1版

出版时间:2021年12月

本书收录了纪念昆剧"传"字辈从艺百年学术研讨会的34篇论文,分为"传字辈昆剧艺术的传承与发展""昆剧传习所创立之辩""传字辈昆剧表演艺术与传播""传字辈昆剧艺术家的历史经验与成就"等四个板块。"传字辈昆剧艺术的传承与发展"对"传"字艺术的盛衰、传承及生存发展进行了充分讨论,提出"衰而未亡"的昆剧艺术在当下作为"非遗"保护的重要原则是"活态传承"。"昆剧传习所创立之辩"在"穆藕初发起说"和"十二董事创立说"之外,对昆剧传习所的创立进行了颇具创见的重新表述。"传字辈昆剧表演艺术与传播"阐述"传"字辈表演艺术、中国昆曲话语权及二者之间的关系,深入挖掘、系统分析"传"字辈表演艺术的文化内涵和当代价值,并以青春版《牡丹亭》的巡演、电影《十五贯》的传播、昆剧《挡马》的创排为个案,分析昆剧"传"字辈的艺术对此后昆曲的运作及审美方式的影响。"传字辈昆剧艺术家的历史经验与成就"从不同视角总结、分析"传"字辈艺术家在推动昆曲艺术守正创新、传承发展中所做出的重要贡献。

(四十七)昆曲之美

作者:华玮

丛书名:香港中文大学昆曲研究推广计划丛书

出版社:上海古籍出版社;第1版

出版时间:2021年12月

本书为香港中文大学开设的"昆曲之美"课程2012年、2013年、2014年、2015年、2017年的演讲记录。课程内容为多位昆曲表演艺术家讲解昆曲行当的四功五法,以及多出昆曲折子戏的演出体会,包括王芝泉老师讲解《西游记·借扇》《挡马》《扈家庄》,计镇华老师讲解《长生殿·弹词》,邓宛霞老师讲解《牡丹亭·游园惊梦》《蝴蝶梦·说亲》,华文漪老师讲解《牡丹亭·游园惊梦》《玉簪记·琴挑》《长生殿·小宴》等。本书按照各位表演艺术家的姓氏笔画排序,每位艺术家的讲座记录再按照年份先后排列,同时在每讲文字记录中加入标题,标示各位艺术家讲解的重点内容,书后有索引,以帮助读者一目了然地进入昆曲艺术的世界。各篇演讲围绕昆曲的音乐、文学、表演、美学等主题,解说、欣赏、分析、讨论昆曲之美,提升读者对中国文化、古典文学与表演艺术之鉴赏能力,致力于从"案头"与"场上"让读者全方位认识昆曲艺术,具有较专业的指导意义。

(四十八)逍遥与散诞:十六世纪北方贬官士大夫及其曲家场域

作者:[新加坡]陈靝沅

译者:周睿

丛书名:海外汉学译丛

出版社:广西师范大学出版社;第1版

出版时间:2021年12月

本书聚焦16世纪王九思、康海和李开先等三位文官在远离官僚与政治舞台之后的退隐生涯,探求他们在悖离当时文人士大夫正式写作文风的文艺创作中不约而同地选择了创作"曲"这一边缘文类(包括剧曲和散曲)以寻求安慰和满足的具体情况。尽管是从这三位主

要曲家入手讨论,然而他们并不是以茕茕孑立、迁客骚人的姿态来独力构建自己的曲创作世界,在文学史上鲜有提及的其他许多文人也参与了他们的曲作唱和活动,因此,探索这三位曲家领袖各自的曲创作的"圈子"也正是本书揭示围绕这些文人所浮现出的陕西和山东两大曲创作地域中心的过程,进而展现16世纪中国北方的地方创作群的全景。本书既能补充散曲史、戏曲史上"十六世纪北方曲坛与曲家"的描绘,增补"文学史"对明中期"曲"之发展的匮乏,更示范了一种新的研究路径:将"文人个体"和"文学群体"的创作与交游及其文体的传播发展结合,以理解其人生境遇与文学眼光的关联性,从而建构传统曲学研究难得一见的丰厚度、文化性与立体感。

(四十九)南曲九宫谱曲牌索引

作者:王志毅

出版社:中国戏剧出版社;第1版

出版时间:2021年12月

本书是一本梳理传世南曲九宫谱曲牌的专著。全书依次对蒋孝《旧编南九宫谱》、沈璟《增定南九宫曲谱》、程明善《啸余谱》、沈自晋《南词新谱》、张彝宣的《寒山子曲谱》、钮少雅《九宫正始》、王奕清《御定曲谱》、吕士雄《南词定律》、周祥钰《九宫大成》等九种明、清两代南曲传世作品的主要内容进行了汇辑与提要,著录了曲牌索引。全书共收录明、清九种南曲九宫谱曲牌名1641个,曲牌数11822支,曲牌体式4767种,分"引子""过曲"(或正曲)、"犯调"(或集曲)等三种类型辑录于曲谱。

(五十)中国戏曲评鉴·第三辑

主编:李佩红

出版社:上海辞书出版社;第1版

出版时间:2021年12月

本书分为纪念苏州昆剧传习所100周年专栏、"守正创新薪火传承"专辑、戏曲传承、戏曲史论、戏曲论坛、优秀博士论文摘要介绍等六个栏目,收录了《昆山曲家和"传字辈"的百年互动》《天津百年昆曲简史》《中州韵、声调语及昆曲唱念》等文章。

昆曲研究2021年度论文索引

谭 飞 辑

(1)黄暾炜.承前启后 传艺育人——昆剧传字辈与上海戏曲教育[J].中华艺术论丛(半年刊),2021(1).

(2)刘轩.复兴·开拓·融合·回归:40年来昆剧舞台创作变迁[J].中华艺术论丛(半年刊),2021(1).

(3)朱玲.西方人眼中的苏式文化——透视园林版昆曲《浮生六记》字幕英译[J].中华艺术论丛(半年刊),2021(1).

(4)张一帆.略述清宫中的昆剧《十五贯》折子戏[J].故宫学刊(半年刊),2021(1).

(5)赵建永.《周易》美学与戏曲艺术之渊源——以京剧昆曲为中心的考察[J].美学与艺术评论(半年刊),2021(1).

(6)陈春苗.从"案头书"到"台上曲"——《紫钗记》昆曲舞台搬演考述[J].中国曲学研究(半年刊),2021(1).

(7)周来达.昆曲过腔考论(上)[J].中国曲学研究(半年刊),2021(1).

(8)李健.《长生殿》曲牌声腔流变考述——以《闻铃》【武陵花】为例[J].中国曲学研究(半年刊),2021(1).

(9)薛若琳.昆曲形成的时间与梁辰鱼的创新成就[J].戏曲研究(季刊),2021(1).

(10)苏发积.昆曲艺术琐议[J].民族音乐(双月刊),2021(1).

(11)邹青.论民国时期昆曲社的时代特征及其启示[J].戏曲艺术(季刊),2021(1).

(12)贾静.南调北腔——上党梆子中的昆腔摭谈[J].戏曲艺术(季刊),2021(1).

(13)周感平,罗晓薇.非遗类纪录片摄制中VR虚拟技术的运用研究——以《苏韵传承》为例[J].北京印刷学院学报(月刊),2021(1).

(14)朱恒夫.进京徽班的扬、苏二府籍主要演员及擅演剧目[J].四川戏剧(月刊),2021(1).

(15)苏立.21世纪以来的昆曲《南柯记》文本和演出述略[J].四川戏剧(月刊),2021(1).

(16)王泽怡.不要让"经典"成为"遗产"[J].剧作

家(双月刊),2021(1).

(17)杨娟娟.论昆剧中的写意、诗意与禅意——以新版《玉簪记》为例[J].开封文化艺术职业学院学报(月刊),2021(1).

(18)何玉人.从紫金京昆群英会看江苏京昆艺术的发展[J].中国戏剧(月刊),2021(1).

(19)孙明钰,林妍.昆曲艺术与竹笛演奏技艺的融合研究[J].中国戏剧(月刊),2021(1).

(20)廖俊雄.芥子园与昆曲[J].贵州大学学报(艺术版)(双月刊),2021(1).

(21)吕靖波.一座京昆合璧、美不胜收的戏曲新高峰——评现代昆剧《梅兰芳·当年梅郎》[J].艺术百家(双月刊),2021(1).

(22)董学民.昆腔在潮汕地区的传播与潮剧音乐对昆腔的吸收[J].汕头大学学报(人文社会科学版)(月刊),2021(1).

(23)张舒蓉.陶行知思想下昆曲艺术在幼儿园教育中的实践[J].知识文库(半月刊),2021(1).

(24)许妍.罗周:拥抱有温度的灵魂[J].新剧本(双月刊),2021(1).

(25)徐莹莹.蔡少华——坚持守正创新、活态传承 把时代感注入传统文化[J].中国纪检监察(半月刊),2021(1).

(26)黄慧怡,董理.昆剧净和老生行当情感念白发声研究[J].中国语音学报(半年刊),2021(2).

(27)董理,谈笑.昆剧小生行当情感念白声学研究[J].中国语音学报(半年刊),2021(2).

(28)秦璇,周锦,蔡咏琦."互联网+"时代与艺术的融合——以昆剧艺术的数字化传承为例[J].文化产业研究(半年刊),2021(2).

(29)施夏明.昆曲的现代戏创作之路初探——《梅兰芳·当年梅郎》创作回顾与思考[J].戏曲研究(季刊),2021(2).

(30)薛梦真.细微见知著,守正出新章——评《梅兰芳·当年梅郎》[J].戏曲研究(季刊),2021(2).

(31)裴雪莱.清中期"花雅之争"视域下的戏曲演员地理来源——以北京、扬州等地文人笔记为中心[J].戏曲艺术(季刊),2021(2).

(32)顾芯佳.陆宗篁及其《补过日新》所载曲叙考[J].戏曲艺术(季刊),2021(2).

(33)韩启超.昆曲、京剧老旦歌唱颤音比较研究[J].黄钟(武汉音乐学院学报)(季刊),2021(2).

(34)彭剑飙.昆山曲家徐振民生平小考[J].浙江艺术职业学院学报(季刊),2021(2).

(35)王宁.昆曲是江南唱给世界的最美情歌——访苏州大学文学院教授、博士生导师王宁[J].浙江艺术职业学院学报(季刊),2021(2).

(36)王珊珊.论昆剧传习所重建后的传承特色[J].浙江艺术职业学院学报(季刊),2021(2).

(37)周飞.探索现代题材的"现代"表达——从三部戏看新时期昆剧现代戏的求新路径[J].浙江艺术职业学院学报(季刊),2021(2).

(38)杨由之.新编《红楼梦》曲牌排场与用韵小考——以《别父》折为例证[J].浙江艺术职业学院学报(季刊),2021(2).

(39)曾凡安.近百年花盛雅衰原因研究回顾与反思[J].五邑大学学报(社会科学版)(季刊),2021(2).

(40)沈斌.古不陈旧 新不离本——昆剧《紫钗记》创作絮语[J].东方艺术(双月刊),2021(2).

(41)赵雅丽.《金台残泪记》的戏曲史料价值[J].福建工程学院学报(双月刊),2021(2).

(42)刘一心.南曲【桂枝香】单套考辨[J].苏州教育学院学报(双月刊),2021(2).

(43)陆德洛.论昆曲在江苏的传播与保护传承[J].剧影月报(双月刊),2021(2).

(44)王洁.月满衣袖 风满城关——从昆曲《世说新语》看魏晋名士的深情与哀伤[J].剧影月报(双月刊),2021(2).

(45)杨守松.《浣纱记》选编之"本"[J].苏州杂志(双月刊),2021(2).

(46)范晓青.《红楼梦》与昆曲的"传奇"之缘[J].江苏地方志(双月刊),2021(2).

(47)崔英英."牡丹"绽放二十年 江苏省昆精华版《牡丹亭》进广州[J].上海戏剧(双月刊),2021(2).

(48)邹文飚.戏曲曲牌[水龙吟]的运用分析[J].剧作家(双月刊),2021(2).

(49)彭秋溪.台湾傅斯年图书馆藏两种清代内府抄本曲本考[J].文化遗产(双月刊),2021(2).

(50)王晓映.他在创造,他没在改造——双向镜像里的柯军素昆《夜奔》[J].戏剧与影视评论(双月刊),2021(2).

(51)胡冰倩.传统剧目创新——以青春版《牡丹亭》和法语音乐剧《罗密欧与朱丽叶》对比为切入点[J].大观(论坛)(月刊),2021(2).

(52)蒋满群.昆曲文化的数字化保护策略研究[J].工业设计(月刊),2021(2).

(53) 倪庆秋.多维交互促进审美体验的昆曲教学实践研究[J].中国音乐教育(月刊),2021(2).

(54) 马奕丞.论"传统昆曲"的继承——以汤显祖的《牡丹亭》为例[J].牡丹(半月刊),2021(3).

(55) 朱恒夫.民国年间新闻界对昆剧"传字辈"形象的真实书写[J].戏曲艺术(季刊),2021(3).

(56) 廖俊雄.晚清古琴谱中对昆曲曲目的移植与改编——以《琴学参变》《张鞠田琴谱》《双琴书屋琴谱集成》为例[J].南京艺术学院学报(音乐与表演)(季刊),2021(3).

(57) 张婷婷.论明代京师的昆曲演出[J].南京艺术学院学报(音乐与表演)(季刊),2021(3).

(58) 赵晴怡.试论校团合作在昆曲表演专业人才培养中的运用[J].剧影月报(双月刊),2021(3).

(59) 周琰.让昆曲"活"在当下——实景昆曲《耦园梦忆》的前世今生以及未来探索方向[J].剧影月报(双月刊),2021(3).

(60) 杨守松.传奇之"源"——从"昆大班传奇"说起[J].上海采风(双月刊),2021(3).

(61) 王佳丽,黄紫娟,朱燕燕,李青.昆曲牡丹亭主题缂丝产品设计[J].江苏丝绸(双月刊),2021(3).

(62) 张丹,赵舒琪.昆曲闺门旦扮相之美对新中式服装的创意启迪[J].江苏丝绸(双月刊),2021(3).

(63) 吴启琳.独特的载歌载舞表演艺术:昆曲[J].地方文化研究(双月刊),2021(3).

(64) 张川平.一曲微茫,天涯相知——略谈与张充和相关的人与事[J].大舞台(双月刊),2021(3).

(65) 徐秋明.大美昆曲:其声久远 其音袅袅[J].江苏地方志(双月刊),2021(3).

(66) 胡淳艳,王慧.《纳书楹曲谱》笛色的百年变迁[J].文化遗产(双月刊),2021(3).

(67) 胡淳艳.石韫玉《红楼梦》宫谱散论[J].红楼梦学刊(双月刊),2021(3).

(68) 杨师帆."临川四梦"的当代戏剧表达与传播[J].四川戏剧(月刊),2021(3).

(69) 冯丽.气若幽兰 声似流水——评俞振飞的昆曲艺术表演特色[J].四川戏剧(月刊),2021(3).

(70) 方绪玲.被"围观"的人物造型设计——观昆剧《临川四梦》有感[J].演艺科技(月刊),2021(3).

(71) 陈益.胡适误读的昆曲与俗戏[J].书屋(月刊),2021(3).

(72) 王尪.多面小生:施夏明的昆剧表演艺术[J].中国戏剧(月刊),2021(3).

(73) 程辉.戏曲的生命传承在于做好当代塑造——谈昆曲小生演员施夏明的表演艺术[J].中国戏剧(月刊),2021(3).

(74) 朱栋霖.《铁冠图》:从蔡正仁到周雪峰[J].中国戏剧(月刊),2021(3).

(75) 成戎.基于大小传统概念下的文人戏曲与民间戏曲对比研究——以昆曲与"川剧目连戏"为例[J].中国民族博览(半月刊),2021(3).

(76) 薛静.新媒体时代戏曲类非遗文化的民间传播途径探索——以长沙民间昆曲社为例[J].传媒论坛(半月刊),2021(3).

(77) 杜广路,裴丽影,魏琳,薛左丽.新媒体视野下传统戏剧传播研究与开发(1)——以昆曲为例[J].明日风尚(半月刊),2021(4).

(78) 郭克俭,陈杭瑞.周传瑛昆生演唱艺术体系探赜[J].音乐艺术(上海音乐学院学报)(季刊),2021(4).

(79) 潘妍娜.从内容到形式:新中国"戏改"中的昆剧音乐与国家话语[J].音乐文化研究(季刊),2021(4).

(80) 方冠男.《当年梅郎》:全面贯通的生命通透[J].上海艺术评论(双月刊),2021(4).

(81) 蔡正仁.从零做起,创造与突破——现代昆剧《自有后来人》演出感想[J].上海戏剧(双月刊),2021(4).

(82) 李小平.选对曲牌是昆剧现代戏创作之关键——从《自有后来人》谈昆剧现代戏音乐[J].上海戏剧(双月刊),2021(4).

(83) 周雪华.集体智慧,创新与发展——谈现代昆剧《自有后来人》之唱腔设计[J].上海戏剧(双月刊),2021(4).

(84) 陈均.北方昆曲"花谱"《马祥麟专刊》探考[J].文化遗产(双月刊),2021(4).

(85) 洪洁,杨子.昆剧百年的守正创新与传承发展——纪念昆剧传字辈从艺百年学术研讨会综述[J].艺术百家(双月刊),2021(4).

(86) 杨志永.民间昆班的兴起与白蛇故事的经典化[J].濮阳职业技术学院学报(双月刊),2021(4).

(87) 陈瑜.湘昆文化空间演变及其影响因素[J].江苏师范大学学报(哲学社会科学版)(双月刊),2021(4).

(88) 郑佳艳.从梅派艺术看昆曲对京剧的雅化[J].四川戏剧(月刊),2021(4).

(89) 初彦霖,石艳梅,张原睿.正是江南好风景——江苏昆曲与旅游结合探究[J].喜剧世界(下半月)(月刊),2021(4).

（90）徐佳.路径视窗观照下昆曲情感隐喻研究——以《牡丹亭》情感隐喻语料库为例[J].东南传播(月刊),2021(4).

（91）芮正佳,高慧.浅谈中国昆曲服装与西方戏剧服装的比较学研究[J].艺术与设计(理论)(月刊),2021(4).

（92）周长赋.从历史中发现——昆剧《春秋吴越》创作絮语[J].剧本(月刊),2021(4).

（93）张蕾.试论清代"时剧诸调"对后世昆曲的影响——以"昆花衫"韩世昌昆曲《贵妃醉酒》(又名《百花亭》)为例[J].中国戏剧(月刊),2021(4).

（94）陈玲玲.绿叶飘香老来俏——昆曲老旦艺术浅谈[J].中国京剧(月刊),2021(4).

（95）韩静茹.浅谈昆曲演员对杜丽娘"三进园林"情感变化的处理[J].参花(上)(月刊),2021(4).

（96）林璐.以曲牌【懒画眉】为例论昆曲的"字腔"与"框架腔"[J].戏剧之家(旬刊),2021(5).

（97）罗仕龙.昆曲在法国的传播、发展与研究[J].华文文学(双月刊),2021(5).

（98）马觐伯."文和堂"堂名班往事[J].苏州杂志(双月刊),2021(5).

（99）冯丽.试论昆曲与苏州园林美学之共性[J].艺术研究(双月刊),2021(5).

（100）王一诺.论折子戏对全本戏的"戏点"加工——以昆曲《玉簪记》两折为例[J].大舞台(双月刊),2021(5).

（101）韩启超.昆曲正旦与京剧青衣歌唱颤音比较分析[J].中国音乐(双月刊),2021(5).

（102）郭比多.从数据看昆曲"入遗二十年"——以文献成果汇编内容为基础[J].中国非物质文化遗产(双月刊),2021(5).

（103）田青.两个5.18,两个一百年——纪念昆曲列入"人类口头和非物质遗产代表作"二十周年[J].中国非物质文化遗产(双月刊),2021(5).

（104）郑雷.近二十年政策影响下昆曲的传承发展状况[J].中国非物质文化遗产(双月刊),2021(5).

（105）刘静,孙良.终身之计 莫如树人——"昆曲二十年"后继人才培养刍议[J].中国非物质文化遗产(双月刊),2021(5).

（106）李玫."群芳夜宴"芳官唱【山花子】【赏花时】众人一拒一迎辨因[J].红楼梦学刊(双月刊),2021(5).

（107）王凤杰.弦索还是昆腔？——也谈谢三秀《听卢姬歌二首》诗所涉曲腔问题[J].贵州师范学院学报(月刊),2021(5).

（108）胡亮.京杭大运河与昆曲文化的传播[J].江西社会科学(月刊),2021(5).

（109）马潇婧.怎一个愁字了得——评析昆曲《李清照》[J].戏剧文学(月刊),2021(5).

（110）叶长海,朱锦华.恩波自喜从天降——走近昆剧闺门旦罗晨雪[J].中国戏剧(月刊),2021(5).

（111）汤琴.非物质文化遗产昆曲的活态保护——以江苏省演艺集团昆剧院的现代戏创作为例[J].中国戏剧(月刊),2021(5).

（112）张志强,刘伟.恢弘震撼的北昆《赵氏孤儿》[J].旅游(月刊),2021(5).

（113）孟晓辉."花雅之争"及雅部失败的原因探析[J].戏剧之家(旬刊),2021(6).

（114）汪丽丽.江南文人审美视野下的昆曲服饰[J].东南文化(双月刊),2021(6).

（115）唐沁.昆曲《牡丹亭》中春香的角色塑造[J].剧影月报(双月刊),2021(6).

（116）罗周,王洁.小尼姑年方二八——《孽海记·思凡》研究[J].剧影月报(双月刊),2021(6).

（117）邹元江.彼得·塞勒斯导演的"先锋版"《牡丹亭》是"复兴昆曲的努力"？[J].首都师范大学学报(社会科学版)(双月刊),2021(6).

（118）柯凡.昆曲"入遗"二十年来理论研究情况综述[J].中国非物质文化遗产(双月刊),2021(6).

（119）陈均,程思煜.昆曲"入遗"二十年的昆曲传承、教育与传播[J].中国非物质文化遗产(双月刊),2021(6).

（120）王岩.适应与背离:花雅之争理论模型与清代宫廷演剧实际[J].艺术探索(双月刊),2021(6).

（121）俞晓红.昆剧现代戏《江姐》:在传统中"绣"出现代性[J].苏州科技大学学报(社会科学版)(双月刊),2021(6).

（122）王馗.第八届中国昆剧艺术节述评[J].当代戏剧(双月刊),2021(6).

（123）王肖南.青春版《牡丹亭》审美意蕴探寻[J].四川戏剧(月刊),2021(6).

（124）付亚楠.基于IPA分析的网师园《游园今梦》游客满意度研究[J].太原城市职业技术学院学报(月刊),2021(6).

（125）袁玮.新媒体时代传承创新中国传统文化的音像出版实践——以《昆曲日志》为例[J].文化学刊(月刊),2021(6).

（126）王瑜瑜.跨越30年的思考——薛若琳先生对昆曲形成问题探讨的启示[J].中国戏剧（月刊），2021(6).

（127）艾鸿波.中国戏曲音乐对笛子演奏技巧发展深层次的影响——以曲牌体昆曲、板腔体秦腔为例[J].中国戏剧（月刊），2021(7).

（128）韩启超.昆曲花旦唱腔颤音的声学分析[J].四川戏剧（月刊），2021(7).

（129）张蕙.重提非遗昆曲剧目建设中的标准——以青春版《牡丹亭》为例[J].戏剧文学（月刊），2021(7).

（130）李礼.试论昆曲艺术与中国现代声乐表演的发展[J].当代音乐（月刊），2021(7).

（131）刘棠.文化创意产品设计在昆剧传播中的运用[J].今古文创（周刊），2021(7).

（132）罗周，华春兰.戏剧现代化的思考与实践：红色题材作品创作——著名剧作家罗周访谈[J].四川戏剧（月刊），2021(8).

（133）王静.厚积薄发、精益求精，做好大型古籍整理工作——以《昆曲艺术大典》的编辑出版为例，浅谈大型古籍整理中要注意的几个问题[J].科教文汇（下旬刊）（月刊），2021(8).

（134）宋乃娟.民族声乐演唱对昆曲的借鉴与传承分析[J].参花（下）（月刊），2021(8).

（135）骆蔓.杨岜：昆声雅韵 清婉悠扬[J].中国戏剧（月刊），2021(8).

（136）顾春芳.守护和传承昆曲艺术和文化的意义价值体系——在昆曲入选首批"人类口述和非物质遗产代表作"20周年研讨会上的发言[J].中国戏剧（月刊），2021(8).

（137）郑培凯.昆曲的审美境界[J].书城（月刊），2021(8).

（138）郑培凯.文学经典与昆曲雅化（一）[J].文史知识（月刊），2021(8).

（139）王进銮.春风裊娜·情注昆曲[J].老年教育（长者家园）（月刊），2021(8).

（140）沈斌.追忆昆曲"传"字辈老师 兼谈我从演员走向导演的历程[J].中国戏剧（月刊），2021(9).

（141）高见.高雅的文化表达——昆剧《瞿秋白》观后[J].中国戏剧（月刊），2021(9).

（142）张静娴.守正创新谱"新篇"[J].中国戏剧（月刊），2021(9).

（143）张志强.昆曲后继有才俊——中国戏曲学院表演系昆曲专业2017级毕业汇报演出[J].旅游（月刊），2021(9).

（144）郑培凯.文学经典与昆曲雅化（二）[J].文史知识（月刊），2021(9).

（145）吴欣晨.天韵一百年 遗风四百秋 "纪念天韵社定名100周年——天韵社清曲研讨会"综述[J].人民音乐（月刊），2021(9).

（146）贾战伟.视觉符号与昆曲舞台文本呈现——戏剧符号学视域中的《牡丹亭》[J].四川戏剧（月刊），2021(10).

（147）安葵.回眸昆曲的一百年、七十年、二十年[J].福建艺术（月刊），2021(10).

（148）王馗.风景这边独好——第八届中国昆剧艺术节剧目简评[J].福建艺术（月刊），2021(10).

（149）杨琳，舒后，宋玮.基于Unity中国昆曲科普类APP的设计与实现[J].北京印刷学院学报（月刊），2021(10).

（150）陈涵婧.对立统一，"虚实"相映——以《牡丹亭》选段《皂罗袍》复调改编分析为例[J].名家名作（月刊），2021(10).

（151）邹元江.在回归昆剧传统审美精髓基础之上的现代性转换——评《梅兰芳·当年梅郎》[J].艺术评论（月刊），2021(10).

（152）周青奇.昆曲视觉元素在文化衫设计中的应用[J].山东纺织经济（月刊），2021(10).

（153）付桂生.立足现代 固本培元——2021中国昆剧节回看[J].戏剧文学（月刊），2021(10).

（154）王川月，翟庆玲.戏曲音乐元素在流行音乐中的融合与应用[J].当代音乐（月刊），2021(10).

（155）郑培凯.文学经典与昆曲雅化（三）[J].文史知识（月刊），2021(10).

（156）刘蓉蓉.书评《永昆曲谱集成》[J].戏剧之家（旬刊），2021(10).

（157）狄儒婷，任丽红.昆曲戏衣纹样在礼服设计中的应用研究[J].轻纺工业与技术（双月刊），2021(11).

（158）傅波尔.广播剧创新的"破圈"之路——以原创广播昆曲音乐剧《西厢·三重奏》为例[J].中国广播（月刊），2021(11).

（159）李克亮.杨凤一：当好昆曲服务大众的"服务员"[J].文化月刊（月刊），2021(11).

（160）罗怀臻."复古"与"创新"——元杂剧《汉宫秋》的昆剧改编[J].剧本（月刊），2021(11).

（161）郑培凯.昆曲与江南精致文化的复兴[J].书城（月刊），2021(11).

（162）袁伟.新空间,新思维——浅议昆剧《1699·桃花扇》的舞台架构[J].喜剧世界(上半月),2021(11).

（163）郑培凯.文学经典与昆曲雅化(四)[J].文史知识(月刊),2021(11).

（164）吕晗.新媒体环境下中国优秀历史文化的影像传播研究——以昆曲文化为例[J].科技传播(半月刊),2021(11).

（165）石艳梅.苏州的昆曲传承:昆曲曲社的历史变迁[J].新纪实(旬刊),2021(11).

（166）谢怡.传统昆曲音乐元素在筝乐艺术中的存续——以《如是》为例[J].黄河之声(半月刊),2021(11).

（167）王馗.昆曲二十年"非遗"保护实践[J].中国文艺评论(月刊),2021(12).

（168）曹凯怡,徐晨.基于心流理论的"昆曲十番"数字文化创意产品设计[J].工业设计(月刊),2021(12).

（169）刘洋.评谭盾大型实景园林景观昆曲——《牡丹亭》[J].喜剧世界(下半月)(月刊),2021(12).

（170）王馗.看戏微录(十二)[J].戏剧文学(月刊),2021(12).

（171）徐宏图.从"传习所"到《十五贯》 纪念"昆剧传习所"诞生100周年[J].中国戏剧(月刊),2021(12).

（172）段宝君.无锡民间昆曲曲社的传承探微[J].中国戏剧(月刊),2021(12).

（173）刘彩凤."非遗"语境下昆曲传播与接受现状的思考[J].艺术评鉴(半月刊),2021(12).

（174）张莉.《红楼梦》的戏曲文化及"花雅之争"[J].中学语文教学参考(旬刊),2021(12).

（175）刘彩凤.建构与融合——新媒体时代昆曲传播、传承的历史与变迁[J].艺术评鉴(半月刊),2021(13).

（176）李雨亭,邵睿哲,查浚哲,赵婕.以纪录影像为载体的昆曲保护与传承方式探究——以"昆曲表演口述资料整理与创新性传承推广"项目为例[J].中国民族博览(半月刊),2021(13).

（177）杨光.探微现代昆曲的伴奏场面——以江苏省苏州昆剧院为例[J].戏剧之家(旬刊),2021(13).

（178）苏安琪.从《牡丹亭》看昆曲的传统审美意蕴[J].汉字文化(半月刊),2021(14).

（179）温兴博.从同一性角度分析非物质文化遗产的流变[J].今古文创(周刊),2021(14).

（180）李文军.清末徽州昆曲酬神戏民间工尺钞本《齐天乐》叙考[J].黄河之声(半月刊),2021(15).

（181）本刊记者.红色题材戏曲的创作探索——采访昆剧《瞿秋白》的编剧罗周[J].群众(半月刊),2021(15).

（182）朱可馨.从演员选角及表演浅析青春版《牡丹亭》[J].艺术大观(旬刊),2021(15).

（183）熊孙倩.《牡丹亭》元素在当代电视剧中的艺术功能刍议[J].今古文创(周刊),2021(15).

（184）郭炎孙.一路风景一路曲——音乐教学凸显传统文化魅力[J].戏剧之家(旬刊),2021(16).

（185）高雪."互联网+"视角下文创产业的协同保护创新研究——以昆曲保护为例[J].大众文艺(半月刊),2021(19).

（186）舒丹.变与不变——从实景园林版昆曲《牡丹亭》的舞台背景看传统音乐文化的流变现象[J].黄河之声(半月刊),2021(19).

（187）白先勇.青春版《牡丹亭》的演出历程和历史经验[J].新世纪智能(周刊),2021(20).

（188）周哲.传承与传播:传统戏曲的创新研究——以丽水学院创演"汤公戏"《牡丹亭》为例[J].黄河之声(半月刊),2021(21).

（189）吴婷.新媒体情境下戏曲文化符号的生态化构建——以昆曲为例[J].科技传播(半月刊),2021(21).

（190）刘棠.昆剧在大学生群体中的传播分析[J].戏剧之家(旬刊),2021(21).

（191）月珠.穆藕初:在商不只言商[J].风流一代(旬刊),2021(21).

（192）杨由之.新世纪以来江苏省昆剧院新编戏简述[J].艺术品鉴(旬刊),2021(22).

（193）黎洁.昆曲的戏箱[J].金秋(半月刊),2021(24).

（194）王敏玲.从白之到白先勇——"一带一路"背景下昆曲海外传播者的个人素养探析[J].名作欣赏(旬刊),2021(24).

（195）隗莉.新媒体背景下南京昆曲数字文创产品设计探索[J].戏剧之家(旬刊),2021(24).

（196）陶蕾仔,李诗吟.论昆曲艺术传播场域的拓展及风险防范[J].戏剧之家(旬刊),2021(27).

（197）杨琴.昆曲《望乡》观后说成全[J].新民周刊(周刊),2021(27).

（198）龚群英.陶行知思想下幼儿园昆曲教育的探

索[J].课堂内外(高中版)(周刊),2021(27).

(199)殷立人.昆曲的传承与创新[J].戏剧之家(旬刊),2021(28).

(200)元昧.自有后来人[J].新民周刊(周刊),2021(29).

(201)刘彩凤."非遗"语境下昆曲在高校的传播与接受——以南京三所高校为例[J].百科知识(旬刊),2021(30).

(202)韩健雯.非物质文化遗产保护中的戏剧英译策略探究——以昆曲为例[J].英语广场(旬刊),2021(30).

(203)郭城.虚拟现实在非物质文化遗产传承保护中的启示——以昆曲为应用实例[J].艺术品鉴(旬刊),2021(31).

(204)高欢欢,赵松涛.湘昆剧目的时代性特征研究——以《腾龙江上》《烽火征途》《乌石记》为例[J].戏剧之家(旬刊),2021(31).

(205)韩业庭.王芳:昆曲是我心中的"恋人"[J].阅读(周二刊),2021(32).

(206)马妍.谈《永昆曲牌音乐考述》[J].戏剧之家(旬刊),2021(35).

(207)李玥明.论永嘉昆曲传习所《杀狗记》的改编[J].戏剧之家(旬刊),2021(36).

(208)王悦阳.丹青甀甀共翩跹[J].新民周刊(周刊),2021(46).

(209)邓解芳.昆曲,我教学生涯的幸运之星[J].江苏教育(周二刊),2021(66).

(210)陈挺.基于戏曲唱腔与民族声乐演唱的共性分析——以越剧、昆曲唱腔为例[J].北京印刷学院学报(月刊),2021(S2).

(211)白先勇.我的昆曲之旅[J].万象(旬刊),2021(Z2).

(212)蔡正仁.600岁昆曲为何魅力不减[N].人民日报,2021-01-07(020).

(213)杨凤一.昆曲艺术,在传承中创新[N].人民日报,2021-03-23(012).

(214)高利平.传统戏曲程式,如何"表演"现代生活——江苏省昆剧院三部现代戏创作的探索之路[N].新华日报,2021-07-29(012).

(215)蔡正仁.古老剧种的创新魅力[N].人民政协报,2021-09-18(005).

(216)苏雁.六百年"水磨腔"尽显传承的力量[N].光明日报,2021-09-24(004).

(217)颜维琦.绷紧"传承"和"创新"两根弦[N].光明日报,2021-10-02(006).

(218)顾闻钟.融合传统技法　塑造现代人物——昆剧《江姐》的成功探索[N].中国文化报,2021-10-12(007).

(219)黄亚男.黄亚男:"老戏新唱"传承昆曲文脉[N].中国妇女报,2021-10-21(007).

(220)高利平.我们在"艺"起,昆曲正年轻[N].新华日报,2021-11-04(011).

(221)范雪娇.杨凤一:为人民创作　为时代放歌[N].中国艺术报,2021-12-06(001).

(222)张昕.大型原创昆曲《林徽因》:与时代同频,才能与传承共振[N].中国艺术报,2021-12-06(008).

(223)老铁.昆山文化的诗意行走[N].中国艺术报,2021-12-13(008).

苏州小市民的烟火人生已经配不上高雅昆曲了吗?

——评罗周剧作《浮生六记》

织　工

导　读

罗周新作昆剧《浮生六记》,将沈复原作改写成了一个趣味殊异的故事。沈复书写了苏州小市民相濡以沫坎坷同行的烟火人生,罗周则用她的富贵想象和男性凝视,描画了一幅才子佳人盛世行乐图。

也许只是因为《浮生六记》的作者沈复是苏州人,而书中所记录的生活主要发生在昆曲的发源地,同属"地方文化名片",所以去年才有两部新编昆曲《浮生六记》先后问世。本文将讨论的是上海大剧院出品、罗周编剧的《浮生六记》,并将重点放在罗周的剧作法上,至于舞台呈现之得失,并非本文的主要关切。

照理说,《浮生六记》和昆曲应该是相得益彰,但是看完演出,我感到罗周讲述了完全不同于原作的另一

个故事,一个脱离了历史语境、改变了阶级属性、触目皆是富贵气象的"纯爱"故事,因此产生了这样的疑问:难道两百年前苏州小市民的烟火人生,已经配不上今时今日的高雅昆曲了吗?

平民的富贵想象

我第一次读《浮生六记》是在中学时代,印象中只有一对神仙眷侣,恩情美满,唯恨天不假年。到后来年纪大些、阅历多些,再来重读,才渐渐体会出复杂的人生况味,才发现沈复和陈芸的生活,在风花雪月的美满表象之下,是困顿流离的凄凉底色。而罗周的改编,却是要将这凄凉底色删抹干净了,好去点缀一幅太平盛世富贵行乐图。

故事从芸娘殁后回煞之夜沈复期盼亡魂归来开场("盼煞")。中间有四场戏:"回生"讲述沈母为沈复续娶半夏,而沈复则将悼亡之情诉诸笔墨,芸娘的魂魄借沈复之书写而现身;"诧真"讲述芸娘的魂魄与沈复重温同游水仙庙之旧梦,众人皆以其为真;"还稿"讲述沈复思念成疾,沈母欲毁其文稿而半夏保存;"纪殁"讲述沈复忍痛写下死别情景,结束与芸娘魂魄相流连的十年。最后以沈复病逝,与芸娘双双入冥收煞("余韵")。全剧没有可以称为戏剧性的情节,主要展现的是沈复如何将生离死别之情寄托在《浮生六记》的写作中。

当沈复初次登场时,虽则做思念亡妻的病中打扮,其形象却是毫不掩饰的年轻俊朗、服色鲜明,乍一看和柳梦梅、赵汝舟、于叔夜这些明清传奇中的才子无甚区别,令我颇感意外。我们当然不能用逼真写实去要求昆曲,但是按照原作记载,芸娘殁于嘉庆八年(1803),沈复和她同年,彼时已经四十一岁,两人成婚已有二十三载,育有一子一女;且沈复早已放弃儒业,四处做幕僚、学生意,彼时穷困潦倒,寄人篱下,生计无着。我实在想不出,类似的情形在昆曲中有以巾生和闺门旦应工的先例,这不合情理。罗周这样分配脚色,也许是因人设戏,为了符合施夏明、单雯两位演员擅长的戏路和一贯的舞台形象;但若如此,故事就不该从中年失偶讲起,或者,从一开始就不必选择《浮生六记》。

从错配脚色开始,罗周的富贵想象就替换了沈复的平民生活。因为巾生和闺门旦不只意味着年轻,还意味着一种对世道人情天真无知的权利。在昆曲舞台上,巾生和闺门旦的主业就是谈恋爱。但沈复写的是世道人情。他和芸娘都不是富贵出身,没有权利对世道人情天真无知。芸娘四岁失怙,家徒壁立,全靠针黹功夫供养母亲和弟弟,自幼即体尝人生艰难。沈复虽然出身"衣冠之家",是个读书人,但并没有取得功名,为了生计而常年外出游幕,卖过画,也做过一些小生意,都以折本告终。他不仅不是明清传奇中门庭显贵且动辄中状元的才子,相反,可以算是籍籍无名,潦倒以终。光绪三年(1877),当苏州人杨引传将他从冷摊上发现的《浮生六记》四卷手稿刊行时,只能从内容推知作者姓沈号三白,"遍访城中无知者"①。

从沈复自述来看,在经济状况最好的时候,他和芸娘也只是衣食无虞。乾隆五十九年(1794),沈复三十二岁时在广州行商期间的花船冶游,前后四五个月,花费百余金,这段时期可能是他一生中最豪奢的时候。次年芸娘欲图名妓之女为沈复妾室,沈复的反应是惊骇:"此非金屋不能贮,穷措大岂敢生此妄想哉?"事终不谐。更多的时候,沈复和芸娘的生活是清贫甚至困顿的,所以他在《浮生六记》中多以"贫士"自称。"坎坷记愁"卷极言大家庭生活中金钱和人情两大困扰:"余夫妇居家,偶有需用,不免典质。始则移东补西,继则左支右绌。谚云:'处家人情,非钱不行。'先起小人之议,渐至同室之讥。"自芸娘血疾复发,逋负日增,沈复偏又连年无馆,只能靠卖字画为生计,"三日所进,不敷一日所出,焦劳困苦,竭蹶时形"。为了省钱,芸娘不肯服药,且抱病刺绣《心经》,以获厚价,而此举益增其病。其后沈复又因债务纠纷被父亲逐出家门,从三十八岁到四十一岁,芸娘临终前四年,夫妻俩流离他乡,贫病交加,几乎到山穷水尽的地步,其间女儿给人做童养媳,儿子改学生意,境遇之惨,实难形容。芸娘死后,沈复得友人资助,又将家中所有变卖一空,才得成殓。沈复对此并不讳言,他写封建大家庭中的钩心斗角与同室操戈,写被逐离家时夫妻共食一粥的情形、母子永诀的情形,写自己奔走告贷,枵腹忍寒,在旅店借火烘烤湿透的鞋袜,疲极酣睡,醒来袜子烧掉一半的细节,皆是真实可感的惨淡人生。

但罗周的《浮生六记》中没有惨淡人生,因为巾生和闺门旦自不必操心金钱这等俗事。全剧中唯一一次提到钱,是第一场当沈复盼芸娘回煞之时,房东王婆前来催讨租金,并以举丧不吉为由,趁机敲竹杠,要求租金翻倍,押一付三。沈复立时应承。王婆竖起大拇指夸他:"好慷慨,好情痴!"这种豪放作派,以及舞台上一切服饰器用,都在营造一种无忧无虑的富贵气象。不仅原作中

① 沈复:《浮生六记》,天津人民出版社2015年,第126页。本文所引《浮生六记》原文皆出于此,不再一一注明。

两人遭遇的大关节统统隐去不表，一些细节的处理也耐人寻味。比如说，罗周从原作中撷取了芸娘喜食芥卤腐乳和虾卤瓜的细节。第一场"回煞"中，沈复备下芸娘的"舌尖之爱"以待亡魂，并追忆芸娘生时情景："当年我最恶卤瓜，拒不肯食，芸姐劝我不动，竟笑笑嘻嘻，挟之强塞我口。我掩鼻试嚼，倒也清爽，开鼻再嚼，好不美味！"①在原作中，芸娘曾有解释，喜食腐乳乃取其价廉，可粥可饭，幼年食惯，成年后亦不敢忘本；但是罗周将贫寒生活的背景完全隐去，仿佛腐乳卤瓜只是一种口腹甘嗜、夫妻情趣。我们甚至还可以辨识出言情小说中常见的富贵想象：有钱人山珍海错吃腻了，偏偏就爱清粥小菜呢。

另一处细节是剧中芸娘提到的美好回忆之一"萧爽楼题画"，听起来也真风雅极了。事实却是夫妇二人因家庭矛盾，被沈父逐出家门，寄人篱下一年有半，靠芸娘和仆役刺绣纺绩，以供薪水。即使在困顿之中，沈复仍是呼朋引伴好热闹的性子，多亏芸娘"善不费之烹庖"，而朋友知其贫寒，也会出些酒钱，但即便如此，有时还要芸娘"拔钗沽酒"。在沈复后来的回忆中，寄居萧爽楼的日子，虽然贫乏，却很自在，是一生中难得的"烟火神仙"的日子。只有当我们看到其中的"烟火"，想到这种风雅并非应然之事，而是以精神旷达对抗物质贫乏的结果，也是理解、体谅、隐忍和牺牲的结果时，这种风雅才显示出其意义和力量，否则，我们只去羡慕"神仙"好啦，又何必写沈复和芸娘呢？

正因为遮蔽了原作的凄凉底色，罗周所描绘的沈复和芸娘的生活，就显示为一种巨大而空洞的物质堆积。在沈复的回忆中，有芸娘的"舌尖之爱"、芸娘所作的"人瘦花肥"诗句，有花烛之夕的并肩夜膳，有酒酿饼和碧螺春，有沧浪亭中秋踏月、太湖船携酒共饮，有萧爽楼题画、七夕节乞巧、插花论诗、焚香烹茗……简直是一部迎合中产阶级观众想象的古典生活品位指南。看着舞台上的沈复努力做深情科，我忍不住想，如果做了二十三年的夫妻，回忆里竟然没有世道炎凉、人情冷暖，没有任何真正深刻的东西，翻来覆去都是些琴棋书画、月貌花容，看似风雅脱俗，其实浮皮潦草，和萍水相逢的青楼中人都可做得说得，那么这所谓的伉俪情深，实在也深不到哪里去。人世间任何一对怨偶，回忆起半世同行的悲欢，都要复杂生动得多了！

我不会批评罗周在《春江花月夜》中描写才子佳人，因为她有为原创作品选择题材的自由；但《浮生六记》是改编作品，将原作中的困顿流离删抹干净，装成一派富贵清闲的景象，仿佛在沈复和芸娘的人生中，除了刻在脑门上的一个"情"字，再也没有旁的忧愁烦恼，这就未免太过势利心肠，而且也带了剧作法上的实际困难。沈复和芸娘的故事之所以值得记述，不是因为爱情的完美，而恰恰是因为爱情的不完美。只有当那些许的亮色，是点缀在黯淡苍凉的人生图景之上时，它才显得如此璀璨，如此珍贵。而当充满烟火气息的人生困境都被删抹殆尽时，还有什么能为这种巨大而空洞的物质堆积粉饰一点意义呢？似乎只有诉诸死亡了。

罗周在创作札记中写道，《浮生六记》的题旨是"文学之于死别的跨越，亦爱念之于死别的跨越"，她说："我总是在剧中抒发'死生亦大矣'的喟叹，又总是不吝用最浓艳的感情，倾心赞叹人类扶摇于生死之上的伟力：爱的伟大、艺术的伟大。"②爱情，文学，艺术，死亡，每一个都是大词，加在一起，非常惊人。很多教编剧的老师可能都遇到过这个问题——没有生活的剧本最爱谈论生死，一些初学写作的学生，既不愿意揣摩世故人情，又不耐烦钻研叙事技巧，他们偏爱的捷径就是制造死亡：看看，人都死了，还不够强烈的戏剧性和深刻的悲剧感吗？死亡可以让厚重的更厚重，让丰沛的更丰沛，但并不能让轻浮变庄严，让浅薄变深刻，甚至反而映照出人生之空虚无聊。如果沈复和芸娘的人生只有琴棋书画诗酒花，那么这种爱情和死亡就只对当事人有意义；如果《浮生六记》记录的只是琴棋书画诗酒花的爱情，那么这种文学和艺术也没有多大的价值。所以，对于罗周的所谓"死生亦大矣"，对于这种用死亡来回避生活的剧作法，我想，可以用孔老夫子的话来回答："未知生，焉知死？"

女性的男性凝视

从剧作法的角度看，罗周改编《浮生六记》的另一个特别之处，在于她选取了沈复的视角，重点不在沈复和芸娘从总角相识到死别生离的一生，而是沈复如何追忆这一生。她说："昆曲《浮生六记》绝不是对沈复原著的戏曲化演绎，而是力图去触摸这本书从作者胸中呕血而出的灼热温度、怦然跃动。"③

诚然，芸娘是借沈复之笔才得永生，如果没有沈复

① 罗周：《浮生六记》，《上海戏剧》2019年第4期。本文中的《浮生六记》剧本引文皆出于此，不再一一注明。
② 罗周：《一生浮梦归去来——昆曲〈浮生六记〉创作小札》，《上海戏剧》2019年第4期。
③ 罗周：《一生浮梦归去来——昆曲〈浮生六记〉创作小札》，《上海戏剧》2019年第4期。

饱蘸情感的描摹，我们不会知道曾有这样一个生气盎然的女人，两百年后，她的言语态度依然使人感到亲切；但是反过来，如果没有芸娘在他的书中活过，《浮生六记》实在算不得多么出色的文学，"浪游记快"卷中卖弄起才情来的顾盼自得，也实在有点儿令人肉麻。沈复的一生，志大才疏，俯仰随人，乏善可陈——并非说他不是好人，而是他没有什么值得摆上戏剧舞台的。只有芸娘，这个被林语堂称为"中国文学上一个最可爱的女人"①，是他平凡人生中最不同寻常的异色。

在沈复的笔下，芸娘是美丽的，"一种缠绵之态，令人之意也消"，也是聪慧的，能自学识字，喜读书，通吟咏，谈吐有风趣，这是佳人风流；她恭谨，温柔，勤俭，善持家，对于公婆的无理和丈夫的无能，未尝稍涉怨尤，这是贤妻品德；她遇事有主见，有决断，"具男子之襟怀才识"，且无论境遇高低，皆有旷达心境，这是文士做派。在她和沈复的关系中，除了才子佳人的爱情，还有夫妻的相濡以沫、知己的相激相赏。但不仅如此，芸娘的世界并不是只有沈复，她有自己的社交，她的可爱主要在于"迂拘多礼"的外表之下，还有一种不安于闺闱的活泼生气，甚至隐含超越性别规范的欲望。

最令人印象深刻的是芸娘为夫谋娶名妓之女憨园为妾一事，乍看之下，这是符合封建女德的贤惠之举，仔细推敲却颇有意味。对于纳妾，沈复显得非常被动，除了经济条件的考虑之外，他还提出"伉俪正笃，何必外求"，而芸娘的回答是："我自爱之，子姑待之。"自始至终，从晤面、相交到定盟，沈复都像外人，芸娘是兴致勃勃的主导者，她和憨园"欢同旧识，携手登山，备览名胜"，称赞其"美而韵"，"殷勤款接，终席无一罗致语"，"结为姊妹"，"无日不谈憨园"。当沈复开玩笑问她，是否要效仿李渔的《怜香伴》时，她回答："然。"最后，当憨园被有力者以千金夺去时，沈复似不以为恨，反而是芸娘伤心逾常："初不料憨之薄情乃尔也！"及至临终梦呓，仍有"憨何负我"之语。

对于为夫纳妾之举，传统的解释是芸娘宽容而贤惠，或因其自知患有血疾而主动选择"接班人"，为身后做打算。也有学者不满足于这种解释，如林语堂认为，这是"由于她太爱美而不懂得爱美有什么罪过"，爱美的天性使她"见了一位歌妓简直发痴"。②还有学者认为其中有保护弱势的成分，或者芸娘性情洒脱而不拘小节，或者从同性情爱的角度加以解释。我认为重要的是看到芸娘在整个过程中的主动姿态和情感投入，乃至"竟以之死"，显然已经超出了贤惠的本分，她不是仅仅作为丈夫的附属物去履行女德，而是作为一个主体在追求超越封建社会性别规范之外的某种寄托。

冒襄在追忆董小宛的《影梅庵忆语》中，塑造了一个从烟花之地回归正统家庭、自觉遵循封建伦理规范的完美女性形象，相比之下，沈复笔下的芸娘有一个从闺闱通向社会的反向轨迹，她对家庭之外的世界充满好奇，因而常常有出格之举，展现了个体更加丰沛的生命状态，所以当我们想到她时，往往不是想到她病弱的身体，而是她兴致勃勃的样子。然而，这也就势必和严酷的家族威权、礼教规范产生紧张关系。芸娘的行事做派，加上大家庭中的误会、猜忌和挑拨，终于令她失欢翁姑，以"不守闺训，结盟娼妓"为由而遭到斥逐。整部《浮生六记》，读来最令人心酸的话，也许就是芸娘临终所言："满望努力做一好媳妇而不能得。"

令人遗憾的是，罗周的改编不仅完全遮蔽了芸娘作为女性个体和父权制之间的张力，而且将芸娘从一个有血有肉的人变成了一个鬼魂和幻影。因为叙事视角的选择，全剧从芸娘殁后展开，重点在于沈复的追忆和创作，当他开始将回忆诉诸文字时，芸娘的魂魄出现在舞台上，随着文稿的写作，两人重温了旧日场景，而当沈复完成书稿时，芸娘也就消失了。沈复与芸娘的关系是创造者和造物，用罗周的话说："他的文字，不但创造了一个'芸娘'，进而更创造出一个'世界'，仿佛真实世界的倒影，永存于岁月之河。"③

这种塑造女性的方式是一种典型的男性凝视，芸娘不是作为一个有自我意志和行动力的主体而是作为男性凝视下的一个消极客体出现在舞台上。不仅原作中关于她"具男子之襟怀才识"的记述统统不见了，而且她的生活经验被狭窄化为完全以沈复为中心，甚至在她和沈复的关系中，也刻意忽略了夫妻相濡以沫和知己相激相赏的层面，而仅凸显才子佳人的风流多情。罗周花费了很多笔墨来描绘芸娘的年轻、美丽与柔弱："妙庞儿娇臻臻艳若桃杏""这身畔娇媚，怀中香软，正是你嫡嫡亲亲的芸姐，我娇娇楚楚的妻""灯下凝颦，案头迎笑，桃花笺书不尽桃花俏""爱煞她一拧背人楚宫腰""那眉弯目秀、顾盼神飞、娇啧呀呀、粉汗盈盈，尽在俺文稿之内"。

① 林语堂：《汉英对照〈浮生六记〉序》，上海西风社1939年，第5-9页。
② 林语堂：《汉英对照〈浮生六记〉序》，上海西风社1939年，第5-9页。
③ 罗周：《一生浮梦归去来——昆曲〈浮生六记〉创作小札》，《上海戏剧》2019年第4期。

对芸娘的描写集中在她的身体,对身体的描写则充满诱惑性和情欲性,这是一个完全为了满足男性愉悦而存在的客体。

中国传统戏曲舞台上有不少女鬼形象,比如杜丽娘、阎婆惜、敫桂英、李慧娘,她们求偶、诉冤、索命,展现出挑战现实制度和权力结构的意志与行动力,这才是鬼魂上场的意义。像罗周的芸娘这样完全被动、只能被看的鬼魂,我想不出先例,这是以最极端的方式否定人的主体性。两百年前"三纲五常"的礼教社会,男性作者还能写出一个女人突破性别规范而充满生命力的样子;两百年后"男女平等"的现代社会,女性编剧却如此熟练地从男性视角凝视女性、贬抑女性、物化女性,彻底抽掉她的生命力,使她成为鬼魂和幻影,成为从未真正活在舞台上,而只存在于男性凝视中的客体。这显然不能用封建时代的历史真实加以辩解,因为就性别观念而言,从沈复的《浮生六记》到罗周的《浮生六记》,是实实在在的倒退。

除了由沈复"创造"的芸娘外,罗周的《浮生六记》中还有三位女性——沈复的母亲、续娶的妻子半夏,以及沈复和芸娘所生之女,她们都只是塑造沈复的完美男性形象、维护父权制权力结构的工具。半夏是罗周新添的一个重要人物,她在创作谈中写道:"很多朋友问为什么会在男女主角之外,塑造这么个可爱的半夏。我说一方面,是想表达:所谓爱情,除了沈复、芸娘之缠绵缱绻外,还有另外的丰富形态,另一方面,我也想说,《浮生六记》很好,可好的不只在书中,有了现实温柔的爱护,才有艺术纯粹的深浓。"①

这不是罗周第一次写无欲、无求、无我的奉献型女配角,在《春江花月夜》中,曹娥为了助张若虚与辛夷再见一面,拼着五百年修行不要,为他求来还魂膏,不过曹娥至少承认起了思凡之心,半夏则完全是被沈复和芸娘的爱情所感动:"奴年三九,见世间薄幸人多、真心人少,似沈相公这般,委实难得。"她没有自己的性格和欲望,在剧中唯一的功能就是沈复深情形象的捍卫者。被沈复醉后质问:"你一介生人,怎在我家?"她不愠不恼。读沈复记录他和芸娘的情爱,她不妒不恨。当沈母忧心沈复牵缠魑魅、病染沉疴,吩咐将书稿焚毁时,是她偷偷誊抄一份,并说服沈母:"一往情深,怎说是病?"连沈母都不好意思地说"亏欠你、委屈你"时,她表示:"妾虽嫁不得书中郎君,却得侍奉著书的相公。天缘如此,半夏

之幸。"故事的结尾,沈复在对芸娘的思念中病逝,芸娘的鬼魂前来接引,两人亲亲热热地同往幽冥,对于无私奉献的半夏,对于还要仰赖她照顾的女儿,竟不置一词。

没错,沈复和芸娘,巾生和闺门旦,还有一个年已及笄的女儿。她没有机会出现在舞台上,母亲去世了,父亲忙着伤心,"回生"的鬼魂也只想着重温鸳梦,没有人关心过她的生活、她的情感。在最后一场戏中,她突然出现在半夏的叙述中,已经被后母安排了一桩婚姻,好给缠绵病榻的父亲冲喜。做父亲失败到这个地步,我一度怀疑这是反讽,然而罗周是逻辑自洽的:女儿存在的价值就是为了证明后母的贤惠,而后母的贤惠就是为了证明父亲的深情。

当罗周采用男性视角凝视时,伤害的仅仅是女性形象吗?不是的,剧中的沈复也因此变得既面目模糊,又面目可憎。在原作中,沈复虽然顺从父权而无力调解家庭矛盾,但他毕竟发出了微弱的抗议。因为和妻子性情相投,他会感叹:"惜卿雌而伏,苟能化女为男,相与访名山,搜胜迹,遨游天下,不亦快哉!"甚至表示:"来世卿当做男,我为女子相从。"他纵容、鼓励芸娘的天性,实实在在地去拓展一个女性的生活空间。芸娘失欢翁姑,两次被斥逐,沈复不离不弃,与之共进退,以父权制社会的标准而言,这并非易事。实际上,沈复作为男性,同样也是父权制的受害者。如史景迁所言:"虽然直到最后沈复仍不明白命运为什么不让他们过得快乐些。'人生坎坷何为乎来哉?'他问道,'往往皆自作孽耳。余则非也!多情重诺,爽直不羁,转因为之累。'但是他所生活的社会却不再酬答这种逆来顺受的美德。"②但是在罗周笔下,沈复追求的爱情和自由与父权制之间仿佛不存在任何张力,他不需要为此付出任何代价,也不存在一个压迫他的父亲和封建大家庭,他自己已经成为家长,所有女性都以他为中心,而他对母亲、妻子和女儿的痛苦与牺牲毫无体察,自始至终,他都是父权制权力结构中的既得利益者,且心安理得地享受这一切。如果塑造这样的形象是为了讽刺父权制幽灵不死,那倒是很有现实意义,但罗周发出了由衷的赞叹。

结 语

我并不是以忠于原著来要求一部改编作品,改编者有充分的权利根据自己的价值观或者时代风尚违背原著,这种权利与一部改编作品的好坏并没有关系。我只

① 罗周:《一生浮梦归去来——昆曲〈浮生六记〉创作小札》,《上海戏剧》2019年第4期。
② 史景迁著,黄纯艳译:《追寻现代中国:1600—1912年的中国历史》,上海远东出版社2005年,第181页。

想指出沈复原作和罗周剧本之间的根本差异:沈复写的是苏州小市民相濡以沫坎坷同行的烟火人生,罗周写的是王子公主从此过着幸福生活直到死亡将他们分开,死后犹不知餍足;沈复哀叹社会权力结构中受压抑、被排斥的不合时宜者和失败者的命运,而罗周赞叹现实权力结构中的支配者和维护者自我感动、自我崇高化的姿态。这种差异,在我看来,是云泥之别。

曾经,昆曲舞台是向普通人敞开的,是向不合时宜者和失败者敞开的,它描摹尽市井百态,刻画尽世俗人情。不知道是不是我的错觉,如今的昆曲好像越来越"高雅"、越来越"美"了,于是那些不合时宜者和失败者渐渐消失了,普通人渐渐消失了,世态人情也渐渐消失了,帷幕拉开,多半是一幅太平盛世富贵行乐图。罗周的《浮生六记》并非偶然,它提醒我们,如果有一天,昆曲舞台上只剩下巾生和闺门旦,只剩下必须用年轻、美貌和财富加持的所谓爱情,那不过是消费主义和父权制的合谋,用丰富的物质包裹起陈腐的价值,去充当中产阶级"高雅"生活指南罢了。而充当中产阶级"高雅"生活指南这件事,可一点儿都不高雅。

(原载于《戏剧与影视评论》2020 年第 1 期)

昆腔在潮汕地区的传播与潮剧音乐对昆腔的吸收(存目)

董学民

(原载于《汕头大学学报(人文社会科学版)》2021 年第 1 期》)

多面小生:施夏明的昆剧表演艺术

王 馗[①]

在 2001 年昆曲艺术被列入"人类口述与非物质文化遗产代表作"名录的当年,江苏省昆剧院(简作"省昆")就被组建进入江苏省演艺集团,到 2005 年,剧院整体转企改制。在全国其他昆曲院团安享国家事业单位编制待遇之时,只有省昆以企业身份,在市场中寻求生存发展的机会。改革最直接的结果就是,2005 年江苏省戏校毕业的青年人作为剧院的第四代直接面对舞台创作,直接面对生存挑战。如何继承剧院艺术传统,如何按照昆曲规律创作演出,成为这批 20 岁上下的年轻人必须面对的问题。而这恰恰也是戏曲界最为关注、最为担忧的问题。

从新创"青春版"大戏《1699·桃花扇》开始,转企后的省昆青年演员们继承演出了众多优秀经典折子戏,也先后创排了十多部新编大戏。15 年间,这批演员的表演逐渐褪去青涩,逐渐"征服"新生的"昆虫"群体,戏曲界的忧虑也逐渐褪去。在这个群体中,被爱称为"小明"的施夏明,成了中流砥柱,成了昆迷们心中"最红""最忙"的昆曲小生

施夏明缘何忙?红在哪里?2020 年的四场演出颇能说明问题。施夏明一个月内连续主演新创作品《眷江城》《梅兰芳·当年梅郎》《世说新语》《浮生六记》,尤其是后三部作品在八天内接续演出,这让戏曲界为之惊艳。

直面现实的抗疫题材,在新冠疫情肆虐的悲情中,演出了当代中国战胜灾难的力量;

聚焦京剧艺术大师梅兰芳的现代题材,在西装长衫的民国风情里,演出了京剧艺术大师的人性丰采;

敷衍南朝人物的古典题材,在歌吟咏咏的魏晋风度间,演出了一个时代文人的品貌气质;

再现爱情传奇的才子佳人题材,在玄幻凄婉的夫妻恩爱中,演出了人性难以割舍的情感纠葛。

截然不同的题材类型,截然不同的人物命运,截然不同的妆容气质……需要调用更加多元的表演手段,甚至需要跨越戏曲行当之于形象的种种束缚,才能实现形象、趣味、韵致的种种差别。在这些原创作品中,施夏明从容地演活了人物,自然地演出了气质,让作品演到了臻于精品的艺术境界,让"八〇后"的昆剧艺术群体充分挥洒了昆剧创作的自信。此时的小明,作为省昆当之无

[①] 作者系中国艺术研究院戏曲研究所所长、研究员,中国戏曲学会会长。

愧的领军人，踏踏实实地创造了"多面"的艺术形象，也展示了"多面小生"的创造实力。"小"，只在他年轻的状态，而他的艺术格局与创作成就，正可谓是"明光佩玉声璆然"，已经在昆剧界乃至戏曲界的同龄人中卓然独立。

在施夏明的代表剧目中，常被提起的就有《1699·桃花扇》《南柯梦》《红楼梦》《白罗衫》《玉簪记》《桃花扇》《醉心花》《西楼记》、精华版《牡丹亭》、《浮生六记》《世说新语》《梅兰芳·当年梅郎》《眷江城》等，这些作品基本都是第四代群体走上舞台后，在15年间传承创作的代表剧目。这些剧目见证了施夏明的鱼龙变化，从完整而规矩的继承传统，到成熟而主动的创新发展，他成了昆曲舞台上重要的创造者。

昆剧的艺术性集中地体现在世代积累、世代打磨、世代传承的经典剧目，其创造性突出地蕴含在对剧目经典品质的再挖掘、再赋予、再创造中。昆剧经典剧目蕴含着创造的经验、规律和法则，传承与创造本身就是艺术的两个侧面，优秀的传承包含着有效的创造。优秀的昆剧演员，既要掌握一定数量本工行当的经典戏，以更加接近并契合世代相延的格范规矩；更要在体味戏情戏理时完成对艺术形象的鲜活塑造，让世代经验叠加并融入个体的艺术体验，外师文学和生活，内尊自性与体验，由此实现演员向艺术形象的精准转化。这种经验成为戏曲演员进行艺术创造的前提基础，当然也是历代昆剧从业者进行艺术升华的通途正道。

施夏明在从艺至今的艺术生涯里，始终沿着昆曲传承的这条通途正脉，不断地提高，不断地成熟。他是昆剧小生，演的是古典青年男性，青春的年龄，高挑的身材，俊秀的扮相，特别是清雅的神态，都自然而然地让他具备了昆剧标准"小生"的天然优势。他在戏校学戏伊始即师从石小梅等众多名师，特别是石老师的那些代表佳作如《牡丹亭》《桃花扇》《白罗衫》等，通过他的承接与演绎，实现了"青春版"的再创造。

例如《拾画叫画》《幽媾》，是《牡丹亭》中的经典折目。前辈艺术家对这几折戏有过深入的剖析和理解，像周传瑛先生对柳梦梅"雅、静、甜"的艺术定位，在后世传承中基本成为准则。"雅"，重在突出形象的文化质感；"静"，重在展示病愈后特定的精神面貌；"甜"，则重在呈现因画生情的个性情态。石小梅在把握"传"字辈大师的创作经验后，对文本做过重要调整，从而形成了独具个性的演出面貌。她以女性的直觉，敏锐地找到了柳梦梅的魅力独特点，其艺术重在发扬人物之"真"，由此而与杜丽娘诉诸梦境的"幻"遥相呼应。而施夏明在掌握老师的表演艺术时，最重要的突破则是完成了性别解读视角中的形象再造，更好地把握甚至超越了"女小生"对于艺术形象的塑造方法。对于男性形象的创作，石小梅娴熟地把握着小生的行当技法，这是施夏明学习昆剧行当必须遵守的，这保证了对于男性形象的艺术塑形，在传承中保持"像"是艺术积累的必需。石小梅以女性的性别敏感，从男性性格逻辑中实现形象提纯，这是施夏明传承时需要审慎变化的，他需要保持形象之"实"，从男性立场让提纯的艺术形象更具男性本色，在演出中实现"破"是艺术进阶的必需。因此，施夏明在原汁原味传承老师的表演艺术时，更需要基于男性演员本身的阳刚质感，把握本能的性别立场，通过一人独角的饱满演绎，实现冷戏热演，为形象敷加更加飘逸的丰致，让柳梦梅更加具有男性的青春灵动气质。

这种出入于性别审视的深度创造，只是基于演员自身的调适，却进一步升华了"柳梦梅"形象的文学境界。施夏明演出的《拾画叫画》《幽媾》，不单《拾画》形同"游园"，而且《叫画》亦具"寻梦"韵致，而《幽媾》则有"写真"意味。柳梦梅翻开画轴，一点点地猜度画中形象，最后真情投送，将物当人，这俨然类同于杜丽娘眼观旧景，一点点地捡拾记忆，索梦不得而最终心系梅树，将情寄物；柳梦梅痴情正炽，面对夤夜而来的杜丽娘，在猜疑中逐渐了解了眼前人，由此画中人、梦中人与眼前人形象归一，喜出望外，这正对应着杜丽娘春情梦残，在春香的陪伴与交流中揽镜自照，对影写真，真切地品味真人与幻影的虚实无碍，悲不自胜。这样的"柳梦梅"，在历代艺术经验范式里，经过石小梅"女性"的提纯，又经过施夏明"男性"的回归，已然获得了更加完备的性别观照，俨然实现了男版《游园惊梦》《寻梦》《写真》的细腻性与生动性。

施夏明在这两折戏中，整体而贯通地演出了属于柳梦梅本真男性的"趣"，在故事情境的基本架构中，刻画了"拾画"时的寂寞冷清，"叫画"时的惺惺相惜、热烈奔放，以及心意相投时的癫狂憨痴；而"幽媾"则在男女对答交言中的距离分寸间，大开大合地走向了相识相知的凤缘欢合，这更加契合汤显祖剧笔下那个情绪张扬的岭南才子的个性。正是由于把握了柳梦梅与传统小生形象不同的个性，施夏明才让空旷的舞台，或者展现出园林中的物象环境，或者与图像写真形成彼此发现、彼此交流的情境再现，或者在人鬼沟通中完成对虚实境界的跨越，极好地呈现出柳梦梅及《牡丹亭》文学表现空间的美学追求，让这几折戏成为与杜丽娘的精神传奇相比毫不逊色的戏剧场面。施夏明在再现"柳梦梅"时的雅、静、甜、真、趣，让历代传承的形象范式具备了新的审美个性。

施夏明这种承而有变的创作演出方式,颇合潜行乘洊之理,即在严谨遵循师承规范之中完成精准传承,中规中矩而能层楼更上,在同样的作品中赋予自身个性。这实际是石小梅早已秉持的传承创作方法:超越刻板机械的模仿复制,契合活态戏曲、活态昆剧创造性演出的根本规律。施夏明对于老师的"女小生"艺术,针对自身的条件素质,移步不换形,矫枉不过正,既保持了"小生"的本色,又规避了老师个性在自己身上的不适感。作为一个有思想、会思考的演员,他完全践行了历代前辈老师们所要求的"学我者生,像我者死"的传承理念,把石小梅师承自沈传芷、周传瑛、俞振飞等艺术大师而又自具风格的创造精神,融化在自己的学习和创作中,演出了自己的个性。三代传承体现的正是几百年来戏曲艺术所秉持的创造经验,也是一脉相承的昆曲正宗规范。

青春的朝气是属于施夏明的,他的创造活力始终悦动在温静阳光的外表下,始终深入到前辈老师所创的精彩剧目中。他身处这个时代的生命本色,也一再地让众多的昆剧经典得到时尚的绽放。《桃花扇·题扇》是由石小梅、张弘等老师共同捏合而成的力作,该折剧目最具影响力的【倾杯序】【玉芙蓉】两支曲,最能在唱念并做中体现昆曲的声韵之美,也最能流露深层悲情,体现人性之美。一板三眼加赠板的慢曲,在侯方域听闻"香君被选进宫去了"时从晕厥中沉痛唱出,由此展现他从悲痛中回转心神,看遍媚香楼旧物,在寻觅故人不得时情绪的极度悲伤和抑郁。施夏明以沉缓劲健的气息把控,配合他在场上随处即景的身段点染,眼中有物,心中有感,声中有情,让舞台上俨然再现了媚香楼的破败冷落,并叠加上了当日侯、李二人的记忆映象。这种对声情与意象的准确驾驭,已然不是一个学生对老师艺术的照影描摹,而是他深刻开掘文学意蕴后的体悟心得。如果对照全本戏《后访》接续而演的《惊悟》,侯方域同样用【锦缠道】【古轮台】两支曲子展现他对于故国、对于英烈、对于战争的千愁万绪——同一个演员,同一个行当,面对两种场境,面对不同的抒情对象,曲唱与身段表演迥然相别,气质和意蕴亦迥然相别。

同样的创造能力更加鲜明地体现在全本戏《白罗衫》中。该剧由《井遇》《庵会》《看状》《诘父》等四折戏组成,张弘老师以别具匠心的情节结构,分别展示徐继祖与苏母、苏夫人、苏云、奶公,以及与徐能的情感心理对峙,深度解读徐继祖在人性恻隐的发现中逐渐陷入情感纠结的状态。施夏明通过娃娃生、巾生、小官生的行当区别,深入人物心理变化的细部,对应各不相同的身份差别,更加圆熟地呈现徐继祖这个人物的心路历程。特别是在多次的演出后,他对人物的心理逻辑有了深度理解,对既成的表演范式进行了微调和突破。例如在最考验演员创造心理的《诘父》中,当徐能知道往事败露后,父子二人对饮,之后场面几乎凝滞,剧本展示徐能"凶相毕露,欲以壶砸徐继祖,终于不忍",用一个情感的反复来突出徐能对于父子情的牵绊。石小梅在演出时,用空洞的眼神展现徐继祖此时的无助,用自己濒于绝境的六神无主来推进徐能的自我反省。而施夏明则将手无力地垂下,在头微侧时闭上眼睛,展现徐继祖此时的纠结,用情感的动摇和流露来推进徐能对于父子情的流连。显然,这种变化让两个艺术形象用各自的情感对峙,完成了无声的道德自省,使原剧耐人寻味却又莫衷一是的结局,有了更加深刻而趋于理性的拓展。这是对经典作品进行的深加工和再创造。可以说石小梅在三十年前的创作,是对"传"字辈《写状》一折戏"画龙点睛"式的修旧如新,而施夏明在今天的演绎中则将这部戏的"光"与"彩"做了重新的擦亮,让青年的徐继祖拥有了属于施夏明的青春和朝气。

施夏明在众多昆剧作品中做到了形象的一人多面、鲜活灵动,他的表演艺术游走在小生行当中的多元表达,已经从向老师学习走向了自主的创造;从"传"自觉转变为"破",完成了传统经典更进一步的品质更新;同时也从"破"主动转变为"立",通过个人原创剧目的成功演绎,完成了对昆剧表演艺术的有效拓展。2015 年以来,他一部部地推进自己的原创作品,也就有了八天连演三部新创力作的佳话。特别是《梅兰芳·当年梅郎》被列入 2020 年度国家舞台艺术精品创作扶持工程重点扶持剧目,同时还被列为中国艺术研究院"张庚学术提名"的原创提名作品,该剧成为施夏明在表演艺术领域突出的创造成果。这部作品完全突破了昆剧演出现代戏的禁区,一依昆剧的古典格范,用昆剧传统的韵白、身段和创作方法,展现梅兰芳首次登临上海舞台的艺术往事,强化戏曲古典精神在现代社会的亮相。施夏明略迹取神,用十数年积累的艺术功力,鲜活地塑造出了契合梅兰芳精神气质的艺术形象。这种成熟的塑形能力同样体现在现实题材《眷江城》的创造中,施夏明以切近生活的真实感,让人物形象充溢着自身逻辑动机的饱满度,为昆剧的现代创造增添了卓有成效的代表性佳作。

施夏明渐入佳境的独立创作,得益于石小梅、张弘的亲传秘授,更得益于罗周的编剧艺术对他艺术升华的托举之功。昆剧最重诗歌文学的引领,石小梅在昆曲表演上的自成一派,与张弘老师在古典题材领域"脱胎换骨"式的文学创新密不可分;而罗周在昆剧领域的创作,

则为施夏明表演艺术的独立提供了任意挥洒、充分提升的空间。作为当代最为优秀的青年剧作家，罗周高举当代昆剧文学的最高创作标准，谨遵昆曲诗韵格范，恪守昆剧古典品质，开掘人性关系的深层逻辑，赋予现代思想的深度拓展。这当然也成为施夏明的艺术宗旨。在连续演出罗周昆剧原创作品时，他以贴近时尚而葆有古典个性的风格，让省昆的优秀艺术传统得到了新的作品承载。通过这些作品，施夏明将俊秀小生、深情君子的艺术个性做了时尚化的对接，为罗周"新古典"昆剧的创造做出了成功的回应，由此形成了中国当前戏曲创作中至为难得的创作团队和创作机制：由施夏明这样的青年领军艺术家，由罗周这样的青年剧作家，由石小梅、张弘这样的资深昆剧前辈，共同形成文学与表演、传承与创新、古典与现代交互推进、相得益彰的团体创作方式，保证昆剧文化品格的当代彰显。显然，这种稳定的机制为中国戏曲实现良性创造、为戏曲实现有效的代际传承、为观众打造优秀的艺术明星，提供了独具省昆个性的创作经验。

2020年3月初，在新冠肺炎疫情还比较严峻的时候，我被罗周邀请进入《世说新语·候门、调筝》剧组的微信工作群和腾讯会议室，作为一名"旁听生"，见证了他们创作的诸多细节。在大家居家办公的状态下，省昆的艺术家们自始不断地围绕剧本，斟酌文学剧意，讨论字韵音腔，安排结构场面。在这两个工作群里，除了石小梅、张弘两位年长的老师外，以施夏明为首的演员基本都是三十多岁的青年，他们听取老师们的文学解读，将自己的感悟和思考进行及时而富有建设性的回馈。在这几个月中，罗周充满古典意蕴的文学本就在这批师生的共同研读和创作中，逐渐地成为充满舞台活力的昆剧本。

我曾经问罗周女士：为什么多年来一直不间断地投入省昆的创作中，这种投入完全超过了一个剧作家的本所当为？为什么会在每一部作品中都无私奉献那么多时间和精力？她说是出于对这个团队的尊敬，出于对这里年轻人的尊敬。她尤其提到昆剧院的青年人为了生存，匆匆奔竞于市场演出，但始终没有离开昆剧院，始终在专心地做艺术。她的话让我深深感动！这也让我进一步去理解：前辈老师对省昆的年轻人不离不弃，何尝不是因为被这批年轻人的坚守所感染？记得2016年中国昆剧古琴研究会组织非遗日昆剧展演，主办方用"南昆正宗"来赞誉省昆的精彩演出。何为昆曲"正宗"？施夏明在省昆从师而学、以时而创、因艺而拓的实践，恰恰说明了"正宗"的真正内涵。可以肯定的是，完成精准传承的施夏明，走向自主创造的施夏明，不但是今天"南昆"的骄傲，更是今天昆剧和中国戏曲的骄傲。

（原载于《中国戏剧》2021年第3期）

经典《铁冠图》，从蔡正仁到周雪峰

朱栋霖

《铁冠图》是清代昆坛热演剧目，乾隆年间《缀白裘》收录《询图》《观图》《别母》《乱箭》《刺虎》等12折；张紫东《昆剧手抄曲本》加录《撞钟》《分宫》《煤山》等共21折；《昆剧传世演出珍本全编》中《对刀步战》合为一折，加录《看操》《祭主》，共录22折，这是目前看到的《铁冠图》全本。又据考证，《撞钟》《分宫》《煤山》之外各折，均属曹寅《虎口余生》（一作《表忠记》），昆班演出历来惯以《铁冠图》标目。清末民初名伶汪笑依将《撞钟》《分宫》改编为皮黄《排王赞》，演出轰动一时。20世纪30年代与"孤岛"时期，周信芳根据《铁冠图》改编为京剧《明末遗恨》，以呼应"九·一八"及"一·二八"淞沪战役后的社会潮流，及后来"孤岛"时期的上海社会局势。该剧在当时激起巨大反响，观众轰跃，以至于市政府只能派警察守护黄金大戏院大门。《明末遗恨》一剧将麒派艺术风格锤炼得更趋成熟，成为京剧大师周信芳的代表剧目。1925年11月至12月，昆剧"传"字辈在上海笑舞台首演《铁冠图》，以顾传玠、顾传琳饰崇祯皇帝，汪传钤、施传镇饰周遇吉，老旦马传菁应工王承恩。1929年新乐府解体，顾传玠离班，全本昆剧《铁冠图》遂成绝响。

著名昆剧表演艺术家蔡正仁于1986年从昆剧老艺术家沈传芷处学得《撞钟》《分宫》。沈传芷的父亲沈月泉是苏州昆剧传习所的大先生，生、旦、净、末、丑各行当俱精，他先以《撞钟》《分宫》授顾传玠，后传沈传芷。这两折是《铁冠图》最核心的戏，表演艺术独特。蔡正仁追随80岁的老艺术家苦学一周，自己又揣摩温习半月，终于将这出已近绝响的艺术遗产承传下来。三年后，沈传芷去世。2008年蔡正仁苦心排练，饰演《撞钟》《分宫》，在京沪粉墨登场，再度发挥和提升了其表演艺术水平，在他的表演艺术生涯中留下了浓墨重彩的一页。

三十四年来，蔡老师怀揣至宝，念念不忘要将前辈珍贵的艺术衣钵传付后人。苏昆由中国戏剧梅花奖获得者周雪峰领衔主演的《铁冠图》就是得自蔡正仁老师的亲授。蔡老师苦心孤诣，拳拳之心，一字一曲、一手一步，反复悉心指导，排练场三年的心血与汗水，加以唐葆祥、黄小午、陆永昌、孙建安等艺术家的通力合作，使苏昆1月14日演出的《铁冠图》焕发出了异彩。

　　《铁冠图》剧情深刻。该剧演的是明末官吏腐败、民不聊生激起农民起义，大明王朝最终走向覆灭，穷途末路的崇祯帝陷入完全绝望与万分恐惧之中，最终杀死皇后与公主，自尽于煤山。如此酷烈的剧情与人物命运，在"十部传奇九相思"的昆剧中是极少的，而像崇祯皇帝在剧中所经历的绝望与恐惧，以及自尽的心路历程，在大冠生应工的昆剧剧目中也绝无仅有，角色感情塑造的难度远过于《长生殿》唐明皇的爱情沧桑。这对于演员的表演是一个挑战。蔡正仁老师的表演以身心的完全投入角色为特色，《长生殿·迎像哭像》就是他演大冠生的代表作。他的念白、行腔、身段、手面都以强烈的内心感情起伏为驱动力，形成他表演的节奏与顿挫，他的演唱亲炙俞老演唱艺术精髓，以复腔行腔表达人物特殊的情感。这一切，在《撞钟》《分宫》这独特的两折中运用得最为如鱼得水、出神入化。崇祯皇帝三次惊呼撞景阳钟，一次比一次惊恐和绝望，声嘶力竭而浑身颤抖。我曾经欣赏过蔡老师2008年的演出，深为其精湛的表演艺术，以及对角色巨大的情感力度投入所产生的艺术感染力而折服！我注意到，蔡老师在《撞钟》《分宫》中这些极富感染力的表演显然吸收了麒派艺术苍郁顿挫、浓情重唱的特点，已经不同于通常的大冠生表演，充分显示了其昆剧大冠生表演艺术的鲜明个人特色与成熟，我认为不妨称之为昆剧表演艺术的"蔡派"。

　　从晚清全福班沈月泉到顾传玠、沈传芷到蔡正仁，蔡正仁再传周雪峰，昆剧《铁冠图》中《撞钟》《分宫》的表演艺术一脉相承，代代传递。

　　苏昆周雪峰曾以《荆钗记·见娘》《狮吼记·跪池》《长生殿·迎哭》夺得中国戏剧梅花奖桂冠。他天生亮嗓，高音亮丽清明、宽洪刚劲，低音悠远绵长，演唱满宫满调、字正腔圆，吐字行腔清晰有韵，扮演人物端正大方、沉着有度，不以花哨取胜，而以塑造角色、体验内心情感为规矩。《撞宫》"夜访"一场，面临明王朝覆灭崇祯帝巡行天街，夜访国丈周奎竟遭拒门外，听到的是国丈府内笙歌豪饮，他的痛楚、恼悔、无望而又无可奈何的心境，被周雪峰融合了冒风雪足踏寒冰的抒情，表现得淋漓尽致。崇祯皇帝三次狂呼撞景阳钟，却无一官员前来应命，周雪峰声音震颤，一下恐惧地拉高，双手抛袖颤抖，半立，把崇祯皇帝此时此刻绝望、恐惧、慌乱而又无助的心境渲染得相当传神。最后《煤山》一折是在蔡正仁老师精心指导下重新编排的。周雪峰演崇祯皇帝自尽，没有用通常的摔僵尸、抢背等舞台剧烈动作，而是头颈绕一条白练，披头散发，双肩无助地下垂，怀着绝望痛楚神情恍惚地走上舞台。夜鸟悲鸣划过夜空，周雪峰以苍衰低沉的痛楚之声唱"茫山夜望雾漫漫，步踉跄心惊颤也。这刹那间，天崩地裂！血斑斓，怕回首不堪看。江山变，妻女亡，更那堪子离散也"，电闪雷鸣，天幕上出现一株枯树，崇祯皇帝双手捧着血书衣襟唱"我意惨惨向着那枯枝投素缳"，末代帝王的殉命之路竟是如此凄惶。这支【小桃红】唱腔是蔡正仁老师创意设计的，移自《玉簪记·秋江》，变小儿女分离之苦为苍茫凄凉之苦，沉郁顿挫、凄怆感人。

　　苏州昆剧院1月14日首演《铁冠图》，这是一百年来昆剧《铁冠图》首次全本演出。著名编剧唐葆祥选取《铁冠图》中精彩折子，整理改编为完整的剧情。开端《观图》为引领全剧的楔子。明初洪武年间铁冠道人绘有一轴预知明朝过去未来，藏之通积库，270年后崇祯帝感到王朝气数已尽，遂入库观图，只见第一图为君臣朝和"垂裳而治"，第二图为饥民流离揭竿而起，第三图为一座焦山、一株枯树。用一个通神故事预示情节的过去与未来，这是古代小说和戏曲的惯用创作手法，而在此作为全剧楔子，正是对明王朝最终覆灭走向的规律揭示。新加《入关》一折，以李闯王起义军入关紧逼京都开启明王朝覆亡的剧情，重点保留《别母》《乱箭》《撞钟》《分宫》名折，不枝不蔓，一气呵成。再移《刺虎》折到崇祯皇帝煤山自尽之前。《刺虎》是梅兰芳、程砚秋两大名旦的名折，唐本《铁冠图》为了保留《刺虎》而不突兀，在《分宫》折为费贞娥出场埋下伏笔，而且安排费贞娥刺虎紧接在崇祯皇帝杀宫后再次惊峰突起。历经惨淡经营，编剧终于将散折整编成一部精炼而丰满的揭示明王朝覆灭的悲剧。其为崇祯皇帝自尽前反思悔恨而撰写的唱词，可视为这部戏的总结性思考：

　　恨群臣醉生梦死尸位素餐，
　　恨兵将骄奢淫逸降贼争先，
　　悔不该亲小人逐忠贤，
　　悔不该加派重赋激民变，
　　悔不该未迁都重整河山。
　　到如今气数已尽无力回天。
　　只落得国破家亡遗恨难填。

　　昆剧经典《铁冠图》中诸多名折，折折精彩，文武兼备，声色俱壮，为苏昆新一代演员提供了艺术创造空间。

净角唐荣饰《刺虎》中的李虎，简练凝重，气韵盎然。温柔娴静的五旦翁育贤成功地以刺杀旦应工费贞娥，成为她表演艺术的新突破。老旦陈玲玲演出了周母的决绝与大义凛然。武生殷立人扮相英俊，功架挺拔，出色地塑造了周遇吉的悲剧英雄形象，成为本剧演出的一大亮点。

蔡正仁老师说这部《铁冠图》无论是思想内容还是表演艺术，都是"守正创新"。

我为此点赞！

（原载于《中国戏剧》2021年第3期；《苏州日报》2021年2月20日）

民国年间新闻界对昆剧"传"字辈形象的真实书写（存目）

朱恒夫

（原载于《戏曲艺术》2021年第3期）

晚清古琴谱中对昆曲曲目的移植与改编
——以《琴学参变》《张鞠田琴谱》《双琴书屋琴谱集成》为例（存目）

廖俊雄

（原载于《南京艺术学院学报（音乐与表演）》2021年第3期）

论明代京师的昆曲演出（存目）

张婷婷

（原载于《南京艺术学院学报（音乐与表演）》2021年第3期）

《纳书楹曲谱》笛色的百年变迁（存目）

胡淳艳　王慧

（原载于《文化遗产》2021年第3期）

基于大小传统概念下的文人戏曲与民间戏曲对比研究
——以昆曲与"川剧目连戏"为例（存目）

成戎

（原载于《中国民族博览》2021年第3期）

湘昆文化空间演变及其影响因素（存目）

陈瑜

（原载于《江苏师范大学学报（哲学社会科学版）》2021年第4期）

从数据看昆曲"入遗二十年"
——以文献成果汇编内容为基础（存目）

郭比多

（原载于《中国非物质文化遗产》2021年第5期）

2021 年度推荐论文

昆曲史研究的世纪回眸[①]

朱夏君[②]

新文化运动前后,历史进化观进入文学研究领域,从不同时代的文体演变探讨文学进化历程的现代文学史研究出现了。在1903年北京大学颁布的《奏定大学堂章程》中,"中国文学门"主要课程包括"文学研究法""《说文》学""音韵学""历代文章流别""古人论文要言""周秦至今文章名家""四库集部提要""西国文学史"等16种。这些课程中除了"《说文》学""音韵学""四库集部提要"等传统研究的范畴外,加入了"文学研究法""历代文章流别""古人论文要言""周秦至今文章名家""西国文学史"等探讨文学的历史演变规律、文学的研究方法等的新范畴。其中"历代文章流别""西国文学史"两科更是可以看作早期的中国文学史与西方文学史课程。虽然当时还没有专门的中国文学史教材,但是《奏定大学堂章程》规定凡是任教"历代文章流别"一课的讲授,均应以日本的《中国文学史》为摹本[③],即教师应按照日本的《中国文学史》编订教材。也就是说,在新文化的学术先锋北京大学,历史进化观念已经进入文学研究领域,文学史研究也随之逐渐在国内盛行起来。

历史进化观的引进不仅影响了中国文学研究的视角和方法,而且很快便为戏曲研究者所采用。早在20世纪初,国内就引进了一些具有历史进化观的日本学者的中国戏曲研究成果。1906年,《新民丛报》发表了渊实翻译的日本论著《中国诗乐之迁变与戏曲发展之关系》。1908年,《月月小说》发表了日本学者宫崎来城著、滨江报癖翻译的《论中国传奇》。此后,王国维首先开始着手戏曲史的研究工作。1913年初,王国维在日本完成《宋元戏曲考》一书,以"宋元戏曲史"之名在《东方杂志》连载,1915年收入《文艺丛刻》甲集,由商务印书馆出版。这样,中国有了第一部资料翔实、论述系统、篇幅宏大的戏曲史论著。王国维提出了"学无新旧,无中西,无有用无用"的口号,提倡将中西学术融为一体,其云:"余谓中、西二学,盛则俱盛,衰则俱衰,风气既开,互相推助,且居今日之世,讲今日之学,未有西学不兴而中学能兴者,亦未有中学不兴而西学能兴者。"[④]王国维具有极强的历史进化观念,他在《宋元戏曲史》序中指出:"凡一代有一代之文学,楚之骚,汉之赋,六代之骈语,唐之诗,宋之词,元之曲,皆所谓一代之文学,而后世莫能继焉者也。"[⑤]此说对文体嬗变问题进行了论述,对现代戏曲史研究具有筚路蓝缕之功。《宋元戏曲史》的出现,对于中国的戏曲研究甚或文学研究均产生了极大的影响,其突破传统的研究方法及研究观念在国内引起了极大的震动。

王国维将历史进化观与现代研究方法引入戏曲研究,这必然惠及昆曲史研究。然而,昆曲除了具有文学特性之外,还有其独特的音乐特性、语言特性、舞台特征,其中规律亦非条陈大概可以论说清楚的,而忽略昆曲内部美学研究也造成了现代昆曲研究中本体品位的缺失。所以在昆曲史研究中,以历史进化观为前提对其音乐、语言、舞台特性的分析显得尤为重要。在20世纪初,另一位曲学大师吴梅对昆曲的独特样貌进行了剖析,并以其一生对于昆曲的研究定位和守护了昆曲这一特殊的戏曲门类。与王国维不同,吴梅不是一位严格的现代戏曲史家,而是填词、唱曲、度曲,走感悟式的内部实践的研究道路。吴梅的著作《顾曲麈谈》(1914)与《曲学通论》(1917)均将研究范畴定位于昆曲本体,从宫调、音韵、南北曲作法、作剧法、作清曲法、度曲、曲家等角度展开论述,力求全面而清晰地分析昆曲的美学特征。郑振铎在《记吴瞿安先生》中说:"假如没有瞿安先生那么热忱的提倡与供给资料,所谓'曲学',特别是关于'曲律'的一部分,恐怕真要成为'绝学'了。……我们研究戏曲和散曲,往往因为不精曲律,只知注意到文辞和思想方面,但瞿安先生则同时注意到他们的合'律'与否。因之,他的批评便更为严刻而深邃。"[⑥]这正说明了吴梅

[①] 本课题受上海市教育委员会科研创新项目资助,项目编号为"15ZS052"。
[②] 作者系上海戏剧学院教师。
[③] 林传甲、朱希祖、吴梅著,陈平原撰:《早期北大文学史讲义三种·序言》,北京大学出版社2005年。
[④] 王国维:《国学丛刊序》,《王国维全集》(第十四卷),浙江教育出版社、广东教育出版社2009年,第131页。
[⑤] 王国维:《宋元戏曲史·序》,《王国维全集》(第三卷),浙江教育出版社、广东教育出版社2009年,第3页。
[⑥] 郑振铎:《记吴瞿安先生》,《国文月刊》1942年第42期。

对昆曲美学本体研究的重要性。

昆曲史研究,即以时间为线索,探索昆曲演进、变化历史的研究。昆曲史研究必须在现代历史进化观念中进行。也就是说,现代昆曲史研究摆脱了传统戏曲并列式横向研究的范畴,具有较为鲜明的纵向时间轴观念。此外,昆曲属于戏曲之一份子,专门的昆曲史研究则有赖于昆曲独立于戏曲成为一个特有的研究门类。笔者认为,近代昆曲史研究的出现与王国维、吴梅先生之苦心提倡有关。王国维以勾勒戏曲史与批评曲本为其治学主要方向,在其影响下,戏剧史概念,即在历史进化论的大前提下,把戏剧放在社会生活中考察其演变史的观念越来越深入人心。吴梅研究主要集中于昆曲本体,其将之视为一有生命之艺术,以制曲、度曲、校订曲本、审定曲律作为主要研究方向,其研究奠定了一个传统昆曲研究的学科领域,使昆曲从古典戏曲的大范畴中独立出来。也正是在两位先生的倡导与实践下,昆曲史研究才能融合两者之长,在20世纪逐渐成熟起来。纵观20世纪100年间的昆曲史研究大势,笔者发现此种研究出现了两次高潮。第一次高潮在20世纪三四十年代,第二次则出现在20世纪80年代,下文将为此一一说之。

一、传统曲学研究路径的徘徊:前30年的昆曲史研究

明清曲家虽对昆山腔的源流、作家作品、度曲实践等进行了研究,但不具备历史进化观,其研究多散漫而无时间的概念,因而与现代昆曲史的研究存在一定的差距。20世纪上半期,国内的报纸期刊十分繁盛。由于昆曲活动进入式微期,研究者怀着忧虑之情,在当时的报刊发表了一些论文。绝大部分文章为谈论昆曲状况的散文,而且基本上保持传统昆曲研究的基本路径。但是其中也有一些涉及昆曲源流及发展演变规律的内容,在明确昆曲发展轨迹、构建昆曲史脉络方面具有探索价值。特别是20世纪20年代,随着历史进化观的流行,出现了戏曲史研究方面的一些论文,而昆曲史研究往往被裹挟在戏曲史研究中进行论述。这些论文虽然大多数内容笼统而且体系性较差,但作为早期的昆曲史资料也较为值得注意。兹摘录20世纪前30年报刊发表的涉及昆曲史的文章如下:

《奢摩他室曲话》,吴梅,《小说林》第2、3、4、6、8、9期,1907年

《菉猗室曲话》,姚华,《庸言》第21期,1913年

《顾曲麈谈》,吴梅,《小说月报》第5卷第3—12期,1914年

《昆曲概言》,晦庵,《空中语》第2期,1915年

《昆曲一夕谈》,天籁子述、慕椿轩订,《春柳》第1—2期,1918年12月1日—1919年1月1日

《昆曲源流》,佚名,《音乐杂志》第1卷第9、10两号合刊,1920年

《昆曲枝言》,天箪,《新声》第1—2期,1921年1—2月

《昆曲丛谈》,伯苏,《戏杂志》第4期,1922年9月

《昆乱思古录》,退庵,《戏杂志》创始号,1922年4—9月

《昆乱思古录》,退庵,《戏杂志》第3—4期,1922年

《龟盦说曲》,寒云,《戏杂志》第4期,1922年

《囊弄伎人严格史——净角之沿革》,江东老虬,《戏杂志》尝试号,1922年

《囊弄伎人严格史——说旦角》,江东老虬,《戏杂志》第3期,1922年

《梅庵说曲》,瘿公,《戏杂志》第5期,1922年

《梅庵说曲》,瘿公,《戏杂志》第6期,1923年

《藏本与院本异同》,今云,《戏杂志》尝试号,1922年

《昆曲丛谈》,伯苏,《戏杂志》第4期,1922年

《讹体昆曲杂谈》,柳侬,《戏杂志》第6期,1923年1月

《昆剧小言》,澹言,《戏剧》第1期,1923年

《戏剧源委之一班》,张恨水,《戏杂志》第6期,1923年

《悼昆曲名宿陈荣会》,步堂,《戏剧周刊》第11期,1925年

《观昆剧后》,尢符赤,《紫罗兰》第2卷第22期,1927年

《昆乱原来是一家》,远公,《戏剧月刊》第1卷第2期,1928年7月

《昆曲丛谈》,伯,《霞光画报》第1卷第11期,1928年

《〈昆曲简要〉序》,齐如山,《戏剧月刊》第1卷第2期,1928年7月10日

《关于昆曲》,樵隐,天津《益世报》剧影周刊第2—3期,1929年4月13—20日

《昆曲杂谈》,茫茫,《梨园公报》第52—75期,1929年2月11日—4月23日

《昆曲丛考》,月旦,《梨园公报》第63—140期,1929年3月17日—11月8日

《提倡昆剧之刍议》,月圆花好斋主,《梨园公报》第119期,1929年9月5日

《昆曲简要》,方肖孺,《戏剧月刊》第2卷第12期,1930年8月

《昆曲杂谈》,月旦生,《戏剧月刊》第2卷第2期—第3卷第10期,1929年10月—1931年8月

(一) 传统曲学视域中的昆曲史研究

自1912年王国维发表《宋元戏曲考》始,戏剧历史进化观逐渐受到研究者的重视。但是在20世纪初,戏曲研究仍旧处于新旧观念交替的变革期,大部分研究者均徘徊在传统的感悟式曲学研究的道路上,这从当时的报刊中可见端倪。

1915年,晦庵在《空中语》第2期发表的《昆曲概言》虽然只是随意叙述,但从中也传递出了一些信息。如云:"昆曲分两派,一曰苏,现在苏沪一带所唱者是。一曰浙,又名'逸谱',如现在宁绍一带所唱者是。其引白曲文在在相同,惟其工谱则浙派较苏派为繁。"①所论实际上涉及南方昆曲地方化的问题。又在论述角色的时候,列举了各个行当的家门戏,其列举的南方昆曲少见的净行的七红、八黑、三和尚,与后来周传瑛论述的角色行当基本相同,可知南方昆曲舞台传承的基本脉络。

天鹭子述、慕椿轩订《昆曲一夕谈》稍具条理。论者将此文分两期发于《春柳》杂志。其第1期论述元曲、传奇之剧本,以及魏良辅与梁辰鱼改革、运用昆山腔之功,并指出其对北曲演唱的影响。第2期论述"从事于昆曲须分三步,曰制曲、曰谱曲、曰度曲"②,并分述制曲、谱曲、度曲应注意的事项。论者对于昆曲历史兴衰的论述从极其简练的语言中体现出来,其云:"昆曲兴于明初,至明中叶而颇盛,明季稍衰,至清初而复盛。康熙之世为极盛。迨洪杨乱后,日渐衰微,而皮黄秦声代之。"③虽未着意于具体论述昆曲史,但寥寥数语,已将南方昆曲的盛衰勾勒尽致。

1922年,退庵在《戏杂志》创始号、尝试号、第3期、第4期连载了《昆乱思古录》一文。此文论述了昆曲的起源、角色来源及行头装扮,七大内班与春台、三庆等花部戏班在扬州及京城的活动,各班著名艺人及其艺术风貌等。文中有一些语句袭自《太和正音谱》《南词叙录》《扬州画舫录》等书。但此文对乾隆时期扬州盐商蓄养的内班及外班、昆班徽班入京等做了一些介绍,可以为昆曲史之资料。其云:"扬州如在郡城演唱,皆重昆腔,谓之堂戏。本地乱弹只行之酬神、祀祷,谓之台戏。迨五月昆腔散班,乱弹不散,谓之火班。后句容来者为梆子腔,安庆来者为二黄腔,高腔来自弋阳,罗罗腔来自湖广。……两淮盐务例蓄花、雅二部以备大戏。雅部即昆山腔,花部为京腔、秦腔、弋阳腔、梆子腔、罗罗腔、二黄调,统谓之'乱弹'。昆班之胜,始于商人徐尚志,征苏州名优为老徐班。而黄元德、张大安、汪启沅、程谦德各有班。洪充实为大红班,江广达为德音班。复征花部为春台班,自是德音为内江班,春台为外江班。内江班归洪箴远,外江班隶于罗荣泰,此皆谓之内班,所以备演大戏也。"④

对于昆曲、京剧极有研究的罗瘿公(1880—1924)为康有为弟子。他名惇曧,字掞东,号瘿庵,晚号瘿公,广东顺德人,生于北京。辛亥革命后,罗瘿公历任总统府秘书、国务院秘书、参议、顾问、礼制馆编纂等职,袁世凯称帝后,他拒不受禄,纵情诗酒,流连戏园。罗瘿公精于京戏,与王瑶卿、梅兰芳、程砚秋等名伶交谊深厚。他曾根据程砚秋的自身条件,为其创作和改编了《龙马姻缘》《梨花记》《花舫缘》《红拂传》《玉镜台》《风流棒》《鸳鸯冢》《赚文娟》《玉狮坠》《孔雀屏》《青霜剑》《金锁记》等剧本,对程派艺术的形成起了重大的作用。梅兰芳的《西施》一剧,亦为其所编。罗瘿公久负诗名,兼善书法,著述尚有《瘿庵诗集》《鞠部丛谭》《太平天国战记》《庚子国变记》等。

20世纪20年代初期,罗瘿公在《戏杂志》第5期(1922年)、第6期(1923年)发表《梅庵说曲》一文。《梅庵说曲》主要论述两方面问题:一,戏曲之起源;二,曲牌之起源。此文从传统的文体代兴观考释曲学渊源,其云:"乐府亡而词作,词亡而曲作。金元之间,作者至富,大率假神佛任侠、里巷男女之辞以舒其抑塞磊落不平之气。迨温州、海盐、昆山诸调继起,南声靡靡,几至充栋。其间宫调之正犯、南北之配合、科介节白清浊阴阳,咸有定律,不可假借。"⑤此外,文中还涉及曲牌缘起、牌名意义、一牌两用、传奇曲式等问题。瘿公认为词调

① 晦庵:《昆曲概言(续)》,《空中语》1915年第2期。
② 天鹭子述、慕椿轩订:《昆曲一夕谈(续)》,《春柳》1919年第2期。
③ 天鹭子述、慕椿轩订:《昆曲一夕谈(续)》,《春柳》1919年第2期。
④ 退庵:《昆乱思古录》,《戏杂志》1922年尝试号。
⑤ 瘿公:《梅庵说曲》,《戏杂志》1922年第5期。

与曲调同源于乐府古调及民歌时调,其云:"曲之调名,世俗称之曰'曲牌',始于汉之朱鹭、石流、艾如张、巫山高,梁陈之折杨柳、梅花落、鸡鸣高树巅、玉树后庭花等篇,于是词则有金荃兰畹、花间草堂诸调,曲则有金元剧戏诸调。"①但是词调入曲之后,往往同一牌名其词句、音乐格式大不相同。关于曲牌的惯用结构,瘿公提出了"引子—过曲—尾声"的基本曲式规律。其云:"传奇每一折开场之首曲,北曰'楔子(北剧中遇有一事情节未了,别加一短幕饶头戏,亦名"楔子",是与此"楔子"名同而义异)',南曰'引子'。引子属慢词,过曲属近词。曲之第二调,北曰'幺篇',南曰'前腔',又曰'换头'。前腔者,连用二音或四五首,句法一字不易者。换头者,换其前曲之头,稍增减一二字句。如【锦堂月】【念奴娇】则换首句,【朝元令】则第一、第二、第三、第四通调各自前换。【梁州序】则第三、第四调始换首二句之类是也。煞曲曰'尾声',亦曰'余文'。曰'意不尽'或'十二时'(以南曲尾声皆用十二板为节),其实一也,格式句字,稍有不同,当随所用宫调以为衡。"②

20 世纪 20 年代末,月旦生开始在《戏曲月刊》上连载《昆曲杂谈》。《昆曲杂谈》规模很大,包括 10 篇文章,其发表的时间分别为:

《昆曲杂谈》　　《戏剧学刊》1929 年第 2 卷第 2 期
《昆曲杂谈——明时曲本》
　　　　　　　　《戏剧学刊》1929 年第 2 卷第 4 期
《昆曲杂谈(续)》《戏剧学刊》1930 年第 2 卷第 6 期
《昆曲杂谈——论曲谱宫谱之异》
　　　　　　　　《戏剧学刊》1930 年第 2 卷第 8 期
《昆曲杂谈(续)》《戏剧学刊》1930 年第 2 卷第 9 期
《昆曲杂谈(续)》
　　　　　　　　《戏剧学刊》1930 年第 2 卷第 11 期
《昆曲杂谈(续)》
　　　　　　　　《戏剧学刊》1930 年第 2 卷第 12 期
《昆曲杂谈(续)》《戏剧学刊》1930 年第 3 卷第 1 期
《昆曲杂谈(续)》《戏剧学刊》1931 年第 3 卷第 6 期
《昆曲杂谈(续)——新乐府之命名考》
　　　　　　　　《戏剧学刊》1931 年第 3 卷第 10 期

其中,前三篇文章论述曲本之创作,按照时代顺序,罗列了元杂剧及南戏、明散曲及传奇、清代传奇及杂剧创作的成就。作者所论的作家数量颇为丰富,可以作为戏曲史乃至昆曲史作家作品研究之重要资料。此外,月旦生在其"论曲谱宫谱之异"中,第一次提出了曲谱与宫谱的区别及作用、曲谱与宫谱的嬗变等问题。其云:"何谓曲谱?厘正句读、分别正衬、附点板式,示作曲家以准绳者也;何谓宫谱?分别四声阴阳以及腔调高低,旁注工尺板眼,使度曲家奉为圭臬者也。故宫谱便于歌者,曲谱便于作者,其事截然不同,其名亦因之有别。"③这里的曲谱指的是格律谱,宫谱则指工尺谱。格律谱自明代中期开始就已经盛行,工尺谱则最早出现于康熙末年之《南词定律》,至乾隆年间数量始多。月旦生认为格律谱嬗变为工尺谱的原因是昆曲衰弱、音律失考,需要依赖工尺谱歌唱。其云:"盖康乾时正昆曲盛行之际,士大夫多明音律,梨园中人亦多能通晓文义,与文人恒相接近,故每制一谱,士夫正其音义,乐工协其宫商,二者交资易于集事,是以新词甫成,只须点明板式,即可被之管弦,几不必有宫谱矣。自昆曲衰,作传奇者只能填词,不能自歌,遂多不合律之套数,而梨园子弟又不能明于四声阴阳之别,全恃宫谱方能演唱,则是宫谱之用在今日,固为不可少之书矣。"④

《昆曲杂谈》更进一步探讨了昆曲的价值及昆曲不振之原因等问题。20 世纪初期,昆曲的颓势曾经一度引起了热心人士的注意,论者纷纷探讨昆曲衰弱的原因。其中绝大多数论者均将昆曲不振归结为曲词太文、曲调太繁或者与社会脱节。如吉羊在《立言画刊》发表的《如意馆菊话——昆曲痼疾》一文直接把昆曲的"美"指责为其衰弱的原因。吉羊提出昆曲虽美,但并无高致。其云:"徐凌霄大师曰:'美也,非高也。''美'之一字,正是昆曲痼疾,所以一病不起也!世人无不知西施之美,西施之美,病而已!'韶,尽美矣,又尽善也;武,尽美矣,未尽善也。'美之不健全可知,昆曲之颓靡即见。谚云:'病也能养人也能害人。'今昔之昆曲,其斯之谓呼?"⑤另外,姚揖秋《昆剧闲话》也云:"友有论近时昆剧之不振,当为曲词深奥而行腔不易,致未能普及民间;并谓平剧之所以历久不衰,评戏之所以能盛行者,皆因浅显易习也。吾人苟闲步街头,每能听及有随口哼平剧或评戏,

① 瘿公:《梅庵说曲(二)》,《戏杂志》1923 年第 6 期。
② 瘿公:《梅庵说曲(二)》,《戏杂志》1923 年第 6 期。
③ 月旦生:《昆曲杂谈——论曲谱宫谱之异》,《戏剧学刊》1930 年第 2 卷第 8 期。
④ 月旦生:《昆曲杂谈——论曲谱宫谱之异》,《戏剧学刊》1930 年第 2 卷第 8 期。
⑤ 吉羊:《如意馆菊话——昆曲痼疾》,《立言画刊》1941 年第 138 期。

而未尝闻有高唱昆曲者,观乎此即可知其兴衰之因素矣。"①很多新派人士都要求昆曲能适应时代的要求进行改革,提出了曲词删雅为俗、增加武戏表演、改革唱腔等办法。月旦生则认为昆曲不振不是由于曲词过雅,而是因其失掉了皇室的喜爱。"在清季帝制要完结的时候,皇室亲贵狎优纵乐,偏嗜新声,方土俗音,因而崛起,京僚巨室互相仿效。由都会及于各省,渐自城市,以至乡邑,奉为京班,推为大戏,其他雅乐杂剧同时均被压倒。那时候的昆曲也就一天颓败一天,因为唱的人少,听的人也少。久之,唱的人就更少了。这种现象,在生物的进化上止是(用进退废)(如手指以动作而长,足指因不用而短;又如家禽用距而翼弱,飞鸟因翔而翅强之类,用则进不用则退而至于废),而不是优胜劣败。"②月旦生指出:判断文艺优劣的标准是其体现的文化思想是否是美的,而不是雅俗问题。昆曲的曲牌繁、曲词雅正是其艺术价值的表现,不能作为缺点被改革家摒弃。

吴梅是20世纪昆曲研究极有影响的学者,其早期昆曲研究以《顾曲麈谈》为例,基本上继承了传统曲学研究的基本路线。吴梅渍染传统文化,早年习旧学,在古文、诗、词、曲等方面均有造诣。少年时遍读古今传奇杂剧,参以自己的唱曲填词经验研习曲理,其曲学研究具有深厚的内在审美体验感。因为青少年时期的昆曲认知,吴梅早期的著作充分继承了明清曲学研究的路径。1914年,吴梅在《小说月报》第5卷第3—12期刊出《顾曲麈谈》。从内容上看,《顾曲麈谈》将中国古典戏曲学的范畴熔于一炉,从宫调、音韵、南北曲作法、作剧法、作清曲法、度曲、曲家等方面展开论述,将研究范畴定位于戏曲本体,并对明清以来的各种戏剧观念进行梳理归纳。虽然表面看来,《顾曲麈谈》的内容不脱明清曲话所论,但在20世纪初这个特殊的历史环境下,《顾曲麈谈》对昆曲史研究具有极大的意义。吴梅在此书中将中国传统戏曲研究中纷繁复杂的研究内容进行了删选,其删选的内容提供了昆曲研究的学科范畴,为昆曲史研究界定了研究的基本领域。此外,吴梅先生还为昆曲研究提供了独创性的视角,如对宫调的研究提倡以"限定乐器管色之高低"③,即从音乐实践的角度进行研究。其在音韵上突破北曲遵《中原音韵》、南曲遵《韵学骊珠》的惯常习惯,而是"今取各家之说,汇集考订,以王鹓《音韵辑要》为主,分别部居,勒成一种曲韵,庶填曲家得有遵守"④。这些结论均颇具见解。20世纪20年代以后,吴梅受到历史进化观的影响,研究思想出现了转变。在吴梅的《中国戏曲概论》(1926)一书中,出现了鲜明的曲体代兴的观念,这部分内容将在下文论及。

(二)历史进化观的出现与裹挟于戏剧史中的昆曲史研究

在20世纪20年代,昆曲史研究出现了一些新动向。江东老虬的《戁弄伎人沿革史》与齐如山的《昆曲简要序》已经在昆曲史研究中渗入历史进化观念,而张恨水的《戏剧源委之一班》、吴梅的《中国戏曲概论》则在大戏曲史的论述中裹挟了具有明确时间观念的昆曲史研究,这不能不说是昆曲史研究的一个进步。

1. 对于近代昆曲艺人表演艺术及其沿革的论述

1922年,江东老虬在《戏杂志》尝试号发表《戁弄伎人沿革史——净角之沿革》与《戁弄伎人沿革史——说旦角》两文,论述清末至民初南北艺坛最负盛名的昆净、昆旦艺人之技艺。如论清末苏州昆净王松、张八云:"斯二人之演唱关公剧也,若是'训子',则帽上之绒球能不颤动。若是'刀会'则帽上之绒球颤动无已时。一则显其尊严,一则表其威武,观者靡不称许之。"⑤此文为我们展现了花雅之争昆曲败落后昆曲艺人昆乱兼善的整体素养。如昆净何九(桂山)为北京昆剧名净,但与程长庚同隶三庆班,兼演京剧。又如苏州昆旦孙采珠,初时专学昆曲,后为徐小香赏识,挈入京师之后,隶三庆班,兼习京剧,善演《虹霓关》《鸿鸾禧》《破洪州》《乌龙院》等京剧。而扬州昆旦朱莲芬入京后隶春台班,常与同班之乔四儿合作饰演《芦花河》之樊梨花、《秦淮河》之李湘兰等京戏角色。《戁弄伎人沿革史——说旦角》一文论述的昆旦往往传承有序,展示了清末民初几大昆旦的师承关系。文中所述师承,其一为谭雅仙—孙彩珠—余紫云,其二为朱莲芬—李艳侬。昆曲表演往往强调集体配合,不太突出某一位演员的个体表演。对于昆曲艺人个人表演艺术的推重与此类研究的出现,与清末京昆合演,昆剧受到京剧名角挑班制的影响,突出艺人个体的表演实力与潜能有很大的关系。

① 姚揖秋:《昆剧闲话》,《百代月刊》1937年第1卷第1期。
② 月旦生:《昆曲杂谈(续)》,《戏剧学刊》1931年第3卷第6期。
③ 吴梅:《顾曲麈谈》,《吴梅全集·理论卷》(上),河北教育出版社2002年,第7页。
④ 吴梅:《顾曲麈谈》,《吴梅全集·理论卷》(上),河北教育出版社2002年,第19页。
⑤ 江东老虬:《戁弄伎人沿革史——净角之沿革》,《戏杂志》1922年尝试号。

2. 关于京沪地区昆腔衰弱史的研究

1928年，齐如山在《戏剧月刊》上发表了《〈昆曲简要〉序》一文。此文论述了从乾嘉年间至民国初年，昆曲在北京日渐衰弱，为京戏取代的历史。此文多从观众、演员的观演反应着笔，以演出实例展现北京昆曲不振的事实与过程。按照齐如山的叙述，昆曲在北京由盛及衰经历了如下几个时段："清乾嘉间以宫廷提倡昆腔，故北京昆班极盛，其时文人几无不通昆腔者。……咸丰初年，中原多事，各伶工为谋生计，群奔京师。于是湖北之汉调，安徽之徽调，先后流入，统名之曰'皮黄'，浸夺昆腔之席。……及光绪初，则皮黄多于昆曲，……自是园中之戏，每日仍有两三出昆曲，以后则愈演愈少。最后四喜班每日只有杨鸣玉、朱莲芬一出，而戏码则在倒第四五。……光绪甲午后至民国初，昆曲衰微已极，只谭鑫培、何桂山、陈德霖数人偶一演《宁武关》《嫁妹》《游园》几出。然每年亦不过一二次，且绝非叫座之戏。……民国四五年间，吾邑昆弋班又来京演于崇外广兴园，余乃遍请京中昆曲老辈曹心泉、方星樵、陈嘉梁、陈德霖、李寿山、李寿峰、钱金福及朱素云、梅兰芳诸君，前往参观研求。其时昆曲新值提倡，该班在京颇能占一席。方相庆幸，而班中人不能和衷共济，一年许，遂又散去，殊可惜。"①可见，同光年间，昆曲在北京已失掉观众，大部分艺人均搭入京剧戏班维持生计。即使有像杨鸣玉、朱莲芬、何桂山、陈德霖那样优秀的演员，也难挽颓势。民国初期，虽有直隶高阳专演昆弋班荣庆社进京，但是戏班亦难以维持，所以在北京时演时辍，加上社会动荡，荣庆社在20世纪40年代报散。

与北方昆曲的处境相比，当时南方昆曲的情况亦不容乐观。1921年6月，在上海业余昆曲家包月秋、杨定甫等参股的鸣盛公司的支持下，全福班与上海"小世界"游乐场签约一年演出昆剧，经济盈亏均由鸣盛公司承担。但是全福班在"小世界"的演出并不顺利。1923年继贤女士在《戏杂志》发表了《小世界昆曲杂志》一文，谈到当时全福班在上海最后的演出情况。随着沈月泉等人执教昆剧传习所、沈斌泉弃演、陈鸣凤任教曲拍先、蒋砚香依京伶白牡丹，全福班在"小世界"的演出上座了了，艺人演出也不甚卖力。继贤女士云："小世界目前昆角，统计不过二十人，而可以演者只半数，可以看者仅六七人，其余则皆像徒焉。"②这种演出，观众自然不会喜欢。所以，这次签约演出不仅没有收入，而且让包月秋、杨定甫赔了很多金钱。后来遂将曲家清客请来串戏，以为补救，但是效果也不甚好。

3. 裹挟于大戏曲史研究中的昆曲史

在昆曲尚未独立于大戏曲范畴的时候，昆曲历史盛衰的勾勒往往是在整个戏曲史的叙述中进行的，而这种勾勒又往往是简单的条陈大概式的。

1923年，张恨水在《戏杂志》第6期刊出《戏剧源委之一班》一文。此文在中国戏曲的缘起历程中探讨昆曲盛衰史。按照张恨水的说法，"明末清初，为戏剧流行之新纪元，传奇剧本之著作，既较前代为盛，加以学士名流之提创，戏曲一道，遂渐遍及于普通社会。成班演唱者，实繁有徒。然其驰誉当时，而延传至今者，惟昆、弋两派。昆、弋者，以所产出地之昆山、弋阳而得名也。演唱资料，多取材于前代传奇或杂剧，及当世名流之著述。《长生殿》《西厢记》《琵琶记》《牡丹亭》《桃花扇》《燕子笺》等，皆为最流行者也。弋调古拙，而潜气内运，昆腔宛转，而余味曲包。虽亦所谓世俗之乐，而情词优美，歌舞相宜，佐之以弦管鼓铙，古乐歌之遗意，盖尤赖之绵一线之延。但弋或偏重武功，昆则专注文曲，分道扬镳，各极其盛。会雍乾之交，朝议右文，而李笠翁、毕秋帆、袁子才诸名流宏奖提掖，昆曲乃应运风行，不可一世。风气所被，士大夫尽多笛横碧玉、板按红牙，雅具管领春风之度，所斯时也。昆剧之势，乃优越于弋腔矣。然阳春白雪，终不适于普通之见闻，而武功缺乏，亦殊于叫座力量。至有关联，于是遂有昆、弋合班之制。此制之起原，盖谋所以抵抗皮黄剧而致然也"③。值得注意的是，张恨水并没有将传奇剧本与昆腔等同起来，而是将其分为两途，认为昆腔可以取材于传奇、杂剧等作品进行舞台表演，这不失为一种较为中肯的观点。此外，关于昆曲衰弱的原因，张恨水认为一是由于名流衰歇，提创奖掖者日益减少；二是昆曲曲文过文，情节晦闷，知音者日益减少。加之缺乏武戏，受到皮黄的冲击，所以颓势难挽。

吴梅自1917年至北京大学任教，在教授文学史课程的过程中，逐渐受到现代文学史观念的影响。20世纪20年代之后，吴梅的论著均具有历史进化的观念。1926年，吴梅出版《中国戏曲概论》一书。此书的章节设置以时代为序，每一时代以"总论"开头，分列这一时代的代表曲体与作家作品概况，如"卷上"论金元为"一金元总

① 齐如山：《〈昆曲简要〉序》，《戏剧月刊》1928年第1卷第2期。
② 继贤女士：《小世界昆曲杂志（续）》，《戏杂志》1923年第6期。
③ 张恨水：《戏剧源委之一班》，《戏杂志》1923年第6期。

论,二诸杂原本,三诸宫调,四元人杂剧,五元人散曲",
"卷中"论明代为"一明总论,二明人杂剧,三明人传奇,
四明人散曲","卷下"论清代为"一清总论,二清人杂剧,
三清人传奇,四清人散曲",①收罗备至又简明扼要。王
文濡对《中国戏曲概论》的评价很高,认为:"自金元以至
清代,溯流派,明正变,指瑕瑜,辨盛衰,举平日目所浏
览,心所独得者,原原本本,倾筐倒箧而出之,都五万余
言,搜索之博,判别之确,评论之精,仆虽门外汉,亦觉昭
然若发蒙矣。"②

《中国戏曲概论》涉及昆曲史之处甚多。值得注意
的是,因吴梅将戏曲视为场上之综合艺术,在分析剧本
的时候能从情节、人物、乐律的角度入手评价戏曲作品,
所以吴梅对于明清戏曲的评价很高,这与王国维贬斥明
清戏曲、推崇元杂剧的观点大相径庭。吴梅认为无论是
在体制上还是在艺术上,明杂剧较元杂剧都有其进步之
处。其云:"元杂剧多四折,明则不拘,如徐渭《四声猿》,
沈自晋《秋风三叠》,则每种一折者。王衡《郁轮袍》,孟
称舜《桃花人面》,多至七折、五折者,是折数不定也。元
剧多一人独唱,明则不守此例……元剧多用北词,明人
尽多南曲。如汪道昆《高唐梦》,来集之《桃灯剧》皆是,
是南北词亦可通用也。至就文字论,大抵元词以拙朴
胜,明则妍丽矣。元剧排场至劣,明则有次第矣。"③元、
明杂剧各有特色,而明杂剧在继承元杂剧的基础上吸取
了南戏的长处,表现出一种体制与风格上的突破和创
新,故而明杂剧较之于元杂剧而言,也有其进步意义。

关于明代传奇曲创作流派的问题,《中国戏曲概论》
也突破了前人的观念。其云:"若夫作家流别,约分四
端。自《琵琶》《拜月》出,而作者多喜拙素。自《香囊》
《连环》出,而作者乃尚词藻。自玉茗《四梦》以北词之法
作南词,而佹越规矩者多。自词隐诸传,以俚俗之语求
合律,而打油钉铰者众。于是矫拙素之弊者用骈语,革
辞采之繁者尚本色,正玉茗之律,而复工于琢词者,吴石
渠、孟子塞是也;守吴江之法,而复出以都雅者,王伯良、
范香令是也。"④吴梅认为,明代传奇创作流派远非"临
川派""吴江派"所能牢笼,上述论述对元末至明末的曲
家进行了新的创作流派的归类,并对这些流派的渊源进
行了考察,更为全面地关照了明代曲坛的整体状况。

吴梅注重从戏曲史整体环境考察传奇的盛衰。他
认为明代传奇较为繁荣,而到了清代则有所衰退。对于
清代传奇剧本创作盛衰的历程,其云:"故论逊清戏曲,
当以宣宗为断。咸丰初元,雅郑杂矣。光、宣之际,则巴
人下里,和者千人,益无与于文学之事矣。今自开国以
迄道光,总述词家,亦可屈指焉。大抵顺、康之间,以骏
公、西堂、又陵、红友为能,而最著者厥惟笠翁。翁所撰
述,虽涉俳谐,而排场生动,实为一朝之冠。继之者独有
云亭、昉思而已。南洪北孔,名震一时,而律以词范,则
稗畦能集大成,非东塘所及也。迨乾、嘉间,则笠湖、心
馀、惺斋、蜗寄、恒岩耳。道、咸间,则韵珊、立人、蓬海
耳。同、光间,则南湖、午阁,已不足入作家之列矣。"虽
然清代的传奇创作不如明代,但是清代传奇也有其优
长,吴梅认为清代传奇在排场、音律等方面较明代有所
进步。

《中国戏曲概论》也存在一些不足之处。吴梅侧重
于从"曲"的角度去研究戏曲,其著作往往强调度曲、制
曲、曲律方面的问题,而对于"戏"的部分则不甚关注。
黄仕忠云:"吴梅的理论体系也有明显的局限,这就是受
传统曲学影响甚深,偏爱昆曲,轻视花部地方戏曲,过分
强调了昆曲的曲辞、声律。据统计,讨论'曲'的作法和
优劣的篇幅,占了他全部戏曲论著的一半以上。他说:
'乾隆以上,有戏有曲;嘉道之际,有曲无戏;咸同以后,
实无戏无曲矣。'即是从昆腔传奇的演出情况而说的。
他把当时最受民众欢迎的皮黄说成是'俗讴'、'俗剧'。
显然,对昆曲的偏爱和对地方戏曲的偏见,多少妨碍了
这位曲学大师在戏剧理论上进一步作出贡献。"康保成
也说:"吴梅的戏剧理论已经具有很强的实践色彩,但有
偏于音律之嫌。"⑤

二、现代历史进化观的浸润:
三四十年代的昆曲史研究

20世纪三四十年代是昆曲史研究的黄金时期。首
先,自王国维《宋元戏曲史》着意研究宋元戏曲之后,一
度未受关注的戏曲史的研究逐渐兴起。而其中的昆曲
史研究则是戏曲史极为重要的内容。青木正儿《中国近

① 吴梅:《中国戏曲概论》,《吴梅全集·理论卷》(上),河北教育出版社2002年,第237-319页。
② 王文濡:《中国戏曲概论·序》,《吴梅全集·理论卷》(上),河北教育出版社2002年,第318-319页。
③ 吴梅:《中国戏曲概论》,《吴梅全集·理论卷》(上),河北教育出版社2002年,第270-271页。
④ 吴梅:《中国戏曲概论》,《吴梅全集·理论卷》(上),河北教育出版社2002年,第277-278页。
⑤ 康保成、黄仕忠、董上德:《戏曲研究:徜徉于文学与艺术之间——关于古代戏曲文学研究百年回顾与前景展望的谈话》,《文学遗产》1999年第1期。

世戏曲史》、卢前《中国戏剧概论》《明清戏曲史》、郑振铎《插图本中国文学史》等著作均给予昆曲史以极大的关注。其次,昆曲研究独立于戏曲研究的趋势进一步加强,当时出现了一些专门研究昆曲史的著作与论文。《昆曲述要》《昆曲史初稿》《昆曲史略》《昆曲之史的发展及其背景》《昆曲盛衰史略》《昆曲皮黄之变迁递嬗》等文章在报刊上发表。笔者统计当时报刊中涉及昆曲史之论文如下:

《昆曲述要》,项衡方,《震旦大学院杂志》第22期,1930年

《昆曲摭谈》,江枫散人,《戏剧月刊》第2卷第11期,1930年7月10日

《昆曲皮黄之变迁递嬗》,钟老人,《梨园公报》第262期,1930年11月17日

《京调与昆曲》,一得轩主,《梨园公报》第377—379期,1931年11月2—8日

《昆曲与蹦蹦》,佚名,《天津商报画刊》,1931年12月8日

《昆曲的演变与皮黄调的繁兴》,青木正儿著、贺昌祥译,《朝华月刊》第3卷第1期,1932年6月

《近百年来昆曲之消长》,曹心泉口述、邵茗生笔记,《剧学月刊》第2卷第1期,1933年1月

《昆曲史初稿》,守鹤,《剧学月刊》第2卷第1、2期,1933年1—2月

《昆剧之近况》,惜传,《十日戏剧》第1卷第18期,1933年2月12日

《昆曲》,圣陶,《太白》第1卷第3期,1934年10月20日

《近六十年故都梨园之变迁》,张次溪,《戏曲学刊》第3卷第12期,1934年

《顾曲新话》,杜颖陶,《戏曲学刊》第3卷第2期,1934年

《昆曲衰微的趋势》,杨天籁,《晨报·国剧周刊》第7期,1934年11月22日

《我也谈谈昆曲》,拨云,《晨报·国剧周刊》第59—61期,1935年11月28日—12月12日

《读曲札记》,陈豫源,《舞台艺术》第2期,1935年4月1日

《昆曲衰微之趋势》,方问溪,《晨报·国剧周刊》第31期,1935年5月16日

《从昆曲到皮黄调》,青木正儿著、西湖散人译,《戏世界月刊》第1卷第2、3期,1935年12月1日、1936年6月1日

《昆曲小言》,向梅,《晨报·国剧周刊》第75期,1936年3月29日

《顾曲研究》,叶慕秋,《戏剧旬刊》第5期,1936年3月

《顾曲杂言》,郑过宜,《戏剧旬刊》第12期,1936年6月

《粉墨阳秋——说昆腔剧中之"三怕"》,菊花,《戏世界月刊》第1卷第3期,1936年6月

《昆曲之史的发展及其背景》,李国凯,《铃铛》第5期,1936年7月

《谈谈昆曲》,白云生,《戏剧旬刊》第24期,1936年9月

《昆曲和皮黄的将来》,木石,《半月剧刊》第1卷第6期,1936年10月

《从昆曲谈起》,红石,《西北风》第9期,1936年

《顾曲漫笔》,郑王,《戏剧旬刊》第13—34期,1936年6月—1937年1月

《昆剧曲本变迁》,黄公,《十日戏剧》第1卷第11期,1937年5月31日

《北平青年会昆曲社公演记实》,吟秋馆主,《十日戏剧》第1卷第8期,1937年4月30日

《昆曲史略》,陆树枏,《江苏研究》第3卷第1期、第2、3期合刊,1937年1月31日—3月31日

《谈谈昆腔》,《影与戏》第15期,1937年3月18日

《谈谈昆曲》,曲痴,《京沪沪杭甬铁路日刊》第1814—1815期,1937年

《昆曲的文学价值》,莘萍,《银线画报》,1938年3月9日

《谈昆弋》,义,《银线画报》,1938年3月24日

《昆曲与皮黄》,基汉,《银线画报》,1938年4月18日

《昆腔戏原有文武班之别》,翁,《沙漠画报》第1卷第26期,1938年

《由仙霓社谈到昆曲之优点》,施病鸠,《半日戏剧》第2卷第1期,1938年12月1日

《昆曲与皮黄》,刘步堂,《立言画刊》第20期,1939年2月11日

《昆曲班复兴之道》,小可先生,《立言画刊》第23期,1939年3月4日

《昆剧之方式》,苏少卿,《半月戏剧》第2卷第5期,1939年5月28日

《昆曲之今昔》,炎臣,《新天津画报》,1939年6月

15 日

《闲话昆曲》,白云生,《十日戏剧》第 2 卷第 15、16 期,1939 年 6 月 30 日—7 月 15 日

《昆曲应否提倡》,张太愚,《十日戏剧》第 2 卷第 17 期,1939 年 7 月 30 日

《昆班九皇会》,庄蝶庵,《戏迷传》第 2 卷第 3 期,1939 年 8 月 5 日

《怎样欣赏昆曲》,赵景深,《剧场艺术》第 1 卷第 11 期,1939 年 9 月 20 日

《昆曲盛衰史略》,啸仓,《中国文艺》第 1 卷第 3 期,1939 年 11 月

《昆曲之分析》,庄蝶庵,《十日戏剧》第 2 卷第 24 期,1939 年

《昆曲危机》,炎臣,《新天津画报》,1939 年 12 月

《写在荣庆昆弋社死亡离散后》,许稷良,《十日戏剧》第 2 卷第 23 期,1939 年

《五十年来昆曲盛衰记》,丁丁,《国艺》第 1 卷第 2 期,1940 年

《记上海银联会昆曲组》,庄蝶庵,《十日戏剧》第 2 卷第 34 期,1940 年

《习曲散记》,庄蝶庵,《十日戏剧》第 2 卷第 34 期,1940 年

《因昆曲之不振兴谈到韩世昌之谢绝舞台》,西娴,《立言画刊》第 92 期,1940 年 6 月 29 日

《兴昆微见》,柏正文,《立言画刊》第 93 期,1940 年 7 月 6 日

《复兴昆曲与维持昆班》,海市散人,《立言画刊》第 97 期,1940 年 8 月 3 日

《由昆曲衰落不堪想到梆子》,季芳,《立言画刊》第 99 期,1940 年 8 月 17 日

《昆曲盛衰与提倡之必要》,俞振飞,《立言画刊》第 101 期,1940 年 8 月 31 日

《从历史上研究今日之昆曲衰落问题》,曲工,《立言画刊》第 121 期,1941 年 1 月 18 日

《静思斋谈荟——谈没落的昆曲》,俞勋,《立言画刊》第 126 期,1941 年 2 月 22 日

《与梅花馆谈昆曲》,杜善甫,《半月戏剧》第 3 卷第 6 期,1941 年 5 月 1 日

《提倡昆曲》,俞勋,《三六九画报》第 12 卷第 4—5 期,1941 年

《昆曲合作之夕》,步堂,《立言画刊》第 164 期,1941 年 11 月 15 日

《习曲散记》,庄蝶庵,《半月戏剧》第 3 卷第 10—12 期,1941 年 11 月 4 日—1942 年 2 月 1 日

《昆曲前途之希望王君九》,《彩纂纪念集》,1942 年 6 月 6 日

《在此机会中谈谈昆曲》,砚斋,《三六九画报》第 15 卷第 11 期,1942 年

《昆簪偶识》,曲荠,《彩纂纪念集》,1942 年 6 月 6 日

《昆乱兴衰各二百年之因素》,卜算子,《立言画刊》第 200 期,1942 年 7 月 25 日

《昆弋社一篇总帐——由白云生赴沪出演追想过去》,曾聆,《立言画刊》第 216—217 期,1942 年 11 月 14—21 日

《复兴昆剧之展望》,横云阁主,《半月戏剧》第 5 卷第 1 期,1943 年 11 月 1 日

《昆曲与乱弹》,康国梁,《平剧旬刊》新卷第 14、15 期合刊,1943 年 12 月 31 日

《曲与昆腔》,竹轩,《三六九画报》第 25 卷第 2—3 期,1944 年

《昆曲的沿革及其变迁》,中道,《天声半月刊》第 6—7 期,1944 年

《漫谈昆曲》,白云生,《半月戏剧》第 5 卷第 2 期,1944 年 3 月 1 日

《顾曲散记》,管际安,《半日戏剧》第 5 卷第 4 期,1944 年 8 月 15 日

《塞翁随笔——昆腔》,刘仲绂,《立言画刊》第 323 期,1944 年 12 月 2 日

《顾曲散记》,苇窗,《半日戏剧》第 5 卷第 9 期,1945 年 8 月 1 日

《昆曲种种》,赵景深,《春秋》第 3 卷第 2 期,1946 年 8 月

《昆曲的命运》,杜若兰汀,《青年半月刊》1946 年第 1 卷第 5—6 期,1946 年

《昆曲与皮黄》,佚名,《民治周刊》创刊号,1947 年

《丛谈昆曲》,松岩,《国外部通讯》第 2 卷第 3 期,1948 年

传统曲学涉及诗歌、词曲、戏曲、散曲、小曲,并以音乐性来统领这一系列的内容。在曲学研究中探讨昆曲,突出的是昆曲与词曲、杂剧、散曲、小曲的相似性,而忽略了其作为舞台艺术的特殊性。如传统曲学在谈到昆曲起源时,往往认为其与诗词同源,由元曲演变而来。20 世纪一二十年代,这种观念仍旧十分盛行。天鹭子述、慕椿轩订《昆曲一夕谈》云:"诗三百篇,皆古人之歌词也。魏时尤有杜夔,能歌鹿鸣、文王、伐檀、驺虞四篇。

至永嘉之乱,而古乐始失传。汉魏歌乐府,而汉魏之乐府,唐人已不能歌,而歌诗。唐之诗,宋人已不能歌,而歌词。宋之词,元人已不能歌,而歌曲。今之昆曲,乃元、明两代之遗声。其于中国现今歌乐中,为最高尚优美之音也。"①瘿公《梅庵说曲》也体现出类似的观点。"乐府亡而词作,词亡而曲作。金元之间,作者至富,大率假神佛任侠、里巷男女之辞以舒其抑塞磊落不平之气。迨温州、海盐、昆山诸调继起,南声靡靡,几至充栋。"②这种观点袭自明清,在曲学研究中由来已久,其与一部分文人将戏曲作为诗词文本而不关注戏曲的舞台性有很大的关系。20世纪30年代,昆曲逐渐从传统曲学中独立成为一个有其独特形态的概念。这种概念强调昆曲作为声腔艺术的民间性及其作为综合艺术的舞台性。在昆曲的起源上,当时虽然仍旧有"昆曲当然是从元曲演变来的"③的说法,但是在刘守鹤的《昆曲史初稿》、瑞峰的《昆腔底鼎盛与衰弱》、陆树枏的《昆曲史略》、李国凯的《昆曲之史的发展及其背景》中已经摒弃这种观点,而认为昆曲并不是继承北曲而起的艺术,而是由"宋时遗留下来的南方戏曲发展而来"。刘守鹤在《昆曲史初稿》里说:"昆曲就是南曲。……如果说,南曲可以包括昆曲,而昆曲却不能包括南曲,则为昆曲作史,不如为南曲作史之当。这话倒是很有理由。但是,元代是北曲独霸,明初南曲渐起而仍不易角胜北曲,到魏良辅的昆腔出世始把北曲逐渐扑灭,吞并,而成功南曲独霸;则谓昆曲代北曲而兴,非昆曲之南曲仅为昆曲的先驱或过渡,自无不可:此其一。……非昆曲之南曲自昆曲兴而渐衰以至不可复闻,而昆曲则至明嘉靖、隆庆间起,即主盟中国剧坛,一直到清乾隆间魏长生辈梆子腔出始稍挫,到咸丰间程长庚辈皮黄腔出始再挫,却是至今还未全军覆没,它的荣誉实在比非昆曲的南曲悠久得多;则以南曲包括昆曲虽然也行,但不若以昆曲代表南曲之合理。"④在《昆曲史初稿》中,昆曲已经不是与诗词同源的文学作品,而是一种声腔艺术。陆树枏《昆曲史略》论及昆曲的起源时云:"自元代中叶以后,北曲渐衰,南戏乘时走上复兴之路。本来南戏的滥觞,发端于南宋的永嘉杂剧……南戏起后,曾经发达过一时,由温州杭州以至江南一带都盛行了一下,但后来却为北曲占了胜利……元人侵入中国,艺术音乐戏曲各方面都带了新的成分进来,引起艺术界的革命,而造成光芒一代的北曲……元曲既盛,南戏便被压抑下去。直到元朝中叶,北曲盛极而衰,并且因为北曲的宫调,实在太束缚人了,于是高明萧德祥辈便起来做复兴南戏的工作。尤其高明的《琵琶记》做成了,为南戏开了复兴的机运。"⑤《昆曲史略》除了强调昆曲的声腔特质外,还强调了昆曲的舞台艺术性,这就驳斥了诗、词、曲同源同传统的观念,而确认了昆曲特殊的艺术价值。观念的更新引发了一系列专门研究昆曲史研究范畴的扩展和内涵的延伸。在项衡方《昆曲述要》、刘守鹤《昆曲史初稿》、陆树枏《昆曲史略》、李国凯《昆曲之史的发展及其背景》中,昆曲的音乐性、舞台性因素均得到了较大的关注。

另一个值得注意的问题是历史进化论的引入。传统的曲学研究虽然也讲究文体代兴,但是往往主同不主异,陷入通变论的窠臼。明胡应麟云:"诗至于唐而格备,至于绝而体穷,故宋人不得不变而之词,元人不得不变而之曲。词胜而诗亡矣,曲胜而词亦亡矣。"明代王思任云"一代之言,皆一代之精神所出,其精神不专,则言不传。汉之策,晋之玄,唐之诗,宋之学,元之曲,明之小题,皆必传之言也。"⑥清焦循云:"夫一代有一代之所胜,舍其所胜,以就其所不胜,皆寄人篱下者耳。余尝欲自楚骚以下至明八股,撰为一集。汉则专取其赋;魏晋六朝至隋则专录其五言诗;唐则专录其律诗;宋专录其词;元专录其曲;明专录其八股,一代还其一代之所胜。"上述论述注意到了时代沿革与问题嬗变的关系,但着眼于各种文体的同一性,并且以原道、宗经为判断文体优劣的标准,故而往往得出古今一脉、今不如古的结论。王国维的《宋元戏曲史》在继承文体嬗变论的基础上引入了历史进化的观点。其云:"凡一代又一代之文学。楚之骚,汉之赋,六代之骈语,唐之诗,宋之词,元之曲,皆所谓一代之文学,而后世莫能继焉者也。"⑦此外,王国维还为以进化论研究戏曲史提供了典范。他的《宋元戏曲考》除对戏曲这种文学样式进行考证性研究之外,还通过梳理、辨析,发掘文学的历史进化规律,开现代戏曲

① 天籁子述、慕椿轩订:《昆曲一夕谈》,《春柳》1919年第2期。
② 瘿公:《梅庵说曲》,《戏杂志》1922年第5期。
③ 参见红石:《从昆曲说起》,《西北风》1936年第9期。
④ 守鹤:《昆曲史初稿》,《剧学月刊》1933年第2卷第1期。
⑤ 陆树枏:《昆曲史略》,《江苏研究》1937年第3卷第1期。
⑥ 王思任著,任远点校:《唐诗纪事序》,《王季重十种》,浙江古籍出版社2010年,第75页。
⑦ 王国维:《宋元戏曲史·序》,《王国维全集》第三卷,浙江教育出版社、广东教育出版社2009年,第3页。

史、文学史研究的先河。

20世纪30年代,历史进化观渗入昆曲史研究。李国凯在《昆曲之史的发展及其背景》中云:"史的唯物论是治史的惟一方法;所以我们来研究昆曲的发展,也以此法为主,而偏重其社会经济情况,以说明他盛衰的原因。因为我们如仅就其发展的情形来看,其情形实难了解;但如以其社会经济情形来看,其盛衰情况均大有由来的。所以本文先把他的发展的情况,述之于下,然后再以史的唯物论对他存在的社会的经济背景加以检讨,其盛衰的情形自不难明瞭。"①在此文中,论者在社会的经济、政治、文化中进行昆曲的起源、本质和发展规律等问题的梳理,完全接受并采纳了历史进化的观念。李国凯按照实际情况对昆曲的发展历程做了清晰的时序划分,即:(1)萌芽(1556—1570);(2)兴起(1571—1620);(3)学者拥护期(1621—1670);(4)帝王拥护期(1671—1795);(5)衰弱(1796—1850)。在陆树枬的《昆曲史略》中,也有着极为明确的关于昆曲发展演变的时间概念。就剧本的创作而言,论者认为:"昆腔的创作,约在明代正德嘉靖年间……但那时还只流行于吴中一带,范围小,声誉也不广,作家专为昆曲而写作的更是少见,即使有,也不过是治北曲之余,弄弄南音罢了。待后隆庆万历时代,昆曲昌盛,北音沦亡,于是作家多起来,专以昆曲为对象的作品也日增月加,灿烂的词章,照耀着当时的文坛剧坛。著名的沈璟和汤显祖更是出现在那时的两大杰特作曲家。他们的流风遗韵,影响了二三百年来的昆曲的演进。清代康乾两朝,因为经济的繁荣,一切文艺思潮的创作和演进,都达于最高潮,昆曲也发展到它的黄金时代。作曲家除了创作外,还尽力整理各种曲谱和曲词,分别镂板流行,这在昆曲文献方面和后人弹唱方面都有不少的帮助。……自从乾隆以后,雅部的昆腔渐渐衰敝,那哼哼唧唧的吴声,不再能引起人们的兴趣,于是应运而起的好杀好砍,大吹大擂的花部戏便勃兴了。本来在昆腔未起以前,各地已有各种腔调,如弋阳、义乌之类,昆曲盛行之后,虽被掩没,压倒一时,但还在流行,而且也继续改革,进步,等到昆腔衰落,就又抬头复兴。"②此外,注重研究明清戏曲的青木正儿在《中国近世戏曲史》中也为昆曲盛衰确定了明确的时序节点,分别为:昆曲勃兴期——嘉靖至万历初年;昆曲极盛前期——万历年间;昆曲极盛后期——明天启至清康熙初年;昆曲余势期——康熙中叶至乾隆末叶;昆曲衰弱期——嘉庆至清末。上述这些论点表明,与20世纪初期徘徊于传统的大曲学研究不同的是,在20世纪30年代,历史进化观已经作为主流的观念深入昆曲史研究中。

(一)青木正儿《中国近世戏曲史》中的昆曲史认知

青木正儿(1887—1964),别号迷阳,日本现代中国学家,"京都派"学者。1908年进入京都大学,师从狩野直喜和铃木虎雄,专攻元曲,1911年卒业。1919年于同志社大学任教,曾与师友创办丽泽社、发行《支那学》杂志。青木正儿的研究领域十分广泛,涉及中国古代戏曲、饮食文化与风俗及中国文学发展史、文学思想史等领域。在中国古代戏曲研究方面,著有《元曲研究》《中国近世戏曲史》《元人杂剧序说》《元人杂剧》等;在中国饮食文化与风俗研究方面,著有《中华名物考》《华国风味》等;在中国文学发展史研究方面,著有《中国文艺论薮》《中国文学概说》等;在中国文学思想史研究方面,著有《支那文学思想史》《清代文学评论史》等;还主编有《中国文学思潮》等。

1925—1926年,青木正儿赴中国研究戏曲。他在清华园拜见王国维时,曾向王表示立志于研究元代以后的戏曲史。不料王国维对比十分不屑,并云:"元以后戏曲无趣。元曲是活文学,明曲是死文学。"王国维的观点并未影响到青木正儿的决心,在他的观念中,"今歌场中,元曲既灭,明清之曲尚行,则元曲为死剧,而明清为活剧也"③。1930年,青木正儿所著《中国近世戏曲史》一书出版,很快成为当时最有系统的明清戏曲研究著作。1933年,上海北新书局出版了郑震节译本《中国近世戏曲史》;1936年,商务印书馆出版了王古鲁译本,1954年,由中华书局出版增补修订本;1958年,作家出版社重印此书。在此书的译本中,王古鲁译本最为完善。王古鲁不仅修正了青木正儿的讹误之处,还在后来的增订版中增补了近三分之一的内容以供读者参考。

《中国近世戏曲史》为专门研究明清戏曲史的专著,其主要贡献在于继王国维《宋元戏曲史》之后填补了明清戏曲史研究的空白,使我国明清戏曲史第一次具备了明晰的体系。此书材料丰富、编排系统,对明清戏曲中重要作家作品的版本、结构、取材、曲词、声律进行评述。全书以点串线、史论结合,对我国古典戏曲研究与昆曲

① 李国凯:《昆曲之史的发展及其背景》,《铃铛》1936年7月第5期。
② 陆树枬:《昆曲史略》,《江苏研究》1937年第3卷第1期。
③ 参见[日]青木正儿原著、王古鲁译著:《中国近世戏曲史》,中华书局2010年,"序"第1页。

史研究产生了不小的影响。

《中国近世戏曲史》分为五篇:"南戏北剧的由来""南戏复兴期""昆曲昌盛期""花部勃兴期""余论"。此书的"昆曲昌盛期""花部勃兴期""余论"这三个部分围绕昆曲而述,而"南戏北剧的由来""南戏复兴期"又与昆曲的渊源相关,故而可以说《中国近世戏曲史》包含了十分完备的昆曲史。

除了具有鲜明的时间概念外,此书不仅视戏曲为文学剧本,而且视其为舞台表演功能的综合艺术,具有鲜明的"场上之曲"的戏曲观。此书对昆曲史的探讨除了涉及剧情、人物、结构等问题外,并关注昆曲折子戏演出的情况。如论述徐渭《四声猿》时云:"《狂鼓史》作后汉末文士祢衡半裸体傲然击鼓骂曹操之故事者,舞台上演死后之阎府。作者之意,盖处于欲为祢衡雪生前耻辱之同情心,祢衡即作者之自况也。今世所演昆曲《骂曹》一出,为小改此剧者,皮黄剧之《击鼓骂曹》,亦由此夺胎。"①关于李日华《西厢记》云:"然李日华改作之动机,盖以此时北曲渐不行,处于欲翻之为南曲使演于戏场之意。其所以努力保存原作之曲词,当不外乎对于原作之敬意。……陆采之自创,豪则豪矣,然李日华之区区小心,亦有足多者。此所以李日华之《南西厢》独行于戏场,而陆采之作反不行也。《曲品》推赏陆之作品曰:'愿令梨园亟演之。'然其后以迄今日,所上演者,即李日华之本也。……今昆剧所演《佳期》《拷红》《长亭》《惊梦》等诸出,最为人所艳称。"②论汤显祖作品,云:"(《邯郸记》)其中第三《度世》,今最流行于歌场中,分为《扫花》《三醉》二出。第四《入梦》亦分为《授枕》《入梦》二出。第十五《西谍》改称为《番儿》。第二十《死窜》改称为《云阳》。"③青木正儿之所以能将剧本与舞台实际联系起来考察昆曲,与其对昆曲表演的实际体认有很大的关系。青木正儿曾于 1922 年春和 1926 年春至夏到江苏、浙江、上海查访昆曲演出。《中国近世戏曲史·序》云:"及大正十四年(1925),游学北京,乘机观戏剧之实演,欲以之资机上空想之论据,然余所欲研究之古典的'昆曲',此时北地已绝遗响,殆不获听。惟'皮黄''梆子'激越俚鄙之音,独动都城耳。乃叹'昆曲'之衰亡,草《自昆曲至皮黄调之推移》(1926)。旋游江南寄寓上海者,前后两次。每有暇辄至徐园,听苏州昆剧传习所童伶所

演昆曲,得聊医生平之渴也。今专演'昆曲'者,国中唯有此一班而已。所演者,以属于南曲为主。然间存北曲之遗响。归国之后,乃草《南北曲源流考》一文,言王先生所未言者。因此老师频劝完成《明清戏曲史》,于是着手整理资料,旁读未读之曲。"④正因为对昆曲的表演情况有较深的认识,故而在青木正儿的观念中,昆曲研究中案头、舞台均不可偏废,《中国近世戏曲史》在立足文本的基础上兼及表演,非但较为系统地梳理了明清两代戏曲的发展轨迹和历史面貌,而且综合、全面地描述和总结了从优伶到科班、从演出到剧场等与戏曲相关的诸多方面,这在当时具有极大的意义。

另外,《中国近世戏曲史》在研究昆曲史时,第一次谈到"花部勃兴"这一命题,完整地考察了昆曲衰落的整个过程。青木正儿是第一位在昆曲史层面上关注花雅之争的研究者,此后对于花雅之争的研究基本上在此基础上开展。《中国近世戏曲史》第四章"花部勃兴期"主要研究了以下几个问题。

第十二章　花部之勃兴与昆曲之衰弱
　　花部诸腔
　　蜀伶之活跃
　　徽班之勃兴

第十三章　昆曲衰弱时代之戏曲
　　雅部之戏曲(自嘉庆至清末)
　　花部之戏曲

实际上,青木正儿 20 世纪 20 年代游学中国时,正值京剧演出蓬勃发展之时,其时京剧名伶辈出,观众趋之若鹜,而昆曲演出则十分冷清,有些昆曲折子戏只能依附京剧大戏进行表演。1925 年,青木正儿在北京拜访听花⑤时,对于京剧极为熟悉的听花竟然对昆曲一无所知。"见到听花先生时,韩世昌也在北京,但此时已无组班之力,只能招聚一些曲友搞点儿清唱,几乎没有其登台表演之机会。我仅仅就那么一回,年末义演观赏到了他表演的剧目《春香闹学》。梅兰芳也常演此剧目。另有《尼姑思凡》也为京剧旦角常演剧目。昆曲只有这两场被穿插于京剧,在北京的舞台上才得以勉强维持。……第二年(1926 年)去上海时,正值昆剧传习所在某剧场演出,

① [日]青木正儿原著、王古鲁译著:《中国近世戏曲史》,上海文艺联合出版社 1954 年,第 183-184 页。
② [日]青木正儿原著、王古鲁译著:《中国近世戏曲史》,上海文艺联合出版社 1954 年,第 190 页。
③ [日]青木正儿原著、王古鲁译著:《中国近世戏曲史》,上海文艺联合出版社 1954 年,第 245 页。
④ [日]青木正儿原著、王古鲁译著:《中国近世戏曲史》,上海文艺联合出版社 1954 年,"序"第 2 页。
⑤ 听花(1866—1931),原名武雄。当时住在北京,以日本第一个京剧迷自居,著有《中国剧》(1920)等。

满怀兴奋前去观赏,观众竟寥寥无几,仅在前数排可见50人左右,不禁叹息剧团眼下的艰难与将来的前程。"① 正是由于认同昆曲之艺术价值,又体会到昆曲的艰难处境,青木正儿才在《中国近世戏曲史》中除了梳理昆曲衰弱的历史外,还对其原因提出了看法。其云:"概观清代文化发展,康熙年间,以新兴之势,学术艺术等虽有规模大者,然其气息上,犹难免为明代之持续者。一至乾隆,清朝基础已达确立之域,同时其文化渐有新意,遂呈与明代相异之特色焉。剧界亦不能趋避此种大势,渐生厌旧喜新之倾向,遂现渐趋与明代戏曲之昆曲相距甚远之花部气势也。此盖为时势所趋。今察其状(第一)厌旧欲新之趋势;(第二)看客趣味之低落;(第三)因北京人不喜昆曲,其因可归给于此三点焉。"②青木正儿着重从文化风尚转移的角度论述论曲衰弱之原因,虽不十分全面,但是也有其一定的道理。

(二) 卢前的昆曲史研究

卢前(1905—1951),原名卢正坤,字冀野,自号小疏,别号饮虹,别署江南才子、饮虹簃主人、饮虹园丁、冀翁等,后改名卢前,江苏南京人。1922年,17岁的卢前以"特别生"名义被东南大学国文系录取,成为吴梅的学生。③1926年,卢前毕业于东南大学,后历任南京金陵大学、上海光华大学、四川成都大学、开封河南大学、南京中央大学、上海中国公学、广州中山大学研究所、成都师范大学、上海暨南大学教授。1938年7月,第一届国民参政会在汉口成立,卢前以才名受聘为参政员。1942年,卢前赴福建永安县任国立音乐专科学校校长。1946年11月南京市政府初设通志馆,聘卢前为馆长。1947年,卢前主编《草书月刊》。1948年1月国民政府内政部设立南京市文献委员会,通志馆即附设于该会,他曾编《南京小志》一册。1951年4月,卢前病逝于南京,享年47岁。

根据朱喜《卢前书目》,卢前有著作、翻译作品51种,选编、校勘、整理及刊印的古籍有42种,并翻译印度戏剧《五叶书》《孔雀女》(即沙恭达罗)④,其作品涉及诗、词、曲、文、小说等文艺领域。在戏曲领域,卢前著有《南北曲溯源》《中国散曲概论》《中国戏剧概论》《词曲研究》《明清戏曲史》《广中原音韵小令定格》《读曲小识》《民族诗歌论集》《乐府古辞考》《唐代歌舞考证》等多种论著;还搜集并校刻出版有《元人杂剧全集》《戏曲丛刊》《饮虹簃所刻曲》等曲学经典。

卢前才华横溢,性格幽默。早年从吴梅先生学曲,除唱曲外,也擅长度曲。除精于戏曲外,同时也能诗善文,精通文学史。他著作等身,可谓名副其实的"全才",曾被认为是吴梅第一高足。他不仅像吴梅那样研究曲学,而且能制曲、度曲、唱曲,在明清戏曲与历代散曲方面用力甚勤。卢前关于昆曲史研究的成果主要体现在《明清戏曲史》(1933年钟山书局版,钟山学术讲座第八种;1935年6月商务印书馆版,"国学小丛书"之一;后收入2006年中华书局版《卢前曲学四种》)与《中国戏剧概论》(1934年3月世界书局版,1944年4月世界丛书新版,"中国文学丛书"之一)两书中。

《明清戏曲史》分为"明清剧作家之时地""传奇之结构""杂剧之余绪""沈璟与汤显祖""短剧之流行""南洪北孔""花部之纷起"等七个部分,其中大部分内容涉及昆曲,基本上即为一部明清昆曲简史。在此书中,卢前除了从作家作品、曲体流变等角度探讨昆曲发生、发展的过程外,还注重昆曲的剧本结构、音乐体制、舞台表演等问题的分析。

在《明清戏曲史·序》中,卢前对"一代有一代之所胜"的观点做了反驳,其云:"譬如唐诗,宋词者,是就唐而言,以诗为胜;就宋而言,以词为胜。非谓:诗尽于唐,词尽于宋也。于曲亦然。余尝谓:使以词归诸宋者,则曲当推朱明一代。何也?曲之在元,尤词在唐五代时也。元虽有南戏,时传奇体尤未备;惟明则南词,北曲,相将进展;杂剧,传奇,并臻绝妙。岂可以肇端于元,而遽夺之乎?曲迄于清,虽稍稍衰矣;而谱律甚严,远迈前叶。仍一代偏胜之说,明曲有足多者;就一体论,明清戏曲亦不可或忽视也。"⑤其对于元曲的地位与价值虽然颇有认识不足之嫌,但已经脱离了"代有偏胜"的传统观念,关注到同一时代不同文体的发展状况,这是很有意义的。此外,《明清戏曲史》较早认识到了排场与套数的关系,其云:传奇中之尤要者为排场,以剧别之,曰悲欢离合,悲欢为剧中两大部别。在悲、欢两大类别的基

① 参见[日]赤松纪彦:《青木正儿先生与昆曲》,《中国昆曲论坛2005》,苏州大学出版社2006年,第222页。
② [日]青木正儿原著、王古鲁译著:《中国近世戏曲史》,上海文艺联合出版社1954年,第446-447页。
③ 参见朱喜《卢前大事年表》,《文教资料》1989年第5期。
④ 朱喜:《卢前大事年表》,《文教资料》1989年第5期。关于卢前的行年和著作,可参见朱喜《卢前大事年表》及《卢前书目》、《卢前大事年表补》及《卢前书目补》。
⑤ 卢前:《明清戏曲史:外一种:八股文小史》,《卢前曲学四种》,岳麓书社2011年,"自序",第1页。

础上,卢前根据曲情与剧情相结合的情况总结了传奇常用套数的基本情节规律,为曲家填词提供了很大的方便。

《中国戏剧概论》出版于1933年,其时王国维《宋元戏曲考》、吴梅《中国戏曲概论》、青木正儿《中国近世戏曲史》均已出版,《明清戏曲史》一书也参考了以上诸书的体例。《中国戏剧概论》与昆曲史相关的部分为:

第六章 元代的传奇
永乐大典戏文三种—南曲的渊源—琵琶记传奇—荆刘拜杀四大传奇

第七章 明代的杂剧
明代初年的杂剧—两宗室—北杂剧的残余—徐渭及其四声猿—明杂剧之总检讨—明杂剧家之地理的分布

第八章 明代的传奇
明代初年的传奇家—昆腔之创作—汤沈以前的诸作家—汤显祖与沈璟—汤沈之追随者及其他作家

第九章 清代的杂剧
清剧之四大时期—四声猿的模拟者—短剧大家杨潮官—红雪楼及其他作家—杂剧的尾声

第十章 清代的传奇
玉茗堂的余风—一人永占及其他—李渔及其戏剧论—南洪北孔—传奇的衰弱

第十一章 乱弹之纷起
花雅部的对峙—花部优伶的籍贯统计—极盛的徽班—乱弹中的名家—皮黄的衰弱

在《中国戏剧概论》中,卢前主要从作家作品的角度对昆曲史进行梳理,而较少论述"戏"的部分。按照卢前的说法,"元明清三代的杂剧传奇,这是以'曲'为中心的。我们可以从曲的起原上推论到宋,到六朝。突然去掉了南北曲的关系,叙述到皮黄、话剧,这好像另外一个题目似的。我说过一个笑话:中国戏剧史是一粒橄榄,两头是尖的。宋以前说的是戏,皮黄以下说的也是戏;而中间饱满的一部分是'曲的历程'。"①卢前认为,昆曲史为"曲的历程"的一部分,故而其论昆曲是以文本为中心进行探讨的,这种观点自然是有些片面的。

《中国戏剧概论》中最值得注意的是其对昆曲衰弱、花部勃兴这一现象的论述,其云:"传奇到了乾嘉以后,早已是衰落了,不必到光宣才衰落的。此中原因,当然是因为大众的趋向,向乱弹而不向昆腔。昆腔虽至今还存在着,那早成了'雅乐',而不是大众的'乐曲'了。清一代的传奇,并不如我所说的,这样的少,在量上,未始不可媲美于明。就我所见过的,在此处没有论述到的很多。只就所叙的看来,我们已可知清代的传奇是如此的无生气,除了洪孔二家值得热烈的称赞以外,还有什么作品可以值得我们特别注视的呢?"②卢前对于花部并没有传统士大夫的轻视观念,而是秉着客观的态度论述了花部崛起之状况。《中国戏剧概论》谈到花部的渊源、腔系、北京花部名伶的表演、徽班极盛、花部名剧等问题。花雅争胜的情况在20世纪20年代的戏曲史中尚无人提及,直到30年代经青木正儿、卢前等人的研究,才在昆曲史中有所论述,这是昆曲史研究的一大进步。

(三)刘守鹤、瑞峰、李国凯、陆树枏等人的昆曲史研究

刘守鹤,湖南省永州新田县人,戏曲评论家。刘守鹤在青年时期即好戏曲,民国初年,他曾在湖南组织演剧活动,以反对日本对我国的侵略,五四运动后又积极宣传新文化思想。20世纪20年代以后,刘守鹤定居北平,专门从事戏剧研究。他曾在1931年参加由戏剧活动家徐凌霄、剧作家金仲荪组织的剧艺实进会,该会成员有程砚秋、荀慧生、吴富琴、焦菊隐、王泊生、周大文等人。剧艺实进会出版了由徐凌霄主编的《剧学月刊》,刘守鹤常在此刊物上发表文章,如《祁阳剧》《确定演剧的人生观》《胡喜禄专记》《谭鑫培专记》《读伶琐记》《音乐鉴赏论》《昆曲史初稿》《死胡同里的音律谈》等。

刘守鹤少年时期曾受到家乡湖南新田县昆曲表演艺术的熏染。他曾在《祁阳剧》一文中提到了新田一带的戏曲流传盛况:"当我们年纪很青的时候,许多前辈先生逗着小孩子玩,便教我们唱昆曲……在我们乡里,只要是穿着一件长衣的人差不多个个会哼,并且个个拿起笛子都会吹……于今我们这里的小学生,每逢开游艺会,便会演上一演;便如我的子侄们,谁不随时口里哼着'满胸臆,抱国忧,头将变白……'呢?每年中元节,或是遇着人家办丧事,便是唱昆曲的机会到了……每唱一名,威码三敲,跟着唱出一支昆曲【浪淘沙】,【懒画眉】,【朝元歌】,……之类,虽然都是一段一段,并未联成一大套,却也足见昆曲在祁阳剧活动地域中有了相当的势

① 卢冀野:《中国戏剧概论》,上海三联书店2014年,"序"第2—3页。
② 卢冀野:《中国戏剧概论》,上海三联书店2014年,第248页。

力。"①在这样的地方氛围下,刘守鹤耳濡目染,对昆曲产生了极大的兴趣。30年代以后,刘守鹤从事戏曲研究,发表了一系列的戏曲研究论文。

1933年,刘守鹤在《剧学月刊》第2卷第1期、第2卷第2期连续发表了《昆曲史初稿》一文,但只发表了该文的第一章"昆曲的产生"(三节),分别为第一节"政治的关系"、第二节"体制的进化"、第三节"昆曲的宫调解放",但不知何故,后来并没有研究下去。

刘守鹤是第一位明确以"昆曲史"作为研究内容的学者。他在探讨昆曲的起源时,主张不将昆曲与南曲分割开来进行研究,其云:"魏良辅以前的南曲固不是昆曲,而魏良辅以后的昆曲则仍是南曲,我们只要知魏良辅之前与魏良辅之后的南曲有些不同就得了,何必一定要把南曲和昆曲划分为两样东西呢?"②这种论述对昆曲的概念进行了较为清楚的界定,是十分符合昆曲的本质的。此外,由于受到五四文化观念的影响,刘守鹤对昆曲史的研究着力于从社会、民族等外在角度对昆曲的发展历程进行考察,具有现代意义,其云:"各民族有各民族的经济环境,因而各随其历史的涵泳而成相异的民族性……民族性不相同,民族的文学与艺术自然也随之而不相同;所以蒙古族所建立的元朝有它的北曲,汉族所建立的明朝又另有它的南曲。"③

刘守鹤认为南曲的体制优于北曲,其云:"从四折的北曲,到不定出制的南曲,是中国戏曲体制的一大革命,是一大进化:一也。从一折限于一调一韵的北曲,到一出不限于一调一韵的南曲,是中国戏剧体制的一大解放,也是一大进化:二也。从正末或正旦一人独唱的北曲,到许多登场的人皆唱的南曲,是中国戏剧体制的一大调和,也是一大进化:三也。"④此外,他对昆曲对于北曲音乐的突破也表示了极大的赞赏,其云:"南曲的宫调到底解放到甚么程度呢?最重要的就是跳出北曲一折限于一调一韵的地狱,而走入一出不限于一调一韵的自由之邦。……仙吕宫可与羽调互用,同时又可与道宫和南吕宫出入。黄钟宫可与商调和羽调出入。商调与仙吕宫,羽调,黄钟宫,都可出入。正宫与大石调和中吕宫可出入,大石调也与正宫出入。中吕宫可与正宫和道宫出入。般涉调可与中吕出入。道宫可与南吕宫和仙吕宫出入。南吕也与道宫和仙吕宫出入。越调可与小石调出入。诸如此类的说法,明清两代论曲者多能言之。出入即如是其宽大,则在一出之中不拘于一个宫调是必然的结果。"⑤这些观点赞赏南曲突破原有的束缚,最大限度地实现创作与表演的自由,有着十分明确的进化论的观点。

稍后,瑞峰在《文学期刊》1935年第3期发表了《昆腔底鼎盛与衰弱》一文。此文主要从作家作品的角度探讨了昆曲腔的盛衰历史。文中观点为:原始的昆山腔流行于正德前,魏良辅在嘉靖年间对昆山腔进行了改革。昆腔初期作家有梁辰鱼、李开先、郑若庸、张凤翼、陆采、汪道昆、卢柟、汪廷讷、梅鼎祚、郑之珍,上述剧作家把昆曲发扬光大,代替了北曲的地位。至明嘉靖、万历时期,汤显祖、沈璟这样的大家出现了,昆曲有了伟大的作品,进入登峰造极的境地,成为不朽的艺术。与汤、沈同时的作家有徐复祚、许自昌、陈与郊、高廉、胡文焕等。明万历以后剧作家大部分受到汤显祖与沈璟的影响,其中受汤显祖影响的有阮大铖等人,受沈璟影响的有卜世臣、王骥德、顾大典、叶宪祖、沈自晋等人。明万历至明末清初是昆曲的兴盛期,其间主要的作家有冯梦龙、范文若、袁于令、阮大铖、吴炳、李玉、吴伟业、李渔、范希哲、嵇永仁、朱佐朝、朱素臣、张大复、陈二百等。昆曲经过嘉靖万历和明末清初两次兴旺时期,到了乾隆年间日渐没落,但还没有消歇,此时的作家有洪昇、孔尚任、万树、周稺廉、张照、张坚、唐英、夏纶、蒋士铨、杨潮观、沈起凤、黄振等。乾隆时期弋阳、梆子、皮黄等花部诸腔代昆曲而起,嘉庆以后昆腔更加衰弱,虽然也有舒位、周乐清、黄燮清、李文瀚、杨恩寿、陈烺的几部传奇,但是找不到一本杰作。此文大致勾勒了明清传奇的作家作品史,但是其中关于作家生平的内容也有些问题,如认为汤显祖、沈璟与嘉靖年间的高濂是同一时期的作家,将洪昇、孔尚任的作品放在乾隆年间,这些论述均有待进一步考证。

1936年,李国凯在《铃铛》第5期发表了《昆曲之史的发展及其背景》⑥一文。此文运用现代文学史的方法

① 守鹤:《祁阳剧(一)》,《剧学月刊》1934年第3卷第2期。
② 守鹤:《昆曲史初稿》,《剧学月刊》1933年第2卷第1期。
③ 守鹤:《昆曲史初稿》,《剧学月刊》1933年第2卷第1期。
④ 守鹤:《昆曲史初稿》,《剧学月刊》1933年第2卷第1期。
⑤ 守鹤:《昆曲史初稿》,《剧学月刊》1933年第2卷第2期。
⑥ 啸仓的《昆曲盛衰史略》一文,发表于《中国文艺》1939年第1卷第3期,内容与李国凯的《昆曲之史的发展及其背景》基本一致。

来研究昆曲史,将昆曲史按照时间顺序划分为萌芽(1556—1570)、兴起(1571—1620)、学者拥护期(1621—1670)、帝王拥护期(1671—1795)、衰弱(1796—1850)五个阶段。李国凯十分注重从社会外部背景进行昆曲历史的研究,这种背景包括经济、政治、文化等方面。他又主张文化艺术的发展以经济最为基础,故而在谈到昆曲衰落的原因时,多从经济的角度考量问题。"我们如以昆曲所处的时代来看,则可以知道昆曲的盛衰完全是其社会背景所造成的。乾隆等朝的盛世,昆曲达到了它的鼎盛时期;红羊乱世,使它趋于衰落。……江南因为地理的关系,成为中国的养命源泉。号称中国三大名产的丝茶米,完全是大江以南的出产。所以江南成为中国富庶区域。而江苏又因为地理的关系,成为南北水陆交通的枢纽,各地农产品都以此为转运的枢纽,这种情形自宋代高宗时已然。同时地灵人杰,人才辈出,江南素称盛产才子之地,在明清的朝臣,已有半数是江南人。苏州昔为府治,并有海口——刘家港,故为海洋交通要地,元时常自此运米出港以取海道而达直隶。明永乐时,郑和赴西洋七次,全以此地为出发点。这种情形把苏州造成了经济上最富的区域。又因为历代人口的迁移,使它成为一全国的文化中心。所以苏州的戏曲也就成为最风行的戏曲。……到了红羊之乱以后,苏州经过了很大的变乱,它的经济地位也因而失掉了。……一方面,上海的都市的开展改变了江南的经济心核,而另一方面,自从满人入关,中国的文化中心渐由南往北移动,经过了康、雍、乾三代的网罗,中国的文人群集北京,古今图书集成、四库全书的编定,遂把中国所有的文化都集于北京,江南一切文物遂成泡影。以苏州为根据的昆曲,既亦随红羊之乱而衰落了。"①此论一针见血地指出昆曲所代表的是明清发达地区的文化,而随着经济中心的移动,这种地域文化逐渐不再具有吸引力,由此导致昆曲的衰弱,这种探讨在当时实际上是比较深入的。

陆树枬1937年发表于《江苏研究》的《昆曲史略》是20世纪30年代另外一种较为重要的昆曲史。此文分为"绪论""昆曲的创始者及发展的过程""昆曲初期的戏曲""昆曲黄金时代的戏曲""昆曲衰微时期的戏曲""皮黄与昆曲的推移"这几个部分,对于昆曲史诸多问题的论述颇有见地。如关于昆曲之于戏曲史的影响和作用,其云:"因为昆曲音节的优美,做功的深到,使它得以独霸当时的剧坛;更因为昆曲的独创性,在舞台的演出上,集合众乐器,增了不少角色,使元以来的杂剧界也不得不追随改进,面目顿新。"②从而肯定了昆曲改革时调的意义及其在戏曲史上的作用。又如关于魏良辅对于昆曲的改革,一般的关注点在于其演唱的部分,而陆树枬则关注到乐器改革,其云:"在昆曲未起之前,一般曲调,一向以弦索为主,迨魏良辅出,始用笙笛叶唱。……所谓众乐器,便是指的笙笛鼓板之类,要当以管乐为主。……可见昆腔不但音调流丽,即伴奏的乐器也比旧腔复杂得多,鼓板管弦,无所不备,真是集众乐器伴佳喉而演奏的伟大的声乐呢。"③在此基础上,陆树枬认为张野塘和魏良辅为南北曲过渡期的两大乐人,张野塘代表北曲的下台,而魏良辅则标志南曲的勃兴。

另外,这一时期的研究者在论及作品时,不是着意于感性品评其高下优劣,而是从情节铺排、人物塑造、故事叙述、场面安排等戏剧性的角度进行细致的分析与鉴赏,这种趋向在青木正儿的《中国近世戏曲史》中已经十分明显。《昆曲史略》不仅注意到上述的几个方面,更能明确其中的因果承袭问题。如在谈到阮大铖的作品时,云:"汤显祖的一股清新奔放的词笔,在当时很少人跟随,但大有影响于后来的戏曲界,这是显著的事实。瓣香玉茗,师法他作风的,阮大铖便是一个能手。……他很有文才,戏曲得玉茗之神,直可步武元人。"④并从阮大铖的剧作分析其为"情节曲折""词藻典丽",得汤显祖之神采。然而,文中的论点也有偏颇之处,如讲到昆曲衰弱的原因,陆树枬认为,昆曲之所以没落,是因为它的曲词过于古典化,艰涩化,靡靡之音,为常人所不易懂,成了特殊阶级的享乐品,因此,普通大众自然而然会要求他们自己的戏曲,为"自己们"所看得懂、听得惯的乐调。皮黄的产生,就是出于民间野制、实现大众理想的戏曲。⑤昆曲之衰弱有着极为复杂的原因,这样的分析未免有些片面简单化。

(四)曹心泉、丁丁对近代昆曲艺人与戏班的记录

在20世纪早期的昆曲史研究中,文本与曲律是研究的重点,而表演的问题则被摒弃在研究范围之外。20世纪三四十年代的昆曲史研究出现了一种新的趋势,即

① 李国凯:《昆曲之史的发展及其背景》,《铃铛》1936年第5期。
② 陆树枬:《昆曲史略》,《江苏研究》1937年第3卷第1—3期合刊。
③ 陆树枬:《昆曲史略》,《江苏研究》1937年第3卷第1—3期合刊。
④ 陆树枬:《昆曲史略》,《江苏研究》1937年第3卷第1—3期合刊。
⑤ 陆树枬:《昆曲史略》,《江苏研究》1937年第3卷第1—3期合刊。

从文本的研究中脱离出来,进行与表演、演员等相关问题的研究。这与当时戏曲观念的转变自然是有一定的关系的。20世纪30年代,随着戏曲研究的深入,研究者不满足于仅仅对戏曲文本进行研讨,而出现了一种探求戏曲表演规律的趋向。卢前在《读曲小识·序》中云:"有案头之曲焉,有场头之曲焉。作者重视声律与文章之美,固矣。洎乎传奇渐入民间,顾曲者不尽为文士。于是梨园爨弄,迁就坐客,不复遵守原本面目。所谓场上之曲者,不必尽为案头之曲矣。故案头之曲易得,场上之曲则不常见。盖伶工私相钞写,以备粉墨之需,初不欲以示人者。其于铺张本事,贯串线索,安置脚色,均劳逸,调宫商,合词情,别有机杼,不同作者,往往省略套式,移换牌调,殊足供治戏曲者之探讨。"①这种将戏剧定位为场上戏剧的观点的出现,意味着当时的戏曲研究已经突破了王国维、吴梅的研究范式,而深入到戏剧的舞台表演方面。另外一方面,这也与当时昆曲的实际状况密不可分。乾嘉以后,南曲文本创作已经衰弱,而表演艺术则日渐完备。道光以后,花部因精湛的表演艺术崛起,而昆曲演员中也不乏与之抗衡的优秀者。同光之后,昆曲更衰,然仍有周凤林、王鹤明、王松、沈月泉等名伶。到了20世纪40年代,南北昆班报散,昆曲演出几近绝响,当时零星的昆班与昆曲艺人的境况则更加得到了曲界人士的同情与研究者的关注。此中不仅寄了研究者对昆伶处境的关心与对昆曲颓势的感慨,更蕴含了倡导昆曲艺术振兴的良苦用心。20世纪30年代,关于昆曲艺人状况的研究有曹心泉口述、邵茗生笔记之《近百年来昆曲之消长》、张次溪之《近六十年故都梨园之变迁》等。40年代则有丁丁之《五十年来昆曲盛衰记》、市隐的《昆弋剧社人物考》等。

1933年,《戏剧月刊》刊出曹心泉口述、邵茗生笔记之《近百年来昆曲之消长》一文。此文记录了乾隆至20世纪30年代北京昆曲的盛衰,以及昆曲艺人的活动状况,提供了此阶段活跃于北京的一大批昆曲艺人的资料。《近百年来昆曲之消长》认为北方昆曲起始于乾隆年间北京昆曲艺人徐屏山、李义山、钱宝田、曹凤志等人根据演出实际对于南方昆曲的改革,北派昆曲与南派昆曲在字音及表情方面均存在极大的差异,其云:"诸人提议改谱中四声不正与油腔滑调之处,从此昆曲乃分为南北两派。盖乾隆以来,北方昆曲经诸名伶陆续修正,其腔调表情种种,乃截然与南派不同。北派所有手眼身法步须与曲意合而为一,并研究气功,如面肉欲令何处颤动,及面色欲令红或白者,悉能称意所使。眼珠能令定在一处,或中或上,或在两边(如陈松年饰《闹朝捕犬》之赵盾,能令双瞳斗在中间、分别两边,即系气功,其说详后),或令翻上作白眼,毫无黑珠。脑顶能令其随时出汗(如唱《醉菩提》之当酒,饮酒至脸红后,再饮酒,将帽向上一挺,能令头冒热气,汗出如蒸)及铁板桥(首足各置一处,中身悬空挺直,即名'铁板桥')之类,皆气功也。"②这里所举的北方昆曲的表演技法属于特技,这是北京的昆曲演员在花雅艺人激烈的表演竞争中不断提升表演艺术的一种表现。关于北京昆曲的盛衰历程,此文认为:"昆曲自乾隆初盛,繁衍百余年,至同治而极盛……至光绪十年以后,长庚、鸣玉、莲芬、巧玲诸人相继萎谢……昆曲既失观众之信仰,复失名伶之点染,遂益觉其枯滞之味,乱弹遂代之而兴,而昆曲从此江河日下矣。"③此论着眼于从表演的角度看昆曲的盛衰,与传统的从文本创作的角度大异其趣,得出的结论也有很大的差异。这种观点也启发了后来的学者从昆曲演出的状况来重新认识昆曲的历史。《近百年来昆曲之消长》对同光年间的昆曲艺人及其表演艺术进行了论述,"同光十三绝"中善演昆剧的朱莲芬、杨鸣玉、梅巧玲在文中均有涉及,在研究近代昆曲方面具有极高的资料价值。

与《近百年来昆曲之消长》关注近代北京昆曲状况不同的是,丁丁1940年在《国艺》上刊出的《五十年来昆曲盛衰记》论述了光绪至20世纪30年代50年间苏州昆曲的状况。此文的内容主要包括两个方面,一是记叙清末民初活动于苏州、上海一代的南方昆曲班社聚福班的盛衰历史,二是记叙昆剧传习所及"传"字辈艺人的状况,而这两方面的内容对于研究南方昆曲的传承极为重要。关于此阶段苏州昆曲的盛衰,此文云:"自逊清光绪初年起始,昆曲可说是一个中兴时代……直到光绪去世,方一度衰落,鼎革之后,昆曲班与爷台们,虽仍维持着登台与客串,但并不是常年演唱,此时的昆曲,进入中落时期。至民国初年,昆曲传习所虽成立,昆曲班却风流云散,难得登台,昆曲的衰落,已到极点,直到民十二年起,昆曲传习所以新乐府班名登场,……昆曲前途,似又有光明希望……惜乎如昙花一现,顾传玠脱离之后,

① 卢前:《读曲小识》,岳麓书社2012年,"序"第1页。
② 曹心泉口述、邵茗生笔记:《近百年来昆曲之消长》,《戏剧月刊》1933年第2卷第1期。
③ 卢前:《卢前曲学四种》,中华书局,2006年,第93页。

即一蹶不振,走上了没落途径。"①这种叙述基本上是符合南方昆曲的实际情况的。

三、多角度的透视——20世纪80年代以后的昆曲史研究

1950年至1979年昆曲史研究进入低谷,除了《昆曲入门》(钱一羽著,1958)、《中国戏剧史长编》(周贻白著,1960)二书有涉及昆曲史内容的相关部分之外,其他的昆曲史论述甚少,这种情况一直持续了30年。从20世纪70年代末开始,昆曲史研究逐渐有所恢复。20世纪80年代是昆剧史研究的丰收时期,这一时期与昆曲史有关的研究有张秀莲的《昆曲发展简史》(发表于《戏曲艺术》1979年第1期、1980年第1期、1980年第3期)、陆萼庭的《昆剧演出史稿》(上海文艺出版社,1980)、胡忌、刘致中的《昆剧发展史》(中国戏剧出版社,1989)、顾笃璜的《昆剧史补论》(江苏古籍出版社,1987)等。在戏曲史大范围内,对重要作家作品的研究成果也很丰硕,如赵景深、张增元的《方志著录元明清曲家传略》(中华书局,1987)、徐朔方的《晚明曲家年谱》(浙江古籍出版社,1993)、陆萼庭的《清代戏曲家丛考》(学林出版社,1995)、邓长风的《明清戏曲家考略》(共三编,上海古籍出版社,1994、1997、1999)等。这一时期的昆曲史研究在两个方面成绩最为突出:一是关于昆曲史中的作家作品的具体情况经过叶德均、徐朔方、邓长风等人的考证,得到了较为清晰的阐释;二是昆曲的演出史在陆萼庭的研究中出现了新的进展,并很快影响到戏曲学界,出现了昆曲演出研究的热潮。

(一) 启发式的昆曲史研究——张秀莲《昆曲发展简史》

张秀莲的《昆曲发展简史》分三个部分,先后发表于《戏曲艺术》1979年第1期、1980年第1期、1980年第3期。此文是张秀莲根据中国戏曲学院京剧表演、京剧伴奏两个专业的教学需要写成,在编写的过程中,参考了原中国戏曲研究院编写的《中国戏曲史》、周贻白的《中国戏曲史长编》、赵景深的《戏曲笔谈》、祝肇年的《中国戏曲》《北方昆曲剧院建院专刊》、中科院编写的《中国文学史》、北大中文系1955级编写的《中国文学史》等著作中的有关部分。涉及昆曲艺人的部分,作者还请教了王传淞、迟景荣等昆曲名家,可以说是一篇具有集成性质的昆曲史论文。此文的内容如下:

第一讲:明代的昆山腔(从明初1368年—天启年间1621年)

 第一章 昆山腔的兴起

 第二章 昆山腔的艺术形式

 第三章 昆山腔鼎盛时期的作家与作品[嘉靖元年(1522)—万历四十八年(1620)]

 第四章 昆山腔的舞台表演

 第五章 表演艺术家

第二讲:清代的昆腔戏(从明末天启1621年—清乾隆年间1795年)

 第一章 大动荡时代与昆腔戏

 第二章 清代的主要作家作品

 第三章 昆腔戏的艺术成就

 第四章 昆腔戏的衰弱

第三讲:辛亥革命以来的昆腔戏(1911—1945)

 第一章 南昆

 第二章 北昆

 第三章 昆曲对其他剧种的影响

青木正儿在《中国近世戏曲史》中将万历年间的传奇作品按照风格分为吴江派与临川派,其云:"明万历其间为戏曲界中坚者,有江西临川之汤显祖与江苏吴江之沈璟在焉。而两者倾向,正立于相反之两极。汤氏艺术天分甚高,其意之所及,克纵逸荡之笔,奔放自在,虽往往有失音律,泰然不顾也,沈氏妙解音律,守曲律甚严,一字一韵不苟,自有南曲以来,曲学之精,鲜有出彼之右者。"②青木正儿依沈自晋《望湖亭》第一出【临江仙】所述,将吕天成、叶宪祖、王骥德、卜世臣、冯梦龙、范文若、袁于令、沈自晋划为踵继沈璟的吴江派,又将阮大铖、吴炳、李玉划为效仿汤显祖的临川派,以后明代中晚期汤沈之争、临川吴江两派并立成为一个定论,而此后的大部分戏曲史都延续了这样一种说法。我们在张秀莲的《昆曲发展简史》中发现了不同于此的一种说法。此文因将考察的时间上限延至嘉靖年间,故而除了临川派与吴江派之外,还加入了昆山派。实际上,临川派与吴江派主要是明代万历年间曲坛上盛行的风格相左的两类流派,而这两派并不能囊括当时所有的剧作家。张秀莲认为屠隆、许自昌等曲家既不像吴江派那样严守格律,又不具有临川派奔放清新的风格,他们继承与效仿的是

① 丁丁:《五十年来昆曲盛衰记》,《国艺》1940年第1卷第2期。
② 青木正儿原著、王古鲁译著:《中国近世戏曲史》,上海文艺联合出版社1954年,第211页。

嘉靖年间的张凤翼，故而另辟一派"昆山派"加以囊括。《昆曲发展简史》所论昆山派以梁辰鱼为首，"艺术特色是文字雍容华美、典雅雕饰、很讲究词藻，缺点是流于堆砌。属于梁辰鱼这一派的作家有：张凤翼、屠隆、梅鼎祚等人"①。《昆曲发展简史》所概括的三派虽不能涵盖所有的传奇作品的流派，但是对昆曲极盛的明代中后期的传奇作品的风格做了源头上与流变方面的探讨，在一定程度上补正了明清以来关于传奇作家风格探讨上的不足之处。

《昆曲发展简史》的第三部分主要梳理1911年以后昆曲在南北地区的不同发展路径。这里提出了"南昆"与"北昆"的概念，探讨了南昆与北昆的源流及发展。其基本的观点为：南昆是继承乾嘉时期南方昆班表演传统的昆曲。"南昆是继承了清代末年江南的'文全副班''武鸿福班'的传统，和后来创办的'苏州昆曲传习所''新乐府''国风剧社'等，相衍流传到今天的'浙江苏昆剧团'。"而北昆是兼唱昆、弋两腔的王府班流入民间，与河北农村一带的昆弋班结合之后形成的安庆、三庆、荣庆社等北方昆曲班社的昆曲。以往的昆曲史研究往往只分南北曲，而没有南北昆的论述，张秀莲较早地将昆曲史的时间界限延伸至辛亥革命以后，自觉探讨了昆曲在近代逐渐地方化的过程。张秀莲曾经当过梆子戏演员，对于北方昆曲甚为了解，《昆曲发展简史》第一次系统地研究北方昆曲的历史。在张秀莲之前，除梅兰芳的《舞台生活四十年》中有一节"昆曲和弋腔的梗概"述及南昆、北昆和京昆的发展情况之外，北方昆曲的研究资料极为少见，故《昆曲发展简史》对北昆历史的研究尤其值得注意。除了《昆曲发展简史》之外，张秀莲撰写的《北方昆曲沿革、形成资料初辑》一文也是论述北昆历史的。这两篇论文将北昆的渊源、流变、艺术特征等均做了论述。她总结北昆的风格云："北昆的特点是比较粗犷、豪迈。这种艺术风格的形成，一方面由于南北语言、风格的不同，在咬字、发音、唱腔、身段各方面，逐渐呈现出南北的差异；另一方面原因，由于他与高腔同台演出，在唱法、表演、伴奏乐器的使用等各个方面，都受到弋阳腔'声高调锐'、'其节以鼓，其调喧'的影响。最后一点，也许是更重要的原因，是它与'燕赵多慷慨悲歌之士'这个北方人民的特质结合起来了，因此，它不像南昆那样'清婉、细腻、缠绵'。"②与民国时期的剧评者对北昆粗犷的表演方式加以轻视与批评，斥为异类的做法不同，张秀莲认为北昆与南昆同源而异流，并站在极为客观的角度对其进行了赞赏与肯定。在《昆曲发展简史》之后，陆萼庭的《昆曲演出史稿》，胡忌、刘致中的《昆剧发展史》，韩世昌的《我的昆曲艺术生活》，傅雪漪的《韩世昌的舞台艺术》，侯永奎的《我的昆曲舞台生涯》，马祥麟的《北昆沧海忆当年》，侯玉山的《北方昆弋渊源略述》《优孟衣冠八十年》等著作对北昆的活动概况、艺术特征、历史沿革进行了多方面的研究。时至今日，昆曲自清末以后逐渐地方化，而其中最大的两个地域昆曲为南昆与北昆的观点已经被大多数学者所接受。

除了南北昆曲之外，此文还对流入花部的昆曲进行了研究。《昆曲发展简史》认为昆曲衰弱后与地方戏曲的结合主要表现为两种方式。一种仍是独立的昆班，如永嘉昆曲、高阳昆曲、郴州昆曲、衡阳昆曲、东阳昆曲、宁波昆曲等。另外一种是与地方剧种同台演出，逐渐成为地方剧种的一个构成部分，如川剧中的昆曲、婺剧中的昆曲、赣剧中的昆曲、京剧中的昆曲等。此外，张秀莲肯定了昆曲对于地方戏曲的影响与作用，认为地方戏曲除了吸收昆曲的剧目、表演、曲牌、锣经之外，还吸收昆曲在服装、脸谱、舞台美术等方面的优长，也有一些剧种将昆曲的发音、咬字及身段作为训练演员的基础。总而言之，《昆曲发展简史》将昆曲史的时间由清末的花雅之争延伸到了20世纪后半期的地方化，并且充分肯定了昆曲作为百戏之祖"化作春泥更护花"的作用。

（二）陆萼庭的昆曲演出史研究

陆萼庭（1925—2003），原籍浙江镇海，1925年生于上海，历任上海文化出版社、上海文艺出版社戏剧编辑，上海教育出版社编审。陆萼庭曾担任上海音像出版社《中国戏曲精编·昆曲卷》及上海文化局《上海昆志》特约编审，著有《昆剧演出史稿》《清代戏曲家丛考》等。

《昆剧演出史稿》1980年由上海文艺出版社出版，当年印行3000册，翌年又印行1000册。此书以独特的视角、翔实的资料、严谨的论述从昆曲表演发展的角度重塑了昆曲史，探讨了昆曲演出的传统，一新耳目，迅速引起了戏曲界关注。全书共分六章：第一章"一个新剧种的产生"，谈昆剧的形成；第二章"四方歌者皆宗吴门"，描述昆剧迅猛发展时期的艺术风格与特色；第三、四章"竞演新戏的时代"及"折子戏的光芒"，论述明末清初的昆剧表演风格及折子戏勃兴以后昆剧的艺术面目；第五章"近代昆剧的余势"，勾勒清末苏州四大昆班在苏、沪

① 张秀莲：《昆曲发展简史》，《戏曲艺术》1979年第1期。
② 张秀莲：《昆曲发展简史》，《戏曲艺术》1980年第3期。

两地活动的轮廓;第六章"化作春泥更护花",论述昆剧艺术的继承与变革、昆剧的演出实践及演出剧目等问题。《昆剧演出史稿》将视线从静态的戏剧文学、文化史转入动态的戏剧舞台演出史研究,开现代昆剧演出史研究之先河,对80年代以后的昆曲史观念有很大影响,下面论述几点:

1. 昆曲学界开始关注昆曲演出

以前的昆曲史研究的主要内容是戏剧文学,对昆曲音乐、昆曲演出的关注甚少。青木正儿的《中国近世戏曲史》虽在剧本分析时涉及折子戏的演出情况,但主体仍以时间为纵轴线、以作家作品为横轴线组织材料。周贻白的《中国戏曲史长编》虽关注剧场演变和戏曲文化,但研究重点仍在戏曲文学。陆萼庭第一次将昆曲表演形式、演出样貌的演变与昆曲的命运紧密联系在一起,构成昆曲史的主要线索,以翔实的资料说明昆曲表演史的发展轨迹。对此,陆萼庭有着清晰的研究理路,其曾自序云:"取演出视角述昆剧史,显现家庭戏班与民间戏班的演变消长,指出折子戏称雄时期与昆剧艺术体系形成之关系,强调伶工作为艺术家在历史上的劳绩。"①此后,昆曲演出史研究的热潮开始出现,一大批研究昆剧戏班、演员、剧场、舞美、传播的著作面世。如1986年出版的王安祈的《明代传奇之剧场及其艺术》,1991年出版的张发颖的《中国戏班史》,1997年出版的王士华的《昆剧检场与道具》,1997年出版的北方昆曲剧院、王蕴明主编的《荣庆传铎》,1998年出版的李惠绵的《元明清戏曲搬演论研究》,2001年出版的陈芳的《乾隆时期北京剧坛研究》,2002年出版的洪惟助主编的《昆曲演艺家、曲家及学者访问录》,2003年出版的王宁的《宋元乐妓与戏剧》,2004年出版的曾永义的《戏曲与歌剧》,2005年出版的刘水云的《明清家乐研究》,2005年出版的宋波的《昆曲的传播流布》,2006年出版的刘月美的《中国戏曲衣箱》,2007年出版的刘召明的《晚明苏州剧坛研究》,等等。也就是说,在《昆曲演出史稿》开创的新视角的影响下,昆曲学界开始关注昆曲演出。

2. 对昆曲史的相关问题做出新的论断

比如在昆曲产生时间的问题上,一般的意见有两种:一是明代嘉靖年间,二是元末明初。青木正儿在《中国近世戏曲史》中云:"昆腔为嘉靖初昆山魏良辅首唱之腔调。南曲得此天才,使音乐上得一大进步,遂令他种南曲无颜色,竟至压倒北曲,使成广陵散。"②此论认为昆曲产生于嘉靖年间。唐湜《南戏探索》云:"由善歌的顾坚们设计新腔,'发南曲之奥',这样,《荆钗记》就非常自然地出现了。之后,再由别的人来整理、修订《刘知远》、《拜月亭》、《杀狗记》,搬上舞台,使昆山新腔随着《荆》、《刘》、《拜》、《杀》四大传奇传播一方,风行一时。"此论认为昆山腔产生于元末明初。陆萼庭对昆曲产生的时间提出了自己的看法。他认为昆山腔唱"戏"的时间要滞后于昆山腔改革的时间,明代初中期的昆山腔仅仅用于民歌散曲,戏文是没有用昆山腔来演唱的。他提出昆山腔唱戏的时间不可能早于嘉靖中期,明白地说,就是在魏良辅他们改革昆山腔的成绩被社会承认之后。

再如对昆剧盛衰的时间界定。青木正儿认为昆曲勃兴于明正德末或者嘉靖初,清康熙中叶至乾隆末叶为昆曲余势期;而清康熙中叶至乾隆末叶昆曲之所以转入衰弱,是因为此时期中作品可观者尚不少,或有比诸极盛时代之作家毫无逊色者,然就大势论之,不可不谓"已趋下沉之势也"。张庚、郭汉城的《中国戏曲通史》认为:从万历到清中叶,是昆山腔剧种的黄金时代。这一时期,昆山腔在戏曲诸种声腔的竞演中逐步取得了为首的地位。到了乾隆年间,昆山腔出现了衰弱的趋势。陆萼庭先生对此有所怀疑,他举出近代俞粟庐《度曲一隅》和姚民哀《五好楼杂评甲编》之论,认为乾嘉年间并不是昆曲的衰退期。"'乾嘉时代'的昆剧活动,正是非常生动地反映了当时处于转折点的昆剧艺术的真实情况。这一转折点的具体标志就是折子戏以它的咄咄逼人的艺术锋芒,终于夺走了传统的全本戏演出方式的宝座。换言之,即至乾嘉之际,昆曲折子戏的演出代替了全本戏而形成风气,表演艺术出现了新的高峰。乾嘉时期之所以重要,还在于开启了'近代昆剧'的新页。我们目前看到的昆剧,实应归属于'近代昆剧'的范畴。早期的昆剧艺术面貌并不完全是这种样式。近代昆剧的艺术特色,绝大部分是继承乾嘉时期的。"③他肯定了乾嘉时期昆曲的表演艺术,提高了乾嘉时期舞台表演范式在昆剧史上的地位。胡忌、刘致中的《昆剧发展史》吸取了陆萼庭的观点,从创作和演出两个角度论述昆剧的历史,认为从创作上来看,"昆剧创作的昌盛,具体是指嘉靖后期,隆庆和万历这三个年号的创作","天启、崇祯年间,是昆剧创作进一步繁荣和发展的时期",而嘉庆初年则是昆曲

① 陆萼庭:《昆剧演出史稿》,上海教育出版社2017年,"修订本自序"第1页。
② 青木正儿著、王古鲁译著:《中国近世戏曲史》,上海文艺联合出版社1954年,第165页。
③ 陆萼庭:《昆剧演出史稿》,上海文艺出版社1980年,第171页。

创作由盛而衰和演出繁盛时期，再一次提出了昆剧创作和演出的繁盛期相悖的问题，引起了学术界的关注。

自《昆剧演出史稿》提出近代昆曲表演方式源于乾嘉时期之后，昆曲表演的"乾嘉传统"及其影响成为昆曲史研究中一个较为重要的问题。李晓的《中国昆曲》第六章专论昆曲表演中"乾嘉传统的形成"，其云："乾隆、嘉庆时期，在昆曲的表演艺术史上有着特殊的意义。这一时期，在竞演折子戏的舞台实践中，演出水平不断得到提高，在与花部的较量中，昆曲积累了很丰富的演出经验，更注重在演艺上精益求精，自明以来积累的丰富经验，又通过几代艺人的努力，最终形成了影响深远的昆曲表演艺术的传统。这个传统可以称之为'乾嘉传统'。它主要包括：以折子戏为表演艺术的基础，包括对折子戏的加工、提高，更适宜于舞台表演；职业昆班空前活跃，使昆曲表演深入民间；唱、念、做表演上重视规范，表演体制趋于相对稳定；同时也重视表演艺术的传承延续。"①《中国昆曲》不仅第一次提出了昆曲"乾嘉传统"的涵义，还指出了乾嘉时期昆曲表演艺术的"苏州风范"，即严谨的演绎作风，重艺不重色的准则，以及在穿戴、表演上的严格标准。此后出现了一些关于昆曲表演"乾嘉传统"的论文，如胡亚娟的《昆曲表演"乾嘉传统"形成期的文人功绩：以〈审音鉴古录〉和〈缀白裘〉中的〈琵琶记〉选出为例》、陈芳的《从〈搜山、打车〉身段谱探抉昆剧表演的"乾、嘉传统"》等，其中的主要观点均受到陆萼庭《昆曲演出史稿》的影响。

《昆剧演出史稿》吸收前辈研究成果，为昆剧史研究提供了一种新的视角和思路，对20世纪80年代以后的昆曲研究有着很深远的影响。自此以后，学者开始反思王国维奠定的戏曲文学史研究视角的弊端，并逐步摆脱戏曲文学化的研究模式，昆剧为一门综合艺术的观念开始主导剧坛，对昆剧历史的探索也从文学转到舞台。可以说，《昆剧演出史稿》的出现，为80年代以后的昆曲研究开辟了一个新领域，具有筚路蓝缕、以启山林的草创之功。

（三）叶德均、徐朔方、邓长风的昆曲史作家作品研究

戏曲史以戏曲文体演变和戏曲文学发展为轴心，其对重要作家生平、著作、思想的讨论与评价具有至为重要的意义。20世纪以前的戏曲研究者受到"戏曲小道"思想的影响，在研究方法上比较传统。他们对作家作品的论述，往往使用第二手材料，比如说他研究某位剧作家时，不了解这位作家是否还有其他著作，这些著作对我们认识他的戏曲作品是否有帮助，而只是就戏论戏。因此，对戏曲家的研究比对诗人、词人的研究，落后了一大截（洪惟助）。20世纪的昆剧研究在这个问题上取得了突破性的进展。叶德均、徐朔方、邓长风、陆萼庭等学者提倡戏曲研究应该全面考察剧作家的所有著作，从而解决作家作品研究中的一系列问题。叶德均进一步提出在方志中寻找剧作家生平材料，为明清戏曲作家作品研究提供了新思路。

叶德均（1911—1956），江苏淮安人，复旦大学中文系毕业，历任湖州中学教师、湖南大学和云南大学教授。叶德均一生从事小说戏曲和民间文学研究，著有《淮安歌谣集》（1929年国立中山大学语言历史研究所出版）、《曲品考》（1944年江苏省立教育学院研究室铅印）、《宋元明讲唱文学》（1953年上杂出版社出版）。1979年赵景深、李平收集整理叶德均的著作，成《戏曲小说丛考》一书，由中华书局出版。

叶德均十分重视戏曲剧目的清理调查和版本考订，认为现在编印古书，最低限度是必须举出所据的版本，并以古本为主。他比较欣赏姚华和王国维的治学方法，认为姚华的《菉漪室曲话》是用治经史的校勘、集佚的朴学方法来治戏曲，十分精密独到，而王国维的《曲录》《宋元戏曲考》不仅考订精确，而且还奠定了戏曲史研究的基础。他不太赞同吴梅的研究视角和方法，并指出吴梅在治学方法上的随意和考订的失误，曾经批评吴梅绝非一个现代的戏曲史家，而是致力于作曲、定谱的传统文人。他认为吴梅将毕生精力虚耗在无用的作曲、度曲方面，以至于在戏曲史方面所得有限，这是颇可惋惜的。叶德均对20世纪戏曲研究的两种治学范式的评判带有主观偏见，也比较随意，不过可以窥见其提倡朴实的学风和勤恳的治学态度。叶德均自己的学术研究就是在收集和整理资料的基础上，在版本和目录的考订中展开的，《戏曲小说丛考》所收《曲目钩沉录》《曲品考》《祁氏曲品剧品补校》是对戏剧家及其作品的考订与补正；《读曲小纪》考订张凤翼、龙膺等12位作家的生平及其著作；《清代曲家小纪》考订清代刘赤江、休休居士、王复、陆和钧等四位戏曲家的生平及著作，虽然资料还不成系统，但为我们深入考察明清戏曲家的生平和戏曲作品原貌做了准备。

1936年，中华书局出版了考察西皮、黄腔、二簧、秦

① 李晓：《中国昆曲》，百家出版社2004年，第187页。

腔、勾腔、弋腔、昆腔等唱腔源流的王芷章著作《腔调考源》，此书开声腔研究先河，也是近代第一本声腔学专著。叶德均则是第二位进行"声腔学"研究的学者，其声腔观点主要体现在《明代南戏五大腔调及其支流》一文中。《明代南戏五大腔调及其支流》探讨了温州腔、海盐腔、余姚腔、弋阳腔和昆山腔等五大声腔的历史源流、演变轨迹。值得注意的是，此文第一次注意到五大声腔的实际演唱情况，如该声腔是否有乐器伴奏、以什么乐器伴奏、是否严格遵守声调和格律、具体的演唱习惯怎样等问题。叶德均通过考察，认为早期南戏以清唱为主，偶尔用管弦伴奏，有时在演唱的过程中采用"帮合"的唱法；海盐腔主要用于清唱，用拍板或者拍手打节奏；弋阳腔主要采用帮合、滚唱等演唱方式；昆山腔用笛子伴奏，演唱时特别注意抑扬轻重顿挫，具有轻柔、曲折、婉转的特色，用喉咙转音到细若游丝的地步。由于叶德均对小说、民歌研究均有涉及，论文采用《金瓶梅词话》中有关材料来论证海盐腔在万历年间的流传情况和演出状态，十分具有说服力。叶德均在论述宜黄腔时认为汤氏《牡丹亭》等"四梦"是供宜黄演员演唱的脚本，也是按照他们唱南曲具体情况作曲、度曲的，这自然和昆腔的唱法不同，此论在一定程度上动摇了文学史对汤沈之争的定位，为后来的戏曲研究者所关注。徐朔方先生后来对这个问题做了更加深入的探讨，提出了"汤显祖的失律并非是文采派的做法"这一观点，进一步支持了叶德均的观点。叶德均之后，关于戏曲声腔研究的著作有《中国长短句体声腔音乐》《宜黄诸腔源流探》《清代戏曲声腔研究》《明代南戏声腔源流考辨》《中国戏曲"创腔"导论》《戏曲腔调新探》《从腔调说到昆剧》《释滚调》《明代南戏腔调新考》等，极大地丰富了戏曲声腔研究的成果。

徐朔方（1923—2007），原名徐步奎，浙江东阳人。自幼熟悉很多地方戏的曲目，上高中时就和一位当地的老师学昆曲，也学会了拉月琴。1939年1月至1942年1月就读于浙江省立临时联合中学师范部，1943年考入浙江大学龙泉分校师范学院中文系，因不满于中文系一位老师在讲解古文时照本宣科，于大学二年级转到本校英语系学习，直到1947年毕业。毕业后在浙江省立温州中学教英语，1949年转到省立温州师范学校任教，1954年春调入浙江师范学院任教，后来学校改组为杭州大学。杭州大学与浙江大学合并后，徐朔方一直在浙江大学中文系担任教授到去世。

徐朔方所涉研究领域很广，但主要以明代文学研究闻世。据范丽敏《徐朔方论著编年索引》一文，徐朔方关于明清戏曲的论著主要有：

1.《戏曲杂记》，上海古典文学出版社，1956年版；中华书局上海编辑所，1956年版。

2.《〈牡丹亭〉校注》，与杨笑梅合注。中华书局，1957年版；人民文学出版社，1963年版。

3.《汤显祖年谱》，中华书局上海编辑所编辑，（北京）中华书局，1958年版；上海古籍出版社，1979年初再版。收入《晚明曲家年谱》；收入《徐朔方集》第四卷。

4.《〈长生殿〉校注》，人民文学出版社，1958年版，1983年第2版。

5.《汤显祖诗文集编年笺校》，与钱南扬先生校点的《汤显祖戏曲集》合为《汤显祖集》，中华书局上海编辑所，1961年版；中华书局，1962年再版。

6.《汤显祖诗文集》，上海古籍出版社，1982年版。

7.《论汤显祖及其他》，上海古籍出版社，1983年版。

8.《元曲选家臧懋循》，中国戏剧出版社，1985年版。

9.《沈璟集》，上海古籍出版社，1991年版。

10.《汤显祖评传》，南京大学出版社，1993年版。

11.《晚明曲家年谱》，浙江古籍出版社，1993年版。

12.《徐朔方集》，浙江古籍出版社，1993年12月第1版。第二卷至第四卷为年谱，后修订出版为《晚明曲家年谱》，共收明代戏曲家年谱39种。

13.《汤显祖全集》，北京古籍出版社，1999年1月第1版，一、二册为诗文，三、四册为戏曲及附录。

14.《徐朔方说戏曲》，上海古籍出版社，2000年12月第1版。

15.《明代文学史》，与孙秋克合著，人民文学出版社，2006年版。[1]

徐朔方对昆曲史研究的重大贡献主要表现在汤显祖研究，以及由此而及的晚明曲家研究中。本文仅以《晚明曲家年谱》为例论述徐朔方昆曲研究之贡献。

《晚明曲家年谱》是徐朔方在20世纪50年代撰写出版的《汤显祖年谱》的基础上对明代曲家群的整体研究，也是徐朔方明清传奇研究的终结之作。徐朔方曾说："《汤显祖年谱》是此书的一个组成部分，从另一个角度看，《晚明曲家年谱》又不妨作为《汤显祖年谱》的扩大，是汤显祖研究理应掌握的背景资料。反过来，别的曲家年谱和全书的关系也都可以这样看待。"[2]此书以晚

[1] 范丽敏：《徐朔方论著编年索引》，《中华戏曲》总第32辑，文化艺术出版社2005年，第317-318页。

[2] 徐朔方：《我的自述》，《文教资料》1996年第6期。

明这一曲界关注的年代为时段,按照戏曲家的籍贯分为"苏州卷""浙江卷""皖赣卷"等三卷。其"苏州卷"载徐霖、沈龄、郑若庸、陆粲、陆采、梁辰鱼、张凤翼、孙柚、顾大典、沈璟、徐复祚、王衡、冯梦龙、许自昌、王世贞、金圣叹生平系年;"浙江卷"载王济、谢谠、徐渭、高濂、史槃、王骥德、吕天成,附孙如法、吕胤昌、周履靖、屠隆、陈与郊、臧懋循、单本、叶宪祖、陈汝元、王澹、周朝俊、孟称舜生平系年;"皖赣卷"载汪道昆、梅鼎祚、汤显祖、佘翘、汪廷讷,附陈所闻、郑之文生平系年。全书考证了39位明代戏曲家的生平、著作、思想资料,并在每位曲家的年谱之前附小传一篇,罗列该曲家生平要事、曲学思想,兼论当时曲坛大势及曲界风气。

《晚明曲家年谱》的主体是曲家年谱,但是对戏曲史上的重要问题和现象均有涉及。此书主要考察如下几个问题:第一,明代嘉靖到崇祯间,剧坛流行的南戏与传奇的存在方式及相互影响。第二,南戏和传奇在以苏州为中心的太湖流域的传播情况。第三,晚明政治事件、哲学思想对曲家及其戏曲创作的影响。

《晚明曲家年谱》通过严密的考证,在昆曲史许多问题上得出了新的结论。其中较有影响的有:第一,在汤沈之争的问题上,青木正儿的《中国近世戏曲史》将之定义为:"明万历期间为戏曲界中坚者,有江西临川之汤显祖及江苏吴江之沈璟在焉。而两者倾向,正立于相反之两极。"①此后,这种思想被夸大,曲界以"文采派"和"格律派"这两个概念将汤、沈完全对立起来,并作为戏曲史的两条斗争路线来对待。徐朔方认为:"汤显祖和沈璟之争由曲律而引发。并非如同某些人所想象的那样是文采派和格律派(或本色派)之争,同他们政见的进步和保守也没有太大关系。"②他在《汤显祖年谱》中重申了汤氏戏曲为什么声腔而创作的问题:"汤氏在诗文中提到他的戏曲唱腔九次都说是宜伶,即海盐腔的一个分支宜黄腔演员。在他的卷帙浩繁的诗文作品中没有一次提到他的作品由昆腔演出。"③徐朔方认为汤、沈的主要分歧是对曲律的态度不同。汤显祖坚持南戏曲律的民间传统,沈璟则坚持将民间南戏的一个分支——昆腔进一步规范化。学界应该把两位戏曲家放在他们所归属的戏剧环境中去考察和评判,而不能把汤沈之争抽离历史背景加以人为扩大。第二,通常的观点认为昆山腔经过魏良辅改革之后适用于清唱。梁辰鱼的《浣纱记》第一次将昆山腔戏曲搬上舞台,此时昆山腔迅速在全国各地流传,而此后的戏曲作品,也都是为昆山腔而作。徐朔方先生考察了当时戏曲界的情况,得出了晚明昆山腔传播时间的新结论,他认为:"就戏曲创作而论,并不是从梁辰鱼的《浣纱记》开始,所有的传奇都有意为昆腔而创作。昆腔作为南戏的一个分支,本来它也是民间曲调。曲律由宽而严不可能一蹴而就,它经历了漫长的完善过程,即使苏州曲家也不例外。"④"昆腔从南戏中脱颖而出,上升为全国首要剧种,它的年代比迄今人们设想的要迟得多。与此同时,即使在万历末年,海盐腔、弋阳腔不仅没有在各地绝响,即使在昆腔的发源地苏州,它们有时仍可以同昆腔争一日之短长。在竞争中同存共荣的局面可能延续到一二百年之久。这是晚明戏曲最值得重视的现象,无论怎样强调都不会过份。"⑤徐朔方先生对这个问题的深入考察启发了很多学者,近年来发现的明代青阳腔、海盐腔、弋阳腔剧本也从另一个方面支持了徐先生的推断。

徐朔方认为,曲学研究应该从"调查考证的事实出发,然后再参阅其他必要的文献记载,晚明昆腔和其他诸腔在竞争中同存共荣的局面以及消长嬗变的大致年限、众多曲家所用的声腔等等,才能勾勒出一个近真的轮廓"⑥。《晚明曲家年谱》对戏曲史中的很多问题都予以了重新讨论,为明代戏曲史乃至昆曲史的构建做出了极大的贡献。

邓长风(1944—1999)的《明清戏曲家考略》《明清戏曲家考略续编》《明清戏曲家考略三编》这三部著作,收录了其在1985年到1998年间对明清众多戏曲家籍贯、生平及作品存佚情况的考证,兼及版本著录与作家作品分析,在曲界影响很大。学者评价其云:"作为在此方面填补空白的力作,解决疑难问题的数量之多和程度之深,足以使其跻身20世纪杰出的戏曲文献学著作之列,而其在考订过程中呈现的覆盖深广、征引繁复和考证详实的特点,使人们阅读这三部著作时,不仅能够获得知识的教益,更重要的是得到研究方法的启迪和学术人格

① 青木正儿著、王古鲁译著:《中国近世戏曲史》,上海文艺联合出版社1954年,第211页。
② 徐朔方:《我和小说戏曲研究》,《杭州大学学报》1998年第3期。
③ 徐朔方:《我和小说戏曲研究》,《杭州大学学报》1998年第3期。
④ 徐朔方:《晚明曲家年谱·自序》,《晚明曲家年谱》第1卷,浙江古籍出版社1993年,第6页。
⑤ 徐朔方:《晚明曲家年谱·自序》,《晚明曲家年谱》第1卷,浙江古籍出版社1993年,第14页。
⑥ 徐朔方:《晚明曲家年谱·自序》,《晚明曲家年谱》第1卷,浙江古籍出版社1993年,第15-16页。

的潜移默化。"①

邓长风坚持第一手资料的史料本位意识,在翻阅众多的地方志、作家诗文、别集、杂著之后开展戏曲史研究工作。《明清戏曲家考略》考察的戏曲家有267位之多,其中清代曲家占了五分之四,而在这些清代曲家中又有近一半是作品已佚的作家。叶长海评价邓长风的考证之详尽、材料之丰富云:"关于清代戏曲书录问题,长风的思考主要有三:一是关于曲家生平考证的问题,二是清代曲家的分期问题,三是杂剧与传奇的区分问题。对于这三个问题,他都有较成熟的看法。如对杂剧与传奇的区分问题,他提出了一个标准:'可将杂剧与传奇的分界线,划在十与十二之间。'这一句简单的话,却是他对全部已知曲目的统计结果。他发现:六至八折的短剧,前人已确认归于杂剧;十二折的曲目,多被视为短篇的传奇;剩下的只有九至十一折的曲目了,而既成的事实是八、九、十相连,而十一折的曲目恰恰一本也没有。有了这样一个统一的标准后,长风就自己设问:'清代究竟有多少杂剧作家、多少传奇作家? 又有多少兼作杂剧、传奇的作家? 在兼作杂剧、传奇的作家中,两种体制的作品皆存的有多少,一存一佚的又有多少呢?'(《试谈》)他设问的时间是在1996年12月份,而他在两年后就弄清了这些基本数据。他制作的《清代戏曲家分期、作品存佚、体制一览表》(未刊稿)给出了清晰的答案。他根据全部清人戏曲书录及近人戏曲书录,统计而得:杂剧作者211人(作品存者161,佚者50),传奇作者586人(作品存者265,佚者321),杂剧、传奇兼作者84人(作品存者79,其中两存者58,存一者21,佚者5),总计881人(作品存者505,佚者376)。得出这些基本数字,其中甘苦,是不言而喻的。没有'竭泽而渔'的勇气,谁也无法作这样的统计。"②

早期曲学版本研究往往依附于戏剧作品,即在介绍戏曲作品的时候就刊本情况附带介绍一下,在材料上很受限制。《明清戏曲家考略》把戏曲史中的曲家研究看成一个独立的门类,采用诗文研究的做法进行探讨。在研究思维上,试探、旁求、联想、反证都可以使用,大大拓宽了戏曲史特别是清代戏曲史作家作品研究之视野。

(原载于《曲学》2020年第7卷)

缘起与正名:作为演剧形态的"堂会"考辨③

曹南山④

堂会,又称"堂会戏",是中国戏曲发展史上具有确切含义的一个专有名词,指集体或个人出资邀请职业戏班和名伶到规定地点唱戏的一种演剧形态。堂会的兴起与繁荣既是职业戏班与伶人生存和发展的需要,也是社会政治、经济与风尚共同作用的产物。晚清民国时期,堂会成为重要的社会现象,引起了很多学者的关注和评论。然而,时至今日,对堂会戏的研究并不深入且存在明显的错误,有些概念和史实亟待澄清。有研究者认为堂会是一种演剧环境,它与勾栏、茶园、神庙等演剧场所一样,是古代社会某一类观众群体存在的空间。基于这种认识,作者进一步提出:

事实上,晚明乃至清初一度流行的家乐演剧,其演剧的形式主要就是堂会;家乐的变异形式——清代官家乐、王府戏班的自娱和娱宾性的演出也属此类。所以,堂会演剧的承担者还应包括家庭戏班,这也就意味着,家乐演剧、官府演剧、王府演剧也都属于堂会演剧。⑤

如此泛化堂会的演出主体,必然导致研究对象边际模糊不清,致使这一研究堂会的专著中出现"家乐堂会演剧"这种非驴非马的概念,从而让大量家乐史料充斥在研究堂会的论著中。鉴于此,我们有必要对堂会的概念做一番正本清源的工作。

一、作为独立演剧形态的"堂会"

堂会的确切出现时间,目前我们没有充分的材料来断定。民国时期即有学者意欲探求堂会的源起时间,顾心梅在《介玉室剧谈》中说:

① 张小芳:《曲家的历史和历史的曲家——邓长风〈明清戏曲家考略〉三辑阅读札记》,《文学遗产》2007年第5期。
② 叶长海:《明清戏曲家考略全编序》,《戏曲研究》2010年第1期。
③ 本文系2018年度国家社科基金艺术学青年项目"剧场形制与20世纪京剧演出形态变迁研究"(项目编号:18CB168)的阶段性研究成果。
④ 作者系北京师范大学艺术与传媒学院博士后,主要研究方向为晚清民国戏剧史。
⑤ 李静:《明清堂会演剧史》,上海古籍出版社2011年,第11-12页。

富豪之家，遇有喜庆，为娱乐宾客计，乃有堂会之举，然堂会之名之所自，余欲知之而久不得，兹闻故老言，京都饭店，多以堂名，此等饭庄，在昔可柬邀优伶串演杂剧，后之不在戏馆歌台演剧，且兼私征性质者，因名之曰堂会云云。言之所出，仿佛近焉。至其确否，尚待证实，不可臆断。①

"故老之言"虽非确凿的文献记载，但有口述史的价值，或可参考。堂会名自京都饭店演戏，这种观点后被周志辅采纳。1962年，周志辅有感于早年出版的《道咸以来梨园系年小录》中的错漏之处难以校补，故重新撰写一书，名曰"近百年的京剧"。他在该书中论及堂会时指出：堂会名称的来源，就是因为这种戏多半在饭庄里唱，北京的饭庄，名字总是某某堂，所以人们管这种戏就叫做"堂会"。

然而"某某堂"并非就一定是饭庄的名字。《清会典事例》嘉庆八年谕：

本日据御史保明呈递封奏一折，因京城地方，有开设酒馆戏园，名曰某堂某庄。闻各衙门官员，自公退食，常集于此。更有外省大吏进京，亦借此地为宴会之所。②

御史奏折明确指出，酒馆戏园亦名曰"某堂某庄"，且官员常在此地召优伶演剧宴集。据著成于道光二十二年（1842）的《梦华琐簿》载，当时有戏庄，有戏园，有酒庄，有酒馆。戏庄曰某"堂"，曰某"会馆"，为衣冠揖逊，上寿娱宾之所。清歌妙舞，丝竹迭奏。寻常折柬召客者，必赴酒庄。庄多以"堂"名。

可见"某堂""某庄"不一定就是饭庄，也可能是酒馆或戏园之名。然而，通过顾介梅和周志辅的研究，我们至少可以看出两点：一是堂会源起必与宴饮有关；二是堂会之中必有"演剧"或"戏"。

齐如山与梨园老辈多有交往，但他对"堂会"含义的解读也不确定：

"堂会"二字有两种解法：一说始自御史衙门团拜会，全衙门堂官司官于一堂，似在本衙门堂上之会，故名曰堂会；一说凡此中聚会，皆在饭庄，而饭庄之名皆曰某堂如燕喜堂、聚宝堂等等，故名曰堂会。因堂会而演戏，即名曰堂会戏，简言堂会戏曰堂会。后来同年同乡团拜，亦曰堂会。以致私人庆贺演戏，亦曰堂会，则不易解矣。③

齐如山所述关于堂会之第一种解法颇为牵强。御史衙门团拜堂官、司官济济一堂，此"堂上之会"未必定然有演剧活动，且有清一代自雍正帝以来，屡禁官府演戏，违例重处之官员教训深刻，堂会出自官府之"堂"可能性极小。而第二种说法与本文上述诸种引文指向一致，皆明言堂会起自饭庄演剧。至于齐如山所谓不易解之私人庆贺演戏亦曰"堂会"，乃是堂会发展成熟之后，由公家宴集而扩大至民间的私人庆祝活动。

"堂会"一词本身就含有演出的意思，没有戏剧演出的庆祝和聚会活动均不能称为"堂会"。《清稗类钞》载："京师公私自集，恒有戏，谓之堂会。"④"恒有戏"是堂会的题中之义。戏界中人习惯使用"唱堂会"一词，因此在梨园界，正如齐如山所言，"堂会"就是"堂会戏"的简称。齐如山在《戏班》中论述"堂会"时有两行解释性文字，文曰：

一次堂会，戏界行话名一本堂会，盖因每次堂会，总有一本手折，详列各脚戏份饭钱，此手折内行话名曰卡子。每次存留一本，日后偶有计算，则查阅旧日所书卡子，共有多少本，便是多少次堂会。故即名曰多少本堂会。⑤

"堂会"在戏界还有不少衍生的与之相关的行话，如"外串""坐包""分包""塔灰钱"等，足见"堂会"在戏界之通行。韩世昌先生在谈到"堂会"时曾说：

什么叫堂会？在旧社会，有钱有势的人家过生日、娶媳妇或聘闺女，常常约集一些演员在他家中（或借饭庄子）演戏招待宾客，寻欢作乐，我们称之为堂会。⑥

"我们称之为堂会"，这其中的"我们"自然是指以韩先生为代表的梨园中人，如果整理者记录得忠实，那这句"我们"便揭示出"堂会"本是戏界流传的行话，是由梨园界叫开来的。因此，有学者谓："堂会的称谓则约在清代中后期才逐渐被梨园界人士叫开。"这种说法是有道理的。近年来出版的民俗类著作同样持此说，如：

① 顾心梅：《介玉室剧谈》，《戏迷传·戏剧旬刊》1939年第2卷第4期。
② 傅谨主编：《京剧历史文献汇编（清代卷）》第三卷《清宫文献》，凤凰出版社2011年，第3页。
③ 齐如山：《戏班》，《齐如山文集》（第2卷），河北教育出版社2010年，第272-273页。
④ 徐珂编撰：《清稗类钞》第十一册，中华书局2010年，第5043页。
⑤ 齐如山：《戏班》，《齐如山文集》（第2卷），河北教育出版社2010年，第239页。
⑥ 韩世昌口述，张琦翔整理：《坎坷的昆曲艺术生涯》，《韩世昌昆曲表演艺术》，中国戏剧出版社2012年，第53页。

堂会起源很早,在中国戏曲诞生之前官民上下已有类似的演出活动。但堂会这个称呼约在清代中后期才逐渐被梨园界人士叫开。"堂会"一词,是艺人们自己命名,自己叫开的,并非外人强加,所以就不带什么贬义。①

周华斌、李畅等前辈学者虽对堂会的界定不尽一致,但他们都认为堂会是一种重要的演出(演剧)形式:

堂会,是宋金戏曲最为普遍通行的演出形式。迄今发现的文献和文物资料,大量反映的是堂会式的表演。②

堂会,或称堂会戏,是自明末直到1949年之间,在北京的一种重要演剧形式。③

朱家溍先生也说:"北京在1929年以前常有堂会戏,就是在家里宴客演戏。如果住宅不够大,也有在会馆和大饭馆演戏的,都称为堂会。"④综合各家之说,我们可以明确地看出,无论是在堂会源起之初还是在发展成熟之后,堂会的演出场所是多种多样的,如饭庄、酒馆、茶园、会馆和私家宅第等。至于究竟是在什么场所演出实际上并不重要,重要的是,在所有被称为"堂会"的活动中必然有演剧,堂会就是戏曲演出形态的一种形式。因而,我们可以说,堂会绝不是一种演出场所,更不是剧场的一种类型,而是中国戏曲独特的一种演出形态。

二、堂会与其他演剧形态的区别

堂会与明清家乐、宫廷演剧等演剧形态有显著和本质的区别。齐森华教授认为:"所谓家乐即是由私人置买和蓄养的家庭戏班,它是中国古代优伶组织的一种特殊形式。"⑤刘水云教授致力于明清家乐研究,他将家乐的概念进一步拓展,认为:"家乐是指私人蓄养的以满足家庭娱乐为主旨的家庭戏班组织以及这种戏乐组织所从事的一切文化娱乐活动。"并指出家乐"与宫廷乐部演出、民间职业戏班演出共同构成了中国戏剧的演出系统,对中国戏剧的发展起了极为重要的作用"。⑥私人家乐和官府家乐的演出主体都是豢养性质的戏班,他们的演出活动不具有商业性质,换言之,他们并不靠某次演出盈利,他们的生存有着固定的保障。而堂会中的演出戏班和伶人都要事先谈好戏价和演出剧目,唱堂会是他们谋求生存的职业属性和营利方式之一。当家乐衰落之际,私人庆贺和团体聚会的娱乐活动便逐渐转由市场上的职业戏班承担,堂会因而盛行起来。

堂会的首要特征是职业戏班和职业伶人的营业性演出,具有鲜明的商业属性。所有家班、家乐的演出都不能归于堂会。有学者在相关论著中采用"家乐堂会演剧"的说法,纯属混淆了这两种演出形式的本质差异。⑦从明清戏曲史的发展轨迹来看,堂会的产生和兴盛,正是基于家乐的衰落发展起来的。在这个过程中,清代帝王的禁止蓄养戏班等谕令和职业戏班的发展成熟起到了重要的推动作用,两者是堂会兴盛不可或缺的动力。倘若没有官方对家乐的控制和禁令,纵然职业戏班发达,堂会也不可能完全替代家乐作为公私宴集的主要娱乐方式。反之,没有成熟的职业戏班,即便清代统治者三令五申禁止蓄养家乐,堂会也难以兴盛。缙绅阶级举办的堂会,通常由高水平的戏班和名伶演出,并非普通民间随便一个草台班就可以胜任。陆萼庭先生在论述昆曲民间职业戏班和艺人时指出,他们的一项重要活动是随时应付社会上一般喜庆宴会场合的召唤,民间班社在早期多赴宅第演唱,而且常以参与小型的文士雅集为荣⑧。因为早期职业戏班尚不发达,演出水平比不上家班。家乐有职业戏班和家班混合演出的情形,但堂会应该是以职业戏班为主。

堂会在家乐盛行之际很难发展起来,因为家乐具备了公私宴集所需的一切娱乐及其他功能。刘水云教授在综合大量史料的基础上认为:"明清家乐主人耗费大量的财力和精力购置家乐、训练演员、编导剧本,其目的不外乎是为了满足个人和家庭的娱乐需要。"⑨此外,他还进一步说明家乐具有曲宴款客、携乐交游、集会呈技等交际功能。杨惠玲教授又另外补充了蓄养家乐的四点原因:"孝亲""补偿、移情和自我实现的需求""为其他家庭成员提供了娱乐和消遣的机会""用于喜庆大

① 刘秋霖等著:《老北京的记忆》,百花文艺出版社2015年,第93页。
② 周华斌:《京都古戏楼》,海洋出版社1993年,第10页。
③ 李畅:《清代以来的北京剧场》,北京燕山出版社1998年,第46页。
④ 朱家溍:《堂会戏》,《故宫退食录》(下),故宫出版社2009年,第410页。
⑤ 齐森华:《试论明代家乐的勃兴及其对戏剧发展的作用》,《社会科学战线》2001年第1期。
⑥ 刘水云:《家乐盛衰演变的轨迹及其对中国音乐文学的重大影响》,《文艺研究》2007年第3期。
⑦ 李静:《明清堂会演剧史》,上海古籍出版社2011年,第101页。
⑧ 陆萼庭:《昆剧演出史稿》,上海文艺出版社1980年,第120页。
⑨ 刘水云:《明清家乐研究》,上海古籍出版社2005年,第210页。

事"。这四点同样可以看作家乐所具有的功能。① 而纵观清代至民国时期堂会戏的目的和功能，它们无不包含在以上论述之中。因而，倘若家乐继续得以发展，那么堂会必将难以兴盛。此外，家乐的表演水平之高，亦非普通戏班可以比拟，时人常有"技冠绝一时""极一时之妙""一时妙选、雅迈时伶""江南称首""甲于吴中""冠一邑"等评语。② 由此我们可以假设家乐没有衰落，则达官商贾之家的喜庆、雅集等演出主体当为家班，民间职业戏班不能更多地参与，那就不会有后来堂会的盛行。

宫廷演剧和堂会具有完全不同的属性和特征。有学者认为宫廷宴乐在某种程度上也是一种堂会演出③，这种说法值得商榷。宫廷演剧拥有专门且完整的演出管理机构。明代的宫廷演剧管理机构有钟鼓司和教坊司，清初沿袭，至晚到康熙二十五年（1686），清廷已设立专门的演戏管理机构南府和景山。道光元年（1821）景山合并至南府，道光七年（1827）裁撤南府改为昇平署，专管宫廷演出事宜。直至清代灭亡前，昇平署为最重要的内廷演出机构。宫廷的演出管理机构组织健全，以南府为例，有总管一名，享受七品官秩；首领四名，俱八品侍监；另有委署太监若干，以及充当太监的伶人，他们都统一按照内廷定例享有固定的月俸。到昇平署时期，宫廷演剧组织更为严密和完整。这种特殊的演剧机构和规制，决定了其演出形式不可能同于家乐和堂会，从而构成了中国戏曲演出系统中极为特殊的一脉。

隶属宫廷演出机构之伶人按月发给钱粮，有着固定的收入。每次演出和逢皇帝、皇太后诞辰等特殊日子，机构中的伶人还会有恩赏。这群被皇家豢养的伶人除给帝王演出外，还承担着宫廷节庆礼乐的功能。平常时期他们排演新的剧目，奉旨承应皆有定规。以清代宫廷演出机构而言，伶人分内学（内廷太监）和外学（民籍伶人），无论内外学伶人，一旦编籍入册，就是内廷演出机构之成员，内廷管理机构对其有绝对的控制权，甚至掌管着他们的生杀大权。民籍伶人在内廷被称为"教习"，起初是以教导太监演戏为主，后逐渐参与演出。光绪九年（1883）之后，民籍教习成为宫廷演出最重要的力量。

民籍伶人选自民间职业戏班，常常是戏班中技艺水平出众和享有较高声誉的伶人。他们被选入内廷承差后，依然可以在外搭班演唱，因此较内廷太监和伶人拥有更大的自由，但这丝毫也无改于他们在内廷演出时的身份，即他们同样属于皇家供养的伶人。因此，宫廷豢养的伶人和民间缙绅贵族蓄养的家班有相似之处。也正是基于这一点，宫廷演剧和堂会有着根本的区别。如前所述，堂会是职业戏班应召在公私宴集上的演出，堂会的演出活动并不像宫廷演剧那样有着持久性和连贯性。不同的堂会之间通常毫无关联，观众群体也可能完全不一样。但宫廷演剧有计划性和连续性，观众主要是皇室成员。

宫廷也会召唤民间整个职业戏班入内廷演出，如光绪十九年（1893）至光绪二十六年（1900），昇平署频繁召集外班入署承差。民间戏班进入宫廷演剧，每次演出都会得到相应的恩赏，这恩赏即是对其演出的报酬。这种召唤和支付报酬的形式，似乎和堂会近似。然而，我们应当看到民间戏班入署演出只是宫廷演剧的补充形式，此时的宫廷演出机构和人员都十分健全，从昇平署档案所载的演出剧目可以看出，一次承应戏常常是外班和内廷伶人同时交替演出。最重要的是，外班一旦进入宫廷演出，其演出的规制、习俗和体例一概遵照内廷演剧的惯例，换言之，此时的民间戏班演出已经完全被纳入宫廷演剧体系。此外，民间戏班被召唤入署演出，常常以此为荣，根本不可能像唱堂会一样与主人议定演出戏价。宫廷恩赏的银两数虽然不菲，却是完全出于皇家的意愿，其数额并非戏班所能决定的。这一点又体现了宫廷演剧与堂会的重要差别。

及至清代灭亡之后，溥仪优居紫禁城，继续保留着昇平署的演出职能，但这时的皇室已不可与此前相提并论。1923年，梅兰芳和杨小楼等名伶应邀赴紫禁城演出，对这样一次演出，梅兰芳回忆说："我们比较年轻的人看来也不过就是去应一处堂会戏而已，没有'传差'的概念。"④尽管如此，这一次演出依然恪守以往宫中规矩，恩赏也是因人而异，我们理应将之视为清代宫廷演剧的尾声。

在"堂会"之名出现之前，社会上所流行的邀请民间职业戏班到自家宅院庆寿等演出形式，虽和堂会相近，但只能以堂会"前史"视之，不能一概纳入堂会研究，正如中国戏剧诞生之前的先秦歌舞虽也具备戏曲的特征，

① 参见杨惠玲：《明清江南望族和昆曲艺术》，厦门大学出版社2016年，第148—151页。
② 参见刘水云：《明清家乐研究》，上海古籍出版社2005年，第440页。
③ 李静：《明清堂会演剧史》，上海古籍出版社2011年，第12页。
④ 梅兰芳：《舞台生活四十年》（第三集），《梅兰芳全集》（第五卷），中国戏剧出版社2016年，第375—376页。

但不能以戏曲冠之。因此，胡忌先生在论述明代出现的这种与堂会相近的演出形式时谨慎地使用了"堂会式演出"的说法，廖奔先生则使用"堂会演剧现象"的说法，这两种表述都体现了学术研究的严谨性。

三、堂会的兴起与发展

堂会兴起之际，它的观众群体和家乐的欣赏对象一致，均为缙绅阶级。这一阶级包括现任、退休和候补的官员，以及未出仕的学者。他们是超越平民阶级、拥有权力和最接近权力阶层的人员。即使在家乐最为兴盛的时期，民间职业戏班也有营业性演出。然而，缙绅阶级更愿意花钱自己豢养一个家庭戏班以供耳目之娱。究其原因，很重要的一点是社会等级的观念和差异。在严格的社会等级制度下，官僚集体内部就有着层级分明的群体划分，如皇室贵族等级，明代即有八级之分，清代则有十二级之分，各等级之间权力和财富差异很大。平民阶级之中也有上下层之分，如有初阶科名的秀才、拥有财富的地主等可视为上层平民，普通农民和匠人则是下层平民。而伶人则是处于平民阶级之下的贱民之列，与缙绅阶级的等级差距犹如天壤之别。

鉴于优伶卑微的社会地位，他们的演出活动主要是供平民和缙绅阶级娱乐。而平民的娱乐方式和缙绅的娱乐方式显然是有些区别的。身份决定了个人的娱乐方式，像看戏这样公开的娱乐方式更显出社会等级的差异。平民可以在庙会、瓦肆等喧闹的场所凑热闹，尽情享受闲暇的快乐。缙绅阶级很难和平民凑在一起，他们的娱乐活动常常被称为"雅集"，一群名位等级相当的人聚在一起，或吟诵风月或坐而论道或聆歌拍曲。他们不直接从事生产却拥有比普通平民充足的财富，他们花很少的钱就可以买一个伶人回家，然后在家串戏。明代家乐的繁盛与私家戏班的大量产生密切相关。及至清代，康、雍、乾三帝皆有谕旨明令禁止官员蓄养家乐，尤其乾隆中期之后，豢养优伶和戏班成为官员之大忌，无论其品级多高，一经查实，便会受到严厉惩处。

由于谕令禁止蓄养家班，原来家班中的优伶便转而到社会中以演戏谋生，他们自食其力，绝大部分人依然可以养家糊口。而缙绅阶级主要的一种娱乐方式被禁止，自然要寻求新的娱乐途径，且新的娱乐方式必然和平民阶级有所区别。皇帝禁止官员蓄养优伶，禁止八旗子弟出入戏园，但并未禁止看戏，更何况清代的帝王自己都喜欢看戏，于是选择什么方式看戏便成为缙绅阶级思考的问题。法令未曾禁止的事项为有看戏需求的缙绅阶级提供了新的机会和可能，于是一种新的演剧形式便应运而生，这就是堂会。

目前所见与晚清民国堂会形式和内容一致的文献当数清代学者包世臣于嘉庆十四年（1809）所作之《都剧赋》序言中所记载的"堂会"。在这篇序言中，作者指出，庆贺、雅集召宾客至茶园观看演出名为"堂会"，其文曰："嘉庆十四年春，余以随计，始至都下。夙闻俳优最盛，好事招携，徧阅各部。其开座卖剧者名茶园。午后开场，至酉而散，若庆贺雅集招宾客，则名堂会，辰开酉散。"①包世臣在这篇序言中指出了茶园"开座卖剧"的营业戏和"庆贺雅集"的堂会的区别，但两者的演出地点都在茶园。公门宴集之堂会为何要选择在市井茶园？其原因大致有如下三点：

其一，私家宅第的家乐演出受禁。清代至雍正、乾隆和嘉庆三帝三令五申禁止蓄养戏班和伶人，盛行四百年之久的家乐逐渐衰落并蜕变为新的娱乐形式。②在明清家乐盛行时期，社会显贵阶层的庆贺、雅集等活动主要由家班承担，民间戏班极少有机会介入。一方面，名士显贵的庆贺活动以昆曲表演为主，民间戏班的昆曲表演水平往往不及家乐；另一方面，当时的皮黄戏尚未成熟，职业的皮黄戏班未能为上流社会所接纳。然而，皇家关于蓄养家班的禁令并不能消除广大有闲官僚阶级的娱乐爱好，另一种既可以规避禁令又可以满足精神生活需求的娱乐方式便应运而生。

其二，规避皇家的其他禁令。嘉庆八年（1803）曾谕旨："着步军统领衙门五城巡城御史，于外城开设酒馆戏园处所，随时查察。如果有官员等，或改装潜往，或无故于某庄游燕者，据实查参，即王公大臣，亦不得意存徇隐。"（《清会典事例》卷九十五），在此之前，"即各衙门官员，遇有喜庆公会等事，或于某堂某庄戏剧宴会，亦属事之所有"（《清会典事例》卷九十五）。然至嘉庆八年之后，公门宴集再不敢轻易在名为"某庄""某堂"之酒馆戏园举办，但彼时选择在营业性茶园举办堂会，尚不违禁。

其三，茶园是当时盛行的演剧场所。茶园是乾隆中

① 包世臣：《都剧赋·序》，转引自王芷章：《中国京剧编年史》，中国戏剧出版社2014年，第47页。
② 参见刘水云：《明清家乐研究》"家乐的衰弱与蜕变"一节，上海古籍出版社2005年，第132—143页。

期出现的演剧场所①,以"茶园"命名主要是为了逃避官府的审查。雍正二年(1724),雍正帝"禁八旗官员遨游歌场戏馆"②,但旗人子弟入戏园看戏未禁止,及至乾隆元年(1736),礼科掌印给事中德山上奏折"为请禁旗人入园看戏",乾隆帝批示:"著交与步军统领并八旗都统查照旧例禁止。"所谓旧例主要还是针对八旗官员而言,并未全面禁止旗人入园看戏。③ 直到乾隆二十七年(1762),谕令禁止旗人出入戏园酒馆,同年又禁在京有需次人员出入戏园与酒馆。禁令颁布之后,约一年时间京城戏园封闭,不闻管弦之盛。"嗣以皇太后万寿召集名优,犹须预先排演御制之戏曲,乃稍稍弛禁。旧日戏园遂改头换面,易其市招为茶园,以遵功令。"④

综上可知,包世臣所记嘉庆十四年(1809)在茶园办堂会之记载,实际要晚于堂会在饭庄、戏园举办的时间,换言之,堂会在嘉庆十四年前或已产生。

堂会肇始于官员团拜演剧。宋人林之奇曾作《团拜记》一文,可知宋代时已有缙绅阶级的团拜活动,但团拜演剧活动目前可知的资料记载是在明代万历年间。万历三十八年(1601)正月初一日,袁中道在京城姑苏会馆团拜后看了苏州伶人所演昆曲《八义》。⑤ 明万历、天启年间正是家乐演剧鼎盛的时期,因此团拜演剧极有可能是某私家戏班义务性地出演。此时,在各会馆举办的团拜活动中的演剧在形式上已经颇为近似堂会,但与堂会依然有明显的差异。明代的团拜演剧,是缙绅阶级社会交往活动中的点缀,更多的是烘托气氛,让团拜活动显得轻松愉悦。明代缙绅阶级欣赏戏曲的主要方式是观看家乐演出,即私家戏班的表演。而家乐被禁止后,缙绅阶级转向堂会观剧方式,演出的剧目和对名伶的选择成为堂会重要的内容。这也是堂会这一新生的演剧形态区别于明清时期会馆演剧活动的重要特征。

在堂会兴起之前,会馆演剧已经盛行。祁彪佳在日记中曾多次记述在会馆观剧的经历,如崇祯五年(1632)八月十五日在同乡公会观《教子》;崇祯六年(1633)正月十八日在真定会馆观《花筵赚记》、正月二十二日在稽山会馆观《西楼记》等。可见,此时的会馆已成为重要的演剧场所。⑥

何谓会馆? 何炳棣认为:"会馆是同乡人士在京师和其他异乡城市所建立,专为同乡停留聚会或推进业务的场所。"⑦会馆的类型和演剧活动的内容有多种,但对堂会影响最大的是作为京师同乡仕宦公余聚会之所的郡邑会馆的团拜演剧。清初三帝三令五申禁止官员蓄养伶人和戏班及出入戏园后,团拜活动中的观剧成为官员欣赏戏剧的重要途径。同治年《都门纪略》载:

团拜每省、每科,并各衙门俱有。作寿,及搭席请客,可以衣冠聚会者,名曰"戏庄子"。文昌馆、财神馆是最著者。自同治年来,演戏胜于正二月,渐至四月始止。每演戏一日,必继以夜,金鼓丝竹,鞺鞳喧阗。⑧

似乎是一种被强烈抑制的看戏欲望被释放,官员在团拜活动中对看戏充满渴望和激情,戏剧演出不再像先前那样只是起着烘托气氛的作用,而成为满足官员看戏欲望的一种途径,团拜活动也逐渐由联谊乡情一变而为纵情娱乐的消遣方式。成书于光绪四年(1878)的《侧帽余谭》中说:

京师于岁首例行团拜,以联年谊,以敦乡情,诚善举也。每岁由值年书红订客,饮食宴会,作竟日欢。是日盛聚,梨园若辈应召,谓之堂会。色伎俱优者,每点至多出,获缠头无算。遇所识,或于例赏外别有所赠。⑨

从中我们可以看出,当时的团拜活动已经完全成了堂会,官员注重欣赏伶人的色与技,对所赏识的伶人也不惜予以厚赠。这与袁中道、祁彪佳等人于会馆和团拜演出中看戏的状况已经有了本质的差异。

问题的症结在于,乾隆帝意识到要像父辈那样饬禁外官蓄养优伶之际,却是宫廷演剧极为鼎盛的时期。乾隆帝禁止旗人及在京官员出入戏园,且禁止蓄养优伶,自己却在内廷之中频繁看戏。品级高的贵族和官员偶尔能在宫中看到精彩的戏剧演出,即使为了逢迎皇帝,

① 具有茶园形制的剧场形式约出现于乾隆二十五年(1760),参见吴新苗:《梨园私寓考论:清代伶人生活、演剧及艺术传承》,学苑出版社2017年,第29页。但以"茶园"为名的演剧场所应在乾隆二十九年(1764)左右。
② 王利器:《元明清三代禁毁小说戏曲史料》,上海古籍出版社1981年,第30页。
③ 丁淑梅:《清代禁毁戏曲史料编年》,四川大学出版社2010年,第81—82页。
④ 诗樵:《京华菊部琐记》,《鞠部丛刊·梨园掌故》,交通图书馆1918年,第7页。
⑤ 袁中道:《游居柿录》,青岛出版社2005年,第71页。
⑥ 参见齐静:《会馆演剧研究》,南京大学2011年博士论文,第30页。
⑦ 何炳棣:《中国会馆史论》,中华书局2017年,第12页。
⑧ 傅谨主编:《京剧历史文献汇编(清代卷)》第二卷《专书》(下),凤凰出版社2011年,第934页。
⑨ 张次溪编纂:《清代燕都梨园史料正续编》,中国戏剧出版社1988年,第606页。

他们也得关注戏剧的发展动向和提升自己戏剧欣赏的水平。此外,乾隆帝更是在南巡之际让地方各级官员看到了皇帝嗜戏的一面,从而将这种影响折射至地方。然而,法令又阻碍了他们看戏的自由,这种矛盾的情形令在朝官员颇为苦恼。"上有所好,下必从焉",古来如此。如果看戏是一种不正当的娱乐方式的话,那帝王就应该躬亲践行不看戏。既然皇帝喜欢,又铺陈其事,那臣子又有何理由排斥?因此,可以说,清帝对家乐的禁止与自身行动之间的悖论为堂会的兴起和发展提供了空间。

家乐虽已衰歇,但民间职业戏班得到了长足的发展,民间演剧活动逐渐繁荣起来,由宫中演剧兴盛影响至官员和平民观剧的社会风气转而被从下层社会观剧之风盛行而影响至缙绅阶级的社会风气所替代,宫廷和民间两股观演戏剧的潮流在慈禧太后掌政时期最终汇合在一起,堂会借助这股潮流迅速发展起来。

四、结语

"堂会"作为中国戏曲史上独立的演剧形态,有待深入探究的内容依然很多。鉴于这种演出形态的私密性,相关文献资料颇为匮乏和分散,这也是目前相关研究难以拓展的重要原因。本文在前辈学者研究成果的基础上,粗浅地勾勒和论述了堂会的兴起与发展脉络,并对堂会的由来和名称进行了初步界定,希望学界能就堂会的概念问题达成基本的共识,我们相信这必将有利于推动堂会的进一步研究。

(原载于《戏曲艺术》2020年第1期)

论《桃花扇》对明清易代历史书写的策略

刘 畅①

戏剧创作是文学叙事,以想象为标记,历史叙事则力求还原真实事件,《桃花扇》作者孔尚任在广泛考察文献材料、口头见证的基础上,有意借"戏剧"这一创作文体书写历史。此前学界研究多聚焦于作家生平、创作心态,作品的思想内容、写作背景、传播接受等层面,少有集中论述历史书写者,②而黄一农将《红楼梦》与清史相结合的研究方法,为本文提供了新的视域。③ 故本文将在学界既有研究基础上,立足文体本身,从戏剧文体的选择、寓言式书写、演出成功的原因等方面,探讨其对明末清初历史的书写。

一、历史与历史剧——戏剧文体的选择

《桃花扇》以离合之情写兴亡之感,借表面上的爱情故事,展现明清易代的宏大历史事件,如结尾处柳敬亭唱词,可谓讲出一部南明史:本指望弘光朝廷成中兴大业,不想阉党遗孽掌控朝政,只劝弘光帝纵情声色。宫中广选歌舞艺人排演歌舞,大臣也只知享乐,不图恢复。当年崇祯朝彻查阉党,阮大铖削职,其所作《春灯谜》末折里的《十错认》平话颇含悔意,但至弘光朝,却仍与马士英狼狈专权,满心只想构陷东林复社。城中君臣耽于酒色,城外诸将:高杰遭许定国暗算,为清兵大开方便之门;马士英、阮大铖又调江北三镇军队阻截左良玉,江岸防线形同虚设;史可法在扬州梅花岭顽抗,却独木难支。扬州城破,南京旋即陷落,弘光皇帝被俘受辱,黄得功自杀殉国。

戏剧作为一种文学创作体裁,想象与虚构再正常不过。那么,孔尚任为何要选择虚构的体裁,书写自己的南明史叙事呢?既然已经选择虚构的文学体裁,又为何要强调其真实性呢?

先看第二个问题。想象和记忆密不可分——"假如

① 刘畅,文学博士,上海师范大学人文学院讲师。
② 论文如吴新雷:《论孔尚任〈桃花扇〉的创作思想》,《南京大学学报》(哲学·人文科学·社会科学)1997年第3期;张筱梅:《孔尚任的读者意识与〈桃花扇〉的小众传播》,《盐城师范学院学报》(人文社会科学版)2013年第1期;陈多:《无"情"之"恋"——〈桃花扇〉情爱描得失新析》《写情与抒感——〈桃花扇〉"借离合之情,写兴亡之感"得失新析》,《剧史新说》,上海古籍出版社2014年,第300—349页等;专著如蒋星煜:《〈桃花扇〉研究与欣赏》,上海人民出版社2008年;陈士国:《〈桃花扇〉接受史研究》,中国戏剧出版社2016年;等等。其中蒋星煜的《〈桃花扇〉研究与欣赏》涉及历史,但重在阐释《桃花扇》如何处理史实与虚构、剧作与史实的出入,未就历史书写本身做出探讨。
③ 黄一农:《二重奏:红学与清史的对话》,中华书局2015年。

人身曾在一个时候而同时为两个或多数物体所激动,则当人心后来随时想象着其中之一时,也将回忆起其他的物体"①。但与此同时,想象是虚幻的,记忆则曾经实在,就因二者都可通过图像化的方式呈现出缺席的在场,于是,使虚幻客体图像化的想象对记忆的可靠性即真实性造成威胁。在这个层面,基于想象的戏剧创作体裁的虚幻性与记忆的真实性相冲突。

《桃花扇》描绘的事件是当时人们的"当代史",是当时健在的很多人的所听、所闻、所感。对于过去的事件,人们往往有对真实性的特定诉求,正因作者选择了"戏剧"这种带有"想象性"标记的"虚构叙事"体裁,才更有必要强调其为"历史叙事":

> 历史叙事和虚构叙事,在既有的文学类型中,显然是对立的。两者的差别是由作者和读者间默认的约定的性质决定的,这一约定建立起了读者的不同期待和作者的不同承诺。当读者打开一本小说的时候,他就准备要进入一个非真实的世界,而当读者翻开一本历史书,他在各种档案的引领下,期待回到一个各种真实事件在其中已然发生的世界。而且,要求书中的真实话语,是可信的、可以接受的、可能的话语,并且在任何情况下都必须是诚实而真实的话语。

作者在大量参考文献的同时,参照遗老遗少的记忆与口头见证,更撰写了配套的《考据》,最终通过声明——"朝政得失、文人聚散,皆确考时地,全无假借。至于儿女钟情,宾客解嘲,虽稍有点染,亦非乌有子虚之比"②,做出了对真实事件、真实话语的承诺,调整了读者/观众的期待——既要求书中是真实话语,又期待回到那个曾经发生各种真实事件的真实世界——作者与读者借此达成新的约定,读者形成对明清之际真实情况的期待。

再看第一个问题——孔尚任为何不直接写成历史档案,而要坚持选取戏剧体裁,书写历史叙事呢?明中期以来,在普及性史学发展等因素影响下,私人修史之风兴盛③。私家撰史的流行,建立起了多元历史叙事的架构和私人对历史的褒贬规则④。不止史学领域,文学领域的小说尤其戏剧创作,也弥漫着叙写当代史的风气,如明末《清忠谱》《绿牡丹》,清初吴伟业《临春阁》《秣陵春》《通天台》,李玉《千忠戮》,借古写今;李玉《万里圆》则直写当代真人真事,反映南明朝廷的腐朽、清兵的暴行,赞颂史可法等忠臣。

与此同时,清初正逐渐加紧对意识形态领域的把控,即通过构建起一套威逼利诱共存的意识形态话语,塑造记忆,获取政权合法性,巩固权力。"同样的人或事,在不同的记忆中被塑造成不同的形象,呈现出不同的意义"⑤,权力对记忆塑造的重要方面,便是通过"历史编纂"与"对文字的历史记录密切监督"⑥,突出记住、制造遗忘,在为往事盖棺论定的同时,排斥其他与之不相符合的叙写。如,清廷宣传入兵中原是帮助明季君臣讨贼的义举,谷应泰《明史纪事本末》将捕杀李自成归功于南明将领何腾蛟的书写,就招来御史弹劾,而康熙初年庄氏史案,七百余家受到牵连,被罚、被杀者不计其数。这种管控的后果之一,便是士人为远离祸端,主动进行自我压抑。

在试图建立私人历史叙事的初衷与官方权力影响的双重作用下,孔尚任想到"文学叙事"与"历史叙事"之间的缝隙。他大量取材文献材料、民间口头见证,却只用来文学创作,不用来修史——记忆被做成了文献,但没有被建构成历史档案——纵使作者再强调"文学"的"历史性",他的作品也只是文学创作,而不是历史档案。

"《桃花扇传奇》褒贬南明旧事,其史观多与斯同、王源等遗民故家子弟相类。"⑦体裁标识着的"虚构"外壳,允许作品内容与官方意识形态之间留有些许缝隙,在这些缝隙中,曾经在世者的记忆与官方宣传可能存有的"龃龉",被完整保留下来。所以与上述一般剧作不同,《桃花扇》没有借壳距离更远的古代人物事件,其创作重心也不在塑造人物形象、叙写情事,而是直接展现刚刚过去的明清易代史,其中暗含的,正是明亡的哀思。

① [荷兰]斯宾诺莎著,贺麟译:《伦理学》,商务印书馆1997年,第65页。
② 孔尚任:《桃花扇·凡例》,人民文学出版社1959年,第11页。
③ 乔治忠:《明代史学发展的普及性潮流》,《中国社会历史评论》(第四卷),商务印书馆2002年,第439-452页。
④ 杨念群:《何处是"江南"?清朝正统观的确立与士林精神世界的变异》(增订版),生活·读书·新知三联书店2017年,第19页。
⑤ 彭刚:《历史记忆与历史书写——史学理论视野下的"记忆的转向"》,《史学史研究》2014年第2期。
⑥ 罗新:《我们面对的全部史料都是遗忘竞争的结果》,《东方早报·上海书评》2015年3月7日。
⑦ 朱端强:《万斯同与〈明史〉修纂纪年》,云南人民出版社2012年,第221页。

二、"戏中戏"与"戏中人"——私人历史叙事的寓言式书写

"当年真是戏,今日戏如真"①,"黑白看成棋里事,须眉扮作戏中人"②,剧中道白表现出剧作与现实人生之间的互文性,而老礼赞作为"两度旁观者,天留冷眼人"③,既是作者自身的投射,也正如《爱丽丝梦游仙境》中的时间兔子,在现实与戏剧中来回穿插,将二者穿合起来。作为一部寓言作品,戏剧《桃花扇》中的"现实"不再只是发生过的现实,而是包含了反思的隐喻性呈现。

第二十一出,剧中人"往太平园,看演《桃花扇》",并说观后感道:"演的快意,演的伤心,无端笑哈哈,不觉泪纷纷。司马迁作史笔,东方朔上场人。只怕世事含糊八九件,人情遮盖两三分。"④在这部私人历史叙事中,"含糊""遮盖",既是指内容上的曲笔,也是书写策略的委婉。

先看书写策略。孔尚任借马士英、杨文聪说:

(净)呵呀!那戏场粉笔,最是利害,一抹上脸,再洗不掉;虽有孝子慈孙,都不肯认做祖父的。(末)虽然利害,却也公道,原以儆戒无忌惮之小人……(净)你看前辈分宜相公严嵩,何尝不是一个文人,现今《鸣凤记》里抹了花脸,着实丑看。⑤

李香君也曾自忖道:"赵文华陪着严嵩,抹脸席前趋奉;丑腔恶态,演出真鸣凤。俺做个女祢衡,挝渔阳,声声骂;看他懂不懂。"⑥《鸣凤记》里,严嵩等人祸国殃民,双忠八义相继与之展开斗争;《三国演义》中,祢衡击鼓骂曹操欺君罔上、常怀篡逆。《鸣凤记》、击鼓骂曹虽然都是艺术创作,但也均以现实为原型。《骂筵》与《鸣凤记》、击鼓骂曹互文嵌套,三者又共同指向了南明的社会现实,李香君扮演祢衡等忠义之士,明末奸臣们扮演了严嵩、曹操等奸臣。

角色是历史人物在剧中固化成的模型,演出是演员在扮演角色,也是历史人物在人生这一"戏剧"里扮演自己。现实中的"圆形人物",经过戏曲扁平化、脸谱化,将历史上的褒贬直接、尖锐地呈现出来,经过无数次演出,固化的忠/奸形象深入人心,也再不得翻身。历史上的真实人物严嵩,经《鸣凤记》搬演,成为老奸巨猾的奸臣模型"严嵩"——由"文人""抹了花脸",贬斥固化其中。

弘光皇帝本有三大罪、五不可立,正是马、阮等人上下其手,方才拥立成功;弘光皇帝立后,他们又一方面怂恿、放任弘光皇帝纵情声色,一方面又着力结党固权,视国防如无物,专事打击东林复社报仇。明亡正在阉党余孽"结党复仇,隳三百年之帝基"⑦,孔尚任为他们抹了再也洗不掉的花脸。

第一出《听稗》,柳敬亭用鼓词讲述了孔子正乐后的故事:"那些乐官恍然大悟,愧悔交集,一个个东奔西走,把那权臣势家闹烘烘的戏场,顷刻冰冷。"⑧柳敬亭曾是阮大铖的门客,得知阮是阉党后,拂衣而去,孔子正乐是彻查阉党的隐喻,乐官便是柳敬亭自比。借孔子正乐这出"戏中戏",柳敬亭讲出自己的故事,暗含对阉党的贬斥。

这也透露着孔尚任的叙事策略——借讲《桃花扇》,褒贬现实中人:"这些含冤的孝子忠臣,少不得还他个扬眉吐气;那班得意的奸雄邪党,免不了加他些人祸天诛;此乃补救之微权,亦是褒讥之妙用。"(柳敬亭)⑨第二十出,张薇向诸人讲述北京城情况后,南京书客蔡益所询问殉节文武的姓名,"我小铺中要编成唱本,传示四方,叫万人景仰他",而"那些投顺闯贼,不忠不义的姓名,也该流传,叫人唾骂"⑩。

清初的忠明者即是清的不合作、抵抗力量,在赞扬大明忠臣遗民与反清之间,很难全然划清界限。在这种局面下,《桃花扇》选择委婉表达对忠贞守节者的褒扬,对误国、变节者(转而效忠大清的明人)的贬斥,而其表达的主要方式便是对比反衬。

第三十二出《拜坛》,时值崇祯皇帝忌辰,众人祭拜,阮大铖不仅迟到、假哭,还满心只在享乐与打击东林复

① 孔尚任:《桃花扇》,人民文学出版社 1959 年,第 141 页。
② 孔尚任:《桃花扇》,人民文学出版社 1959 年,第 84 页。
③ 孔尚任:《桃花扇》,人民文学出版社 1959 年,第 141 页。
④ 孔尚任:《桃花扇》,人民文学出版社 1959 年,第 140 页。
⑤ 孔尚任:《桃花扇》,人民文学出版社 1959 年,第 162 页。
⑥ 孔尚任:《桃花扇》,人民文学出版社 1959 年,第 162 页。
⑦ 孔尚任:《桃花扇小识》,《桃花扇》,人民文学出版社 1959 年,第 3 页。
⑧ 孔尚任:《桃花扇》,人民文学出版社 1959 年,第 7 页。
⑨ 孔尚任:《桃花扇》,人民文学出版社 1959 年,第 72 页。
⑩ 孔尚任:《桃花扇》,人民文学出版社 1959 年,第 136 页。

社,反衬出史可法对大明的真情:"这才去野哭江边奠杯屏,挥不尽血泪盈把。年时此日,问苍天,遭的什么花甲。""万里黄风吹漠沙,何处招魂魄。想翠华,守枯煤山几枝花,对晚鸦,江南一半残霞。是当年旧家,孤臣哭拜天涯,似村翁岁腊,似村翁岁腊。"①崇祯皇帝自缢,即国破家亡。在史可法眼中,国与家本是一体,君王与父祖也是一体,正因如此,祭先帝才会与村翁在岁末祭拜先祖相似。新朝岁月与他无关,他只是残国的孤臣。

扬州城破,史可法本想前往南京保驾,不料弘光皇帝早已逃走。面对亡国,弘光皇帝作为"皇帝",想到的却是"只要苟全性命,那皇帝一席,也不愿再做"②,即丢弃职位——否定身份、责任甚至"国籍"——改头换面,做大清的子民。但实际上,君王身份早已固着在他身上,无法分离,无兵无权,等待他的只有被献给大清的命运。在史可法的观念里,国、家、君本是一体,但弘光皇帝以逃亡的方式使"国"与"君"断裂,即此时如果仍旧尊崇弘光皇帝,则意味着对国的背叛,于是史可法自认"亡国罪臣",投水殉国。章节题目《沉江》与《七谏·沉江》遥相呼应,如屈原一般,忠君爱国之余,流露出不与世俗同流合污的清正。对比之下,企图放弃皇帝身份的弘光皇帝,背国求荣的刘良佐、田雄等,只能遭人唾弃。

孔尚任说"桃花扇"如同"龙珠",是全剧关节。之所以如此说,正是因为"从伤口中溅出来的血在扇面上形成的桃花状",标志着李香君"已从一个卖淫的妓女转变为一个难以接近从而必定是贞洁的女人"③。

在李香君看来,她是"嫁"给了侯方域,所以很自然要为"夫"守节。通过在一个卖身的地方拒绝卖身的方式,她将自己有别于"妓女",赋予自己"闺阁女子"的身份,但并没有得到一众人等的认可。在杨龙友等人看来,侯方域对她不过是"一时高兴"的"梳栊",李香君不再卖身也不过是指望侯方域回来娶她,如果有条件更好人的纳妾,香君自然会答应,"拿银三百,买不去一个妓女"?④ 双方的认识冲突爆发,香君以自残的方式获得一众人等的承认,甚至"这段苦节,说与侯郎,自然来娶你的"⑤。当肉身成为守节的阻碍,李香君先是选择保护肉身(拒绝卖身)、拒绝钱权的方式获得承认,宣告失败后,最终通过舍弃肉身(自残)的方式获得名节。

在古代社会五伦关系中,夫妇与君臣常被用来类比。图谋钱财、屈从权势的婚配,包含着出仕新朝的可能;而在卖身的地方拒绝卖身、改适,甚至舍"身"取义,则包含着在改朝换代后守节明志的隐喻。不止如此,香君拒奁、拒嫁田仰,本就有反抗阉党的社会层面意义,《骂筵》一出更直接表现出"威武不能屈"即士大夫品格的意味,她自诉"心事"道:

【江儿水】妾的心中事,乱似蓬,几番要向君王控。拆散夫妻惊魂迸,割开母子鲜血涌,比那流贼还猛。做哑装聋,骂着不知惶恐。⑥

用流贼匪寇类比,可见其非正义性;凶猛之余,夫妻骨肉被拆散割开,还惊魂迸、鲜血涌,足见其凶残。说完这些心事,李香君进而大骂奸臣只知声色、不图兴复,可见正因这些心事,她才格外痛恨奸臣不能复国报仇;而这心事,她不仅想向君王控诉,还引来马士英、阮大铖的怜悯:"原来有这些心事""这个女子却也苦了"⑦。可见她说的事不是自己一家特有,是大家普遍共有,而仇恨对象、暴行施加者则是清兵。彼时李香君不曾正式婚嫁,更不曾生子,一腔控诉,更似现实中人穿破戏剧,借角色之口道出。

对比第二十五出"朕有一桩心事",李香君关心的是生民百姓、国家大计,而南明君主既不担心"流贼南犯",也不担心兵弱粮少——妓女重义,操的是君王的心,君王却只图享乐,满心都在排演《燕子笺》,打造中兴景象,粉饰太平。李香君的坚贞重义,一心国事,正好反衬出南明君主的荒唐误国,一褒一贬,透露着南明亡国的原因。

李香君为国守节,既是现实中柳如是、董小宛等为明守节的文化名妓的真实写照,反映出明中期以来闺阁内外文化女性地位的提升,也是对变节士子的反讽——"外族入侵使得传统汉族文化方式遭到破坏时,节操和忠贞的旗帜就会被高举起来,一方面是歌颂女性的坚贞

① 孔尚任:《桃花扇》,人民文学出版社 1959 年,第 213—214 页。
② 孔尚任:《桃花扇》,人民文学出版社 1959 年,第 239 页。
③ [美]吕立亭著,白华山译:《人物、角色与心灵:〈牡丹亭〉与〈桃花扇〉中的身份认同》,江苏人民出版社 2014 年,第 195 页。
④ 孔尚任:《桃花扇》,人民文学出版社 1959 年,第 145 页。
⑤ 孔尚任:《桃花扇》,人民文学出版社 1959 年,第 156 页。
⑥ 孔尚任:《桃花扇》,人民文学出版社 1959 年,第 163 页。
⑦ 孔尚任:《桃花扇》,人民文学出版社 1959 年,第 163 页。

纯洁,另一方面则是嘲讽男性的软弱无能"①。

"'世受国恩,国亡与亡,义也',这不独是殉国者的信念,而且亦是不殉国者认可的观点。"明亡后,李香君出家,柳敬亭(说书人)、苏昆生(清客)也纷纷隐居守节,远离清廷招引。相较于剧中社会地位低微的妓女、艺人为明守节,不为钱权所动,不为温饱而活,现实中颇具地位的文人士大夫却纷纷变节——奏销案(1661)发生后,"游京者始众……苟具一才一技者,莫不望国都奔走,以希遇合焉"②。

孔尚任在江南任职期间,曾游南京,访明故宫,祭奠明孝陵,寻访南明故地;也曾到扬州梅花岭祭拜史公。剧中史可法投水前,途遇老礼赞——孔尚任自身在戏剧中的扮演——让自己变作这一场景的目击者,并安排柳敬亭、陈贞慧、吴应箕前来询问,验证史可法留下的衣冠官印,甚至说自己(老礼赞)亲手为崇祯皇帝建了一个水陆道场,在梅花岭为史可法招魂埋葬。

通过"见证"、验证,甚至表达成亲力亲为的方式,作者塑造出现场感,营造真实感,而刻意营造的背后,是作者面对大明亡国、史可法被弑,而自己却仍旧出仕新朝的无奈与自责——当无所作为,便会产生强烈的自责感,以及对史可法死亡真相的关注——《明史》记载,扬州城破,史可法自刎未遂,为清兵所杀。清兵屠城,值"天暑,众尸蒸变,不可辨识"③这一曲笔,使史可法表面上不再直接死于清兵之手,使清廷避免处于"杀忠臣者"的位置,但实际上,如果没有清兵入侵,又怎会有史可法拼死守城未果的兵败投水呢?表面缺席的清兵,实际始终在场。

如果说,《明史》中"众尸蒸变"的死伤大众只是如同"自然物"一般,是没有生命意义的简单符号,那么孔尚任在夹缝中的直陈,则让这些不易被意识到、隐伏在习以为常画面中的死尸,变回活生生的"被杀者":"望烽烟,杀气重,扬州沸喧;生灵尽席卷,这屠戮皆因我愚忠不转。兵和将,力竭气喘,只落了一堆尸软。"④

《桃花扇》全剧开场,风景如画,桃花绚烂,但草蛇灰线,在士子们的喧闹、与阉党余孽的冲突中,即藏有衰亡的机缘。眼看他起朱楼,眼看他楼塌了,一派繁华之中,即已蕴含崩坏的迹象。这部戏剧名义上的主人公是侯、李二人,却又惜墨于二人情爱故事,泼墨于社会变革中的景物、王公大臣乃至众生。于是,景物衰败、众多的死伤受难者,不再只是侯李爱情悲剧的布景,而是被隐藏却又时而显现的实在主体。

孔尚任敏锐地探测到兴亡变化的细微端倪,冷眼观察、思索着明亡的原因:当雪崩来临,每一片雪花都负有责任,面对明亡,不止是昏君奸臣,即使是东林复社、诸镇守将,也都各有失当。当处明末,侯方域属东林复社,对香君而言,为夫守贞与为国守节,二者一致。易代以后,若据实描述侯方域出仕新朝,则香君守贞与守节之间就会发生断裂,而既然现实中已亡国亡家,再无重建家国的可能,则令侯、李二人入道归山,即可保全守贞与守节的一致。

因此,孔尚任写作《桃花扇》,没有陷入普通的才子佳人、书生才妓这一日常生活故事,引发观众共感、哀伤的,也就不限于一个简单的男女爱情悲剧,戏剧着力叙写一个时代的变革,暗含着的,也是社会剧变之下,一代人共有的沮丧与哀伤。

三、悼明的哀伤——演出成功的心理基础

《桃花扇》问世后旋即取得巨大成功:剧本写成,"王公荐绅,莫不借钞",康熙三十九年(1700)排演登场后,更是轰动一时。⑤ 吴梅曾说该戏"通本乏耐唱之曲",大抵观众看《桃花扇》更多是在"看"戏、怀想,并非听曲听音。该历史剧的兴亡易代之感,是作者与读者/观众产生情感共鸣的基础,是作品取得成功的重要原因。对故国的眷恋与对清廷的不满,互为硬币的两面,共同构筑了作者与读者/观众共通的心理基础。

清兵入侵曾带来深重的灾难。1644年,李自成攻陷北京,崇祯帝自缢,吴三桂引清兵入山海关,马士英等人拥立福王朱由崧在南京称帝。仅一年,清兵渡河南下,福王兵败被俘。清初"圈地"政策使直隶、山东、山西等地陷入混乱,而江南地区也因清兵攻略、士族节义、盗寇横行与江南"奴变"交织互动,使积攒于江南秀水名山内部的种种怨怼不平之气,居然通过血腥的相互嗜杀与大兵的屠城惨剧混然并现,构成一片恐怖的血色奇观。⑥

① 田汝康著,刘平、冯贤亮译校:《男性阴影与女性贞节:明清时期伦理观的比较研究》,复旦大学出版社2017年,第19页。
② 叶梦珠撰,来新夏点校:《阅世编》(卷四),上海古籍出版社1981年,第87页。
③ 张廷玉等:《史可法传》,《明史》(卷二七四),中华书局1974年,第7023页。
④ 孔尚任:《桃花扇》,人民文学出版社1959年,第242-243页。
⑤ 孔尚任:《桃花扇》,人民文学出版社1959年,第5-6页。
⑥ 杨念群:《何处是"江南"?清朝正统观的确立与士林精神世界的变异》(增订版),生活·读书·新知三联书店2017年,第31页。

经历混战，最显而易见的就是景物由繁华转为凋敝。《桃花扇》中多有景物描绘，结尾《余韵》达到高潮。彼时已是南明覆灭三年之后，苏昆生变作樵夫，自言三年没到南京，忽然兴起，进城卖柴，结果看到明孝陵"宝城享殿，成了刍牧之场"，南京"皇城墙倒宫塌，满地蒿莱"，秦淮河"立了半晌，竟没一个人影儿"，长桥旧院"长桥已无片板，旧院剩了一堆瓦砾"，一路伤心。①听闻如此景象，老赞礼掩泪，柳敬亭搥胸，莫不悲恸。苏昆生唱起套曲《哀江南》，南京城今昔变化淋漓毕现。

在这里，南京成为明王朝的转喻，南京的景象则成为大明的隐喻——南京昔日的繁华，与大明昔日的昌盛捆绑在一起，昔日如何生机勃勃、一派繁华，如今就如何萧索落寞、一派死气——景色的今昔变化，昭示着大明的兴亡对比，一句"放悲声唱到老"是悼景色，更是悼覆灭的明王朝。清初大多数遗民均常以晚明君主曾居之地的景物委婉地表达自己的心绪，遗民对金陵的感情绝非单纯的景物之恋，而应视之为历史记忆的回眸。②

中国古代戏剧主流大体沿着虚拟的法则，只通过简单的道具提供少许具象，其余则借演员的身段舞蹈、唱词念白等营造。在角色唱腔的渲染下，观众各自不同的记忆被唤醒，个性化地浮现在各人眼前，格外富有针对性，也就格外动人心脾。景物由繁华转为凋敝，绘声绘色的唱词、念白，会使感染力极大增强。

一句"残山梦最真，旧境丢难掉，不信这舆图换稿"③，是剧中人的描绘，也是孔尚任自己的诉说。"残山剩水"在清初往往寄托着晚明士人一种难以抑制的强烈历史悲情，正因无法直接抒发胸臆，才有了遗民诗中大量类似"残山剩水"式的隐语表达，这既是怀念先朝盛况的一种心理隐喻，也是固守先朝正统之"气节"的情绪表达。④

清兵入关后，积极通过剃发易服等方式，推动汉族臣民的"满化"：顺治元年（1644）清军入京，下令投诚官吏军民剃发、改换衣冠，遭到强烈抵触，只得作罢。翌年六月，清军占领南京，自顺治三年（1646）清廷发布严令后，即使材质、图样等方面竞相夸耀、往往越矩，但官服、公服、便服等的式样便都遵照满制，不敢再从明代旧式。此后经康熙六七年间（1667—1668）的始颁命服之制，九十年间（1670—1671）的复申明服饰之禁，命服、便服等的式样、材质、图案等更有了必须遵从的规定，愈发谨严。⑤

这种改变，不是换身衣服、换个发型这么简单，而是与权力关系、文化自尊等密切相关。"所有伟大而具有古典传统的共同体，都借助某种和超越尘世的权力秩序相联结的神圣语言为中介，把自己设想为位居宇宙的中心。"⑥基于这种"位居中央之国"的心理，"以夷变夏"几乎无法容忍，而改变发型和服饰，成为当时满族彰显自己征服者身份的象征，也成为检验当时汉族人士政治立场的试金石。⑦尤其剃发令"引发激烈的民族冲突"——这使全国每一个男人、每一个家庭都感到受了侮辱，因为此举使他们感到，这已经不再是那种同他们关系不大的改朝换代而是被征服，是当了亡国奴。⑧

虽然人们生活日用的衣冠服饰改换成新朝模样，但戏台上的人物造型依稀前朝，戏衣就更是大体保留了明代的传统风貌："戏台所用衣帽，皆金冠纱帽，团领襈褡历代中华之法备焉，所谓礼失求诸野者也。"⑨亚里士多德在《诗学》中说，戏剧是对人物行动的摹仿，演出情景即"戏景"的装饰也就必然是戏剧的一部分。悲剧表演的服装、面具等，其作用在于展示——置于眼前。戏剧场景虽不具现，但在演出历史剧的同时，戏剧演员依稀仿佛前朝的服饰穿戴，对前明事件具有强大的复原作用。

不止如此，清顺治康熙朝以来，不仅通过钱粮奏销案、哭庙案、收漕虐士案、杖责诸生案等一系列要案，加强统治，整伤人心，还严格控制在籍士绅行为，官长地位

① 孔尚任：《桃花扇》，人民文学出版社1959年，第265页。
② 杨念群：《何处是"江南"？清朝正统观的确立与士林精神世界的变异》（增订版），生活·读书·新知三联书店2017年，第31页。
③ 孔尚任：《桃花扇》，人民文学出版社1959年，第266页。
④ 杨念群：《何处是"江南"？清朝正统观的确立与士林精神世界的变异》（增订版），生活·读书·新知三联书店2017年，第27—30页。
⑤ 叶梦珠撰，来新夏点校：《阅世编》（卷八），上海古籍出版社1981年，第175页。
⑥ ［美］本尼迪克特·安德森著，吴叡人译：《想象的共同体——民族主义的起源与散布》（增订版），上海人民出版社2016年，第12页。
⑦ 葛兆光：《大明衣冠今何在》，《史学月刊》2005年第10期。
⑧ 朱正：《辫子、小脚及其他》，花城出版社1998年，第15页。
⑨ 徐长辅：《蓟山纪程》（卷五），《燕行录选集》（上册），成均馆大学校大东文化研究院1962年，第802页。

日崇,士子地位日卑。① 士人们"特权"不复以前,土地持有量下降、严格缴税,以致经济水平也受到影响,最重要的,其尊严感、荣耀感、自主意识等,都大幅下降,幸福感必不及前明时期。这些都会加剧易代之后,士人们对大清的不满、对大明的追思。

于是,在情节、戏景等的作用下,当往昔永远缺席、再也无法企及,《桃花扇》戏剧便作为一种"场上歌舞"②,实现了往昔社会表象序列的复制再现。演出之时,"笙歌靡丽之中,或有掩袂独坐者,则故臣遗老也;灯烛酒阑,唏嘘而散"③,不胜哀伤。

哀伤是因为"失去所爱之人",或者是"某种抽象物所产生的一种反应","这种抽象物所占据的位置可以是一个人的国家、自由或者理想等等",当"所爱对象已经不存在了,这进而要求所有的力比多都应该从对这个对象的依恋中回撤",但在精神上,失去的对象仍旧延续其生存,"在力比多与对象于中紧密联系在一起的那些记忆和期待中,每一个单独的记忆和期待都得到了培养和过度贯注,力比多的分离就是针对它而完成的"。④

明朝灭亡了,但前明旧人对明朝投注的爱恋不会即刻消失,明朝旧事在他们的记忆里时而浮现。哀伤的工作和记忆的工作的交叠,正是在集体记忆的层面上,比在个体记忆的层面上还更有可能获得其全部意义。当关系到民族自爱的创伤时,我们可以名正言顺地谈论缺失的爱的客体受伤的记忆不得不始终面对缺失。它无能为力的,正是现实检验指定给它的工作:放弃填充。只要缺失还没有被完全内在化,那么填充就会不停地将力比多和缺失的客体联系起来。⑤

观众投注凝视,将自己的目光萦绕在舞台上的大明衣冠、前朝物品上,一个符号、一个永远实现不了的能指、一个物恋的对象,由此而生。如果说定情物"桃花扇"是李香君对侯方域坚贞爱情的符号,是李香君的物恋对象,那么舞台上的戏剧《桃花扇》也就成为明代社会生活的符号,成为前明旧人/观众的物恋对象。观众观戏,体味着对明代社会的最后一瞥,可望而不可即的"永不可能",促使情感宣泄达到顶峰。

明亡清兴的社会剧变,使作者/观众不断在《桃花扇》中体味着各自的悲凉,其中既有生存状况的落差,美景乐事消逝的伤感,也有社会转型带来的必然代价。正因为个人成功替代不了社会变化的悲凉,因此,个人无论成败,也都会被作品中的失落所打动。《桃花扇》在对历史的回忆中,映衬出当今现实的缺陷,隐藏着对当今社会的怨怼。

余 论

权力的获取有赖于记忆的生产,而记忆又不免受到权力的塑造。明清易代之际的清兵入侵,在清廷开国后被赋予"合法"之名,书写为光荣的"开国史";但对前明旧人而言,却是造成满目疮痍、家破人亡的暴行,是悲痛的"亡国史"。如,大清描述自己入兵中原是帮大明讨贼报仇,至于南明士人,只是图慕虚名而已——定都北京后,摄政王多尔衮致史可法书云:"方拟秋高气爽,遣将西征,传檄江南,联兵河朔,陈师鞠旅,戮力同心,报乃君国之雠,彰我朝廷之德。岂意南州诸君子,苟安旦夕,弗审事机,聊慕虚名,顿忘实害,予甚惑之。国家之抚定燕都,乃得之于闯贼,非取之于明朝也。"⑥史可法答书,则又是另一种观念。

明清易代的记忆为清廷与前明遗民所共有。整体看来,被清官方排斥的他者也是群体的一部分,他者的证词,在记忆的回想中有着不可或缺的作用;他者重建的诸事件,在历史书写中也扮演着重要的角色。清朝光荣的开国史,也是明遗民的屈辱史。易代之际,清兵的血腥暴行被官方刻意掩盖、遗忘,但这些创伤一直储存在易代经历者的记忆中。

阅读文字需要具备读书识字的基础,戏剧演出则更通俗易懂。士绅家班、民间草台班子也都有演出的可能,扩展了剧作的传播范围与影响力;且戏剧演出曲尽人情,演员通过活灵活现的表演,与观众产生情感交流,历史"剧"舞台演出的可视性使作品的艺术表现力、感染力极大增强。

戏剧《桃花扇》作品创作本身,凝聚了剧作家为保存真相所付出的努力,包含了彼时当代人的记忆,而演出成功则对这段记忆也起到了强化作用,加强了人们对于

① 范金民:《前倨后恭:明后期至清前期江南士人与地方社会》,《国家视野下的地方》,上海人民出版社2014年,第53-87页。
② 孔尚任:《桃花扇小引》,人民文学出版社1959年,第1页。
③ 孔尚任:《桃花扇本末》,人民文学出版社1959年,第6页。
④ [奥地利]西格蒙德·弗洛伊德著,马元龙译:《哀悼与忧郁症》,《生产》(第八辑),江苏人民出版社2013年,第3-4页。
⑤ [法]保罗·利科著,李彦岑、陈颖译:《记忆·历史·遗忘》,华东师范大学出版社2018年,第101页。
⑥ 《世祖章皇帝实录》,《清实录》第三册,中华书局影印本1985年,第71页。

清廷有意回避的某些过往事件的记忆。褒贬忠奸的史家笔法、华夷之辨的民族情结、眷恋旧朝的爱国热情,赋予作品历久弥新的生命力。

(原载于《文化遗产》2020年第4期)

略述清宫中的昆剧《十五贯》折子戏

张一帆[①]

一、昆剧《十五贯》进入清宫演出之前的时间轴

1957年印行面世的《古本戏曲丛刊》第三集收录了傅惜华先生旧藏的《十五贯》传奇原本(以下简作"《丛刊》本"),分上下卷,共26出。原本页末有"顺治七年二月"六字题跋,路工、傅惜华将其编入《十五贯戏曲资料汇编》时(以下简作"《汇编》本"),认为"察其墨色,似为补写,然属乾隆前钞本无疑"[②]。根据杭州师范大学人文学院彭秋溪先生的研究,《曲海总目提要》(以下简作"《提要》")的原本即为《乐府考略》(与《传奇汇考》为同一种书),其著录大约起于康熙年间,历经三朝,可能到乾隆年间还在传增[③],但其中提到的《双熊梦》(又名"十五贯")尚不明确作者,其故事梗概也与传世剧本的情节内容存在着不小的区别。高奕自述完成于康熙十年(1671)的《续曲品》[④]则可能是目前有明确纪年、见到著录《十五贯》作者为朱素臣的最早出处。而根据康保成先生的考证,朱素臣大约于康熙四十年(1701)时还在世[⑤]。因此,《十五贯》中的折子戏,很可能是至迟于康熙年间开始为人所熟知且被搬上昆剧舞台的保留节目。

学术界公认的是,成书于清乾隆中期,由钱德苍陆续选编刊行的《缀白裘》,所选录的都是18世纪前中期活跃在戏曲舞台上的剧目,其中最早刊行于世的《十五贯》折子戏有《判斩》《见都》《访鼠》《测字》四出[⑥](分别对应《丛刊》本的第十五出《夜讯》、第十六出《乞命》和第十八出《廉访》等折),加上后来续补的《踏勘》(《丛刊》本第十七出)、《拜香》(《丛刊》本第二十五出)二出,是目前所见《十五贯》折子戏最早的刊本。假如将这六出按照情节顺序连缀在一起,读者不难从中理解整个故事的来龙去脉。根据本文下面的看法,清宫所存《十五贯》散出戏本亦无越出此六折范围者,甚至文字内容与《缀白裘》本更接近。

苏州曲家沈起凤(1741—1802)的志怪小说集《谐铎》中有一篇《况太守祠赝梦》,讲的是一个苏州监生在进京赶考前去况公祠祈梦,结果一夜没睡着,只好吹牛说:况钟托梦给他,以后他会官至督抚,所以要给他下跪行礼。大家一听信以为真,都表示祝贺。后来进京赶考,此人不但落第,而且落魄,无钱返乡,幸亏还会唱点"时曲",就到"翠庆部"去"作生脚"。有一天派他唱《十五贯·见都》的周忱,上场后,演况钟的演员当然要给他行礼了,就像他描述的梦境里一样,这时,此人才恍然大悟:原来连吹牛的事都会应验!沈家有个亲戚在京城做大官,听说此事后,给了这人一笔钱让他还乡,沈起凤也就"如是我闻"地录入《谐铎》了。

《谐铎》是1791年刊刻成书的,京城那时见于《燕兰小谱》记载的,虽然没有"翠庆部",但有个"萃庆部"。

[①] 作者单位:中国人民大学文学院。
[②] 路工、傅惜华编:《十五贯戏曲资料汇编》,作家出版社1957年,第24页。
[③] 彭秋溪:《〈传奇汇考〉〈乐府考略〉述考》,《中华戏曲》2017年第1期。
[④] 郑志良:《高奕〈新传奇品〉的一个新版本——〈续曲品〉》,《戏曲研究》(第84辑),文化艺术出版社2012年,第289-301页。
[⑤] 康保成:《苏州剧派研究》,花城出版社1993年,第35页。
[⑥] 乾隆二十九年(1764)宝仁堂刊行《时兴雅调缀白裘新集初编》(李克明序,分"阳""春""白""雪"等四集);乾隆三十年(1765)续出二编(李宸序,分"坐""花""醉""月"等四集),"判斩""见都""访鼠""测字"等四出见于"花集";乾隆三十二年(1767),续出第三编(许仁绪序,分"妙""舞""清""歌"等四集);乾隆三十二年(1767),续出第四编(陆伯焜序,分"共""乐""昇""平"等四集)。乾隆三十五年(1770)合订为六编时,初编至五编,名为《新订时调昆腔缀白裘》,顺次分为"风""调""雨""顺""海""晏""河""澄";"祥""麟""献""瑞";"彩""凤""和""鸣";"轻""歌""妙""舞"各集,其中二编"澄集"收录"见都""访鼠""拆字"等三出。乾隆三十九年(1774)续出至十二编。乾隆四十二年(1777),四教堂以《重订缀白裘全编》翻刻宝仁堂本,改十二编为十二集,每集以一至四卷标目,调整编排次序,删补部分选目,"见都""访鼠""测字"等三出见于二集四卷,"判斩"一出见于八集四卷,"勘问""拜香"等二出见于十二集三卷。

沈起凤曾在乾隆皇帝数次南巡时被选聘作迎銮新曲献于御前，其在江南曲界的影响力非同凡响，因此这段"曲人曲事"虽然略有些怪诞，但未必是向壁虚构，也未必不可以诗证史——至少很有可能说明：《十五贯》的折子戏乾隆中后期不但已在苏州民间广为传演，且已被视为"时曲"传至京城并时常演出，而大约在不久后也进入了宫廷演出。

二、清宫所藏昆剧《十五贯》折子戏剧本情况与演出记录

（一）内廷藏本保存情况

清代宫廷戏曲藏本，目前主要分藏于两处：一处是国家图书馆，主体部分系1925年从故宫内流出，由朱希祖先生购藏，后捐赠给当时的国立京师图书馆，2011年收进《中国国家图书馆藏清宫昇平署档案集成》（以下简称"国图本"，共108册）；一处是故宫博物院，2015年收进《故宫博物院藏清宫南府昇平署戏本》（以下简称"故宫本"，共450册）。二者都收有昆剧《十五贯》的折子戏剧本，限于篇幅，亦仅择其要者，分述如下（因本文资料来源仅系上述两种公开出版的影印本，故无法注明每种戏本的尺寸规格）：

1. 国图本有《批斩》总本一种①，《踏勘》总本二种②、串关一种③、《测字》总本一种④。

2. 故宫本有《批斩见都》总本两种⑤，《踏勘》总本一种⑥，《访鼠测字》总本一种⑦。

（二）内廷藏本与《古本戏曲丛刊》本文字内容比勘（详见本文附表）

根据本文表格中的比勘，需要重点加以关注的折子戏是《测字》（亦名《访鼠测字》）：在《丛刊》本、《缀白裘》本中，况钟均问及"那户人家可是姓游（尤）"，娄阿鼠不过回答："你啰哩（哪里）晓得。"娄阿鼠在舞台上搬出一条板凳来，与况钟并坐交谈，这一段各本皆无，唯有国图本《测字》总本⑧中，在况钟问娄阿鼠测字的目的，娄答"官司"时，况钟说了："官司，坐了讲。"就笔者目力所及，自清末以来，在凡署"访鼠测字"的各种造型艺术，如戏画、雕塑等作品中，况、娄二人并坐的板凳，是必不可少的重要道具，因为反映娄阿鼠惊慌失措的精湛绝技表演都要围绕这条板凳进行，这应该是艺人而不是剧作者的创造，后来也成了《测字》这出戏的最大看点。

当"测字先生"说到"竟像在里面窃取了什么东西"时，娄阿鼠抢白"江湖诀偷物事你啰哩晓得"⑨；当"测字先生"说到"老鼠最喜偷油"是判断受害人姓氏的依据时，娄阿鼠在惊慌失措后又喜不自胜，说"弗错个，偷油老鼠偷油老鼠哈哈哈哈"⑩，"江湖诀"和重复"偷油老鼠"之大笑，《丛刊》本与《缀白裘》本皆无。而在娄阿鼠大笑之后，况钟问"可妨事"，娄回答"不妨"，虽无舞台提示，却似乎说明此处娄阿鼠有翻下板凳的表演，才会引来这一问一答。

由况钟假扮的"测字先生"指引娄阿鼠往东南方去，《丛刊》本、《缀白裘》本、国图本等中的娄阿鼠均直接问"是水路去的好，是旱路去的好"，唯故宫本《访鼠测字》总本⑪中，娄阿鼠说"东南方是苏州……哎呀呀，弗成，苏州府个况太爷，个个狗贼，个两支眼睛滴溜溜在那里缉获凶身，那说投到他网里去介"，"测字先生"继续指示"这叫作搜远不搜近"。⑫

以上故宫本《访鼠测字》的三处特色对白——"江湖诀"、重复"偷油老鼠""搜远不搜近"，后来成为20世纪50年代中期浙江昆苏剧团《十五贯》整理改编本的表现重点。

① 《中国国家图书馆藏清宫昇平署档案集成》（第90册），中华书局2011年，第52787页。对应《丛刊》本第十五出《夜讯》。
② 第一种见于《中国国家图书馆藏清宫昇平署档案集成》（第90册），中华书局2011年，第52803页；第二种见于《中国国家图书馆藏清宫昇平署档案集成》，中华书局2011年，105册，第61147页。对应《丛刊》本第十七出《踏勘》。
③ 中国国家图书馆：《中国国家图书馆藏清宫昇平署档案集成》（第90册），中华书局2011年，第52813页。
④ 中国国家图书馆：《中国国家图书馆藏清宫昇平署档案集成》（第90册），中华书局2011年，第53149页。对应《丛刊》本第十八出《廉访》。
⑤ 第一种见故宫博物院：《故宫博物院藏清宫南府昇平署戏本》（第386册），故宫出版社2017年，第118页。第二种见故宫博物院：《故宫博物院藏清宫南府昇平署戏本》（第386册），北京：故宫出版社2017年，第56页。
⑥ 故宫博物院：《故宫博物院藏清宫南府昇平署戏本》（第368册），故宫出版社2017年，第282页。
⑦ 故宫博物院：《故宫博物院藏清宫南府昇平署戏本》（第381册），故宫出版社2017年，第308页。
⑧ 中国国家图书馆：《中国国家图书馆藏清宫昇平署档案集成》（第90册），中华书局2011年，第53149页。
⑨ 故宫博物院：《故宫博物院藏清宫南府昇平署戏本》（第381册），故宫出版社2017年，第346页。
⑩ 故宫博物院：《故宫博物院藏清宫南府昇平署戏本》（第381册），故宫出版社2017年，第347页。
⑪ 故宫博物院：《故宫博物院藏清宫南府昇平署戏本》（第381册），故宫出版社2017年，第308页。
⑫ 故宫博物院：《故宫博物院藏清宫南府昇平署戏本》（第381册），故宫出版社2017年，第353-354页。

最后,在与以贴行应工、扮作测字先生徒弟的门子打招呼时,娄阿鼠油腔滑调地说"好个标致小官,门子再做得个"①,国图本与之最接近,为"好个标致小官人,门子再作得个"②,《丛刊》本为"好个标致小官,江湖上人,专会受用此道",《缀白裘》本为"好个标致小官,人倒像某某班里个小旦"。以上各种,都是为了点明扮演门子的是贴(旦),恰为中国戏曲表演中"说破""虚假"的特色。

(三) 清嘉庆、道光、咸丰三朝昆剧《十五贯》折子戏的演出记录

在清南府与昇平署档案中,能够明确找到昆剧《十五贯》折子戏的演出记录,主要集中在嘉庆、道光、咸丰三朝,演出地点遍及紫禁城养心殿、重华宫、寿康宫、漱芳斋,圆明园同乐园、涵月楼、慎德堂、半亩园,避暑山庄如意洲等处的大小戏台,其中《宿三》《批斩》《见都》《踏勘》《测字》等是帝后经常点演的剧目,尤以道光朝的演出次数最多(嘉庆朝2次,道光朝36次,咸丰朝12次),故而下面专就道光朝的演出情况做一点统计分析。

道光朝演出昆剧《十五贯》折子戏共计36次(南府时期4次,昇平署时期32次)③,其中各折演出次数如下:

《批斩见都》连演13次,其中帽儿排5次④。

《批斩》单独演出3次。

《见都》单独演出7次(含与《测字》同一天演出1次)⑤。

《踏勘测字》连演帽儿排1次。

《踏勘》单独演出2次。

《测字》单独演出6次(含与《测字》同一天演出1次)。

《宿三》演出5次,其中帽儿排3次。

出演的演员有⑥:

勒夫(饰况钟):22次　　祁进禄(饰周忱):17次

柴进忠(饰娄阿鼠):5次　　张得禄(饰况钟):5次
韩福禄(饰况钟):3次　　班进朝(饰况钟):3次
刘进喜(饰况钟):2次　　张庆贵(饰况钟):2次
幡绰(饰娄阿鼠):1次　　陈双全:1次
天禄:1次　　赵吉祥(饰娄阿鼠):1次

那么,在《十五贯》所有折子戏中,被嘉、道、咸三朝帝后点演频率最高的是哪一折呢?据目前笔者查找到的清宫演剧档案可知,是《见都》。演出次数最多的演员,则是扮演况钟的内学太监勒夫,从嘉庆二十四年(1819),到咸丰二年(1852),都有他演出的记录。有意思的是,勒夫出生于《谐铎》刊行的第二年——1792年⑦。需要指出的是,在1956年整理改编本中,《见都》一场的地点被整理小组创造性地改成了花厅,而之前所有的演出,这一场剧情的发生地,始终是在江南巡抚周忱的公堂上。

(四)《穿戴题纲》中昆剧《十五贯》折子戏的穿戴规制

在《穿戴题纲》⑧多达312折"昆腔杂戏"的穿戴规制中,记录了昆剧《十五贯》中的六折戏,内容分别是:

监会

女禁子蓝布衫

苏戌娟蓝布衫打腰打头

侯三姑青绸衫子打腰打头

刽子手照刽子手扮

批斩

手下鹰翎帽布箭袖卒褂灯笼

家丁箭袖小页巾鸾带

刽子手灯笼绑绳

况钟红圆领纱帽黑髯

熊友兰囚衣打腰扎头手杻

熊友蕙照前

① 故宫博物院:《故宫博物院藏清宫南府昇平署戏本》(第381册),故宫出版社2017年,第359页。
② 中国国家图书馆:《中国国家图书馆藏清宫昇平署档案集成》(第90册),中华书局2011年,第53164页。
③ 道光二年(1822)起断国服,内廷演出趋于正常化,道光七年(1827)二月,南府被裁撤为昇平署,大批外学伶人被革退出宫,其后,终道光一朝,宫中承应内廷演出的演员主要为太监伶人。且道光年间的内廷演出数量与规模都比前朝略做减省,在这种情况下,平均每年至少要完成一次昆剧《十五贯》折子戏,比例不可谓不高了。
④ 两折连演一般时长为三刻。
⑤ 一般演出时长为一刻五分。
⑥ 这份演员名单中,除幡绰、陈双全、天禄三人为南府时期的外学伶官外,其余均为太监伶人。
⑦ 道光三年(1823)花名档显示:勒夫原名张孝文,他的名字最后一次见于花名档,是咸丰十一年(1861),时年70岁,可知其生年为1792年。同治三年(1864)的花名档中已无勒夫名,可推知至迟到当年,年过古稀的勒夫已退出历史舞台甚至人生舞台。
⑧ 清代戏曲服饰史料,可能为昇平署管箱艺人的工作手册,其中记录了312折"昆腔杂戏"中登场人物穿戴的服装、髯口和使用的砌末。原件现存故宫博物院。

侯三姑青绸衫子打腰手杻
苏戍娟素布衫子打腰手杻

见都
一家丁布箭袖布卒褂鹰翎帽灯笼
夜巡官纱帽青素带一字髯
况钟青素带纱帽黑满髯鞭子
二更夫鹰翎帽布箭袖卒褂梆子金锣
四军卒布箭袖牢子帽
二旗牌大页巾箭袖牌穗
周忱纱帽青花圆领白三带

踏勘
地方小棕帽布通袖
冯玉吾毡帽布道袍白大吊搭
皂吏按角扮
二小军红毡帽搭挎布箭袖清道旗
况钟纱帽红圆领黑满胡带
门子照角扮

测字
末茧绸道袍鸾带罗帽苍三念珠
门子院子衣豆腐巾拿背包
外蓝缎道袍长方巾丝绦黑满胡扇子
丑蓝布箭袖布绦带破罗帽草鞋狗嘴

释放
付青布箭袖鸾带小棕帽
皂吏按皂吏扮
小军布箭袖搭跨红毡帽
书吏按角扮
况钟红圆领纱帽黑满胡带
熊友蕙喜鹊衣打腰手杻扎头
侯三姑青绸衫打腰手杻扎头
冯玉吾白毡帽紫花布道袍白大吊搭
苏戍娟青绸衫打腰手杻扎头
熊友兰喜鹊衣打腰手杻扎头
娄阿鼠喜鹊衣打腰小棕帽枷一面

《穿戴题纲》是清代中期以后通用的舞台穿扮规制，与《丛刊》本的舞台提示已经不尽相同。《丛刊》本中对周忱的扮相规定为"苍须冠带"，《穿戴题纲》中则已标明为"白三"，增大了周、况二人的年龄差距，有利于凸显周忱的官僚主义。况钟扮演者的家门俱为老外，所以戴黑满，在《穿戴题纲》中就是如此，至1956年的整改本改为戴黑三，更便于本工小生的周传瑛（1912—1988）利用髯口来表演。在《穿戴题纲》中，况钟每一折的穿扮根据不同的戏剧情境，已经有所区别：《批斩》中是红圆领，意指监斩；《见都》中是青素官衣，意指夜行与对都堂的尊重；《测字》中扮作测字先生，戴方巾穿道袍；《释放》中回到苏州府公堂揭露案件真相，仍穿红圆领。

三、结语

以上种种迹象表明，清宫所藏昆剧《十五贯》折子戏戏本均为极富操作性的舞台演出本；清宫戏本特别是故宫本尘封禁中近百年，秘不示人，这些本子中有不少唱词念白是《丛刊》本甚至《缀白裘》本所没有的，但后来能出现在很为晚近的几种整理改编本中，其原因无外乎以下两种情况：

一是，故宫本本即源自民间"时曲"。昆剧《十五贯》的演出传播，必然只能走先苏州后北京的路线，因此其中丑行人物的苏音念白具有强烈的、原创的地域色彩，而帝后并没有因苏音难懂而要求其改唱京音，相反，各种本子里都保留了用汉字记音、原汁原味的丑行人物苏音念白，这大概能说明清代帝后对昆剧艺术特色的熟悉程度。

二是，宫廷演出定本后，被艺人们以口耳并用及亲手笔录的方式传出宫外、传诸后世（以梅兰芳外曾祖陈金雀为代表）。

以上这两种情况在时间上可能前后接续，互相作用，但至少可以说明：《十五贯》部分经典折子戏的表演，有清一代一直都是上至帝后、下至黎民的共同爱好，因此两三百年中一直都在各种舞台上活态地传承着。

由上可知，嘉、道、咸三朝宫廷演出昆剧《十五贯》折子戏的记录远比其在民间的演出完整系统，因此嘉、道、咸三朝是昆剧《十五贯》演出史的重要阶段。直至《申报》同治十三年（1874）年开始有昆剧《十五贯》演出的信息①，也就是有了近代媒体之后，其在民间的相关演出记录方才不绝如缕。1955年秋冬之际，浙江国风昆苏剧团开始整理改编昆剧《十五贯》，《判斩》《见都》《测字》这些在民间和宫廷演出中千锤百炼的经典折子戏，其表演精华仍被悉数保存，成为整理改编成功的重要基石。

① 1874年12月14日刊登的《论听讼》一文中说："海外游客与中华士人连日同往戏园观剧，见苏班演《十五贯》，京班演《九更天》等戏，游客不禁喟然叹曰：甚矣！中国之断狱也。"

附：清嘉庆、道光、咸丰三朝昆剧《十五贯》折子戏演出记录比较

《批斩》

序号	《丛刊》本第十五出《夜讯》	《缀白裘》本《判斩》	清宫总本《批斩》（现藏国家图书馆）	清宫总本《批斩见都》（一）（现藏故宫博物院）	清宫总本《批斩见都》（二）（现藏故宫博物院）
1	【点降（绛）唇】第二句作"朱幡皂盖"	【点绛唇】第二句作"朱幡黄盖"	【点绛唇】第二句作"朱幢皂盖"	【点降（改为"绛"）唇】第二句作"朱幡皂盖"	【点绛唇】第二句作"朱幡皂盖"
2	况钟自报家门时作："下官，况锺，字伯律。"	况钟自报家门时作："下官，况锺，字伯律。"	况钟自报家门时作："下官，况钟，字百律。"后作"况钟"	况钟自报家门时作："下官，况钟，字伯律。"后俱作"况钟"	况钟自报家门时作："下官，况钟，字伯律。"后俱作"况钟"
3	【混江龙】曲牌中在四人含冤前后唱词为："尽叫你赤条条不挂寸丝，只算去其爪牙，免不得密扎扎牢拴四体，赤紧紧扎尔狼豺，须不比杀之三，宥之三，着你极天叫枉，抵多少五更风五更雨，则那鸟死鸣哀。眼见得三推六问，早已九重闻，怎教俺一言半语便把缧囚贷。"	【混江龙】曲牌中在四人含冤前后唱词为："只教恁赤条条不挂寸丝，只算去其牙爪，免不得密扎扎牢栓四体，赤扎缚尔狼豺，霎时间四命入泉台。须不比杀之三，宥之三，着你极天叫枉，低多少五更风五更雨，则那鸟死鸣哀。眼见得三推六问，早已九重闻，怎教俺一言半语就把缧囚贷。"	【混江龙】曲牌中在四人含冤前后唱词为："尽叫他赤条条不挂寸丝，只算去其爪牙，免不得密扎扎牢栓四体，赤扎缚尔狼豺，须不比杀之三，宥之三，极天叫枉，抵多少五更风三更雨，则那鸟死鸣哀。唔眼见得三推六问，早已九重闻，怎教俺一言半语便缧囚贷。"	【混江龙】曲牌中在四人含冤前后唱词为："浇杯酒奠送泉台。罪情真何用申冤叫枉，案已定怎肯纵虎归崖。"	【混江龙】曲牌中在四人含冤前后唱词为："浇杯酒奠送泉台。罪情真何用申冤叫枉，案已定怎肯纵虎归崖。"
4	【油葫芦】曲牌之后无"众白"	【油葫芦】曲牌之后无"众白"	【油葫芦】曲牌之后"众白"："斩犯一名熊友惠（蕙），剐犯一名候（侯）三姑；斩犯一名熊友兰，剐犯一名苏戍娟绑出。"	【油葫芦】曲牌之后无"众白"	【油葫芦】曲牌之后无"众白"
5	"外：家丁每，什么时候了？夫、丑：二更三点了。外：呀，又早半夜了，取我素服过来换了。"	"外：家丁，什么时侯（候）了？丑：三更了。外：呀，又是半夜了，取我的素服过来了。"	"外白：什么时候了？家丁白：三更三点了。外白：又早夜半了，在我私衙取我印信素服过来。"	"外白：家丁。老应。外白：什么时候了？老白：二更三点了。外白：取我印信素服过来。"	"外白：家丁。老应。外白：什么时候了？老白：二更三点了。外白：取我印信素服过来。"
6	"【煞尾】：谯楼报子牌，玉宇鸣天籁，只片刻光阴宁耐，索把血沥沥头颅亲自买。看马过来。看晶莹灯影微筛，任蹀躞马蹄乱踹，怎敢爱惜功名口倦开，列位看官每，总不须惊骇，也休教喝彩，则说俺况青天深夜尤作大诙谐。"	"【煞尾】：谯楼报子牌，玉宇鸣天籁，则这片刻光阴宁耐，索犯血沥沥头颅亲自埋。带马。丑：吓。（递鞭喝介）外：休教喝彩，不须惊骇，则说俺况青天深夜尤作大诙谐。"	"【煞尾】：听谯楼报子牌，看晶莹灯影微筛，任蹀躞马蹄乱踹，只那片刻光阴忍耐，怎将那血碌碌的头颅亲自卖，也不用惊骇，也不须惊骇，休教喝彩，则说俺况青天深夜尤作大诙谐。"	"【煞尾】：谯楼报子牌，玉宇鸣天待（改为"籁"）。老白：请老爷上马。只这片刻光阴宁耐，血沥沥头颅亲自埋。老白：请爷上马。外白：不须惊骇，休教喝彩，只说俺况清天，夜深尤作大诙谐。"	"【煞尾】：谯楼报子牌，玉宇鸣天籁。老白：请老爷上马。只这片刻光阴宁（缺末笔）耐，血沥沥头颅亲自埋。老白：请爷上马。外白：不须惊骇，休教喝彩，只说俺况清天，夜深尤作大诙谐。"

《踏勘》

序号	《丛刊》本第十七出《踏勘》	《缀白裘》本《勘问》	清宫总本《踏勘》（一）（现藏国家图书馆）	清宫总本《踏勘》（二）（现藏国家图书馆）	清宫总本《踏勘》（三）（现藏故宫博物院）	清宫串关本《踏勘》（现藏国家图书馆）
1	【一江风】前有夏总甲大段念白，曲牌中亦有对白	【一江风】前有夏总甲大段念白，曲牌中亦有对白。系汉字注音的苏白，与《丛刊》本区别很大	从"杂扮衙役快手引外上全唱【一江风】"开始，无夏总甲大段念白，曲牌中无对白	从"杂扮衙役快手引外上全唱【一江风】"开始，无夏总甲大段念白，曲牌中无对白	开场夏总甲有大段念白，与《丛刊》本区别很大，与《缀白裘》本接近	串关中多念白，与《丛刊》本不同，且皆为用汉字注音的苏白，与《缀白裘》本接近
2	【太师引】中有一句"早难道三刀两犬"	【太师引】中有一句"早难道三刀两刀"	【太师引】中有一句"早难道三刀两犬"	【太师引】中有一句"早难道三刀两犬"	【太师引】"早难道三刀两犬"改为"三刀两刃"	【太师引】中有一句"早难道三刀两犬"
3	【尾】之前无【刘泼帽】	【尾】之前有【刘泼帽】："回摇曳心旌竞，一时间打破愁城，梦中昭告神灵应，探鼠穴归，宝钞全生命。"	【尾声】之前有【刘泼帽】："回摇曳心旌竞，一时间打破愁城，梦中昭告神明应，探鼠穴回归，宝钞书生极。"	【尾声】之前有【刘泼帽】："几回摇曳心旌竞，一时间打破愁城，梦中昭告神明应，探鼠穴回归，宝钞书生极。"	【尾声】之前有【刘泼帽】："几回摇曳心旌竞，一时间打破愁城，梦中昭告神明应，探鼠穴空归，宝钞书生证。"	【尾声】之前有【刘泼帽】："几回摇曳心旌竞，一时间打破愁城，梦中昭告神明应，探鼠穴回归，宝钞书生证。"
4	【尾】后有四句："奇冤泪瞩已无余，尤有前途载鬼车。混浊不分鲢共鲤，水清方见两般鱼。"	【尾声】后无"奇冤泪瞩已无余"四句	【尾声】后无"奇冤泪瞩已无余"四句	【尾声】后无"奇冤泪瞩已无余"四句	【尾声】后无"奇冤泪瞩已无余"四句	【尾声】后无"奇冤泪瞩已无余"四句

《测字》

序号	《丛刊》本第十八出《廉访》	《缀白裘》本《访鼠测字》	清宫总本《测字》（现藏国家图书馆）	清宫总本《访鼠测字》（现藏故宫博物院）
1	第一支曲牌名【步步入园林】，最后一句为："喜得故国云山，归来无恙。"	第一支曲牌名【步步入园林】，最后一句为："喜得故国云山，归来无恙。"	第一支曲牌名【步步入园林】，最后一句为："喜得故国云山，归来无恙。"	第一支曲牌名【步步入园林】，最后一句为："喜的故国云山，归来无恙。"
2	第二支曲牌为【园林过江儿】	第二支曲牌为【园林通江水】	第二支曲牌为【园林江水】	第二支曲牌为【园林通江水】
3	娄阿鼠念白"一时动了贪心，杀了游葫芦"	娄阿鼠念白"一时动子贪心，杀了游葫芦"	娄阿鼠念白"一时动子贪心，杀子尤葫芦"，其后"了"字皆作"子"，亦以汉字注苏白音	娄阿鼠念白"一时动子贪心，杀子尤葫芦"，其后"了"字皆作"子"，亦以汉字注苏白音
4	娄阿鼠念白"十足替死鬼"	娄阿鼠念白"十足个替死鬼"	娄阿鼠念白"实坐个替死鬼"，亦以汉字注苏白音	娄阿鼠念白"十足个替死鬼"
5	娄阿鼠"为奸杀奇闻事"曲牌为【江儿犯】	娄阿鼠"为奸杀奇闻事"曲牌为【江水供养】	娄阿鼠"为奸杀奇闻事"曲牌为【江水供养】	娄阿鼠"为奸杀奇闻事"曲牌为【江水供养】
6	"五供养交枝"：片帆北上，客伴闲谈，话出端详。"	"【玉交枝】：片帆北上，客伴闲谈，话出端详。"	"【五玉枝】：片帆江上，客伴闲谈话出端。"	"【玉交枝】：片帆北上，客伴闲谈，话出端详。"

续表

序号	《丛刊》本第十八出《廉访》	《缀白裘》本《访鼠测字》	清宫总本《测字》（现藏国家图书馆）	清宫总本《访鼠测字》（现藏故宫博物院）
7	"外：你这个鼠字，是那里用的吗？丑：官司。外作手写介：一十四画，数遇成双……"	"外：你这个鼠字，什么用的？丑：官司。外手划介：鼠字一十四画，数遇成双……"	"外白：嘎，这个鼠字什么用的？丑白：官司。外白：官司？坐了讲，一十四画，数遇成双……"	"外白：老兄，你这个鼠字什么用的？丑白：官司。外白：呵，官司？鼠字是一十四画，数遇成双……"
8	当"测字先生"说到"竟像在里头窃取了东西"时，娄阿鼠直接说"有些古怪，偷东西你那里看得出来？"无"江湖诀"	当"测字先生"说到"竟像在里头窃取什么东西"时，娄阿鼠说"亦来个哉，偷物事吥啰哩看得出来？"无"江湖诀"和重复"偷油老鼠"之大笑	此处无对白	当"测字先生"说到"竟像在里面窃取了什么东西"时，娄阿鼠抢白"哎呀江湖诀偷物事你啰哩晓得？"
9	当"测字先生"说到"老鼠最喜偷油"是判断受害人姓氏的依据时，娄阿鼠的反应无重复"偷油老鼠"之大笑，而是"背介：这不是拆字的先生，竟是仙人子了。"	当"测字先生"说到"老鼠最喜偷油"是判断受害人姓氏的依据时，娄阿鼠的反应无重复"偷油老鼠"之大笑，而是"背介：弗是测字先生，直脚是活神仙哉。"	此处无对白	当"测字先生"说到"老鼠最喜偷油"是判断受害人姓氏的依据时，娄阿鼠在惊慌失措中又喜不自胜，说："弗错个，偷油老鼠偷油老鼠哈哈哈哈"之后对况钟说"先生你这丑是个活神仙哉。"
10	外白"急切不能明白哩"之后，"丑：明白是不曾明白，看可有缠扰累及？外：自己用，还是代占？丑支吾介：代占。外：依数看来，只怕不是代占，这样事体，是为祸之首……你若自占，本身不落空了。"省略部分还有况钟与娄阿鼠的大段关键性对话	外白"急切不能明白哩"之后，"丑：明白是勿曾明白来，看阿有倚缠扰累及？外：自己用，还是代占？丑支吾介：是代占。外：依数看起来，只怕不是代占，这样事体，倒是为祸之首……你若自占，本身不落空了。"省略部分还有况钟与娄阿鼠的大段关键性对话	外白"急切不能明白哉"之后，直接跳到"自占好，本身不落空了"	外白"急切不能明白"之后，"丑白：明白是勿曾明白，看阿有倚缠扰我？外：请教是自占呢，是代占，依数看来，不像代占。丑白：何以见得……你若自占，本身就不落空了。"省略部分还有况钟与娄阿鼠的大段关键性对话与《丛刊》本接近
11	"测字先生"指引娄阿鼠往东南方去，娄阿鼠直接问"是水路去的好，是旱路去的好？"	"测字先生"指引娄阿鼠往东南方去，娄阿鼠直接问"是水路去，旱路去好？"	"测字先生"指引娄阿鼠往东南方去，娄阿鼠直接问"是水路去的好，是旱路去的好？"	"测字先生"指引娄阿鼠往东南方去，娄阿鼠说"东南方是苏州……哎呀呀，弗成，苏州府个况太爷，个个狗贼，个两支眼睛滴溜溜在那里缉获凶身，说投到他网里去介"，"测字先生"继续指示"这叫作搜远不搜近"
12	在与以贴行应工、扮作测字先生徒弟的门子打招呼时，娄阿鼠说"好个标致小官，江湖上人，专会受用此道。"	在与以贴行应工、扮作测字先生徒弟的门子打招呼时，娄阿鼠说"好标致小官，人倒像某某班里个小旦。"	在与以贴行应工、扮作测字先生徒弟的门子打招呼时，娄阿鼠说"好标致小官人，门子再作得个。"	在与以贴行应工、扮作测字先生徒弟的门子打招呼时，娄阿鼠说"好个标致小官，门子再做得个。"

（原载于《故宫学刊》2021 年第 1 期）

台湾傅斯年图书馆藏两种清代内府抄本曲本考[①]

彭秋溪[②]

抄本曲本《太平钱》(后文或简作"《太》")《奇福记》(后文或简作"《奇》"),今藏我国台北傅斯年图书馆。二者皆以仿宋体四色抄就,非常精美。这是目前所知梅兰芳旧藏《狮吼记》[③]、上海图书馆所藏《江流记》(后文或简作"《江》")《进瓜记》(后文或简作"《进》")[④]、日本东北大学附属图书馆所藏《如是观》等四种,以及日本大阪府立中之岛图书馆所藏《昇平宝筏》[⑤]、南京市博物馆所藏《金印记》《登科记》(各一卷)[⑥]之外,又两种清代内府四色精抄曲本。因各种原因,两剧目前尚不为学界所知。有鉴于此,本文即对此二剧略作探考,以便后来者深入研究。

一

《太平钱》,上、下二卷,二册,索书号:A855.5049。书高29厘米、宽17厘米。版心高21.4厘米、宽13.7厘米。书封左上角贴签,仿宋大字题写"太平钱上/下卷"。上册书首护叶左上角题"两个时辰零四刻",下册书首护叶左上角题"两个时辰零五刻"。无序无跋,无目录。花口,单鱼尾,四周双边,无界行。半叶八行,行21字(小字双行同)。版心上端题"太平钱",鱼尾之下、版心右侧题写出目,下端标页次。

正文以四色工楷抄录。出目,以绿色抄写;出目之下标韵部,用红色。曲牌,以黄色大字抄写,曲词以黑色大字,衬字黑色小字。以正文第一叶为例(图1):首行顶格题"太平钱(黄色)卷上(红色)",次行题"第一出(黑色)帝君接旨下尘凡(绿色)庚青韵(红色)弋腔(黑色)"。曲文中,标以"句""读""韵""迭""格""合",红色小字。白文,亦用绿色大字抄写。舞台指导文字,则用红色小字。宾白钤朱圈(直径0.4厘米)以作句读。

图1 《太平钱》书影　　图2 《奇福记》书影

此剧每卷12出,共计24出。剧演上帝命东华帝君(化名"张老")下凡度脱广陵谏议大夫韦恕一家等,并以十万贯"太平钱"为婚证之物娶得韦恕之女,而韦恕之子韦固又以张老所遗"太平钱"娶得王氏之女,最后双双赴王屋山成仙,皆大欢喜。各卷出目如下:

上卷

第一出"帝君接旨下尘凡(弋腔)";

第二出"韦恕元辰欣宴集(弋腔)";

第三出"幻法身瓜园托迹(昆腔)";

第四出"为祖饯客舍开筵(弋腔)";

第五出"别双亲特行考试(弋腔)";

[①] 本文为国家社科基金青年项目"稀见清代伤禁戏曲小说史料汇编与研究"(项目编号:18CZW030)和广东省社科基金青年项目(项目编号:GD17YZW01)的阶段性研究成果。

[②] 彭秋溪,湖南人,文学博士,杭州师范大学中文系讲师。

[③] 今藏中国艺术研究院图书馆。2012年,文化艺术出版社据此本复制出版,名为"清内府四色抄本狮吼记传奇"。民国间傅惜华所撰《缀玉轩藏曲志》之"狮吼记"条,谓此本为"乾隆间四色精抄本","盖仿内府刻本《劝善金科》之例,惟无蓝色耳"。参见吴平、回达强《历代戏曲目录丛刊》(第9册),广陵书社2009年,第4721—4723页。

[④] 关于上海图书馆藏《江流记》《进瓜记》的版本介绍、成书情况,分别参见沈津:《上海图书馆所藏清乾隆内廷精写本〈西游记〉传奇二种》,《文物》1980年第3期;冯金牛:《书林札记·清内府四色抄本〈江流记〉、〈进瓜记〉》,复旦大学出版社2008年,第139—143页。

[⑤] 关于中之岛图书馆所藏《昇平宝筏》的相关信息,参见熊静《述大阪府立中之岛图书馆藏〈升平宝筏〉》,《戏曲艺术》2013年第3期。

[⑥] 参见国家图书馆、国家古籍保护中心:《楮墨芸香——国家珍贵古籍特展图录(二〇一〇)》,国家图书馆出版社2010年,第71页。按,此《图录》著录为"五色抄本",误。

第六出"得白卫借此闲游(弋腔)";
第七出"月下老指点良姻(昆腔)";
第八出"韦义方愤刺孤女(昆腔)";
第九出"节度使求贤灭寇(弋腔)";
第十出"张果老慕色央媒(昆腔)";
第十一出"痴谏议空藏机彀(弋腔)";
第十二出"好夫妻依旧团圆(昆腔)"。
上卷,共计76叶。

下卷

第一出"五花营参谋熟演(弋腔)";
第二出"八卦阵巨寇成擒(弋腔)";
第三出"满尘缘挈眷归山(昆腔)";
第四出"辞节度回家问妹(弋腔)";
第五出"遇牧童好逢接引(昆腔)";
第六出"见贤妹得叙寒暄(弋腔)";
第七出"后花园玩景离魂(弋腔)";
第八出"绛云楼赋诗赠帽(昆腔)";
第九出"明圣主大颁恩赏(昆腔)";
第十出"太平钱两结丝萝(弋腔)";
第十一出"奉圣旨轻装觅迹(弋腔)";
第十二出"驾云軿化鹤登仙(昆腔)"。
下卷,共89叶。

《奇福记》,上、下二卷,二册,索书号:A8556239。款制、序跋、目录情况与《太平钱》同(图2),唯上册和下册书首护叶左上角均题"两个时辰零三刻"。此剧共计40出。剧演财主阙素封五官不全,但因世代积善,又助边输饷有功,上帝为感其德,派遣整形使者为其脱胎换骨,阙氏遂获得三位佳妻芳心,朝廷下旨嘉奖阙府上下,合家欢喜。各卷出目分别如下:

上卷

第一出"三大帝朝天奉旨(弋腔)";
第二出"四开场挈领提纲"①;
第三出"阙素封自叹今世(弋腔)";
第四出"邹先民不食前言(弋腔)";
第五出"倩丫鬟灭灯帮衬(昆腔)";
第六出"赚小姐设计遮瞒(弋腔)";
第七出"选边才特疏共鸣(弋腔)";
第八出"塑大士静室逃禅(昆腔)";
第九出"奋雄威操演出师(昆腔)";

第十出"苦贫困桑榆嫁女(弋腔)";
第十一出"央张媒重缔鸾交(昆腔)";
第十二出"唤王六代相美媛(昆腔)";
第十三出"扰边疆黑白天王(昆腔)";
第十四出"助粮饷忠良世仆(弋腔)";
第十五出"看状词宣抚欢欣(弋腔)";
第十六出"立威风素封整顿(弋腔)";
第十七出"代主行仁真义气(弋腔)";
第十八出"骗夫设计假温柔(弋腔)";
第十九出"拜师认姊皈依切(弋腔)";
第二十出"朝凤攒羊阵势雄(昆腔)"。
上卷,共计95叶。

下卷

第一出"借大雪好建奇勋(昆腔)";
第二出"赔小心恐怒主母(弋腔)";
第三出"黑大王数侵内境(弋腔)";
第四出"阙素封复遣媒人(弋腔)";
第五出"相美人妍媸各判(弋腔)";
第六出"退财礼名分攸关(昆腔)";
第七出"虽捐生未算全节(弋腔)";
第八出"误入彀难免失身(昆腔)";
第九出"题匾额奇闻特出(昆腔)";
第十出"遇公差巧思独成(弋腔)";
第十一出"硬作主难施诡计(弋腔)";
第十二出"强掳俊欲遂淫心(弋腔)";
第十三出"因助饷兼谋内应(弋腔)";
第十四出"假被掠并建奇功(弋腔)";
第十五出"胡判官查对无遗(弋腔)";
第十六出"变形使施为有法(昆腔)";
第十七出"赠官职喜从今日(弋腔)";
第十八出"闻变化悔不当初(昆腔)";
第十九出"四冠诰阙室增荣(弋腔)";
第二十出"一恩纶千秋佳话(弋腔)"。
下卷,总计105叶。

以上两剧,卷端均钤"史语所收藏/珍本图书记"(朱文长方)、"傅斯年/图书馆"(朱文长方)。史语所藏书,其中一部分是20世纪抗日战争结束时从所谓的东方文化事业总委员会接收而来。其时"东方文化事业总委员会"之下设有"北京人文科学研究所",并建置"书库"。"书库",即俗谓"东方文化事业图书馆"或"东方图书

① 按,此出只有念白,故原书不标腔种。

馆",实为"人文科学研究所"进行科研工作所利用的图书馆。研究所、图书馆皆在当时王府井大街东厂胡同黎元洪旧邸内。

民国二十七年(1938)五月,北京人文科学研究所编印有《北京人文科学研究所藏书目录》①,内中著录:"《太平钱》二卷,不著撰人名氏,清初大内五色精抄本,一(函)、二(册),六九〇四(号)。""《奇福记》二卷,不著撰人名氏,清初大内五色精抄本,一(函)、二(册),六九〇五(号)。""五色"应为"四色"(详见下文)。据此可知,《太》《奇》二剧应即"北京人文科学研究所"旧藏之本。

二

这两部曲本,傅斯年图书馆定为"清初大内用红黄绿黑四色墨精抄本",但未见相关文字说明。

据笔者考察,《太平钱》《奇福记》两剧内,除多处避讳"玄"字外,还避"真"字。避"玄"字者,如《太》剧上卷第十一出内,"言既出,弦发扣"之"弦"字缺末笔;下卷第十出"喜弦歌声起"之"弦"字亦缺末笔。《奇》剧下卷第十二出"元黄路一条"避"玄"字;第十四出"弩张弦刀离鞘"之"弦"字缺末笔。可知二者抄写于康熙朝之后。避"真"字,则如《太》剧下卷第十七出出目"代主行仁真义气"之"真"字,缺末笔;版心所题出目中,"真"字亦缺末笔,显然是避清世宗"胤禛"讳。

《奇》剧中虽然未见明确避雍正帝名讳的字眼,但其中十几处避用"真"字,这与《太》剧同。如:上卷第三出"那一句不当,那一字不确",《奈何天》(按,与《奇福记》为同一剧。详见后文)作"那一句不真,那一字不确";第八出【雁过南楼】曲中"诵心经,三回九转",《奈何天》作"诵真经,三回九转"。更值得注意的是,《奇》剧还避用"侦"字②。如下卷第十出,白天大王云"须要差个妥当的人,上去打探一打探,然后用兵才好",《奈何天》作"须要差个的当的人,上去侦探一侦探,然后用兵才好"。又如,同出阙忠云:"卑职已进贼营,贼头甚是凶猛,现在山下扎营,着我上来打探。"《奈何天》作:"卑职已进贼营,贼头甚是利害,现在山下扎营,着我上来侦探。"可知《奇》剧实际上也避"胤禛"讳。与此相类似,《太平钱》亦避用"真"字:旧抄本《太平钱》③称张果老为"真人",此本全部称"帝君",如"你早早上山来,我先去报知真人便了",此本(第五出)作"你慢慢的上山来,我先去报知帝君知道"。

一般而言,乾隆朝及此后问世的书籍,其中"真""镇"④"贞"字无须避世宗名讳。如乾隆间武英殿刊印《劝善金科》及此后的《昇平宝筏》《鼎峙春秋》⑤,均不避"真""镇""贞"字。可见《太》《奇》二剧避雍正讳至严。从现存的晚清内府曲本避讳来看,这种避讳形式的确是当朝特色,如朱墨旧抄本《老人呈技》卷末无名氏题识云:

宫中戏本皇帝恒亲自删改,乾隆时尤甚。此本则同治帝所改者。因咸丰之名有"詝"字,故本中住、祝等字皆改。昔戏词中只有"且住"字样,无"且慢"二字。自此本经皇帝改后,宫中戏遇"且住"皆改念"且慢"矣。宫中改念外边亦效之。故至今尚有念"且慢"二字者,习惯然也。⑥

另外,《太》《奇》剧中多处出现"番兵""胡笳""和戎"字样,甚至略涉不雅宾白。前者如《太平钱》上卷第九出中云:"迩来胡寇作乱,边报紧急""胡寇猖獗"。后者则如《奇福记》卷上第三出内,阙素封为骗取邹小姐入彀,欲先在丫鬟身上"操练"熟悉:"不免唤他出来,把各样风流兴致,都在他身上操演一操演,临期选择好架式的用。"第六出内又云:"侧耳朵,静听鸾交,正在冲锋处,钩响床摇。"还必须注意的是,虽然二剧避雍正讳至严,但与上海图书馆所藏乾隆朝四色精抄本《江流记》《进瓜记》(后文或简称"上图本")、日本东北大学附属图书馆藏清代四色抄本《如是观》等四种⑦,在字体风格、抄写

① "北京人文科学研究所":《北京人文科学研究所藏书目录》(第五册)第一百一十一叶下,铅印本,傅斯年图书馆藏。
② 但"镇"字不避讳。另外《江流记》《进瓜记》似也避用"真"字,剧本中多用"果然""实是"如何如何,而不用"真的""真是"如何如何。
③ 本文所引旧抄本《太平钱》皆为《古本戏曲丛刊》(三集)所收本,后文不再注明。
④ 按,《奇》剧"镇"字不避讳,如下卷第四出"镇静起来"。北京首都图书馆藏旧抄本《劝善金科》中有避"真""镇"者,研究者或以为抄成于雍正间。参见戴云:《简论张照及〈劝善金科〉(上)》,《戏曲艺术》1995年第3期。另外,《江流记》"镇""贞"字亦不避讳。
⑤ 《古本戏曲丛刊》(九集)所收《鼎峙春秋》且不避讳"弦"字。
⑥ 按,此曲本为齐如山旧藏,现藏中国艺术研究院图书馆。参见俞冰:《齐如山百舍斋藏善本知见录》(上册),国家图书馆出版社2017年,第133页。
⑦ 本文所引日本东北大学附属图书馆藏《如是观》《滑子拾金》《冥判到任》《太尉赏雪》四种曲本,皆据日本东北大学《东アジア善本丛刊》第8集所收彩印本。此书附录矶部祐子所撰解题,后文引用也不再注明。参见矶部祐子著、矶部彰编:《东北大学附属图书馆藏〈如是观等四种〉原典と解题》,特别推进研究"清朝宫廷演剧文化の研究"班(代表:矶部彰),2009年3月20日。

笔色、装帧款式等方面完全一致。综上各层信息，笔者认为，此二剧原本成于雍正朝，而以"四色"精抄于乾隆朝，才呈现出以上"特殊"的版本特征。

上海图书馆所藏"四色"精抄本《江流记》《进瓜记》①，据沈津先生介绍，"书高29、宽17.7厘米，均半页八行，行二十一字，字体仿宋，左右双栏，白口，单鱼尾。二书各八十余页，抄写极为精工，凡曲牌名均用黄笔，曲文则用墨笔，科白用绿笔，而台步脚注均用红笔，以示区别"，"二书扉页均注明演出时间为'二个时辰零四刻'"，"装帧用深蓝绢面，黄色丝线并湖绫包角"②。不过，从2011年、2012年日本东北大学《東アジア善本叢刊》以原大彩印形式影印的上图本《江》《进》二剧来看，沈文所谓"左右双栏"，应为"四周双栏"，大概因板框上下内栏不如左右清晰（首叶内栏尤其不清晰），故有此疏误。

细审《江》《进》二剧，乃是用刷印好边栏、版心栏线及鱼尾的空白纸抄竣，而版心上端的剧目、下端的页次，皆由抄胥手填。不但如此，笔者还发现，《江》《进》二剧用纸的印栏来自同一板片（图3），而其纸色色差却比较大：

图3　《江流记》《进瓜记》板框特征

可见二剧应非抄于同时。《江》剧避"玄""弘"字，又钤有乾隆皇帝御览之宝（"太上皇帝之宝""八征耄念之宝""五福五代堂宝"），其抄就于乾隆朝无疑，由此，《进》剧也当抄写在乾隆朝。

无独有偶，笔者发现日本东北大学所藏《如是观》等四种所用纸张印栏恰与《奇福记》等相同（图4—图6），可知皆源自同一板片：

图4　《如是观》《奇福记》板框左上角③

图5　《如是观》《奇福记》板框右侧双栏缺口

图6　《如是观》《奇福记》鱼尾形状及版心线条形状④

《太》《奇》二剧的式样行款、字体风格，以及颜色、出目字数、台步文字、演出时长等，又皆与《江》《进》完全一致，每剧演出时长均为四五个小时，则《太》《奇》二剧也应抄自内府无疑。不仅如此，《太》《奇》二剧也利用了"天井""地井"等舞台设施来增强表演的观赏性，而配有"地井""天井"设施的戏台，目前所知只有内廷具备。以上这些因素均表明，《太》《奇》与《江》《进》同属清代内府曲本。

再谈"五色"。上图本《江》《进》，原系周明泰

① 本文所引上海图书馆藏《江流记》《进瓜记》，皆据日本东北大学《東アジア善本叢刊》第11、12集所收彩印本，参见矶部彰编著《上海図書館所藏〈江流記〉原典と解題》《上海図書館所藏〈進瓜記〉原典と解題》，特别推进研究"清朝宫廷演劇文化の研究"班（代表：矶部彰），2010年3月30日、2011年2月21日。
② 参见沈津：《上海图书馆所藏清乾隆内廷精写本〈西游记〉传奇二种》，《文物》1980年第3期。
③ 注意图片中板框左上角、上栏右侧及左栏下部微缺特征，而《奇》剧左外栏已有两个微缺。
④ 注意图片中二剧版心中的鱼尾边缘切线特征均一致。

(1896—1994)于20世纪40年代末赠予当时的上海私立合众图书馆,该馆编有《至德周氏几礼居藏戏曲文献录存》,著录为"五彩精抄本"①;前文所揭《北京人文科学研究所藏书目录》著录《太》《奇》二剧亦谓"五色精抄",实际上皆属误会。因四剧曲文中的衬字以小字抄写,字画细如发丝,较之大黑字,从整叶对比观看,视觉上的确呈现出接近"浅黑色"的效果,故皆以为"五色"抄就。②这是与后来刊印的《劝善金科》所用"五色"③不同的地方。

将《太》《奇》《江》《进》四剧与出版于乾隆间的《劝善金科》对比(图7—图9),还有一个非常有意思的版本特征,即前四剧曲文中的衬字写于行中,而《金科》写于行右:"曲文用单行大黑字,衬字则以小黑字旁别之。"而在《金科》之后产生的内府曲本,如《昇平宝筏》《鼎峙春秋》④,其抄写制式也皆仿《金科》。《太》《奇》等剧曲文中的衬字,虽然也采用小字抄写,并且试图以"浅黑"区分,但由于书写于行中,加上墨色把握不匀,其区分度实际上并不高(这也是后人容易误其为"五色"的根本原因所在)。《金科》采取小字"旁写"的方式,弱化了视觉上的困扰,又将红色"句""读""韵"等字改作蓝色,以便与红色科介文字区分,从而达到较为理想的视觉效果。

图7　上图本《江流记》书影　　图8　上图本《进瓜记》书影　　图9　哈佛大学燕京图书馆藏五色套印本《劝善金科》书影

这似乎表明,《金科》作为清代内府第一部"五色"刊印的曲本,其实是在康、雍两朝的基础上做了进一步的改进,而非其独创。从这一点来推想,《江》《进》二剧以"四色"抄写的时间或在乾隆初年(或稍前)。这与上图本《进瓜记》书首护叶许叶芬⑤(1859—?)跋文认为二剧是"乾隆初年大内节戏院本"的看法也是相应的。不过,许氏认为《江》《进》二剧是"进御副本",但未对其判为"副本"做出说明。推其语意,许氏所谓"副本",应是与优伶所持之本相对而言,并无特别强调"正""副"之意。况且,此二书虽然未使用黄色封面,但装帧仍旧极其精美,且钤有"御览之宝",当是御览之本,即所谓"安殿本"⑥。以此为鉴,虽然《太》《奇》书封未用黄色绢面(或

①　转引自蒋星煜:《清乾隆御览四色抄本戏曲两种·弁言》,《清乾隆御览四色抄本戏曲两种》,上海古籍出版社2012年,第3页。
②　按,沈津、熊静皆谓《江》《进》二剧是"四色"抄本,是。蒋星煜《清乾隆御览四色抄本戏曲两种·弁言》于此加按语云:"按两抄本凡牌名黄字,曲文用墨字,科白用绿字,场步脚注用红字,本为四色抄写,所谓'五色'者,加上白纸一色也。"按,"加上白纸"作为一色的说法,实不知所谓。
③　《金科》书首"凡例"中云:"宫调用双行小绿字,曲牌用单行大黄字,科文与服色俱以小红字为旁写,曲文用单行大黑字,衬字则以小黑字旁写别之","曲文每句、每读、每韵、每迭、每格、每合之下,皆用蓝字注之,以免歌者误断而失其义"。
④　按,本文所引《昇平宝筏》《鼎峙春秋》皆据《古本戏曲丛刊》(九集)影印清"内府"抄本。据研究者介绍,日本大阪府立中之岛图书馆所藏清代内府抄本《昇平宝筏》,其版式、字体与乾隆武英殿五色刻本《劝善金科》、乾隆御览四色精抄本《江流记》《进瓜记》等完全相同。参见熊静:《述大阪府立中之岛图书馆〈升平宝筏〉》。
⑤　许叶芬,字少嵒(一作"绍嵒"),直隶顺天府宛平县(今北京西城区)人,光绪十五年(1889)进士。
⑥　矶部彰《上海图书馆所藏〈江流记〉原典と解题》《上海图书馆所藏〈进瓜记〉原典と解题》及熊静《上海图书馆藏四色精抄本〈江流记〉》皆认为此二剧为"安殿本"。

硬纸),也未钤御览之印,但二者亦以"四色"精工抄写,字号大小与《江》《进》等全同,则此二剧也应是预备清帝、太后等观览之物。①

内府本之外,齐如山(1875—1962)曾藏有一种抄本《奇福记》,见录于《齐氏百舍斋戏曲存书目》:"二卷三十折,不著撰人,抄本,四册一函。"②齐氏所藏《奇福记》为30折,四册,而此本则分40出、二册,可知二者非同一版本。庄一拂《古典戏曲存目汇考》(卷十三)也著录齐氏藏本,谓:"疑即《奈何天》。"③《存目汇考》又著录《奈何天》,则径云"一名《奇福记》"④。

三

《太平钱》一剧传流稀少,除此本之外,仅有一个旧抄本存世,见收《古本戏曲丛刊》三集。对比二者的剧情、文字,可知二者曲词、宾白虽有一定程度的差异,但同属一剧无疑。至于《奇福记》一剧,据清初辑印的《笠翁十种曲》所收《奈何天》一种,其剧目之下标曰"一名奇福记"⑤,文字与《奇》剧少有出入,可知《奇福记》即《奈何天》,为李渔(1611—1680)作品之一。

由于目前尚未得见《太平钱》原作,而旧抄本其实是一个艺人抄本⑥,故无法做源与流的对比。限于篇幅,现以《奇福记》《奈何天》二剧做一对比分析,用以探讨清初内府曲本的某些特性。

《奈》《奇》二剧,曲文、宾白均无大的差异,可知此本《奇福记》当从《奈何天》而来。与此相应,《奇》剧剧情敷演的顺序也与《奈》剧基本保持一致,唯有若干出乃是从《奈》剧分离出来,单独成立,故全剧总计达40出,而《奈》剧原为30出。出目分合情况详见下表:

《奈何天》《奇福记》出目对应表

奈何天	奇福记	奈何天	奇福记	奈何天	奇福记
第一出《崖略》	上卷(以下同)第二出	第十一出《醉卺》	第十六出	第二十一出《巧怖》	第八出、第九出
第二出《虑婚》	第三出	第十二出《焚券》	第十七出	第二十二出⑦《筹饷》	第十出
第三出《忧嫁》	第四出	第十三出《软诓》	第十八出	第二十三出《计左》	第十一出
第四出《惊丑》	第五出、第六出	第十四出《狡脱》	第十九出	第二十四出《掳俊》	第十二出
第五出《隐妒》	第七出	第十五出《分扰》	第十三出、第二十出⑧	第二十五出《密筹》	第十三出
第六出《逃禅》	第八出、第九出⑨	第十六出《妒遣》	下卷(以下同)第二出	第二十六出《师捷》	第十四出
第七出《媒欺》	第十出	第十七出《攒羊》	第一出、第三出	第二十七出《锡祺》	第十五出
第八出《倩优》	第十一出	第十八出《改图》	第四出	第二十八出《形变》	第十六出⑩、第十七出
第九出《误相》	第十二出	第十九出《逼嫁》	第五出	第二十九出《伙酺》	第十八出
第十出《助边》	第十四出⑪、第十五出	第二十出《调美》	第六出、第七出	第三十出《闹封》	第十九出、第二十出

① 但《太》《奇》书首无目录,则似是雍正时内府曲本特色。不确。另外,曲本中尚存在误用笔色之处。比如,《奇福记》下卷第七出内部分宾白文字尚因上承曲文(黑色),继续采用大字黑体抄写,而未改用绿笔抄写。

② 齐如山编、朱福荣重编:《齐氏百舍斋戏曲存书目》,《历代戏曲目录丛刊》(第9册),广陵书社2009年,第5098页。按,此抄本《奇福记》今藏中国艺术研究院图书馆,当即《奈何天》剧。

③ 庄一拂:《古典戏曲存目汇考》,上海古籍出版社1982年,第1584页。

④ 庄一拂:《古典戏曲存目汇考》,上海古籍出版社1982年,第1201页。

⑤ 按,本文所利用之《笠翁十种曲》,为日本国立国会图书馆藏本,索书号:WB22-1。后文不再注明。按,此剧不避"玄""真"字。另外,《古本戏曲丛刊》(六集)收录有清步月楼刊本《奈何天》,亦不避康熙帝、雍正帝讳。

⑥ 如此本不避讳"玄""真"等字,剧中曲词偶标工尺谱,或删改文字。

⑦ 按,此本《奈何天》第二十二出误标作"第二十三"。

⑧ 《奇》剧上卷第十三出取《奈》剧前半篇中【点绛唇】【幺篇】(《奇》剧改为【又一体】,且曲词多三句)、【混江龙】【倘秀才】(《奇》剧改为【又一体】,曲词略异)、【滚绣球】(《奇》剧改为【又一体】,曲词略异)、【滚绣球】(《奇》剧改为【又一体】,曲词略异)、【油葫芦】【天下乐】【哪咤令】【鹊踏枝】【寄生草】。《奇》剧上卷第二十出,除开场【村里迓鼓】外,其余取自《奈》剧下半篇中的【元和令】【上马娇】等五支曲,曲词略异。

⑨ 此出未见于《笠翁十种曲》本、步月楼刊本《奈何天》剧,当出于内廷曲师之手。又,《太平钱》下卷第一出,杂扮王节度使麾下军官开场唱【石榴花】【红芍药】【满庭芳】【乔捉蛇】【红芍药】【摊破喜春来】【石榴花】【摊破喜春来】【乔捉蛇】【行香子】【好事近】【太平令】【庆余】等曲,《奇福记》剧此出或即借鉴之。

⑩ 取《奇》剧变形使者开场白文,并添入【三学士】两支曲,敷演成一出。

⑪ 将《奈》剧第十出开场白文及第一支曲【榴花泣】(《奇》剧改为【榴花好】)敷演成一出)。

由上可见，较之《柰》剧，《奇》剧最大的不同在于以玉帝召见三官大帝（天官、地官、水官）作为全剧的开场，交代三官在适当时机前去整形阙素封，使其脱胎换骨。此外，从以上对比还可看出，内府曲本非常注重舞台冷热、节奏的调剂，因此做出有针对性的改编。除了出目前后的调整之外，《奇》剧在文字方面与《柰》剧少有出入，甚至连曲牌名都承袭不动，即使曲牌名偶有不同（往往是第一支曲，其余曲牌皆同）①，曲文也仍然基本一致。兹举一例，以见其余。《奇》剧第三出所用曲牌，除第一支曲子【金菊对芙蓉】《柰》剧作【恋芳春】以外，文字（包括衬字）基本相同：

（一）《柰》剧：花面冲场。正生避席。非关倒置梨园。只为从来雅尚。我辈居先。常笑文人偃蹇。枉自有宋才潘面，都贫贱。争似区区，痴顽福分徼天。

（二）《奇》剧：花面冲场。正生避席。非关倒置梨园。只为从来雅尚。我辈居先。常笑文人空自遭时困。枉有那宋才潘面。大都贫贱。争似区区，痴顽福分徼天。

当然，除了内廷演戏禁忌之类的删改外，《奇》剧中唱词或有《柰》剧所无者。如第六出的【会河阳】【添字红绣鞋】均如此。《奇》剧【添字红绣鞋】：

昨宵才染腥臊。腥臊。今朝玉体香消。香消。唤厨妇。把汤烧。频洗浴。莫辞劳。又虑今宵。今宵。知觉更难熬。知觉更难熬。

"频洗浴，莫辞劳，又虑今宵、今宵"，即为《柰》剧所无，而此句最能表达邹小姐知道阙素封为畸形人、恶臭难闻之后，再也无法与其共度一枕的惶恐与无奈。类似者，还有【会河阳】一曲，"休惊扰"一句亦为《柰》剧所无。

关于内府本《江》《进》二剧的性质，许叶芬跋文还云"惜只开场两记，未能得睹其全，心诚阙如"，则其认为《江》《进》是清廷演戏的两种开场本，并以未得见张照所作全部曲本为憾。而蒋星煜先生认为《江》《进》二剧的产生，"十分可能[是]乾隆感觉过分冗长，选演单出，又觉不够完整，于是又命张照撰写篇幅较短，可以一次演完的传奇。《江流记》《进瓜记》均注明'两个时辰零四刻'演完，充分说明不仅剧本文采、演技均有严格要求，在时间方面亦有十分具体之规定，不得逾越也"②。但笔者以为，从《太》《奇》二剧出现在雍正朝来看，《江》《进》应该也是独立产生的，并非为了缩减演出时间而专门编纂的剧本。而且，《太》《奇》二剧与其所本明清文人传奇的篇幅基本保持一致，并无情节、细节的过度删减，演出时长也均为两个时辰有余。另外，单单从出目的多寡上并不能判断曲本的篇幅长短，因为内府曲本往往会根据舞台演出的实际需要做出新的调整，而实际上内容情节并无大异。这表明清初内廷曲师根据旧传奇改编时，其承袭性有时非常强。由此出发，上图本《江流记》是否即据明代无名氏传奇《江流记》而来，可以再论。③

与现存的其他元明戏文、传奇相比，内府曲本多标明每出的唱腔。如上所述，《太》《奇》于出目之下均标明"昆腔""弋腔"，则此二剧为昆、弋合演戏本。其中《太》剧上卷标为"弋腔"的戏出达七出，昆腔为五出，下卷情况同；《奇》剧下卷标"弋腔"者达13出，上卷除第二出无需标腔种外，标"弋腔"者也占13出。如此，则《太》剧用弋腔唱的出目达14出，《奇》则达26出，分别占各剧的一半以上。若谓《太》剧昆、弋间陈尚属均衡，《奇福记》则可谓以弋腔为主，昆唱近乎调剂（不足三分之一强）。《奇》剧上、下两卷均标"两个时辰零三刻"，则整本演出时长达九个半小时，弋腔就占五六个小时之多。

与此相关，上图本《江流记》共18出，弋腔占13出，昆腔仅五出。尤其是下卷自第十出至第十八出中，昆腔只有一出。此剧演出时长为"两个时辰零四刻"，若以上部和下部各演一个时辰左右为准，则《江流记》下半部戏演出时间几乎全为弋阳腔占据。即以《进瓜记》18出为例，弋腔亦占有11出，而且上、下两部戏中均存在弋腔分别连演五出的情况。结合四种戏的昆、弋比例，这些信息都显示出弋腔在当时内廷戏曲演出中的突出地位。再联系乾隆朝其他内廷戏本，如《昇平宝筏》《鼎峙春秋》多数标为"弋腔"演唱，则可知当时内府演戏已经以弋腔为核心。这与内廷戏曲研究者认为"弋阳腔还稍占上风"④的看法是一致的，但这是否为"清代前期，赋予弋

① 【尾声】，《奇》剧作【庆余】【有结果煞】【余音】【情未断煞】等，但并无格、律的不同。
② 蒋星煜：《清乾隆御览四色抄本戏曲两种·弁言》，《清乾隆御览四色抄本戏曲两种》，上海古籍出版社2012年，第4页。
③ 按，明无名氏《江流记》传奇今已佚。熊静《上海图书馆藏四色精抄本〈江流记〉》以为上图藏本《江流记》从内容版式观之，已经宫廷曲师改编，《江流记》为同名明传奇的可能性并不高。但从熊静此文中的对比分析看，此本与宋元旧戏文《江流和尚》及《杨东来先生批评〈西游记〉》杂剧尚有诸多文字、细节不同之处。其中的原因，笔者以为，或即与此本来自明人传奇《江流记》有关。
④ 熊静：《上海图书馆藏四色精抄本〈江流记〉》，《文献》2015年第2期。

阳腔和昆腔同等地位"特有的做法①,还可以探讨。

四

《太》《奇》二剧的存世,不仅显示了雍正朝内府曲本的某些样貌,而且还将康熙、乾隆两朝的内廷演剧情况微妙地联系起来。考虑到其所用纸张的制式,当时内府所抄应不止这两剧,至乾隆朝则大有发展。而且由此看,内府所进"安殿本"曲本越发考究②,直至以"五色"刊印《劝善金科》达240出。至于《太》《奇》剧中存在诸多"违碍"性质的文字,似乎表明清初内廷演戏的"包容度"非乾隆以后历朝所能比肩。另外,从学界所熟知的康熙三十二年(1693)苏州织造李煦向内廷进献弋阳腔戏班的史事看,当时内廷弋阳腔演出似属稀少,至雍正已大有发展。这从《太》《奇》二剧以弋腔为主得到印证。

(原载于《文化遗产》2021年第2期)

论徐渭对汤显祖的影响与启迪
——纪念徐渭500周年诞辰
邹自振③

一

徐渭(1521—1593),字文长,号天池山人、青藤道士,山阴(今浙江省绍兴市)人。他20岁后屡应乡试均不中,终身只是诸生。曾应聘到浙闽总督胡宗宪幕下掌书记,为抗击倭寇屡出奇谋,建立战功。后胡获罪下狱而死,他也受到政治迫害,精神一度失常。后以误杀继妻罪入狱,赖友营救免死。晚年靠卖书画谋生,穷困以终。徐渭豪放不羁,蔑视礼法,思想"不为儒缚"④,与李贽(1527—1602)同为中晚明时期民主思想的启蒙者。他在文学上强调独创,反对复古摹拟,是以袁宏道(1560—1600)为代表的进步文学流派公安派的先驱。徐渭勤奋好学,多才多艺,书法、绘画、诗文、戏曲都有较高成就。他自称"吾书第一,诗二,文三,画四",存诗2100多首、文800余篇,似乎并不看重自己的戏曲创作,实际上他是有明一代最负盛名的杂剧作家,其代表作《四声猿》是明杂剧的压卷之作。

汤显祖(1550—1616),字义仍,号若士、清远道人,临川(今江西省抚州市)人。他13岁受学于王学左派罗汝芳(1515—1588),隆庆四年(1570)举人,万历十一年(1583)进士。授南京太常寺博士,礼部祠祭司主事,因上疏弹劾大学士申时行,被贬为广东徐闻县典史,后改任浙江遂昌知县。因对官场生活不满,愤然于万历二十六年(1598)弃官回乡。在生命最后的18年中,虽境遇十分困苦,但仍充满精力坚持诗文与戏曲创作。汤显祖与名僧达观真可(1544—1604)交好,晚年滋长了佛教、道教的出世思想。他在文艺思想上与徐渭、李贽和袁宏道相近,极力反对"前后七子"的复古主张,提倡抒写性灵。他一生写了2200多首诗歌、600多篇散文,诗文集有《红泉逸草》《问棘邮草》《玉茗堂集》等;传奇剧创作则有《紫箫记》《紫钗记》《牡丹亭》《南柯记》《邯郸记》等五种,后四种合称"临川四梦"或"玉茗堂四梦",其中的《牡丹亭》代表了明代戏曲创作的最高成就。

汤显祖与徐渭在哲学思想、文艺思想及人格理想方面有许多相近乃至相同的地方。两人都深受王学左派的滋养,也都受到佛、道思想不同程度的影响,崇尚性灵。两人都提倡以真情写剧。徐渭提出"古人之诗本乎情"⑤,力主"人生坠地,便为情使","摹情弥真则动人弥易,传世亦弥远"⑥;汤显祖主张"为情作使,劬于伎剧"⑦,"情不知所起,一往而深,生者可以死,死可以

① 熊静:《上海图书馆藏四色精抄本〈江流记〉》,《文献》2015年第2期。
② 如康熙间进呈曲本尚是乌丝栏抄本而已。参见齐秀梅、杨玉良等:《清宫藏书》,紫禁城出版社2005年,第419页。
③ 作者单位:闽江学院人文学院。
④ 徐渭:《自为墓志铭》,《徐渭集》(二),中华书局1983年,第639页。
⑤ 徐渭:《肖甫诗序》,《徐渭集》(二),中华书局1983年,第534页。
⑥ 徐渭:《选古今南北剧序》,《徐文长小品》,文化艺术出版社1996年,第79页。
⑦ 汤显祖:《续栖贤莲社求友文》,《汤显祖全集》(二),北京古籍出版社1999年,第1221页。

生"①,"不真不足行"②——两人之论述,何其相似乃尔!

徐、汤之同时代学者及其后学也都以两人相提并论。虞淳熙《徐文长集序》云:王世贞、李攀龙虽横扫文坛,"所不能包者两人,顾伟之徐文长,小锐之汤若士也"③。钱谦益《列朝诗集·袁稽勋宏道》云:"万历中年,王、李之学盛行,黄茅白苇,弥望皆是。文长、义仍崭然有异,沉痼滋蔓,未克芟薙。"④袁宏道《喜逢梅季豹》诗云:"徐渭饶枭才,身卑道不遇。近来汤显祖,凌厉有佳句。"王骥德《曲律·杂论下》云:"于南词得二人:曰吾师山阴徐天池先生,瑰玮浓郁,超迈绝尘……曰临川汤若士——婉丽妖冶,语动刺骨。"⑤

二

徐渭大汤显祖29岁,两人从未见过面,却因反对"前后七子"的复古主义而同声相应,同气相求,可谓明代文学史上的一段佳话。

万历三年(1575),汤显祖26岁,其第一本诗集《红泉逸草》在临川知县李大晋的赞助下刻印出版,这本诗集收录其12岁至25岁的诗歌约80首。三年后,汤显祖又刊印了《问棘邮草》十卷(另一部诗集《雍藻》已逸),该书收录他28岁至30岁的赋、赞和诗142首,除应酬文字外,大多辞藻绮丽,体现了作者早年模拟六朝文风的创作倾向,一时汤显祖的文名远播八方。

万历八年(1580),徐渭在前往北京投奔翰林侍读张元汴的路途上读到汤显祖的《问棘邮草》,一时惊叹不已,欣然在卷首批道:"真奇才也,生平不多见。""五言诗大约三谢二陆(按,指六朝诗人谢灵运、谢朓、谢惠连;陆机、陆云)作也。""其用典多不知,却自觉其奇。古妙而又浑融。又音调畅足。"并作《读问棘堂集·拟寄汤君海若》以道此怀,诗曰:

兰苕翡翠逐时鸣,谁解钧天响洞庭?
鼓瑟定应遭客骂,执鞭今始慰生平。
即收《吕览》千金市,直换咸阳许座城。
无限龙门蚕室泪,难偕书札报任卿。

诗中"执鞭今始慰生平"句,可谓对汤显祖赞赏备至。在徐渭看来,在"后七子"的复古主义充斥文坛的时候,汤显祖的诗歌却如钧天广元,不同凡响。徐渭随手批评的诗文很多,唯有汤显祖的《问棘邮草》与他的文学思想一拍即合,故而引为知己。时年徐渭60岁,汤显祖31岁。

汤显祖随即在《秣陵寄徐天池渭中》写道:

《百渔》咏罢首重回,小景西征次第开。
更乞天池半坳水,将公无死或能来?

徐渭有一首《渔乐图》,即《百渔》,刻意摹仿汤显祖《问棘邮草》中的《芳树》。先读《渔乐图》:

一都宁止一人游,一沼能容百网求?
若使一夫专一沼,烦恼翻多乐翻少。
谁能写此百渔船,落叶行杯去渺然。
鱼虾得失各有分,蓑笠阴晴付在天。
有时移队桃花岸,有日移家获芽畔。
江心射鳖一九飞,苇梢缚蟹双螯乱。
谁将蘘叶一筐提?谁把杨条一线垂?
鸣榔趁獭无人见,逐岸追花失记归。
新丰新馆开新酒,新钵新姜捣新韭。
新归新雁断新声,新买新船系新柳。
新鲈持去换新钱,新米持归新竹燃。
新枫昨夜钻新火,新笛新声新暮烟。
新火新烟新月流,新歌新月破新愁。
新皮鱼鼓悲前代,新草王孙唱旧游。
旧人若使长能旧,新人何处相容受。
秦王连弩射鱼时,任公大饵割牛候。
公子秦王亦可怜,祇今眼却几千年。
鱼灯银海干应尽,东海腥鱼腊尽干。
君不见近日仓庚少人食,一鱼一沼容不得。
白首浑如不相识,反眼辄起相弹射。
蛾眉入宫骥在枥,浓愁失选未必失。
自可乐今自不怿,览兹图今三太息。
嘻嗟嗟乐哉!愧杀青箬笠。

徐渭对汤显祖的推崇,从他对汤诗形式的摹仿也可以看出,显然,这首《渔乐图》复沓回环的手法就是采自汤显祖的七言古诗《芳树》:

谁家芳树郁葱茏?四照开花叶万重。
翕霍云间标彩日,荅丽天半响疏风。

① 汤显祖:《牡丹亭记题词》,《汤显祖全集》(二),北京古籍出版社1999年,第1153页。
② 汤显祖:《答张梦泽》,《汤显祖全集》(二),北京古籍出版社1999年,第1451页。
③ 徐渭:《徐渭集·附录》(四),中华书局,1983年第1354页。
④ 钱谦益:《列朝诗集小传》(上),上海古籍出版社1959年,第567页。
⑤ 中国戏曲研究院:《中国古典戏曲论著集成》(四),中国戏剧出版社1959年,第170页。

樛枝软罣千寻蔓，偃盖全阴百亩宫。
朝吹暮落红霞碎，雾展烟翻绿雨濛。
可知西母长生树，道是龙门半死桐。
半死长生君不见，春风陌上游人倦。
但见云楼降丽人，俄惊月道开灵媛。
也随芳树起芳思，也缘芳树流芳眄。
难将芳怨度芳辰，何处芳人启芳宴？
乍移芳趾就芳禽，却涴芳泥恼芳燕。
不嫌芳袖折芳蕤，还怜芳蝶萦芳扇。
惟将芳讯逐芳年，宁知芳草遗芳钿？
芳钿犹遗芳树边，芳树秋来复可怜。
拂镜看花原自妩，回簪转唤不胜妍。
射雉中郎靳一笑，涠胡上客饶朱弦。
朱弦巧笑落人间，芳树芳心两不闲。
独怜人去舒姑水，还如根在豫章山。
何似年来松桂客，雕云甜雪并堪攀。

徐渭并不认识汤显祖这位年轻人，也不知道自己的诗能否寄到汤显祖手里，所以前云诗题中有"拟寄"二字。后来他趁有人去江西之便才得以寄出，并表示希望能见到汤显祖。徐渭是文坛前辈，他能放下架子而摹仿后生创体，这在文学史上并不多见。徐渭平生自视甚高，很难有人入其法眼，由摹仿可见此时终于找到人间知己的兴奋。他对汤显祖不随波逐流，能独树一帜表示了高度认可："兰苕翡翠逐时鸣，谁解钧天响洞庭？"时人沈德符在《万历野获编》卷二十三评价说："文长自负高一世，少所许可，独注意汤义仍，寄诗与订交，推崇甚至。"

徐渭尽管一直没有见到汤显祖，但他对汤的情谊已经非常深厚。万历十九年（1591），汤显祖因上《论辅臣科臣疏》被贬徐闻，徐渭托人给汤带去自己刻印的自选诗集和些许礼物，并索要汤的其他诗作，遂有《与汤义仍》一书：

渭于客所读《问棘堂集》，自谓平生所未尝见，便作诗一首以道此怀，藏此久矣。顷值客有道出尊者，遂托以尘，兼呈鄙刻二种，用替倾盖之谈。《问棘》之外，别构必多，遇便倘能寄教耶？湘管四枝，将需洒藻。①

看来，汤显祖在文学上反对"后七子"的态度早已引起徐渭的注目。汤显祖的《芳树》一诗音节嘹亮，意象回环，修辞工巧，模仿唐人张若虚《春江花月夜》的痕迹明显，在当时可谓标新立异，多少带有文字游戏的味道，而作为文学前辈的徐渭"慕而学之"并撰《百渔》，显然，在文学方面，徐渭把情感和个性不受束缚的表现放在首要地位，故而对汤显祖如此赞赏。②

遗憾的是，虽汤显祖也热切盼望与徐渭这位文坛前辈会面，但徐渭终身未能成行。一代文豪，终于失之交臂，未尝不是文学史上的一件憾事。徐渭逝世后，汤显祖特致信时任山阴知县余瑶圃（《寄余瑶圃》）：

尊公老师，已衰然易名之请。蕞尔郡社，何关迟疾。贵治孝廉陆君梦龙，成其材，不下东海、长卿，知门下当为下榻。徐天池后必零落，门下弦歌清暇，倘一问之。林下人闲心及此。不尽。③

可以说是表达了他殷切的悼念和敬仰之情。万历二十一年（1593）徐渭卒，年73岁；时年汤显祖44岁，正由广东徐闻县典史改任浙江遂昌知县。

三

如果说，徐渭看重汤显祖，是基于他们与李梦阳、王世贞诗歌异趋的惺惺相惜（后来他们在诗歌创作上并无太多的交集），而此时徐渭的杂剧《四声猿》已经相继问世，则对后来汤显祖"临川四梦"的创作产生了至关重要的影响与启迪。

现存最早的《四声猿》版本，为万历十六年（1588）新安龙峰徐氏所刊，时徐渭年68岁，汤显祖则是39岁。此前一年，汤显祖在南京完成《紫钗记》。十年后，即万历二十六年（1598），《牡丹亭》问世。

徐渭与汤显祖的戏剧互动在徐渭同乡王思任（1574—1646）的《批点玉茗堂牡丹亭词叙》中留下了佐证：

往见吾乡文长批其卷首曰："此牛有万夫之禀。"虽为妒语，大觉俯心。而若士曾语卢氏李恒峤云："《四声猿》乃词场飞将，辄为之唱演数通。安得生致文长，自拔其舌！"其相引重如此。

汤显祖所云，可谓是最高礼赞了！

《四声猿》杂剧虽由折数不等的四个独立的短剧《狂鼓史渔阳三弄》《玉禅师翠乡一梦》《雌木兰替父从军》

① 汤显祖著，徐朔方笺校：《汤显祖全集》，北京古籍出版社1998年，第2590页。
② 徐朔方、孙秋克：《明代文学史》，浙江大学出版社2006年，第272-273页。
③ 刘德清、刘宗彬编注：《汤显祖小品》，上海三联书店2008年，第116页。

《女状元辞凰得凤》组成，但就其思想倾向和艺术手法而论，却是一个整体。它在中国戏曲史上有着杰出的地位和巨大的影响。一般认为，《四声猿》非作于一时一地，但四剧都有反抗思想束缚、追求个性解放、反映时代脉搏的强烈呼唤。

首先，《四声猿》具有浓郁的时代气息，洋溢着明代中叶资本主义萌芽阶段反抗封建压迫的民主倾向，并采用浪漫主义的创作方法，想象丰富，构思巧妙，情节离奇，语言流畅，顺口可歌，且嬉笑怒骂，淋漓尽致，构成了剧作独特的艺术风格。

其次，《四声猿》既不是立足于平凡世俗的写实，也不是着眼于虚无缥缈的神仙道化生活的描写，而是采用积极浪漫主义的艺术手法，展开想象的翅膀，翱翔于现实与理想的天地之间，以奇幻的内容，表达作者强烈的思想感情。从幽冥世界（《狂鼓史渔阳三弄》）到佛门净地（《玉禅师翠乡一梦》），从战马嘶鸣的白山黑水（《雌木兰替父从军》）到名魁金榜的庙堂朝廷（《女状元辞凰得凤》），其想象之丰富，情节之离奇，形象之高大，以及全剧所显示出的那种雄健、豪放、遒劲、恣肆的气概，都给人以积极进取、奋发向上的力量。

再者，《四声猿》风格近乎荒诞无稽，构思巧妙，手法新颖，无拘无束，独树一格，无怪乎汤显祖赞曰："《四声猿》乃词场飞将。"无疑，汤显祖的"临川四梦"对徐渭的《四声猿》有所借鉴与继承，并发展到了一个新的高度。

四剧中，最早问世的是作于嘉靖三十五年（1556）前后的《玉禅师翠乡一梦》，简作《玉禅师》或《翠乡梦》。该剧二出，取材于宋元以来的民间传说和话本小说，写玉通和尚犯了色戒，转世成为娼妓，后经师兄法明和尚点破，重新皈依佛门。这个戏以荒诞的手法，揭露了官场与佛门尔虞我诈的黑暗内幕，同时也包含了对宗教禁欲主义的嘲弄，以及对纵欲破戒顺从个性自由发展的喜剧性肯定。此剧中，通过颇有修行的玉通和尚经不起官妓红莲的引诱而破了色戒沦为娼妓柳翠，一经点化又即刻成佛的情节，讽刺禁欲主义的虚伪性，鼓吹人性解放。《玉禅师》的时代意义在于，它无可讳言地表明，人性是与生俱来的，人的欲望也是自然存在的。① 就这一点而言，它无疑是《牡丹亭》的先声。

汤显祖的《牡丹亭》是一部着重描写并肯定女性追求爱情与婚姻自由的剧作。汤显祖以清丽的词藻刻画深闺少女的情感世界，借由杜丽娘的"惊梦""寻梦"等戏剧情节，具体呈现"情不知所起，一往而深，生者可以死，死可以生。生而不可与死，死而不可复生"②的"情之至"。剧作大胆强调女子追求情色满足的正当性。杜丽娘因情而梦，因梦而死，其鬼魂与书生进行热烈的幽媾，即是人性解放的颂歌。汤显祖在徐渭剧作中得到的启示与承继，是不言而喻的。

作为徐渭的早年剧作，《玉禅师》虽"微有嫩处"③，然用词极妙，颇获好评。明人祁彪佳《远山堂剧品·妙品》云："迩来词人依傍元曲，便夸胜场。文长一笔扫尽，直自我作祖，便觉元曲反落蹊径。如《收江南》一词，四十语藏江阳八十韵，是偈，是颂，能使天花飞坠。"④清人顾公燮则直接比及汤显祖，以至其临川前辈元人虞集："余最爱《翠乡梦》中之《收江南》一曲，句句短柱，一支有七百余言，较虞伯生之《折桂令》词，其才何止十倍！且通首皆用平声，更难下笔，才大如海，直足俯视玉茗（按，即汤显祖）也。"⑤

单折短剧《狂鼓史渔阳三弄》，简作《狂鼓史》或《渔阳弄》，是徐渭的代表作。该剧写三国时祢衡在阴间应判官之请，重摄曹操亡灵，再现生前击鼓骂曹的场面。为了骂得淋漓痛快，剧作把故事从曹操生前安排到其死后。徐渭在剧中用曹操影射明代奸臣严嵩，将祢衡比作受严嵩迫害的好友沈炼，带有强烈的批判现实的理想精神。作者通过祢衡之口，宣泄由巨大的压迫所带来的精神痛苦和愤懑不平之气，表现出惊世骇俗、桀骜不驯的倔强个性：

> 他那里开筵下榻，教俺操槌按板把鼓来挝。正好俺借槌来打落，又合着鸣鼓攻他。俺这骂一句句锋铓飞剑戟，俺这鼓一声声霹雳卷风沙。曹操，这皮是你身儿上躯壳，这槌是你肘儿下肋巴，这钉孔儿是你心窝里毛窍，这板杖儿是你嘴儿上獠牙。两头蒙总打得你泼皮穿，一时间也酹不尽你亏心大。且从头数起，洗耳听咱。

祢衡在阴间击鼓骂曹这一幕，是徐渭奇崛诗风在戏曲中的再现，并带有强烈的幽默感。这种幽默感不仅没有冲淡全剧的悲壮气氛，而且显得更加庄重，同时又赋

① 聂付生：《浙江戏剧史》（修订本），电子科技大学出版社2013年，第242页。
② 汤显祖：《牡丹亭记题词》，《汤显祖全集》，北京古籍出版社1999年，第1153页。
③ 孟称舜：《酹江集·狂鼓史渔阳三弄》眉批。
④ 中国戏曲研究院：《中国古典戏曲论著集成》（六），中国戏剧出版社1958年，第141–142页。
⑤ 顾公燮：《消夏闲记》。

予戏剧深厚的人情味。徐朔方先生指出："这种以鬼戏抒写人情,以幽默喜谑和悲剧情调相衬托的手法,是汤显祖受到启发,《牡丹亭》第二十三出《冥判》对此有所借鉴,并把悲喜剧的强烈对照发展到新的高度。"①

祢衡只有到了五殿才得以泄恨这一情节,也为《牡丹亭》中身受封建社会礼法压制的杜丽娘只有到了梦中与死后才得以与心上人柳梦梅幽欢(第二十八出《幽媾》)提供了借鉴。②《牡丹亭·冥判》一出,就文学层面而言,是《牡丹亭》故事情节的转折点。汤显祖没有把杜丽娘之死作为她性格发展的终结,而是将其作为理想中的喜剧的开端。丽娘死后,魂魄飘至阴曹地府,胡判官依罪量刑,欲把丽娘贬到莺燕队中;花神为之求情,胡判官查看姻缘簿,得知原来丽娘和柳梦梅的姻缘之分已然在册。判官为丽娘的真情所感动,竟宣布将其鬼魂放出枉死城,任其随风而去,寻觅曾在梦中幽会的情人。王思任在《批点玉茗堂牡丹亭词叙》中评述杜丽娘在"地狱"里仍念念不忘打听丈夫的姓名这一行动时写道:"月可沉,天可瘦,泉台可瞑,獠牙判发可狎不处,而梅、柳二字,一灵咬住,必不肯使劫灰烧失。"

汤显祖力求把在冷酷的现实世界中不能实现的进步思想寄托在绚丽幽美的梦境中,通过杜丽娘生前的不屈抗争,真实地反映出明代青年的苦闷;通过她死后的继续追求,表达了她们对生命、自然、爱情、自由的热爱,代表了那个时代千千万万妇女的意志,体现了个性解放的要求和强烈的时代精神。

徐渭的剧作,很为世人推重。王骥德《曲律》云:"徐天池先生所为《四声猿》,而高华爽俊,秾丽奇伟,无所不有,称词人极则,追踪元人";"故是天地间一种奇绝文字";"以古人,盖真曲子中缚不住者,则苏长公其流哉!"③无疑,徐渭在《狂鼓史》中借历史讽喻现实政治而焕发出的那种恣狂的个性和烈火般的激情,在汤显祖那里得到了最好的继承与发扬。

《四声猿》中的另外二剧《雌木兰替父从军》(简作《雌木兰》)和《女状元辞凰得凤》(简作《女状元》)为姊妹篇,皆系以女子改扮男装、才能惊世为题材的历史故事剧。

《雌木兰》二折,取材于乐府民歌《木兰辞》,剧中剔除了原作"忠孝两不渝"的封建意识,增强了对木兰英雄气概与爱国精神的描写,成功地塑造了一个巾帼英雄的形象。结尾写木兰凯旋回乡后嫁给王郎,喜剧色彩极浓。此剧不仅歌颂了古代妇女在抗敌战争中所建立的不朽功勋,而且具有宣扬男女平等的思想意义。联系到徐渭先后三次入幕,投笔从戎,参加抗倭战争并做出贡献,木兰的形象当是徐渭渴望沙场建功理想的再现。

《女状元》五折,是《四声猿》中最后完成的作品。据《曲律》云,徐渭写完三剧以后,命王骥德再写一事,凑足"四声"之数,王提出杨慎所述黄崇嘏故事适合写戏,因有此作。剧写五代时黄崇嘏女扮男装,考中状元,授官后政绩显著,但终被识破,只能弃官成婚。剧中充分突出女子的才能,专为妇女鸣不平。作者甚至大声疾呼:"世间好事属何人?不在男儿在女子!"这种进步思想无疑是对传统的男尊女卑封建观念的有力否定。《女状元》第二折写黄崇嘏考中状元,借丑角胡颜(按,即胡言)之口云:"文章自古无凭据,惟愿朱衣暗点头","不愿文章中天下,只愿文章中试官",彻底揭露和无情嘲讽了科举制度的腐败与肮脏。

徐渭从 20 岁起,八次参加三年一科的乡试,均因文章不合试官的口味而名落孙山,故此剧中有关科场的描写和揭露,正是他乡试生涯的切身写照,饱含着他无限的辛酸和苦楚。

无独有偶。汤显祖巧妙地采用喜剧的形式,在《邯郸记》中,将张居正挟权弄政,先后为两个儿子窃取榜眼、状元功名的丑史暴露无遗,只不过在剧中变通为卢生夫妇以千两黄金贿赂宫廷而取得功名爵禄而已,可谓是作者愤恨朝政的毫不留情的感情发泄。且看第六出《赠试》中卢生的一段唱词:

> 我也忘记起春秋几场,则翰林范不看文章。没气力,头白功名纸半张,直等那豪门贵党。高名望,时来运当,平白地为卿相。

可见在这一方面,汤显祖与徐渭的心灵是息息相通的。他们笔下入木三分、穷形尽相的犀利辞章,真让人拍案叫绝。两人都高扬起自己的战斗旗帜,向包括科举制度在内的世间一切不平等发出尖锐的挑战!

联系到嘉靖四十五年(1566),46 岁的徐渭误杀继妻而入狱,六年后出狱,拒绝张居正的召见,万历五年(1577),28 岁的汤显祖亦断然回绝张居正的延揽提携其子而落榜,两人的行事风格如此一致,何等疏狂快哉!

① 徐朔方、孙秋克:《明代文学史》,浙江大学出版社 2006 年,第 291 页。
② 徐宏图:《浙江戏曲史话》,宁波出版社 1999 年,第 91 页。
③ 中国戏曲研究院:《中国古典戏曲论著集成》(四),中国戏剧出版社 1958 年,第 167—168 页。

四

在徐渭与汤显祖的笔下,在阳世不可能出现的事情,他们在阴间现;在此生实现不了的夙愿,他们到来世还;在男子身上找不到的理想,他们在女儿身上见。①

徐渭所处的时代正是吏治腐败、宗教堕落的时代,他以犀利的笔锋,指责了封建官僚的卑鄙,撕掉了宗教伪善的面纱。袁宏道云:"《渔阳弄》剧语气雄越,击壶和筑,同此悲歌。"

于是我们看到,徐渭借祢衡在阴间击鼓骂曹鞭挞当代权臣严嵩,抒发自己怀才不遇、壮志难酬的情怀,一吐胸中的不平之气。晚明的毛宗岗云:"读徐文长《四声猿》,有祢衡骂曹操一篇文字,将祢衡死后之事,补骂一番,殊为痛快!"②

又,作者借柳翠诱骗玉通破了色戒,抨击官场的阴险卑鄙、尔虞我诈,揭露其虚伪;作者借木兰和崇嘏最终仍被压制聪明才智与文才武略,回到闺房,表达了对封建社会妇女不幸命运的无限同情。

于是我们也看到,在"临川四梦"中,"霍小玉能作有情痴,黄衣客能作无名豪"③,而剧中平添的卢太尉形象,则将官场黑暗投影在剧中,使剧本反抗封建思想的内容含量大大加深了。作者一心要用"侠剑"去荡平天下一切不平之事,想凭自己的力量去改造社会。当然,这不过是一种美好的幻想。无疑,《紫钗记》是汤显祖的一出希望的春天之梦。

我们又看到,汤显祖倾其心血,塑造了一个强烈地热爱自然、热爱生命、热爱自由的艺术形象杜丽娘。这个举止娴雅而内心炽烈的闺阁小姐,一旦青春觉醒,便投向了大自然,在"袅晴丝吹来闲庭院"的歌唱中,享受着生命的春光,在"没乱里春情难遣"的幻梦里,得到了自由的爱情。从此,她便不惜以生命来反抗和追求:"似这般花花草草由人恋,生生死死随人愿,便酸酸楚楚无人怨。待打并香魂一片,阴雨梅天,守得个梅根相见。"坚强的意志终于使她战胜了死亡,最后与心上人柳梦梅结合。还魂——自由,是汤显祖为杜丽娘创造出来的实现爱情自由的最好去处;而这种"幽境"实际上也是他——汤显祖,以及她——杜丽娘那个时代所能提供的最好的解脱之地。人活着,却无法品尝爱情的甘果,人性的真正复归,竟需要在阴间才能实现,这是作者对当时社会最辛辣的讽刺和最深刻的批判。这也是汤显祖从徐渭剧作得到的借鉴与启示。《牡丹亭》就是一出炽热的仲夏夜之梦!

我们还看到,汤显祖在仕途上的坎坷及他与罗汝芳、李贽、达观乃至徐渭的交往,使他对晚明社会有了深刻的认识,他必然要把这种认识反映在自己的剧作中。淳于棼为官的遭遇与沉浮正是晚明官场的一种折射,汤显祖个人情感的真实和现象的真实又通过梦境这一虚幻的形式表现出来。因此,《南柯记》的梦境以淳于棼进入角色,亦即迈入人生开始,而以他退出人生为终结,表现出"人生如梦"的浓重的幻灭感。通过这一批判,汤显祖自己似乎也"梦了为觉""情了为佛"④,从此要撒手悬崖,像秋风扫落的树叶。可以说,《南柯记》正是一场人生秋天的失落之梦。

我们最后还看到,汤显祖借卢生醉生梦死的一生直接暴露与鞭笞了封建政治的黑暗和腐朽,上至皇帝下至群僚,魑魅魍魉一个个在作者的如椽大笔下原形毕现,堪称晚明时代的《官场现形记》。汤显祖在经历了长久的困惑之后,终于从情和梦的纠缠中走了出来,穿过哲学的沉思,他的眼光重新投向了现实,永远地沉默了——他的心走向了冰的世界。《邯郸记》就是一场绝望的寒冬之梦。

综上所述,《四声猿》抑或"临川四梦"之内容所本,无论是出于汉魏古诗、旧史笔记,还是出于唐人小说、宋明话本,在天才作家徐渭、汤显祖笔下,都被赋予崭新的意义。他们借助这些前代文学遗产,并结合自己所生活的中晚明时代,所创作出来的划时代杰作,深刻寄托自己的情思,大胆歌颂人间至情,歌颂男女平等,歌颂叛逆精神,标志了明代戏曲的根本性转折。⑤ 可以说,明代的戏曲从徐渭开始,出现了浪漫主义与现实主义相结合的创作热潮,而至汤显祖,则达到了明代文学不可企及的历史高峰。

汤显祖"以幻写真"的精神,是从徐渭那里得到借鉴与继承的。"四声猿"者,题名取自《水经注》:"巴东三峡巫峡长,猿鸣三声泪沾裳。"后人每听猿声长啸,都会在心里泛起阵阵酸楚。徐渭将其四剧总其名曰"四声

① 廖奔、刘彦君:《中国戏曲发展史》(三),山西教育出版社2003年,第306页。
② 毛宗岗评本《三国演义》第24回总评,《三国演义》(上),上海古籍出版社1989年,第301页。
③ 《紫钗记题词》,《汤显祖全集》(二),北京古籍出版社1999年,第1157页。
④ 汤显祖著,徐朔方笺校:《南柯梦记题词》,《汤显祖全集》,北京古籍出版社1998年,第1157页。
⑤ 骆玉明、贺圣遂:《徐文长评传》,浙江古籍出版社1987年,第157页。

猿",用意是"借彼异迹,吐我奇气"①,有感而发,"皆不得意于时之所为"②。

徐渭的积极浪漫主义手法直接影响了汤显祖,并为"临川四梦"所采纳。汤显祖正是用非现实的情节结构,充分展示情的伟大力量,打破空间的阻隔、生死的界限而写出人间真情。他把批判与理想诉诸笔端,通过"临川四梦"构成一幅明末社会的现实图景,通过作品中的人和事去反映时代,表现他全部的爱与恨,使"临川四梦"成为中国戏曲史上上承《西厢记》、下启《红楼梦》的杰作。

两人所不同的是,徐渭经历了由传统命运向人的解放艰难蜕变过程中的全部痛苦和别人无法代为受过的精神折磨,在他的笔下,宣示的是凄厉的猿啼、悲慨的长啸。作者在《狂鼓史渔阳三弄》中,借祢衡的形象以自况,抒发的是怀才不遇、壮志难酬的情怀。而在汤显祖笔下,"临川四梦"构成了汤显祖自己的明末社会的现实图景,尽管作品中充满了佛、道的情愫,但对情的弘扬始终是作品的主旋律。汤显祖通过霍(小玉)李(益)、杜(丽娘)柳(梦梅)的爱情,蹈扬了真情的力量;通过淳于梦、卢生的宦海沉浮,鞭挞了对恶情的贪恋。他通过杜丽娘之口所云"似这般花花草草由人恋,生生死死随人愿,便酸酸楚楚无人怨"的呼声,强调了对理想世界的追求与憧憬。但无论如何,徐渭的前驱作用是不可低估、不可或缺的。是否可以说,《四声猿》是"临川四梦"的导引,"临川四梦"是《四声猿》的升华与飞跃呢?

答案是肯定的。

(原载于《绍兴文理学院学报》2021年第7期)

从内容到形式:新中国"戏改"中的昆剧音乐与国家话语

潘妍娜③

探寻中国传统戏曲当代变迁的根源,无法绕开的是20世纪50年代开始的新中国戏由改革运动,这场改革如此的规模浩大、影响深远,深刻改变了中国戏曲的本体形态与文化生态。对于这场运动,戏曲学界在舞台艺术、剧本、生存状态等多个方面有不少研究成果,但整体来看仍有可深入之处,尤其是戏曲音乐作为"三改"方针中"改戏"这一环节之形式改革的主要载体,随着"戏改"话语在不同阶段对于"传统"认识的不断发展与变化,有不少问题引发了我们的思考,如:如何实践戏改话语并表现新的内容,实现国家话语对于戏曲领域的控制?在这一过程中,西方歌剧"作曲"观念是如何与戏曲"以文化乐"的传统音乐观念碰撞、融合形成新的戏曲音乐表现手法的?作为历史研究,当舞台音乐实践与具体的人、事结合在一起时,如何从"乐"书写关于"人"的鲜活的历史文本?昆剧作为"戏改"中较早响应国家话语做出改革的一个剧种,其在这一历史时期的戏剧性经历对于我们理解这段历史特别具有代表性。笔者借用洛秦提出的"音乐人事与文化的研究模式",尝试从历史场域、音乐社会与特定机制三个层面与音乐的互动关系④对这些问题进行研究,以两部代表性昆剧《十五贯》与《琼花》中音乐实践的变化,探讨20世纪五六十年代不同话语对于昆剧音乐形态变迁的影响。

一、"内容"与"形式":昆剧音乐"推陈出新"的历史场域及其出发点

"历史场域"是洛秦在"音乐人事与文化的研究模式"中提出的"文化环境"的"宏观层",洛秦认为:"作为宏观层的'历史场域',笔者不是指音乐自身的历史,而是指文化环境中的一般历史事实,既是过去发生事项的客观存在,也是事物发展的历时过程,它是音乐人事与文化关系的重要时空力量。"⑤新中国"戏曲改革"运动

① 澄道人:《四声猿引》,载崇祯澄道人评本《四声猿》卷首。
② 顾公燮:《消夏闲记》。
③ 潘妍娜,博士,广州大学音乐舞蹈学院副教授。
④ "模式"的学理关系:"音乐的人事与文化关系,是如何受特定历史场域作用下的音乐社会环境中形成的特定机制影响、促成和支撑的。"参见洛秦:《论音乐文化诗学:一种音乐人事与文化的研究模式及其分析》,《书写民族音乐文化》,上海音乐学院出版社2010年,第159页。
⑤ 洛秦:《论音乐文化诗学:一种音乐人事与文化的研究模式及其分析》,《书写民族音乐文化》,上海音乐学院出版社2010年,第158页。

虽开始于20世纪50年代初，但其思想根源早在延安时期便已形成。早在1942年5月，毛泽东就发表了著名的《在延安文艺座谈会上的讲话》（以下简作《讲话》），明确了文艺工作者的立场是无产阶级的和人民大众的立场，文艺工作服务对象是工农兵，文艺作品要反映人民生活，起到革命斗争的作用。在谈到传统文艺和新文艺的关系时，毛泽东认为："对于过去时代的文艺形式，我们也并不拒绝利用，但这些旧形式到了我们手里，给了改造，加进了新内容，也就变成革命的为人民服务的东西了。"

《讲话》所确立的对于传统艺术的认识改造旧形式，加进新内容，将戏曲变成为革命、为人民服务的工具，成为20世纪50年代戏曲改革政策的前提。在这种认识下，包括昆剧在内的一切传统戏曲被称为"旧剧"。早在1942年，"推陈出新"这一后来风靡全国的"戏改"口号就已经出现在毛泽东为延安平剧院的题词中。1951年，毛泽东在中共中央政治局扩大会议上再次提出"百花齐放，推陈出新"的方针，既要求戏曲艺术在继承传统的基础上积极创新，又要求各个戏曲剧种在自由竞赛中相互促进，共同发展。1951年5月5日，政务院发布《关于戏曲改革工作的指示》（简称"五五指示"），确定了以"改戏、改人、改制"为中心的戏曲改革政策，后来称之为"三改方针"。由此，"五五指示"和"百花齐放、推陈出新"的方针一道，成为文化部进行戏曲改革的行动指南，全国掀起了对于"旧戏"的批判与改革。

在对"旧戏"的改革中，最大的问题便是"旧的形式"与"新的内容"之间的矛盾。戏曲产生于封建时代，"既是封建时代的产物，当然和今日人民的思想感情有距离"，为了表现"新的内容"，改革"旧的形式"便成为必然，因此，这场从"内容"开始的改革最终必然落到"形式"之上，而在戏曲所有"旧的形式"（音乐、表演、舞美等）中，音乐改革往往关系这一问题的根本。对音乐的改革主要基于以下三个方面的认识。

其一，戏曲音乐是人民音乐生活中最普遍、最有表现力、最受人民欢迎的一种音乐。尤其是戏曲"唱腔"作为各地方戏曲剧种的核心，是传统的戏曲审美过程中听众最为熟悉的部分，因此，也是联系人民最为密切的。

其二，当时很多改革者认为，传统戏曲音乐（形式）再不能表现时代的"声音"（内容），如"在戏曲音乐中的这种矛盾所以尖锐是因为音乐的音调最容易引起人们的联想，唤起人们对某种时代气氛的感受。……今天的戏曲需要创立新声。要创造具有时代感情的新的音调，创造足以表现时代精神的新的表现形式"①。

其三，更重要的是戏曲作为"腔随字走"的一种艺术形式，新题材的写作与其文学上的创新必然会要求相应的音乐的改革。"在优秀的戏曲演出中，音乐对于表现剧本的主题精神与人物的思想感情方面，从头至尾都起着重大的作用。演员的唱、念、白、动作表情与舞蹈身段等，必须合于音乐的旋律与节奏，文学剧本的语言、结构与处理手法，也决不能脱离开音乐的格式与特色"②。

因此戏曲音乐改革通常关系到剧种特性的继承，以及舞台呈现的成功与否，也正因为如此，对这一问题的讨论常常成为"戏改"工作讨论的焦点。

在所有戏曲剧种中，昆剧是最古老的，也是艺术性最高的剧种，在长期的发展中所形成的昆剧音乐的曲牌联套体结构是一种有着严格的程式性、高度形式化的音乐结构。此外，作为在传统中国社会文人阶层的审美之上形成的一种传统艺术，在文人的参与之下，昆剧形成了音乐和文学相结合的为其所特有的"曲唱"艺术，其音乐曲牌、文辞格律都较其他剧种更为严格与烦琐，晦涩难懂，唱法讲究，这也是长期以来昆剧难以为大众所欣赏的原因。

二、艺人与专业文艺工作者的合作模式：支撑昆剧改革的"音乐社会"

"音乐社会"是洛秦模式的"中观层"，"指在历史环境作用下的特定'社会环境'，它可以是一个地理空间、物质空间，更主要的是社会空间及其关系"③。从本文来看，剧团国有化之后昆剧艺人与文艺工作者的合作，以及其与国家话语的互动所形成的社会关系，是支撑昆剧音乐改革实践的新的"音乐社会"。

1."戏改"中昆剧、艺人与国家话语

在这场形式改革中，如果没有艺人的参与，是很难成功的。但有意思的是，在整个新中国"戏改"的浪潮中，各个戏曲剧种所面临的问题虽然都是"推陈出新"，但各自的现实境遇不同，由此产生的反应与认识也不一样。可能最初的"戏改"对于其他民间剧种来说是一个

① 何为：《传统艺术与时代生活——浅论戏曲音乐革新》，《人民音乐》1964年第1期。
② 金紫光：《谈戏曲音乐改革的问题》，《人民音乐》1955年第3期。
③ 洛秦：《论音乐文化诗学：一种音乐人事与文化的研究模式及其分析》，《书写民族音乐文化》，上海音乐学院出版社2010年，第158-159页。

巨大的挑战①，但对于昆剧来说，却不存在这种情况。因为昆剧自清代中叶起便开始衰落，及至中华人民共和国成立前夕，全国已无一个完整的昆班，所剩不多的几个昆剧艺人都是存于其他剧种如苏剧、京剧的班社之中，以与别的剧种的艺人一同搭戏为生，因此，昆剧并没有其他剧种的"市场包袱"，相对来说，"戏改"对于处于危机中的昆剧来说反倒成了一个"机遇"。也因此，当其他剧种的艺人对于"戏改"的认识与理解还怀着某种事不关己的心态时，昆剧艺人已经积极地向国家话语靠拢，并且能够较好地把握国家戏改话语的方向，尽管这种做法很多时候是"潜意识"的。② 1951年，为了配合抗美援朝宣传，国风苏昆剧团的昆剧艺人周传瑛便和苏剧艺人朱国梁一起将民间故事《木兰从军》改编成大戏《光荣之家》，从而受到杭州地区领导的邀请到杭州进行演出，进而参加了浙江嘉兴地区的戏曲汇演，国风苏昆剧团也借此机会被定为民营公助剧团。而政府也切实对几近灭绝的昆剧艺术给予了帮扶，成立于1954年的华东戏曲研究院，是第一次由政府出资、以学校教育的新式方式来培养专业的昆剧演员，这对于当时的昆剧而言无疑具有"抢救"的意义，该校聘请昆剧"传"字辈演员教学，成立了昆曲演员训练班，即日后被戏曲界公认的"昆大班"③。

党和政府对昆剧的抢救虽然是个案，但在一定程度反映了"改人"和"改制"在现实中的推行。类似华东戏曲研究院这样的机构还有文化部戏曲改进局、戏曲改进委员会、中国戏曲研究院、华东戏曲研究院等，这些部门从不同方面对传统戏曲进行了资料搜集、调查、研究和改进，包括戏曲演员的培养活动。可以想象，在"翻身做主人"的过程中，曾经饱受冷眼的昆剧艺人感受到了前所未有的来自"上层领导"的重视，也看到了昆剧在新社会复兴的希望——只要听党的话，跟着党走，便能够获得前所未有的尊重与支持。

这样我们也就不难理解——为什么在当时所有的戏曲剧种中，昆剧能最早响应官方关于"戏改"的号召排出《十五贯》这样的戏，不但"救活了一个剧种"，而且还被官方作为"百花齐放、推陈出新"的榜样进行推广。也就在1956年，随着《十五贯》的上演，浙江省文化局于4月1日宣布原民营公助的国风苏昆剧团转为国营性质，正名为"浙江昆苏剧团"。随后各地昆剧团纷纷筹建，1956年10月成立江苏省苏昆剧团，1957年6月成立北方昆曲剧院，1960年1月湖南成立郴州专区湘昆剧团，1961年8月成立上海青年京昆剧团。昆剧作为一个濒临灭亡的剧种得以复兴，不得不感谢"戏改"的文艺政策。著名昆剧大师俞振飞在《是党救活了昆曲》一文中说道：

> 从枯萎到复苏再到繁荣，昆曲所以会有今天，完全是共产党和新中国带来的。《人民日报》在评论《十五贯》的社论里，曾经说"一出戏救活了一个剧种"，而我们昆曲演员则清楚地懂得：救活昆曲的，是共产党，是人民政府，是新中国。④

字里行间都是发自肺腑的对于中国共产党的感激。正如张炼红在其研究中所说："在诸如'爱护和尊重'、'团结和教育'、'争取和改造'等宣传口号的指引下，政府机关、戏改工作者和戏曲艺人之间在不断的冲突与磨合中开始了真正'史无前例'的协作与互动。"⑤基本上到20世纪50年代后期，关于"戏改"的话语已经成为艺人的自我表述，如俞振飞这样写道：

> 时代变了，潮流变了，台下看戏的人也变了，而自己却依然还是老一套，并没有跟着变过来，这样，和那些经常在跟着潮流变的人比起来，很自然地会感觉到比别人矮一截，台下人对我的冷淡也是理所当然的。

> 懂得了这一点，再回过来想一想毛主席《在延安文艺座谈会上的讲话》，体会就比以前深了一些。并且渐渐明白，过去认为对自己根本不成其为问题的那个为谁

① 当时大部分的剧种都在商业市场与政治立场之间徘徊，中华人民共和国成立之初的这些剧种都有着非常深厚的观众基础和演出市场，最初的改革显然是和市场性受众的需求相悖的。因此当时有不少官方主流话语对于传统剧种剧团演员其剧目色情、下流等的批判。例如当时各地报刊针对京剧演员赵燕侠的表演中存在"黄""粉"点名批评。（见《各地报刊展开对赵燕侠色情下流表演的批评》，《戏剧报》1955年第1期）同一时期粤剧也由于注重商业化与娱乐化而放松"政治标准"而为官方点名批评。

② 洛秦在其博士论文中提到昆剧艺人周传瑛及其剧团与人民政府之间的互动从1949年就已经开始："他们尝试跟随'人民'和'革命'的方向和需要，虽然他们并不一定理解这些词的含义。" Qin Luo, Kunju Chinese Classical Theater and Its Revival in Social, Political, Economic, and Cultural Contexts, Kent State University, 1997, pp144—147.

③ 当代昆剧的代表演员蔡正仁、岳美缇、梁谷音等人均出自该班。

④ 俞振飞：《是党救活了昆曲》，《上海戏剧》1959年第1期。

⑤ 张炼红：《从"戏子"到"文艺工作者"——艺人改造的国家体制化》，《中国学术》2002年第4期。

而服务的问题,恰恰正是自己的根本问题。①

国家行政力量对传统戏曲旧有生产制度的改革,以及对民间艺人思想的改造,使戏改话语在实践层面全面铺开,剧团国有制登记及各种研究、学习、教育活动的开展,使传统戏曲从制度到思想观念、文化生态经历了全方位的变革。经历过"改人""改制"之后的艺人其思想觉悟已经有了较大提高,对于演戏的认识也更为深刻,作为文化主体,艺人们对于国家话语的主动接受和对改革的主动参与,为"戏改"工作在实践中的推进铺平了道路。

2. 专业文艺工作者的加入与影响

在"戏改"工作的推进过程中,虽然明确了戏曲必须从"形式"上进行改革,但是"如何改"在"戏改"之初是一个模糊概念。这一目标如果仅仅靠"艺人"自己来完成,是很难达到的,这不仅是因为艺人的思想觉悟很难跟得上国家的文艺思想,还在于艺人自身的能力受到教育水平、文化水平等方面的局限,往往很难跳出"传统"的框架,在"内容"与"形式"上进行真正的"推陈出新",因此,国家特别安排了新文艺工作者对其进行帮扶、指导与合作。1951年的"五五指示"特别提出:"新文艺工作者应积极参加戏曲改革工作,与戏曲艺人互相学习、密切合作,共同修改与编写剧本、改进戏曲音乐与舞台艺术。"

关于昆剧改革第一次比较集中和深入的讨论是在1956年全国昆剧观摩演出之后的研讨会上,参会人员包括著名昆剧演员俞振飞、韩世昌,昆剧"传"字辈演员朱传茗等人,以及文化部副部长郑振铎,文化部戏曲改进局局长田汉,剧作家苏雪安、欧阳予倩、金紫光,作曲家沙梅、刘如曾、陈歌辛等。本次研讨会分演出、剧本、音乐三组进行探讨。这次研讨会集中讨论的昆剧音乐的问题主要有:

其一,曲词过于深奥难以大众化。例如剧作家苏雪安认为"昆剧词句深,用字也深,它的深奥处,远远超过若干元曲,越是晚明与清代的作品,越来越多的'馆阁体裁''冬烘气息''香艳笔墨'等等,而且有着'文气靡靡''词句雕琢''卖弄典故''强凑声韵'等许多毛病,这类唱词对于广大观众来说,不要说听,就是打出灯片,也还是看不懂"。

其二,严格的曲牌套数与格律对于戏剧内容展开的限制。例如作曲家沙梅等人在谈到这个问题的时候认为,昆剧曲牌虽多,但往往在调式上变化不够大,音乐应该根据剧情的性质来决定,剧中人物也都应该有它独特的旋律描写。

其三,水磨腔的唱法与唱腔同现代生活之间的矛盾。戏剧家邵曾祺认为"昆剧的字音又要讲究反切,讲究音韵、字头、字腹、字尾,一般都唱得比较慢,唱得婉转迂回,缠绵悱恻,缺乏雄壮激昂,缺乏剧烈的情感"。作曲家陈歌辛、刘如曾等人指出昆剧唱腔的语调会牵涉音乐的进展,目前昆剧中的唱词往往在使腔与转腔上过分拖延,也不合语言规律的逻辑,唱词与乐曲不够紧密。②

从上文提到的昆剧观摩演出研讨会的主要意见中可以发现,"戏改"中音乐改革的评价标准主要来自金紫光、沙梅、陈歌辛、刘如曾这些接受过西方音乐教育的音乐家们,在他们所提出的意见中可见西方音乐与戏剧思维的影子。事实上,代表着"先进理念"的知识分子、文艺工作者、新音乐工作者进入戏曲创作团队,很大程度扮演了"戏改"话语的诠释者与实践的中间人的角色,对戏曲剧目创作中的剧本、音乐、舞美等方面分别从其"专业"的视角进行"指导"与"合作"。昆剧《十五贯》的创作便鲜明地体现了这种模式,其剧本由时任浙江省文化局局长黄源和作家郑伯永、编剧陈静共同改编,音乐由昆剧"局内人"——"传"字辈周传铮、昆剧著名笛师李荣圻,还有接受过新型音乐教育的专业音乐工作者张定和负责。他们的共同合作与探索,在昆剧实践层面为"推陈出新"进行了"成功"的实验,这种模式也在后面的创作中被进一步推广。田汉在1956年全国昆剧观摩演出上特别对这种外来专业文艺工作者与剧团艺人合作的模式进行了肯定。③

在这场与专业文艺工作者对话的过程中,"局内人"的声音是微弱的,在现有资料中我们很少看到有艺人对如何改革发表意见,艺人们的意见为什么不发表呢?正如老舍所说:"演员们有的文化程度低,知道改革是好的,但不知道怎样改革……专家们一写就几万字,振振

① 俞振飞:《从不变到变》,《上海戏剧》1962年第6期。
② 中国戏剧家协会上海分会:《昆剧观摩演出纪念文集》,上海文化出版社1957年,第57页。
③ 田汉在会上发言:"我们搞昆曲的人要对昆剧有明确的态度,如果要使它中兴,就非要以科学的态度加以整理,吸收新成分不可。它不是固定不能动的东西,要是坚持不许人动,对新文艺工作者的态度生硬,就不对了。新文艺工作者本来受过批评,不敢来,那一来就更不敢来了。这对于剧种的发展,是有影响的。我们现在的《十五贯》就是因为得到新文艺工作者的合作扬弃了落后的东西,才得到了发展。"

有词,而他们有意见写不出来,因为不会写。"①除了由于文化水平的限制而"不会写"之外,或许还由于其在戏改中复杂的立场与心态,尤其是对于昆剧艺人来说,如上文所述,其在新中国的戏剧性经历不能不使得这些艺人对于党和国家充满感恩,因此,对于上层文艺工作者的评判与标准,艺人是接受、配合甚至主动响应的。例如"传"字辈演员张传芳在1956年全国昆剧观摩演出之后研讨会上的发言中就曾表示:"我们昆曲很需要外界同志来帮助,这样可以使我们多知道一些。"②1962年,上海戏曲学校召开了上海昆剧工作人员座谈会,从其中不少"传"字辈昆剧演员的发言中也可以看出其对于"传统"主动"创新"的意识。如倪传钺认为格律是昆曲在发展中自然形成的,但格律不能视同法律,按照曲牌,现在写曲词只要平仄协调,上、去可以不分,阴、阳可以不严。华传浩认为今天要使观众普遍爱好昆曲,首先要使人听懂、爱看,这样才能普及。因此他提出昆曲要做到"唱词大白话,道白唱腔化"。同时,要对昆曲的几千支曲牌进行清理,把常用曲牌,根据它所能表达的感情来加以归纳,以便创作人员的取舍。③

在新文艺工作者"专业"观念的主导与艺人的主动参与之下,传统昆剧本体形态不可逆改地开始走向现代形态的变迁。

三、从《十五贯》到《琼花》:昆剧音乐创新实践手法形成与发展的机制分析

"机制"是洛秦模式的核心,它原本是物理概念,后被转用于社会科学,"以其来强调特定文化环境中的某种运作方式直接关系到促成和支撑音乐人事的发生和存在"④。"机制"这一概念的意义,更多的是促使我们从本质上思考特定音乐人或事为何是这样(而不是那样)。20世纪50年代以来,围绕着旧的"形式"如何服务于新的"内容"这一"戏改"话语出发点,"剧本"成为创作的中心。昆剧作为"以文化乐"的一种艺术形式,在具体的音乐实践中根据具体的"内容"(即剧本)必然需要进行原有音乐曲调、套式的改革——或删减,或改编,或新写,并使之成为昆剧的主要创作手法,因此,以"剧本为中心"一直是昆剧音乐改革的主要"机制"。但是历史地看,从"戏改"政策的提出开始,每个阶段对"推陈出新"的解释和理解并不统一,反映在昆剧的音乐实践中,其对于"传统"的继承与创新程度也不尽相同,20世纪50年代的昆剧《十五贯》与60年代的昆剧《琼花》可以说有很大差异,因此,官方在不同时期对"传统"的不同认识,是另一个促使昆剧实践手法发展的重要机制。

1. *"以剧本为中心"的创作机制:昆剧《十五贯》为开端的昆剧音乐创新手法*

《十五贯》作为对传统昆剧《双熊梦》的改编,经过编剧对主题的提炼,与原著相比剧本已经有了较大的不同。正是从这部戏开始,昆剧"按曲填词"的制曲方式发生了变化。传统昆剧的制曲惯例一般是选定宫调、寻找合适的曲牌,按律填词,然后按声律联合成套数。也就是说昆剧的传统曲牌套数作为一种高度形式化的结构,即便制曲者可以根据内容与情绪选择曲牌和套数,但是总是必须受制于"套数"与"声律",即"内容"服务于"形式",但《十五贯》的创作过程则完全不同于传统:先有剧本后谱写音乐——这是"局内人"与"局外人"合作模式的结果,因为陈静原本为越剧编剧,对昆剧的音乐不了解,因此写完剧本之后送给笛师李荣圻,由李荣圻根据所写的内容谱曲。由于编剧陈静认为原剧的曲词过于深奥冷僻,传统唱腔"字少腔多",不利于观众理解,于是便改写了不少通俗化的唱词⑤,在这种情况下改编本已经很难再沿用原来的曲牌与套数。因此,《十五贯》第一次打破了"套数"与"声律"的限制,根据剧本内容,针对人物、性格和心情的不同,分别选用对比鲜明的曲牌,以表达戏剧的内容,首次开创了当代昆剧创新音乐实践中常用的"破套存牌"。以第一出《鼠祸》为例,原著【六幺令】为仙吕入双调,改编本则选用了商调曲牌【山坡羊】和黄钟宫曲牌【黄龙滚】与之相连,打破了昆剧之前每折戏必须"一宫到底"的传统(表1)。

① 老舍:《谈"粗暴"和"保守"》,《戏剧报》1954年第12期。
② 中国戏剧家协会上海分会:《昆剧观摩演出纪念文集》,上海文化出版社1957年,第31页。
③ 何人:《上海昆曲工作者热烈讨论曲调继承与革新问题》,《上海戏剧》1962年第6期。
④ 洛秦:《论音乐文化诗学:一种音乐人事与文化的研究模式及其分析》,《书写民族音乐文化》,上海音乐学院出版社2010年,第159页。
⑤ 陈静在回忆中写道:"我们今天观众的欣赏兴趣已经和古代不同了。今天的观众,既要听唱,也要看戏。对人物性格、戏剧情节的要求也过去大不相同。还有,现在的舞台演出,要求结构严谨,情节曲折,如再采用曲牌联套的形式,将束缚剧情的灵活发展。我决定加以突破,我将采用根据剧情需要不拘一格地选用曲牌的办法。"陈静:《昆剧〈十五贯〉剧本改编的构思和探索》,《戏曲研究》(第23辑),文化艺术出版社1987年,第235页。

表1

原著《双熊梦》中 第九出《窃惯》(仙吕入双调)	《十五贯》第一出《鼠祸》(仙吕入双调—商调—黄钟宫)
尤葫芦【六幺令】	尤葫芦【六幺令】
秦古心【前腔】	苏戌娟【山坡羊】
苏戌娟【二犯朝天子】	众邻【黄龙滚】
娄阿鼠【六幺令】	
秦古心【前腔】	

除了"破套存牌"之外还有"创制新腔",由于新写的剧本唱词较为通俗,不可能完全按照曲牌格律平仄严格的填词,因此每一支曲子又根据剧情的要求,把曲调进行加工或变化。有的曲牌虽然还是原来的名字,但是除了开始与煞尾的地方是原谱外,中间部分根据字音与内容的需要重新加以处理,已经有了较大的变化。如上文提到的《鼠祸》一出中的【六幺令】,虽然保留了原曲牌,但是唱词完全为新写的现代语长短句。

原著:"青蚨几贯,只要心宽,那要家宽。林梢隐隐捧银盘,行偏偏,路漫漫,一路重负归来晚。"①

改编本:"吃酒越多越妙,本钱越蚀越少。停业多日心内焦,为借债,东奔西跑。姨娘待人心肠好,周济贫穷世难找;离开她家才黄昏,一路行来更已敲。"

谱例1

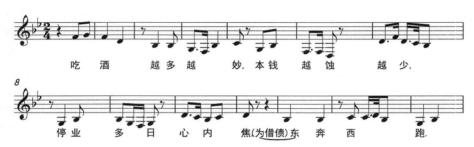

这样通俗化的唱词虽不合律,但词义明白通俗且基本押韵,节奏明快,并且新谱写的唱腔在乐句上更为清晰,在一定程度上避免了传统昆剧"破句"②的问题,无疑更易于让观众理解。

除了根据剧本在原有结构上进行上述删减与改编之外,昆剧《十五贯》第一次采用昆剧的曲牌进行了新的创作,为了突出"戏剧性",在剧中第一次使用了"大合唱"。例如在《鼠祸》一出中,为反映众人焦急、震惊的情绪,【黄龙滚】这一曲牌采用了众邻人合唱的方式,做高低八度交替反复唱念。

谱例2

另外,在节奏和板式方面,突破了昆剧以三眼板(4/4)、"赠板"(8/4)为特色的缓慢节奏,全剧只有【山坡羊】【尾犯序】【太师行】三曲用三眼板,其他各曲均用一眼板(2/4)、散板,以及流水板,从而加快了戏剧推进的节奏,使戏剧情节的走向也更富有张力。

改编后的《十五贯》及其音乐受到了官方的肯定,该

① 编剧陈静在回忆中写道:"以上这几句词,在昆剧唱词中已经算得很通俗了,但是,只怕观众仍旧难以理解他说的是什么意思。后来我在改编中就全部改了了。"陈静:《昆剧〈十五贯〉剧本改编的构思和探索》,《戏曲研究》(第23辑),文化艺术出版社1987年,第230页。

② 传统昆剧中,"曲唱"依字声行腔的特点决定了昆剧的唱腔是以"字腔"为基本单位,由此形成的腔句不具有音乐上的"乐句"的意义,而是"文句"的意义。文句和乐句的不相符使得句子的词义经常容易被割裂开来,往往出现我们所谓"破句"的情况。

剧也作为戏改时期的重要成就而被载入戏曲史的史册。很多人认为《十五贯》的成功主要在于"思想正确"而非"艺术正确",该剧没有一段唱辞合乎"曲体"、没有一个唱段合乎"曲唱"是不争的事实①,但是,与早期"新音乐工作者"盲目套用西方作曲技法加大乐队之类的全盘西化的做法相比,《十五贯》没有追求形式上的西化,而是用"同宫套数"的曲牌进行组合,在原曲牌格律上也有所保存,基于昆剧自身曲牌的改革方式一定程度保持了昆剧音乐的传统韵味,在当时一定程度上既调和了戏改早期过于"粗暴"的做法,同时也保持了紧跟国家话语的步伐,进而达到了艺术与政治的双重标准,为当时的"旧戏"改革指明了方向,这一点也是不容置疑的。

2. 昆剧"表现现代生活":"文化大跃进"话语下现代昆剧《琼花》音乐实践手法的发展

《十五贯》在音乐与唱腔设计方面虽然打破了曲牌的套数和宫调限制,但相对来说仍保留了一定的昆剧音乐的基本单位"曲牌"和少量"套数",填词上虽然通俗,但仍旧保留了一定的格律与韵脚,这反映了"戏改"第一阶段官方的基本态度是相对比较宽容的。初期"戏改"工作的领导人之一马可有一段关于内容与形式关系的精辟论述:"所谓内容决定形式只是指在艺术创造的总的趋向上,内容起着决定性的作用,但同时形式反过来对内容又有积极的作用,新的内容并不是一下子甩开了旧形式而立竿见影地随着出来了一套相应的新形式。新的内容总是包藏在旧的表现形式中然后逐渐发展、变化,才突破旧的创造出新形式的。这个过程往往是很长很复杂的。旧形式中有许许多多的因素是可以为新内容服务的。"②由此肯定了戏曲传统音乐、唱腔有其特殊的价值,也强调了改革与创新是一个漫长的渐变的过程,完全追求"新的形式"是无根基的。

但这种宽松的创造环境很快发生了变化,1958年昆剧开始了"表现现代生活的"探索。这一时期创作的昆剧现代戏有《红霞》《红松林》《琼花》等,其中创作于1964年的现代昆剧《琼花》是这一阶段戏曲创作的代表。该剧改编自电影《红色娘子军》,上演后"连演3个月,客满108场"③,《戏剧报》将其评价为"古老昆剧在革命化道路上的巨大成就"。而《文汇报》对于《琼花》的社论则提出昆剧是"思想障碍大、艺术束缚多"的剧种,肯定了《琼花》对于电影的移植。

如果说《十五贯》的"革新"尽管"破套"但尚且"存牌",填词上虽通俗但仍保留了一定的格律与韵脚,《琼花》则完全去掉了曲牌、宫调、套数与格律,走向了以特定的音乐主题塑造人物及音乐戏剧化的写作模式。对于剧中主要人物,音乐主创人员均采用昆剧的特性音调写作唱腔及音乐主题。例如,为了表现主人公琼花坚强不屈的性格,音乐主创人员选用正净戏《刀会》第一支曲牌【新水令】里的"大江东去浪千叠"中"大江"二字所用的高亢雄壮唱腔,作为其人物音乐主题进行写作,并在每一场中都有所贯穿与变化发展。

谱例3

① 洛地:《〈十五贯〉回顾和思考》,《戏剧艺术》2007年第1期。
② 马可:《戏曲唱腔改革中的几个问题》,《人民音乐》1956年第3期。
③ 中共上海市委组织部、中共上海市委宣传部、上海市地方志办公室:《上海通志 干部读本》,上海人民出版社2014年,第537页。

人物特性音调的主题写作使得剧中人物的形象塑造更加鲜明，也使得音乐的戏剧性更为紧密，主题更为集中。此外，由于"曲牌体的昆曲音乐，抒情性、歌唱性较强，这对于表现《琼花》这样激昂的革命题材是个很大的局限"①，因此，在这部戏中，音乐写作以板腔化为主，依据人物情绪与戏剧发展，发展了多种板式，如"紧打慢唱""快三眼""一板两眼"(三拍子)的节奏等。例如，第六场中的《夜沉沉一片寂静》就通过节拍从4/4到2/4再到1/4，"紧打慢唱"、散板等变化，表达了人物悲愤的情绪，由此在音乐上形成了抒情性与戏剧性的对比和张力，从而"彻底改变了'水磨腔'的缠绵悱恻、委靡拖沓的瘟疾，赋予了健康的、革命的风格"②。

不仅如此，为了突出音乐的戏剧张力，该剧还大量使用了"对唱""合唱"与"重唱"的手法。例如第九场《受命》中琼花领唱与众人齐唱形成的二声部重唱，以及第十场《胜利》中红莲与丹竹的二声部重唱，在表现群众性的场面和作品气势、戏剧性方面有着很强的感染力，而且这部昆剧在很多地方创作了过场音乐，采用和声、复调的多声部音乐思维手法来加强情节的抒情性、戏剧性与冲突性的效果，这些手法都与传统昆剧和1956年的《十五贯》有着明显的差异。

音乐上改革的程度反映了革命的激进程度。事实上，这出戏的音乐设计经历了两个版本，最初的版本为1964年的《琼岛红花》，沿用的是《十五贯》的创作手法，保留了曲牌体演唱。同年，上海青年京昆剧团重新改编为《琼花》，音乐设计上完全去掉了曲牌，采用长短句式，整部戏剧本语言完全通俗化和话剧化。《琼花》出现在1964年并不是偶然的，从音乐层面来看，《琼花》是将昆剧传统唱腔作为戏剧性与通俗化的对立面和阻碍而进行的改革，而在社会层面，当时的一篇评论直接地阐明了这样一种观点："《琼花》音乐革新的最突出的成就是：敢于破旧，勇于创新；比较彻底地革了旧昆曲的奢靡之音的命，革了'听不懂'的、所谓'曲高和寡'的'雅乐'的命；比较完美地展现了剧本的革命内容和人物的思想感情；树立了一种质朴健康的、具有昆曲特色的崭新的艺术风格。"③总的来说，这部戏在音乐上走得更远，在民间音调的基础上吸收西方歌剧音乐性格化和戏剧化的创作经验，以人物主题音调贯穿发展手法塑造人物形象——从该剧的创作与表演程式中既可以看到新歌剧的影子，也可以看到后来"样板戏"的雏形。④

结　语

借助"音乐人事与文化研究"模式对当时的昆剧音乐改革进行分析后可以发现，昆剧音乐在新中国的发展与变迁是特定历史场域、音乐社会及机制三个层面共同作用的结果。20世纪50年代戏改"形式服务于内容"的历史话语是昆剧音乐改革的"需求性前提"，昆剧艺人与专业文艺工作者合作模式是支撑昆剧音乐改革的"音乐社会"，以"以剧本为中心"的创作机制决定了"音乐服务于剧本"的实践手法，而官方对"传统"在不同时期的认识促使昆剧音乐实践在不同时期对"传统"的继承与创新程度不尽相同。这些影响最终由具体的"人"(艺人与文艺工作者)执行到具体的"事"(剧目创作)上，于是我们看到了《十五贯》对传统的"破套存牌"，也看到了《琼花》对于音乐戏剧性的追求。

历史并不总是故纸堆中的一堆文字，音乐也并不仅是纸张上的乐谱或流动的音响。本文希望从洛秦教授提出的"音乐文化诗学"⑤的角度思考"'人创造的艺术与其生存的文化关系'的哲学品质"⑥。回顾这段历史，我们可以看到"改戏""改制""改人"的政治话语是怎样影响昆剧的文化主体，并进而影响落实到昆剧本体实践的创作与改革，最终达到"新的内容"与"新的形式"。从音乐社会学的视角来看，音乐可以成为国家话语的载体，国家可以通过音乐达到一种温和的社会控制，同时，作为一种艺术形式的音乐也可以成为不同思想对抗与交流的公共领域。从这个意义来看，从《十五贯》到《琼花》，昆剧音乐与唱腔的形态变迁，是西方现代话语"音

① 滕永然：《昆剧〈琼花〉唱腔音乐的革新》，《戏剧报》1965年第3期。
② 滕永然：《昆剧〈琼花〉唱腔音乐的革新》，《戏剧报》1965年第3期。
③ 滕永然：《昆剧〈琼花〉唱腔音乐的革新》，《戏剧报》1965年第3期。
④ 值得注意的是，《琼花》的音乐设计辛清华毕业于夏声戏剧学校，之后参加第三野战军政治部文工团三团任团员，1952年转入华东戏曲研究院京剧实验学校和华东京剧团，"文革"期间成为京剧样板戏《智取威虎山》的主要音乐设计者，很明显他不是传统意义上的昆剧"局内人"，由此我们可以看到这些新文艺工作者对于中国传统戏曲的影响是巨大的。
⑤ "音乐文化诗学"所呈现的是音乐的文化思考、人事叙事、意义阐释的学术特征。参见洛秦：《论音乐文化诗学：一种音乐人事与文化的研究模式及其分析》，《书写民族音乐文化》，上海音乐学院出版社2010年。
⑥ 洛秦：《论音乐文化诗学：一种音乐人事与文化的研究模式及其分析》，《书写民族音乐文化》，上海音乐学院出版社2010年，第166页。

乐"这一名称逐渐代替传统"曲唱"的过程,这背后则是国家通过对"传统"的批判与改革即昆剧音乐的形式改革实现了政治话语在戏曲领域的控制。不论怎样,这场自上而下的戏曲改革运动,从理论到实践,从根本上动摇了中国传统戏曲的本体形态,重新形塑了以昆剧为代表的中国传统戏曲的现代性。虽然在不同历史语境之下,戏曲音乐改革对于何为"创新"的实践也在不断发展,然而,总的来看,不受套数与声律限制,根据剧情与人物需要自由地选择曲牌,不按曲牌格律填词而是按照新写的通俗化唱词调整音乐创制新腔,加强音乐的戏剧性,这些在新中国"戏改"中所确立的常用手法却是相对统一的,且已成为相对固定的、至今依然深刻影响着当下昆剧创作的另一种新的"传统"。客观来看,在"戏改"中形成的这些创新手法,不可否认,其对传统昆剧音乐所做出的现代化探索与实践是有一定价值的,但是昆剧音乐本身的诗意、抒情性及剧种特性的消弭也是不争的事实。尤其值得我们反思的是,当"戏改"政治话语褪去时代色彩之时,新的"非遗"话语与文化复兴等民族话语结合在一起,"保护"与"复原"成为当下昆剧的新方向,曾经的这些音乐"创新"手法又将如何与"传统"对话展现富于时代性的"昆剧"? 这将是另一个值得思考的问题。

(原载于《音乐文化研究》2021年第4期)

彼得·塞勒斯导演的"先锋版"《牡丹亭》是"复兴昆曲的努力"?

邹元江[①]

史恺娣(Catherine Swatek)从1965年在我国香港学习中文时就开始关注汤显祖,到1978年开始系统研究汤显祖戏剧,20世纪90年代中期又在加州大学李林德的建议和密歇根大学陆大伟的支持下放弃对曲律细节的烦琐考证,转而考察《牡丹亭》的舞台表演史,直到2000年出版近30万字的《〈牡丹亭〉场上四百年》(Peony Pavilion on Stage—Four Centuries in the Career of a Chinese Drama)[②]的专著,她痴迷汤显祖和《牡丹亭》前后长达35年之久。该书下编"演员与表演"的四个章节正是史恺娣全面研究《牡丹亭》舞台表演史的主要收获,其中第六章《彼得·塞勒斯复兴昆曲的努力》,是史恺娣在美国、中国上海、中国香港、加拿大等处与昆剧艺术家、中外学者广泛接触、请教,获得大量研究文献之后,于1998—1999年在塞勒斯导演的《牡丹亭》版本巡回演出期间,受邀在维也纳、伦敦、伯克利亲身参与剧目的排练和演出,与剧组成员自由访谈并参考相关出版物的评论文章所取得的重要成果。在这长达两年(其中1998年4月至1999年3月超过11个月的时间里,史恺娣有机会直接了解塞勒斯导演思路"不断变化之中的新发现"[③]的过程)、跨越三大洲的"牡丹寻旅"之中,史恺娣得到了近身观察华文漪女士和塞勒斯导演创作演出《牡丹亭》的难得机缘。这一类似戏剧人类学笔记的章节,是到目前为止最详细记载塞勒斯导演的"先锋版"《牡丹亭》的重要文献,其中引发的思考颇耐人寻味。

一、谁在阐释?

塞勒斯曾告诉史恺娣,他最初接触到《牡丹亭》是1982年偶尔在上海步入一座剧院时。史恺娣猜测塞勒斯看到的很可能是当年上海昆剧团新排演的一个版本,由华文漪、岳美缇主演。[④] 1997年春,塞勒斯之所以与华文漪及旅美华裔作曲家谭盾合作,启动"先锋版"《牡丹亭》的排演计划,并联合欧洲、北美的演出商参与制作,据史恺娣的考察是基于"塞勒斯早在1990年担任洛

[①] 邹元江,哲学博士,武汉大学哲学学院教授、博士生导师。
[②] 笔者与史恺娣教授第一次见面是在2000年8月中国汤显祖研究学会在大连外国语学院成立及汤显祖研讨会上。2007年6月初,我们又在上海相聚。其间她将《〈牡丹亭〉场上四百年》一书的英文原版赠予笔者,并同意由笔者组织翻译发表。之后,笔者就组织自己的研究生和武大艺术系、外语学院的青年教师,前后共耗时近10年时间,边翻译、校对,边在笔者主编的汤显祖研究会的会刊《汤显祖研究》第5、6、7、8、18、19、21、24期上陆续刊载,吴民、殷小鉴、王卉、秦丹分别翻译了第一、二、三、四章正文,黄蓓翻译了第五、六、七章、结语、致谢、附录、参考书目及全书注释,最后由黄蓓对全书译文进行校译。当笔者准备将全书在国内交出版社出版之时,虽经多方努力,却始终无法联系到加拿大英属哥伦比亚大学亚洲学系史恺娣教授本人,因而出版事宜只能暂时搁置。
[③] [美]理查德·特鲁兹德尔(Richard Trousdell):《彼得·塞勒斯排演〈费加罗〉》,《戏剧评论》1991年第1期。
[④] 参见[加拿大]史恺娣:《〈牡丹亭〉场上四百年》,未刊稿,第177页注2。

杉矶艺术节艺术总监期间就产生了排演这样一台戏剧的想法。当时他邀请华文漪参加艺术节,华与几位同样旅居美国的职业昆曲演员合作演出了《游园惊梦》等折子戏。这次演出深深打动了塞勒斯,他开始酝酿排演一部自己的《牡丹亭》,仍然邀请华文漪和艺术节上扮演春香的花旦演员史洁华参与演出。此后数年,他在加州大学洛杉矶分校讲授《牡丹亭》,并在加州大学洛杉矶分校、普林斯顿及伯克利的工作坊与华文漪合作讲授"①。

应当说塞勒斯启动"先锋版"《牡丹亭》的排演计划并不是心血来潮,而是做了充分酝酿准备的,他的初衷是试图与华文漪、谭盾联手致力于复兴中国传统戏曲,创作一个新的《牡丹亭》版本。但这个新版本又"新"在何处呢?首先是对《牡丹亭》原剧中两个主要人物柳梦梅和杜丽娘的形象加以重新阐释;其次是基于这种新阐释而对此前在中国昆曲舞台上极少或从未搬演过的原剧作中的关目加以选用和补充。

在塞勒斯看来,传统昆曲表演中的柳梦梅形象被阴柔化了,这让他极为不满,因而,他试图通过增加柳梦梅的戏份来展现其阳刚的一面。为此,排演本增加了《言怀》《怅眺》《诀谒》等出的部分内容,在这些段落中,柳梦梅既表达了通过科举蟾宫折桂的志向,所谓"必须砍得蟾宫桂""盼煞蟾宫桂"②,也明确表达了他对朝廷的不满,所谓"读尽万卷书"却"连篇累牍无人见"③,当然,也传递了自谓"饱学名儒"的柳梦梅"吃尽了黄淡酸甜"却仍是"有身如寄"的可怜状态,甚至想以"混名打秋风"④来苟延残喘。史恺娣认为:"通过强化男主人公形象,塞勒斯的《牡丹亭》版本呈现出更为鲜明的政治维度——柳梦梅口中所言'青年才俊壮志难酬'的情形,无论中外都曾存在。"⑤塞勒斯向演员描述的柳梦梅是"一个在自己的时代有所作为的人",是"努力经受并度过严冬"的"幸存者"。这些都和剧中杜丽娘家花园内的大梅树形成象征性隐喻关系——他是"完全属于夏天的……高大、成熟、生机勃勃、果实累累……汁液会流淌到你(丽娘)的脸上"⑥。

在传统的昆曲表演中不仅仅是柳梦梅的形象被阴柔化了,塞勒斯对传统昆曲中杜丽娘过于"忸怩"的形象也很不满意。他受梁谷音的表演的启发,认为杜丽娘性格中应该有偏于黑暗的一面,因此,决意呈现她性格中灰暗、情色的成分,这些成分在三出较长的核心关目《幽媾》(第28出)、《欢挠》(第30出)、《冥誓》(第32出)中得到了较为充分的呈现。塞勒斯认为,在这些关目中应当让杜丽娘的鬼魂四下寻找、诱惑情人,并且令柳梦梅立誓助其回生。可在史恺娣看来,"这一系列行动与昆曲舞台上闺门旦演员所演绎的名门闺秀毫不相称",但"塞勒斯不为传统行当所囿,将这些向来无足轻重的关目置于作品第二部分的核心部位,名之为'三夜幽媾'。他还考虑撷取全剧后半部分的若干关目(第36-55出),这些场次敷演的故事并不愉快——柳梦梅离开丽娘去杜宝处寻求承认,而杜宝却严厉拒斥这个唐突的冒犯者,柳梦梅由此陷入困厄境地"。史恺娣并不认同塞勒斯的这些构想,因为她非常清楚,《牡丹亭》的"后半剧情充斥着喜剧因素——很大一部分属于闹剧,有的还带有尖锐的讽刺性——这些关目以往极少被搬演"。⑦

当然,实事求是地说,塞勒斯试图通过"先锋版"《牡丹亭》"复兴中国传统戏曲"的努力并不是说说而已,他的确是通过对汤显祖原作所作的细致阅读分析,对其中的两个主要人物的形象加以了政治志向思想性的强化(柳梦梅)和对人性本真情欲具有某种西方意义上的合理性的开掘(杜丽娘)。但之后所发生的重要变故,使原本意欲"复兴中国传统戏曲"的努力偏离了最初的方向。这个重要的变故即与重新恢复的鬼魂幽媾戏有关。鉴于原有昆曲中这一部分仅存两出的曲谱大略⑧,塞勒斯

① [加拿大]史恺娣:《〈牡丹亭〉场上四百年》,未刊稿,第177页。1998年5月,这一作品在维也纳首次亮相,之后于同年9月、10月、12月及次年3月先后赴伦敦、罗马、巴黎、伯克利等城市展开巡演。

② 汤显祖著,徐朔方、杨笑梅校注:《牡丹亭·言怀》,上海:古典文学出版社1958年,第3页。柳梦梅此时已"三场得手,只恨未遭时势",同上书第3页。即已通过了乡试、会试、廷试三场最重要的考试,只是还没有遇到做官的机会。

③ 汤显祖著,徐朔方、杨笑梅校注:《牡丹亭·怅眺》,上海:古典文学出版社1958年,第23页。这是柳梦梅当听说"厌见读书之人"的汉高皇听了陆贾秀才读自己的《新语》一十三篇,立即封他做了关内侯,感叹自己"读尽万卷书",却没有得到朝廷的赏识。

④ 汤显祖著,徐朔方、杨笑梅校注:《牡丹亭·诀谒》,上海:古典文学出版社1958年,第64页。柳梦梅喟叹曰:"梦魂中紫阁丹墀,猛抬头破屋半间而已。……我柳梦梅在广州学里,也是个数一数二的秀才,挨了些数伏数九的日子。于今藏身荒圃,寄口髯奴。思之,思之,惶愧,惶愧。"同上书第64页。

⑤ [加拿大]史恺娣:《〈牡丹亭〉场上四百年》,未刊稿,第177页。

⑥ [加拿大]史恺娣:《〈牡丹亭〉场上四百年》,未刊稿,第177页注3。

⑦ [加拿大]史恺娣:《〈牡丹亭〉场上四百年》,未刊稿,第178页。

⑧ 该书第四章曾论及叶堂曲谱(1791)。

邀请谭盾为作品的第二部分创作全新的音乐语汇。但据史恺娣的说法,谭盾交出的是一出为男女高音谱写的以英语演唱的歌剧作品,演出时长超过两小时。为了迁就这一时长,第一部分的演出脚本在全球首演前两天被砍掉了十页。最终,原本在昆曲中以华文漪表演为核心的第一部分内容变成了谭盾版歌剧的序幕。① 与此同时,原计划强化柳梦梅政治抱负的阐释思路也被淡化,让路给塞勒斯意欲突出杜丽娘的情欲世界,以实现令其人物形象更为多面立体的目标。此外,"也放弃了恢复原作后半部分某些关目的计划"②。

由此,1998年9月的演出本仅包含以下关目:

第一部分《惊梦》

第1场:《序》英语朗诵;

第2场:《言怀》(第2出)英语对白;

第3—6场:《惊梦》(第10出)英语对白,昆曲演唱;

第7场:《寻梦》(第12出)英语对白,昆曲演唱;

第8场:《诀谒》(第13出)英语对白;

第9场:《写真》(第14出)、《诊祟》(第18出)、《闹殇》(第20出)、《旅寄》(第22出)的部分内容:英语对白,昆曲演唱。

第二部分《三夜幽媾》

第1场:《冥判》(第23出)英语对白,歌剧演唱,穿插昆曲;

第2场:《拾画》(第24出)、《玩真》(第26出)、《魂游》(第27出)、《幽媾》(第28出)的部分内容:英语对白,歌剧演唱;《魂游》既有歌剧,也有昆曲;

第3场:《欢挠》(第30出)英语对白,歌剧演唱,有一段昆曲演唱;

第4场:《冥誓》(第32出)英语对白,歌剧演唱;

第5场:《回生》(第35出)、《婚走》(第36出)的部分内容英语对白,歌剧、昆曲演唱。③

显然,对原初塞勒斯导演呈现重心构想的深度转移,带来阐释主体的隐性变更,即向谭盾歌剧咏叹调音乐阐释的结构倾斜。塞勒斯"迁就"谭盾的《牡丹亭》歌剧音乐使其上位,并成为演绎的主体,这就使原本以华文漪的表演为核心的第一部分的昆曲内容反而变为陪衬,只是"谭盾版歌剧的序幕"。由此看来,表面上"先锋版"《牡丹亭》的阐释者是塞勒斯,可事实上,真正的隐性阐释者是谭盾。可最让华文漪不能接受的是,谭盾的音乐与传统昆曲的音乐程式间有明显的断裂,她曾向谭盾明确表示过这种担忧:"这音乐和《牡丹亭》有什么关系呢?"她时常非常困厄于应当如何配合谭盾的音乐进行表演。④ 这种明暗双重阐释显然是谭盾基于西方歌剧咏叹调的音乐结构,整个架空了塞勒斯原本对柳梦梅的政治志向话剧化的强化构想,而仅仅倾斜凸显了杜丽娘的内在情欲的现代视角。

二、谁在表演?

"先锋版"《牡丹亭》原本是塞勒斯邀请华文漪主演的中国昆曲剧目,但在塞勒斯的导演阐释和谭盾的歌剧阐释的双重错位下,观众们已经看不清究竟是谁在表演,而最感困惑的就是华文漪。

(一) 表演的非表演性困境

事实上,华文漪的困惑并不仅仅限于塞勒斯"晦涩不明的舞台意象",关键是她作为昆曲表演艺术家对表演的非表演性的疑惑。史恺娣认为:"塞勒斯在演员安排上最大的创新是使用了三对主演。第一部分中,劳伦·汤姆(Lauren Tom)与乔尔·德·拉·冯特说英语,华文漪与史洁华用中文唱念。外百老汇演员杰森·马(Jason Ma)是华文漪在维也纳、伦敦和罗马巡演时的搭档。从风格上说,他的表演是最多变的,因为他与乔尔对话时说的是英语,而面对华文漪时则完全使用肢体语言,一句话也不讲。罗马站之后,舞蹈演员迈克尔·舒马赫(Michael Schumacher)替换了杰森·马,他的加入令塞勒斯和华文漪能够更好地为全剧,尤其是第二部分进行舞蹈身段的编排。"⑤但显然这个"最大的创新"是不得已而为之的结果,因为塞勒斯没有找到一位能跟华文漪配得上戏的戏曲小生演员,因此,作为强烈依赖"行动"来完成导演阐释的塞勒斯,他只能很强调华文漪表演中的身段和手势,以与杰森·马、迈克尔·舒马赫的表演形成对照。这就带来华文漪表演的非表演性的困境:她仍是昆曲的念白,可与之对话的却是话剧式的英

① 这是乐评人史维德(Mark Swed)在观看了维也纳站首演后的一篇评论中的观点,见《〈牡丹亭〉中的传统》,《洛杉矶时报》1998年5月15日。
② [加拿大]史恺娣:《〈牡丹亭〉场上四百年》,未刊稿,第181页。
③ [加拿大]史恺娣:《〈牡丹亭〉场上四百年》,未刊稿,第179页。
④ [加拿大]史恺娣:《〈牡丹亭〉场上四百年》,未刊稿,第182页。
⑤ [加拿大]史恺娣:《〈牡丹亭〉场上四百年》,未刊稿,第180页。

语对白,或无声的肢体语言;她仍是昆曲的声腔吟唱,可与之呼应的却是歌剧的歌唱;她仍是昆曲的身段舞姿,可与之交织的却是现代舞蹈的体态。华文漪虽然在表演,但却是在一个非昆曲表演审美规则之外的表演。这个以话剧的英文对白、歌剧的咏叹调、现代舞蹈的节奏环绕着的西方表演形态,挤压着昆曲的表演特性竞相丧失为非表演性、被边缘化。所以,史恺娣说:"不论与舞台剧演员还是舞蹈演员搭档,华文漪高度程式化的表演都与英语世界不受规矩绳墨所限的自然主义表演风格形成鲜明对照。"①如果仅仅是"对照"倒也罢了,可问题是昆曲被彻底地边缘化、模糊化了。尤其是第二部分,史恺娣说:"三对演员悉数登场。其中戏份较重的是歌剧女高音黄英和男高音徐林强的组合,以及一对英语演员组合;华文漪与迈克尔·舒马赫则在舞台的边缘和后方徘徊,偶尔以昆曲程式化身段手势和现代舞相结合的形式进行舞蹈表演。"(图1)

所谓"在舞台的边缘和后方徘徊",其实就是塞勒斯"先锋版"《牡丹亭》呈现重心的转移,也即将西方歌剧男女高音和西方话剧②作为表演的中轴,而原本作为主体的华文漪的昆曲身段舞姿和迈克尔·舒马赫的现代舞蹈却只是在背影处、边缘处"偶尔"加以不伦不类的衬映表演。

图1 第二部分中【山桃红】曲牌的重奏

其实,在第一部分,昆曲就已经被边缘化了。史恺娣说:"说与唱是并存的,其中英语占主导地位。史洁华扮演石道姑,说中文,但她有一段在丽娘墓前的萨满仪式表演是配合谭盾音乐的安排,此前的昆曲舞台上从未有过先例。"说和唱是"英语占主导地位",石道姑虽然说中文,但她的表演仍是"配合谭盾音乐的安排",因而,华文漪的表演也不能再固守传统昆曲的既有模式,"因为有些段落她与史洁华从未演出过,所以必须创造新的表演身段"。③华文漪在加州大学伯克利分校塞洛巴赫剧场演出后的第二天在回答观众提问时也佐证了这个说法:"我们还是保留了很多传统表现手法的,只不过由于现在的演法是现代式的,面对新的内容我们不得不去力图创造新的程式";"我在舍弃传统程式而寻求别的表现手法时碰到很大的困难……"④

这或许就是跨文化传播异族文化难以克服的"在地化"问题。传统京剧《乌龙院》的英文版也曾在夏威夷大学上演过,它的导演虽然是华裔的杨世彭,但与塞勒斯导演的《牡丹亭》都让人感到有同样的困惑。作为早年在夏威夷大学亚洲戏剧方向攻读硕士学位期间杨世彭教授的助理导演,魏莉莎曾回忆说:"演出中并没有风格化的对白,所以整个对白风格非常像英国王朝复辟时期的喜剧。我觉得很奇怪,因为肢体动作是程式化的,但对白风格却是话剧,二者格格不入。后来我听黄克保在演讲中提到,对于戏曲演员,尤其是京剧演员,锣鼓才是他/她的内心独白,于是就明白了《乌龙院》的问题所在:英语对白遵循的是一种节奏,而肢体遵循的又是另一种节奏,所以二者格格不入。但在当时,我不明白为什么我感到困惑,但我知道困惑确实存在。"⑤显然,魏莉莎的困惑与史恺娣的困惑一样,都是基于她们熟悉京剧和昆曲艺术的审美精髓与西方话剧的本质区别。然而,她们的困惑却并不是一般的西方观众能够理解的。喜爱熟悉中国昆曲的塞勒斯和精研莎士比亚戏剧的杨世彭,他们之所以要如此导演《牡丹亭》与《乌龙院》,一个很重要的原因就是如何面对西方观众将中国传统戏曲艺术在西方"在地化"的问题。所以,明知东方戏曲艺术以锣鼓为节奏的肢体运动与西方话剧的念白节奏相互冲突,甚至格格不入,但为了使绝大多数西方观众对这种不熟悉的东方肢体节奏在与西方话剧的对白中产生陌生中的

① [加拿大]史恺娣:《〈牡丹亭〉场上四百年》,未刊稿,第180页。
② 史恺娣说"第二部分中的主要对白,从语言风格上说,介于欧洲歌剧与北美话剧之间。"见[加拿大]史恺娣:《〈牡丹亭〉场上四百年》,未刊稿,第181页。
③ [加拿大]史恺娣:《〈牡丹亭〉场上四百年》,未刊稿,第180-181页。
④ 转引自廖奔:《廖奔戏剧时评》(2),四川文艺出版社2006年,第194页。
⑤ 冯伟,常赛译:《回到演员中心,重建戏曲自信——魏莉莎教授访谈录》,《戏曲艺术》2019年第4期。

熟悉的互文性诠释效果，他们宁可如此保持中西戏剧本质差异的张力。而塞勒斯则走得更远，他将西方观众更熟悉的古典歌剧（谭盾的界域模糊的音乐①）、现代舞蹈等都融入其中，实现东方艺术在西方传播的更加彻底的"在地化"。

（二）对传统的非传统性偏离

传统戏曲与西方话剧本质的差异在于一个求美，一个求真。魏莉莎从柯尔比"总体戏剧"（total theatre）的视角概括了戏曲演员必须严格遵守的基本的美学原理："在整个戏曲世界中，每个事物首先必须是美（beautiful）的。……对美的追求影响着剧中每一项技艺的表演。为着美的目标，唱、念、做、打每项技艺的表演在任何时候都要显得不费力（effortless）。"②毫无疑问，"青春版"《牡丹亭》的创作之所以取得巨大成功，其最重要的原因就是遵循了中国戏曲艺术唯美的根本原则。该剧2008年在英国伦敦首演后，《泰晤士报》刊发唐诺·胡特拉（Donald Hutera）的剧评曰："本质上这是一堂美极而又奇异的景观，苏州昆剧院的演出如此专注的艺术水平，我看完第一场深感看到这出戏是一种荣幸。"③显然，一个由白先勇钦点的当代"旦角祭酒"张继青和当代"巾生魁首"汪世瑜这两朵"梅花奖"得主，汪世瑜又卓拔了另一位"梅花奖"得主翁国生等昆曲的行内人所共同指导创作的青春版《牡丹亭》，是在更高的当代视野重新回归昆曲的审美传统的经典之作。④可令人遗憾的是，塞勒斯的"先锋版"《牡丹亭》虽然初衷是"复兴中国传统戏曲"，最终的结果却是对传统的非传统性的偏离。观看了伯克利站演出的一位观众评价道："塞勒斯的《牡丹亭》如同一个谜，因为我眼前的每一件东西都是外在的电视屏幕、音乐家，还有被舞台两翼的微弱灯光照射的玻璃球。杜丽娘和柳梦梅本身不能提供稳定的焦点，因为他们一开始由两个人扮演，后来是三组演员，他们同时出现在舞台上。当灯光亮起来的时候，人们在窃窃私语，你能够听到他们在相互询问各自在关注哪一对，哪一部分在吸引他们。这部戏似乎既是关于视觉选择的艺术行为，也是关于欲望、爱，甚至可能是昆曲的复兴……（但）无论是音乐性还是戏剧性，我们都不能从这个版本的《牡丹亭》中得出追求回归传统的结论。他们或者改变了或者扭转了自己，但是他们没有坚定决心，以至于让整个作品看起来带有一种既令人沮丧又特别可爱的野蛮性。"⑤

的确，这部以当代多媒体装置包装的具有野蛮、原始、情欲倾向的"先锋版"《牡丹亭》，让真正被传统孕育、洗礼，深谙昆曲精粹的华文漪也置身其中，实在让她、让熟悉她和昆曲的人们颇为尴尬。当然，华文漪之所以会同意与塞勒斯合作，不仅仅是出于被塞勒斯的真诚所打动，也与她一向愿意尝试新的东西来丰富自己的昆曲表演不无关系。王悦阳说："从梅兰芳的眼神，到京剧的发声方法，从赵子昂的书法到白先勇的小说……没有一样华文漪不曾借鉴学习、为她所用过。因此，当1988年她应白先勇之邀出演话剧《游园惊梦》中女主角钱夫人时，也照样'跨界'跨出了专业水准。尽管当时不少人都不赞同作为昆曲名角的她去涉足全新的话剧舞台。她却认为：'我需要一个实践经验，这是最宝贵的，也是别人没有的。机会难得，所以我一定要去尝试。'为了'突破一层能学到很多东西'，她义无反顾。这出戏首先在广州上演，然后到上海、台湾和香港巡演。所到之处，观众反响异常热烈，演出大获成功。舞台上，她很自然地用昆曲艺术滋养了她的话剧角色。从此之后，华文漪再也没有演过话剧，但就是这次唯一的成功尝试，却让她感到话剧表演锤炼了她的昆曲艺术。"⑥所以，虽然有不少人对华文漪上演"先锋版"《牡丹亭》的评价是负面的，但从她自小就敢于从被誉为"小梅兰芳"转变为"大华文漪"的极为倔强独特的个性来看，她是真诚地愿意与也是真诚的塞勒斯合作，其目的原本也是像塞勒斯所说的，这是一次尝试"复兴昆曲的努力"。况且，在此之前，她已经有和塞勒斯共同在加州大学洛杉矶分校讲授《牡丹亭》，并在加州大学洛杉矶分校、普林斯顿及伯克利的工作坊与塞勒斯合作讲授的经历。但万万没有想到的是，由于塞勒斯迁就谭盾的歌剧创作理念，对原初的导演呈现重心构想的深度转移，带来了连华文漪也猝不及防的一系列对中国传统戏曲的审美精神的背离局面。这个塞勒斯原本自诩为"致力于复兴中国传统戏曲"的

① 龚丽君：《谭盾歌剧〈牡丹亭〉中"杜丽娘"的人物形象与演唱分析研究》，江西师范大学2017年度硕士学位论文。谭盾的这部歌剧实际上是以西洋歌剧的咏叹调为主，结合中国昆曲的某些特色，为便于西洋歌剧男女高音歌唱家歌唱而创作的。
② [美]伊丽莎白·魏莉莎著，耿红梅译：《听戏：京剧的声音天地》，上海音乐学院出版社2008年，第3—4页。
③ 薛婧：《从青春版〈牡丹亭〉英译本比较看戏曲舞台英译标准》，《戏剧之家》2019年第21期。
④ 参见邹元江：《从青春版〈牡丹亭〉上演十周年看昆曲传承的核心问题》，《戏曲艺术》2015年第2期。
⑤ 曹迎春：《文化翻译视域下的译者风格研究——〈牡丹亭〉英译个案研究》，上海交通大学出版社2017年，第57页。
⑥ 王悦阳：《华文漪：美人归来》，《新民周刊》2008年11月17日。

"先锋版"《牡丹亭》,也不是精通昆曲的华文漪愿意看到的。

三、阐释的偏离

何谓"阐释"?又何谓"艺术阐释"?我们过去一直习以为常地相信"阐释"的重要性。因为,"阐释"就意味着对所阐释对象——内容——的关注。可桑塔格对此却很不以为然,她说:"内容是对某物的一瞥,如刹那间之一遇。它微乎其微——微乎其微,内容。"①所以,桑塔格认为:"阐释不是(如许多人所设想的那样)一种绝对的价值";恰恰相反,在她看来,"艺术阐释的散发物也在毒害我们的感受力……阐释是智力对艺术的报复。……去阐释,就是去使世界贫瘠,使世界枯竭——为的是另建一个'意义'的影子世界"。②显然,塞勒斯就是一个太痴迷于艺术阐释力量的阐释者,由此,他甚至走向了领悟艺术真谛的反面。

李林德是国际著名语言学家李方桂的女儿,曾师从著名昆曲曲家张充和习昆曲,也曾任教于加州州立大学东湾分校,一直从事有关社会文化人类学研究和昆曲的翻译工作,是"青春版"《牡丹亭》演出本的英译者。当年"先锋版"《牡丹亭》在伯克利演出前排练期间,李林德就曾告诉塞勒斯:"自己难以完全把握舞台上发生的所有事情。因为当她看向一个地方时,能够意识到在视野之外仍有其他事情发生。塞勒斯说这是他特意安排的:'唯其如此,为了将所有事件联系起来,你就不能不去同多个角色对话。'"③显然,这种辩解是毫无说服力的,艺术原本就不需要过多的解释,真正的艺术原本就是透明的,这就是桑塔格所说的,"透明是艺术——也是批评——中最高、最具解放性的价值。透明是指体验事物自身的那种明晰,或体验事物之本来面目的那种明晰。"④这种"明晰"是艺术自身原本就内含的,也是借用这种艺术加以创造的阐释者能够领悟的。昆曲艺术就是全方位自带明晰意象的多模态视听觉艺术形式,也正是这种"意象的美及其视觉复杂性颠覆了情节以及某些对话的那种幼稚的伪智性"⑤。但显然,塞勒斯没有让自己,也没有引导观众对昆曲艺术更多地看、更多地听、更多地感觉,而是太相信对《牡丹亭》政治的、色情的、多媒体装置的等让昆曲艺术更加"贫瘠""枯竭"的导演阐释的"绝对的价值",因而,这个"另建一个'意义'的影子世界"的"先锋版"《牡丹亭》就陷入了对昆曲的几重偏离的困境。

一是强化了柳梦梅的性格特征及剧作的政治意味。不难发现,塞勒斯这个一向重视政治倾向的导演愿望得到并不熟悉昆曲传统的西方看客的认同。迈克尔·比林顿(Michael Billington)说《牡丹亭》"虽然创作于明代,却能穿过历史投射到天安门广场……我正在伦敦创作的一个中国题材作品中,就塑造了一位追逐梦想的、生动的政治青年形象"⑥。显然,这个评论是对塞勒斯意图重新塑造柳梦梅"梅树"的象征性符号的呼应。据史恺娣披露,着意刻画这棵梅树本是塞勒斯"导演计划的一部分。牡丹和梅树都能作为'新生'的象征,但'梅'尤其契合塞勒斯所希望表达的政治潜台词——因为它能凌寒盛开,'只把春来报'。在塞勒斯看来,柳梦梅代表的这股新生力量,不仅仅是作为一场浪漫爱情的男主角,更是一名决心发出声音的年轻学子,他甚至是全世界青年⑦的代言人——这将令那些只熟悉原剧中他轻松诙谐一面的观众大吃一惊。"⑧英国评论家保罗·泰勒(Paul Taylor)原来反对塞勒斯的早期创作,却赞扬《牡丹亭》超越了"庸暗政治"的藩篱。⑨ 马克·巴本海姆(Mark Pappenheim)也认为《牡丹亭》是塞勒斯政治色彩最淡薄的作品,不过他又说:"具有讽刺意味的是,华女士与谭盾作为两代中国艺术家——一位代表传统,一位解构传统——却无法在中国大地上相遇,还有什么比这更加'政治'呢?"⑩

二是以西方戏剧人物性格个性化的追求偏离了中国戏曲人物形象的类型化特征。毫无疑问,塞勒斯对柳

① [美]苏珊·桑塔格著,程巍译:《反对阐释》,上海译文出版社2018年,第3页。
② [美]苏珊·桑塔格著,程巍译:《反对阐释》,上海译文出版社2018年,第8-9页。
③ [加拿大]史恺娣:《〈牡丹亭〉场上四百年》,未刊稿,第187页。
④ [美]苏珊·桑塔格著,程巍译:《反对阐释》,上海译文出版社2018年,第15-16页。
⑤ [美]苏珊·桑塔格著,程巍译:《反对阐释》,上海译文出版社2018年,第13-14页。
⑥ [英]迈克尔·比林顿:《东区故事》,《卫报》(伦敦)1998年9月8日。
⑦ 在伦敦站的演出中,塞勒斯将柳梦梅塑造成"杰克·凯鲁亚克(Jack Kerouac)般的人物,搭便车环游中国,在杜丽娘的神龛旁扎营睡觉"。为此乔尔·德·拉·冯特饰演的柳梦梅扎上了花头巾,背着背包和睡袋——在伯克利站的演出中也作如此装扮。
⑧ [加拿大]史恺娣:《〈牡丹亭〉场上四百年》,未刊稿,第193页。
⑨ [英]保罗·泰勒(Paul Taylor):《关于爱情的漫长冥想:复像》,《独立报》(伦敦)1998年9月12日。
⑩ [英]马克·巴本海姆:《修复伤痕中国》,《独立报》(伦敦)"周一观察"1998年9月7日。

梦梅和杜丽娘的人物形象重塑（虽然柳梦梅的重塑没有实现）构想是有其合理性的，但这个"合理性"只是就西方话剧的思维而言。西方话剧偏重"真"的对象化的现实世界，对人物性格特征的把握更讲究个体性的思想演变在情节中的展开，在起承转合的故事叙事中发现规定情境中的规定人物细枝末节的变化。这是西方话剧思维基于现实人性、人格的支点，但中国戏曲中的人物却不是如此。中国戏曲偏重"美"的非对象化意象世界的营构，所以，对剧中人物性格的把握更倾向于非个体性的类型化凸显，至于人物性格在故事中的展开、在情节中的塑造、在起承转合中的变化，就不是中国戏曲的人物形象表现的出发点。塞勒斯通过增加《言怀》《怅眺》《诀谒》等出的部分内容，意欲表现柳梦梅通过科举蟾宫折桂的志向，也明确表达了对朝廷的不满，传递了"饱学名儒"却仍是"有身如寄"的尴尬。史恺娣认为"由于柳梦梅[乔尔·德·拉·冯特（Joel de la Fuente）饰演]的挫败和愤怒在最终的舞台呈现中被大大弱化，塞勒斯原初预想的政治信息也很难传递到观众耳际"①。其实，这种"政治信息"传不传递给观众并没有多大意义，这些潜藏在柳梦梅身后的政治内涵、人际遭遇等，在中国戏曲人物的呈现方式里顶多就是类型化行当脚色的自报家门的几句表白而已，观众并不太关注柳梦梅的这些特殊的政治诉求和人生遭际，而只是把他作为"书生才子"这一类人物来看待，并不会因为依照塞勒斯增加柳梦梅的戏份而更多关注他的政治抱负或怀才不遇的痛苦心理。柳梦梅作为"小生"就是一个行当性的扮演，因而他的扮演就是"假扮而演"，遵循的并不是人物性格的复杂内涵，而是"小生"行当的唱念做打表演程式的精准到位——"美"的呈现。

三是让杜丽娘的隐秘情欲赤裸裸地重屏呈现。与白先勇"青春版"《牡丹亭》的关目相比，塞勒斯的"先锋版"《牡丹亭》第一部分更加突出了杜丽娘与《惊梦》相关的元素，因而删去了《训女》《闺塾》《肃苑》《道觋》《离魂》《忆女》《淮警》等这些"青春版"采用的原著叙事性关目。② 而突出与《惊梦》相关的关目元素，只是为了拉开在塞勒斯看来更为重要的第二部分谭盾歌剧《三夜幽媾》的序幕。《三夜幽媾》（《幽媾》《欢挠》《冥誓》）作为塞勒斯强化杜丽娘情欲世界的核心定位，导致昆曲旦行唯美传统的断裂，而下落为自然主义赤裸裸的情欲释放图景。正是围绕着歌剧艺术家黄英和徐林强主唱《三夜幽媾》的歌剧结构，塞勒斯在维也纳全球首演时在舞台上设置了一个高、宽各约两米的中间相隔20厘米的两块透明的有机玻璃隔板，这个可以旋转的隔板，有物理阻隔的效果，而华文漪完全可以在有机玻璃这一边做着身段"看"到那一边另一对年轻男女在舞台上另外搭起的一个高约30厘米、长2米、宽1.5米的有机玻璃小台上表演床上的缠绵姿态（图2）。那么，这两扇有机玻璃隔板即构成在同一个舞台空间中古代的杜丽娘（华文漪饰）透过身段姿态所隐晦表达的性的欲望与现代男女在舞台上所装置的有机玻璃的床上将隐晦的男女性的欲望赤裸裸加以呈现的"重屏"。这两扇透明的有机玻璃隔板既是物理空间的隔离象征，也是不同时间的隔离喻象，更是杜丽娘内心隐秘情欲外部显现的重影媒介。

图 2　维也纳全球首演时舞台上的玻璃隔板

中国戏曲的女性脚色主要行当青衣，其主要的形象就是美善相彰的端庄、典雅的正旦声容，尤其容不得过于情色的直接表白、赤裸裸的表演。塞勒斯热衷于以西方戏剧对人性的隐秘心理的发掘视角，却在本质上偏离了中国戏曲正旦脚色美善相彰（乐）的传统。廖奔在加州大学的座谈会上也明确指出："中国戏曲的传统做法是用美化了的舞台形式来表现原本粗陋的生活，尽量避免自然主义的感官刺激。"③可塞勒斯为发掘杜丽娘作为女性天然的性心理的觉醒，在第一部分《惊梦》中就已经很出格了，如在表演情人交欢的段落中，演员的肢体动作主要是配合曲牌【山桃红】的曲词，杰森·马饰演的柳梦梅边唱"则待你忍耐温存一晌眠"，边为华文漪饰演的杜丽娘"宽衣解带"，在表演上比含蓄的传统昆曲要直白露骨得多。④ 可在全剧的第二部分，塞勒斯将原剧中的《幽媾》《欢挠》《冥誓》三出戏作为新编《牡丹亭》杜丽娘因"俺那里长夜好难过"而主动来找"欢哥"柳梦梅欢会的

① ［加拿大］史恺娣：《〈牡丹亭〉场上四百年》，未刊稿，第 179 页。
② 林皎宏：《姹紫嫣红〈牡丹亭〉：四百年青春之梦》，广西师范大学出版社 2004 年，第 133-214 页。
③ 廖奔：《廖奔戏剧时评》（2），四川文艺出版社 2006 年，第 196 页
④ 参见［加拿大］史恺娣：《〈牡丹亭〉场上四百年》，未刊稿，第 192 页。

《三夜幽媾》的核心部分来加以凸显,尤其是过去从未在舞台上被表现的《欢挠》也位列其中,更是令人吃惊不已。像"喜蕉心暗展,一夜梅犀点污(性交精液污秽)""待嗽着脸恣情的呜嗢(狂吻)""把势儿(性交姿态)忒显豁"等还算是隐晦的词句,而像"活泼、死腾那,这是第一所人间风月窝""似前宵雨云羞怯颤声讹""把腻乳微搓,酥胸汗帖,细腰春锁"①等词句显然是对戏曲青衣正旦端庄、典雅形象赤裸裸的色情玷污,这与塞勒斯言之凿凿的要"致力于复兴中国传统戏曲"的初衷是背道而驰的。

四是以驳杂晦涩的外在形式肢解遮蔽了昆曲艺术的意象明晰性。"明晰性"与"明确性"不是一个概念。"明晰性"就是意象化,是诗意的;而"明确性"就是实在化,是非诗意的。鲍姆嘉通(Alexander Gottlieb Baumgarten,1714—1762)正是用"明晰的"和"明确的"来区分是否是诗的。他说:"明晰的或生动的观念是诗的,而明确的观念不是诗的。所以只有混乱的(即感性的)但是明晰的观念才是诗的观念。""明确的观念"的这个"观念"就非"印象",而是"抽象"。抽象的观念自然不是诗,因为抽象的观念已经过分析综合,提高到了理性层面,它的含义是已确定、明确的,因而它不会产生朦胧模糊的认知。而诗的特征恰恰在于它的"感性观念",即意象的朦胧模糊。鲍姆嘉通认为:"如果某一观念比其他观念所包含的东西多,尽管这些东西都只是朦胧地意识到,那个观念(即'印象')比起其他观念(即'理念')就有周延广阔的明晰性。"这里所说的比其他观念所包含的东西多的"观念"就是鲍姆嘉通所说的"感性的观念",也就是具体的意象,它非常明晰地让你领悟到它的存在。而领悟到的意象存在"物",就不是对象化的现实(实在)"物",而是非对象化的意象存在"物"(象)。②

塞勒斯有着强烈的试图借用舞台装置阐释传达汤显祖笔下的意象③的倾向。但与塞勒斯的理解不同的是,"传统昆曲表演的视觉体验大多经由韵文体曲词传达,其中的意象又多由精美的戏服、程式化的手势、舞蹈和身段动作呈现"④。史恺娣的这个理解大体不错,但更精确的理解是梅兰芳曾多次说过的,"昆曲是边唱边做的,唱里的身段,为曲文作解释,所以不懂曲文,就无法做身段"⑤。正是从"唱里的身段"是"为曲文作解释"的理念出发,才能真正领悟了身段对曲文意象的生成性、显现性和明晰性。可塞勒斯的问题在于,他淡化甚至搁置了昆曲身段对曲词意象的生成性、明晰性,而直接在天幕与侧幕上悬挂七个很大的电视荧光屏和在有机玻璃隔板上设置大大小小许多电子显示器,通过图像、色彩、造型等加以明确化。或许是塞勒斯意识到西方的观众并不具有领悟东方曲词意象身段生成的能力,且不说汤显祖的曲词本就隐晦含蓄,所以,最直接的方式就是,将东方观众曲词意象内在心观明晰性的生成转化为西方观众易于理解的外在媒介性的荧屏显示。这就带来了塞勒斯舞台意象性表达的一系列问题。一是机械性。如第二部分第四场开头有句上场诗提到"云偷月",此时荧屏上的图像是发光的球星天体在网状物中穿梭。⑥显然,"云偷月"的借喻意象与"发光的球星天体在网状物中穿梭"风马牛不相及,也太过于在字面上机械对应了。二是晦涩性。如第二部分第三场《欢挠》中【醉太平】曲的第一句:"这子儿花朵,似美人憔悴,酸子情多。喜蕉心暗展,一夜梅犀点污。"荧屏上的红色花瓣随后变成了一只贝壳的外壳,当唱到"点污"二字,贝壳又幻化为一个闪烁着幽微光芒的更为晦涩的意象。史恺娣提醒说,如果观众未能理解这一意象其实是贝壳的内部,便很难领会它与乔尔所念台词之间的关联。可事实上不仅是一般的观众很难感知这晦涩的意象,就连华文漪对塞勒斯的这些视觉意象安排也感到困惑,在维也纳首演后在洛杉矶见到史恺娣时,华文漪还曾询问过她相关问题。⑦三是赤裸裸。如詹妮·吉尔伯特(Jenny Gilbert)所描述的,第二部分第三场中,塞勒斯配合杜丽娘、柳梦梅演唱

① 汤显祖著,徐朔方、杨笑梅校注:《牡丹亭·欢挠》,古典文学出版社1958年,第150-151页。
② 参见朱光潜:《西方美学史》(上卷),人民文学出版社1980年,第298-230页。"clarior"这个词就是由朱光潜翻译为"明晰性"的。
③ 史恺娣的《〈牡丹亭〉场上四百年》第三章已讨论过这个问题,"汤显祖《牡丹亭》中的语言是视觉性的,意象(imagery)运用之大胆亦引人注目"。见未刊稿,第63页。
④ [加拿大]史恺娣:《〈牡丹亭〉场上四百年》,未刊稿,第189页。
⑤ 梅兰芳:《梅兰芳全集》(第3卷),河北教育出版社2001年版,第64页。在《舞台生活四十年》中,梅兰芳也说:"昆戏的身段,都是配合着唱的。边唱边做,仿佛在替唱词加注解。我看到传茖教葆玖使的南派的身段,有的地方也是有他的用意,也是照着曲文的意义来做的,我又何尝不可以加以采用呢?"参见《梅兰芳全集》(第1卷),河北教育出版社2001年,第175-176页。又曰:"昆曲的身段,是用它来解释唱词。"见《梅兰芳全集》(第1卷),第348页。
⑥ [加拿大]史恺娣:《〈牡丹亭〉场上四百年》,未刊稿,第191页。
⑦ 参见[加拿大]史恺娣:《〈牡丹亭〉场上四百年》,未刊稿,第190页。

的三支曲子,通过精心构思的模拟表演传达出男女欢爱的意象。如第一曲【白练序】,丽娘以"金荷"(莲花形酒皿)斟"香糯"(甜酒),柳梦梅形容她"酝酿春心玉液波,微酡,东风外翠香红酸",丽娘则回答"这一点蕉花和梅豆呵,君知么?"劳伦·汤姆念这句台词时,荧屏上出现了绽放的红色花朵——塞勒斯在第一部分"惊梦"中也运用过这一意象,即花神用红色花瓣惊醒了欢爱中的男女。而此处,花瓣漂浮在荡漾的水波上,使得荧屏上的意象也随之起伏波动。这一意象持续到黄英和徐林强即兴演唱完第一支曲子为止。红色的花朵、花瓣传递的性意象还比较含蓄,可在汤显祖原作《欢挠》【白练序】和【醉太平】两支曲牌之间,塞勒斯"插入了一段'人声模拟的激烈性爱',直截了当地传达出'饮酒'动作中原本含蓄的性意味"①。所谓"人声模拟的激烈性爱"就是谭盾用中国的"劳动号子"的节奏来强化性爱的激烈。所以,在伯克利座谈会上,在场的中国学者廖奔、谷亦安等都对这种以极"俗"的形式来表现剧中最为神圣庄严的一幕很不以为然,对塞勒斯热衷于表现性饥渴与性满足,并以写实手法刻画杜丽娘强烈的性体验感到甚为惊讶,甚至表示被"吓坏了"!② 日后廖奔在《文艺报》发表的一篇剧评中批评道,谭盾用劳动号子的节奏和旋律来表现男女主人公的性狂欢和性呻吟,使人感受到"赤裸裸的性刺激"。③

虽然塞勒斯信誓旦旦地说"我的唯一目的就是为了好看"④,但是蔡九迪在伯克利的座谈会上指出:将昆曲舞台上杜丽娘自画春容像变成"电子画像"固然强化了丽娘的自我指涉,却牺牲了汤显祖希望通过纸质卷轴画像传达的人物的鲜活感。⑤ 尽管塞勒斯曾自诩"当舞台上的影像显示屏呈现出黄色、绿色或红色,你就能感受到鲜活生命所内蕴的色彩力量——比如你看到绿色便感觉置身于一片生机勃勃的丛林之中。因为通常我们没法把自然场景搬上舞台"⑥,但在伦敦首演后,安德鲁·克莱门茨则提出质疑,认为塞勒斯作品"荷载过多文本信息,令观众不堪重负,尽管"手法都是合理的"。⑦ 菲奥娜·马多克斯甚至认为塞勒斯对文本的诠释"过于花哨和自恋",她不无轻蔑地评论说:"舞台到处都很美,但要能减少一些就好了。"⑧正是这些非昆曲艺术本身的外在技术的干扰,"看起来就像是成群的热带鱼般具有魔幻色彩"⑨的"先锋版"《牡丹亭》,使塞勒斯原本向华文漪许诺的"复兴昆曲"愿望终化为泡影。

综上所述,塞勒斯的确试图通过对汤显祖的原作所作的细致阅读和分析,对其中的两个主要人物的形象加以政治志向思想性的强化(柳梦梅)和对人性本真情欲具有某种西方意义上的合理性的开掘(杜丽娘)。但之后所发生的重要的变故,使原本的努力偏离了最初的轨迹。正是塞勒斯"迁就"谭盾的《牡丹亭》歌剧咏叹调的隐形结构,并成为演绎的主体,而原本以华文漪的表演为核心的昆曲反而变为陪衬,只是一个"谭盾版歌剧的序幕",带来了塞勒斯曾自诩"致力于复兴中国传统戏曲"的"先锋版"《牡丹亭》的一系列对中国传统戏曲传统的背离。这种对传统的非传统性偏离不仅导致华文漪表演的非表演性的困惑,也让塞勒斯陷入了对昆曲的几重偏离的困境:一是强化了柳梦梅的性格特征及剧作的政治意味。塞勒斯一向重视政治倾向的导演愿望虽然得到了并不熟悉昆曲传统的西方看客的认同,却遭到了东方票友的排斥。二是以西方戏剧人物性格个性化的追求偏离了中国戏曲人物形象的类型化特征。虽然塞勒斯对柳梦梅和杜丽娘的人物形象以"真"为核心的重塑(虽然柳梦梅的重塑没有实现)构想有其合理性,但这个"合理性"也只是就西方话剧的思维而言,并不适合东方基于行当类型化以"美"的呈现为宗旨的戏曲思维。三是让杜丽娘的隐秘情欲赤裸裸地重屏呈现。中国戏曲舞台上的女性,尤其是主要行当青衣,其主要的形象就是美善相彰的端庄、典雅的正旦声容,因而容不得过于情色的直接表白、赤裸裸的表演。四是以驳杂晦涩的外在形式肢解遮蔽了昆曲艺术的意象明晰性。正是这些非昆曲艺术审美观念和外在技术的干扰,导致塞勒斯原本向华文漪许诺的通过"先锋版"《牡丹亭》"复兴昆曲"的愿望终化为泡影。其实,华文漪并没有真正理解塞勒斯"先锋版"《牡丹亭》的导演理念,也即"这部作品

① 詹妮·吉尔伯特:《倡儒学,读经典》,《独立报》(伦敦),《周日文化独立报》1998年9月13日第6版。
② 廖奔:《廖奔戏剧时评》(2),四川文艺出版社2006年,第190-199页。
③ 参见[加拿大]史恺娣:《〈牡丹亭〉场上四百年》,未刊稿,第190页。
④ 廖奔:《廖奔戏剧时评》(2),四川文艺出版社2006年,第191页。
⑤ 参见[加拿大]史恺娣:《〈牡丹亭〉场上四百年》,未刊稿,第189页注1。
⑥ [加拿大]史恺娣:《〈牡丹亭〉场上四百年》,未刊稿,第192页注7。
⑦ [英]安德鲁·克莱门茨:《塞勒斯的市场》,《卫报》(伦敦)1998年9月12日第11版"艺术新闻"。
⑧ [英]菲奥娜·马多克斯:《吟唱终是赏心乐事》,[加拿大]史恺娣:《〈牡丹亭〉场上四百年》,未刊稿,第192页。
⑨ [英]保罗·泰勒:《关于爱情的漫长冥想:复像》,史恺娣:《〈牡丹亭〉场上四百年》,未刊稿,第192页。

不仅仅是一部古代的文物,它是一个现代故事"①,所以,塞勒斯明确说:"请不要称它为一部中国戏曲作品,它是一个美国先锋歌剧。"②甚至"它能带给你远远超过一般歌剧的强烈印象和奇特感受"③。这才是塞勒斯版《牡丹亭》让熟悉中国戏曲艺术审美精神的观众难以接受、产生心理抵抗力的主要症结之所在。

(原载于《首都师范大学学报(社会科学版)》2021年第6期)

昆曲二十年"非遗"保护实践④

王馗⑤

2010年,人类口述与非物质遗产代表作"昆曲"项目首次向联合国教科文组织提交履约报告,笔者受命完成报告底稿,并据此写作《昆曲十年》⑥一文,总结昆曲从2001年以来十年间的保护工作。2021年是昆曲被列入"人类口述与非物质遗产代表作"名录20周年,其保护实践又做了更多的拓展。在这20年中,昆曲作为"人类口述与非物质遗产代表作",开启了包括中国戏曲在内的中国非物质文化遗产保护工作进入新世纪以来的新局面。昆曲保护在"制度化"保护、"专业化"保护、"学术化"保护、"生态化"保护等四个方面的保护经验,代表了20年来独具昆曲本体特色的文化实践,在契合昆曲艺术发展规律的同时,也形成了对中国戏曲进行有效保护的重要启示。

一、"制度化"保护

在昆曲艺术长达600年的发展进程中,依靠着"制度"带给戏曲的文化要求,无论是明代以来乐籍制度对于传统演艺人员的管理,还是"官腔"的艺术定位带给昆曲传播发展的契机,或是"官班""官戏"让昆曲拥有官方职业份额,抑或是清代废除乐籍后让昆曲保持位列雅部的荣宠,乃至明、清两代宫廷与仕宦文人对于昆曲的艺术提升,清代以来昆曲艺术对于地方戏曲的深度辐射,都展示着源远流长的礼乐制度文化对于昆曲的品格塑造。特别是20世纪50年代以后,昆曲始终被看作中国戏曲艺术的典型代表,在国家相关文化部门相对特定政策的扶持下,类如设立振兴昆剧指导委员会等,昆曲艺术古老而完整的艺术体系与文化品格得以保持和维护。

在昆曲被列入"人类口述与非物质遗产代表作"名录之后,2001年6月8日文化部即召开"保护和振兴昆曲艺术座谈会",对之予以高度重视;2001年12月,文化部制定了《保护和振兴昆曲艺术十年规划》,明确了保护和振兴昆曲艺术的指导思想、基本目标、主要任务和保障措施;之后,进行了实地调研,通过《关于昆曲现状的调研报告》《关于昆曲沿革兴衰的历史》等报告的草拟,出台了《国家昆曲艺术抢救、保护和扶持工程实施方案》(以下简作"《工程》")。

《工程》的基本目标是:以现有的昆曲院团为基础,以目前仍活跃在舞台上的昆曲艺术家为骨干,以切实可行的政策为保障,以一定的经费投入为支持,调动一切积极因素,创造有利条件,全面推动昆曲的艺术生产及院团建设。⑦ 在文化主管部门持续的经费支持下,针对其时全国七个昆曲院团⑧进行剧目创作规划,同时在以上海、苏州和杭州的三个昆曲院团(上海昆剧团、江苏省苏州昆剧

① Susan Pertel Jain:In Concersation with Hua Wenyi, *Stagebill*, March,1999,p.21a.
② Bob Graham:The Tent Where Harmony Lives, *San Francisco Sunday Examiner & Chronicle*, February 28,1999,p.34.
③ 转引自廖奔:《廖奔戏剧时评》(2),四川文艺出版社2006年,第191页。
④ 2021年是昆曲被列入"人类口述与非物质遗产代表作"名录20周年,在田青先生的总策划下,中国昆剧古琴研究会和中国艺术研究院戏曲研究所组织相关学者共同编订调查表,对全国昆曲院团、机构社团等的情况进行数据统计,并据此形成相关领域的研究述评,以此总结昆曲20年的工作,最终结集编撰《良辰美景:昆曲二十年》,并在文化艺术出版社出版。本文即是该部著作的序之一,文中所用数据除了笔者参与全国诸多昆曲工作所得之外,主要依据此次的统计资料,在此对全国相关院团机构组织的调查谨致谢意。
⑤ 作者单位:中国艺术研究院戏曲研究所。
⑥ 王馗:《昆曲十年》,《文化遗产》2011年第4期。
⑦ 参见《昆曲现状及对策》,《中国文化报》2003年12月9日。
⑧ 分别为北方昆曲剧院(北京)、上海昆剧团(上海)、江苏省昆剧院(南京)、江苏省苏州昆剧院(苏州)、浙江昆剧团(杭州)、湖南省昆剧团(郴州)和浙江永嘉昆剧团(温州)。

院、浙江昆剧团)为龙头的昆曲文化生态保护区，推动相关研究中心的设立，使昆曲剧目创作、艺术传承、文化保护和昆曲艺术交流普及、资料收集整理等工作得以长效开展。《工程》的出台与实施，显示了我国政府对于昆曲艺术进行保护与发展的切实举措，广泛涉及昆曲院团、传承群体、社会多元群体、昆曲文化生态等多个领域，经过多年的扶持，确实取得了良好的社会效果，也让昆曲在全国348个戏曲剧种中拥有了可供借鉴的传承发展经验。尤其是《工程》对于处在北京、上海、江苏、浙江和湖南的昆曲院团给予了普遍的扶持，从国家层面给予了文化地位的提升，因此长江三角洲地区的昆曲艺术生态保护区所做的工作探索，比较广泛地成为相关省、市昆曲工作的内容，由此带动了全国昆曲文化生态的整体发展。

继《工程》之后，文化和旅游部又以昆曲作为示范，推动"名家传戏——当代昆曲名家收徒传艺工程"，并将这种传承形式延展到京剧及地方戏的传承工作中，同时也把昆曲、京剧等剧种传承保护的成功经验深化为"十三五"期间的"地方戏曲振兴工程"。这些举措让非遗保护工作所秉持的"政府主导"原则得到了充分展示，并与昆曲历史上漫长的官方制度文化实现了衔接和延续。

"一个《工程》"既是切实推进昆曲保护的工作方案，也是让昆曲艺术获得制度化保护的依据。政府主导对当前戏曲的保护，使戏曲艺术能够突破对传统艺术的人为好恶，以稳定的政策扶持来推进艺术的传承与发展。基于"一个《工程》"的推进，相关省、市亦针对昆曲艺术出台了相应的地方政策，以此实现对人类遗产的在地保护和属地管理。例如：2005年，北京市文化局印发了《北京市文化局关于抢救、保护和扶持北方昆曲的原则意见》；2006年，浙江省财政厅、浙江省文化厅颁布了《浙江省昆曲艺术专项资金管理办法》；等等。特别是2006年江苏省苏州市第十三届人民代表大会常务委员会第二十七次会议制定、江苏省第十届人民代表大会常务委员会第二十四次会议批准通过了《苏州市昆曲保护条例》(以下简称"一部法规")。这些规定以长效性、稳定性的城乡发展规划与财政预算，保证了昆曲保护工作与区域社会经济规划的深度结合。这"一部法规"让昆曲艺术与地方社会发展实现了真切的契合，将昆曲传承、创作、发展工作稳定地落实在了地方法规的保护与监督中。尤其是苏州对昆曲艺术的地域管理，早在明、清两代就已通过国家制度规范，对昆曲人才的培养与输出、昆曲品格的保持与维护，发挥了涵养文化水土的重要作用。这"一部法规"显然再一次接续了传统，也为中国戏曲探索更加稳定的制度保障提供了借鉴。

二、"专业化"保护

专业化保护是中国戏曲在技艺规范和文化品格方面的规律性的保护方式，既符合中国戏曲整体传承发展的共通经验，也保证了中国戏曲剧种各具特征的个性化经验。戏曲艺术从其成熟开始，就以职业化的方式进行演出创造，职业化的要求贯穿于一个演员从幼童时期的技术训练到专业素质的养成的全过程，当然也贯穿于一个表演团体乃至一个声腔剧种从形制简单到体制完备的过程。这就让戏曲艺术在专业化的方向上不断提升，最终导致戏曲这一表演艺术在中国封建社会后期的异军突起，独具中华审美风范。昆曲素有"百戏之师"的美誉，是中国古典戏曲艺术的集大成者和典型代表，其专业化集中体现在以曲牌体为本体的南北曲音乐和剧诗文学、以行当和身段为基础的表演美学，用诗、乐、歌、舞的至高范式展示着古典戏曲艺术的最高准则。昆曲专业化保护的核心在于"人"，即戏曲艺人群体与表演团体、传承团体；专业化保护的范畴在于"戏"，即融汇多元本体技艺的剧目；专业化保护的本质在于"规范"，即贯穿于舞台艺术的多元技艺内容和艺术规律；专业化实现的目标在于推进戏曲的"活态"传承与发展，即昆曲在与时俱进中实现从古典到现代的兼容与转化。

20年间，以七个昆曲院团为主体实施的专业化保护举措，恢复、排演了为数众多的传奇大戏，抢救性地用数字化方式保存记录了两百余出传统折子戏剧目。原文化部推进《工程》落实的多项措施，包括在长江三角洲地区设立昆曲文化生态保护区，建立昆曲创作人才培训中心和昆曲表演艺术人才培训中心，以及连续举办昆曲创作人员培训班、昆曲表演艺术人才培训班等，都始终聚焦在对昆曲传承队伍和传承艺术的专业化提升上。由此，昆曲艺术的人才队伍逐渐形成了老、中、青有序传承发展的梯队结构。特别是"名家传戏——当代昆曲名家收徒传艺工程"，通过老、中、青艺术家的剧目表演传承，使经典折子戏与本戏及其宝贵的艺术规范经验得以有效传续。

在20年的昆曲专业传承工作中，一些在专业化方面所做的重要实践，展示了昆曲艺术至今引领戏曲发展的能力和高度，也高度回应了活态遗产形态所具有的"被不断再创造"的文化再生能力。

"一部作品"——白先勇组织海峡两岸制作团队推出的昆曲《牡丹亭》。这部被称为"白《牡丹》"的作品，艺术规范均来自昆曲经典《牡丹亭》，特别是经过张继青、汪世瑜两位昆曲艺术大家的传承与创新，既保留了经典原作的本体内容，同时也在表演艺术、舞台风格、人

物气质、戏剧结构等方面进行了尽可能的时尚化创作。基于白先勇推广普及昆曲的理想，这部作品立足于高校知识群体，为昆曲艺术寻找当代知识精英的文化认同，这不但延续了昆曲在发展历史中所呈现的深厚的文人雅趣，而且也契合了古典戏曲艺术对当代受众的文化要求。从这"一部作品"引出了原文化部策划推进的全国昆曲院团共演《牡丹亭》的盛况，引出了昆曲经典大戏在青年受众群体中的持续复排创作，也引出了昆曲古典品质在当前昆曲热中的广泛推广。曾经一部《十五贯》让濒于危亡的昆曲艺术获得重生，如今一部"白《牡丹》"让现代观众重新发现昆曲艺术的古典之美，堪称佳话。

"一位作家"——推动昆曲本体创作的当代剧作家罗周。罗周凭《春江花月夜》惊艳亮相后，在十多年的实践中已经完成了100部原创戏曲剧目的创作，在数量巨大的戏曲作品中，罗周最娴熟地实现了昆曲剧本的规范写作。在以往的昆曲舞台上，基本以明清传奇作品为主，由于昆曲在诗、乐、歌、舞为一体的艺术创作中具有严格的创作规范，从清代以来，昆曲舞台上多以旧曲为主，鲜少新声。七十多年来，昆曲创作虽不乏优秀力作，但很少能够按照昆曲格范来进行创作，这也是传统经典折子戏长期支配昆曲传承与发展的重要原因。罗周近十年来为北方昆曲剧院、昆山当代昆剧院、上海昆剧团等昆剧院团创作过不少昆曲作品，但最具代表性的则是她与江苏省演艺集团昆剧院的合作。江苏省演艺集团昆剧院通过罗周与张弘、石小梅及施夏明、单雯等第四代青年艺术家群体所形成的创作机制，连续推出了《醉心花》《浮生六记》《世说新语》《梅兰芳·当年梅郎》《眷江城》《瞿秋白》等作品。这些作品严格按照曲牌体的昆曲格范及古典风格的剧种个性来创作，让昆曲传统丰满地呈现于现代原创作品中。尤其是罗周在担任江苏省戏剧文学创作院院长后，通过对一批批青年创作者的培养，将自己在昆曲创作中的经验推广出去。由这"一个作家"的创作带来一批昆曲创作者的实践，使得昆曲古老的剧种规范得到普遍的贯彻与认同。这是最近十年昆曲保护在文学和舞台实践方面的重要成果。

"一个剧团"——昆山当代昆剧院的成立。剧院团数量是检验剧种生命力的重要指标之一，从"一出戏救活一个剧种"的浙江昆剧团，到后来的六个半团，再到新世纪随着非遗保护工作推进所确立的七个院团，全国昆曲院团的数量能够展示出昆曲艺术不断发展的态势。除了苏州一直保存的苏州昆剧传习所，我国台湾地区出现的台湾昆剧团等演出团体外，2015年成立的昆山当代昆剧院最能说明昆曲非遗保护的成果。昆山当代昆剧院在成立的六年时间里，连续推出"昆曲回家""昆曲四进"（进校园、进机关、进社区、进企业）、"昆曲夏令营""良辰雅集"等活动，带动昆山昆曲生态的良性建设，尤其是连续创作原创大戏《顾炎武》《梧桐雨》《描朱记》《峥嵘》《浣纱记》，以浓郁的当代气质展现出新生的昆曲院团的艺术活力。

三、"学术化"保护

一部昆曲发展史，也是一部昆曲保护史，更是一部昆曲学术史。中国戏曲发展史中至为宝贵的经验就是理论与实践相伴而生，尤其是在昆曲盛行的明、清两代，围绕昆曲艺术实践而出现的理论总结，构成了相对完整的中国古典戏曲理论体系。因昆曲艺术本体研究而产生的评点学、格律学、曲学、唱论、演员品鉴等，既总结了创作经验，又提升了创作层次，更引领了创作风尚。特别是在昆曲的"清工""戏工"传统中，"清工"以迥异于职业演员的身份特征，标识出了切究声韵的文化背景，这是昆曲传承发展中学术化保护的一个鲜明例证。

在当代昆曲的传承保护中，以科研院所、高等院校的专家学者为主体所进行的学术研究是昆曲文化得以阐扬推广的重要方式。内地、香港地区、台湾地区的相关学术研究机构在2001年以后给予了昆曲更多的关注，培养出了不少致力于昆曲研究的专业学者。据统计，20年间，昆曲领域的硕、博论文数量有170部之多，而关于昆曲的理论著述有近1000部，理论刊物刊发的理论文章超过3000篇，教学科研系统对昆曲研究的关注度之高可见一斑。而由白先勇在香港中文大学、北京大学等高校推进的"昆曲研究推广计划""昆曲传承计划"，中国昆剧古琴研究会等单位连续14届在恭王府举办的"良辰美景·恭王府非遗演出季"，都是通过昆曲实践领域与学术领域的相互配合，使昆曲艺术的历史文化得以普及。大量的学术活动正与昆曲依傍于文人的历史经验相吻合，大量的学术成果深入延展了昆曲作为戏曲艺术的文化特征，使昆曲的个性与底蕴得以张扬。

在这些学术工作中，中国艺术研究院戏曲研究所先后组织编撰的"昆曲与传统文化研究"丛书、"昆曲艺术家传记文献"丛书、《昆曲艺术大典》、"昆曲口述史"，以及正在进行的《昆曲舞台表演文献整理丛刊》、"昆曲院团资料整理"①、"傅雪漪文献整理计划"（《傅雪漪全集》

① 由于懋盛、周世瑞、丛兆桓、石小梅等人进行的艺术整理。

编撰)等项目,都立足于文献整理、理论总结、个人专题研究、昆曲艺术传承等多个学术视角,实现昆曲活态艺术资料的文字著录。同时,中国艺术研究院戏曲研究所还推动川剧昆曲艺术的挖掘整理和研究,推动地方戏昆曲遗产的整理等工作,显示出一个学术机构对于昆曲研究的深度拓展。

以上这些学术工作保持了中国艺术研究院戏曲研究中理论联系实际的学术传统,对昆曲作为古典戏曲、活态艺术、文化形态的剧种特征予以多样化的深度研究。在这些工作中,由王文章担任总主编的《昆曲艺术大典》(以下简作《大典》),堪称昆曲艺术整理研究工作的集大成之作。《大典》总计149册,版面字数超过9000万字,历时12年,广泛汇集了海内外昆曲界的专家学者和艺术家,将昆曲600年来的史料文献、剧本剧目、艺术谱录、图片声像等的所有遗存,进行全面的学术观照,通过文献影印与提要编撰,立体地展示昆曲艺术的内容和创造规则。这"一部《大典》"以学术研究作为基础,在客观的文献呈现中,将昆曲艺术与理论的前期成就悉数纳入,展示出对一个剧种的既往遗产进行收集、整理、研究、推广的所有工作内容,成为对中国戏曲剧种和中国非遗项目进行家底梳理的成果样本,同时,也为昆曲丰富的艺术遗产提供了再利用、再转化的基础。

张庚先生曾经对中国戏曲艺术的理论体系提出过著名的结构形态——"文献—志—史—论—批评",并且以他与郭汉城先生合作主编的《中国戏曲通史》《中国戏曲通论》《中国戏曲志》《中国大百科全书·戏曲曲艺》等大型项目,以及他们推动完成的戏曲学科建设,为这个理论体系做了比较全面的呈现。这当然为昆曲艺术的"学术化保护"提供了重要的学术基础,昆曲艺术的"学术化保护"也沿着这个体系的五个形态推出了众多学术成果。以"一部《大典》"为代表的20年学术研究工作,无疑提升了既往的研究水准,成为体系化建设的重要组成内容。

必须指出的是,在昆曲文献、昆曲史论、昆曲志书等领域进行的昆曲艺术研究,随着研究空间、研究深度的不断推进,也使昆曲艺术批评呈现出应有的深入度。长期以来,包括昆曲批评在内的戏曲批评,实际上存在两种批评视角:一则以剧本文学所涉相关范畴为中心,如剧本文学相关的思想、结构、形象、语言等;另一则以舞台艺术所涉相关范畴为中心,如导演、表演、音乐、舞美等。这两种批评立场与戏曲研究领域长期存在的高校系统和文化系统有着密切联系,当然也与众多理论研究者偏于案头而拙于场上的研究格局不无关系。因此,对于昆曲艺术批评来说,除了关涉昆曲生存发展的相关文化议题外,针对艺术创作的评论往往侧重于对文学层面的理论回应,而对舞台创作内容的评论有所缺失。在20年的昆曲保护工作中,随着理论界学术研究的不断拓展,传统曲学逐渐成为理论研究中契合昆曲本体艺术的重要研究领域,而曲学成果也比较多地呈现于昆曲音乐、文学的评论工作中。特别是随着剧作家罗周倡导引领的昆曲本体创作风向的兴起,遵循传统剧诗格律之学、昆曲曲律之学的评论之风亦逐渐地趋于明确。因此,近十年的昆曲批评不断涌现出针对曲牌体文学、音乐,乃至于针对昆曲传统格范中的表演艺术所进行的评论,这对昆曲舞台艺术的良性发展产生了积极的推进作用。

四、"生态化"保护

在联合国教科文组织《保护非物质文化遗产公约》所确定的"非物质文化遗产"概念中,"世代相传""被不断地再创造""为这些社区和群体提供认同感和持续感"是三个重要的内涵要素。非物质文化遗产项目的活态性,同样体现在项目与社区群体的持续认同中。新世纪以来,昆曲获得的社会关注超越了以往的历史经验,昆曲的热点往往成为文化舆论的焦点,"昆曲热"成为"非遗热"的重要指标。社会不同层面的关注带来了昆曲保护的多元化,为进一步提升昆曲保护的方式方法提供了多种参考。特别是在这20年间,年轻观众群体追踪昆曲的艺术演出、组织社团的传承,显示出昆曲新生态的活力。在政府主导的前提下,社会参与共建昆曲文化空间也成为昆曲流播地区的共有现象。据不完全统计,全国昆曲曲社组织超过110个,广泛散布于高校、研究机构和相关社区。同时,昆曲的商业市场也在相关剧院(团)的实践中得到拓展。可以说,由"一个青年群体"和"一批曲社组织"所构成的受众群体,成为昆曲艺术在非物质文化遗产理念下获得新生的重要标志,这当然也是昆曲艺术市场的重要组成内容。

在20年中,毫无疑问,"一个《牡丹亭》热"成为社会参与昆曲保护的重要现象。围绕《牡丹亭》的创作演出,除了"白《牡丹》"青春版外,还有皇家粮仓版、庭院版、多媒体版、中日版、青松版、芭蕾版、舞剧版等,更有全国昆曲院团共演《牡丹亭》的盛况。这一"《牡丹亭》文化"所产生的热点关注,既是古典剧目及昆曲自身的文化品格被当代社会重新塑造的表现,也在某种程度上成为昆曲市场繁荣的一个重要反映。与此相关,在这20年中,以昆曲古典作品进行的市场探索为昆曲院团带来了发展

底气，《玉簪记》《白罗衫》《十五贯》《长生殿》、"临川四梦"等一系列作品的创作演出，引起了社会的广泛关注，昆曲在中国戏曲中独树一帜的"古典品质"也成为市场认可的文化重点。值得欣喜的是，近年来罗周所创作的昆曲作品，每每在演出数场后就进入盈利状态，这是戏曲市场化的良性态势。而在2021年第八届中国昆剧艺术节上，以昆剧《瞿秋白》《半条被子》《江姐》《自有后来人》为代表的昆剧现代戏创作，延续了21世纪初由《伤逝》等作品所开启的昆剧现代戏的实践探索，否定了昆剧不能演出现代戏的这一题材禁区。在这些不断出现的昆曲热点现象中，昆曲的古典品质始终是社会舆论的关注点。"一种古典品质"几乎成为20年来关于昆曲保护与发展的焦点。

在昆曲保护的第一个十年，非遗保护工作更多侧重于联合国教科文组织在《保护非物质文化遗产公约》中所强调的"世代相传"原则，尤其是当昆曲院团积极致力于剧目创新而导致部分作品出离昆曲传统规范之时，来自理论界的批评产生了重要的纠偏补错的作用。事实上，如何面对昆曲遗产、如何让昆曲传统得到有效传承、如何实现昆曲的有序创作，始终是昆曲发展史上的重要命题。在时代审美的极速变化中，作为优秀传统文化代表的昆曲艺术能否被时代所接受、如何被时代所接受，也始终是昆曲传承者所要面对的重要命题。在昆曲保护的第二个十年，昆剧界在谨守对传统经典折子戏的挖掘传承之时，在新创大戏作品中更加谨慎地处理传统与创新的关系，七个昆曲院团普遍地将创作视角更多地投向明清传奇经典的整理改编与重新发现。以上海昆剧团为例，该团近十年的大戏剧目保持了整理改编传奇经典的基本思路，更多地侧重于对表演艺术的保持、对古典写意舞台的追求和对传奇经典的市场化探索，《长生殿》《雷峰塔》《琵琶记》、"临川四梦"等，都以相对稳定的艺术传承进行了现代舞台的提升，同时力求借助市场推广、文化普及等方式，让上海昆剧团五班三代的艺术传统实现社会效益与经济效益的结合。尤其是创作中呈现出的"新古典"风格，从传统经典剧目的整理改编延伸到了历史剧、现代戏的创作中。例如上海昆剧团的《景阳钟》《琵琶记》、江苏省演艺集团昆剧院的《世说新语》《梅兰芳·当年梅郎》《瞿秋白》、昆山当代昆剧院的《顾炎武》《浣纱记》、浙江昆剧团的《大将军韩信》《浣纱记·春秋吴越》、北方昆曲剧院的《红楼梦》《李清照》《赵氏孤儿》、湖南省昆剧团的《白兔记》《乌石记》、永嘉昆剧团的《张协状元》等，都一再地通过古典气息浓郁的舞台风格，将昆曲诗、乐、歌、舞一体的本体艺术品质加以充分张扬，在当代戏曲舞台上成功地实现了从古典向现代的转化。"一种古典品质"成为昆曲与时俱变的本体旨趣。

在20年的昆曲艺术保护实践中，由"一个《工程》""一部法规""一部作品""一位作家""一个剧团""一部《大典》""一个青年群体""一批曲社组织""一个《牡丹亭》热""一种古典品质"，以及社会多元群体所创造的一个个成绩，正展示着昆曲艺术在历史与当代的时间坐标中、在中国与世界的空间坐标中，所探索、延续并进行了时代转化的发展经验。"制度化"保护、"专业化"保护、"学术化"保护、"生态化"保护作为四个突出经验，为昆曲在当代处理传承与发展的矛盾、古典与现代的关系，做出了颇为有益的拓展与延伸。当然，在昆曲成功"申遗"20周年的节点上也要看到，在经验创造的同时，掣肘昆曲发展的各种隐忧依然存在。或者说，如何让这个有着600年发展命脉的古典艺术始终葆有传统艺术魅力，同时兼具现代审美品质，是今天乃至今后的中华民族在持有这个文化遗产时要冷静面对的。有600年成功、失败的经验，相信昆曲艺术会持续辉煌。

（原载于《中国文艺评论》2021年第12期）

昆剧传习所和"传"字辈在中国戏曲史和文化史上的地位和意义

周锡山[①]

"传"字辈自1921年进昆剧传习所学习起，就开启了20世纪昆曲和戏曲发展的新篇章。昆剧传习所是20世纪昆曲和整个昆曲史、戏曲史上最重要、名声最响亮、成就最突出的昆曲学校和戏曲学校。"传"字辈被誉为

① 作者单位：上海艺术研究中心。

20世纪中国戏曲的"一代传奇",是20世纪昆曲和整个戏曲史上艺术行当最齐全、成果最丰硕、艺术水平和成就最高、影响最大最深远的昆曲演出团体和戏曲演出团体。"传"字辈的教学成果巨大,"传"字辈的学生成为20世纪后期至今的昆曲舞台的中流砥柱,并惠泽其他艺术,影响深远。

一、首创性贡献

第一,首创私人资助艺术学校的成功办学模式。

上海昆剧保存社的上海和苏州曲家在1921年兴办的昆剧传习所,在中国教育史上是首创性的,也是迄今为止唯一的由私人资助的高级专业艺术学校。

昆剧传习所的创办者怀有历史使命感和时代责任感,有情怀、有担当、有眼光、有智慧、有能力。他们目睹中国最高级的戏曲剧种、"百戏之祖"和"百戏之师"昆剧即将灭亡,他们认识到昆剧是中国优秀传统文化极为重要的组成部分。他们从继承中华优秀传统文化的高度,图存救亡,高瞻远瞩,主动而及时地毅然出手,出资兴办和大力帮助昆剧传习所,为中国的戏曲和文化事业做出了不可或缺的重大贡献。

他们无私出资,不图丝毫回报,为艺术和社会做奉献与贡献而办学。其中,穆藕初一人出资5万大洋。穆藕初和上海昆剧保存社组织与经办的资助性演出有两次,共募得10000大洋(第一次8000余元,第二次近2000元)。徐凌云无私提供在当时中国的文化中心——上海实习演出的优越条件,免费提供徐园为实习场地并资助食宿。其投入了无形资产(徐凌云和徐园的声誉、徐园所处的优良地段、徐园演出场所的优秀资质)和未计算的食宿,可能还包括路费资助、实习演出的花费(如化妆品、戏服等),实习演出所售门票也全部用于资助学生,可估算为40000大洋。严惠宇和陶希泉无私铺设"传"字辈毕业后的发展道路。他们出资50000大洋(其中5000用于置办行头,20000用于改造和装饰笑舞台,20000用于填补在笑舞台演出期间的亏损)。据估算,上海曲家资助与捐助昆剧传习所和"传"字辈的经费达15万大洋的巨款。

第二,首创两地曲家联合办学。

1921年初,上海曲家穆藕初创办上海昆剧保存社。社员由上海和苏州两地的曲家组成,张紫东等苏州曲家参加了上海昆剧保存社,他们也成了上海曲家。但是他们也还是经常在苏州活动,依旧兼有苏州曲家的身份。上海昆剧保存社创办的昆剧传习所,在苏州进行教育活动。因此也可以说,昆剧传习所是上海和苏州的曲家联合办学。

总之,上海昆剧保存社在支持和资助昆剧传习所的过程中,吸引了苏州曲家张紫东等多人加入本社并参加在上海的演出,使上海的昆剧保存社包含了苏州的艺术力量。

第三,首创异地办学。

上海昆剧保存社创办、上海曲家出资和筹划兴办的昆剧传习所,由于招收的学生数量颇大,学校所需要的房屋便选择苏州冷角处得以免费的所在,这样有利于在安静的环境中教学。这种异地办学的方法,过去是没有的。

第四,首创新式理念的现代戏曲学校。

教学方式是办班集体传授和个人传授相结合,充分发挥办班集体传授和个人传授两方面的优越性。

确立德、智、体全面发展的培养模式,教学课程是专业和文化、体育(武术)相结合。受现代文明影响,昆剧传习所还开设文化课,安排"传"字辈学员除了学艺之外,还学习国文和算术。

1912年以前,学生以读四书五经为主,进入民国后,中小学语文课已经采用白话文教材,将精英教育调整为平民教育,更以重理轻文的理念办学,严重降低了传统文化教育的内容占比;昆剧传习所让学生学背古文和诗词,学背传奇文学剧本,坚持优秀传统文化的有效继承,因此能成功培养最高水平的昆曲艺术家。

此外,昆剧传习所还首创杜绝传统戏班对学员的体罚,而又能有效实施严格的专业教学的教育理念和方法。

昆剧传习所更首创了提供教学、教材和食宿的全额免费助学制度,不仅负责学员们的生活费用,还按时发放补贴,学员毕业后也不必回报,对全体学员尤其是贫困学生的资助可谓全面而周到。

第五,首创专业演员和业余曲家合作培养学生的模式,创造了业余指导专业的奇迹。

上海曲家,以俞粟庐、俞振飞父子和徐凌云为代表,有着极高的艺术造诣。他们主动而热情地指导、教授"传"字辈学生,具体教授表演和唱曲的技能与艺术,在中外教育史和艺术史上创造了业余指导专业的奇迹。

笔者在拙文《"传"字辈和上海》中指出:上海昆曲保存社业余曲家创立昆剧传习所,也即创立了"传"字辈这个专业昆曲剧团,并支持、帮助和指导专业曲家"传"字辈的成长且获得了成功。上海的业余曲家能够建立和指导专业的昆曲班团,这是中国文化史和世界文化史上的一个艺术奇迹。

第六，首创学员含义丰富而又高雅的系列艺名。

孔子说"名不正则言不顺"，"传"字辈所有的名称都是上海曲家命名的。从"昆剧传习所"这一名称（穆藕初命名）到"传"字辈学员的艺名（王慕诘命名），再到"传"字辈出科后组成的第一个演出团体——新乐府（严惠宇和陶希泉命名），以及"传"字辈组成的第二个演出团体，也即"传"字辈最后一个演出团体——仙霓社（孙玉声命名），都是上海曲家命名的。这些命名充分显示了中国文化的优越性、上海曲家的智慧和被命名者的特点与优势，具有准确、有力、响亮的杰出效果和高度的艺术性。

尤其是"传"字辈学员的艺名有着丰富的涵义。艺名中间嵌的"传"字，既表明了是昆剧传习所培养的学生，又寓有昆剧艺术薪"传"不息、要由这一代学员流传下去之意。艺名的最后一字，用不同的偏旁标志行当，唱小生的用"玉"字（俗称"斜王"）旁，是取"玉树临风"之意；唱旦角的用草字头，是取"美人香草"之意；唱末角与净角的均用金字旁，则意在"黄钟大吕，得音响之正，铁板铜琶，得声情之激越"；副行、丑行用三点水，则取"口若悬河"之意。

"昆剧传习所""新乐府""仙霓社"等响亮的名称，"传"字辈学员富有寓意和诗意的艺名，在整个昆曲史和中国戏曲史上都独树一帜，影响巨大而深远。

第七，首创将当时中国的文化中心、戏曲观众最多、观众要求最高的上海作为"传"字辈的实习和创业基地。

在当时，作为中国文化中心的上海，集聚了江南的各类人才。上海昆剧保存社首创上海、江苏、浙江的曲家在上海共同参与昆曲活动和发展昆曲的模式，首创在上海唱曲、演出、研究和办学相结合的保存与发展昆曲的模式，有效推动了昆曲的传承和发展。

昆剧传习所的创办者具有卓越的眼光，具体表现为发扬传统文化优势和新式教育相结合的办学方针、选择最优秀的教师、录取最优秀的学生，选择最佳的地理位置——虽因经济等原因，借地苏州陋屋上课，但迅即让全体学员回到上海，将上海市中心最佳地段的剧场作为"传"字辈学习、实习和毕业后创业的演出基地。

经过欣赏水平最高、对演员要求最严格的上海观众的审视和考验，"传"字辈演员兢兢业业的学习和演出获得了承认与好评，他们迅即成长为优秀的昆剧艺术家。

第八，首创全国第一大报《申报》以连续追踪报道和评论兼广告的方式，记载和宣传昆剧传习所的办学进度与成果，实习演出和出科后正式演出的地点、场次、剧目和艺术成就，为中国昆曲史留下全面、真实的记录，为学术研究提供详尽的资料。

二、重要地位

第一，在以反传统为主流的时代，昆剧传习所培养的"传"字辈是成功传承和弘扬优秀传统文化的典范。

昆剧传习所不受当时弥漫的反传统思潮的干扰，指导和教育"传"字辈学员传承并演出古典戏曲经典与名作。

第二，在以反传统为主流的全面否定传统文化、否定戏曲的时代，在广大观众无力欣赏昆曲的时代，在昆曲于戏曲中是最受排挤和否定的剧种的社会条件下，"传"字辈是20世纪上半期唯一留存的传承昆曲艺术的正宗昆剧演员群体，也是坚持演出昆剧的艺术家群体。

第三，"传"字辈是20世纪50—60年代国内唯一的昆曲教学群体，中华人民共和国成立后，健在的"传"字辈演员尚有26人，除去旅居海外的顾传玠、姚传湄外，实为24人。他们的年龄在40岁左右，正处于年富力强、艺术巅峰之时，且行当齐全，各有特长。

"传"字辈是20世纪50—60年代国内唯一的昆曲教学群体，这个群体分成上海和浙江两个部分。

"传"字辈在中华人民共和国成立后大多进入上海市戏曲学校任教，共有沈传芷、朱传茗、郑传鉴、华传浩、袁传璠、张传芳、王传蕖、方传芸、沈传芹、薛传钢、汪传钤、周传沧、马传菁（从广东调入）、从重庆调回的倪传钺和邵传镛等15人。其中方传芸是上海戏剧学院副教授，但他也参与上海市戏曲学校的教学。"传"字辈演员云集上海市戏曲学校，达到当时昆剧教学的顶级配置。

另有周传瑛、王传淞、包传铎、周传铮等四人，在昆曲最困难的时候，上海国风剧团团长朱国梁吸收他们入团并让他们坚持昆曲演出。20世纪50年代该团在杭州落户，先后改名为"国风昆苏剧团""浙江国风昆苏剧团"和"浙江昆剧团"，实际上是上海昆剧在浙江的一个分部。周传瑛、王传淞等与朱国梁、张娴等培育了随团学习的一批"世"字辈学员，其中的佼佼者有小生汪世瑜，五旦沈世华，六旦兼贴旦龚世葵，老生张世铮，副、丑王世瑶等。"世"字辈演员生于上海，他们平时自始至终只讲上海话。

上海和浙江的"传"字辈培育了江苏省演艺集团昆剧院和苏州昆剧院的张继青、石小梅等后起之秀。

当时"传"字辈老师正值壮年，精力充沛，敬业爱业，授戏时一丝不苟，有些高难度的身段动作，也均能亲自示范，使学生深受教益。"传"字辈培养出了上海戏曲学校昆大班、昆二班和再传弟子昆三班、昆四班、昆五班，浙江的"世""盛""秀""万""代"，江苏的"继""承"

"弘""扬"诸代学生和再传弟子,帮助和指导他们成为江南昆曲的中坚力量。他们后来都成为上海、浙江、江苏昆剧院团的中流砥柱和著名演员,有的还成为戏曲学校的领导或高级讲师。

上海的"传"字辈艺术家也热情教授浙江和江苏的学生。1954年春,苏州市民锋苏剧团利用俞振飞与"传"字辈诸老师的假期,短期相邀他们来苏州授艺,培养了以五旦兼正旦张继青、柳继雁,五旦吴继静,六旦吴继月、杨继真,小生董继浩、凌继勤、高继荣,老生姚继焜、周继翔,大面吴继杰、白面王继南,丑行兼副范继信、姚继苏等为代表的第一代苏剧和昆剧兼学兼演的"继"字辈青年演员,后在原民锋苏剧团基础上改组为江苏省苏昆剧团,"继"字辈演员成为团中的青年艺术骨干。以朱传茗为例,原江苏省苏昆剧团的张继青、柳继雁,浙江昆剧团的沈世华等名旦,均曾从其习戏。北京大学教授吴小如赞誉原在浙江昆剧团后调北方昆曲剧院的沈世华演出的《思凡》"得朱传茗亲传",其"佳处有三":一是台风好,包括扮相、神采、气质和艺术火候,台上有形有神,有光彩;二是刻画人物,分寸恰到好处;三是表演细腻,尤以回廊下看罗汉一段,眉眼身手全是戏,亦喜亦嗔,如怨如慕,相当感人。吴小如认为其所见除韩世昌外,沈世华的这一段应该说演得最精彩了。①

在浙江的"传"字辈昆剧艺术家周传瑛、王传淞等人,也曾指导上海市戏曲学校昆大班的部分学生,他们还指导昆大班传承昆剧《十五贯》。上海昆剧团是自1956年至2016年60年间,一个甲子的漫长岁月中,浙昆周传瑛、王传淞版《十五贯》唯一的继承者和成功的演出者。在2016年5月18日"长三角昆曲联合展演"中,上海、浙江、江苏三地联动,浙江昆剧团、上海昆剧团、苏州昆剧院三家昆剧院团联合排演,推出了名家版《十五贯》。上海昆剧团的计镇华和刘异龙担任主角,上海昆剧团是这次联合演出的主干。

浙江的"传"字辈艺术家也热情教授江苏的学生。1981年,适逢昆剧传习所成立60周年,也是"传"字辈艺术家活动较频繁的一年。是年2月至4月,江苏省昆剧院特邀上海和浙江的周传瑛、王传淞、姚传芗、郑传鉴、倪传钺、沈传芷、薛传钢、刘传蘅等八人赴宁录像,先后录制了《出猎》《参相》《卖发》《寄子》《小宴》《卖兴》《当巾》《打车》《守岁》《酒楼》《惊变》《打花鼓》和《绣襦记·莲花》等戏。"传"字辈老师在录像之暇,还向江苏省昆剧院的各行青年演员授戏。

1986年1月,周传瑛应聘担任文化部振兴昆剧指导委员会副主任,沈传芷、郑传鉴则担任委员。同年4月始,他们和王传淞、姚传芗、沈传锟、包传铎、倪传钺、邵传镛、王传蕖、周传沧、薛传钢、吕传洪等师兄弟一起投入了昆剧培训班的教学工作,为抢救昆剧传统剧目、培养昆坛人才做出了新的重要贡献。振兴昆剧指导委员会还组织专门力量,在这些老艺术家授戏时,将授戏过程同步摄成教学录像片,从而保存了一份颇为珍贵的昆剧教学音像资料。时张传芳、方传芸、刘传蘅已先后逝世。在昆剧培训班执教的13位"传"字辈艺术家,平均年龄已达77岁,且大多患有各种疾病,但他们以顽强的毅力,出色地完成了培训、传承任务,出现了许多感人的场景。

振兴昆剧指导委员会按计划开办了两期昆曲培训班。第一期于1986年4月1日至5月10日集中在苏州开办,参加培训的有南昆、北昆、湘昆演员和少数乐队人员,共108名,旁听生27名,学习了34出传统折子戏。第二期采取分片举办方式,分上海、江苏、浙江、北京、湖南等五片,先后于7月、8月、10月、12月分别进行培训,学员们共学习传统折子戏72出。两期共传学折子戏106出,六大昆剧院团参加培训者达350人次。年事已高的南昆、北昆、湘昆的老艺人坚持授戏,培训班还进行了录音录像工作,抢救了一批几乎被湮没的有价值的剧目,"传"字辈艺术家在其中起了很大的作用。

有的剧目是单线独传。如姚传芗当年出科的时候唯有钱宝卿老先生尚会《题曲》,他在病榻前跟钱老学《题曲》,成为独传,但亦极少再演。后来他重新整理,教给了浙江昆剧团"盛"字辈的演员王奉梅,她曾在会演中演出并受到好评。姚传芗说:"《寻梦》也是钱宝卿教我的,南京的张继青又经过我的指导,现在这些中年演员也会《寻梦》及《题曲》了。"

"传"字辈在世艺术家直到年迈还鞠躬尽瘁、死而后已。尤其是周传瑛在临危的病床上还勉力授戏。年近百岁高龄的倪传钺,自2003年始,犹陆续向上海昆剧团的中青年演员授戏八出;向上海市戏曲学校历届学生授戏四出,并在此基础上指导、排演了大型昆剧《寻亲记》,该剧入选2009年第四届中国昆剧艺术节并获奖。

上海昆大班和昆二班、浙江"世"字辈、江苏"继"字辈等艺术家群体都极其感激"传"字辈老师呕心沥血的培育。如华文漪感念沈传芷老师塑造人物方面非常好,

① 吴小如:《从〈思凡〉谈到沈思华》,《吴小如戏曲文录》,北京大学出版社1995年,第766页。

把握人物的分寸,塑造人物很细腻。"尤其是我们排《玉簪记》的时候,1985 年的时候他帮我们排,排得非常细腻,当时我也是跟岳美缇搭档。后来有方传芸老师,我们排《牡丹亭》的时候他是技导,也帮助我们设计身段什么,还有我的《长生殿·小宴》他也给我加工了,往里面加了东西。这些是'传'字辈老师的心血,我们吸收了许多'传'字辈老师各方面的优点。"

"传"字辈艺术家及其弟子还教育过湘昆和永昆新秀。

湘昆方面。1981 年 5 月,郴州地区湘昆剧团邀请周传瑛、王传淞、沈传芷、郑传鉴、方传芸、王传蕖、邵传镛、周传沧等八人赴郴,向该团青年演员传授了《琴挑》《亭会》《见娘》《狗洞》等 20 余出昆剧传统折子戏。1998 年湘昆招收了 43 名学员,和湖南省艺术学校共同培养。42 人在湖南省昆剧团自行培养一年半后,送上海戏曲学院附属戏曲学校委培,2003 年 39 人毕业回团工作。这批"传"字辈的学生的学生,现在是团里的中坚力量。

永昆方面。1999 年秋,永昆招收 10 名学员送上海市戏曲学校学习,学制 4 年。2020 年招收 34 名学员,送浙江艺术职业学员学习,学制 6 年,皆由"传"字辈的学生教授。

另有刘传蘅和吕传洪在外省教舞蹈,晚年回到苏州,也教昆剧。

刘传蘅(1908—1986),1951 年受聘于中南文工团任舞蹈教师,历任武汉市文联副主席、中国舞蹈家协会湖北分会名誉主席、武汉歌舞剧院艺术顾问等职。在教学实践中,刘传蘅将昆剧表演艺术的精华吸收到我国民族舞蹈中,经探索取得了成果,引起了舞蹈界的重视,曾应邀至广东、广西、江苏等地讲学。1981 年 11 月,刘传蘅返回故乡参加昆剧传习所成立 60 周年纪念活动,获纪念匾。1982 年 3 月,刘传蘅应邀赴宁为江苏省昆剧院武旦吴美玉等传授《红线盗盒》。在传授过程中,他对脚本的枝蔓作了删节,使情节更集中,还选换了一些与剧中人性格、年龄相适应的曲牌,尤其是将主角红线原使用的"双剑"改为"双刺",将王益芳所传授的"攮刺"绝技更好地传于后代,并应用于当今昆剧舞台。

吕传洪(1917—2016),1953 年 9 月起出任中国人民解放军华东军区艺术剧院舞蹈队教师,后又调任总政歌舞团、新疆军区政治部文工团舞蹈教师。在教学中,吕传洪能刻苦学习舞技,认真钻研教材,吸收昆剧表演艺术的精华,有针对性地为男女舞蹈演员进行形体动作及中国古典舞的训练,取得了良好的教学效果。1970 年,吕传洪从部队退休返回苏州定居。曾任苏州市舞蹈工作者协会理事长,并向江苏省苏昆剧团的青年丑脚演员传授过《问探》等戏。1986 年 4 月起,吕传洪积极参与文化部振兴昆剧指导委员会培训班的教学工作,向学员们传授了《羊肚》《拾金》等丑脚主戏。

三、辉煌成果

第一,"传"字辈是继承昆曲传统剧目最多的剧团,伟大艺术的成功继承者。

据文献显示,乾隆年间,昆剧折子戏多达 800 出。"传"字辈继承了 400~600 出。一个戏曲班传承这么多的折子戏,这在昆曲史和戏曲史上都是创纪录的。

第二,新乐府是昆剧史和戏曲史上演出场次最多的剧团。

"传"字辈从昆剧传习所毕业后,常年天天都演出,每天两场,有时还要赶堂会,那就是一天三场,每一场都是好几折戏,而且场场换戏,一年四五百场,从昆剧传习所到仙霓社散班,二十年光景,算下来总有七八千场,甚至上万场。

第三,"传"字辈艺术家是培养学生最多的昆曲教学群体,他们和学生都成为昆剧薪火相传的中流砥柱。

第四,"传"字辈艺术家是 1980 年代兴起的帮助在职青年演员提高艺术水平的最佳教师群体。

第五,"传"字辈艺术家是成功培养昆剧、越剧及舞蹈等方面高级人才最多的教学群体,培养了一大批优秀弟子。

如今,活跃于苏、浙、沪昆剧舞台上的中坚力量,几乎都是"传"字辈的弟子或再传弟子,其中不少人已成为国家一级演员,或荣获中国戏剧梅花奖,或为国家级非遗传承人,有的曾随团去海外访问演出,享誉海内外。

四、重大意义

昆剧传习所和"传"字辈的产生和发展,在 20 世纪的中国具有多个重大意义。

首先,上海昆剧保存社的曲友以自己出色的智慧与能力有力地指导和顺利实施昆剧传习所的教学及实习计划,培养出了合格和优秀的昆曲人才群体,这些人才组成了 20 世纪和中国戏曲史上最强的艺术家阵容。"传"字辈的高水平演出,让现代观众领略和欣赏到了中国戏曲中水平最高的昆曲艺术。

第二,"传"字辈的辛勤教学,使昆曲艺术能够比较完整地继续流传,拯救了昆剧这个剧种。

第三,上海曲家因支持和资助"传"字辈而发展了上海的昆曲传承和发展工作,并为江南文化和海派文化的

繁荣与发展做出了不可磨灭的重大贡献。而"传"字辈传承的昆曲,也为江南文化、海派文化做出了重大贡献。

笔者在《"传"字辈和上海》(2021年上海"传"字辈百年纪念研讨会论文)中指出:

"传"字辈和上海非常有缘分。上海曲友大力支持、帮助和操作"传"字辈的创立、成长和发展,起了无可替代的极大作用。当时上海是中国文化中心,只有上海能够成为"传"字辈成长和发展的坚实土壤,"传"字辈的成功是海派文化的成功。

在"传"字辈产生前后,即晚清和民国时期,上海是中国文化中心。民国时期,中国戏曲和绘画(中国画)的艺术成就依旧保持世界一流的领先水平。上海集中了当时中国最多的戏曲剧种①,著名画家几乎全部定居或成长于上海(北京的齐白石是吴昌硕的再传弟子;南京的傅抱石被公认为海派画家),在上海从事艺术创作。而且戏曲剧团、演员和剧目的数量与艺术成就,以及演出场所与观众的数量都领先于世界;当时上海画家及其作品的数量和艺术成就也都领先于世界②。上海因此成为世界上最大的文艺中心。这是"传"字辈创立和在上海发展的宏大文化背景。

海纳百川,有容乃大的上海,帮助和支持"传"字辈的产生、成长和发展,反过来,"传"字辈及其演出的大量昆曲剧目又成为江南文化和海派文化的一个重大成果。

上海文化人凝聚全部精英的力量,才能帮助"传"字辈的成长,其他任何地方都没有这么强大的力量和气场。离开上海文化精英和戏曲精英的帮助,"传"字辈无法生存。

必须强调指出,上海文化人主要是由来自浙江和江苏(上海郊区的松江、嘉定、宝山等10个县,现在都是区,当时都属于江苏省)的文化人组成(上海原居民自称"本地人",不仅人数少,而且社会地位低,在上海定居的来自浙江、江苏的移民是上海人的主体③),他们是上海文化、海派文化的主要创造者。"传"字辈演员多为江苏人;昆剧传习所的创办人和指导"传"字辈的著名人士都是江苏或浙江人:穆藕初是江苏川沙(今上海浦东)人,俞粟庐和俞振飞父子是江苏松江人,胡山源是江苏江阴人,曾经资助仙霓社的女子昆曲曲社的创办人李希同(赵景深夫人)是江苏江阴人,方佩茵(胡山源夫人)是浙江定海人,徐凌云是浙江海宁人。

这个事实也有力地说明,以达到并保持世界一流水平的戏曲(包括曲艺)和中国画为中坚的海派优秀文化,是传统精英文化和现代先进文化完美结合的产物,是来自浙江、江苏的文化精英组成的上海文化精英所创造的。

民国时期海派文化领先于全国。"传"字辈及其所演出的众多昆曲剧目的巨大艺术成就,是海派文化在全国领先的一个重要艺术成果。

第四,为中国现代戏曲和文化的发展与繁荣做出了不可或缺的重要贡献。

"传"字辈所继承的昆剧优秀传统折子戏,"传"字辈所取得的高度艺术成就,"传"字辈为20世纪50年代后正宗苏州规范的昆曲培养的上海、浙江、江苏三个省(市)的昆曲演出群体,使江南的昆曲得以有效传承并继续在昆曲和戏曲领域保持全国的领先地位,为中国现代戏曲和文化的发展与繁荣做出了不可或缺的重大贡献。

第五,"传"字辈是自创始至艺术家去世,始终坚持以上海为主要艺术阵地的唯一艺术群体。这是中国和世界唯一的终生为艺术奋斗,至晚年还老骥伏枥,志在千里,鞠躬尽瘁,死而后已,直到生命的最后还挂心昆曲艺术,教育后辈,以传承艺术为己任的艺术群体。其伟大的献身精神和奋斗精神,体现了中华民族高度文化自

① 周锡山:《以上海为中心的多剧种江南地方戏的繁荣发展》,《中国戏曲纵横新论》,复旦大学出版社,2019年。
② 周锡山:《江南:元明清民国的绘画中心与其重大意义》,《中国文史上的江南:从"江南看中国"学术研讨会论文集》,上海辞书出版社,2014年。
③ 周锡山:《江南民间小戏的发展奇迹及其原因》,《假面与真面:江南民间小戏调研文集》,西安出版社,2021年。上海作为国际文化大都市,上海的戏曲观众是一个数量庞大的特异群体。这是因为上海的市民多数是来自江南和全国其他地方的移民。当时,上海市民中没有"上海人",只有宁波人、绍兴人、苏州人、无锡人等。任何阶层的上海人自我介绍时都会说明自己是何地人,以自己的家乡为骄傲。而原来上海本土的人数量少,大家称他们、他们也自称为"本地人",而不叫"上海人"。而且他们的社会地位不高,雄踞上海社会上层的多是移民。当时的上海市民中,来自外地的第一代移民大多只讲家乡话,直至终老。他们的子女是生于上海的第二代移民,都讲经过改良(吸收了宁波和苏州的少量方言)的统一的上海方言,与上海本地话大致相同,但去掉了土音和土腔。生活在市区的本地人自第二代起,也都讲这种经过改造的上海话。直到20世纪60年代末,上海大量中学生去全国各地务农,他们作为上海知青,为了方便,在外地自称"上海人",这才有"上海人"的称呼。可是不管是第几代移民,上海市区人的户口籍贯至今必须填江浙或其他外省的原籍,或者郊区的县名(现在都已升级为区),还是几乎没有"上海人"。上海观众在看戏时并不特别对家乡有感情,只看艺术质量。上海观众具有开放的观念,一视同仁地喜欢来自各地乃至各国的艺术。凡是取得高度成就的艺术,在上海都受到欢迎。

信、文化自觉、文化担当的民族精神,具有非凡的意义。

第六,昆剧自产生初期起,历来是文人起着指导和主导作用。昆剧传习所和"传"字辈的产生、生存及发展,都是知识分子起了指导和主导作用。

昆剧传习所的创始人之一穆藕初是赴美归国留学生,俞粟庐、俞振飞父子、徐凌云、张紫东等曲友,无论其社会地位和职业是企业家、教师还是职员等,他们首先都是知识分子。"传"字辈的上海观众也都是知识分子。帮助过"传"字辈的戏曲大师梅兰芳、周信芳也都还是能作画、撰文的知识分子。帮助过昆剧《十五贯》的领导干部包括周总理、陆定一、黄源等都是知识分子。

又如在"传"字辈最为困难的20世纪30—40年代,上海的胡山源与赵景深是支持和帮助"传"字辈最多的著名作家、翻译家、权威学者和曲家①。

胡山源和夫人方佩茵、赵景深和夫人李希同,召集"传"字辈在上海的演员到家里来唱曲和切磋。胡山源书赠好友赵景深:"你家里檀板轻轻拍,我家里长笛缓缓吹,都是昆曲迷。"

胡山源担任《申报·自由谈》主编,团结和吸引了众多进步作家撰稿。他们中有不少也是"传"字辈的朋友和支持者。例如今昔《春泉清洌忆山源》记载:"和胡山源相遇是在他主编《申报·自由谈》时,他通过赵景深教授向我约稿。因为他是前辈,我就先到愚园路愚谷邨的胡寓去拜访他。在客厅中看到了昆剧传字辈的演员们,如张传芳、朱传铭等正和胡教授一起共唱昆曲,切磋艺术,夫人方培茵也在一起。好在当时的传字班还是初露头角的青年演员(后来他们都成为盛名演员),和我原本认识。所以就停止演唱,展开了自由自在的聊天。……那大约是1938年年尾或1939年春初的事。""初次同山源见面,给我印象最深刻的是,他研究中国文学,包括对中国戏曲文学的研究,能够以理论结合于实践,像赵景深先生一样,是高于一般能言而不能行的。"②

方佩茵和李希同合作兴办女子曲社,并发动义演,实施对"传"字辈的第三次资助。

《静安区志》第二十九编"文化"第三章"文化艺术团体"第三节"文化社团"记载:"虹社,成立年份1945,社址愚园路镇宁路口,负责人方佩茵、李希同,以女社员为主。"胡山源的夫人方佩茵和赵景深的夫人李希同一起办虹社,社址就在胡山源家里。

《中国昆剧大辞典》"红社"词条记载:红社"以女曲友为主,常在淮海路四明里赵景深府第进行同期活动。仙霓社艺人张传芳等担任该社拍先……抗战胜利后,社员大多转入虹社。"而在差不多时期,上海滩还有另一女子曲社嘘社,这家曲社在抗战中因受到战火影响停止活动,后部分社员亦转入后来的虹社。1945年抗战胜利后,众多女曲友回到上海,在原红社的基础上成立虹社,发起人是方佩茵(上海永言曲社曲友)和李希同。

上海虹社等女子曲社的兴办是中国戏曲史上女性传承和推广昆曲的典范事件。

1943年上海曲家举办第三次义演资助"传"字辈的便是这个虹社。虹社的负责人方佩茵是教师,李希同是北新书局会计。社员也都是女知识分子。因此给予"传"字辈指导、帮助的还有女知识分子。

这些知识分子有担当、有理想、有能力,对于"传"字辈从办学理念、招生标准、办学过程和实习、毕业,直至毕业后的就业,给予了全方位和全过程的指导、资助、帮助。

这一切显示了20世纪中国知识分子文化救国、教育救国与艺术救国的抱负、决心和力量,这是知识分子承载中华民族复兴使命的一个重要表现,具有非凡的重大意义。

(原载于《第九届中国昆剧学术座谈会论文集》,2021年9月)

① 杨郁:《胡山源与昆剧"传"字辈艺人》,《扬子晚报》1992年5月6日;杨郁:《胡山源与昆剧》,《新民晚报》1992年4月24日;胡山源:《张传芳二三事》,《杂家》1986年第6期。
② 钱今昔:《春泉清洌忆山源》,《新文学史料》2003年第4期。

昆曲博物馆

中国昆曲博物馆 2021 年度工作综述

孙伊婷　傅斯宇　整理

2021年度,中国昆曲博物馆(苏州戏曲博物馆)(以下简称"昆博""戏博")以更好地塑造"江南文化"品牌和建设社会主义现代化最美窗口为目标,着力开展各项昆曲、戏曲工作。戏博被评为2020—2021年度文化和旅游部江苏培训基地现场教学点、2021年度未成年人社会实践优秀体验站(A类);"粉墨工坊"昆曲系列线上阅读体验活动荣获2020年第十五届苏州阅读节优秀活动奖;"兰苑芬芳"昆曲主题游学体验(系列)入选文化和旅游部民族民间文艺发展中心颁发的"2021年度港澳青少年内地游学潜力产品";昆曲志愿服务项目获评苏州市百个城区新时代文明实践志愿服务项目;"昆曲+:跨界与融合"和"游园惊梦——昆曲文创系列设计"荣获第七届紫金奖博物馆文化创意赛优秀奖;"游园惊梦"系列书签获评为全国文化创意产品推介活动"全国百佳文化创意产品"。2021年,昆博(戏博)馆内参观人数11.9万人次,馆外参观人数(包括巡展、联合展览、东北街文创店等)27.45万人次,共计38.07万人次。2021年度,昆博(戏博)主要完成了以下几方面的任务。

一、启动展陈提升项目

2021年,昆博(戏博)开展重点项目——中国昆曲博物馆基本陈列提升项目。由馆领导、分管领导、职能部门、综合部门等组成展陈提升专项小组,完成展陈提升项目的设计方案招标工作,多次与设计单位召开方案优化会议和专家评审会议,确定各展厅框架内容及功能区域的分布,并邀请专家编写展陈大纲的基本内容,完成展陈提升一期(包括仪门、东西庑廊一楼二楼)工程的内容大纲深化。与施工中标方完成关于基本陈列提升一期工程的对接,对施工方案细节进行增补修改,并就展厅形式设计的安全性进行评估。

二、建设安全防范系统

全晋会馆安全防范系统建设目标是基本建成与国家安全防范体系和防盗防恐能力现代化相适应的,权责一致、制衡有效、运行顺畅、执行有力、管理科学的安防智能化体系。在对照总体建设目标的前提下,综合项目一期建设成果,2021年,昆博(戏博)对二期的建设任务进行分析论证,确定了二期建设内容,形成了系统建设清单,开展招标工作。现已正式开展全晋会馆安防提升二期建设的施工工作。

三、打造原创特色展览

在整合自身馆藏内涵的基础上,兼顾学术性和趣味性,2021年昆博推出了"周建国昆曲雅词篆刻作品暨高多戏画联展""庆祝建党百年——昆剧传习所纪念展"。同期,"盛世元音——中国昆曲艺术文化展"巡展项目在同济大学博物馆、同济大学嘉定校区、同济大学附属小学、阿图什市昆山育才学校及南京太平天国博物馆展出5场,观展人数达到10万余人次。另外,本馆协助江宁织造博物馆打造了"梅绽金陵——梅花奖中国戏曲文化展",观展人数为5万余人次。

四、持续强化社教品牌

昆博(戏博)多年来致力于提供多样化的昆曲、戏曲社教产品,持续打磨品牌内核,为传统文化传播拓展新路径。2021年,累计推出127场活动,包括"昆曲大家唱"公益教唱、"粉墨工坊"系列昆曲体验活动、"我们的节日"系列活动,以及"昆曲小课堂""走进新疆"系列活动等,活动受益达4615人次。与以往不同的是,2021年的社教活动积极落实"走出去"的策略:一是响应文明办号召,配合社区开展"家门口的暑托班",将本馆的活动输送到白洋湾街道长青社区、东山镇双湾村等多个街道社区;二是积极响应"文化润疆"的国家号召,携手阿图什市昆山育才学校、苏州援疆教师团共建昆曲基地,开展"走进新疆"系列活动,将源自苏州的高雅艺术引入祖国西陲,培养新疆青少年的文化认同感。

2021年昆博(戏博)继续推出惠民演出主打品牌,坚持举办公益演出249场。其中"昆韵小兰花辛丑之春"系列昆曲演出7场,"5·18"夜场活动1场,观众达10563人次。

昆博于3月份组织了年度志愿者招募和考核工作,从76位报名者中招募昆曲志愿者15名;7月,面向全市青少年招募"小小讲解员"17人。新招募的志愿者统一接受了本馆的培训和考核,截至2022年4月,昆博(戏

博)志愿者累计服务469人次、697小时。

五、深入拓展文创布局

2021年,昆博(戏博)文创工作主要围绕两大重点展开:一是根据"5·18"国际博物馆日等主题活动研发周边衍生品;二是进一步深化"跨界融合"模式的文创发展之路。

在文创研发方面,昆博(戏博)文创产品在结合文化特色的同时彰显活动主题:围绕"5·18"国际博物馆日与昆曲入遗20周年纪念日研发出纪念徽章6款,研发生旦净末丑、游园惊梦、脸谱不倒娃等3款纸胶带;结合"防疫主题"推出春、夏、秋、冬四季主题防疫腕托香囊;结合第十一届江苏书展,研发《牡丹亭》纪念款读书徽章,"大地山河装"书袋,旦角、丑角帆布包;推出《雨丝风片》《断桥》《游园》《挑帘》《脱靴》戏画款冰箱贴。

在跨界融合方面,昆博(戏博)携手"绯咖啡Fein Coffee",共同推出纪念昆曲入遗20周年的昆曲漂流杯,打造江苏书展咖啡休闲区、第三届大运河文化旅游博览会运河文创展暨第十届中国苏州文化创意设计产业交易博览会昆博展位,推出"在梅边"特调昆曲咖啡及主题帆布袋;与友谊时光科技股份有限公司的"凌云诺"游戏进行文化联动与IP植入;与苏州工艺美术职业技术学院合作完成《牡丹亭》系列人偶石道姑、判官、杨婆、李全等十个人偶的形象设计与打样;与"十二昆伶"品牌合作推出红点奖与IF奖作品《惊梦》挂耳咖啡;与汉服品牌"十三余"联名推出昆曲主题汉服"花影珠宫";与苏州肯德基共同研发全国四大主题餐厅文创等。

除此之外,昆博(戏博)文创还积极对外参展,在南园宾馆参加"天工苏作 风物江南"文创展;配合苏州歌舞剧院歌舞剧《河》参加重庆、南昌巡演;配合昆博(戏博)"盛世元音"展览亮相南京太平天国纪念馆;参加第十一届江苏书展;参加第三届大运河文化旅游博览会运河文创展暨第十届中国苏州文化创意设计产业交易博览会;参加"博物馆in酒店"文创项目,并在洲际酒店、英迪格酒店进行文创的常规布点售卖;亮相苏州广电主办的"传媒之夜"等。

六、做好文保典藏和研究出版

2021年,昆博(戏博)召开了2021年度文物征集专家委员会例会,本年度共征集昆曲等各类戏曲曲艺文物古籍史料307册(份、件),其中主要包括民国时期《小说日报》等与"传"字辈相关的资料、程振亭旧藏白铜腰带及墨盒、王纶父旧藏昆曲史料等。

3月,国家文物保护项目"中国昆曲博物馆馆藏文物预防性保护"完成项目验收工作,针对省专家在结项验收时所提的相关建议,昆博完成相关设备的电路荷载满负测评,配备温湿度、光照度、空气质量手持便携式电子监测仪,并基本完成该项目后续的昆博各相关分类文物库房全部馆藏文物和固定资产的重整排序工作。

继续加强学术研究出版。完成国家文化和旅游部重点项目《中国昆曲年鉴2021》相关章节的通联组稿、统稿编撰工作;做好昆博馆刊《中国昆曲艺术2021》的组稿工作。

<div style="text-align:right">中国昆曲博物馆
2022年4月</div>

昆事记忆

坚守昆剧的古典风貌
——顾笃璜先生的焦虑与呼吁

朱栋霖

2022年2月3日顾笃璜先生走了,带着他对昆曲的焦虑与呼吁。

他被称为"江南最后一位名士","中国昆曲的标杆性人物",中国昆曲保守派的代表——"铁杆保皇"。

顾笃璜先生出身江南顾氏世家。他早年投入革命,是中华人民共和国成立初年苏州文艺最早的组织者与领导人。20世纪50年代,他辞去文化局领导职务,组建苏昆剧团,培育"继"字辈、"承"字辈等一批承先启后的演员,恢复了昆曲原生地的演剧活动,使600年昆曲在苏州得以根脉相传。1982年,面对全国性的戏剧危机,他倡议重建苏州昆剧传习所,赓续早年昆剧传习所存亡继绝的壮举与精神。

他主持重建昆剧传习所,先后举办了11期传统昆剧学习班。在经费匮缺的情况下,他邀请已退休的苏昆"继""承"字辈老演员复排传统折子戏,一点一滴地回忆,一招一式地复活,一一录制音像资料,教授年轻学员。他指导恢复排演的剧目有《狮吼记》五折叠头戏、《精忠记·扫秦》《彩楼记·拾柴·泼粥》《绣襦记·当巾》《双珠记·卖子·投渊》《燕子笺·狗洞》《西楼记·楼会》《绞绡记·写状》《鸾钗记·拨眉·探监》《吉庆图·扯本》《望湖亭·照镜》《吉庆图·醉监》《疗妒羹·浇墓》《荆钗记·绣房·参相》《水浒记·借茶》《琵琶记·弥陀寺》等,尽是那些已绝迹于舞台的经典折子戏,或当前演出已流失原真态的剧目。2001年,他用40天的时间赶排了《钏钗记》《满床笏》等六台戏赴台湾地区演出,从剧本到扮相完全传统,使这次苏州昆剧应邀赴台湾地区演出大获成功。2011年为纪念昆剧传习所创办90周年,83岁的顾笃璜复排导演七十多岁的"继""承"字辈艺人得自"传"字辈真传的三出经典折子戏,使这三出经典折子戏以原态原味呈现在北京恭王府古典舞台。

"传统、传统、再传统""不造假古董",这是他重排《长生殿》的原则。在台湾地区陈启德先生的支持下,顾笃璜再造了一个"原汁原味"的《长生殿》,这部《长生殿》拒绝任何有损昆剧面貌的"创新和改革",把那些被遗忘的折子戏挖掘出来,保持传统曲唱和音乐不变、传统乐队编制不变、传统表演风格不变。2004年12月,我应邀赴京观摩在保利大剧院隆重上演的顾版《长生殿》。箫笛声起,在满剧院的赞叹与唏嘘声中,观众们强烈地认同了一个经典不变的美学原则:纯正的昆剧乃是中国昆剧的精髓,传承昆剧正宗需要原态原味。我在《中国戏剧》评论顾版《长生殿》"原汁原味再现古典昆曲的古雅与辉煌",是"近年来难得的中国古典昆曲艺术的典范性表演"。演出的艺术价值与意义在于重新理解和阐述中国古典戏剧美学精神。2018年,顾老邀请我任文学顾问参与他策划的《红楼梦传奇》的排演,古本、古谱、传统乐队,一桌两椅旧格局,由"坚"字辈青年演员担纲,演出纯正典雅,舞台形象熠熠生辉,受到中国昆剧艺术节专家与苏大学生的高度赞誉。

2010年寒冬,他复排的苏剧《花魁记》在平江文化中心演出。这部苏剧经典,1957年由顾笃璜导演,参加江苏省戏曲会演,一举轰动。这次演出全由当年担纲、而今已年届七旬的"继""承"字辈老演员参加,于古稀之年在舞台上展示一种纯粹而成熟的表演艺术,我赞之为"寒冬中凛然绽放的古梅"(《中国戏剧》2010年第3期)。

他一生守护昆剧70年。1951年4月,他与钱璎等组织新中国首次昆剧观摩演出,他最早动员"传"字辈艺人的老师尤彩云为苏州少年京剧团教授昆剧折子戏。之后的70年间,前三十年他为昆剧复活重建,后四十年他为昆剧坚守。从魏良辅到乾嘉时代,到20世纪昆剧传习所与"传"字辈,再到当代,他严正地称这是"接力赛"!顾笃璜的昆剧坚守,已是一种象征,更是一种精神。

强烈的使命感与责任感激发了他深深的焦虑,顾老慨叹自己"垂死挣扎""力不从心",又因实话实说而有点刺耳:"现在有很多改良、改革,实际上是'改退'。把昆剧时髦化,转基因,来迎合当代观众的兴趣";"很多折子戏京剧化了";昆剧传承,不能用"铝合金门窗装修虎丘塔";"保卫昆剧!"他强烈地提出要保留中国昆剧的原有特色,愤而拒绝任何有损昆剧古典风貌的"创新和改革"。他被称为"中国昆曲的标杆性人物",中国昆曲保

守派代表——"铁杆保皇"——无论褒之者抑或贬之者。

　　曾经有一段时期,昆曲究竟是要"保护继承"还是要"革新发展",成为昆剧界和学术界关注与争论的焦点。高校的专家学者频频建言,顾老的观点无疑最具代表性。

　　昆剧在被列入世界级"非遗"名录后,摆脱了曾经的窘境,获得了社会与经济的支撑。为了争取当代观众,现代化的舞美、灯光、布景等各种元素被融进了昆剧,京剧的锣鼓、话剧的冲突被融进了昆剧。在新排演的昆剧中,名之曰"创新"的改良风盛行起来。对此,顾笃璜持审慎态度:"首先是要保护遗产。我们讲的遗产是老先生传统的表演传下来的。昆曲如果把遗产丢掉了,那就不能称其为'昆曲'。"把古典的昆剧改革成现代艺术,把"雅部"昆剧改革成类似"花部"的通俗艺术,用"创新"去替代古典艺术的传承,其结果是昆剧固有的不可替代的经典价值丧失了。须知,作为"雅部"经典艺术与文化代表的昆曲集中国古典艺术与美学之大成,她是中国古代文人艺术和美学创造的极致,她独特深厚的美学体系与独具神韵的东方风格,对于人类具有永恒的魅力,因此中国昆曲有资格被列入世界"非遗"名录之首。

　　联合国教科文组织相关"非遗"文件认为,"保护"是指确保非物质文化遗产的生命力的各项措施,包括这种遗产各个方面的确认、立档、研究、保存、保护、宣传、弘扬、传承和振兴。这一理念揭示了非遗保护的根本目的,即维护和强化其内在生命,增进其自身可持续发展的能力。《威尼斯宪章》(1964)奠定了文化遗产保护中原真性的意义,提出了"原真性(authenticity)"原则,并表示"将文化遗产真实地、完整地传下去是我们的责任"。昆曲是中国古典文化艺术的产物与经典代表,它拥有在中国文学史上具有典范地位的传奇文学,与经魏良辅雅化的昆山腔,其本质表征就是"中国特色的古典优雅"。昆曲及其存在的意义,它作为世界"非遗"的关键,就在于,这门艺术代表一整个古典时代的古典品格与风貌,与其他民族的艺术文化有着诸多本质的差异,这种差异就是昆曲的生命与灵魂。昆曲的传承必须坚守自己的古典品格与古典风貌,保有自身的古典性生命与魂灵,让中华民族古典艺术的记忆永远留存。

　　所幸而今中国七个昆剧院团皆因"非遗"的身份与资质,获得了社会的确证与保护。因此要保护传承作为世界"非遗"的中国昆曲,传承者就必须坚守那一时代的艺术文化思想和相应固定的古典艺术程式与符号,这是保护传承昆曲"非遗"的核心要求。现代舞台对昆曲的所谓再创作与重新排演,常常对昆曲的古典风貌与经典形态有所丢弃,从维护其社会历史精神与文化艺术理念的角度来看,这是对昆曲这一古典艺术及其规范的背离。而保护"原真性"恰恰是联合国相关组织确立"非遗"项目的核心宗旨。

　　顾老逝去,你不必哀叹"一个时代落幕了"。他所坚持的美学原则与他所坚守的文化精神,已获得确证与张扬,"坚守中国昆剧的古典风貌",正成为共识。首部保护昆曲的地方法规《苏州市昆曲保护条例》(2006)明确了"昆曲保护应当坚持原真性特色""实行保护为主、抢救第一、合理利用、传承发展的方针"。中国昆剧因其古典风貌的魅力获得了当代大学生的赞赏,青年已成为昆剧观众的主体。

　　但是保护传承昆曲,依然不容乐观。且不论新编昆剧问题不少,即以保护传承工作而言,又有诸多新问题产生。当年"传"字辈从姑苏全福班艺人手中传承得600出戏左右——据我研究,这600出戏应是自乾隆年间至清末,经千锤百炼、精雕细刻的昆剧表演艺术精华的主体。江苏、浙江"继""世"字辈从"传"字辈学得约400出。1986年,根据胡耀邦同志指示,文化部振兴昆剧指导委员会在苏州举办三期昆剧培训班,由健在的"传"字辈老艺术家教授,一共传承了126出戏。但是,三十多年后的今天,传承的经典折子戏面临又一波新的失传,能上演的剧目不及一半。据十年前统计,各昆剧院团累计演出与教排的折子戏总共不到250出,近十年已不足这个数,青年一代演员能演的戏越来越少。当年的接受传承主体中青年演员都已退出舞台,过去传承的经典剧目被搁置在一边,录像合上封盖,无人问津。近年来昆曲演出剧目大多趣重小生与闺门旦,昆剧的一些特色行当(邋遢二面、白面、净、武生)正在消失。昆曲是综合艺术,作曲、衣箱、穿戴、文武场面(笛师、鼓板),缺一不可,但当下的情况是,人才匮乏。而昆剧院团频频排演不成熟的新编戏,自我感觉良好,哪有精力管得传承?

　　顾老的焦虑与呼吁,言犹在耳。

<div style="text-align:right">(原载于《中国戏剧》2022年第5期)</div>

幸而"保守",继续本真

——昆剧传承一席谈

顾笃璜

顾笃璜先生对"本真态"昆剧的执着,映衬的是他对人事看得极淡的背景。对曾身陷个人、家国命运漩涡的他来说,昆剧已是一种生命存在、文化延续的方式。他可能是最后一位浪漫地想恢复昆剧古老定义的践行者。他诠释昆剧传统,听者常常超越"古代""当代"等概念。他说,应对时空限制的对策是"写意"。他推崇昆剧表演艺术从程式中获得自由。

九旬高龄的顾老眼神清亮,在触碰到"本真态"昆剧的处境时,他吴侬软语间透出机锋:"摩天大楼可以造,但是虎丘塔是不能拆的,而且对于它的保护要修旧如旧。"他的心底又是澄澈的,甚至透着天真,因为他洞察昆剧传统时,会看到未来。

他毕生挖掘、传承、研究、发展昆剧艺术,主编《昆剧传世演出珍本全编》,著有《昆剧漫笔》《昆剧表演艺术论》《苏剧昆剧沉思录》《昆剧舞台美术初探》等昆剧研究著作。

2017年2月、9月、11月及2018年7月、10月的数个周六上午,笔者代表《书城》杂志专程去苏州沈德潜故居——如今的苏州昆剧传习所,对顾老进行访谈。文稿几度增删,并请他本人校订。顾老再三要求只写昆剧艺术,删掉他个人经历的片断。但昆剧于他不是戏,是生活、是人生,终得他同意,留下些许他早年的人生印痕,以理解他对昆剧艺术之理解。

<div style="text-align:right">顾红梅
2018 年 10 月</div>

一

书　城：您在《昆剧表演艺术论》中多次借用中国画的"写意"概念,阐述昆剧艺术的审美追求。"写意"是中国画的表现手法,您将之视作昆剧艺术中很高的审美境界,想听您谈谈"写意"在昆剧中是如何呈现的。

顾笃璜："写意路线"是中国古人的智慧。古人崇尚"立象以尽意"(《易传》),昆剧舞台的"象"不是"物"的原貌,而是会传情达意,能传神。写意是中国人的传统审美思维,在多种艺术样式中是相通的。我提到的中国画特指我国古代的文人山水画,它们不是写生画,而是画家心中有所寄托的理想景色。画家师自然,师造化,是孕育自己心中的丘壑,在于"写心"。中国画传统的创作方法与艺术途径,与昆剧以程式动作组合塑造人物形象之路是相通的。

舞台上要再现一个场景,按照西方"写实路线",是把场景尽可能按照原貌搭起来,为极尽逼真,旋转舞台、升降舞台就出现了。我十来岁时见过旋转舞台,圆台被分割成三格,根据剧情需要,旋转到相应的那格舞台场景。

我国早期舞台建筑以三面朝向观众的伸出型庙台为代表,舞台三面突出在观众席间,后部用板墙把前台与后台隔开,两侧各设一门,演员通过此门上下场,今称"上场门""下场门",或称"出将""入相"。

书　城：西方戏剧无论镜框式舞台还是旋转式舞台,都有戏剧场景的界限,艺术表演所受物理空间和时间的限制要比中国传统戏剧舞台大得多。昆剧舞台甚至可以空无所有,仅一方"红氍毹"即可。

顾笃璜：中国传统的昆剧舞台不追求惟妙惟肖的实景。"红氍毹"上的厅堂演出,舞台四面暴露在观众席间,使昆剧获得表演上的极大自由。小小舞台,没有作为某个剧情发生的固定地点来处理,而把它当作可以容纳任何剧情发生的自由空间来对待,可以说是空间无限大,变化无限自由。比如,演员不用下场,在台上走动半圈或一圈,就表示地点变换,可以是千里之遥,甚至是天上人间。

古人相信观众有想象力。演员手持马鞭,观众明白演员是在骑马,双方将领各带四个兵上台过招,观众看见的是千军万马在大战。演员伏案片刻就过了一个通宵;反之,顷刻之间的思想活动可以扩展为好几段唱工。总之,舞台上出现的已不再是生活实际的物理空间与时间,而是艺术想象的空间与时间,艺术家的精神是自由的。

书　城：昆剧身段程式中也有虚而不实的写意手法,如"整冠",手并不碰着那冠,而是在离冠五厘米左右处虚按一下而已。

顾笃璜：虚按一下的目的是表现人物的气度，这与中国画画法中所谓意到笔不到的手法十分相似。若是真实地把手按在冠帽上，那动作幅度小了，气度反而没有了。

写意，虽说是中国画的概念，却是体现昆剧（戏剧）精神的重要一笔。我理解的写意，一是对比写实而言，主张"貌离而神合"；一是对比工笔而言，则有大写意、小写意之分。昆剧身段及其舞台表演既追求貌离而神合的写意手法，又可以工笔与写意灵活使用；既可以点到为止，省略细节，也可以细腻描摹。昆剧表演艺术一向是大写意、小写意、工笔相间呈现——运用简笔，万不可忽视工笔。"唱、念、做、打"，该精雕细刻处，则一字无遗，无微不至，不怕观众"抽签"，看到细腻处，因为细腻而更喜欢。这当属另一个话题。

书　城：您曾提到，为了表现一个脚色在监狱中吃了很多苦，便在演员的"蓬头"上插上几茎稻草，并认为这是写意艺术中的神来之笔。如此写意简笔，又很"净"，这是一种艺术境界，甚至是人生境界？

顾笃璜：昆剧表演中，表现蓬头垢面，扮戏要"干净"，昆剧艺术中的"干净"不是生活中的"洁净"，它是一种很高的艺术境界，也是历来有操守的士人追求的理想境界。

表现蓬头垢面并不需要演员真的蓄起头发，或者戴上写实的头套。恰恰相反，演员照例还应该把两鬓及脑后的头发剃净，而用戴"蓬头"或只用两撮蓬松的乱发来写意描绘。如果昆剧演员当真蓬头垢面走上舞台，按照戏剧的观点，就是扮戏不干净，反而是大忌。

"蓬头"上插几茎稻草的表演，是在京剧《审李七》一剧中出现的。李七在"蓬头"上加几茎稻草，这样写意一笔的目的是告诉观众：李七在狱中是睡在稻草堆里的，这就把李七在监狱中所受的磨难表达了出来。"蓬头"加几茎稻草，这或者是京剧的创新，但无疑是昆剧采用"蓬头"表现蓬头垢面这一手法的延续。

写意手法看似逸笔草草，实有深意，是神来之笔。若将李七在狱中所受的磨难一件件直接在舞台上演出来，我看，也不及这样简单一笔来得有力量、有意境，能引起观众无限联想。

书　城：您在《昆剧漫笔》中记载，昆剧表演历史上出现过豪华实景布置，张岱《陶庵梦忆》记载了《刘晖吉女戏》中用实景表现月宫的情景。您怎么看待传统昆剧中的舞台实景？

顾笃璜：历史上财力充足的宫廷昆班及府班、内班之类昆剧的官办剧团和家班试验过彩灯布景戏，甚至用几层的舞台，演员升降其间，表示上天或入地。在《刘晖吉女戏》中，唐明皇游月宫的景物布置达到了奢华的地步。李渔主持的家班演出已有商业性，为了吸引观众，他也是主张用一些实景的。比如他为《蜃中楼》一戏制作了一座蜃楼，台上唱曲放烟时，蜃楼神速抬出。观众惊奇：这楼哪里来的？

但这些只是突发奇想的花样翻新，或者是全剧中偶然出现的穿插和点缀，始终没有广泛流行，热闹一阵之后便又淡出戏剧舞台，没有持久的生命力。

在清朝宣统元年，西式的剧场建筑传入中国，那便是"新舞台"，不但用西画透视法的画景与立体布景，而且真车、真马、真骆驼都被一一搬上舞台，还出现过真水上台、当场出浴等场景。这种手法的确能吸引观众，但这些吸引观众的新奇花招，没有发展成为昆剧舞台主流。

20世纪初，"新舞台"在大搞布景灯光以招徕观众的同时，依旧自觉保护传统折子戏，并力求按"本真态"演出，规定每逢周六、周日的日场，必定按"本真态"演出折子戏。这个做法也为后起专演机关布景连台本戏的上海各舞台所仿效，一直延续到1949年之前。

书　城：从昆剧艺术的传统写意表达中会发现令人意想不到的当代元素，滋养当下的艺术创造。想听听您对这方面的思考。

顾笃璜："写意路线"是我们民族传统的审美思维，历来是我们艺术创作遵循的准则，近人齐如山把戏曲道具的运用归结为"不许写实，不许真器物上台"。西方舞台艺术是写实走不通了，想到走"写意"这条路。他们不仅仅在舞台艺术领域探索"写意"，在抽象艺术、实验话剧等领域，"写意"探索的历程还不长。所以谈论西方艺术，涉及"写意""抽象"等概念时，往往联想到现当代艺术。不像我们，写意是古今通用的艺术表达方式。

比如"三桌六椅"是昆剧舞台的传统布景，若干桌椅作为中性道具，表示高出地面的一切景物，大至高山、桥梁，小至柴门、井圈等景物。演员跨上椅子经过桌子，再从另侧椅子上走下，便表示过了桥。

西方人却从"三桌六椅"中读出了现代性，觉得是创新。德国戏剧家布莱希特曾研读《老子》等中国古代哲学典籍。1935年他观赏了梅兰芳的演出，深受启发。在《潘捷拉先生与他的男仆马狄》一剧中，他用桌椅代表高山，剧中主仆两人的翻山越岭就是通过踩椅子、蹬桌子来表现的。

20世纪30年代，梅兰芳到美国演出，美国著名单人剧演员露丝·德雷珀说："当初我创独角戏的时候就拿

定主意不用布景，一切情节故事用抽象的方法来表演；但抽象的方法又行不通，又想不起好的方法。这次看了中国戏以后才恍然大悟，原来中国早就用这个法子了，而且处处安排得非常妥帖美观。"

中国传统戏剧偏向于写意的艺术表达方式，是我们老祖宗的智慧，可以说是传统，也可以说是创新。

书　城：传统昆剧的舞台样式，便于观众与演员间心灵的感应。以前戏园子中，下场门是最抢手的座位，因为可以和舞台对面从上场门登台的伶人直接用眼神交流。由此联想到波兰戏剧家耶日·格洛托夫斯基，他说过："我们发现，没有化妆，没有别出心裁的服装和布景，没有隔离的表演区（舞台），没有灯光和音响效果，戏剧是能够存在的；没有演员与观众中间的感性的、直接的、'活生生'的关系，戏剧是不能存在的。"（《迈向质朴戏剧》，中国戏剧出版社1984年）他的戏剧观点是否与传统昆剧艺术有异曲同工之妙？

顾笃璜：耶日·格洛托夫斯基对印度、中国的文明抱有浓厚兴趣。他在20世纪60年代开始了一种名为"质朴戏剧"的大胆实验和探索。他们排斥布景灯光乃至服装化妆，认为没有这些辅助手段，戏剧照样可以存在，只消有演员的表演、演员与观众的交流，戏剧便存在了。在这种情况下，演员只能用动作和手势、表情和感觉等来说明与交代戏剧情节，让观众自己领会。这样的艺术主张，未免过于极端，但其核心理念却与我国戏剧艺术的表现原则暗合。

二

书　城：昆剧表演您推崇"体验"，您曾说过，昆剧表演要寻找内心依据。是否"体验"更能直指内心？

顾笃璜：昆剧表演一向崇尚"体验"。为什么要推崇"体验"？一是达到"心到"境界，无疑要追求"体验"。昆剧表演从程式化的身段模仿入手，进而寻找内心依据，渐渐达到"心到"境界。"心到"了，人物才能活在演员身上。

斯坦尼斯拉夫斯基评论梅兰芳的表演艺术（所演是昆剧与京剧）："中国戏剧的表演是一种有规则的自由行动"，"梅兰芳先生从艺术程式中获得了动作自由"（引自梅绍武《外国观众和评论家眼中的梅兰芳》）。他说的"自由行动""动作自由"，是"体验"的必然结果。若只有机械的动作模仿，拘泥在身段的程式里，不用心，表演就无法进入自由之境。昆剧表演只有获得了"动作自由"，才称得上是艺术。昆剧有很多剧目已丢失了"体验"，丢失了"自由"，它们够不够艺术，还是个问题。

书　城：张继青在《春心无处不飞悬——张继青艺术传承记录》（郑培凯主编，北京大学出版社2013年）一书中回忆，您曾和她讲过，如今舞台上的《寻梦》已经和传统的表演有分别了。以前《寻梦》里的身段没有那么丰富，台上是一个个的仕女图，演员动得很少，注重体验脚色内心世界。

顾笃璜：记得徐凌云先生告诉我，他曾看过钱宝卿演的《寻梦》，钱宝卿是晚清时这个剧目的传人。他描述说，令他印象深刻的是有许多静止场面，让杜丽娘沉浸在回忆之中，站着不走动，像是一幅幅仕女图，十分耐看。观众被带入杜丽娘的内心世界，为之动情。

这个梦是杜丽娘极端的隐私，是在她的脑子里的，她是在脑子里寻梦。杜丽娘在《寻梦》中动得少，但面部神情应是臻于化境的。

体验派表演"落静功"，与"水磨调"的兴起大有关系。魏良辅变弋阳腔与海盐腔，创水磨调昆腔。古人评说弋阳腔"其调喧"，流传至今的弋阳腔依旧保持着这样的艺术形态，大锣、大鼓敲击，后场众人齐声帮和，这与适应野外演出有关。城市发达起来后，戏曲进入室内演出，对此做出改进的海盐腔，因其"体局静好"，最初受到吴越文人缙绅的欢迎，在此基础上"水磨调"昆山腔兴起，盛行于全国很多地区，"水磨调"昆剧表演艺术更显轻、精、细、慢特色。"静好"境界，非心浮气躁的演员所能练就，须更加深入体验剧中人物内心世界。20世纪50年代初，我观摩过尤彩云为"继"字辈演员授戏，他教过一组手部动作，有掠眉、搭鬓、托腮等多种，用于旦脚凭栏眺望、低头含羞等处，他要求学员须气息下沉，意守丹田，切忌张扬浮躁，要体验脚色的内心活动，所以行话称"落静功"。

另一方面，昆剧表演艺术注重内心独白。人不断地思维，人的一切行动有思想支持。内心思想就是语言，在昆剧表演中便是内心独白。离开了内心独白就没有思想了。体验派演员内心活动要到家，表达内心独白时，要由衷而发。在内心活动的同时，人会有肢体语言，有面部表情，心理学上称为"微表情"，而不一定是大幅度动作。

杜丽娘在寻梦中应充满了"微表情"，不适合有过多身段表演。现在有些演员演《寻梦》，不集中在人物应有的内心活动上，却满场飞舞。这是表现，不是体验。昆剧崇尚体验，演员演戏要动情，要感动人，不是耍弄技巧。

三

书　城：1956年9月在苏州举行昆剧观摩演出，俞

振飞先生从香港回来,和当时只有十七八岁的张继青演《断桥》,俞振飞先生因为唱京剧,谦称自己把嗓门唱大了。自那次昆剧观摩演出之后,您和他是否有过更深入的昆剧艺术方面的交流?

顾笃璜:俞振飞先生自幼从父学习昆剧唱念,又曾师从沈月泉先生学习身段表演,是非常传统、规范的,但他父亲粟庐先生不赞成他粉墨登场,更不论"下海"当演员了。后来俞振飞先生到了上海,那时京剧已经风行,他师从蒋砚香学起了京戏,后与程砚秋合作,演的主要是京剧,昆剧所占比例极少。

1956年5月,浙江昆苏剧团(浙江昆剧团前身)进京演《十五贯》获肯定——昆剧作为一个剧种开始被人们看到了存在价值,这被称为"一出戏救活了一个剧种"。之前有一种说法,昆剧作为一个剧种已没有存在价值,但其分体可以滋养年轻剧种。《十五贯》演出之后,昆剧工作者的艺术激情重新燃起,同年9月在苏州举办昆剧观摩演出,当时徐凌云、俞振飞、白云生、侯永奎等名家都来了。俞振飞演出《断桥》时有个误传,说这个演出是为了提携青年演员,但事实上不完全是那么回事。他看了一位名演员演昆剧折子戏,很不满意,说自己要唱一出戏给那位演员看一下。要演出的话,配角怎么办呢?他说,请那些青年人来演就行了。于是,学艺不足三年的张继青配演白蛇,章继涓配演青蛇。

那个时候,他刚从香港回来,心里不是很安定,也不知未来会怎样,还想过来我们剧团。我和他有些世交,虽然那时是初次相见,我打趣说:"这个小剧团养不了你这尊大菩萨的。"后来没多久,他就去当上海市戏曲学校校长了。

演过京剧容易表演尺度放大,俞振飞先生是很谦虚的。他任上海市戏曲学校校长后,还常到苏昆剧团传艺。他一再说明,因为长时期唱京戏,变轻声吟唱为引吭高歌,形成了牢固的习惯,回过头来再唱昆曲,总带京味,叫学生不要模仿他。那时苏州昆剧教师俞粟庐的门生俞锡侯、吴仲培,曲师吴秀松等比较正宗,他特别推崇这几位老师。在身段动作方面,一方面因为演京戏,另一方面又因为他自己身材高大,所以把动作的幅度放大了,尤其巾生所走的小串步,他已经不用了。他也一再叫学生不要模仿他。对于巾生步子,他推崇沈传芷先生及宋选之先生。俞振飞先生对昆剧传统艺术的态度是严谨的。

书　城:从过云楼陈列馆了解到,您家族成员有唱昆曲的传统,这对您孩童时代有影响吗?

顾笃璜:我们家里人唱昆曲和弹古琴的不少,出了顾公可,他是我伯父。他是俞粟庐的三大弟子之一。俞粟庐的三大弟子"一龙二虎",他是龙,因为他生肖属龙;二虎是俞锡侯、俞振飞,都是生肖属虎。

唱昆曲是我们的业余生活,不过当时我还太小,轮不到我。堂哥顾笃琨把传习所的薛传钢请到家里教昆曲,堂哥学唱时,周围的同学跟着一起学。我当时只有七八岁,还不懂得欣赏昆曲,就是跟着看看。有一次苏、沪两地曲友会串,我随父亲去看,当时正演着《安天会》,看到徐凌云先生演的孙悟空,我特别高兴。那天所看的其他剧目都没了印象,唯《安天会》至今还有记忆。

当时家里还有把东坡琴,我的表伯汪孟舒偶尔来,就弹这琴,他提倡大家来学习古琴,我很排斥。小时候我很顽皮,会爬到树上念书,可是,他一弹古琴我就静下来了,但是让我学琴,我就坚决不要学了。

这样的生活,因抗日战争爆发而中断。我是1928年出生的,1937年随家人离开苏州去上海避难。在上海,我念书的学校,是一个校舍两个学校使用,各半天。因课余时间很多,学生社团很活跃,我参加了京剧、昆剧社团。

书　城:您早年在上海美术专科学校主修西洋画,接受古典写实派的训练,也学过西方现代抽象画。之后在国立社会教育学院社会艺术教育系攻读过戏剧专业,学的是话剧艺术,还从事过话剧活动。这些以西方文化为背景的艺术样式是否让您从另一个视角理解昆剧?

顾笃璜:我认为文化需要比较,因为特点是在比较中产生的,只有通过比较才能辨明。那个时候(就读上海美术专科学校时)我才十几岁,受五四新文化运动影响,尽管因为家庭背景的关系,我从小接触的是传统文化,但同时,我也很迷恋西方文化。长辈希望家族子弟学理工科,对我也这么规劝,认为学美术将来生计有问题,但我还是执意要学西洋画。

中华人民共和国成立伊始,我被分配到戏曲管理工作岗位。昆剧是苏州戏曲工作的重中之重,我主要从事昆剧的传承与保护工作。当然,回归到中国传统文化,也和家庭有一定的关系。虽然起初让我去接触这些东西,我不一定很喜欢,但等长大后回忆起来,这些还是对我起到了很大作用。

对传统文化的认知也是有一个过程的。过去我也曾说过,苏州昆剧传习所(成立于1921年)的办学方针太保守,只提了传承昆剧艺术,没有提出创新、革新的口号来,致使后来的昆剧仍处于抱残守缺的状态,并写成文字发表。但是后来我的思想有了改变,觉得幸而昆剧

传习所的办学方针是"保守"的。正因为办学者们真正看清楚了在昆剧中所保留着的艺术遗产是传统文化的精粹，所以他们非常认真、非常严谨、不受干扰地埋头把昆剧的艺术遗产大体按原样传承了下来。

当时从"传习所"到"新乐府"到"仙霓社"，主要在上海演出，在十里洋场的上海，若昆剧随波逐流，以求迎合观众，走上通俗化、现代化之路，昆剧会被改革成什么样子呢？实在是不敢想象。所以我现在要说，幸而他们"保守"了。

书　　城：20世纪初，昆剧在苏州已陷入了班社解体、艺人生活无着的绝境。在这种境况下，苏州昆剧传习所成立，有意思的是，发起人或出资人多是接受新学堂思想的。这可以说是昆剧的一次绝处逢生？

顾笃璜：苏州昆剧传习所的创办人多是接受过现代教育的新派人士，如贝晋眉毕业于北京高等工业学校，学的是染织；徐镜清毕业于东吴大学文学院。出资人穆藕初是留美农学硕士，回国后创办了华商纱布交易所、上海劝农银行。青年时代他已在上海组织过阅书报社、音乐会等文化团体。他说，是听到了俞粟庐唱曲之后，"始憬悟昆曲之关于国粹文化之重要"，于是开始资助苏州昆剧传习所。他有一句话令我印象很深："感人至深者，莫善于讲求音乐。"他是昆剧艺术的真正知音和不遗余力的推进者。

在五四新文化运动影响下，当时戏剧区分成两大类：新剧（从西方传入的话剧）和旧剧（我国的传统戏曲）。文化人分为两大类：新文化人和旧文人（或旧艺人）。这里的"旧"是完完全全的贬义词，代表着没落。说到戏曲是旧剧，那么昆剧自是旧中之旧了。连胡适也一度曾对昆剧的前景抱悲观态度："昆曲不能自保于道、咸之时，决不能中兴于既亡之后。"

执着于保存昆剧的人理所当然是旧文人了。恰恰昆剧传习所发起人受过新思想洗礼，不是被划入旧文人之列的人，但他们对传统文化的价值有高人一等的真知灼见。

书　　城：在20世纪20年代西风东渐的背景中，苏州昆剧传习所以传承昆剧艺术为办学理念，但课程设置是开放的，曾设有算术、英语课程？

顾笃璜：昆剧传习所不仅以挽救昆剧于危亡，培养昆剧传承人为使命，还引入现代教育理念改造旧科班教育，废除旧式科班的师徒体制，建立学校式的师生关系。传习所开办之初，穆藕初去视察，学生行跪拜礼，称呼穆藕初为"老爷"。穆藕初立即制止，并宣布：不许跪拜，不许称"老爷"，叫"穆先生"，行鞠躬礼。在其他场合称他"穆老爷"，他并不纠正，在昆剧传习所则阻止用这一称呼，他是想把传习所办成新式学校的。

昆剧传习所开设语文、算术、英语等课程，设有英语课是考虑到日后学生向西方吸收知识的需要，也是为着未来昆剧走向世界的文化交流做准备的。在当时，有这样的构想，实在是很超前的。但英语和算术这两门功课开课不久便取消了，主要原因是学生对这两门功课普遍缺乏兴趣，学习成绩上不去，又考虑到昆剧专业人才必须在古典文学、音韵学、曲律学等方面有一定的修养，为了加强这方面的教育，并让学生更多地集中精力，才把这两门学生不感兴趣的课程取消了。"传"字辈中还真出了改编剧本和谱曲的人才。

四

书　　城：从1951年始，您对传统昆剧进行探究、传承，力求按其"本真态"排演，这对您来说几近信仰。您曾几度面对昆剧的曲折艰难时期，其间是否改变过这一信仰？

顾笃璜：从来没有改变过。因为昆剧的文化价值是不可改变的，保护它、传承它的意志也是不可改变的，这不是个人兴趣。我并不反对有人去创新昆剧，甚至发展出一种昆味新剧来。但这属于另外的范畴，这与保护、传承昆剧艺术是根本不同的两回事，决不能互相混淆。我反对的是把那些实际上已被扭曲的昆剧说成是原汁原味，不断地误导观众。有个比喻我一直讲的，摩天大楼可以造，但是虎丘塔是不能拆的，而且对于它的保护要修旧如旧。

书　　城："本真"一般理解为"本性，天性""本来面目"等（《辞海》），您是怎么看待昆剧"本真态"的？

顾笃璜：昆剧在形态上可以有很多变化，可是它精神价值的核心不能变。我理解的"本真态"，就是昆剧精神的核心。如，在昆剧舞台艺术中，布景不能用，一用就不是"本真态"昆剧。"写意""虚拟"是核心中的核心，和中国审美传统一脉相承，丢掉的话，昆剧就会失其本真。当然，我们强调的是"写意""虚拟"的精神不能丢，但手法应该不断丰富。

只要昆剧的价值核心不被抛弃，即使昆剧演现代戏，也仍可葆其本真，这对编演新戏及昆剧创新是有利的。民国时期大曲家吴梅编写过有关秋瑾的昆剧，苏州在"文革"前演演过《焦裕禄》，服饰都是现当代的，但一律"本真态"表演，其艺术水平可以和传统折子戏媲美。这是另外一个题目，这里不展开。

书　　城：2001年苏州昆剧组团赴台湾地区演出，公

开亮出"本真态"昆剧。作为总导演,您是怎么推动那次"本真态"演出的?

顾笃璜:这里应该先提一下1998年江苏省昆剧院赴台演出的往事,我参与策划这事,那次演出的节目是我最后选定的,总体来说,是保持了传统风格。我把这次演出看作对昆剧演出市场的一次"火力侦察"。我应邀到台北的中学、大学作演讲,与青年学生有了面对面的交流,又与台湾旧友新知有不少接触,感觉昆剧在台湾地区"本真态"演出是行得通的。

2001年,由昆剧传习所教师(均为已经退休的"继""承"字辈演员)与"省昆"(江苏省昆剧院)部分"弘"字辈演员联合组成苏州昆剧艺术团,赴台湾地区演出。演出说明书称,所演剧目为"未经改革的昆剧、移步不换形的昆剧"。节目排练之时,2001年5月18日,昆剧被联合国教科文组织列入"人类口述与非物质遗产代表作"名录。当时更坚定了排练目标:保持昆剧艺术之"本真态",体现昆剧的艺术特质。

那次排演的剧目在回归昆剧原貌上做了不少努力,叠头戏有《琵琶记》《钗钏记》《白兔记》《永团圆》《满床笏》等,折子戏有《还金镯·哭魁》《慈悲愿·撒子·认子》《如是观·交印》等,其中有不少是数十年来绝少演出的。

这些作品是按照昆剧的传统法则或称昆剧的"本真态"排演的。为了适应对全剧不甚了解、欣赏折子戏有隔膜的观众,我们把折子戏串联成故事略有头尾的"叠头戏"。其实在"传"字辈时代就已经非常注重叠头戏了。

舞台恢复"出将""入相"和检场人当场迁换道具,去除了布景,灯光只是大白光照明。化妆、扎扮力求把晚清至民国时期受京剧影响的那部分排除掉。乐队则恢复文场四大件和六人编制,去掉西方的和声、配器手法;打击乐器的音色也经严格挑选,例如采用了高调门的传统小锣,锣片恢复竹制,以达到传统昆剧锣鼓轻击、绝少噪音的特有风味。

书　城:观众欣赏昆剧有困难吗?

顾笃璜:观众人数之多超出预期,其中有对中国传统文化及昆剧研究有素的专家学者,也有大量青年学生,《白兔记》被请入台湾成功大学专场演出。

一些喜爱昆剧艺术的教师甚至组织学生事先阅读剧本,然后观看演出,这倒是保留了以前的看戏风尚,戏迷或曲友时常带着曲本到戏场观剧,以便检阅唱词,直到民国时期仍是如此。

书　城:听说您曾删节、整理过"洁本《牡丹亭》",您是在怎样的背景下编这个节选本的?

顾笃璜:那是20世纪80年代初的事情,编"洁本《牡丹亭》"是为了应付检查,完全就是做样子的。1982年江苏省昆剧院在昆剧会演中演出《牡丹亭》,获好评,但也遭遇举报信,信中指责江苏省昆剧院照搬《牡丹亭》旧剧本中的"黄色唱词""演出陈腐戏曲"。在全国文联扩大会议上,据此信,江苏有关部门受到批评,江苏省文化厅的郑山尊(时任江苏省文化厅副厅长)压力很大,为此写了一篇长文,题为"学习古典戏曲艺术是为了今天的事业"(该文章后公开发表于《昆剧艺术》创刊号,其时郑老已去世)。为了替郑山尊解围,我就编了这个"洁本《牡丹亭》"。这个节选本按汤显祖原著并参考昆剧通行演出本,选用"肃苑""惊梦""慈戒""寻梦""写真""诘病""离魂"等七折,演出不超过三小时。我把唱词留到"耳鬓厮磨"为止,在当时的背景下,"耳鬓厮磨"已经算是尺度最大的了。

那个"洁本"从来不曾排演过。

书　城:您导演的《牡丹亭》,用的是哪个版本?

顾笃璜:"洁本《牡丹亭》"之后不久,《牡丹亭》再度排演,我担任总导演,唱词仍用原本,一字未改。1983年,文艺政策更宽松了,江苏省昆剧院赴京演《牡丹亭》,也是照用原本,一字未改。

凡按照传统版本排的《牡丹亭》,节选整理的原则是,凡发现通行演出本中有不当的改动,一律按原著改回来。《牡丹亭》被搬上昆剧舞台之始,便有多种改本出现,并曾引起汤显祖的不满:"《牡丹亭记》,要依我原本,其吕家改的,切不可从。虽是增减一二字以便俗唱,却与我原做的意趣大不同了。"(汤显祖书信《与宜伶罗章二》)

把剧本搬上舞台,为适应剧场而作某些技术性处理是必然会有的,但若这些改动违背作者立意,甚至降低原著艺术价值,便是不应有的失误。现在某些曲文改到后面没道理了,例如《游园》结尾处,某些演出本是,春香(念):"小姐,留些余兴明日再来耍子。"杜丽娘(念):"这园子委实观之不足!"汤显祖原著是:杜丽娘游园伤春,便要回去(念):"去罢!"(现改为"春香,回去吧")而春香贪玩,不愿回去(念):"这园子委实观之不足也!"很明显,这才是汤显祖的原意。如此改动,把杜丽娘塑造成一位耽于春光的闺秀,而且她伤春的心境丝毫没有反映出来,这不符合汤显祖原著中杜丽娘的身份及性格特征。

书　城:您曾说过,昆剧的传承与发展,若丢失"本真态"这颗种子,就失去了昆剧特有的艺术形态。

顾笃璜:"本真态"不是简单的"复古"。现在昆剧

作为"人类口述与非物质遗产代表作"受到重视，但有些现象令人担忧，比如，出现了大制作大投资的"竞赛"，你投几百万，我投上千万；有些剧目被"革新家"们改成"转基因新物种"，说这样"改革"是为了让观众容易接受，结果却是，昆剧传统中值得传承的文化内涵正慢慢流失。

昆剧是我们传统文化的根。我一直说驴子和马可以交配出骡子，但是骡子是不能生育的。所以，驴子和马如果不保护好，最后只剩下骡子的话，就只能被消灭了。

我是在这样的背景中强调"本真态"昆剧的重要性，期许这种艺术回归有利于今人辨识昆剧发展中的谬误，再进一步弘扬昆剧传统、复兴昆剧。

书　城：您认为昆剧的生命力在哪里？对未来有什么启示？

顾笃璜：昆剧的基因根植于中国人的审美文化传统，它的生命力源于生活。比如化妆，现在戏曲旦脚几乎一个样，都学京剧四大名旦的化妆方法。我不知讲了多少遍，昆剧旦脚的四种扮相清水脸、淡妆、浓妆、病容，《牡丹亭》里都有，但如今《牡丹亭》从开场到结尾通常是一样的妆容。杜丽娘起床时是清水脸，之后去后花园，化的应是淡妆，但现在杜丽娘偏偏头上插了很多头饰，去自家花园插那么多头饰干嘛？该是稍插头饰、淡扫蛾眉就出门了。杜丽娘唱到"离魂"，化的是病容妆。尤彩云曾说，以前病容妆是考究的，从中药房买来荷叶，煮汤洗脸，颜色憔悴而不觉难看。

正因为昆剧源于生活，即使昆剧处于困境挣扎时期，其种子仍得以保存于一方水土，时机一到，便会重生。

昆剧的生命力还来自它的包容性。昆班的体制和班规一向提倡演员拓宽戏路的，这与后起的京剧有很大不同。研究一下"传"字辈演员，他们中跨行当的不乏其人。如两位名丑王传淞与华传浩都是先学"生"，后改"丑"的，这为他们扮演既是丑又带巾生神韵的脚色做了准备。只有掌握了多种人物的身段程式，才能丰富自己的表演艺术，一旦将不同家门的身段融会贯通，运用于某一个特定脚色，人物形象就会不单薄、更个性化。理解了这些才会明白，为什么沈传芷肚子里装得下300出戏，他排戏不用看剧本，而且能演活。现在很多人急功近利，加起来能演300出戏吗？所以有人问我，世界上有没有昆曲大师？我说没有。沈传芷都没有被称作"昆曲大师"呢。

现在昆剧演出市场可以称得上繁荣，然而传统折子戏按"本真态"演的，极少。其实，越处于传统积淀的深处，越是保持其"本真态"，才能越接近昆剧价值核心，这才是对待昆剧艺术传承应有的态度。昆剧的传承又是活态的，是流变的，基本上传承和创新打成一片，不能将传承和创新割裂开来思考。

从前辈代代师承而来的传统剧目，为什么可贵？因为里面凝聚着前人的智慧，这大多不是某一个人独立发明出来的，而是许多代、许多人，集思广益、千锤百炼创造出来的，有丰厚的文化积淀。传统剧目演出日渐完美，本身就是一种艺术创造。

在昆剧艺术的传承中，我们绝不是反对流变，更不是反对今人的创造发挥。传承虽有小异但仍应保持其大同，虽有变异但仍应保持其基本的一致性。一味迎合观众，盲目"改革"，对前人的艺术成就缺乏鉴赏能力，或由于自身功力等原因，造成艺术内涵减弱或演出水准倒退，这是令人担忧的。昆剧传承，最容易失传的往往便是其最精美的那一部分。这些精华一旦失传，留下的将是不尽的遗憾。

（原载于《书城》2018年11月号）

一代宗师赵景深（存目）

周锡山

"老郎菩萨"李翥冈与《同咏霓裳曲谱》（存目）

浦海涅

南调北腔
——上党梆子中的昆腔摭谈（存目）

贾 静

（原载于《戏曲艺术》2021年第1期）

北方昆曲"花谱"《马祥麟专刊》探考（存目）

陈 均

（原载于《文化遗产》2021年第4期）

追忆昆曲"传"字辈老师
兼谈我从演员走向导演的历程（存目）

沈 斌

（原载于《中国戏剧》2021年第9期）

京杭大运河与昆曲文化的传播（存目）

胡 亮

（原载于《江西社会科学》2021年第5期）

清末徽州昆曲酬神戏民间工尺钞本《齐天乐》叙考（存目）

李文军

（原载于《黄河之声》2021年第15期）

有关昆剧"传"字辈的两种文献资讯

吴新雷

2021年恰逢纪念苏州昆剧传习所成立100周年，谨将我见过的有关张传芳艺事的《挹芳专刊》和周传瑛、王传淞与上海美华大戏院签约的情况简要地介绍如下。

一、《挹芳专刊》简记

1960年暑假期间，我访曲京华，在位于国子监的原首都图书馆阅览戏曲资料，见到了这本专门揄扬昆班仙霓社名角张传芳的《挹芳专刊》，我便用一张纸质卡片简略地记下了内容纲目，回南京后夹杂在书堆里一直没有再去翻看。六十多年过去了，早已遗忘（也不知此刊至今还在馆内否）！今年为了纪念"传"字辈从艺100周年，我翻箱倒柜，竟意外地翻到了这张卡片，经与桑毓喜的《幽兰雅韵赖传承——昆剧传字辈评传》比勘，发觉桑书没有著录，缺失了，所以特予报道。

据我记录的卡片显示（见书影），《挹芳专刊》的封面题字是"如霖签署"，标明"民国二十年十一月"。这是1931年11月铅印的宣传册子，开卷有：（1）"昆旦张传芳小影"；（2）张传芳演出《思凡》剧照二帧；（3）"为兰友作兰图一幅"，署为"辛未冬铁如意馆主"所绘（辛未即1931年）。

卡片正面

卡片背面

专刊的文字部分有：（1）《挹芳专刊序》，署为"辛未秋日武林许月旦叙于海上"；（2）《小引》，署为"泉唐许礼斋"；（3）许礼斋【金缕曲】词一首（附载张传芳演出《佳期》和《天门阵》剧照）；（4）许礼斋《传芳小传》一篇。足见这本《挹芳专刊》是寓居上海的杭州人许礼斋出资主持编印的。他是昆曲热爱者，用现今的话语来讲，是追星族里的超级戏迷，是热捧张传芳的"铁杆粉丝"。他有相当高的文化水平，擅长书画，能赋诗填词，跟张传芳本人有直接的交往，且甚熟悉，所以能为张传芳作传。至于为专刊画兰的"铁如意馆主"，就是鼎鼎大名的昆曲迷张宗祥（1882—1965），曾任浙江图书馆馆长和西泠印社社长等职，平生于书法、绘画、古籍校勘等方面造诣特深。他藏有北宋珍品文物"铁如意"，所以为自己的书斋题名"铁如意馆"，铁如意馆位于他故乡海宁的硖石街上，至今尚存（已被列为浙江省级文物保护单位）。为此刊作序的许月旦，原名许舜屏，杭州人，是著名的报人和文艺评论家，到上海成了时尚的海派文人。他和张宗祥、郑逸梅、陈蝶衣等社会名流交谊甚厚，著有《念萱室随笔》。他还协助张宗祥在张氏上海寓邸多次义务为姚传芗、张传芳、刘传蘅、华传浩、周传瑛等五人开讲古文课，张主讲，他担任助教。① 他对昆曲素有研究，曾在1931年《戏剧月刊》第三卷第十期发表《新乐府之命名考》（"新乐府"是昆剧"传"字辈出师后所组戏班的班名）。②

我从卡片背面摘录了许礼斋写的《传芳小传》："传芳张氏字兰友，吴郡良家子也。三四岁时，其母教以诗歌，辄朗朗上口如成人。""师谓传芳之喉宜旦，于是习旦，与朱传茗、姚传芗并为个中翘楚，时论称三杰焉。""遂隶于大世界者三稔。会以事中辍。辛未之秋，旗鼓重整，易其名为仙霓社，而传芳之艺益进！""传芳大母及父母皆健在，兄弟二，女兄弟一。娶同邑周氏女为室，美而贤，称双璧云。"这表明作者许礼斋对张传芳的身世行事很了解，特别是说张传芳"字兰友"，所以铁如意馆主绘制了一幅《为兰友作兰图》。桑毓喜写的张传芳传记中虽然提及"曲迷们特组成'兰社'，并编印《兰言集》为其捧场"③，但不知还有这本《挹芳专刊》，而且未能指出传芳字兰友。这样看来，《挹芳专刊》还可为桑书补缺，其学术价值是不言而喻的呵！

二、周传瑛和王传淞与上海美华大戏院签订的收据和契约

契约的原件是江苏省昆剧院一级编剧胡忌珍藏的，他生前把复印件送给了我。本文插配的图片就是依据复印件影印的。我在所编《插图本昆曲史事编年》中曾简要地予以报道④，这里干脆写成文章，说明原委。

原藏者胡忌（1931—2005）是著名的戏曲研究专家，早年在上海时师从复旦大学赵景深教授。他热爱昆曲，有缘结识周传瑛、王传淞等"传"字辈演员并看到他们的演出，还曾经向郑传鉴和张传芳学唱。1957年，胡忌到北京任职中国戏剧出版社编辑，写出了成名之作《宋金杂剧考》。1978年调到江苏省昆剧院后，整理改编了昆剧《牡丹亭》《草诏》《阎惜娇》《血冤》等，并和刘致中合

① 许洁：《外公留下的财富》，《张宗祥先生纪念文集》，西泠印社2019年。
② 据曲友陈奕通告知，郑逸梅《艺林散叶》（北方文艺出版社2019年）与潘真《海派文化地图·申江往事》（上海交通大学出版社2017年）等书中都有关于许月旦的记事。
③ 桑毓喜：《幽兰雅韵赖传承——昆剧传字辈评传》，上海古籍出版社2010年，第136页。
④ 吴新雷：《插图本昆曲史事编年》，上海古籍出版社2015年，第202页。

作,撰著了《昆剧发展史》(1989 年中国戏剧出版社初版,2012 年中华书局重印)。此外,他还出版了《明清传奇选》和《古代戏曲选注》,编辑了《郑传鉴及其表演艺术》。他病逝后,遗下的图书资料全归浙江遂昌汤显祖纪念馆收藏。

本文中影印的是周传瑛和王传淞在 1945 年 8 月 7 日跟上海美华大戏院签写的报酬收据和演出契约。文字由戏院账房手写在印制的 8 行笺纸上①,一式两份,一份由周传瑛领衔签名,名下写有"八月七日"字样,笺纸下侧的边款上题为"中华民国卅四年八月七日"。另一份由王传淞副署的就简略处理不写日期了。现据周传瑛领衔签字件释文如下:

今收到

美华大戏院一部分包银定洋国币拾万元正(整)

周传瑛签　八月七日

附约

(一)兹承美华大戏院聘为昆剧演员,言明每月包银壹佰万元正(整),不得中途离班。所排之戏,不得借故推诿。如因事不能演出者,自请代理。

(一)定期一月,自八月廿柒日起至九月廿六日夜场止,按月计算。言明包银分作两期发付,不得拖延。但开演日除预收包银定洋外,当找足半月。若逢票友假座及参加客串所演之剧,不得超过三出,概演搭配,并不得收取甚(任)何费用。若票友自原(愿)开销者,不在此例。

(一)以上一切,若有违犯者,倘院方因此所受影响者,当由本人负责。如院方特宥者,不在此例。

中华民国卅四年八月七日

周传瑛和王传淞与上海美华大戏院签写的收据和契约之一

周传瑛和王传淞与上海美华大戏院签写的收据和契约之二

王传淞签名的一份没有填写年、月、日,由于是账房手抄,文字上下行款有移动,而且在第二条中少写了"夜场"二字。至于演出什么戏码,契约上没有写明。从语气看,这一个月的演出是由周传瑛和王传淞两人负责组班的(约请其他演员并选定演出戏码)。契约中还特别说明,如有昆曲界的曲友客串参与演出,签约期内总数不得超过三出戏,而且串客(业余演员)不得做主角,只能当配角,并且不得收取报酬(费用自理)。

契约上预定演唱昆剧一个月,从 1945 年 8 月 27 日开演,至 9 月 26 日夜场结束(为期 31 天)。包银 100 万元整(指伪中央储备银行发行的纸币)。8 月 7 日先付包银的定洋 10 万元,写了收据并签约。但因当年 8 月 15 日日本投降,抗战胜利,此事的后续情况就不得而知了。真是探微见大,这契约一纸虽小,却反映了当时昆剧的市场价值和已衰犹存的微妙状态!崇尚歌舞话剧的美华大戏院老板,在昆剧濒临危亡之际,竟还想到"传"字辈和串客们的存在,而且认知周传瑛和王传淞是昆剧艺术界的代表人物,特别推举周传瑛是他们之中的首席代表,所以这件契约虽然微茫,其史料价值却是不言而喻的。

旧上海曾有 187 家戏院,我查考了《申报》1945 年的广告栏,得知上海确有美华戏院,与光华、丽华、大华并称四大戏院。据 1945 年 5 月至 9 月美华大戏院在《申报》上间断性登载的广告,美华大戏院以演出歌舞和话剧为主,未见有昆剧广告。经调查访问,美华大戏院的院址在上海市静安寺路(今南京西路)斜桥弄(今吴江路)80 号,早已不复存在。

① 这是当时办事机构通行的公用便笺,格式是大开 8 行纸,印有边框,边款上侧印了"第几号第几页"字样,边款下侧印了"中华民国某年某月某日"字样。

中国昆曲 2021 年度纪事

中国昆曲 2021 年度纪事[①]

王敏玲　整编

1 月

1月1日　"欢庆新春 服务人民 喜迎中国共产党成立100周年昆曲经典剧目巡演"在南京江苏大剧院拉开帷幕，北方昆曲剧院于1月1日、2日、4日，分别在南京、郑州两地为戏迷观众奉上了昆曲经典传统剧目《牡丹亭》。

1月1日、2日　江苏省演艺集团昆剧院"春风上巳天"《世说新语》之"谢公还有故事""大哉死生"两部剧目在紫金大戏院演出。

1月5日　浙江京昆艺术中心（昆剧团）三省一市五大剧种（昆曲、京剧、黄梅戏、锡剧、婺剧）共演《雷峰塔》在金华上演。

1月18日　湖南省昆剧团罗艳、傅艺萍、雷玲携李媛、蔡路军、张璐妍、刘嘉参加参加"潇湘雅韵 梨园报春"2021湖南戏曲春晚。

1月25日　由江苏省演艺集团昆剧院单雯、施夏明主演的4K昆剧电影《牡丹亭》在曦江南影视基地开机拍摄。

2 月

2月25日　上海昆剧团"回天蟾·看好戏——天蟾开幕演出季"上演昆剧《贩马记》，由蔡正仁领衔，黎安、罗晨雪共同主演。

2月25日、26日　上海昆剧团在厦门闽南大戏院上演实验昆剧《椅子》，由吴双、沈昳丽携手主演。

3 月

3月7日　北方昆曲剧院创排的昆曲《续琵琶》在北京市剧院运营服务平台"戏韵动京城"——第四届京津冀文艺院团新春线上展演。

3月27日　北方昆曲剧院新创剧目《金雀记》在梅兰芳大剧院首次与广大观众见面。

4 月

4月3日　江苏省演艺集团昆剧院《瞿秋白》剧组成立，罗周担任编剧，张曼君担任导演，施夏明、周鑫、孔爱萍、柯军、单雯饰演主要角色。

4月21日　江苏省演艺集团昆剧院省艺术基金资助项目《梅兰芳·当年梅郎》在上海东方艺术中心演出，并顺利通过国家舞台艺术精品工程专家考核组的评估验收。

4月29日　江苏省演艺集团昆剧院参加文旅部庆祝中国共产党成立100周年优秀舞台艺术作品展演，在紫金大戏院演出《眷江城》。

4月25日—5月12日　上海昆剧团计镇华、梁谷音、张铭荣担纲主演，滕俊杰执导的8K实景昆剧电影《邯郸记》在浙江横店影视城完成前期拍摄。

5 月

5月10日　永嘉昆剧团完成文化和旅游部2020年度"中华优秀传统艺术传承发展计划"戏曲专项扶持项目《张协状元·游街》《琵琶记·书馆》两出传统折子戏的录制工作。

5月14日、15日　为庆祝建党百年及昆曲入选"人类口述与非物质遗产代表作"名录20周年，湖南省昆剧团举行昆曲入遗20周年纪念演出昆曲主题晚会。罗艳、雷玲、傅艺萍演唱诗词《雾失楼台》《雨霖铃·寒蝉凄切》，演出《牡丹亭·惊梦》，剧团四代昆曲人齐上阵，演出《红氍毹上》《天使手韵》等，同时创新推出了昆曲现代戏《飞夺泸定桥》。

5月15—18日　上海昆剧团以四大板块、六场活动，庆祝昆曲入选联合国教科文组织首批"人类口述与非物质遗产代表作"名录20周年。15日，国内首部由全学生阵容上演的学生版《长生殿》在同济大学"一·二九"礼堂上演。16日下午，"大雅元音播寰宇"长三角曲友清唱大会在俞振飞昆曲厅举行。16—18日连续三晚，"霓裳雅韵·兰庭芳菲"庆祝演出登上天蟾逸夫舞台，以两场经典折子戏和一台主题晚会，集结上昆五班三代艺术家和全国八大昆剧院团及众多戏曲名家名角，将此次系列活动推向高潮。

[①] 本纪事资料源于各昆剧院团提供的该院团年度大事记初稿，谨此说明，并致谢。

5月15—22日　昆山市庆祝昆曲入遗20周年大会在梁辰鱼昆曲剧场举办，会上发布改编版昆剧《浣纱记》。

5月18日　浙江京昆艺术中心（昆剧团）在"5·18"传承演出季重现1954年经典版《长生殿》。

5月19日　浙江京昆艺术中心（昆剧团）五代人"世""盛""秀""万""代"代代相传，打造了折子戏专场，其间还推出了《浣纱记·打围》，以此纪念梁辰鱼500周年诞辰。

5月22日、23日　北京文化艺术基金资助项目——北方昆曲剧院2019年度新创剧目《救风尘》在梅兰芳大剧院隆重上演。魏春荣饰赵盼儿，邵峥饰魏扬，张媛媛饰宋引章。

6月

6月12日、13日　昆山当代昆剧院亮相第十四届"良辰美景·恭王府非遗演出季"折子戏专场。

6月14日　北方昆曲剧院《西厢记》在第十四届"良辰美景·恭王府非遗演出季"上演。

6月14日　浙江京昆艺术中心（昆剧团）上演青春版全本《雷峰塔》。

6月23日　"恰是百年风华"上海戏曲艺术中心成立十周年暨宛平剧院开台演出，上海昆剧团献演《风云会》《紫钗记》经典片段；6月28日、29日献演经典昆剧《牡丹亭》《狮吼记》。

6月29日、30日　江苏省演艺集团昆剧院原创昆剧《瞿秋白》在紫金大戏院首演。

7月

7月1日、2日　为了庆祝中国共产党建党100周年，北方昆曲剧院上演了大型原创昆曲史诗《飞夺泸定桥》。

7月8日　昆山当代昆剧院在献礼建党100周年苏州市优秀舞台艺术作品展上进行当代昆曲《峥嵘》（又作《春晓》）昆山首演。

7月12日、15日　江苏省演艺集团昆剧院参加江苏省庆祝中国共产党成立100周年优秀舞台艺术作品展演，在张家港、南京江苏大剧院演出《梅兰芳·当年梅郎》和《眷江城》。

7月15—18日　上海昆剧团首部大型革命现代昆剧《自有后来人》作为庆祝中国共产党成立100周年新创舞台艺术作品展演季压轴大戏在上海大剧院首演四场。

7月17日　昆山当代昆剧院在昆山市顾炎武日演出《顾炎武》。

7月29日、30日　《玉簪记》在周信芳戏剧空间完成中国戏曲"像音像"工程的录制工作，黎安、沈昳丽分别饰演潘必正、陈妙常。

8月

8月8日　北方昆曲剧院新创小剧场昆曲《巧戏·黄堂》在吉祥大戏院首演成功。

9月

9月17日　昆山当代昆剧院改编版昆剧《浣纱记》在昆山文化艺术中心大剧院首演。

9月22—25日　永嘉昆剧团赴苏州保利大剧院参加第八届中国昆剧艺术节，演出剧目为《红拂记》，线上展播折子戏《古城记·挑袍》《双义节·审玉》《绣襦记·当巾》《折桂记·牲祭》。

9月23日　江苏省演艺集团昆剧院参加第八届中国昆剧艺术节开幕式，在昆山文化艺术中心演出《瞿秋白》，同时昆剧院录制的《邯郸记·云阳法场》《红梨记·醉皂》《狮吼记·跪池》《世说新语·开匮》《世说新语·索衣》《凤凰山·百花赠剑》等六部折子戏在中国昆剧艺术节线上展播。

9月25日　江苏省演艺集团昆剧院赴上海保利大剧院演出传承版《牡丹亭》，孔爱萍携贺欣悦分饰杜丽娘。

9月25日　浙江京昆艺术中心（昆剧团）携昆剧《浣纱记·春秋吴越》参加第八届中国昆剧艺术节并获得金奖。

9月26日　北方昆曲剧院新创剧目《救风尘》在第八届中国昆剧艺术节亮相，并在线上、线下同步展演。

9月26日　湖南省昆剧团现代昆剧《半条被子》亮相第八届中国昆剧艺术节。

9月27日　上海昆剧团携《自有后来人》在昆山文化艺术中心大剧场参加第八届中国昆剧艺术节。

9月28日　昆山当代昆剧院改编版昆剧《浣纱记》在苏州湾大剧院歌剧厅献演第八届中国昆剧艺术节。

9月29日　浙江京昆艺术中心（昆剧团）携《雷峰塔·水斗》参加第九届中国（安庆）黄梅戏艺术节。

10月

10月1—7日　第五届中国戏曲文化周在园博园举行，北方昆曲剧院以"昆曲丝竹吟"为主题，打造了"沉浸

式"昆曲生态园区——忆江南,并在阳光剧场、露天剧场、北京园等处奉上了精彩的昆曲演出。

10月5—7日　上海昆剧团与上海京剧院、上海天蟾逸夫舞台联手打造"京昆群英会"演出季。10月5日京昆合演《白蛇传》,10月6日和7日分别上演昆剧《烂柯山》和《牡丹亭》。

10月11日　江苏省演艺集团昆剧院《梅兰芳·当年梅郎》在南通大剧院参加第五届江苏省文华奖优秀舞台艺术作品展演暨江苏艺术基金巡演。

10月12日　江苏省苏州昆剧院为"振"字辈青年演员打造第一台昆剧大戏《连环记》。由三档貂蝉、三档吕布、二档王允、二档董卓组成的阵容正式首演,参演第三届"中国苏州江南文化艺术·国际旅游节"。

10月12日、13日　上海昆剧团赴温州参加由中国戏剧家协会、浙江省文化和旅游厅、温州市人民政府共同主办的首届"戏曲寻根——南戏文化季",连续两晚在温州大剧院演出《玉簪记》和《寻亲记》。

10月13日　昆山当代昆剧院《峥嵘》献礼第三届"中国苏州江南文化艺术·国际旅游节"。

10月15日　江苏省演艺集团昆剧院《梅兰芳·当年梅郎》赴武汉湖北戏曲艺术中心参加第十七届中国戏剧节优秀剧目展演。

10月16日　江苏省苏州昆剧院正式公演师生联演昆剧新版《玉簪记》。

10月18日　江苏省演艺集团昆剧院和江苏省演艺集团京剧院联袂开启京昆《铁冠图》全国巡演。

10月21日、22日　北方昆曲剧院原创大型昆曲《林徽因》在天桥剧场隆重首演,顾卫英饰演林徽因。

10月24日　江苏省演艺集团昆剧院《梅兰芳·当年梅郎》获第五届江苏省文华大奖榜首,施夏明获文华奖表演奖。

10月26日　永嘉昆剧团参加"南戏寻根——南戏文化季"活动,演出大型历史剧《红拂记》,同时在线上展演《张协状元》《琵琶记》《金印记》《杀狗记》《白兔记》等剧目。

10月30日、31日　江苏省演艺集团昆剧院"2021紫金文化艺术节"闭幕式及颁奖仪式在江苏大剧院举行,《瞿秋白》获"2021紫金文化艺术节"优秀剧目奖榜首,并参加闭幕式演出。

11月

11月16日、17日　上海昆剧团现代昆剧《自有后来人》参加2021年度上海舞台艺术优秀剧目展演,在九棵树未来艺术中心上演两场。

11月20日　永嘉昆剧团完成2020年度温州市文艺精品扶持项目《红拂记》结项验收工作。

11月25日　永嘉昆剧团配合浙江卫视拍摄折子戏《钗钏记·相约·相骂》。

12月

12月1日　浙江京昆艺术中心(昆剧团)《西园记》在红星剧院精彩上演,成为浙江省传统戏曲演出季暨经典保留剧目展演14出大型保留剧目之一,采用"线上+线下"的形式对外展演。

12月14日　小剧场昆剧《白罗衫》参加2021年中国小剧场戏曲展演,上演于长江剧场。

12月24日　湖南省昆剧团现代昆剧《半条被子》参加第七届湖南艺术节,荣获田汉新创剧目奖,主演刘婕、张璐妍双双荣获田汉表演奖。

后 记

首部《中国昆曲年鉴》于2012年6月第五届中国昆剧艺术节问世,至今已历经11年。

中国昆曲年鉴编纂委员会在文旅部艺术司领导下组成,编纂工作得到李群副部长和艺术司明文军司长、许浩军处长的指导。

《中国昆曲年鉴2022》编纂工作自2022年3月启动,获得八个昆剧院团的支持。苏州市文化广电和旅游局徐春宏副局长主持策划,八院团领导、资料室专职人员提供相应资料及图片。

这里特别要提到的是八个昆剧院团承担此项工作的人士,他们根据要求反复修改、更换,始终不厌其烦,并提供图片。特致感谢:

北昆,王晶、王倩、李丽、程伟;上昆,徐清蓉、俞霞婷、陆臻里、钱寅、刘磐;江苏昆,肖亚君、白骏;浙昆,李雯、莫虹斐、郑雪娇;湘昆,蒋莉;苏昆,吴雨婷、叶纯、俞润润;永昆,吴胜龙、李小琼、吴加勤、董璐瑶、潘娴娴;昆昆,彭剑飙、蔡成诚;中国昆曲博物馆,孙伊婷、傅斯宇。

全书目录由朱玲博士译为英文。

年度推荐剧目、年度推荐艺术家由各院团研究决定。昆曲研究年度推荐论文由专家评审、投票产生。

本年度《中国昆曲年鉴》的出版获得苏州市文化广电和旅游局韩卫兵局长鼎力支持。鉴于篇幅所限,《中国昆曲年鉴2022》原栏目稳定不变,"昆曲研究"和"昆事记忆"栏目的部分论文改为存目。请予谅解。

苏州大学出版社责任编辑刘海对昆曲知识的熟悉、热爱与责任心,保证了本书的编辑水准和品位。

艾立中、鲍开恺、李蓉、孙伊婷、谭飞、郭浏、朱玲、王敏玲、张欣欣、方冠男、周子敬等承担各自的联络和编辑工作。

敬请昆剧界人士、专家学者批评指正,提供信息、资料。

联系邮箱:zjzhou@stu.suda.edu.cn。

<div style="text-align: right;">中国昆曲评弹研究院　朱栋霖
2022年10月22日</div>